메디치의 음모
The Medici Conspiracy

메디치의 음모
ⓒ 들녘 2010

초판 1쇄 발행일 2010년 9월 24일

지은이 피터 왓슨 · 세실리아 토데스키니
옮긴이 김미형
펴낸이 이정원
책임편집 조계행
펴낸곳 도서출판 들녘
등록일자 1987년 12월 12일
등록번호 10-156
주소 경기도 파주시 교하읍 문발리 파주출판단지 513-9
전화 (마케팅) 031-955-7374 (편집) 031-955-7381
팩시밀리 031-955-7393
홈페이지 www.ddd21.co.kr
블로그 http://blog.naver.com/dnk21

ISBN 978-89-7527-868-6(03600)
값은 뒤표지에 있습니다. 잘못된 책은 구입하신 곳에서 바꿔 드립니다.

메디치의 음모
The Medici Conspiracy

피터 왓슨·세실리아 토데스키니 지음
김미형 옮김

작가 노트

　이 책은 미술품과 미술품을 둘러싼 숨 막힐 듯한 욕망, 그 욕망이 키워낸 범죄 이야기를 다룬다. 고미술품 가운데 특별히 우아하고 섬세한 장식의 그리스, 에트루리아 도기와 고대 조각품을 이야기하려 한다. 고대 미술품들은 서구사회의 기초가 된 위대한 그리스, 로마 문화에 대해 말해 주는 바가 크기 때문이다. 이 책은 위대한 문명의 소산물인 소중한 미술품들을 도굴하여 해외로 밀반입하려는 잔혹한 음모를 폭로한 책이기도 하다. 또한 엄청난 규모의 도굴 미술품들이 부패한 중개인과 큐레이터, 경매 회사의 손을 거쳐 세계 유명 미술관과 박물관에 전시되거나 컬렉터의 소장품이 되었다는 의혹을 처음으로 밝혀내어 우리 모두를 부끄럽게 만든다. 이탈리아 경찰은 그들의 음모를 힘겹게 조사했다. 이들의 고단했던 수사는 고고학과 고대 미술품의 중심축을 뒤흔들만한 영향력 있는 재판을 연속적으로 이끌어 나갈 수 있는 단단한 힘이 되었다.

차례

5번가의 프롤로그

　메트로폴리탄 미술관은 1972년 11월 12일자 〈뉴욕타임스〉 기사를 통해 대단히 흥미로운 소장품을 취득했다고 발표했다. 이 소장품은 아주 희귀한 그리스 도기인데, 고대미술 전문용어로 칼릭스 크라테르라 부른다. 두 개의 손잡이가 달린 항아리 모양의 이 그리스 도기는, 진하고 강한 와인을 생산하던 고대 그리스인들이 물과 와인을 섞는 데 사용했다(고대 그리스인들은 항상 '희석한' 와인을 마셨다고 한다). 도기는 기원전 6세기경에 만들어진 것으로, 무려 7갤런(1갤런은 영국에서 약 4.5리터, 미국에서 약 3.8리터에 해당한다-옮긴이)의 물을 담을 수 있을 정도로 크기가 어마어마했다. 도공 에우시테오스가 '물레를 돌려 형태를 만들었고', 3대 그리스 도기 화가 중 한 사람으로 손꼽히는 에우프로니오스가 그림을 맡았다. 에우프로니오스의 작품은 대단히 귀하다. 왜냐하면 에우프로니오스의 작품은 1840년 발굴을 마지막으로 더 이상 출토되지 않고 있다가 20세기 후반에 들어와서야 모습을 드러냈기 때문이다. 18인치(1인치는 약 2.5cm에 해당한다-옮긴이) 정도 높이의 이 도기는 흑색 바탕에 중량감 있는 열 개의 적색 그림이 아름답게 그려져 있다. 작품은 심한

출혈—세 군데나 부상을 당하고 하늘을 향해 피가 용솟아 오를 정도—로 죽어가는 제우스의 아들인 사르페돈을 잠과 죽음의 쌍둥이 신이 운반하는 장면을 그리고 있다. 위대한 전사는 가늘고 섬세한 붉은 머리카락을 풀어 헤치며 죽음의 고통을 참느라 이를 악물고 있다. 자신을 죽음으로 내몰지 모르는 전투에 참가하려고 전열을 가다듬는 젊은이들도 등장한다. 그들의 갑옷은 분홍빛 음영을 띠면서 갈색과 붉은색의 섬세한 선으로 묘사되어 있다. 아무리 그렇다고 해도 '에우프로니오스 도기'를 소장하기 위해 백만 달러를 지출한 메트로폴리탄 미술관의 판단은 적지 않은 파란을 몰고 올 것으로 예상된다. 고대 미술품 시장에서 백만 달러 상당의 거래는 처음이었다.

메트(메트로폴리탄 미술관)의 소장품이 언론에 공개되자 뜨거운 논쟁이 촉발되었다. 저명한 고고학자들과 큐레이터들은 메트가 속았다고 생각했다. 보스턴 미술관의 임시 관장으로 있던 코르넬리우스 베르뮐은 "시중에 나도는 그리스 도기들은 상당히 많은데, 이들의 최저 가격이 2만5천 달러 선이며, 시대가 비슷하고 크기가 어느 정도 일치하는 크라테르에 아무리 후한 값을 쳐준다 해도 최고 가격은 12만5천 달러를 넘지 않는다"라고 말했다. 브라운 대학의 로스 할러웨이 교수가 가격 상한선을 20만 달러로 본 반면, 클리블랜드 미술관의 존 쿠니는 15만 달러에서 25만 달러 정도로 보았다. 이들의 평가를 근거로 한다면, 메트는 크라테르의 가치를 4배에서 8배가량 더 쳐준 셈이다.

메트가 도기를 입수하는 과정에 대해서도 여전히 논란의 여지가 많다.[1] 도기가 공개되기 몇 달 전인 1972년 1월의 기록에는, 메트의

그리스 미술 담당 큐레이터 디트리히 폰 보트머가 로마에 거주하던 미국인 골동품 중개상 로버트 헥트로부터 편지 한 통을 받았다고 나와 있다. 해버포드 대학을 다녔던 헥트는 볼티모어 백화점의 상속인이었지만 1950년대부터 유럽에 거주했다. 폰 보트머에게 보낸 편지에서 헥트는 미적 가치와 미술사적 중요성으로 봤을 때 이 도기가 인상파 회화에 비견할 정도로 수준 높은 작품이라는 의견을 제시했다(그즈음 메트는 인상파 화가 모네의 작품, 「생트아드레스의 정원」을 141만 1200달러에 구입한 전례가 있어 소장품 구입에서 이미 백만 달러 시대를 열었다). 헥트는 지금 구입문의 중인 이 도기가 세계 3대 도기 가운데 하나인 루브르의 칼릭스 크라테르에 필적한다는 소견을 편지에 밝혔다.

메트의 관장 토머스 호빙은 크라테르를 보기 위해 폰 보트머, 부관장, 수석 큐레이터를 대동하여 1972년 6월 취리히로 떠났다. 폰 보트머는 훗날 이렇게 말한다. "그 물건을 보는 순간, 나는 평생토록 애타게 찾아 헤매던 것을 발견한 듯한 느낌이 들었다." 호빙은 점잔을 빼며 더더욱 과장해서 이렇게 말했다.

이 도기는 회화로 비유하자면 시스틴 성당의 천정화라 할 수 있다. 에우프로니오스 크라테르는 내가 숭배하는 예술품 가운데 단연 으뜸이다. 기술적으로 완벽하며 형태는 안정적으로 구축되어 있다. 앞·뒷면이 서로 다른 영웅적 주제를 다루고 있어 볼 때마다 새로운 면모를 발견할 수 있다. 이 작품은 한 번 보기만 해도 사랑에 빠질 정도로 매력이 있다. 더욱 더 심오한 사랑을 찾는다면 당연히 호메로스를 찾아 읽어야겠지만 선묘로 이루어진 드로잉이야말로 미술의

최고봉임을 알아야만 한다. ……내가 여태껏 보아 왔던 드로잉 작품 가운데 최고를 발견했다. 잠의 신의 팔에서 날개까지 이어지는 긴 선을 머뭇거림 없이 한 획으로 그리는 것은 천재가 아니고서는 시도조차 하기 어려운, 불가능에 가까운 재능이라 할 수 있다. ……시대와 작가를 불문하고 이것과 비견할 수 있는 작품을 찾느라 골몰했다. 나는 이스탄불의 알렉산드로스 석관, 1410년경 림보그 형제가 베리 공작을 위해 만든 채색 필사본 「성무일도서」에 나오는 귀중한 그림 몇 점, 비엔나의 알베르티나 가문이 소장하던 알브레히트 뒤러의 작품, 새의 날개를 그린 수채화 등과 같이 거장의 특별한 손길을 거친 작품들을 떠올려 보았지만 어느 것도 이 크라테르처럼 혼이 깃들인 작품이라 보기는 어려웠다.

가격 때문에 흥정할 필요가 없게끔 헥트가 직접 물건을 들고 8월 말에 뉴욕으로 왔다. 전시에 앞서 표면에 금이 난 부분은 미술관이 돈을 들여 직접 보수했다. 폰 보트머는 도기에 관한 전문적인 논문을 준비하면서 〈뉴욕타임스〉에 짧은 기사를 실을 수 있었다. 이는 펀치 설즈버거의 주선이 있었기에 가능한 일이었다. 설즈버거는 〈뉴욕타임스〉 발행인이면서 메트 이사회의 임원이기도 하다.

호빙 관장은 ABC 방송의 '투데이'에 출현하여 도기의 보험 가입액이 2만 달러에 이른다는 말을 한 적이 있었다. 하지만 입수 경위와 가격에 대해 호빙과 폰 보트머가 정확한 답변을 못하고 머뭇거렸다는 점을 주목할 필요가 있다. 호빙은 〈뉴욕타임스〉의 기자에게 이 도기가 제1차 세계대전 중에는 영국인 소장가의 개인 소장품이었다고 말했다. 기자는 처음으로 이 이야기를 기사로 내보냈다. 호

빙은 '그의 소장품 가운데 우리가 구입하려고 하는 물건들이 몇 가지 더 있기 때문에' 더 이상의 언급은 할 수 없다고 말했다.

이렇게 베일에 가린 듯한 애매한 설명은 꼼꼼하게 따져 묻는 질문의 답변으로 충분하지 못했다. 고고학자들은 처음부터 호빙의 설명을 회의적으로 받아들였다. 에트루리아인[1]들은 에우프로니오스 작품에 대한 애정이 남달랐으며, 학계에서는 이미 로마 북부 어딘가에서 불법으로 나온 크라테르일 거라고 추정하고 있었기 때문이다. 미술품 시장에서도 마찬가지였다. 에우프로니오스는 고대의 미켈란젤로나 피카소로 불리울 정도인데, 그의 도기가 반세기 동안 개인 소장품이 되어 세간에 알려지지 않고 있었다는 거짓말이 통할 리 없었다.

문제의 중심에는 미술품 중개상 헥트가 있었다. 이즈미르로부터 이스탄불로 가는 기내에서 벌어진 불미스런 사건으로, 당시 헥트는 터키에서 외교적으로 달갑지 않은 기피 인물이 되었다. 그가 꺼내서 만지고 있던 물건이 고대 주화라는 사실을 여승무원이 알아차렸고, 기장에게 말했다. 기장은 관제탑에다 즉시 알렸다. 기다리고 있던 경찰은 착륙 즉시 헥트를 체포했고, 그가 가지고 있던 주화들이 불법으로 도굴된 것임을 알아냈다. 주화는 압수되고 헥트는 추방되었다. 1960년대 초에도 이탈리아에서 골동품 밀수에 연루되어 체포된 적이 있었으나 무죄로 방면되었다.

〈뉴욕타임스〉의 편집진은 기사로 내보낸 도기의 구입 과정이 조심스럽게 조율된 연출임을 눈치챘다. 곤혹스러워진 편집진은 사건

1 이탈리아에서는 에트루리아 시대부터 에우프로니오스 작품을 애호했다. 에트루리아는 지금의 로마 북부에서 시작하여 그로세토, 시에나, 피렌체를 거쳐 움브리아 지방의 페루자에까지 이르는 고대 문명을 말한다.

의 진상을 밝힐 기자들로 심층취재팀을 구성했다. 취재팀의 일원이 었던 니콜라스 게이지는 케네디 공항의 1972년 8월 31일자 세관 기록부터 자세히 뒤지기 시작했다. 메트의 담당자들 말로는 그날 도기가 도착했다고 한다. 서너 시간 후 게이지는 TWA 831기 편으로 도착한 로버트 E. 헥트 회사 명의의 백만 달러짜리 도기에 관한 기록을 발견했다. TWA 831기는 취리히 발이었으므로 게이지의 다음 목적지는 취리히였다. 취리히에서 세 명의 중개상들과 인터뷰를 한 그는 새로운 이야기를 듣게 된다. 1971년 겨울, 로마 북쪽 네크로폴리스에서 도기가 발굴되었는데 유명한 중개인의 소개로 헥트에게 10만 달러가 안 되는 돈에 팔렸다는 것이다. 로마에서도 게이지는 다른 사람을 통해 같은 이야기를 전해 들었다.

그동안 뉴욕 메트의 폰 보트머는 지금까지와 별다를 바 없는 도기 출처의 정보를 내보내고 있었다. 도기가 영국에서 나왔을 수도 있지만 이탈리아에서 나왔을 수도 있다는 사실을 털어놓은 것이다. 그는 "3,198번째 출토품이냐, 아니면 3,199번째 출토품이냐 하는 것이 뭐 그리 중요한가?" 라면서 "이 유물의 진위 여부와 미적 가치가 중요할 뿐이다"라고 말했다. "왜 사람들은 고고학자들처럼 미술품을 단순한 눈으로 볼 수 없는가?" 이 발언으로 고고학자들 사이에서 폰 보트머의 신용이 급격하게 떨어졌다. 미국고전화폐학회the American Numismatic Society의 마거릿 톰프슨은 〈뉴욕타임스〉 편집자에게 보내는 편지에서 고고학자들의 입장을 대변했다. "심한 분노를 느낀다. ……지명도 있는 고고학자라면 발굴 장소와 발굴 당시의 환경이 고고학 연구에서 얼마나 중요한지 너무도 잘 알고 있을 것이다." 발굴고고학회도 그녀의 의견을 지지했으며 발굴고고학

회지는 사설을 통해 "고대 미술품 시장에서 '단 하나의 획으로 그렸다는 사실만으로' 어마어마한 가격이 매겨진 크라테르를 공개한다는 것은 엄청난 인플레를 초래할지도 모른다"라고 우려를 표명했다. "메트의 이번 거래는 미술품 구매의 목적이 새로 조성된 시장 가격을 적용하여 미술관이나 박물관에 기증하면서 세금 감면의 이득을 챙기려는 투기꾼들을 부추길 수밖에 없다. ⋯⋯소장품을 다량 확보하려는 그들의 태도가 어떤 희생을 치르더라도 변하지 않는다면, 지식의 보고 역할을 하는 미술관은 제대로 된 기능을 수행할 수 없으며 분노와 범죄를 선동할 뿐이다." 1972년 12월 필라델피아에서 열린 미국고고학회Archaeological Institute of America 연례모임에서 학자들은 폰 보트머를 비난하는 발언들을 쏟아냈다. 폰 보트머는 탁월한 고고학자였다. 독일 태생인 그는 베를린 대학에서 공부했고 옥스퍼드 대학에서는 그리스 도기의 권위자이자 뛰어난 감식가인 J. D. 비어즐리 밑에서 수학했다. 제2차 세계대전이 발발하자 태평양 전투에 참가해 부상을 당했으나 영웅적 행동으로 청동 성장 the Bronze Star(공중전 이외의 전투에서 용감한 행위를 한 병사에게 주는 상)을 받았다. 1972년 미국고고학회 연례회에서 그는 AIA의 6인 이사회 임원으로 추천된 유력 후보 가운데 한 사람이었다. AIA에서 후보로 추천되었다면 임명과 동등한 효력을 가진다. 그런데 의장석에서 후보로 호명되려는 순간, 그 자격을 박탈당해야 했다.

폰 보트머는 도기의 영국 출처에 대한 모든 사실을 드러내지 않았다. 그는 프리츠 뷔르키의 정원에서 도기를 처음 보았다고 했다. 그런데 취리히 전화번호부에는 뷔르키가 의자 수리공으로 나온다. 보트머는 도기가 파손되어 수리가 필요했고 은빛 광택이 나는 조각

을 빼고는 무사히 수리를 끝마쳤다고 말했다. 그리고 보트머는 메트의 미술품 구입 원칙에 어긋나는 일까지 자청했다. 메트의 정책은 '미술품은 해당 국가의 문화적, 예술적 재산의 일부라고 간주하기 때문에', 출처가 명확하지 않은 작품을 구입하려할 때 작품의 사진을 해당국의 관련 부서에 제출하도록 되어 있다. 그렇지만 헥트가 말로만 작품의 출처를 제공했기 때문에—지금은 모든 사실이 밝혀졌지만— 에우프로니오스의 도기는 그런 절차를 거치지 않았다. 헥트는 이 크라테르가 레바논 태생이며 베이루트에 거주하는 미국인 중개상 디크란 A. 사라피안의 소유였다고 말했다. 헥트는 사라피안이 보낸 두 통의 편지를 보여 주었다. 한 통의 편지에는 1971년 7월 10일 소인이 찍혀 있는데, 이때는 에트루리아에서 대규모의 불법 도굴이 있기 전이다. 편지의 내용을 부분적으로 발췌해 보면 이렇다. "중동의 사정이 계속 나빠져서 오스트레일리아에 정착하려 합니다. 아마 뉴사우스웨일스쯤이 될 것 같군요. 그래서 제가 가지고 있는 물건들을 헐값에 팔려고 합니다. 오랜 세월 간직하고 있던 크라테르도 팔려고 마음먹었는데, 그 물건은 선생님도 스위스에서 제 친구와 함께 보신 적이 있을 겁니다." 이 편지에는 크라테르의 가격을 '가능하다면 백만 달러 이상' 받고 싶다면서 헥트에게 10%의 중개료를 지불하겠다는 내용이 적혀 있었다. 1972년 9월에 보낸 두 번째 편지에서는 사라피안의 부친이 1920년 그리스, 로마 주화를 도기와 맞바꾸는 조건으로 구입했다는 사실을 확인할 수 있었다.

이런 사실들을 알아내어 한껏 고무된 게이지는 사라피안을 찾기 위해 베이루트로 달려갔다. 게이지는 용케도 사라피안을 찾아냈고 둘은 서로 만나 술잔을 기울였다. 위스키 서너 잔이 들어가자 사라

피안은 헥트가 한동안 여기 머물렀는데 어디로 사라지고 없다는 말을 해주었다. 게이지의 말을 빌리자면 사라피안은 고고학 여행을 알선하면서 고대 주화를 중개하기도 하는 사람이라는 것이다. 헥트가 도기를 얼마주고 구입했는지, 왜 미국인들이 서둘러서 그를 만나려고 여기까지 왔는지에 대해 처음에는 정확하게 말하지 않았다고 한다. 사라피안은 도기나 조각 같은 미술품들은 그가 수집한 것이 아니라 상속받은 것이며, '모자 상자를 가득 채울 정도의 도기 파편들' 역시 상속 받았다고 게이지에게 말했다. 전에 호빙 관장이 말했던, 구매하기를 원하는 '중대한 물건'을 가지고 있기 때문에 밝힐 수 없다는 자가 바로 이 사람, 사라피안이다.

사건의 전모—도저히 있을 수 없는 일이며 뭔가 앞뒤가 맞지 않고 미궁에 빠진 듯한—는 이탈리아 전역을 분노로 발칵 뒤집어 놓았다. 도기의 파손 문제가 걸려 있었고 잃어버린 도기 조각 하나가 보이지 않았기 때문이다. 바로 이 점에서는 기적적으로 운이 좋았다. 밀매를 위해 조심스럽고 정교하게 도기를 파손시키지 않았더라면 출토된 나라에서 손쉽게 밀반출하기는 어려웠을 것이다.

게이지는 포기하지 않았다. 다시 로마로 돌아온 게이지는 여행객처럼 행세하면서 로마 북서쪽에 위치한 에트루리아의 고대 유적지인 체르베테리로 직접 차를 몰고 가서는 가가호호 문을 두드려 일치치오네(똥똥보라는 별명)의 행방을 묻고 다녔다. 나중에 게이지가 쓴 글에는, 우연히 두 개의 방이 딸린 돌로 만든 집에 이르자 거기서 '땅딸막하고 허스키한 목소리에 수염이 덥수룩한 맨발의 사내'를 찾을 수 있었다고 적혀 있었다. 아르만도 체네레라는 이 사내는 농장의 일꾼으로, 석공 일도 겸하고 있었다. 한때 자신은 무덤 도굴

꾼이었다고 고백했다. 저녁이 되어 벽난로 가에 앉자 체네레는 더 많은 이야기들을 털어놓았다. 1971년 12월 중순경 산탄젤로 근교의 땅을 여섯 명이 한 팀이 되어 판 적이 있었는데, 밑바닥을 뒤집자 그리스 도기의 손잡이가 나왔다고 한다. 다른 인부들이 무덤 전체를 깨끗이 터는 동안 '경계'를 철저히 하라고 그를 파견했는데, 그일은 꼬박 일주일이 걸렸다고 한다. 날개 달린 스핑크스를 비롯하여 많은 유물을 발굴했지만, 현장에서 철수하면서 도굴에 대한 정보를 경찰에게 남겨 두었다고도 했다. 이런 행동은 경찰의 시선을 도굴꾼에 대한 의심에서 발견된 유물로 돌리기 위한 것이었다.

체네레는 세 군데 상처에서 피를 흘리며 죽어가는 남자가 그려진 도기 한 점을 본 기억이 있다고 게이지에게 말했다. 메트의 에우프로니오스 도기 사진을 보여 주었더니 체네레는 그때 자기가 본 도기와 이 사진 속 도기가 일치한다고 말했다. 작업에 대한 그의 몫으로 5백5십만 리라(8,800달러)를 받았다는 것이다.

체네레의 증언이 아무리 생생하다 해도 결정적인 증거가 될 수는 없었다. 그가 잘못 알았거나, 보수를 바랐을 수도 있고, 언론의 주목을 받고 싶은 마음에 세부적인 사실들을 지어냈을 수도 있기 때문이다. 그와 그의 동료들이 도기를 찾았다면 분명히 파손된 상태였을 텐데, 신기하리만치 도기에 그려진 그림을 비켜 갔으며 인위적으로 파편을 만든 흔적이 역력했다. 호빙 관장은 도굴꾼의 이야기를 믿지 않는다는 태도를 분명히 했다. 그는 〈뉴욕타임스〉가 거짓 정보를 날조하여 미술관을 곤경에 빠트린다는 말까지 했다.

결국 이 사건은 이탈리아 법정으로 넘어가게 되었다. 증인석에 선 체네레는 〈뉴욕타임스〉 기자에게 했던 말을 모두 뒤집었다. 헥트는

터키에 이어, 이탈리아에서도 외교적으로 달갑지 않은 인물로 꼬리표를 달았다. 하지만 체네레와 헥트는 무죄로 석방되었다. 그 후 헥트는 파리로 이주했다.

🏺

1972년이(이사 임명이 좌절된 다음 해) 저물어 갈 무렵, 폰 보트머는 미국 고고학회의 연례 모임에서 사르페돈을 주제로 한 강연 중에 에우프로니오스 도기의 그림을 슬라이드로 선보였다. 강연 내내 보트머는 메트가 소장하고 있는 크라테르뿐 아니라 동일한 주제를 킬릭스(크라테르보다 작은 크기의 컵)에 그린 에우프로니오스의 초기 작품도 보여 주었다. 킬릭스의 그림은 잘 알려지지 않은 것으로, 에우프로니오스의 두 번째 작품이라고 소개했다. 어떻게 이런 우연의 일치가 있을 수 있을까? 크라테르가 50년 동안 사라피안의 소장품으로 있다가 세상에 나왔다고는 하지만 어떻게 에우프로니오스의 다른 작품이 동시에 세상으로 나올 수 있었단 말인가? 그 당시 보트머는 모르고 있었다. 죽어가는 전사의 모습이 그려진 에우프로니오스의 두 번째 작품에 대해 소문이 떠돌았고, 이 소문의 진상을 밝히려고 이탈리아 경찰이 크라테르에 대한 독자적인 조사를 하고 있었다는 사실을 말이다. 이 문제를 놓고 기자들과 논쟁이 붙은 보트머는 킬릭스의 사진만 가지고 있었을 뿐, 실물은 보지 못했다는 점을 시인했다. '소유주가 그 물건의 모든 권한을 갖기' 때문에 다른 사람에게는 사진을 보여 주지 않았다고 말했다(AIA 강연에서 이미 그 사진을 사용했지만). 게다가 그는 물건의 소재조차도 알지 못했

다. "노르웨이 어딘가에 있을 거라 생각한다"고 말할 정도였으니 말이다. 킬릭스에 대한 이야기를 나누다 보면 자기들이 언제, 어디서, 누구와 그것을 보았는지 기억하지 못해 얘기가 뒤죽박죽 얽히기도 했다. 처음으로 말을 바꾼 사람은 호빙이었다. 〈뉴욕타임스〉의 데이비드 셜리와의 인터뷰에서는 킬릭스를 본 적은 없고 사진조차도 보지 못했다고 말했다. 그러다가 다시 전화를 걸어 "내가 아까 칼릭스를 본 적이 없다고 한 말은 분명히 짚고 넘어가야겠소. 난 사진으로만 봤을 뿐이오"라고 말했다. 그가 이렇게 말을 바꾼 데에는 그만한 이유가 있다. 런던의 일요 신문 〈옵서버〉와의 인터뷰 내용이 기억나자 말을 바꿨을 수 있다. 물건이 영국에서 불법 유출되었을지도 모른다는 의혹을 받고 있었기 때문에 〈옵서버〉는 메트의 소장품에 엄청난 관심을 가지고 있었다. 그는 〈옵서버〉의 기자에게 파편 상태이고 잃어버린 조각이 몇 개 있기는 하지만, 에우프로니오스의 서명이 있고 잠과 죽음의 신에게 실려가는 사르페돈의 모습이 그려져 있는 킬릭스가 있다고 설명했다. 호빙은 기자에게 크라테르보다 20년가량 앞서 이 컵을 만든 것 같다고 말했다.

게이지가 첫 기사를 내보내기 전에 보트머는 다시 "자기가 크라테르를 보기 전부터, 이미 킬릭스를 가지고 있었고 지금도 그 물건을 가지고 있는 사람은 헥트다"라고 말했다. 보트머는 1971년 7월 취리히에서 킬릭스를 본 적이 있다고 말했다. 이 말은 킬릭스를 본적도 없고, 어디 있는지도 모른다는 얘기와 서로 모순된다. 옵서버 기자에게도 킬릭스를 구입하길 원하기 때문에 더 이상 말하고 싶지 않다고 했다. 옵서버 기자와 보트머가 나눈 대화 내용이다.

옵서버 기자: 처음에는 에우프로니오스의 도기를, 다음에는 킬릭스를 거래하게 된 로버트 헥트는 무척 운이 좋은 사람이라고 해야겠네요?

폰 보트머: 뒤집어 생각해 보면 2년 동안이라도 그 컵의 임자였다는 사실이 운이 좋았다고 해야겠지요. 나도 그 컵을 본 건 1971년 7월입니다. (잠시 생각에 잠김) 우연히 취리히에 들렀다가 컵을 보게 되었는데 제 주의를 끄는 물건이어서 그 날짜를 기억합니다. 킬릭스의 시세를 물어봤지만 그다지 관심을 둘 만한 물건은 아니어서 크라테르가 나타날 때까지 접어두고 있었어요. 그렇지만 같은 작가의 작품이 두 개라면 분명 그 가치는 달라지죠.

폰 보트머의 말 속에는 취리히에서 그가 컵을 처음 본 1971년 7월 이후에야 에우프로니오스 크라테르 거래가 표면화되었다는 뜻이 숨어 있다. 그렇다면 그는 사라피안이 1971년 7월 10일 헥트에게 보낸 편지의 내용을 전혀 모르고 있다는 말인가? 편지에는 50년 동안 크라테르가 사라피안 집안의 소유였다는데, 헥트가 1971년 7월에 이미 그 물건을 취리히에서 보았다?

혼란은 여기서 끝나지 않는다. 나중에 사라피안의 증인 진술을 들어보면 헥트에게 도기를 가져간 것은 1971년이었고 파편 상태였는데, "헥트는 잃어버린 조각에 대해서는 자기 책임이 아니라고 경고했다"고 한다. 이 부분은 매우 혼란스러운 대목이며 세 가지 근거에서 앞뒤가 맞지 않는다. 첫째, '3년 전' 이를테면 1969년에는 크라테르의 복원까지가 자신의 책임이라고 말했다. 1971년 7월까지 세간에 나타나지 않았던 크라테르를 무슨 수로 복원시킨단 말인

가? 둘째, 프리츠 뷔르키가 1971년 여름 도기를 넘겨받았을 때 이미 복원은 되어 있었지만 "상태가 너무 나빴기 때문에, 다시 해체하고 전면 보수에 들어가야 했다"고 말했다. 셋째, 폰 보트머가 도기를 처음 봤을 때는 아직 보수가 완벽하게 끝난 상태가 아니어서 뷔르키에게 금이 간 부분들을 때우고 표면을 깨끗하게 칠하는 일을 위임했다. 그 대가로 800달러를 주겠다고 했다. 어느 누구의 설명도 앞뒤가 맞는 구석이 하나도 없었다.

도기의 파편을 설명하는 대목에서도 서로의 말이 일치하지 않았다. 이미 언급한 적이 있지만, 사라피안은 증인 진술에서 "헥트는 잃어버린 조각에 대해서는 자기 책임이 아니라고 경고한 적이 있다"고 말했다. 호빙의 말에 따르면 도기의 파편 수가 60개에서 100개에 이른다는데, 사라피안은 분실된 조각이 있다는 사실을 어떻게 알았을까? 도기의 상태가 완벽해야만 거액이 된다는 호빙의 말에 사라피안은 왜 그리 안달했을까? 은빛 광택이 나는 조각이 몇 개 빠져 있어 완벽에 가까운 보수가 힘들다는 사실에 사라피안이 허둥대었던 이유는 무엇일까?

도기의 가격 역시 너무 교묘해 보였다. 1971년 7월 헥트에게 보낸 편지에서 사라피안은 '가능하다면 백만 달러 이상'으로 팔아달라고 부탁했다. 그때까지만 해도 시장에서 도기의 최고 가격이 12만5천 달러였는데, 어떻게 그런 높은 가격을 부를 수 있었을까?

거짓말처럼 보이는 대목은 여기서 끝이 아니었다. 사라피안은 게이지에게 거의 모든 돈을 헥트가 가져갔다고 말했다. 10%의 수수료를 약속한 1971년 7월의 편지와는 대조적인 태도다. "밥은 영악했고 내가 어리석었던 거죠"라고 사라피안은 말했다. "나는 헥트에

게 송장―위탁자는 대개 중개상에게 송장을 보내지 않는다―을 보내지 않았지만, 헥트는 송장을 달라고 했어요. 세금 문제로 필요할 것 같다고.…… 나는 송장을 주면서 정말 좋은 가격에 사는 거라고 말해줬죠. 그런데 도기 값으로 25만 달러도 받지 못했다고요. 대부분의 돈은 헥트가 가져갔어요."

"중동 사태가 악화될 것 같으니 '아마도 호주의 뉴사우스웨일스 근처에' 정착하려 한다. 그래서 도기를 팔려고 한다"는 사라피안의 말이 1971년 7월 편지에 남은 마지막 의문이었다. 그런데 사라피안은 결국 호주로 가지 못했다. 사라피안과 그의 아내는 1977년 베이루트에서 자동차 사고로 죽었다.

에우프로니오스의 도기를 둘러싼 혼란―어디서 나온 물건인가, 언제 다시 조합했는가, 누가 샀나, 크라테르와 킬릭스의 관계는 어떻게 되는가 등―은 상당히 광범위한 문제였다. 폰 보트머의 동료 고고학자들, 미술품 시장 관계자들, 대서양을 사이에 둔 기자들은 메트의 공식적인 답변에 회의적이었다. 그 당시 헥트의 평판에는 문제가 많았지만 호빙과 폰 보트머, 메트의 이사진은 별달리 신경 쓰는 것 같지 않았다.

그러나 단 한 사람, 문제에 이의를 제기하는 자가 있었다. 오스카 화이트 머스카렐라는 메트로폴리탄 미술관의 고대 근동미술 담당 큐레이터. 1931년생인 그는 펜실베이니아 대학에서 고대미술과 고고학으로 석·박사 학위를 받았다. 고고학 분야에서 펜실베이니

아 대학은 미국 최고이며 세계 3위권 안에 드는 대학이다. 그는 아테네에 소재한 아메리칸 스쿨 고전학과에서 풀브라이트 장학금으로 공부한 적도 있었다. 콜로라도주 메사베르데 유적, 사우스다코타주의 스완 크리크, 터키 고르디움 유적, 이란의 유적지 다섯 군데를 발굴했는데, 한 곳에서는 발굴 책임자로, 세 곳에서는 부책임자로 일했다. 1974년 당시 그는 이제 막 마흔으로 접어들었고, 26편의 논문과 한 권의 학술서로 학계에서도 호평을 받았다. 그런데 그의 이력은 학문적 재능과는 전혀 다른 면모를 지닌다. 당시 그는 메트의 직원이었지만 세 번이나 해고당한 이력이 있었다.

그의 해고에는 왠지 뒤가 켕기는 구석이 있다. 머스카렐라가 미술관에서나 발굴현장에서 동료들과 잘 협력하지 못한다는 인신공격—적어도 그렇게 보이는—으로 시작되었기 때문이다. 사실 머스카렐라에 대한 거부는 업무에 대한 비판이라기보다 메트의 정치적 문제에 개입한 그의 활동에서 비롯되었다. 그는 남성에 비해 낮은 임금을 받는 여직원들의 처우 개선을 요구하는 캠페인에 적극적이었다. 건물 신축을 위한 공간 확보를 목적으로 미술관에서 일대 장관을 이루던 느릅나무와 목련을 잘라버린 건축 행정에도 반기를 들었다. 젊은 학예사들의 모임인 큐레이터 포럼의 멤버였다는 점이 그를 배척한 가장 결정적인 이유였을 것이다. 큐레이터 포럼은 노동조합도 아니었고 메트의 권력 구조에 위협적인 존재도 아니었다. 그는 1970년, 1971년, 1972년 네 차례에 걸쳐 미술관 총무부에다 소장품 구입 정책의 개선을 요구하는 보고서를 쓴 적이 있다. 메트가 밀수, 약탈된 골동품을 구입하고 있으니 주의를 바란다는 내용이었다.

토머스 호빙은 1971년 7월 처음으로 그를 해고했다. 표면상의 이

유는 그가 동료들과 잘 화합하지 못해 발굴에 차질이 생겼다는 것이다. 다른 직장을 구하라고 6개월간의 연구 휴가를 주면서 고대 근동미술 분과에서 퇴출시켰다. 머스카렐라는 문제를 덮고 조용히 넘어가려고 하지 않았다. 변호사를 고용하더니 휴직 날짜를 두 번씩이나 연기했다. 1972년 8월 다시 해고당했는데, 이번에는 한 달 내로 다른 직장을 구하라고 했다. 그와 발굴 작업이 어렵다는데 혐의를 두고, 미술관이 그 점에 관한 추가자료를 확보했다고 한다. 이번에는 머스카렐라도 법원의 임시집행정지처분을 얻어 냈다. 그런데 이때 국가노사관계위원회도 메트의 사태를 조사 중이었다. 노조활동을 하는 직원들을 너무 많이 해고한다는 데 혐의를 두었다. 이 조사로 몇몇 직원들이 복직되었다. 그들 가운데 머스카렐라도 있었다.

1973년 1월 뉴욕타임스가 메트의 에우프로니오스 입수 경위를 조사할 때, 머스카렐라는 도기 구입을 반대하면서 호빙 관장과 폰 보트머가 주장하는 것처럼 베이루트의 디크란 사라피안에게 사들인 것이 아니라, 이탈리아에서 도굴되었을 것이라는 의견을 기자에게 피력했다. 또한 미술관 이사회가 도기의 출처에 대해 의심하지 않았던 것 같다고 말했다. "이사회는 책임을 저버렸다. 그들은 도기를 구입하기 전에 그것의 출처에 대해 가능한 모든 조사를 철저히 했어야 한다"고 말했다.

머스카렐라의 의견은 1973년 2월 24일자 〈뉴욕타임스〉에 실렸다. 나흘 후, 미술관 간부회의에서 부관장이자 미술관 카운슬러였던 애슈턴 호킨스는 머스카렐라의 성명을 의제로 진행했고 "그자를 지금이라도 쫓아내자"[2]라고 공개적으로 말했다. 머스카렐라는 TV 프로 '스트레이트 톡Strait Talk'과 인터뷰하면서 도기 구입에 다

시 한 번 반대한다고 말했으며《발굴고고학회지》에다 '문화재 약탈과 큐레이터의 역할'이라는 글을 썼다. 1973년이 가기 전에 머스카렐라는 '고고학회'에 참석해 문화재 약탈과 큐레이터의 역할에 관한 강연을 했는데, 강연이 있은 후 다른 단체에서도 같은 주제로 강연해 달라는 요청을 여러 번 받았다. 1974년 1월에는《발굴고고학회지》에 실렸던 글이 다른 학회지에도 다시 실리게 되었다.

1974년 10월 머스카렐라는 큐레이터로서의 부적절한 행동을 비난하는 석장 반짜리 편지를 받았고, 세 번째 해고를 당했다. 그의 고용이 12월 31일이면 끝난다는 통보였다. 이때 머스카렐라의 변호사, 스티븐 하이만은 자신의 고객에 대한 메트의 전략에 너무 낙심하여 변론 비용을 받지 않겠다고 했다. 그는 공격적인 변론으로 유명한 윌리엄 쿤스틀러 법률회사의 파트너 변호사였다. 하이만은 법원으로부터 영구금지처분을 얻어 냈고 법원은 양측이 수용할 수 있는 조정자로 해리 랜드라는 변호사를 선임했다. 1975년 9월 11일에서 11월 26일에 걸쳐 12일 동안 청문회가 열렸다. 넉 달 후, 조정을 맡았던 변호사는 머스카렐라의 무죄 입증이 담긴 1,379장의 평결문을 내보냈다. 랜드는 큐레이터 머스카렐라에 대해 혐의를 둔 호빙 관장의 주장이 "증거자료로 받아들여질 수 없다"는 결론을 냈다.

그것으로 사건이 종결된 것은 아니었다. 머스카렐라는 당연히 복직되어야 했지만 이사회는 그해 12월이 될 때까지 소송의 결과를 인정하지 않았고, 1977년 3월이 되어서야 그에게 '고대 근동미술 분과에 적절한 자리'를 주겠다는 내용을 서면으로 보냈다. 머스카렐라는 이듬해인 1978년 3월에 '선임연구원'으로 '승진 된다'는 통고를 받았다. 메트는 선임연구원과 종신연구원이 동일한 지위라고 말

했지만 사실은 그를 변방으로 밀어내려고 했던 것이다. 1978년 이후로 오스카 화이트 머스카렐라는 물가 상승에 따른 임금 인상을 제외하고는 급여가 한 푼도 오르지 않았으며, 승진도 없었다. 그것마저도 2000년부터는 끊어져 버렸다.

　에우프로니오스 크라테르의 구입과 관련해서 토머스 호빙과 그의 정책을 비판한 머스카렐라는 혹독한 대가를 치러야 했다. 에우프로니오스 도기가 메트에 있는 것처럼―우리가 이 책을 쓰고 있을 때― 머스카렐라는 지금도 메트에서 근무하고 있다. 22년 후, 이탈리아에서 일어난 사건들이 이제 그의 무죄를 입증해 주려한다. 그가 꿈에서도 보지 못한 방식으로 말이다.

1
게리온 작전

　이탈리아 남부 깊숙이 자리한 지역에서 벌어진 강도 사건으로부터 모든 일은 시작되었다. 멜피는 산이 많고 험하기로 유명한 바실리카타 지방—나폴리 동쪽, 포텐차 북쪽 지방—의 조그만 마을이다. 바짝 말라 갈라진 바닥을 드러낸 하천, 멀리까지 보이는 지진의 흔적들, 지중해의 태양에 그을려 창백해진 토양, 이 모든 것들이 이곳 풍경의 참혹함을 드러낸다. 멜피는 조용하고 별 볼 일 없는 마을이지만 이곳에 남아 있는 중세의 성곽만은 그 위용을 자랑한다. 이 성에는 365개의 방이 있다. 하루에 방 하나씩만 들어가서 잠을 자도 1년 365일이 된다. 가까이 가기가 머뭇거려지는 아홉개의 사각 벽돌 탑은 1041년에 세워진 것으로, 이 성에서 가장 오래된 건축물이다. 들쑥날쑥 자란 커다란 이빨처럼 보이는 탑은 거대한 붉은 암산이 불쑥 솟아오른 해발 4천 피트의 불투라산의 능선을 뒤로하며 당당한 자태를 드러낸다.

프리드리히 2세 시대의 멜피[2]는 팔레르모[3]가 그 영광을 자랑하기 전까지 남쪽 제국의 수도였다. 교황 우르반 2세가 성지의 탈환을 위해 제1차 십자군 전쟁을 소집한 곳이기도 하다.

1994년 1월 20일 목요일, 차가운 날씨였지만 햇살은 따사로웠다. 성 아래 밭에서 일하던 일꾼들이 시원한 나무 그늘 밑에서 점심을 먹고 있었다. 그들이 따던 올리브의 은은한 향기가 주위를 감돌고 있었다. 정확한 시각은 오후 1시 45분.

그날 성을 찾는 방문객은 하나도 없었다. 성채는 1950년 이탈리아 정부에 반환되었고 세 개의 방이 고고학 박물관으로 개조되어 있었다. 이 박물관의 자랑거리는 세간에서 말하는 '멜피의 도기'였다. 이것은 2500년 전에 구워진 여덟 개의 테라코타 도기들이다. 그리스 신화에 나오는 이야기를 백색, 적색, 황색의 물감을 사용해서 화려하게 장식하여 표현했다. 도기에는 리라를 연주하는 여신들, 승리의 월계관을 상으로 받는 운동선수들, 주연과 가무의 장면들이 그려져 있다.

루이지 마스키토는 따분했다. 멜피 박물관에 이미 3년 이상 근무한 터라 무료함을 자주 느끼고 있었다. 이렇게 따사로운 햇살을 앞에 두고는 더욱 심란했다. 널따란 들판을 돌아다니거나 자신의 개를 데리고 불트라산의 완만한 능선을 타고 싶은 마음이 더없이 간절했다. 마스키토는 크리스마스 선물로 받은 십자말 풀이 놀이책을

2 이탈리아 중부의 피오라 강변에 있는 고대 에트루리아의 도시. 19세기 초에는 수많은 그리스 도기가 출토되었는데, 그중에서 '에트루리아의 도기'가 특히 유명하다.

3 11세기에 노르만 왕조에 정복되어 시칠리아 왕국이 건설되었는데 팔레르모는 이 왕국의 수도로서 번영이 계속되었다. 특히 프리드리히 2세 시대에는 유럽의 학문·예술의 중심지 가운데 하나였다.

늘 가지고 다녔다. 이런 날의 무료함을 달래기 위해 어머니에게 선물로 사달라고 한 것이었다. 아무리 낱말놀이에 집중하려 해도 단순하고 엉성하게 만든 나무 의자에 앉아 있으면 몰려오는 졸음을 주체할 수가 없었다. 점심을 먹은 뒤라 더욱 그랬다. 자연스레 벌어진 무릎 사이로 낱말풀이 책이 바닥으로 떨어졌다. 눈을 뜨고 책을 줍기 위해 몸을 굽혔다.

그의 이마를 내리친 딱딱한 뭔가를 봤다. 그제야 감이 잡혔다. 그는 권총의 총신을 쳐다보고 있었다. 총을 들고 있던 남자는 아무 말도 하지 않고 손가락을 자신의 입술에 갖다 댔다. 마스키토는 그게 무엇을 뜻하는지 알았다. "제기랄, 이게 꿈인가, 생시인가?" 이런 생각을 하면서 다른 남자가 그를 의자에 묶으려 할 때에도 저항하지 않았다.

이들은 어떻게 발각되지 않고 들어올 수 있었단 말인가. 이 성은 오래된 석교를 지나야만 들어올 수 있으며 보호 성벽이 하나도 아니고 둘씩이나 있다. 이들은 점심시간에 보호벽의 작동이 잠시 멈춘다는 사실을 이미 알고 있었던 것일까?

밧줄에 묶인 마스키토의 어깨가 강하게 뒤로 당겨졌다. 세 명 모두 30대로 보였으며 검은 머리에 선글라스를 끼고 있었다. 강도들은 렌치로 멜피 도기를 보호하고 있던 유리 상자를 내리쳤다. 겁에 질린 마스키토는 꿀 먹은 벙어리처럼 마냥 지켜보고만 있었다.

산산조각 난 유리조각들이 타일 바닥으로 쏟아져 내렸다. 세 명의 괴한들은 앞으로 다가가 귀중한 도기들을 낚아챘다. 마스키토는 공포에 짓눌려 있었다. 그의 땀방울은 이마와 눈 속에 흘러내렸다. 괴한들은 한마디 말도 없이 완전한 침묵 속에서 완벽하게 작전을 수

행했다.

한 사람은 중간 크기의 항아리 세 개를 집어 들었다. 다른 사람은 제일 작은 물병을 들어 그것을 양동이 모양의 손잡이가 달린 큰 항아리에 넣었다. 그가 이것들을 총을 들고 있는 남자의 팔에 끼웠다. 총을 들고 있던 남자는 다른 손으로 총을 옮겨 잡았다. 총잡이에게 도기를 끼워 주었던 남자는 남은 도기들을 챙겨 서둘러 방을 빠져나갔다. 도기들 중에는 목이 좁고 긴 항아리가 있어 잡기가 편했을 것이다. 그들은 사전 모의를 통해 이런 일들을 미리 연습했을 것이다. 총을 든 사내가 다시 마스키토를 겨누었다. 강도는 총을 수직으로 세워 입술에 갖다 대고는 입 다물라는 경고의 메시지를 보냈다. 그런 다음 그 역시 사라져 버렸다.

마스키토는 바보가 아니다. 소리를 지르기 전에 손부터 먼저 풀었다. 동료 두 명이 곧바로 나타났다. 동료들은 방탄 유리상자가 깨질 때 경보가 울리는 소리를 들었지만 경보기가 고장 난 줄 알았다. 강도짓을 하면서 결코 서두르지 않는 사람들이 실제로 있을 거라고 어느 누가 생각이나 했겠는가.

동료 한 사람이 의자에 포박 당한 마스키토를 발견하고 그를 풀어주는 동안 다른 경비원 마시모 톨베는 강도들을 추격하기 위해 방을 뛰쳐나갔다. 서둘러 건물을 빠져 나간 그는 성의 방어벽에 세워진 두 개의 아치를 통과하여 석교로 달려갔다. 석교는 성 안으로 출입할 수 있는 유일한 통로다. 석교를 건너면 가파르게 경사진 길이 나오고 주차장은 그보다 한참 아래에 있다. 톨베가 석교를 들어올리자 주차장에서 후진하는 차가 보였다. 기어를 바꾸는 순간 차는 잠시 주춤했지만 곧장 앞으로 나아갔다. 언덕을 내려가면서 잔

뚝 가속이 붙은 차량은 칼리트리로 가기 위해 서쪽으로 방향을 잡았다.

멈칫하던 차 덕분에 톨베는 경찰에게 차에 관한 두 가지 증언을 할 수 있었다. 차종이 란치아 델타라는 것과 자동차의 번호판이 스위스 국적이라는 사실.

♥

구로마의 중심이었던 산티냐치오 광장에는 화려한 벽화와 장식으로 치장된 바로크 양식의 4층짜리 작은 건축물이 있다. 이 건물은 안드레아 포초(1642~1709)의 천장화로 유명한 산티냐치오 디 로욜라 성당과 마주하고 있다. 이렇게 멋진 건축물은 로마 시민의 얼굴이기도 하다. 이곳은 자신의 문화유산에 엄청난 자부심을 가지고 있는 이탈리아가 문화재 전담 수사국의 본부로 사용하는 곳이다. 문화재 전담 수사국은 지역 별로 12개의 하위조직이 있다. 나폴리 지청은 멜피 사건의 작전본부로 사용되었다. 멜피의 절도범들이 가져간 도기들 가운데에는 원형 방패를 들고 머리가 세 개 달린 괴물 게리온과 일전을 벌이는 헤라클레스의 모습이 묘사된 작품이 있었다. 위장에 능한 골동품 밀거래 시장이 머리 셋 달린 괴물 게리온과 흡사하다는 이유로 문화재 전담 수사국장 콘포르티 대령은 멜피 사건을 '게리온 작전'이라 부르기로 했다.

멜피 절도 사건 당시 로베르토 콘포르티는 쉰일곱이었다. 문화재 전담반을 맡은 지 4년이 조금 지난 시점이었다. 그는 구식이긴 해도 노련한 인물이다. 둥근 얼굴에 짧은 콧수염을 길렀지만 말보로 담

배를 하루 두 갑도 넘게 피워댄 바람에 귀에 상당히 거슬리는 목소리를 냈다. 살레르노 근교의 세레 태생인 그는 오랜 로마 생활에도 불구하고 여전히 남부의 억양으로 말했다. 그의 부친은 시청 공무원이었고 그의 어머니와 여동생은 교사이다. 그의 아내는 여동생과 같은 학교 동급생이었다. 그는 어릴 적부터 아버지가 발음하던 '부'를 자연스럽게 여기며 자랐다. '부'는 프랑스어의 'vous'와 같은 소리로 '부이'('너'에 해당하는 이탈리아어—옮긴이)라고 발음해야 옳다. 그가 자랄 때만 해도 지방의 경찰서장은 무서운 존재였다. 집으로 돌아가 가족들과 저녁식사를 하고 있어야 할 시간에 거리를 배회하고 있는 아이들을 발견하면 그 자리에서 머리통을 휘갈길 정도였으니 말이다. 그는 나폴리 대학에서 법학을 전공했지만 법을 집행하는 직업에 흥미가 생겨 열아홉 살에 경찰청Carabinieri에 들어갔다. 그 때부터 40년이란 시간이 흘러 게리온 사건을 맡은 지금까지, 그에게 맡겨진 힘들고 거친 사건은 한둘이 아니었다. 1960년대 말 그는 사르디니아(이탈리아식은 사르데냐)에서 근무했다. 당시 사르디니아에서는 노략질을 일삼던 비적들이 날뛰고 있었기 때문에 그의 아내와 큰딸에게는 늘 경호원이 따라다녔다. 1969년, 그는 포기오레알레 지역 경찰서장으로 발령이 나서 나폴리로 갔다. 그가 부임한 지역은 포기오레알레 감옥이 있는 곳으로 악명이 높았다. 콘포르티 자신도 그곳을 '페텐테'—구린내, 지린내로 찌든 곳—로 부를 정도였다. 포기오레알레에서 근무했던 시절, 아내와 딸은 식량과 구급약을 미리 준비해 두고 그가 돌아올 때까지 일절 바깥출입을 하지 않았다고 한다. 나폴리의 수사팀장으로 승진했을 때는 나폴리의 카모라(나폴리 지역의 마피아)와 시칠리아의 코사 노스트라가 연합하여 마약사

업에 진출하려던 때였다. 그때 콘포르티가 '연쇄 살인범'으로 감옥에 처넣은 마피아의 주요인물이 탈옥하는 사건이 발생했다. 콘포르티는 갱들과 한판 전쟁을 벌였다. 그곳에서의 승리는 승진으로 이어졌고, 다음 근무지로 줄리아노 지역을 맡게 되었다. 줄리아노는 나폴리 해안가에서도 특히 마피아가 극성을 부리던 곳이었다. 후임지로 간 곳에서 그는 나폴리 전 지역을 총괄하는 경찰청장 자리에 앉게 되었고, 1970년대 말 로마 본청으로 들어간 뒤에는 특수수사팀을 맡았다. 당시는 극좌 테러리즘이 기세를 확장할 때였다. 그 가운데 붉은 여단Red Brigade[4]이 대표적인 단체였다.

콘포르티는 이탈리아에서 발생한 처리하기 힘든 모든 범죄를 다루었다. 그는 만만찮은 상대를 다루는 협상의 기술을 터득하고 있었다. 소신과 기민한 장비로 무장한 그는 이탈리아가 만들어 낸 최대의 조직적인 범죄를 상대했다. 그는 위장과 잠입도 일삼았다. 콘포르티는 대부분의 시간을 그렇게 보냈다. 찬란한 그의 경력이 이를 말해준다. 초기에는 아내와 딸이 범죄자의 협박에 시달리기도 했다. 하지만 그 이후로 세 명의 딸이 더 태어났고 지금은 스무 명이 넘는 손자, 손녀들의 할아버지기도 하다. 콘포르티의 삶은 법 집행을 위한 사명감 그 자체였다. 이탈리아는 법과 질서를 유지하기 위해 그가 꼭 필요했다. 아버지의 삶에 깊은 영향을 받은 두 딸은 치안판사가 되었으며 결혼도 동료 판사와 했다.

콘포르티는 1990년에 문화재 수사국장으로 임명되었다. 그의 임무는 수사국을 법적 지위에 따라 제대로 가동시키는 것이었다. 당

4 1970년에 만들어진 이탈리아의 극좌 과격파 테러조직으로 이탈리아를 붕괴시키기 위해 폭력혁명을 전면에 내세워 정치인, 기업가들을 납치·살해하였으나 체계적인 경찰의 검거작전으로 80년대 들어 약화되었다.

시 수사국의 인원은 60명으로 구성되어 있었다. 처음에 이들은 산티냐치오 광장에 위치한 건물에 죽치고 앉아 있었으며 달리 갈 데도 없었다. 하지만 콘포르티는 2년 만에 팔레르모에 지국을 설치했다. 2년 후에는 피렌체에 지국을 냈으며 멜피 사건이 발생한 후로 게리온 작전을 수행하기 위해 나폴리에 지국을 개설했다. 앞으로 바리, 베네치아, 투린의 지국도 개설될 것이다.

콘포르티는 미술에 대해 특별히 아는 바가 없었다. 매일 모자를 바꿔 쓰고 학교에 오시던 고등학교 시절의 미술 선생님을 아직도 기억하고 있을 뿐이었다. 선생님은 미술품에 둘러싸인 나라가 바로 이탈리아라는 말씀을 해주셨다. 콘포르티는 베토벤과 쇼팽만큼이나 카라바조도 좋아한다. 이 세 사람은 그가 가장 애호하는 예술가들이다.

문화재 수사국을 맡을 무렵, 그는 이탈리아 미술관들의 보안 상태는 양호하나 고고유물의 관리 실태는 그보다 훨씬 열악하다는 사실을 알게 되었다. 정부는 고고학적 유물에 대해서 예산을 적게 배정한다. 더구나 이것들은 정부의 우선순위에서도 일단 밀린다. 그래서 그는 멜피의 절도 사건을 심각하게 받아들였다. 멜피 사건에서 그의 유일한 낙관은 바로 다음과 같은 점이다.

멜피 사건처럼 대단히 흥미진진한 절도 사건들은 국제적인 양상으로 전개된다. 스위스 번호판을 조사해서 밝혀내야겠지만 이번 사건을 국제적인 차원으로까지 확대시킬지는 아직 불확실하다. 동네 좀도둑들이 무장한 걸 가지고 국제적인 사건으로 끌고 갈 필요는 없기 때문이다. 도둑들이 주목을 많이 받는 물건을 훔칠 때에는 그만

한 이유가 있다. 이미 구매자가 확보되었거나 구매자가 나설 거라는 확신이 있기 때문이다. 도둑들과 밀수꾼을 쫓아 여러 차례 스위스 국경까지 갔지만 우리의 수사는 거기서 멈춰야 했다. 사법권이 그곳까지 미치지 않을뿐더러 항상 스위스의 법은 범법자들에게 유리했기 때문이다. 나의 희망은 언젠가 조사권을 스위스로 확대시켜 고대 유물의 국제적 유통경로를 밝혀내는 것이다. 멜피의 도기들을 훔칠 때 그들이 몰았던 스위스 차량으로 "이번 사건을 유럽 전역으로 확대시킬 수 있는 발판이 생겼다"는 확신이 섰다.

그러나 콘포르티는 어떻게 일을 풀어나가야 할지 몰랐다.

이탈리아 경찰(실제로 카라비니에리는 조직 체계상 군의 일부지만, 여기서는 조금 완화된 의미로 보아 경찰이란 용어로 대체하겠다)은 그와 유사한 권한을 가진 조직이 하나 더 있다는 이점을 가지고 이 사건을 맡을 수 있었다. 골동품 밀매는 상당히 광범위한 문제이다. 문화재 수사국과 경찰 당국은 언제라도 감시체제를 가동시킬 수 있어야 하며 감시해야 할 대상들이 수없이 많다. 전화도청은 그들의 일과이다. 음성 추적 장치를 가동하고 합법적인 도청을 위해 매 15일 간격으로 도청허가서를 갱신해야 한다. 멜피 사건처럼 대형절도 사건을 추적하는 과정에서는, 경찰이 누구에게 초점을 맞춰 수사해야 할지를 제공하는 통화내역의 도청이 결정적인 역할을 한다.

수사관들은 오랜 경험을 통해 무엇을 조심해야 할지 배우게 되었

다. 하층 계급 출신의 도굴꾼(톰바롤리)들은 평소에 날품 노동자로 있거나, 농장 일꾼으로 일해야 하기 때문에 전화 통화를 많이 하지 않는다. 그들 위로 지역 도굴꾼의 우두머리 격인 자(카피 조니)가 있다. 통상적으로 도굴꾼들은 도굴품을 카피 조니에게 판다. 카피 조니는 대체로 교육을 받은 화이트칼라이다. 평소 그들의 통화 내역을 보면 국제전화는 자주 사용하지 않는다. 그런데 멜피 사건 당시 카살 디 프린치페 지역으로 거는 통화가 폭주한 사실이 있었다. 카살 디 프린치페는 나폴리 북쪽에 있는 작은 마을로 풍부한 맛을 지닌 버팔로 모차렐라 치즈 산지이기도 하다.

카살 디 프린치페의 통화내역을 분석해 보니 최근 네 사람이 국제전화를 많이 건 것으로 나타났다. 그 가운데 파스콸레 카메라란 자가 눈길을 끌었다. 카메라의 기록을 조회해 보니 그는 한때 이탈리아 세관에 파견된 경찰청의 팀장이었다. 그는 조심성이 많아서 집 전화를 거의 사용하지 않았다. 하지만 독일, 스위스, 시칠리아 등지로 전화한 내역을 확인했다.

초기의 통화 폭주 상태는 그리 오래 가지 않았다. 그들도 탐지기가 가동된다는 사실을 눈치챈 것 같다. 봄이 가고 여름이 왔다. 그 무렵 산티냐치오 문화재 수사본부는 독일 뮌헨 경찰이 걸어온 한 통의 전화를 받았다. 전화 내용은 "독일 경찰은 그리스 경찰로부터 뮌헨에 사는 골동품상의 집을 기습하여 함께 조사하자는 요청을 받았다"는 것이었다. 그자의 이탈리아 이름은 안토니오 사보카였지만 '니노'로 더 많이 알려져 있었다. 경찰들은 그가 그리스와 사이프러스로부터 골동품을 불법 거래한 사건에 연루되어 있다고 의심하고 있었다. 독일 경찰은 사보카가 이탈리아인이라서 앞으로 있을

기습 작전에 이탈리아 경찰이 참여할 의사가 있는지를 물었던 것일까? 콘포르티 대령은 두 번씩이나 협조 요청을 기다릴 필요가 없었다. 두 명의 장교를 발탁하여 뮌헨으로 가는 알리탈리아 항공의 첫 비행기를 타기로 했다. 기습 날짜는 1994년 10월 14일로 잡혔다.

그날 뮌헨 경찰 본부의 아침 브리핑에는 12명—이탈리아 경찰 2명, 그리스 경찰 2명, 나머지는 모두 독일 경찰—의 경찰이 모였다. 사보카는 뮌헨 근교인, 풀라의 3층 저택에 산다고 한다. 풀라는 뮌헨의 남쪽에 자리하고 있으며 숲이 우거진 조용한 부자 동네이다. 그의 저택은 꽤 오랫동안 감시의 대상이었기 때문에 기습 팀은 집과 그 집을 둘러싼 정원의 간략한 도면을 확보할 수 있었다. 잘 자란 몇 그루의 키 큰 나무들로 울타리를 두르고 꽃들이 깔끔하게 손질된 영국식 정원이 있는 집이었다. 네 명이 주변의 경계를 맡고 여덟 명의 인원으로 기습하기로 했다. 진입에 성공하자마자 각자에게 할당된 방을 재빨리 조사해야 했다.

수사팀은 풀라에 아침 7시에 도착했다. 구름이 잔뜩 끼어 금방이라도 비가 쏟아질 것 같은 날씨였다. 경사진 2층 지붕을 얹은 사보카의 집은 조용하고 막다른 길가에 있었다. 모두들 유니폼을 맞춰입어 그런지 한결 친근해 보였다. 삽시간에 저택을 에워쌌다. 작전 책임을 맡은 독일 측 지휘자가 벨을 눌렀다. 사보카가 안에서 응답했다. 작고 둥근 얼굴에 피부색이 어두운 마흔넷의 사보카는 깐깐하게 빗어 넘긴 머리를 하고 푸른 셔츠와 청바지 차림으로 나왔다 (그의 가족들은 원래 시칠리아의 메시나 출신이지만 그는 시칠리아 북쪽에 있는 코모 호수 근처의 체르노비오에서 태어났다). 그는 경찰이 읽어주는 피의자의 권리와 함께 원한다면 변호사에게 전화를 걸 수 있다

는 말을 들었다. 하지만 경찰은 그의 변호사가 올 때까지 기다려 줄 필요가 없었다. 그는 불안해 보였지만 그의 아내 도리스 세바체르에 비하면 그래도 차분한 편이었다. 볼차노 출신의 아내는 작은 체구에 금발이었다. 그녀는 펄쩍 뛰며 화를 냈다. 콘포르티의 부하들이 기대했던 반응이었다.

사보카의 집에는 그들 부부 말고도 두 아이와 노모가 살고 있었다. 노모는 경찰들이 집을 수색하는 동안 아이들과 남아 있었다. 증거 인멸의 우려가 있는 사보카와 그의 아내는 법이 정한 절차에 따라 경찰들과 함께 있어야 했다.

수색은 처음부터 제대로 이뤄지지 않았다. 현관을 지나면 오른편에 커다란 서재가 있었다. 서재 중앙에는 책상이 있었고, 책들이 꽂혀 있던 서가 아래에는 조명과 함께 골동품들이 전시되어 있었다. 이탈리아 사람들에게 이런 모습은 지극히 정상적으로 보였다. 골동품의 불법거래에 연관된 사람들은 보통 컬렉터로 가장하여 밀수된 골동품들을 조명 시설을 갖춘 곳에 전시한다. '컬렉터'로 가장하면 세간의 의심으로부터 벗어날 수 있기 때문이다. 경찰은 벽과 마룻바닥, 천정을 두드려 보고 다른 비밀 공간이 있는지 살폈으나 아무 것도 발견할 수 없었다. 서재 앞으로 커다란 주방이 보였고, 거대한 대리석 나선계단은 위층과 아래층으로 이어져 있었다. 우선 아래층부터 수색하기로 했다.

지하층은 세 구역으로 나뉘어 있었다. 그들이 처음 들어간 방은 일종의 창고—마가치노—로 산더미 같은 상자들이 가득했다. 상자 안은 골동품 파편들이 채워져 있었고, '적색 도안', '흑색 도안', '아티카', '아풀리아' 등으로 잘 구분되어 있었다. 그들은 확실한 증거를

찾았다고 생각했다. 그 방에는 온전한 물건도 몇 개 있었는데 주로 도기였다. 두 번째 방은 거대한 실험실이었다. 아주 정갈하게 정돈되어 있었고 의약품을 다루는 곳처럼 보였다. 랜싯, 돋보기, 화학약품이 담긴 통 같은 실험도구들과 물감, 붓 등 골동품 파편들을 세척하고 이전의 영광을 복원시킬 도구들이 즐비했다. 이 방의 장비들은 창고 쪽 증거물에 비해 증거로써의 힘이 더 확실했다.

실험실을 지나자 거기 있던 경찰들이 평생 보지 못했을 놀랍고 충격적인 장면이 기다리고 있었다. 이탈리아와 독일 경찰은 말할 것도 없고 아테네에서 날아온 그리스 경찰에게도 충격적이었다. 그것은 수영장이었다. 아니 얼핏 보면 수영장 같았다. 5피트 깊이에 세로 60피트, 가로 30피트 쯤 되어 보였다. 안에는 타일이 깔려 있었고 물을 효과적으로 순환시키기 위한 거름 장치도 있었다. 하지만 이곳은 수영장으로 쓰인 게 아니었다. 거대한 체스 조각들처럼 수없이 많은 덩어리들이 줄지어 서 있었다. 그것들은 엄청난 양의 고대 도기와 항아리였다. 바로 커다란 골동품들을 세척하는 사보카만의 비법이 숨겨진 곳이었다. 수영장 물에 며칠 동안 몸을 푹 담그고 있으면 물속에 녹아 있는 화학약품들이 덕지덕지 껴 있는 묵은 때와 오랜 세월에 시달린 흠집들을 제거해 준다. 경찰들은 모두 할 말을 잃었다. 복원 수준이 거대한 공장의 규모에 필적했기 때문이다. 대부분의 도기들은 이탈리아에서 왔지만 불가리아와 그리스에서 온 것도 있었다. 수영장 옆에는 깊이 찌든 때를 벗겨내기 위해 사용되는 좀 더 강력한 화학약품들이 담긴 플라스틱 통이 여러 개 있었다. 통속의 화학약품 냄새가 너무 강해서 누구나 손을 넣어 거기에 또다른 미술품이 있는지 확인해 볼 엄두조차 내지 못했다. 사보카는

말이 없었다. 수영장의 용도에 대해 이제 더 이상 감출 수 없었다.

이탈리아 경찰은 수영장과 그곳의 내용물을 보고 경악했지만 그때의 충격은 시작에 불과했다. 수영장을 따라가다 보면 화학약품 통 옆에 세워 놓은, 아주 완벽한 상태의 물건들이 보였다. 멜피에서 도둑맞았던 도기 가운데 세 개가 거기에 있었다. 9인치에서 2피트까지 그 크기는 물론이고 제재도 다양했다. 보석으로 치장된 작은 왕관을 쓰고 사탕이 담긴 쟁반을 들고 있는 나체의 젊은이가 그려져 있는가 하면, 왕관을 쓴 여인이 고대 그리스의 탬버린의 장단에 맞춰 춤추는 장면이 그려져 있기도 했다. 창과 방패를 들고 갑옷으로 무장한 전사가 휴식을 취하면서 아가씨와 이야기를 나누는 그림도 있었다. 이것들은 알프스를 넘어 북쪽으로 오는 여행에서도 상처 하나 없이 고스란했다.

이탈리아 장물이 증거물로 나온 만큼, 이탈리아 경찰의 출장은 기대 이상의 성과를 가져왔다. 하지만 그날의 충격이 여기서 끝난 건 아니었다. 그들은 다시 거대한 규모의 대리석 계단을 올라갔다. 2층에는 침실이 있고 그 위로 다락이 있었다. 그곳은 만사드의 경사진 지붕이 시작되는 곳이었다. 꼭대기 층에 도착하자 그들은 또 다른 충격에 휩싸였다. 사방이 선반으로 에워싸여져 있었고 그 안에는 골동품이 가득했다. 너무 많아 셀 수조차 없는 도기와 석비, 비명이 새겨진 석관의 뚜껑들, 청동장식들과 조각, 모자이크가 있었다. 프레스코화, 보석, 은제 미술품도 거기에 있었다. 대부분이 이탈리아에서 왔지만 불가리아나 그리스에서 온 물건들도 있었다. 멜피에서 없어진 나머지 물건들도 방 한가운데에 버젓이 놓여 있었다.

멜피 도기가 발견된 방과 이웃한 방에는 작은 책상이 있었다. 책

상 위를 자세히 들여다보니 사보카가 보관하고 있던 문서와 개인 기록들이 놓여 있었다. 이 문서의 정체는 과연 무엇일까. 사보카는 자기가 거래한 모든 물품들을 카드에 꼼꼼히 기록하는 습관이 있었다. 5X8인치 카드에 인수한 물품명, 양도 날짜, 구입 가격, 인도자 명과 그의 서명까지 기록해 두었다. 수사관들에게 이 거래 명세표는 무엇과도 비교할 수 없는 황금광맥이었다.

수색팀은 남은 시간 동안 사보카의 풀라 저택에 있는 골동품의 사진을 찍느라 바빴다. 사보카는 경찰에게 모든 물건이 압수되었다는 사실을 전해 들었다. 이탈리아 경찰은 멜피의 도기와 이탈리아 남부의 외딴 곳 스크림비아[5]에서 가져온 물품 몇 개도 훔친 것으로 분류했다. 그들은 자투리 시간 동안 사보카에게 멜피 도기를 제공해 준 사람의 이름을 서류철에서 찾느라 바빴다. 오후 4시 30분경, 마침내 그들은 찾아냈다. 그들은 '루이지 코폴라'라는 이름을 알고 있었고, 서명 란에서 그의 사인이 분명함을 확인했다. 콘포르티의 부하들은 '코폴라'라는 이름 외에도 이미 두 가지를 알고 있었다. 첫째, 그가 카살 디 프린치페 출신이라는 점. 둘째, 그들이 도청하던 파스콸레 카메라와 함께 일하는 카피 조니가 바로 코폴라라는 사실이다.

🏆

5 건설회사가 붕괴된 도로를 복구하면서 불법 도굴이 세상에 알려지게 되었다. 붕괴의 원인은 도굴꾼들이 지하에 터널을 만드는 바람에 지반이 약해져 도로가 무너졌다고 한다. 터널을 만든 이유는 다름이 아니라, 가정집의 기둥 한 쪽—사원과 바로 인접한 방에 위치한—과 건너편을 연결하여 물건을 빼돌리기 위해서였다. 사원에 봉원된 다량의 유물들이 이 터널을 통해 비밀리에 유출되었다. 도로 붕괴 사고 이후, 스크림비아의 아주 특별한 고대 유물들은 경찰이 리스트를 만들어 늘 주시하고 있었다.

카살 디 프린치폐로 다시 돌아가 보자. 카메라의 감시에 한 걸음씩 접근해 들어가면서 코폴라도 도청 대상에 올랐다. 사건의 수사 과정에서 이런 일은 흔하다. 뮌헨에서 비약적인 진전이 있었다고 해도 곧바로 수사의 결실로 이어지지는 못했다. 카메라는 집 전화를 사용할 때에도 몇 가지 사안에 대해서는 굳게 입을 다물었다. 크리스마스가 지났지만 아무런 진전이 없었다. 어느 정도 법률적인 승강이가 오간 후에 멜피의 도기는 반환될 수 있었다. 1995년 1월경 멜피 도기의 반환을 기념하기 위한 행사에 시장, 지방의원들, 경찰서장, 콘포르티가 참석했다. 루이지 마스키토는 이번 사건으로 동네에서 유명인사가 되었다. 지역신문에서 사진촬영까지 할 정도였다.

카살 디 프린치폐의 적당한 장소에서 전화 도청을 했으나 별다른 수확은 없었다. 콘포르티도 마땅히 손쓸 방법이 없었다. 수사가 지연되는 느낌이었다. 봄이 가고 여름이 왔다. 또 다시 운명의 여신이 사건에 개입할 즈음, 콘포르티의 사람들은 거의 휴가를 떠나고 없는 상태였다.

파스콸레 카메라는 400파운드에 조금 못 미치는 엄청난 거구였다. 그가 먹고 마시는 걸 무척 좋아했다는 뜻이기도 하다. 그는 8월 31일 목요일, 산타 마리아 디 카푸아 베테레(카살 디 프린치폐와는 지척에 있으며 나폴리 북쪽에 있는 작은 마을이다)의 루치아노 식당에서 점심을 먹었다. 그 후 이탈리아를 남북으로 관통하는 고속도로 A₁(Austrada del Sole)을 타고 로마로 차를 몰았다.

카라비니에리는 그를 추적하지 않았다. 그가 로마에 있는 그의 아파트로 간다는 걸 알고 있었기 때문에 그럴 필요가 전혀 없었다. 피의자를 차량으로 추적하는 일은 기계가 아닌 사람의 힘에 의존

해야 하고, 많은 위험을 감수해야 하기 때문에 고비용이 드는 일이다. 콘포르티는 나폴리의 수사국장 시절부터 차량 때문에 수사가 폭로될 수도 있다는 점을 일찌감치 터득했다. 힘겨운 사건일수록 이런 일이 생겼다. 어느 날 아침, 그는 평범한 옷차림을 하고 그가 보기에는 별다른 특징이 없는 차를 몰고 사건현장에 도착했다. 그런데 어떤 남자가 그에게 다가와 "820 타고 오신 분 맞죠?"라고 말하는 것이었다. 820이 그가 타고 온 차량 번호판의 마지막 세 자리수라는 걸 눈치챌 때까지 그는 그게 무슨 뜻인지 알지 못했다. 그 이후로 문화재 수사국에서 일하면서부터, 미행을 할 때에는 렌트카— 허츠, 어비스, 유로카와 같은— 회사를 통해 매번 특징이 없고 무난한 차들을 빌렸다. '스팅'을 방불케 하는 탐정 수사에서 직원을 부유한 수집가로 위장시킬 필요가 있을 때에는 아주 비싼 차량—메르세데스와 같은—을 빌리기도 했다. 그래야만 제법 그럴듯해 보이기 때문이다.

8월의 날씨는 무덥고 뜨거웠지만 고속도로는 한산했다. 오후 2시 30분에서 3시 사이, 카메라의 차가 몬테 카시노산과 베네딕트 수도원이 있는 카시노의 출구로 막 들어설 즈음, 그의 베이지색 르노21은 고속도로 가드레일 모서리를 들이받고 전복되었다. 그 자리에서 즉사했다는 고속도로 응급의료진의 진단을 받은 카메라는 병원으로 후송되지도 않았다. 그의 운전을 방해하던 차량이 있었다는 소문이 돌았지만 콘포르티는 무시해 버렸다. 배불리 점심을 먹은 카메라가 운전석에서 졸았을 가능성이 더 높았을 거라 보았다. 너무 뚱뚱했던 그는 안전벨트를 맬 수 없었고 실제로도 벨트를 매지 않았다. 엄청난 속도로 차량이 전복되자 그 충격으로 사망했다.

이탈리아 고속도로에서 이 정도 규모의 사고가 나면 도로 순찰대가 즉시 출동해야 한다. 하지만 카시노와 같은 작은 동네에서는 지방 경찰이 보고를 받는다. 치명적인 사고가 발생했다는 보고를 받을 경우 경찰은 상부에 보고해야 한다. 차량 조수석 서랍에서 고대 유물을 찍은 다량의 사진이 나왔다면 더더욱 그렇다. 카시노의 경찰서장은 그때 당시 문화재 수사대의 일원이 된 지 얼마 되지 않았지만 규정대로 처리했다. 조수석 서랍에서 나온 사진에 대해 그는 즉시 산타냐치오 광장에서 근무하는 옛 동료에게 알렸다. 그리고 그의 옛 동료는 전화로 이 소식을 곧장 상부에 알렸다.

소식은 때맞춰 잘 전해졌다. 이 시점은 전문적인 도청 담당자가 바로 한 시간 전에 산타마리아 디 카푸아 베테레의 검사실에서 도굴꾼들끼리 뭔가 비밀스런 정보를 전하는 걸 포착한 때였다. "대장이 죽었다"는데 어떻게 해야 할지 모르겠다는 뜻으로 들렸다. 동료가 전해준 이 소식은 모든 상황을 아주 깨끗하게 정리해 주었다. 파스콸레 카메라는 당시 부패한 조직으로 악명 높았던 과르디아 디 피난차(이탈리아 재무성 산하의 세관경찰)의 서장 출신이었다.

콘포르티는 이번이 절호의 기회란 걸 직감했다. 한 시간 만에 그의 부하들은 산타마리아 디 카푸아 베테레의 치안판사와 연락이 닿았고 곧바로 수색영장을 발부 받았다. 로마에 있는 카메라의 아파트를 급습해서 수색할 수 있는 합법적인 기회를 부여받은 것이다.

나폴리에서 로마까지는 보통 2시간이 걸린다. 그날 밤은 교통량이 많아 로마 북동쪽 산 로렌초 지구에 있는 카메라의 아파트에 저녁 9시가 되어서야 도착했다. 현관문을 부셔서라도 들어가려 했으나, 부실 수 있는 도구를 찾느라 수색은 다소 주춤거렸다. 옆집에

사는 사람이 문 주위에서 웅성거리는 그들을 보고 경찰임을 확인하자 아파트 열쇠를 건네주었다. 이탈리아 법에서는 아무리 문화재 수사팀이라 해도 가족들과 연락이 될 때까지 가택수색이 허락되지 않는다. 또한 수색 작업에 그들의 입회를 허락한다. 다행히 이웃 사람이 나폴리에 사는 카메라의 어머니 전화번호를 알고 있었다. 한 시간 전에 죽은 아들의 아파트를 수색해야 하는데, 노모에게 수색 작업의 증인이 되어 달라고 요청을 해야 하는, 경찰로서도 상당히 난감한 전화였다. 카메라의 제부가 나폴리에서 차를 몰고 오겠다고 했다. 수색은 그가 도착한 후에야 진행할 수 있었다. 밤 11시를 조금 넘긴 시각이었다.

카메라의 집은 피아차 볼로냐와 라 사피엔차 사이에 위치한 상당히 큰 아파트였다. 주변 지역은 로마의 오래된 대학가로 옛것과 새것이 잘 어우러져 있었다. 그의 집은 새로 지은 아파트로 장방형의 거실이 있고 거실에서 대형 서재로 곧장 이어졌다. 남쪽으로 향한 발코니에서는 학생들로 북적대는 거리를 내려다 볼 수 있었다. 이런 아파트를 가질 수만 있다면 경찰의 누구라 해도, 무슨 짓이든 했을 것이다. 집안에 놓인 가구들은 다소 화려한 편이었지만 벽지, 커튼, 조명은 파스텔 톤으로 차분했다. 1층을 지나 2층으로 올라가자 완전히 다른 세상처럼 모든 것이 무질서했다. 서류들은 여기저기에 흩어져 있었고 먹다 버린 음식에는 곰팡이가 피어 있었다. 지저분한 빨랫감들이 어디서나 눈에 띄었다. 이 어수선한 집 안을 일단 정리하는 것이 수색에 참여한 8명 경찰들의 첫 번째 임무였다. 집 안은 온통 수백 장의 폴라로이드 사진과 엄청난 양의 서류들이 골동품과 함께 뒤섞여 있었다. 골동품 가운데에는 진짜인 것들도 있었지

만 대부분 가짜가 확실했다.

수색팀은 몇 시간에 걸쳐 아파트에 있는 증거자료들을 옮기고 현관을 봉쇄했다. 그러고는 집에서 한숨도 자지 못하고 기다리고 있을 콘포르티에게 전화를 했다. 그 역시 잠시 눈 붙일 시간이 필요할 것이고 새로운 소식을 무척이나 기다릴 테니까.

며칠 동안 확보한 자료들을 검토하면서 몇 가지 흥미로운 점들을 발견했다. 첫째, 다섯 개의 서로 다른 번호로 휴대전화 요금이 청구되었다. 모든 명의는 완다 다가타로 되어 있었다. 둘째, 관리비 청구나 모기지 상환금, 심지어 아파트의 명의까지도 모두 완다 다가타로 되어 있었다. 카메라가 완다를 '전면'에 내세웠다는 사실을 추리하는 데는 그리 오랜 시간이 걸리지 않았다. 그가 도굴된 골동품의 매매를 위해 여기저기 돌아다닐 때에도 그와 접촉하는 사람들은 모두 완다 명의의 휴대폰으로 통화를 했다. 그래서 공식적인 기록들을 보면 모두 완다가 완다에게 전화한 것으로 나타났다. 카메라가 자신 명의의 전화로 통화한 것이 거의 나타나지 않았던 이유는 바로 이 때문이다. 물론 그도 그 중 하나의 휴대폰을 사용하고 있었을 것이다. 다른 사람이나 정부기관의 추적을 피하기 위해 아파트에 있는 것들도 모두 완다의 것으로 되어 있었다. 이런 수법은 상당한 의혹을 불러일으키지만 그에게는 유효했을 것이다.

수사를 진척시키고 카메라가 골동품 밀매에 깊이 개입된 주요 인물임을 확인시켜 준 것은 르노 승용차 운전석 서랍에서 발견된 고대 미술품 관련 사진들이었다. 이 사진들은 수사팀이 카메라의 아파트를 수색한 다음 날 사무실에 도착했다. 50장의 사진들 가운데 기원전 4세기경 이탈리아에서 활동한 도기 화가, 아스테아스Asteas

의 칼릭스 크라테르와 아르테미스의 조각상에 눈길이 갔다. 호메로스와 함께 그리스 신화의 양대 산맥인 헤시오도스의 신통기에 따르면, 아르테미스는 제우스와 레토 사이에 태어난 딸이다. 아르테미스는 사냥과 춤을 좋아했으며 올림포스의 대표적인 처녀신이다. 아르테미스는 분노와 질투심으로 인간과 신을 수없이 많이 죽였다. 그래서 악명 또한 높다.

콘포르티와 그의 부하들은 이 조각상이 아주 귀하고 값나가는 물건이란 것을 단번에 알아차렸다. 문화재 수사국의 모든 경찰들은 이탈리아 문화성 주관으로 미술사 강좌—회화, 조각, 드로잉에 관한—를 들었다. 그들은 여러 가지 문화재를 다루어야 하고 그 가운데 위작도 가려내야 하기 때문에 속성으로라도 미술품에 대한 '안목'을 키워야 했다. 흰 대리석으로 만든 이 조각상은 높이가 4피트였다. 양 갈래로 머리를 땋아 이마에 두르고 어깨로 늘어뜨렸으며, 발목까지 내려오는 튜닉에 샌들을 신고 두 발을 벌리고 서 있는 모습을 표현했다. 튜닉의 아랫단은 세모꼴로 늘어뜨린 채, 사냥용 혁대는 가슴 부위를 지나고 있었다. 시선은 정면을 향했으며 얼굴에는 옅은 미소를 머금고 있었다. 팔꿈치 쪽에서 파손되어 떨어져 나간 것 말고는 보존 상태가 양호한 편이었다.

수사팀은 이 조각상이 아르테미스를 조각한 것이라고 생각했다. 이유는 아주 간단했다. 고전적인 분위기의 동일한 도상을 이미 알고 있었기 때문이다. 나폴리, 피렌체, 베네치아에서 나온 세 작품들은 박물관에서 전시 중이었다. 이들은 모두 로마시대의 모작模作들로 제작연대는 기원후 1세기경으로 추정된다. 유실된 그리스 원작들의 연대는 기원전 5세기에서 6세기까지 거슬러 올라간다. 세 군

데 박물관에서 분실된 적이 없기 때문에 이번 아르테미스상은 상당히 중요한 발견이 된다. 혹 그리스 원작일 수도 있다. 카메라는 나폴리의 산타 마리아 디 카푸아 베테레와 연관되어 있었다. 차에서 나온 사진들로 미루어 봤을 때, 그 지역에서 발굴되었을 수도 있다. 역사적으로 중요한 유적지에서 불법 도굴이 자행되는 동안 이것 말고도 또 다른 중요한 물건들이 도굴되었을 수도 있지 않을까? 이제는 아르테미스상의 비밀을 벗겨내는 일이 수사팀의 목표가 되었다. 차에서 발견된 사진에는 이 조각상 뒤 배경으로 갈고리 쇠가 찍혀 있었다. 아르테미스상은 발굴되자마자 바로 도살장으로 이송되었다. 그 전날 그의 아파트에서도 별다른 특징이 없는 장소를 배경으로 찍은, 또 다른 사진 한 장이 더 나왔다. 분명 카메라는 이렇듯 아름답고 귀중한 물건의 유통에 깊숙이 개입되어 있었다.

카메라의 아파트 수색으로 얻은 서류 덕분에 수사는 두 번째로 급물살을 타게 되었다. 서류에서 발견한 이름들 때문에 수사는 두 가지 방향으로 진행되었다. 먼저 70번을 웃도는 기습수색이 이어졌다. 이 수사로 도굴된 수백 가지의 도기와 유물들을 찾아냈고 도굴꾼 19명을 구속했다. 이들은 법정에서 모두 유죄로 판결났다. 그런데 우리의 시각에서 보자면 두 번째 수사의 방향이 더 흥미진진하다. 카메라의 아파트에서 나온 서류에 거명된 이름 가운데 완다 다가타의 아들, 다닐로 치치가 있었기 때문이다.

그의 가택수색은 9월이 끝나갈 무렵 게리온 작전의 하나로 이루어졌다. 두 가지 중요한 단서가 그의 아파트에서 발견되었다. 첫째, 가구나 벽지, 다른 장식들로 보아 아르테미스상을 도살장에서 옮겨와 촬영을 한 곳은 바로 치치의 아파트란 점을 콘포르티의 부하들

이 알아냈다. 이렇게 나온 증거들에 힘입어 수사팀은 집요하게 치치를 압박했다. 그는 핵심에 다가서는 증언을 하기 시작했다. 그의 아파트는 '몇 년 동안'이나 불법으로 유통되는 골동품의 '창고' 역할을 해왔으며, 그 물건들은 대개가 시칠리아에서 온 것들이라고 자백했다. 그의 말로는 그 물건들이 그의 집에 몇 달, 아니 더 길게 보관되었다가 지시가 있으면 그가 직접 박스에 포장해서 아래층의 우체국을 이용해 우편으로 해외에 보냈다고 한다(우체국 책임자도 치치가 '지난 몇 년 동안' 꾸준하게 해외로 소포를 부쳤다고 확인해 주었다). 그는 물건들을 항상 조각난 상태로 보냈다고 한다. 부피가 줄어들고 물건에 대한 주목도 덜 받아, 혹시 포장을 풀 일이 생기더라도 너저분한 파편들은 가벼운 의심만 받게 되기 때문이다. 치치도 파스콸레 카메라가 세관경찰서장으로 있을 당시 그를 만난 적이 있었다. 그는 누군가가 치치를 경찰에 찔렀다고 귀띔해 주었다. 그는 치치를 기소하기는커녕 두 사람은 가까운 동료사이가 되었다(이 점은 당시 세관경찰의 부패 정도를 말해주는 단적인 예다).

치치의 아파트에서 나온 두 번째 단서는 카메라의 여권이다. 카메라의 아파트 명의가 다른 사람으로 되어 있었고 몇 개의 전화번호들 역시 다른 명의로 사용했다는 사실을 종합해 보면, 그가 경찰의 눈을 피하려 했다는 것을 확인—아직도 확인이 필요하다면—할 수 있다. 가능한 한 주목을 받지 않으려 했고 사업의 이윤을 추구하기 위해 출장도 지속적으로 다녔으며, 사업으로 벌어들인 돈을 은행에 예금해 두었다. 그렇지만 거기에 카메라는 없었다.

첫 번째 수색이 끝나자 수사팀은 60여 가지의 물건들을 압수해 갔다. 이미 콘포르티가 지시했듯이 수사팀은 두 번째 기습수사를

염두에 두고 있었다. 첫 수색이 끝나면 치치는 자신이 안전하다고 믿고 있을 것이기 때문이다. 그들이 두 번째 수색을 감행하기 전에 콘포르티는 빌라 줄리아에서 근무하는 고고학자로부터 걸려온 전화를 받았다. 빌라 줄리아는 화려한 에트루리아 예술품을 전시하고 있는 로마의 미술관이다. 다니엘라 리초는 문화재 수사국과 아주 긴밀한 관계에 있는 고고학자인데 도굴이 의심되는 물건이 있으면 그것의 진위를 감정하고, 진품이라고 판명되면 도굴 장소가 어디인가를 밝히는 데 도움을 주고 있었다. 그런데 이번에는 그녀가 먼저 전화해서 자기가 나이 지긋한 어떤 여성과 만난 적이 있다고 말했다. 그녀의 아들이 골동품 컬렉션을 상속받았는데 리초가 와서 그것들의 진위를 감정해 준다면 공식적인 의견을 듣게 될 터이고 아들이 합법적으로 그 물건들을 소유할 수 있으니, 그렇게 해줄 수 없겠느냐고 하면서 안달이 났다는 것이다(이탈리아의 골동품 거래 방식을 단적으로 보여 준다). 나이 든 여자는 얼마나 끈질기고 확고한지 리초 자신도 대단한 압박감을 느끼고 있다 말했다. 이 물건들을 감정해서 '딱 한 번'만 기록을 만들어 주면 어떻겠냐는 식으로. 그러면 물론 자기도 의혹을 사게 되겠지만 말이다.

콘포르티는 리초에게 그 여자의 이름을 물어 보았다. 더 중요한 아들의 이름도 물었다. "아들 이름이 다닐로 치치랍니다." 이 얼마나 흥미진진한 일인가! "그 사람이 감정해 달라는 골동품 수는 얼마나 됩니까?" "제 생각에 아마 80여 점." 점점 더 궁금해졌다. 이미 60점을 압수했는데 지금 치치는 또 다른 80점의 물건을 '상속받았다'고 하지 않는가!

리초는 치치의 물건들을 '보기 위해' 내일 그의 집에 가기로 결정

했다. 사복 차림으로 위장한 문화재 수사국 소속의 경찰과 동행하기로 했으며 다른 경찰들은 거리에 잠복해 있다가 명령만 떨어지면 기습할 참이었다.

그날 수사팀은 80점의 도굴된 골동품보다 더할 나위 없이 중대한 사실을 발견했다. 이 책의 집필근거가 되었으며, 수사의 출발점을 제공받았다는 데 그 의미가 더욱 크다(멜피의 절도사건 이후 이 책의 집필 동기가 된 두 번째 사건이다). 이번 발견은 콘포르티와 로마 검찰의 담당검사를 제외한 모든 사람들에게 철저히 비밀에 부쳐졌다. 치치의 아파트에서 서류 파일—책상 위에 놓여있던—이 발견되었다. 괘선 종이에 손으로 글씨를 쓴 한 장의 종이가 있었는데 왼쪽으로 구멍이 나 있어서 서류철에 끼우기 좋았다. 글씨의 주인공은 파스콸레 카메라였다. 이탈리아, 스위스를 비롯한 도처의 골동품 비밀 거래망이 어떠한지를 보여 주는 조직도나 다름없었다. 전체 계보에는 밑바닥에서 꼭대기에 이르는 모든 사람들이 망라되어 있었다. 단순한 계보를 넘어 누가 누구에게 물건을 공급하는가, 누구누구가 경쟁관계에 있는가, 어떤 중간업자들이 이탈리아의 어느 지역에서 물건을 공급받는가 등을 알게 해주었다. 중간업자들과 국제적인 중개상, 미술관과 박물관, 컬렉터들의 연결 관계 등도 적혀 있었다. 계보만 봐도 흥분해서 숨이 멎을 지경이었다.

파란색 볼펜으로 쓴 글씨는 꽤 선명했으며 글씨를 쓰면서 고심한 흔적이 보였다. 상당히 높은 수준의 교육을 받은 자의 필체였다. 치치는 이 글씨가 카메라의 것이라고 했다. 오른쪽 상단에 큰 글씨로 '로버트(밥) 헥트'가 쓰여 있었는데 옆으로 화살표를 그려 '파리와 미국의 미술관, 컬렉터'라고 표시되어 있었다. 헥트의 이름에는

밑줄이 그어져 있고 밑줄에서 다른 화살표가 표시되어 있었다. 밑줄 아래는 유럽 전역에 흩어져 있는 국제적인 중개상들과 컬렉터들의 연결고리를 표시한 것인데 그들의 이름도 큰 글씨로 적혀 있었다. 바로 아래에 스위스 바젤의 지안프랑코 베키나, 시칠리아의 카스텔베트라노와 그의 회사, 안티케 쿤스트 팔라디온Antike Kunst Palladion이 나온다. 다음으로 파리, 제네바, 아테네의 니콜라스 구툴라키스가 쌍방향 화살표를 그리며 헥트와 바로 연결된다. 나머지 이름들은 다음과 같다. 제네바와 아르헨티나의 게오르그 오르티츠, 취리히의 '프리다', 바젤의 복원전문가 산드로 치미치오, 로마, 불치, 산타 마리넬라, 제네바의 자코모 메디치.

이런 이름 아래로 작은 글씨로 쓴 이름들이 더 나온다. 베키나라는 이름 아래에는 루가노, 체르베테리, 토리노의 엘리아 보로스키와 M. 브루노가 적혀 있다. 괄호 안에 들어간 지역(북부 이탈리아, 라치오, 캄파니아, 풀리아, 사르디니아, 시칠리아)은 그 지역에 대한 그들의 권한을 말해 주고 있다. 엘리아 보로스키 밑으로 체르베테리의 디노 부르네티가 나오고 그 밑으로 라디스폴리의 프랑코 루치가 나온다. 라디스폴리는 로마 북쪽의 작은 바닷가 마을이다. 루치 밑으로 '도굴업자'라는 말이 나오는데 거기에는 그로세토, 몬탈토 디 카스트로, 오르비에토, 체르베테리, 카살 디 프린치페, 마르체니제를 비롯한 여러 지역들이 적혀 있다. 베키나 아래에는 '라파엘레 몬티첼리'(풀리아, 칼라브리아, 캄파니아, 시칠리아)가 있고 그 밑으로 알도 벨레차('포기아' 및 모든 지역)라고 표시되어 있다. 메디치의 경우에는 '알레산드로 아네다'(로마)와 라디스폴리의 프랑코 루치(이 자는 앞에서도 나왔음)가 점선으로 연결되어 있고 실선으로 '엘리오-산타 마리

넬라의 스타브'(스타브는 스타빌리멘토의 줄임말로 공장을 뜻한다), '로마의 피에르루이지 마네티'라고 표시되어 있다.

계보도만으로 입증할 수 있는 것은 아무 것도 없었다. 거기에 나온 사람들이 골동품의 복원과 거래에 종사하고 있기도 하겠지만 또 다른 합법적인 활동을 하고 있을 수도 있다. 여러 사람들의 이름이 적혀 있었지만 정황상 증거로밖에는 볼 수 없었다. 문화재 수사국에서 이미 알고 있는 이름도 있었지만 전혀 모르는 이름도 있었다. 다양한 수준의 연루 관계나 미술품 밀거래에서 스위스의 역할, 계보에 나온 사람들 간의 연결고리를 보여 준다는 사실이 무엇보다 중요했다. 이 자체로만 봐도 미술품 밀거래 시장이라 할 수 있다. 이런 자료가 나오기는 이번이 처음이다. 이 자료는 나온 지 며칠 만에 수사국 내에서 계보의 존재를 알고 있는 소수의 사람들과 담당 검사의 사무실 사람들 사이에서 '계보도'란 말이 붙여졌다.

"막 갈겨 쓴 한 장의 종이를 보는 순간, 나는 카모라(Camorra, 나폴리의 마피아)의 조직 계보를 발견한 1977년으로 되돌아가는 줄 알았다. 조직적으로 범죄를 저지르는 자들이 이런 실수를 하는 것을 보면 이상하다. 붉은 여단도 이런 실수를 한 적이 있었다. 자신의 조직에 대해 작성한 서류를 흘리고 다니는 것을 보면 말이다. 그래서 범죄 집단은 변하지 않으며 다만 다양한 형태로 나타날 뿐이다. 이번 사건도 마찬가지다. 우리는 확신하지 못하고 머뭇거렸지만 이번에도 저들은 우리에게 그들의 영토로 들어갈 수 있는 기회를 만들어 주었다"라고 콘포르티는 말했다.

문화재 수사팀의 입장에서 보면, 밀거래 시장에서 가장 유력한 인물 두 명의 신원을 밝히는데 중요한 도구가 된 것은 계보도였다. 국

제적인 중개상 가운데 미국인 헥트는 파리에 거주하고 있다. '프리다'는 본명이 프레드리크 차코스-누스베르거로 그리스 태생의 이집트인인데 현재 취리히에 살고 있다. 니콜라 구투레케는 니콜라스 구툴라키스로 그리스의 사이프러스 출신이지만 파리에 살았다(지금은 사망했다). 게오르그 오르티츠는 아르헨티나 사람이 아니고 볼리비아 사람인데 오르티츠는 판티뇨의 상속인으로 제네바에 살고 있다. 엘리아 보로스키는 엘리 보로스키로 불리기도 하는데, 폴란드 태생의 중개인이자 컬렉터로 캐나다에 오랫동안 살다가 지금은 이스라엘에 있다. 이들이 국제적인 조직을 갖추지 않았더라면 이 계보도는 아무런 의미도 없었을 것이다. 그런데 계보도에 나타난 지안프랑코 베키나와 자코모 메디치는 가장 유력시되는 이탈리아인이다. 그들 이름 아래에 있는 계보와 연결고리들로 보아 고대 미술품들을 국외로 빼돌린 일차적인 책임이 그들에게 있을 가능성이 높다.

게리온 작전은 멜피의 도기를 되찾았을 뿐 아니라, 19명이나 검거하는 성과를 올렸다. 모두를 흥분시켰던 1995년 가을의 일이었다. 이제 콘포르티의 관심은 온통 지안프랑코 베키나와 자코모 메디치라는 두 마리 대어를 잡는 것으로 쏠렸다.

카메라의 계보도에서 콘포르티가 가장 관심을 갖는 인물은 자코모 메디치였다. 콘포르티 대령도 이 중개상을 몇 년 전부터 알고 있었으며 수사팀도 그의 집을 여러 번 '불시에 방문한' 적이 있었다. 고고학 발굴 현장으로 보호되는 바람에 강제로 국가에 귀속된 그

의 사유재산은 고고학자들의 조언에 따라 국가가 매입했다.

콘포르티는 당연히 메디치의 전화를 도청하기 시작했다. 이번 도청은 나폴리 지역의 카피 조니(capi zoni, 도굴꾼 가운데 상급자를 말함)의 신원을 밝히는 데 도움이 되었다. 멜피 절도사건 이후로 주목해 왔던 한 사람—로베르토 칠리—이 메디치에게 연결하는 전화를 포착했기 때문이다. 칠리는 선대가 집시 태생으로 이탈리아에 정착한 사람이다. 그는 토스카나의 작은 마을인 몬탈토 디 카스트로의 비아 아우렐리아에 살고 있다. 몬탈토 디 카스트로는 한때 에트루리아 문명의 중심지였던 타르퀴니아의 북쪽에 위치하며 허물어져가는 판잣집 거리인 비아 다이 그로티니the Via dei Grottini로 유명하다. 거기에 그가 살고 있다는 것은 관계당국이 고의적으로 눈감아 주었다는 사실을 말해 줄 뿐이다. 칠리의 아버지도 한때는 도굴꾼이었으며 그의 아내는 부자들과 TV 스타를 주요 고객으로 둘 정도로 유명한 점술가이다.

수사팀 내에서 거물급 범죄자를 목표로 수사할 때마다 콘포르티가 시도해 보는 방법이 있다. 먼저 거물급 범죄자보다 비중은 덜하지만 중요한 위치에 있는 범인의 동료에게 압력을 행사하는 것이다. 수사팀은 거물급에게 물건을 대는 공급자—교육의 정도가 낮고 덜 복잡하고 별다른 보호를 받을 수 없는 인물들—에게 약간의 보상과 미끼를 제공하면서 자백을 권유하거나 몇 가지 사실들을 폭로하라고 회유할 수 있다. 이들의 폭로가 훗날 비중 있는 인물들을 잡아들일 수 있는 중요한 증거로 이용된다.

수사팀이 칠리에게 행동을 개시하기 전에, 전혀 예상치도 못했던 회오리 바람이 불어닥쳤다. 문화재 수사국의 장물 리스트에 올랐던

사진 속 석관이 런던 소더비의 경매 카탈로그에 나온 것이다. 이 석관은 로마의 일곱 언덕 가운데 하나인 아벤티네의 산 사바 교회에서 출토된 것이었다. 어떤 수사관이라도 절도 물건이 도굴된 유물보다는 다루기 쉬울 것이다. 훔친 문화재는 기록이라도 있지만 도굴된 유물은 도굴꾼들이 한밤중에 땅을 팠다는 사실 말고는 아무런 흔적이 없다. 그래서 소더비에 석관이 훔친 물건이라는 증거를 제출했더니, 소더비 측에서는 어쩔 수 없었다면서 제네바의 에디션스 서비스Editions Service란 회사가 미리 조작해 놓은 경매였다는 사실만 수사팀에다 귀띔해 주었다. 에디션스 서비스는 프랑스어를 쓰는 앙리 알베르 자크라는 스위스인이 운영하는 회사인데 주소는 크리그 7번가로 나와 있었다. 이탈리아 당국은 급히 스위스 경찰에 자크와 에디션스 서비스를 수사할 수 있도록 허락해달라는 공문을 보냈다.

석관은 장물이 분명했기 때문에 스위스 경찰의 허가도 당연히 빨랐다. 자크를 심문하자 자신은 문제가 되고 있는 회사의 단순 관리자에 불과하다고 말했다. 자크는 재정을 관리하고 공식적인 '얼굴' 노릇을 하는 앞잡이에 불과한 '수탁자'라고 주장했다. 게다가 회사의 주소로 나온 크리그 7번가는 작은 숙박시설이라고 했다. 실제로는 회사가 제네바 외곽의 자유항에 있으며 자코모 메디치라는 이탈리아인이 회사의 실질적인 소유자—'신탁자'—라고 했다.

사보카의 가택 기습수색에 이어 카메라의 사고 발생 후 발견된 계보도와 함께, 이번 일은 또다시 전혀 예상치 못한 행운이다. 당분간 칠리를 이용해서 메디치를 압박하려는 전략은 보류해야 할 것 같다. 스위스 경찰로부터 또 다른 공식 문서가 급히 전송되었다. 제네바 자유항에 있는 에디션스 서비스의 기습수색을 허락한다는 내

용이었다.

제네바 자유항(Freeport, 프랑스어로는 '포트 프랑')은 도시의 남서쪽에 위치한 거대 창고 밀집지역이다. 물건들은 스위스로 공식적인 절차를 거쳐 '통관되지' 않고 그대로 창고에서 보관이 가능하다. 자유무역항의 취지는 상품이 국경을 넘지 않는 한 그 물건에 대해 관세를 부과하지 않겠다는 것이다. 스위스가 자유항을 설치한 이유는 제네바에 살고 있는 수백 명의 사람들이 그곳에서 일자리를 얻고 활기 있는 상권이 형성되며 엄청난 액수의 외화가 유통될 수 있다는 이점이 있기 때문이다.

1995년 9월 13일, 다시 한 번 스위스 경찰과의 신속한 공조체제로 기습 수색이 이뤄졌다. 수색 바로 직전에 메디치는 연락을 받았지만 사르디니아에서 휴가를 보내고 있었기 때문에 그날 제네바로 돌아올 수 없었다. 이번 연합 수색 작업은 스위스 치안판사 한 명, 세 명의 스위스 경찰, 선두를 맡은 스위스 경위, 세 명의 콘포르티 부하, 공식적인 사진사로 구성되어 이루어졌다. 에디션스 서비스의 사무실은 철제 창고 건물의 4층에 위치하고 있었다. 회랑 17, 23호가 사무실의 정확한 주소이다. 17은 이탈리아 사람들에게 불길한 숫자이다. 라틴 숫자를 사용했던 고대 로마에서부터 생긴 전통이다. 로마숫자로 17은 XVII로 표기하는데 VIXI로 철자 바꾸기 anagram를 할 수 있다. 그러면 뜻이 '살았노라'가 된다. 즉, '나는 지금 죽었다'는 뜻이 된다. 그때부터 메디치의 창고는 '회랑 17'(죽음의 창고)로 불리게 되었다.

23호로 들어가는 문은 다른 창고들처럼 뚜렷한 특징이 없는 금속제 회색 문이었다. 자유항의 책임자가 열쇠를 가지고 있어서 치안

판사의 지시 하에 수색팀 전원이 거기로 들어갈 수 있었다. 23호는 세 개의 방으로 되어 있었다. 기습 팀이 제일 먼저 들어갔던 맨 바깥쪽 방에는 소파와 의자, 커다란 석제 기둥을 받친 유리탁자가 놓여 있었다. 한쪽 끝에는 불투명한 창문이 나 있고 나머지 벽면은 벽장으로 빽빽이 둘러져 있었다. 얼핏 보면 그냥 평범한 방에 불과했다. 이곳은 바닥에 얇은 갈색 카펫이 깔려 있는, 특별한 치장을 하지 않은 거실로 보였다. 그런데 수색팀이 벽장문을 여는 순간 생각을 바꿔야 했다. 방만 빼고 평범한 것은 아무 것도 없었다. 벽장에는 선반을 놓아 골동품들로 가득 채워져 있었다. 모든 선반에는 조각상, 청동기, 촛대, 프레스코화, 모자이크화, 유리제품, 동물 문양이 들어간 파양스 도자기(프랑스의 채색도자기), 보석, 그리고 도기들이 빈틈없을 정도로 들어차 있었다. 어떤 것들은 신문지에 싸여 있었고 프레스코화는 바닥에 놓이거나 벽에 기대어져 있었다. 도기들은 과일 상자에 빼곡히 들어차 있었는데 먼지가 그대로 날릴 정도였다. 어떤 물건들은 소더비의 경매 딱지가 그대로 붙어 있었다.

그게 전부가 아니었다. 23호의 바깥쪽 방에는 5피트 높이에 3피트 폭의 대형금고가 있었다. 놀랍게도 문은 열려 있었다. 벽장의 물건들을 보고 망연자실했다면 금고 안의 물건들은 경탄이 절로 나올 정도였다. 콘포르티 부하 한 사람은 그가 본 것들이 무엇인지 감잡고 나서부터 휘파람을 불어댔다. 금고 안에는 여태껏 구경할 수 없었던 아주 세련되고 고급스런 그리스 식기 20여 점이 있었고, 고전시대 작품으로 너무나도 유명한 적회도기가 여러 점 있었다. 이탈리아 수사팀은 이 도기를 보자마자 에우프로니오스 작품이란 걸 직감했다. 금고에 있는 물건들의 가치를 모두 돈으로 환산하면 수백만

달러도 넘을 것 같았다.

에우프로니오스 도기를 꺼내 유리탁자에 올려놓았다. 벽장에 있던 물건들의 사진촬영을 마친 사진사는 도기를 여러 각도에서 찍기 시작했다. 촬영을 마치자 수사팀은 가장 나이 어린 스위스 경찰만 남겨두고 내실로 이동했다. 아직 젊고 경험이 부족한 스위스 경찰에게는 도기와 접시를 금고에 갖다 놓는 일을 맡겼다. 접시를 제자리에 가져다 놓는 일은 어렵지 않았다. 하지만 도기를 갖다 놓을 차례가 되자 무심코 손이 손잡이로 갔다. 이런 일은 결코 쉽사리 일어나는 것은 아니지만 그가 손잡이를 드는 순간, 도기는 산산조각이 나버렸다. 도기는 파편들을 풀로 엉성하게 붙인 상태였다. 좀 더 경험이 많은 사람―예를 들자면 이탈리아 문화재 수사국 경찰―이었다면 도기의 손잡이가 그 무게를 지탱하지 못하리란 걸 미리 짐작했을 것이다. 도기의 몸체는 손잡이에서 분리되어 바닥으로 떨어지면서 산산이 부서졌다. 원래 파편 상태였는데 도기형태로 만들기 위해 붙여 놓았던 선들이 갈라졌던 것이다. 도기가 산산조각나면서 내는 소리는 탄환이 방 전체로 튀는 소리와 같아 모두들 긴장했다. 이 도기를 위해 자코모 메디치가 지불한 돈이 80만 달러에 이른다는 소문이 후일담으로 전해졌다.

에우프로니오스 도기의 파편들을 조심스럽게 집어 올려 금고에 도로 넣었다. 수색팀은 내실로 다시 이동했다. 이 방도 놀랍기는 마찬가지였다. 하지만 사람들을 놀라게 하는 방식이 앞의 방들과는 사뭇 달랐다. 방을 가득 채운 것은 고대 미술품이 아니라 서류였다. 화물의 운송장과 탁송대장, 지불대장, 서신, 수표들이었다. 몇몇 운송장과 서신에 인쇄된 글이 자신의 존재감을 입증하고 있었다. 뉴

욕의 아틀란티스 골동품, 런던의 로빈 심스 유한회사, 제네바의 피닉스 고대미술, 로스앤젤레스의 게티 미술관이 바로 그것이다.

바깥쪽 방은 메디치가 미래의 고객을 접대하는 곳이며 판매될 물건을 신중하고 안전하게 보여 주는 장소가 분명했다. 안쪽 방에 서류들이 어지럽게 널려 있었다는 사실로 보아, 메디치는 여기에 누가 들어올 거란 생각을 전혀 하지 않았던 것 같다. 모든 것들이 어수선하게 널브러져 있는 것을 보면 뭔가를 감추려는 생각이 없었던 장소였음이 분명하다.

안쪽 방의 것들도 고스란히 사진으로 남겼다. 전체적인 각도에서 찍기도 하고 서류 전체와 사진첩, 서랍과 벽장에 있는 물건들이 잘 나올 수 있도록 찍기도 했다. 이는 훗날, 관계 당국이 압수해 간 물건이 없다는 사실을 확인시켜 주기 위해서였다. 그날 마지막으로 한 조치는 23호의 문을 봉쇄하는 것이었다. 문을 잠그고 문틀을 테이프로 봉한 후, 열쇠 구멍을 커다란 봉인 왁스로 막고 거기에다 제네바 치안판사의 배지를 돋을새김으로 표시해 두었다. 지금부터는 제네바 법정에서 누가 동행하지 않는 한 메디치는 이곳에 들어올 수 없다.

회랑 17에서 발견한 물건들 얘기를 들었을 때 콘포르티조차도 놀라움으로 입을 다물지 못했다. 그날 저녁 그가 제네바 공항 라운지에서 전화를 건 수사팀의 보고를 받은 시각은 저녁 8시가 지났을 때였다. 평소 정원 일을 즐기는 그는, 테라스에 쭉 늘어서 있는 이국적인 식물들에 물을 주고 있었다. 보고를 받은 그는 "우리 수사대도 자유항에 관한 얘기─자유항의 이런 점들이, 자유항의 그런 점들은, 자유항, 자유항─는 충분히 들을 만큼 들었다. 그렇지만 그곳을 화물의 환송 장소로만 생각했을 뿐, 이런 창고가 있을 거라고는

상상조차 하지 못했다. 이 얼마나 대단한 발견인가! 소식을 듣는 순간 엉킨 실타래가 풀리는 느낌이었다. 그 순간 1990년 문화재 수사국을 맡으면서 해온 일들이 이제야 결실을 거둔다는 생각이 들었고 이 일이 정말 필요한 이유를 알았다"라고 말했다.

대형 사건이긴 하지만 '문제'는 물건들이 스위스 땅에 있다는 점이었다. 그런데 메디치는 이탈리아 국민이다. 스위스 당국은 제네바 자유항이 이탈리아에서 도굴된 귀중한 문화재를 밀반입하여 미국, 영국 등 세계 각지의 미술관과 컬렉터의 손에 전달해 주는 중개 지대로 이용된다는 사실을 알려고 할까? 이탈리아 경찰이 자유항을 처음으로 방문한 때에 메디치는 거기에 없었다. 메디치는 이점에 대해 어떻게 말할까? 자기 창고에 있던 골동품들이 적법한 절차를 거친 물건이라고 주장하기 위해 그는 어떤 구실을 끌어들일 수 있을까? 스위스가 조용한 해결을 원해 수사를 중도에 포기하거나 사업상의 이유로 물건을 스위스로 들여왔다고 주장하는 그자의 말을 믿어 준다면? 이 부분은 결코 가볍게 넘어갈 문제가 아니며 수사 차원의 문제도 아니다.

이탈리아에서는 제네바 수색 작전 결과, 파올로 조르지오 페리 박사가 메디치 추적과 제네바 작전의 담당 검사로 지목되었다. 수사관들이 스위스에서 발견한 물건으로부터 골동품 밀수에 이르기까지를 놓고 본다면, 경찰이 잡아들일 수 있는 가장 큰 물고기는 메디치라는 사실이 분명해진다. 어떻게 해야 그에게 가까이 다가갈 수 있을까?

수사를 맡았을 때 마흔 여덟의 파올로 조르지오 페리는 키는 작지만 다부진 면모를 과시했다. 턱수염을 기르고 온화한 목소리에

늘 미소를 띠고 있었다. 그는 로마에서 가장 오랜 역사를 자랑하는 라 사피엔차 대학에서 법학 학위를 받았다. 살인 사건과 마약밀매 사건 같은 중범죄 사건들을 주로 다루었기 때문에 검사들 사이에서 모험적이고 대단한 야심을 가진 인물로 평가되기도 한다. 그는 일단 사건을 맡으면 메디치를 잡아들일 수 있는 최상의 방법을 고민하면서, 그에게 또 다른 운명적인 급반전이 기다리고 있는가를 살폈다. 이탈리아 수사관들이 자유항을 수색하고 있는 동안 다른 수사대가 같은 시간 그곳에 있었다. 그들은 우연이라도 서로를 만난 적이 없었다. 하지만 이제 뭔가 변화의 징조가 보인다.

2
소더비, 스위스, 밀매업자들

제네바 자유항에서 수사를 진행하고 있던 다른 무리의 수사팀에게는 한때 소더비의 직원이었던 제임스 호지스가 수사의 단초를 제공했다. 소더비는 1744년에 설립된 국제적인 경매회사이다. 30대 초반이었던 호지스는 1995년까지 고대 미술품 분과에서 행정업무를 담당했으며 발군의 능력을 발휘했다. 고미술품의 매매, 회사와 고객간의 거래를 통한 자금의 이동을 다루는 서류업무를 그가 도맡아왔다고 할 수 있다. 그런 만큼 그는 언제라도 회사의 기밀문서에 접근할 수 있었다.

1991년 호지스는 회사의 물건을 집으로 가져가는 것을 허락한다는 내용의 허위 반출증을 만들어 소더비의 골동품 두 점—투구와 석두—을 빼돌렸다는 혐의와 함께 18건의 부정 회계혐의로 법정에 서게 되었다. 부정 회계 혐의의 요지는 그가 두 개의 은행에 가명으로 통장을 개설해 놓고 회사에서 눈치채지 못할 만큼의 돈을 정기

적으로 송금시켰는데, 상당히 빠른 속도로 액수가 늘어났다는 것이다. 허위 반출증을 만들어 투구와 석두를 훔친 혐의는 유죄로 판결되었으나 18건의 부정 회계 혐의에 대해서는 무죄로 판결되어 징역 9개월 형을 선고 받았다.

호지스는 기소되기 전에 소더비의 부정을 여지없이 보여 줄 수 있는 내부 문건을 미리 복사해 두거나 빼돌렸다. 그의 이런 행동은 부정직하거나 비윤리적으로 보일 수 있다. 그의 일차적 속셈은 소더비 측에 부정이 발각될 경우 이 서류들을 협상의 도구로 이용할 작정이었다. 그의 행적은 발각되었지만 소더비 측은 그와 어떤 거래도 거부하고 곧바로 기소하는 사태에 이르렀다. 호지스는 소더비에 만연한 부정행각을 폭로하는 책의 출판이 기소에 대한 복수라 판단하고, 이 책의 저자(피터 왓슨)와 접촉을 시도했다.

호지스의 징역형 선고가 적절했는가, 그의 내부문서 빼돌리기가 적법한가 아닌가를 떠나 그가 훔친 내부 문건은 소더비 범죄 행위의 진상을 보여 주는 명백한 증거였다. 호지스가 빼돌린 서류들 가운데 오랫동안 출처를 밝힐 수 없었던 수천 점의 미술품들이 소더비 경매에 나올 수 있도록 한 위탁자 세 사람이 스위스에 산다는 것을 알려주는 자료가 들어 있었다. 세르지 빌베르, 크리스티앙 보르소, 자코모 메디치가 바로 그들이었다. 대영박물관의 그리스, 로마미술 담당관 브라이언 쿡의 말을 빌자면, 열두 개의 아풀리아 도기를 비롯해서 '무더기로 나온 밀거래 고미술품만을 가지고' 경매를 진행할 정도로 부정이 심했던 적도 있었다고 한다.[1]

소더비는 이탈리아 정부에서 런던으로 파견한 특보로부터 아풀리아 화병을 경매에서 철회하라는 압력을 받았다. 풀리아 지방의

문화재 관리 책임자로 일하는 펠리체 로 포르토 박사 역시 아프리 (Apri, 풀리아에서 가까운 고대의 호화스런 거주지) 근처에 있는 4세기 경의 거대한 묘가 최근 도굴 당했다고 알려주었다. 박사는 경매에 나온 도기가 거기서 나왔을 거라 확신한다고 말했다. 스코틀랜드 에딘버러의 왕립박물관도 대영박물관과 연합하여 아풀리아 도기의 경매철회를 요구했고 문화상을 역임한 프트니의 젠킨스 경도 의회 에 이 문제를 공식적으로 상정했다.

〈옵서버〉지도 부정적인 기사를 내보냈지만 소더비는 도굴되거나 밀반입된 물건을 사들인 '명백한 증거가 없다'는 의견을 고수했다. 피터 왓슨이 이 문제에 대한 기사를 준비하면서 고대 미술품 책임 자로 있던 펠리서티 니콜슨과 면담을 나눴을 때 그녀는 이렇게 말 했다. "어떻게 한 사람이 도기의 출처에 대해 제대로 알 수 있겠는 가, 나는 그렇게 생각하지 않는다. 우리는 고객들이 자신의 거래에 대해 합법적인 권리를 가지고 있다고 본다." 그녀는 또 브라이언 쿡 에 대해 "지나치게 호들갑을 떨고 있다. 한 사람의 의견이 학계 전 체의 의견을 대변하는 것은 아니다"고 야멸치게 말했다.

반대 여론에도 불구하고 경매는 진행되었고 도기는 꽤 잘 팔렸 다. 미술계는 아주 냉소적이었지만 언론의 관심사가 한몫을 한 것 같았다. 런던에서 별다른 성과를 얻지 못한 이탈리아 특사는 고국 으로 돌아갔고 경매에 대한 추문은 잦아들었다. 제임스 호지스는 고대 미술 분과의 행정 업무를 맡았던 자신의 유리한 지위를 이용 하여 이런 거래를 낱낱이 지켜보았다. 브라이언 쿡이 생각한 대로 이탈리아에서 도굴된 후 해외로 밀반출된 풀리아의 도기들을 한 사 람의 위탁자가 소더비에 맡겼다는 사실을 그는 전부 알고 있었다.

그 사람은 바로 크리스티앙 보르소란 스위스 중개인이다. 그는 제네바에서 히드라 갤러리를 운영하고 있다.

게다가 행정직이란 그의 자리는 사건의 모든 추이를 지켜보기에는 더할 나위 없이 좋았다. 경매 부정 사건이 터진 지 두세 달 후, 보르소는 펠리서티 니콜슨에게 건강상의 이유로 화랑을 폐업하겠다는 내용의 편지를 보냈다. 니콜슨이 그에게 답장을 보냈을 때, 호지스는 그 내용을 기록해 두었다. "당신은 우리가 맡고 있는 물품들에 대한 소유자의 *대리인 자격*을 갖추고 있다고 봅니다. 나머지 물건들의 판매와 처분도 마땅히 당신의 의견을 기다릴 것입니다."

호지스는 답신 내용을 궁리하면서 펠리서티가 고대 미술품 분과의 다른 사람들과 나누는 대화를 옆에서 들었다. 그는 보르소가 '얼굴마담'에 불과하며 물건의 진짜 주인이면서 모든 거래의 배후에는 자코모 메디치란 자가 있음을 알게 되었다. 보르소가 뒤로 빠지게 된 경위는 건강 악화가 아니라, 소더비 경매를 둘러싼 언론의 보도가 있은 후 그와 메디치의 관계가 악화되었기 때문이다.

호지스는 소더비 고대미술 분과의 행정직이란 특수한 자리에 있으면서 두 번 다시는 보르소란 이름을 들을 수가 없었다. 하지만 히드라 갤러리가 위탁한 물건과 에디션스 서비스라는 신생회사가 맡기는 물건이 동일하다는 사실을 차츰 알게 되었다. 1987년 7월 경매에서 히드라 갤러리 소유였던 대리석 기둥이 유찰되었는데, 지금은 에디션스 서비스의 물건으로 다시 경매에 올랐다. 그러니 히드라 갤러리가 에디션스 서비스로 재탄생했음이 새삼 분명해졌다. 어쨌든 이 회사의 배후에 있는 인물은 주도면밀한 자였다. 히드라 갤러리와 에디션스 서비스의 배후 인물은 자코모 메디치 한 사람이다.

자코모 메디치는 1980년대 소더비 경매를 통해 가장 많은 고미술품을 판 사람이다. 여러 해 동안 수천 개에 이르는 메디치의 물건들이 소더비 경매에 흘러 들어왔고 수백만 달러의 돈을 벌어들이면서 소유주를 바꿔 왔다. 그 가운데 어느 것도 출처를 밝힐 수 없었다. 모두 이탈리아에서 불법으로 도굴했고 밀반출한 물건들이었기 때문이다.

문제는 여기서 그치지 않았다. 호지스가 제공한 서류에는 에디션스 서비스의 주소가 제네바 크리그가 7번지로 등록되어 있는데, 앙리 알베르 자크 역시 이 주소를 사용했다. 크리그가 7번지와 자크라는 이름은 소더비에 출처가 불분명한 물건을 위탁한 또 다른 회사가 사용한 명의와 주소이기도 했다. 그 회사는 소일란 무역회사였고 실질적인 소유자는 로빈 심스였다. 호지스가 보여 준 또 다른 서류에는 심스와 펠리서티 니콜슨이 합작하여 이집트 사자머리 여신상을 이탈리아에서 불법으로 들여왔다는 내용이 있었다. 자기들끼리만 통하는 작고 은밀한 세계였다. 이탈리아 경찰이 제네바 자유항을 급습한 다음 날, 영국의 TV 방송은 이 부분을 폭로한 다큐멘터리 프로그램을 내보냈다.

콘포르티와 영국의 보도팀 간에 접촉이 있은 직후였다.

왜 하필 이탈리아 경찰들과 영국의 기자들은 불법행위에 연루된 동일 인물을 조사하면서 같은 장소, 같은 시각에 거기 있었을까? 어느 정도는 우연이었다고 볼 수 있다. 소더비에서 호지스가 곤경에

빠진 이후 발생한 일이기 때문이다. 물론 호지스가 소더비의 내부 사정을 잘 살필 수 있었던 이유를 설명하려면 훨씬 더 많은 이유를 들어야 한다. 그런데 문제는 출처가 없는 고미술품(도굴되었거나 불법으로 유통되는 물건)에 대한 태도와 법이 점차 바뀌었다는 데 있다. 시간이 흐르면서 사람들의 윤리관이 서서히 변했다. 지중해를 둘러싼 지역과 중남미, 서아프리카, 아시아와 같은 고고학의 원류가 되는 대륙의 나라들이 자국의 문화유산을 보호하려는 태도를 확고히 다지면서 부상한 문제이다. 제2차 세계대전 후 독립한 신생국가들의 문화적 자존심과 결부되며 관광산업의 발달로 불거진 문제들이기도 하다. 적법한 절차를 거쳐 발굴된 고고학 현장은 귀중한 관광자원이며 국가 수입의 원천이 되기 때문이다.

문화적 자산을 통제하려는 산발적인 노력은 그리스(1834), 이탈리아(1872), 프랑스(1887)에서 관련법을 제정하던 시기로 거슬러 올라가야 한다. 제1차 세계대전 후 결성된 국제연맹은 도굴 및 약탈문화재의 관세 부과를 논의했으나 세브르 조약의 협의내용은 비준되지 못했다. 1930년대를 거치면서 국제연맹이 상정한 이 문제는 세계박물관협회(the Office International des Musees, OIM)로 통합되었다. '예술적, 역사적, 과학적 가치를 지니는 문화재가 분실, 유실, 불법 유출된 경우, 이들의 반환에 관한 협약'을 위해 초안이 준비되었다. 그러나 다른 국가(네덜란드, 영국, 미국)들의 강한 반발에 부딪혔고 1939년 제2차 세계대전의 발발로 법 개정은 무산되었다. 종전 후인 1946년, 유네스코가 전시 상황에서도 문화재의 보호에 관심을 가져 1954년 헤이그 협약의 체결을 유도했고 그로부터 2년 후 '고고학 발굴에 적용되는 기본원칙들'이 권고사항으로 추가되

었다. 미술품 거래에서 "고고학 자료에 대해 어떤 불법 거래도 부추겨서는 안 된다"는 조항이 강하게 제시되었다. 1960년대 페루와 멕시코의 강력한 개정 요구로, 유네스코는 '이 분야의 윤리적인 풍토를 국제적인 차원에서 향상시킬 수 있는' 권고 조항을 추가로 채택했다. 유네스코의 이런 노력으로 1964년에 30개 국가에서 발탁된 전문가로 전문가위원회가 구성되었다. 그들에게 맡겨진 임무는 법률의 개정안을 준비하는 일이었다. 마침내 1970년 11월 14일 제16차 정기총회에서 '문화적 자산의 불법 반·출입 및 소유권의 양도를 금지하고 예방하기 위한 방법에 관한 협약'을 채택하였다. 이 협약은 관련 문제를 다룬 유일한 법률이지만 실행 규칙이라고 할 수는 없다. 문화적 자산의 반·출입과 관련한 거래 협정은 수없이 많다. 그러나 1970년의 협약은 이 문제에 중대한 분수령으로 받아들여진다. 고고학 자료의 국제적인 거래를 반대하는 고고학자들이 많다고는 하지만, 현재 대부분의 고고학자들은 좀 더 현실적이고 실용적으로 이 문제에 접근한다. 유네스코 협약이 채택된 1970년 이후, 출처가 없이 세상에 나온 고미술품은 거래해서는 안 되며 이 문제에 대해 적극적으로 행동해야 한다는 입장이다. 출처가 없는 물건들로 조성된 1970년 이전의 컬렉션이 설사 불법이더라도 문제의 우선순위는 불법도굴을 중지하자는 데 있다. 그렇기 때문에 1970년이란 시기도 아주 최근이라 할 수 있다.

모든 국가가 협약에 대해 비슷한 관심을 보이지는 않았다. 국가별 비준 연도가 나오는데 여기에도 일정한 규칙이 작용한다. 사이프러스(1980), 이집트(1973), 프랑스(1997), 그리스(1981), 이탈리아(1979), 요르단(1974), 페루(1980), 터키(1981), 영국(2003), 미국

(1983), 덴마크, 네덜란드, 독일은 1970년 유네스코 협약을 비준하지 않은 상태였다. 스위스는 2004년에 비준을 승인했다. 대체로 고미술품 시장이 활발한 국가에서는 비준을 꺼린다고 볼 수 있다.

고고학적인 유산—과거 인류의 행적이 자료로 남아 있는 것—의 파괴가 줄어들지 않고 있는 현실이 이를 반증하고 있다. 1983년의 연구를 보면 벨리체의 마야 유적지가 도굴꾼의 손에 58.6% 정도까지 파괴되었다고 한다. 1989년부터 1991년까지 아프리카 말리 지역을 조사했더니, 830개의 유적지가 등록되었지만 45%는 이미 훼손된 상태였고 17%는 그 훼손의 정도가 아주 심했다고 한다. 1996년 80개의 표본 조사 지역을 다시 방문해 보니 도굴의 범위와 빈도가 20%나 증가했다. 북부 파키스탄 지역의 조사 결과, 절반에 이르는 불교 성지와 스투파(탑), 사원 등의 훼손 정도가 심하고 불법 도굴로 몸살을 앓고 있었다고 한다. 스페인 안달루시아 지방의 고고학 유적지 14%가 도굴로 훼손되었다. 1940년에서 1968년 사이 페루의 바탄 그랑데 유적에는 100,000개나 되는 구멍이 난 것으로 추정된다. 1965년 유구 하나의 도굴로 90파운드에 이르는 황금을 캐냈는데, 그때 도굴된 양이 세계 도처에 있는 페루 컬렉션의 90%에 이른다고 한다. 중국 칭하이성(청해) 러수이에 있는 고대 묘는 중국 '10대 고고학 유적지' 가운데 하나지만, 천 명도 넘는 사람들이 "불법으로 묘를 파헤쳤고 불도저로 밀어버릴 정도로 훼손의 정도가 심했다"고 한다. 내몽고 정부는 4,000에서 12,000개의 묘가 이미 도굴되었을 거라고 본다. 중국정부는 매년 4,000에서 15,000개의 도굴 물품들이 시장으로 흘러들어 온다고 파악한다. 문화재청의 허 수종은 앞에서 언급된 도굴의 실태를 보여 주면서 심지어 중국 여

행사들이 불법 도굴을 알선해 주기도 한다고 귀띔해 주었다. 그는 우연히 도굴현장을 들를 일이 있었는데, 도굴꾼들에게 육체적인 모욕을 당했다고 한다. 니제르의 압두 모우모우니 대학의 고고학자들은 바라, 방가레, 예부 지역의 90% 이상이 도굴되었으며 윙디갈로와 카레이구루 지역 역시 절반 이상이 폐허로 변했다고 보고 있다. 도굴의 종말을 기대하기는 정말 힘들다.

이라크의 도굴 상황은 이미 잘 알려져 있다. 걸프전 발발에서 종전까지(1991~1994) 11개의 지역 박물관이 파괴되었으며 3천 점의 미술품과 484점의 필사본이 약탈되었지만 54개만 다시 찾을 수 있었다. 2003년 3월에 시작된 제2차 걸프전에서는 바그다드 박물관의 유물 13,515점이 도난당했으며 2004년 7월까지 4,000점 정도가 회수되었다. 종교적인 이유를 들어 탈레반 정권이 자행한 바미안 석불 파괴행위도 있었지만 대부분의 도굴과 약탈은 팔릴 만한 미술품과 필사본에 집중되었다. 탈레반 정권의 실각 후에도 도굴과 약탈이 줄어들지 않고 계속되는 이유는 바로 여기에 있다.

불법 거래에 관한 자료는 경찰청 통계 자료에서 더 많이 찾을 수 있다. 1993년에서 1995년까지 터키 경찰은 17,500여 건의 도난 고미술품 수사에 나선 적이 있었다. 터키의 밀수 및 조직범죄 전담반에서는 1997년에 565명이 10,000여 점의 고고학 유물을 불법으로 취득한 혐의로 구속되었다는 보고를 다음해인 1998년 내놓았다. 그리스 경찰은 1987년에서 2001년 사이 23,007점의 미술품을 되찾았다고 한다. 독일의 뮌헨 경찰은 1997년 한 해만 키프로스 북쪽의 한 교회 벽에서 떼어낸 성화 139점, 프레스코화 61점, 모자이크화 4점이 든 커다란 상자 50~60개를 환수 조치했다.

이탈리아 경찰의 경험은 최악에 가깝다. 1970년 체결된 유네스코 협약이 준비단계에 있을 무렵, 이탈리아는 이미 1969년에 문화재 수사국을 출범시켰다. 전후 서구 경제의 호황과 더불어 미술품 암시장이 출현했고 미술시장이 커진 결과였다. 이 조직의 공식 명칭은 '코만도 카라비니에리 미니스테로 푸블리카 이스트루치오네Commando Carabinieri Ministero Pubblica Istruzione-누클레오 투텔라 파트리모니오 아르티스티카Nucleo Tutela Patrimonio Artistica'(문화재 반출 방지위원회)로, 줄여서 TPA라 한다. 그 당시 이탈리아는 미술품, 고고학 관련 범죄와 전쟁을 선포했고 그 임무를 경찰에 맡긴 최초의 국가였다. 1975년에는 TPA가 새로 탄생한 문화환경부의 하부조직이 되어 필리포 라구치니(Fillippo Raguzzini, 1680~1771)가 설계한 건물로 입주하였다. 지금도 TPA는 이 건물에 상주한다. 모든 자료의 전산화는 1980년 초에 이루어졌다. TPA는 1975년 우르비노에서 도난당한 피에로 델라 프란체스코의 「채찍질을 당하는 그리스도」를 이듬해인 1976년 스위스에서 되찾았을 뿐 아니라, 1983년 부다페스트에서 도난당한 라파엘로의 「마돈나」를 두 달 후에 그리스에서 찾았다. 이와 더불어 뒤러, 틴토레토, 조르조네 작품의 도난 사건을 해결했다. TPA는 팔레스타인, 헝가리를 비롯한 다른 나라들과 연계하여 수사의 공조체제를 이루었으며 2003년 제2차 걸프전 이후에는 이라크의 고고학 유적지 보호를 위해 치안을 담당해 달라고 요청받았다. 치안 유지대가 창설되면서 18만 점 이상의 미술품을 되찾았는데 그 가운데 해외로 반출된 미술품이 8천 점에 이르렀으며 35만 점의 고대 미술품을 복구했다. 76,000점이 위조로 드러났고 12,000여 명이 고발되었다.

1980년대 들어서 미술품 시장의 딜러들도 윤리강령을 채택했고 박물관의 소장품 구입 정책도 바뀌었다. 하지만 이런 행동들은 다분히 전시적이었다는 비난을 면하기 어렵다. 1990년대에는 유네스코도 1970년의 협약을 강화하려고 노력했다. 미술관과 컬렉터, 중개상들이 문화적 자산을 구입하려고 할 때, 유물의 출처에 대한 서류 제출 절차를 '성실히 이행'해야 하기 때문에 그 부분의 수위를 특별히 강화할 필요가 있었다. 그 결과, 유니드로이트UNIDROIT 협약이 탄생했다. 이 협약은 1995년 회원국이 먼저 채택하고 1998년 7월까지 모든 국가에 강제적으로 적용되었다. 이 협약에 따르면 딜러, 컬렉터, 미술관은 적절한 서류가 갖추어지지 않은 문화적 자산에 대해 보다 적극적인 조치를 취하거나, 불법 도굴 또는 밀반출되지 않았다는 요건을 충족시키는 서류를 '성실히 제출'해야 한다. '선의의' 구매자에게 자신의 선의를 입증할 책임을 둔다는 뜻이다. 2004년 영국에서 도입된 신법은 불법 도굴된 고고 유물의 고의적 거래를 범죄행위로 규정했다.

　1990년대에 이르러 과거의 노력들이 결실을 맺게 되었고 근본적인 태도의 변화가 일어났다. 이탈리아 경찰의 고대 미술품 불법거래 수사와 함께 언론의 심층보도가 이루어질 수 있었던 '배경'에는 유니드로이트 협약이 있었다. 이탈리아 문화재 수사국은 미술품 시장을 형성하는 국가의 미술관, 컬렉터, 딜러에게 작품의 출처를 요구하는 일을 맡으면서 그들이 발견한 계보도가 얼마나 중요한지 알게 되었다. 호지스는 소더비와 타협에 실패하면서 굴욕과 함께 징역형을 감수하면서, 소더비를 당혹스럽게 하고 미술품 불법 유통망에 돌이킬 수 없는 심각한 피해를 줄 만한 중요한 위치에 자신이 있

었다는 사실을 새삼 깨달았다. 출처가 없는 고대 미술품은 높은 수익성을 창출할 수 있기 때문에 소더비는 기만과 협잡을 일삼았다는 점, 그 문제에 대한 법적 요건과 집행, 고고학적 논점들이 늘 소용돌이치고 있다는 점을 관계 부처의 행정 담당자로서 누구보다 잘 알았다. 그래서 자신이 곤경에 처하자 진실을 폭로할 특별한 위치에 서게 된 것이다.

3

고미술품 전문가와 범죄자
그리스 도기를 향한 뜨거운 욕망

조각품은 늘 인기 있는 미술품이며 역사적으로 자신을 새롭게 창조해 왔다. 조각품의 아름다움과 매력은 손에 잡힐 듯 분명하다. 도자기의 매력은 조각품이 주는 매력과는 다르다. 조각품과 마찬가지로 도자기도 역사적으로 꾸준히 생산된 미술품이며 세계 도처에서 생산되었지만 그리스 도기는 좀 독특하다. 형태도 다양하지만, 이 형태에 아름다움을 더해 주는 회화의 묘미가 다른 어떤 예술품과도 비교할 수 없을 정도다. 조형성과 회화미가 어우러진 그리스 도기는, 도기를 향한 뜨거운 열정을 지닌 전문가, 애호가, 컬렉터를 양산해왔다.

단순히 발굴된 도기들만 가지고 그것의 인기를 가늠하기는 어렵다. 기원전 5세기경 아테네의 시인은 작품성이 뛰어난 도기들로 작품목록을 만들면서 "애들이나 가지고 놀던 흙이, 화덕에 들어가 이렇듯 고상한 그릇으로 바뀌었다"며 도자기를 빚는 물레를 발명한

아테네인들을 칭송했다. 잘 빚어진 항아리는 "물 긷는 하녀 곁에만 두지 않는다면 아주 멋진 예술품이 된다"고 플라톤은 말했다. 플로니우스는 이미 당대(기원후 79년에 사망했기 때문에 베수비오 화산의 폭발을 볼 수 있었다)에 "인류의 위대한 발명품 가운데 하나는 흙으로 빚은 도기이다"라고 평가했다. 일부 로마인들은 묘에다 그리스와 에트루리아 도기를 부장품으로 넣기도 했는데, 그 숫자가 많지는 않았다.

18세기 중엽이 될 때까지 찬란했던 과거의 유물을 수집하려는 열정은 드러나지 않은 것 같다. 르네상스 시대(예술가들의 생애를 기록한 조르조 바사리를 보면 피렌체의 메디치가에 도기 컬렉션이 있었다고 한다)의 컬렉션 가운데 도기들이 있었지만 다섯 개의 대표적인 고대 도기 컬렉션이 그 당시 로마 여행안내서에 나올 정도였다. 18세기 고대 미술품에 대한 열기는 1730년대 후반과 1740년대에 걸쳐 폼페이와 헤르쿨라네움의 유적이 발견된 이후 생겨났다. 기원후 79년에 엄청난 규모로 폭발한 베수비오 화산은 화산재가 광범위한 지역까지 덮치는 바람에 폼페이와 인근 지역의 모든 흔적을 지워버렸다. 도시 전체가 갑작스럽게 들이닥친 재앙에 놀라 일상적인 모습 그대로 화산재 속에 묻혀 버렸다. 사람들의 몸은 오랫동안 '냉동된' 것처럼 보였다. 폼페이의 발굴은 유럽인들을 고대에 대한 관심으로 설레게 하였고 고고학 열풍의 원인이 되었다. 너무나 생생한 증거물이어서 발굴된 사람의 신원을 밝힐 수 있을 정도였다. 가옥과 집 안 내부, 사원과 묘지, 줄지어 서 있는 상점과 멋진 저택들, 완벽하게 보존된 극장들의 화려한 벽화들, 귀중한 조각상, 몰래 숨겨둔 은, 갑옷과 무기 등이 여러 잡동사니들과 함께 오랜 세월 땅 속에 묻혀 있

었다. 사치스러운 물건들이 있는가 하면 검박한 것들도 있었고, 정원에서 쓰던 갖가지 도구들도 있었다. 이것들은 과거의 생활상을 말해주는 귀중한 자료가 된다.

도미니크회 소속의 안토니오 다 비테르보 수사가 『트루스코마니아Truscomania』라는 기행문을 썼다고는 하지만, 독일의 미술사 학자 요아힘 빙켈만이 1760년대에 폼페이와 헤르쿨라네움을 서너 차례 방문하면서 『고전미술의 역사The History of the Art of Antiquity』라는 저술을 통해 18세기 유럽사회에 그리스 미술의 부흥을 일으킨 장본인이다. 그는 이 책에서 고전미술의 성격을 '우아한 단순성과 고요한 위대'로 정의했다. 그가 살았던 시대를 풍미했던 이 말은 지금까지도 유명하다. 헤르더와 괴테 같은 독일인뿐만 아니라 바이런 같은 영국인들까지 고대 그리스 문화에 심취하였다. 괴테는 1787년 이탈리아를 여행하면서 쓴 기행문에서 "지금 어떤 사람이 에트루리아 도기에 엄청난 값을 지불하는데, 그가 고른 물건이 다른 도기보다 아름답고 우아했다. 여행가라면 누구나 하나쯤 갖기를 원한다"라고 적고 있다. 바티칸에는 일찌감치 도기 컬렉션이 있었다고 한다. 처음부터 그들은 에트루리아 문명에 주목하고, 광범위한 주권국가였던 에트루리아 문명이 서구 문명의 토대가 되었다는 역사관 정립에 기여했다. 그러나 빙켈만은 에트루리아 문명의 원천이 그리스 문명이라고 주장했다. 미술품 반출을 제한하는 법률은 1624년에 처음으로 제정되었다가 1755년에 개정되었다.

에트루리아인들은 신비스럽기도 하지만 역사적으로도 굉장히 중요하게 다뤄진다. 북부 지중해 지역에서 도시문명을 일으켜 기원전 9세기에서 기원전 1세기까지 번성하였는데 가장 유력했던 시기

는 기원전 6세기에서 기원전 3세기였을 것이다. 그들에 관한 지식의 대부분은 그리스, 로마의 서적에서 비롯한다. 그리스의 역사가 헤로도토스는 에트루리아인들이 처음에는 리디아(지금 터키 서부에 해당하는 지역) 땅에 정착했지만 대기근이 오자 절반은 추방되고 절반은 그 땅에 남았다고 말한다. 당시 에트루리아인들은 그들의 지도자를 티레노스라 불렀는데 그리스어 티레노이에서 나온 말이다(이탈리아 서쪽의 티레니아 해에서 그 어원을 찾을 수 있다). 또 다른 가설은 트로이 함락 후 터키를 떠났다고 하지만, 오늘날 고고학 연구 결과 에트루리아인들은 토착 빌라노반문명의 후예들로 기원전 9세기에서 기원전 8세기에 걸쳐 중부 이탈리아에서 번성했다는 것이다. 특히 청동기 제작기술과 금속공예, 유리 및 구슬공예에 뛰어난 예술적 재능을 지녔다고 한다. 에트루리아인들은 기원전 7세기경에 빌라노바에 도시국가를 발전시켰다. 기원전 700년경에 에트루리아인들은 아레티움(아레초), 카이스라(카에레, 지금의 체르베테리), 베이, 타르크나(타르퀴니, 지금의 타르퀴니아), 벨크(볼치, 지금의 불치)와 같은 자치적 도시국가들을 잇달아 건설했다.

두 점의 청동기 유물을 시작으로 에트루리아 문명이 처음 발굴되었는데 그 시기는 1553년에서 1556년이고 르네상스시대에 해당한다. 18세기 후반과 19세기에 들어서 제대로 된 발굴이 이루어졌는데 타르퀴니아, 체르베테리, 불치를 비롯한 유적지에서 고고학적인 성과를 거두었다. 그런데 그 모든 고고학적 발굴의 성과가 제네바의 창고 한 곳에서 발견된 것이다.

고고학자들은 적법한 발굴로 지금까지 6천여 개의 에트루리아 묘를 발견했다. 메디치의 창고를 조사한 이탈리아 고고학자들은 그

의 '물품 목록'에 맞추려면 '수천 개'의 묘가 파헤쳐졌을 것이라고 추산한다. 합법적이고 과학적인 방법으로 발굴된 묘의 수와 불법적으로 자행된 도굴의 수가 비슷할 거라고 한다. 꽤나 이름 있는 고고학자가 발굴한 양이나 도굴꾼이 캐낸 양이나 서로 맞먹을 정도라는 말이다.

에트루리아의 문헌이나 역사적 기록이 발견된 적은 없다. 하지만 9,000개의 에트루리아의 문자로 새겨 넣은 비명이 남겨진 무덤들이 있다. 페니키아어와 에트루리아어가 동시에 적힌 피르기 기념비가 1964년 체르베테리 항구에서 처음으로 발견되었다. 에트루리아의 문자는 그리스에서 비롯되었지만 문법 체계는 다른 유럽언어들과는 전혀 다른 구조를 가지고 있다. 이 기록에서 알 수 있는 중요한 사실은 에트루리아 문화의 중심에는 종교가 있다는 점이다. 로마인들도 에트루리아의 예언서에 많은 부분을 의지했다. 에트루리아인들은 신의 의지를 예측할 때 세 가지 성스러운 책을 이용했다. 하나는 동물들의 행동을 읽어내는 책이고 또 하나는 빛의 의미를 해석하는 책이며 마지막은 새들의 비행 모습을 담은 책이다. 에트루리아의 신화는 신들이 인간의 기질과 속성을 가진다는 점에서 그리스의 영향을 강하게 받았다. 에트루리아의 종교에서는 신과 인간이 차지한 영역이 매우 특별하며 신의 나쁜 마음을 피하기 위한 종교적인 의례가 정확하고 까다롭게 진행되는 특징이 있다. 그들의 신에 완전히 복종하는 것이 에트루리아 종교의 근간을 이룬다. 그래서 에트루리아인들은 신의 의지를 살펴서 어떻게 행동해야 하는가에 온 힘을 쏟았다. 아풀루(아폴로), 아루투메스(아르테미스), 마리스(마르스), 헤르클레(헤라클레스)를 비롯해서 수없이 많은 신들을 헬

레니즘 문화에서 빌려왔다. 다른 고대 문명들과는 달리, 에트루리아에서는 남녀의 차이를 크게 두지 않았던 것 같다.

대부분이 농부 출신인 에트루리아인들은 군대를 조직해서 자신들의 도시를 요새화했다. 그들 역시 뱃사람이어서 로마인들보다 훨씬 이른 시기에 카르타고와 페니키아를 잇는 중계무역을 활성화시켰다. 그들은 은, 구리, 주석, 아연, 납 등의 채굴 기술을 보유한 광부들이기도 하였으며 거기서 나온 부가 기원전 8세기에서 기원전 6세기에 이르는 문명의 융성에 상당히 기여했다. 그들의 쇠퇴는 기원전 5세기부터 비롯되었는데, 기원전 4세기에 이르러 쇠퇴의 속도가 빨라졌다. 가장 큰 취약점은 도시국가들의 분열로, 로마의 침략을 감당할 힘이 없었다는 데 있었다. 결국 기원전 3세기에는 로마에 정복당했다. 에트루리아의 언어, 종교행위, 문화는 금지되었고 그들의 문명은 사라졌다.

에트루리아문명은 과학, 기술, 예술 분야에서 다른 문명보다 상당히 앞서 있었다. 우리가 로마의 기술력이라고 알고 있는 석재 아치, 도로포장, 수로건설, 방적기술들이 실제로는 에트루리아에서 비롯된 것이다. 회화와 조각에서도 자신들만의 강한 전통을 가지고 있어 그리스, 로마미술 못지않게 서구 문명의 기반을 제공했다. 에트루리아인들은 이생에서의 삶은 덧없이 짧다고 생각했기 때문에 나무와 진흙으로 집을 짓고 살았다. 하지만 그들은 내세가 영원히 계속될 거란 믿음에서 무덤을 튼튼하게 조성했다. 그들의 이런 내세관은 체르베테리 유적을 보면 잘 나타난다. 체르베테리에서는 바위를 파서 장방형 무덤을 만들고 거대한 봉분을 세운 대규모 공동묘지가 발굴되었는데 도로와 광장까지 갖추고 있었다. 묘지 도시의

설계는 생전의 도시 설계와 같은 건축 공법을 적용하여 조성했다. 체르베테리가 없었다면 에트루리아 고대건축의 실상을 짐작하기 어려웠을 것이다. 톰베 아 카메라(묘실)는 가족 전체를 위한 것이며 대를 물려가며 사용되었다. 무덤의 내부에는 스투코(치장 벽토)를 발랐다. 또한 테라코타 조각, 청동으로 만든 양의 간(점을 치기위한), 프레스코화, 도기, 부조장식, 창과 검 등을 비롯한 무기, 가재도구까지 갖추어 놓고 화려하게 꾸몄다. 부장품은 묻힌 가족의 사회적 신분과 부를 반영하기 때문이다.

체르베테리도 거대한 묘지 군락을 이루지만 도시 전체가 남아 있는 타르퀴니아(부라차노 호수 근처의 오지로, 체르베테리보다 북쪽에 위치한다)는 한층 더 환상적이다. 교역의 중심으로 한때 상당히 번창했던 이곳에는 정교하게 만들어진 지하 계단으로 내려가야 하는 6천 개의 무덤이 있다. 6천 개의 무덤 가운데 200개는 벽화로 유명하며 초기 작품은 그 연대가 기원전 7세기까지 소급된다. 개방형 구조의 무덤은 공기의 순환을 원활하게 만든다. 때문에 벽화는 완벽하게 잘 보존되어 있었다. 타르퀴니아와 고분벽화가 없었다면 고대 에트루리아의 일상생활을 엿볼 수 없었을 것이다.

불치는 카시노에서 20마일 떨어진 곳에 있다. 이곳에도 수많은 에트루리아 무덤이 있지만, 고대 성곽과 초창기 아치의 모습이 그대로 남아있는 교각으로 더 유명하다. 기원전 8세기경부터 융성했던 불치는 수공예품의 생산과 농업이 발달한 지역으로 알려져 있다. 그리스 노동자의 등장으로 부강해진 불치는 이곳에서 생산되는 도자기, 조각, 청동 제품으로 유명하며 이곳 장인들의 솜씨는 지중해 일대에서 정평이 나 있다. 불치 근처에는 적어도 네 개의 네크로폴리스(고대 도

시 근처에 만들어진 묘지)가 건설되었는데 무덤을 지키는 상상의 동물을 놓아두었다. 이들 묘지 군락에서는 그리스에서 생산된 도자기와 그 지역에서 생산된 청동기 제품들이 부장품으로 나왔다. 엄청난 양이기도 했지만 모두 값비싸고 귀중한 물건들이었다. 그리스 신화와 에트루리아 신화가 융합된 벽화를 선보이는 무덤도 있었다.

♣

사람들이 그리스 도기를 귀중하게 평가하는 몇 가지 이유가 있다. 우선 흙으로 빚고 불로 구워내는 작업, 즉 도자기를 만드는 기술은 문명을 정의하는 척도가 될 수 있다. 서아시아에서 처음으로 그릇이 만들어진 때는 기원전 7000년경이라고 한다. 처음에는 아무런 장식도 없고 단순한 모양이었지만, 곡식이나 씨앗과 같은 마른 먹거리를 쥐와 새들이 쪼아 먹지 못하도록 보관할 수 있게 해주었다. 또한 술과 와인이 제대로 숙성될 수 있도록 하면서 수분 유출을 최소로 줄이고 액체를 보관할 수 있게 했다. 또한 교역이 가능하도록 상품의 이동을 용이하게 했다. 시간이 흐르면서 도자기의 형태와 기능, 장식은 점점 정교해지고 세련되어졌다. 인간의 지적 활동이 정점에 이른 시기로 평가되는 그리스 미술의 고전기가 바로 도자기 제작이 가장 번성한 시기이다.

'세라믹'(도자기)이라는 말은 흙을 뜻하는 그리스어 케라미코스 keramikos에서 나왔다. 아테네에는 도공들이 집단적으로 거주하는 구역이 있었다. 세라미쿠스로 알려진 이곳은 에리다노스 강둑을 따라 아고라와 접경을 이루는 지역에 분포했다. 세라미쿠스에서 나

온 양질의 점토는 뛰어난 도공의 솜씨와 만나, 기능에 따라 다양한 도기의 형태로 탄생했다. 그리스 도기를 향한 열정을 지닌 학자들과 컬렉터들은 이제 고유한 이름을 가지고 있는 다양한 형태의 도기를 식별할 수 있다. 양쪽에 손잡이가 달린 암포라amphora는 보관과 운송이 용이했다. '섞는 그릇'이라는 뜻의 크라테르krater는 커다란 도기로 묘사된다. 오이노코에oinochoe는 작은 물병으로, 크라테르에서 물을 뜨거나 와인을 담아 음료용 컵 킬릭스kylix에 따라주는 용도로 쓰였다. 킬릭스는 '심포지움 도기'라고도 불린다. 도기에 그려진 그림에는 아테네의 저녁 연회 장면이 자주 등장하는데, 거기서 벌어지는 심각한 토론이 보는 사람의 눈길을 끌기 때문에 붙여진 이름이다. 가장 흔한 그리스 도기는 히드라이다. 세 개의 손잡이가 달린 히드라는 다양한 용도로 쓰였다. 물을 긷는 데 사용하고 집회에서 투표함으로 쓰이기도 하였으며 죽은 자를 화장하고 난 재를 담는 그릇으로도 쓰였다. 프시크테르는 '냉각기'라는 뜻으로 물과 와인을 섞은 다음, 찬물이 가득 든 크라테르에 담아두면 그 냉기가 와인에 전해졌다고 한다. 레키토스lekythos에는 향유, 향수, 양념 등을 담아두는데, 장례식에서 사자를 위해 신에게 바치는 헌주의 용기로도 쓰였다. 아리발로스aryballos는 목이 좁은 원형의 작은 병으로 기름을 보관하고 따를 때 사용하였다. 아티카 도기의 회화에는 운동선수의 손목에 아리발로스가 매달려 있는 장면이 자주 나온다. 알라바스트론alabastron은 알 모양의 향유 병인데 크기가 4~6인치로 아주 작다. 백 가지도 넘는 도기들이 있지만 스무 가지 정도의 도기들이 가장 흔하게 사용되었다.

그리스 도기의 세 번째 가치는 회화로 표현된 장식에서 찾을 수 있다. 고고학자들과 미술사학자들은 초기 인류가 3만 년 전에 그린 신비스럽고 아름다운 동굴벽화 이후로, 그리스 도기에 표현된 회화가 가장 찬란한 문화유산이라고 평가한다. 그리스 도기의 회화가 출현하고 중세 고딕 양식의 대성당이 나오기까지 천 년의 시간이 걸렸다. 그리스 도기가 그만한 가치를 유지하는 까닭이 바로 여기에 있다. 피터 홀 경은 자신의 저서 『문명의 도시들*Cities in Civilisation*』(1998)에서 고대 아테네를 '문명의 마천루'라고 불렀다.

아테네가 중요한 이유는 무엇이든 처음으로 시작했다는 데 있다. 처음이라는 의미는 결코 간과할 수 없다. 아테네는 서구문명의 근본적인 문제와 그 의미를 중요하게 다루었다. 기원전 5세기에 아테네는 일찌감치 우리가 경험하고 싶어 하는 가장 순수한 형태의 민주정치를 선사했다. ……거의 완벽에 가까운 원숙한 경지의 정치철학을 만들어 냈기 때문에 이후 천년 동안 더 이상 손 댈 필요가 없을 정도이다. 세계 최초로 체계적인 역사 서술을 남겼고 과학과 의학지식을 체계화했다. 실제 관찰에서 나온 체계적인 경험을 바탕으로 지식과 역사를 후세에 전해 준 것이다. 그리스인들은 세련되고 성숙한 자신들만의 독특한 음조를 띠는 서정시를 선사하고 그다음으로 희극과 비극을 발달시켰다. 그래서 그들은 수백 년 동안 뜨거운 그리스 태양 아래 자신의 문학성을 키울 수 있었다. 그들은 처음으로 자연의 숨

결을 기록하고 온화한 미소를 포착한, 최초의 자연주의적인 예술을 우리에게 남겼다.

그리스 도기가 사람들을 열광시킨 이유는 바로 여기에 있었다.

그리스 도기 회화는 기원전 2000년 전에 등장하여 기원전 1세기가 끝날 무렵까지 나타났다. 초기에는 지방 양식들도 선보였으나 기원전 6세기 중엽에는, 수도 아테네에서 생산되는 아티카 도기가 가까운 라이벌이었던 코린트 도기를 양과 질적인 면에서 앞지르기 시작했다. 기원전 404년 참혹했던 펠로폰네소스 전쟁에서 아테네의 패배로 융성했던 시장의 패권을 빼앗길 때까지 아티카 도기는 계속해서 우위를 지켰다. 그리스의 다른 식민도시였던 시칠리아와 남부 이탈리아에서 그 명맥을 이어가지만, 아테네의 패전 이후 아티카 도기회화는 점점 사라져갔다.

초기에는 주요 모티브로 해상 생활을 채택했다. 그 이후 컴퍼스와 자로 도기의 표면에 패턴처럼 규칙적인 그림을 그린 양식을 선보였다(일명 '기하학 양식'이라 한다). 동방에서 온 식물문양, 이국적인 동물문양, 괴수문양과 더불어 인간에 관한 도상이 기원전 8세기에 다시 등장했다. 그 당시 코린트에서는 도자기사에 괄목한 만한 성과를 이룩했다. 소위 말하는 흑회도 기술로 붉은색과 흰색의 선묘를 새겨 넣어 도기역사에서 질적인 비약을 이루었다. 기원전 7세기 중반 이후부터 이 양식은 아테네로 전파되었는데 흑회도 기법의 도입으로 도공들은 작가 고유의 양식을 만들려고 노력했다. 이때부터 예술가들은 창조성과 독창성에 주목하고 도기 회화에서 인간의 도상이 일차적인 관심사가 되어 도기의 수준을 한 단계 끌어올렸다.

도기회화의 장면들 가운데 많은 부분이 그리스 신화에서 나왔다. 그렇다고 요즘 생각하는 '책의 삽화' 수준은 아니었고 작가에게 창조적 여지를 남겨두어 최초의 위대한 화가가 탄생할 수 있는 기반이 되었다. 전문가들은 감정을 통해 900명 가까운 도기 화가들을 파악했다고 한다. 이 도기 화가들의 작품 가운데 절반 이상이 아직까지도 남아있지만 40명 정도만 실명으로 사인을 남겨 두었다. 나머지 작가들의 작품도 아주 걸작이라고 한다. 아티카 흑회 도기의 거장들은 소필로스, 클레이티아스, 네아르코스, 뤼도스, 에제키아스와 아마시스 화가들을 들 수 있다.

　2천 년이 지난 지금도 도기 회화의 장면들이 우리에게 쉽게 다가오는 이유는 그들의 개인적 체험을 작품으로 승화했기 때문이다. 그리스 도기회화는 자연주의적이다. 등장인물들은 고대 그리스 의상을 입고 그들의 실생활을 보여 주는데 마치 우리가 그 장면 속에 들어가 있는 것 같이 느껴진다. 개가 아무리 귀찮게 굴어도 잡담에 열중하는 장면이 있는가 하면, 고집부리는 아이를 심하게 혼내는 장면도 있다. 늙은 노인은 젊은 아가씨를 따라다니는데 정작 아가씨는 젊고 건장한 운동선수가 지나가자 그를 보고 수줍게 미소 짓는 장면도 나온다. 그들은 모두 장난기, 당혹스러움, 비웃음, 경멸과 같은 감정을 드러내며 강한 개성을 보여 주는 살아 있는 인물이다. 그래서 우리는 장례식 장면을 보면 비통한 조문객이 되기도 한다. 도기회화는 나무랄 데 없이 아름다워 고대의 영광을 보여 주는가 하면 인정사정 봐주지 않고 그 시절을 드러내 주기 때문에 귀중한 사료가 되기도 한다. 그리스인들은 누구이며 어디에서, 어떻게 살았는지를 보여 주기 때문에 그리스 도기는 무척 소중하다.

기원전 6세기가 저물어 갈 무렵 흑회도 기법은 한계를 드러냈다. 비현실적인 색채구성으로 화가의 활동을 제약했기 때문에 적회도 기법이 새롭게 등장했다. 적회도는 점토의 색을 그대로 남겨두고(그래서 이 부분은 도기가 완성되면 붉은색으로 바뀐다) 정확한 선묘로 세부를 그린 다음 그 부분을 검은색 유약이나 좀 더 묽은 유약으로 칠한다. 이 부분은 가마에 들어가면 암갈색이나 반투명한 황색으로 변한다. 그렇게 되면 검은 바탕은 광택이 도는 흑도가 된다. 적회도 기법은 흑회도 기법에 비해 극적 긴장감과 현실감을 주어 무대에서 조명효과를 받는 것처럼 보이게 한다.

도기 형태에 따라 그 윤곽에 알맞은 주제를 선정하여 새롭게 작품을 만들기 시작한 것도 이때부터이다. 도기의 형태도 다양하게 발전시켰을 뿐 아니라, 페리클레스 시대의 아테네인들이 누렸던 세련된 취향의 도시생활을 표현할 수 있게 되었다. 페리클레스(대략 기원전 495~429)가 통치하던 시기를 아테네의 황금기라고 한다. 새로운 기법을 실험하고 선보였기 때문에 이 시기의 도기화가들은 고대미술의 선구자라고 불린다. 에우프로니오스, 에우티메데스, 핀티아스가 대표적인 인물이다. 에우프로니오스(기원전 520~500년에 활약한 것으로 봄)는 여덟 개의 아티카 도기에 서명을 했고 열두 개의 컵에는 도공으로 서명을 했으며 다른 작가들의 작품에도 그림을 그렸다고 한다. 인체의 표현에 지대한 관심을 가졌고 화면구성에 깊이를 더해주는 단축법을 개발했다. 아테네의 아크로폴리스 건설에도 참여하여 기념비적인 기둥을 제작했다. 에우티메데스(기원전 515~500년)는 여덟 개의 아테네 도기에 서명을 남겼는데, 여섯 개에는 그림을 그렸고 두 개는 도자기를 빚었다. 뮌헨의 박물관에 있는 도기에

는 그가 새겨 놓은 짧은 글이 있다. "에우프로니오스도 이렇게 훌륭한 작품을 만들지는 못했다." 이 말은 조롱한다기보다는 후배 예술가의 재롱이 담긴 도전으로 해석해야 어울린다. 이 글로 보아 당시 예술가들도 다른 작품에 대해 잘 알고 있었던 것으로 보인다. 핀티아스(기원전 520~500년 활약)는 여섯 개의 도기에 그림을 그렸고 세 개의 도기를 빚었다. 도기마다 새겨진 서명이 다른 것을 보면 그는 제대로 글을 읽거나 쓰지 못했을 수도 있다.

고전미술에서는 이 시기를 프리마베라(봄날)라고 부른다. 이때부터 이탈리아 르네상스가 꽃필 때까지 회화의 전성기를 다시 보기는 힘들었다. 고전기의 에우프로니오스, 에우티메데스, 핀티아스는 르네상스 시대의 라파엘로, 미켈란젤로, 레오나르도 다 빈치에 비견된다. 그들을 통해 천재적 예술가의 존재를 정의할 수 있게 되었다.

아티카 적회도기의 시대가 가고 베를린 화가와 클레오프라데스 화가의 시대가 열렸다. 베를린 화가란 베를린 안티켄잠룽(그리스, 로마미술 전문 박물관)에 소장된 커다란 암포라를 만든 사람을 부르는 이름이다. 베를린 화가의 작품은 도기의 형태와 회화가 완벽하게 조화를 이루어 전문학자들은 그가 도공인 동시에 화가였을 거라고 추측한다. 더구나 그의 작품은 우리가 흔히 말하는 '고전적'인 단순함과 우아함을 지니고 있다. 클레오프라데스 화가(기원전 505~475년 활약했을 것으로 추정)란 이름은 파리 국립도서관에 소장된 대형 적회도에 서명을 남긴 아마시스(주로 흑회도기를 남김)의 아들이었던 도공 클레오프라데스에서 따왔다. 이 시기의 양식적 특징은 테두리가 훨씬 자연스러워져 장면들은 좀 더 밝아지고 등장인물들이 전보다 작게 표현된다는 점이다. 이 시기에 이르면 컵에 그림을 그리는

화가들과 항아리 화가들이 서로 구분되기 시작한다. 컵과 킬릭스는 향연에 사용되는 쓰임새 때문인지, 모든 도기 형태의 기본이 된다. 대표적인 화가로 오네시모스, 280개의 도기를 만들고 네 개에 서명을 남긴 두리스, 브뤼고스가 있다.

기원전 5세기가 끝나갈 무렵 구성과 신화적 주제에 대한 새로운 선호가 생겨나면서 도기회화는 또 다른 변화를 겪게 된다. 학자들은 도기회화의 이러한 변화를 아테네에서 새롭게 꽃피운 회화에 대한 반응으로 보았다. 그런데 아테네의 새로운 회화는 유실되었고 현존하지 않는다. 기원전 5세기 후반의 도기회화가 중요한 이유는 여기에서 찾을 수도 있다. 새로운 회화양식에서 즐겨 사용한 주제는 아테네와 아마존의 전투장면이 되는가 하면, 최근 페르시아와의 전쟁에서 승리를 거둔 아테네가 새로운 신화적 주제로 떠오르기도 했다. 새로운 양식의 등장으로 인체표현은 훨씬 다양해지고 자연스러운 자세를 취하게 되었다. 단축법이 좀 더 과감하게 사용되고 옷의 주름은 엄격함을 벗어나 자연스러워져서 인체를 드러내기도 하고 감추기도 했다(조각에서도 이런 현상이 보인다).

기원전 404년 펠로폰네소스 전쟁에서 패한 아테네는 서구사회에서 유력한 미술품 시장을 상실했다. 그 결과 각 지방의 도기 생산이 활발해졌다. 아풀리아와 그나티아(아풀리아 지방의 도시) 회화가 잠시 유행했지만 기원전 4세기경 적회식 도기는 고대 사회에서 자취를 감추게 되었다.

고대문명의 연구에 도자기는 귀중한 자료가 된다. 많은 양의 도자기들이 오랜 세월 꾸준히 생산되었고 상당수가 현존하기 때문이다.

도기에 그려진 그림은 그 어떤 문헌보다 그리스 문화에 대해 많은 것들을 말해 준다. 그리스인들이 어떻게 생겼는지, 무엇을 했는지, 어떤 신앙을 가졌는지 등등. 심지어 서툰 솜씨로 그린 도기회화조차, 처음으로 그 같은 얘기를 전해주었거나 어떤 부분을 상세히 묘사하기 때문에, 중요한 의미를 지닌다. ……이런 맥락에서 보면 평범한 작품이라 해도 걸작에 기죽을 필요가 없다. 오히려 피라미드의 저변처럼 그것의 정상을 향해 시선을 집중하도록 하면서 피라미드를 지탱해 주는 힘이 되어준다.

　　'평범한 도기에 그려진 서툰 그림'이란 찬사의 글은 바로 디트리히 폰 보트머가 썼다.

<center>❖</center>

　　처음으로 대량의 도기를 모으기 시작한 전문가는 윌리엄 해밀턴 경이다. 골동품협회 회원이었던 그는 나폴리 법정에 파견될 영국의 전권대사로 임명되었다. 그곳에서 그는 그리스와 에트루리아 컬렉션을 하나도 아니고 두 개나 조성했다. 첫 컬렉션은 730개의 작품들로 구성되었는데 대영박물관에 8,400파운드를 받고 팔았다. 두 번째 컬렉션은 발굴된 작품 위주로 이루어져 처음보다 질적으로 우수했지만 판매를 위해 영국으로 보냈다. 항해 도중 절반을 잃어버렸으나 나머지는 런던에 도착했고 경매에 내보냈다. 이때 열린 경매는 영국인의 취향에 결정적인 영향을 주었다. 조슈아 웨지우드란 사람이 마법에 걸린 듯 그리스 도기에 매혹되어 버렸다. 그는 그리스와

이탈리아 도자기를 현대화시킨 도자기(그는 공장 이름을 '에트루리아'라고 불렀다)를 개발했는데 그것의 매력이 얼마나 대단했던지 진짜 그리스 도기보다 세 배나 비싼 값에 팔려 나갔다. 해밀턴 경의 경쟁 상대는 프랑스의 비방 드농이었다. 그는 나폴레옹 박물관의 탄생에 유력한 협조자였고, 이 박물관은 루브르의 전신이 되었다. 그의 그리스, 에트루리아 컬렉션은 520점으로 구성되었다. 1775년에 간행된 여행 안내서에는 전 유럽의 18개 도시에 걸쳐 42개의 컬렉션 목록이 기재되어 있었다.

나폴리 유적의 발굴과 빙켈만의 저술에서 비롯된 고대 그리스에 대한 관심의 부흥은 19세기 유럽을 뒤덮은 신고전주의의 탄생을 부추기는 계기가 되었다. 낭만주의 역시 그리스 세계에서 헤어나지 못하고 얽매여 바이런뿐만 아니라 그의 동료 시인 존 키이츠까지 「그리스 도기 송가Ode on a Grecian Urn」를 지었다.

아티카 도기여…… 차가운 목가여
노인들은 이 세대가 헛된 짓 한다 하지만
너만은 이 비통 속에서 살아남아
우리의 친구가 되어주며 말하는구나
'우리가 알아야 할 진리는
미는 진실이고 진실은 미'라고.

미술품 수집가 토머스 호프는 네덜란드 출신으로 18세기 후반 런던에 정착했는데, 더치 스트리트 포트랜드 플레이스의 방이 세 개 딸린 자신의 집을 도기들로 가득 채웠다.

고대 미술품에 대한 관심은 폼페이 북쪽에 위치한 헤르쿨라네움의 발굴로 더욱 열기를 띠었다. 조르주 드니는 1848년 처음 발간된 『에트루리아의 도시와 묘지Cities and Cemeteries of Etruria』에서 발굴을 통해 세상에 나온 도기의 '숭고미'와 '완벽함'을 찬미했다. 런던과 파리에 이어 유럽의 다른 도시들, 베를린·바젤·코펜하겐·상트페테르부르크·비엔나에도 고대 도기컬렉션이 첫 선을 보이기 시작했다. 루드비히 1세의 컬렉션이 뮌헨의 피나코텍에서 '르네상스의 서막을 올리며'라는 제목의 전시회를 가졌다. 불치의 출토품은 대부분이 나폴레옹 보나파르트의 고향에서 발굴되었는데 「라파엘로의 미술품」이란 이름이 새겨진 작품들이 전시되었다. 대부분의 발굴은 '도기 컬렉션의 황금시대'로 불리는 이 시기에 이루어졌다. 마르케제 지안피에트로 캄파나의 컬렉션은 3,791점으로 이루어져 사상 최대 규모였다. 19세기 후반부터 미국도 이 대열에 동참했다. 보스턴 박물관의 도기 컬렉션을 담당한 E. P. 워렌은 로마에 거주했던 경험이 있는 도자기 전문 학자였다. 그가 살았던 피아차 몬타노바에는 일요일마다 골동품 시장이 섰다고 한다. 19세기에는 유럽을 넘어 북미지역에도 고고학과가 대학에 개설되어 제도권에서는 연구 목적의 컬렉션 조성이 유행이었다. 비엔나에 살았던 모던 디자이너 아돌프 루스는 "그리스 도기의 아름다움은 기계처럼 정교하고 자전거처럼 날렵한 맛에 있다"라고 평가했다.

20세기 초반에는 영국 학자 J. D. 비어즐리가 모렐리의 분석 기법을 그리스 도기 감상에 도입한 이래로 새로운 지평이 열렸다. 비어즐리는 옥스퍼드 출신 학자로 시인이었던 제임스 엘로이 플렉커와 아주 '절친한' 사이였다. 그는 옥스퍼드에서 그리스 미술을 담당

했던 교수였으며 메트로폴리탄의 명예연구위원으로 재직했다. 조반니 모렐리는 19세기에 활동했던 이탈리아 미술사가(버너드 베런슨에게 지대한 영향을 끼쳤다)로 미술품 감상에서 프로이트 심리학을 도입했다. 처음에는 서명 없이 남아 있는 르네상스 회화를 감식하기 위한 수단으로 출발했다. 화가가 그림에서 별로 주의를 기울이지 않는 부분이나 작품 전체에서 중요성이 떨어지는 부분이 있는데, 그는 이것을 그림의 '무의식적' 부분으로 보고 눈, 눈썹, 발목 같은 부분을 표현할 때 작가의 정체성을 속일 수 없다는 생각을 하게 되었다. 모렐리는 이런 부분들이 동일한 작가일 경우 늘 유사할 수밖에 없다는 점에 착안했다. 비어즐리는 이 방법을 그리스 도기에 적용하였고 분류하는 데 성공했다. 서명이 남아 있는 소수의 도기에서 출발하여 감정을 하고 나면, 전혀 서명이 없는 작품들은 빌라 줄리아 화가나 베를린 화가라는 제목을 붙여준다. 이 경우 화가의 이름은 그의 걸작을 기준으로 붙인다. 오랫동안 이 화가들은 작품 전체를 감정 받을 수 있었는데 그 과정에서 자신만의 회화양식이 어떤 발달과 성숙, 쇠퇴의 과정을 거쳤는지 확인시켜 주었다. 이런 방식으로 작가의 정체를 밝혀나가면서 비어즐리는 그리스 도기시장에 새로운 생명력을 불어 넣었다. 그의 연구 성과는 무명의 골동품이 대가의 것으로 인정받을 수 있는 고고학적 자료를 제공함으로써, 컬렉터와 딜러에게는 최상의 완벽한 시나리오를 제공해 주었다. 다른 학자들도 그와 같은 방식으로 다른 분야의 고대미술을 감정했다. 이런 접근 방식은 성공적인 연구 결과를 가져다 주었다. 조르주 드니의 책 『에트루리아의 도시와 묘지』는 1985년 재출간되었다.

지금도 그리스와 에트루리아의 도기는 대단한 열정을 불러일으

키며 활발히 거래되고 있다. 제2차 세계대전 이후로 71개의 개인 컬렉션이 경매를 통해 팔렸다. 미국에서 규모가 큰 도기 컬렉션으로는 보스턴 미술관을 제외하면 메트로폴리탄 미술관(1906년에서 1928년 사이에 조성되고 1941년과 1956년에 새롭게 보강됨), 더럼의 듀크대학 고전미술 컬렉션, 노스캐롤라이나, 산안토니오 미술관(1990년대에 조성됨)을 꼽을 수 있다. 제2차 세계대전 이후 만들어진 대규모 컬렉션은 개별적인 비용만 수백만 달러 이상이 들어갔다. 고고학자들의 열정 역시 시들지 않고 있다. 그들에게 컬렉션 도기들의 불법 도굴여부, 고대만큼 지금도 귀중한 가치를 갖고 있는가 하는 문제는 별로 중요한 것 같지 않다. 고대의 물건들은 여전히 사람들에게 지나친 욕심을 불러일으키는 힘을 가지고 있다.

●

에트루리아와 그리스에 이어 로마가 등장한다. 그리스적인 삶의 방식, 사상, 예술적 성취에 대한 동경은 로마제국 전반에 걸쳐 두드러지게 나타나는 양상이다. 우리가 흔히 쓰는 '고전적'이라는 말은 그리스와 로마의 문학과 예술을 뜻하지 않는다. 처음으로 고전적이란 개념을 사용한 사람들은 로마인이다. 그들에게 고전적이란, 보존할 만한 가치가 있는 과거로부터 최고의 사상, 문학, 예술을 창조해내는 것을 말한다.

로마인들에게는 실용성이 중요했다. 그들에게 실용성은 자신들이 이룩한 것에 대한 자부심이었다. 그들의 이런 노력은 시각예술 분야에서 혁신을 이루었다. 초상화는 그리스에 비해 현실적인 면이

강했지만 여전히 이상화시키려는 경향이 있었다. 로마에서 이런 경향이 특히 강했다. 황제는 자신의 실제 모습보다 근엄함을 강조했던 반면 황실의 가족들은 좀 더 현실적인 인물로 묘사했다. 로마 귀족들의 장례풍습에는 죽은 조상의 마스크를 밀랍으로 만들고 살아 있는 후손의 옷을 입히는 전통이 있었다. 이런 전통에서 생동감 넘치는 청동 흉상이 발달하게 되었다. 로마 조각이 활기차고 소중한 삶을 표현해 낼 수 있었던 이유가 바로 여기에 있다.

건축에서는 콘크리트의 발명이 중요하다. 3세기 말 아프리카를 통해 유입된 기술일 수도 있지만, 그들은 물과 석회에 모래 같이 단단한 자갈을 섞어 반죽하면 견고한 물질로 바뀌는 기술을 발견했다. 콘크리트는 돌과 돌을 결합시키거나 그 자체로 건축자재 역할을 해낼 수 있다. 콘크리트의 발명은 당장 두 가지 성과를 가져왔다. 첫째, 도시의 중심부에 공중목욕탕과 극장 같은 공공건물을 지을 수 있게 되었다. 거대한 돌덩이를 멀리서부터 가져올 필요가 없어졌으며 그 대신 모래와 벽돌만 있으면 훨씬 많은 사람들을 수용할 수 있는 건물뿐 아니라 기반시설까지 건립할 수 있었다. 둘째, 벽돌과 콘크리트는 물에 젖어도 그 형태를 유지하며 석재처럼 깎아내는 가공단계를 거칠 필요가 없다. 따라서 숙련공이 아닌, 노예를 동원해서 건축물을 지을 수 있었다. 결국 건축 비용이 저렴해지는 효과를 가져왔다. 과거에 비해 기념비적인 규모의 거대한 건축물을 도시 곳곳에 세울 수 있었다. 그렇게 많은 고대 건축물들이 훼손되면서도 로마가 아름다운 벽돌건물을 간직할 수 있었던 이유는 바로 견고한 석회반죽기술 덕분이었다.

로마시대에는 그리스문화에 대한 강한 동경이 있었다. 기원전 1

세기경부터 로마의 상류 가정에서는 그리스 조각과 복제품을 소장하기 시작했다. 복제품의 수준도 상당히 뛰어났다. 오늘날은 복제품을 통해 그리스 원작을 짐작하기 때문에 그것만으로도 충분히 귀중한 가치를 지닌다. 가장 먼저 약탈을 시작한 것은 로마 장교들이었다. 기원전 264년 로마 장교들은 볼시니를 정복하면서 2천 점의 조각상을 약탈했다. 그리스 예술가들은 이런 상황에 재빠르게 적응해갔다. 로마에서 온 관광객들의 비위를 맞추면서 아테네의 미술품 시장(신 아티카 공방이라고 불렀다)을 번성시켰다. 그 뒤로는 티베레 강가에 그리스 예술가들의 공방이 세워졌다. 어떻게 보면 로마는 그리스의 이상과 로마의 야심이 만난 결과물이라고 할 수 있으며, 콘크리트 건축물 덕택에 아테네보다 훨씬 많은 유적이 지금까지 남아 있다.

자코모 메디치가 거래한 고대 미술품들은 인류가 만든 문화유산 가운데 아름답고 지적으로 우수하며 역사적으로 소중한 것들을 포함하고 있다. 찬란했던 과거의 실체가 아직도 미궁 속에 남아 있다. 실제로 그는 그리스, 에트루리아, 로마의 역사를 우리에게서 빼앗아버린 셈이다. 약탈과 도굴로 인한 지적, 문화적 손실은 엄청나다. 자코모 메디치는 이 세상 누구보다 심각한 역사 파괴범이다.

4
죽음의 회랑 17

 제네바 자유항 수사와 제임스 호지스 사건을 서로 연결하는 데는 무려 2년이란 시간이 걸렸다. 이 사건을 맡은 페리 검사는 이탈리아의 미술품을 해외로 빼돌려 불법 유통시키려는 음모의 중심에 자코모 메디치라는 인물이 있고 그를 잡아들일 결정적인 증거가 런던에 있음을 알았다. 그는 또 호지스가 빼돌려 우리에게 가져다 준 소더비의 내부 문서와 제네바 자유항에서 압수한 문서, 사진이 완벽하게 일치한다는 사실을 깨달았다. 그는 세계 미술품 시장을 선도하는 경매회사의 고대 미술품들이 이탈리아 땅에서 도굴한 문화재들로 가득 찼다는 의혹을 입증할 수 있는 자신감이 생겼다. 콘포르티에게도 소더비의 연관 사실은 무척 중요했다. 그는 멜피 도난 사건이 이탈리아에서 유럽과 세계 각지로 불법 거래되는 미술품의 연결고리를 제공할 수도 있다는 믿음을 가지고 있었다. 호지스가 미리 복사해 두었고 몰래 가지고 나왔을지도 모를 서류들이 그런 기

회를 제공했다.

1997년 3월 평행선으로 달리던 두 수사, 즉 인도에서 밀반출된 미술품들과 이탈리아에서 불법 유출된 유럽 거장들의 회화에 대한 수사가 하나로 모아진 덕분에, 소더비 내부에서 3개 분과—고대미술, 아시아 고대미술, 아시아미술—가 폐쇄되었고 책임자들은 '퇴출' 당했다(이 사건은 TV에 방영되었고 『소더비 인사이드』란 책으로도 출간되었다). 소더비사는 런던에서 고대 미술품 판매가 금지되었다.

호지스의 서류가 런던의 수사를 종결짓는 데 사용되면서 원본은 콘포르티와 페리 검사의 손에 넘겨졌다. 런던에서 소더비사의 고대 미술품 판매 중단 사실은 이런 거래에 대한 의혹과 도덕적 해이를 인정하는 가장 강력한 지표가 되었다.

이탈리아 경찰은 스위스 당국의 달라진 태도를 확실히 실감했다. 스위스는 지금까지 이탈리아와 인도의 불법거래에 중간 기항지 역할을 하고 있었다. 몇 달 동안 직접적인 답변을 회피하던 스위스 경찰은 소더비 문건이 페리 검사에게 넘어 간 후 메디치가 제네바 밖에서 작전에 들어갔다는 사실이 밝혀지자, 1997년 봄 회랑 17에 있는 창고의 봉쇄를 풀고 2차 방문을 감행하자는 말을 꺼냈다.

🏺

7월에 실시된 2차 방문은 1차 때와는 많이 달랐다. 스위스의 베르타리 판사와 그의 시보가 팀을 지휘했다. 페리 검사와 두 명의 콘포르티 부하, 스위스 경찰 두 명, 고고학자 세 명을 비롯해서 그들의 조수, 문서 전문가가 기소에 필요한 증거자료를 찾기 위해 동참

했다. 이탈리아 문화부 소속의 고고학자 두 명과 스위스 자유항 대리인은 이번 사건의 원고가 된다. 자코모 메디치와 그의 전속 변호사 클레토 쿠치는 리미니의 지원을 받았다. 리미니는 이전에도 여러 번 도굴꾼들의 변호를 맡았고 그 때문에 파스콸레 카메라의 계보에 등장한 인물이기도 하다. 리미니는 변론을 위해 두 명의 고고학자를 조수로 고용했다. 이 사건을 위해 모두 20명의 인력이 투입된 것이다.

회의는 긴장감이 감도는 가운데 열렸다. 특히 고고학자들은 심하게 긴장했다. 중재기간 동안 표면상으로는 아무런 일도 일어나지 않은 것 같아 보였지만 스위스 경찰 소속의 사진사는 제네바 창고의 물건들을 사진으로 찍어 로마에 전달했다. 사진은 페리 검사나 콘포르티의 팀이 조사하지 않고 빌라 줄리아 미술관의 다니엘라 리초와 안나 마리아 모레티 관장이 맡아 면밀하게 조사했다. 모레티 관장은 남부 에트루리아 지역 고고유물의 지휘 감독권을 가지고 있었다. 그들은 사진만 검토했을 뿐인데도 메디치의 종횡무진한 활약상을 확신할 수 있었고 압수한 미술품의 고품격을 감상할 수 있었다. 모레티와 리초는 자유항에 있는 물건들을 조사하면서 이탈리아에서 동원할 수 있는 최고의 학자들을 수사에 참여시켜야 한다고 생각했다. 메디치가 확보하고 있는 미술품의 품격은 의심의 여지없이 최고였다. 그들은 세 명의 탁월한 학자들을 초빙했다. 나중에 리초는 이들에게 '세 명의 성스런 귀신'이라는 별명을 붙여주었다. 자기 분야에서 탄탄한 경력을 구축한 50대와 60대의 학자들이었고 압수 물건들에 대해 빼어난 식견으로 누구도 이의를 제기할 수 없는 결론을 내려줄 수 있었다.

발탁된 세 명의 학자들 가운데 길다 바르톨로니와 조반니 콜로나 두 사람은 모두 로마에서 가장 오랜 전통을 자랑하는 라 사피엔차 대학 출신이었다. 16세기에 건립된 이 대학에서 이탈리아 고대미술과 에트루리아 미술을 담당하고 있다. 파우스토 체비 역시 라 사피엔차 출신이지만 로마시대 고고학과 마그나 그라이키아의 역사를 전공했다. 체비 교수가 학계에 많이 알려진 인물이라면 바르톨로니 교수는 도굴문화재 수사에서 경험이 많은 사람이라고 할 수 있다. 도굴꾼에 대한 재판에서 증인으로 여러 번 출석했다.

자유항 출입에 필요한 신분확인을 받던 7월, 두 사람이 보테로 복제품이 놓인 광장을 가로질러 4층으로 가는 엘리베이터를 탔다. 현장으로 가는 그들의 긴장감이 눈에서 감지되었다. 메디치의 물건을 확인하러 가는 두 사람의 전문가는 스위스와 이탈리아 사람이었다. 스위스 학자 피오렐라 코티에르 안젤리는 이탈리아 학자에게는 낯선 존재였다. 그러나 메디치가 고용한 다른 전문가, 테레사 아모렐리 팔코니는 바르톨로니, 콜로나, 체비 교수도 알고 있는 사람이었다. 아모렐리 팔코니 교수는 로마 대학 교수가 되기 전, 시칠리아의 팔레르모 대학에 재직한 적이 있었다. 바로 이런 사실 때문에 그렇게까지 긴장했을지도 모른다. 아모렐리 팔코니 교수는 고미술품 도굴 사건에 변호인으로 자주 등장했다. 어떤 사건의 경우에는 팔코니 교수가 학자들의 일반적인 견해와는 전혀 다른 고고학적 출처를 제시한 적도 있었다. 체비 교수는 그녀와 악수하는 것조차 거부했다. 바르톨로니는 악수를 나누면서 이번 사건이 쉽지 않다는 느낌을 받았다. 자유항에 기항 중인 메디치 소유의 물건을 사진으로 봤을 때, 미술품의 범위와 품질, 최근에 발굴된 흔적으로 보아, 왜 메

디치 측에서 지명도 있는 학자들을 고용해 반대의견을 개진하지 않는지 세 사람 모두 의아해 했었다. 그런데 이제 바르톨로니는 "상당히 당혹스럽더군요. 우리는 계속 시선을 딴 곳에 두고 있었어요"라고 말했다.

회랑 17에서 스위스 판사는 밀랍을 뜯어내고 문을 열었다. 그는 옆으로 물러서서 한 사람씩 들어올 수 있도록 했다. 판사 시보가 제일 먼저 들어가고, 그다음으로 스위스 경찰, 이탈리아 경찰, 페리검사, 고고학자들, 문서 전문가가 차례로 들어갔다. 결국 그 많은 사람들이 메디치의 쇼룸에 모두 모였다.

바르톨로니와 다른 학자들에게 이 순간은 심리적으로 무척 중요했다. 그들은 현장을 스위스 경찰이 찍은 사진으로만 보았다. 미술품의 질에 대해서는 더 이상 말이 필요 없었지만 작품을 직접 보게 될 이탈리아 학자들은 잔뜩 기대에 부풀었다. 플래시를 터트리며 찍은 사진과 실물은 엄청난 차이가 났다. '성스러운 골동품 귀신들'에게는 실물을 보며 느끼는 감흥이 훨씬 더 강렬했다.

스위스 판사는 메디치가 수사에 방해만 되지 않는다면 현장에 와 있어도 좋다고 말했다. 그런데 메디치는 학자들이 창고 내부를 이리저리 돌아보고 자기네들끼리 이러쿵저러쿵 의논하자 잠자코 있기 어려웠다. 이탈리아 신문으로 싼 미술품이 가득 찬 체르베테리 과일상자를 보는 순간, 바르톨로니는 숨이 멎는 줄 알았다. 골동품 파편들을 색깔과 형태로 분류한 상자도 있었다. 바르톨로니는 "거기에다 슈퍼마켓을 차려 놓은 줄 알았다. 너무도 충격적이었다"라고 말했다.

메디치는 결코 가만히 있지 않았다. 바르톨로니와 동료들은 미술

품의 출처에 대해 의논하면서 아모렐리 팔코니의 의견을 기다리고 있었다. 바로 그때 메디치는 "내가 말해주지도 않았는데 내가 고용한 저 사람이 어떻게 그 물건의 출처를 알고 있겠소?"라고 말하며 판사를 자극했다. 그도 처음에는 자기가 한 말이 정확히 무슨 뜻인지 알지 못했던 것 같다.

판사는 메디치에게 조용하라고 주의를 주었다. 이에 중개상 메디치는 광포해졌다. "당신이 무슨 권리로 시민의 한 사람인 내게 저 물건의 출처를 말하지 못하게 막는단 말이오"라고 소리를 질렀다. 그는 자유항에 정박 중인 물건들은 모두 합법적으로 가져왔다고 우기고 있었다. 그가 주장하는 출처라는 게 바로 이런 것인가 보다. 메디치의 협박에도 끄덕하지 않고 판사는 차갑게 대꾸했다. "당신은 스위스 국민이 아닙니다." 이 말은 메디치에게는 그가 생각하는 권리를 누릴 자유가 없다는 뜻이다.

오전 내내 긴장감이 팽팽했지만 점심을 먹은 후 이탈리아 경찰이 더 이상 보이지 않자, 메디치도 오후에는 창고로 돌아오지 않을 결심을 한 모양이다. 그때부터 바르톨로니와 동료 학자들만 남게 되자, 메디치의 방해를 받지 않고 마음껏 미술품들을 조사할 수 있었다.

바르톨로니는 회랑 17에 있는 모든 미술품들을 만져 보았다고 한다. 제네바를 처음 방문했을 때는 그곳에 사나흘가량 머물렀지만 그 후 몇 달 동안 여러 차례 그곳에 들렀다. 그때를 기억하면서 그는 "노예처럼 일만 하느라 말할 시간조차 없었어요"라고 말했다. 당시의 경험은 그들 모두에게 정서적으로 강한 인상을 심어주기에 충분했다. 바르톨로니는 메디치가 가지고 있던 미술품의 수준에 거듭 놀랐고 마음이 편치 않았다고 한다. "분노가 점점 치밀어 올랐

다. 그것들 중에는 미술사적으로 너무 중요하고 아름다운 작품들도 있었다." 그는 1980년대 체르베테리에서 자신이 직접 발굴한 유물과 똑같은 물건을 보기도 했다. "도대체 그는 어디서 저것들을 구했단 말인가? 저 물건을 캐낸 나조차도 모르고 있었는데. 발굴 당시에 뭔가 빠트린 게 있을 리 없는데 말이야." 계속해서 설명했다. "도굴이 골칫거리라는 건 잘 알고 있었지만 불법 거래가 이 정도의 양과 질을 갖췄다고는 꿈에도 상상하지 못했다. 내가 볼 때는 체르베테리를 1970년대에 약탈하고, 곧바로 크러스투메리움를 도굴했던 것 같다." 처음 조사에서도 바르톨로니는 위작과 모작을 가려낼 수 있었다. 진품에다 가짜 서명을 새겨 넣은 것들이 많았다. 기명이 있으면 값이 더 나가기 때문이다.

학자들의 호기심은 점점 더 커져 갔다. 창고 안에 쌓인 물건들을 자세히 들여다보았다. 아직도 많은 물건에서 날리는 흙먼지를 보면서 바르톨로니와 콜로나, 체비 교수는 물건들의 품질과 거래 규모에 점점 더 압도당하고 말았다. 학계에서 선도적 위치에 있는 고고학자가 이렇게 많은 도굴문화재 앞에 서보긴 처음이었다. 콘포르티 대령의 말대로 제네바 자유항 사건은 그 선례를 찾기 힘들었다. 이탈리아 경찰과 더불어 스위스 당국도 사태의 심각성을 깨달았다.

전문학자들로 구성된 수사단의 회랑 17에 대한 조사는 메디치를 기소하기 위한 요건을 갖추긴 했으나 가야할 길이 멀었다. 전문가라 해도 엄청난 물량의 도굴 문화재를 경험해보는 것부터가 전례가 없었으니, 법 집행 뿐만 아니라 도굴문화재학이라는 새로운 분야의 탄생을 보는 것 같았다. 이번 기회에 전문가들은 그 규모와 수준면에서 이전까지 한 번도 상상해 본 적이 없는 엄청난 양의 도굴 물건

들을 조사함으로써 새로운 시각을 가지게 되었다. 회랑 17의 수사는 인식의 새로운 지평을 열었을 뿐 아니라, 수사과정에서 얻은 결과물들로 고대 미술품 시장—미술품 수집과 거래—의 판도를 바꾸었다.

5
범죄수사와 고고학

이탈리아에는 수없이 많은 고고학 유적지가 있으며 그 때문에 도굴 풍토가 만연해 있었다. 그런 이유로 문화재 불법거래와의 전쟁을 치르기 위해 콘포르티가 책임자로 있는 문화재 수사국과 연계될 수 있는 새로운 전문 분야가 탄생했다. 바로 법고고학forensic archeology이다. 법고고학은 고대문명을 발굴하는 일반적인 고고학 활동을 포함하여 불법 도굴된 유물의 연대 및 도굴 기술을 파악하고 도굴이 심각한 지역을 찾아낸다. 또 어떤 문화재가 위조되는지, 딜러와 컬렉터에게 인기 있는 미술품은 무엇인지, 경매장을 거쳐간 미술품에는 어떤 것들이 있는지, 어떤 미술품이 복원되었는지에 대한 정보를 업데이트해 준다. 법고고학자들은 검사들만이 아니라 문화재 수사국 사람들과도 긴밀하게 협조한다. 그들은 아무리 적은 양이라도 도굴 문화재가 검찰에 압수되기만 하면 소집된다. 맨 먼저 해야 할 일은 압수된 물건의 출처와 진위 여부를 가려내는 일이다.

이 과정은 검찰의 기소에 기초가 되며 확실한 영향력을 미친다.

법고고학자의 수는 문화재 수사국의 전문가보다는 적다. 하지만 이들은 이탈리아 전역—에트루리아, 캄파니아, 풀리아 등등—의 고고학 발굴과 보존의 감독권을 갖는다. 1995년 9월 메디치 창고를 처음으로 기습했을 때 찍은 사진에는 상당수의 미술품이 에트루리아 미술품으로 이루어져 있었다. 이탈리아 문화재 수사국은 다니엘라 리초의 충고와 도움이 필요했다. 그녀는 로마 최대의 에트루리아 박물관인 빌라 줄리아에서 법고고학자로 일하는데 문화재 수사국과 페리 검사와는 이미 잘 알고 지내는 사이였다. 더군다나 리초는 불법 도굴 및 압수문화재 사무실의 책임자로 있기 때문에 도굴범의 기술과 그것의 폐해에 대해 누구보다 잘 알고 있었다. 40대의 나이에도 불구하고 활달하고 매력적인 리초 역시, 라 사피엔차 대학 출신으로 오랫동안 페리 검사와 콘포르티 대령의 기소 사건을 도왔다. 그녀는 한때 안나 마리아 모레티와 함께 남부 에트루리아 지역의 발굴을 감독했으나 지금은 라치오 지역을 맡고 있다. 리초는 페리 검사를 도와서 전문적 지식을 갖춘 고고학자—바르톨로니, 콜로나, 체비 교수—들을 초빙했다. 전문가들로 구성된 그들은 제네바에서 압수한 미술품의 조사를 위해 서둘러 시간을 냈으며 필요하다면 법정에서도 훌륭한 증인이 되어 줄 것이다.

고고학자들이 제네바를 처음으로 방문했을 때 이탈리아 경찰은 그들을 위해 제네바 중앙역 주변의 홍등가에 위치한 호텔을 예약해

두었다. 중년에 접어든 그들에게 이 지역은 몹시 불편했기 때문에 제네바 구시가지에다 규모는 작지만 그들이 편안해 할 만한 숙소를 다시 구했다. 그들은 낮 동안 거의 입조차 떼지 않고 일만 했다. 그러나 저녁이 되면 구시가지의 언덕에 자리한 레스토랑에서 멋진 저녁식사를 할 정도로 여유를 보였다. 바르톨로니와 체비 교수는 과묵하게 일하던 낮의 모습과는 달리, 그들의 지식을 뽐내며 왕성한 토론을 벌였다.

고고학자들은 1997년 7월부터 1999년 3월까지 각각 여섯 차례 제네바 자유항을 방문했는데 방문한 날을 모두 합치면 23일이었다. 그들은 1999년 7월 페리 검사에게 최종 보고서를 제출했다. 스위스 당국이 증거 자료에 접근을 허락한 후로, 2년이라는 시간이 더 걸렸다. 보고서의 분량만 해도 행간 여백 없이 58쪽에 이른다.

바르톨로니 박사와 동료들은 메디치의 창고에서 파편 상태를 포함하여 완전한 형태로 보존된 3,800점의 문화재를 조사했다. 이와 더불어 무려 4천 점이 넘는 다량의 사진을 발견했다. 이미 메디치의 손을 거쳐 세계 각지의 박물관과 컬렉터의 수중으로 들어간 고미술품의 숫자가 훨씬 더 많다는 뜻이기도 하다. 사진까지 포함시킨다면 메디치를 거쳐 간 7천 점 이상의 물건을 조사한 셈이다.

고고학계의 저명한 학자들이 골동품 중개상이 소유한 출처 없는 무더기 고대 미술품 목록을 꼼꼼하게 살펴볼 기회는 전혀 없었으며 이번이 처음이었다. 이번 조사는 기술적, 학문적, 법적, 상업적인 면

에서 역사적인 사건이었다. 바르톨로니 교수를 비롯한 동료 학자들은 귀중한 기회를 놓치지 않으려고 대단히 열성적으로 일했다.

그들이 쓴 보고서는 이렇게 구성되어 있다. 분류작업 결과, 서문에 이어 「이탈리아 발굴로 추정되는 미술품」이란 글이 맨 먼저 나온다. 그다음으로 '이탈리아가 아닌 국가에서 출토된 것으로 추정되는 미술품' 목록이 나오고, 복제품의 목록이 뒤따른다. 고대 미술품을 복제한 것으로 보이는 이 물건들은 상업적인 가치를 높이기 위한 방편으로 보인다. 짜 맞춘 파편들 사이로 난 틈을 현대의 복원 전문가가 메운 흔적과 위조 전문가가 새겨 넣은 명문이 그 대표적인 사례라 할 수 있다. '판단이 애매한 고미술품'에 관한 보고서도 나온다. 전문가들조차 고대에 만들어진 진품인지 아니면 요사이 만든 위작인지 확신할 수 없는 물건들을 말한다. 이 목록 뒤에는 고고학자들이 '현대에 제작된 고대미술 복제품'이라고 말하는 다량의 위작들이 나온다. 마지막으로 '모조품이 아닌 것처럼 보이는 고미술품' 목록이 나오는데, 초보 컬렉터들을 속일 수는 있지만 전문적인 딜러, 큐레이터, 고고학자들의 눈을 속일 수는 없는 물건들을 말한다. 보고서는 창고에서 발견된 3,800점에 관한 과학적 정보를 제공하면서 상당한 분량의 기술적 정보를 다룬 부록도 첨부했다. 이것만으로도 엄청난 규모의 일이었다.

지금까지 고미술품 대부분은 '선사시대에서 중세 전성기까지 고대에 기원을 둔 작품'들이었다. 이들은 또 (A) '이탈리아 땅에서 출토된 사실이 확실하거나 그럴 가능성이 아주 높은' 경우와, (B) '이탈리아가 아닌 지역에서 만들어지고 출토된' 경우로 나누어 볼 수 있다. (A) 범주에 속하는 물건들이 이탈리아 경찰의 즉각적인 관심

을 끄는 것은 당연하겠지만 메디치는 이탈리아 출토가 아닌 물건들에 더 많은 관심을 가졌다.

이탈리아에서 출토된 (A) 범주의 물건들로 시작한 보고서는 무려 49쪽에 이른다. 철기시대 도기를 비롯하여 빌라노바 문화의 청동기 유물(기원전 9~8세기), 기원전 6, 5, 4세기 에트루리아, 라치오, 캄파니아에서 사용된 건축용 테라코타, 다양한 형태의 흑회도기와 적회도기, 아풀리아의 적회도기, 테이노 도자기, 기원전 4, 3세기 중부 이탈리아에서 사용된 봉헌용 테라코타, 로마시대의 건축자재 및 벽화, 로마시대의 귀금속 세공과 상아장식에 이르는, 적어도 58가지 유형의 고미술품들이 관련되어 있었다. 고고학자들이나 박물관의 큐레이터, 노련한 컬렉터들이 좋아할 만한 전문적이면서도 귀중한 미술품들도 있었다. 부케리, 기하학적 문양의 도자기, 부엉이 모양의 스퀴포이(스퀴포스는 손잡이가 두 개 달린 깊숙한 와인 항아리인데 굽이 아주 낮아 서있는 자세가 불안정해 보임), 그물 모양의 문양이 새겨진 레퀴토이(레퀴토스, 향유병의 일종. 부장품으로 많이 발견됨-옮긴이), 물건을 담아 나르는 암포라(항아리)들이 여기에 해당된다.

전문가들은 보고서에서 메디치 물목의 엄청난 규모와 다양성을 강조했다. 제네바에서 압류한 문화재의 규모와 품질을 확보하려면 수만 개의 무덤이 훼손당했을 거라는 산출도 나왔다. 그다음으로 문제가 되는 것은 지리적인 분포였다. 이탈리아에서 출토된 문화재만 하더라도 제노아, 티레니아 해안, 중부 이탈리아, 불치, 타르퀴니아, 체르베테리와 같은 고대 에트루리아 문화의 심장부를 비롯하여 북부 로마, 라치오, 캄파니아(나폴리 지역), 칼라브리아(남부 이탈리아의 오지), 시칠리아, 풀리아, 사르디니아, 중부 아드리아 해안, 타란토

에까지 미친다. 메디치의 약탈로부터 자유로운 곳은 이탈리아 그 어디에도 없었다.

도굴의 규모와 그것의 지리적 분포는 결코 가볍게 다룰 문제가 아니었다. 이 문제는 가볍게 지나칠 수 없으며 이탈리아 당국이 도굴문제에서 가장 핵심으로 다루어야 할 부분이었다. 메디치가 보유하고 있던 물건을 세 사람의 전문가가 비교 분석해서 얻어낸 결론은 두 가지 근거에서 수사의 새로운 지평을 여는 계기가 되었다. 그들의 조사는 (1) 엄청난 양의 문화재가 이탈리아 땅에서 싹쓸이 되다시피 하여 불법 도굴 되었다는 사실, (2) 역사적으로 소중한 물건들이 상업적인 이익을 내지 못한다고 불법 거래를 하찮게 다룰 게 아니라는 사실, 이것들을 부각시키기에 충분했다. 메디치의 은닉처는 그 규모로 보아 이런 일이 역사적으로 다시 일어날 수 없음을 보여 준다.

♦

창고 벽에 세워두거나 바닥에 놓인 다량의 프레스코화 벽화는 다른 물건들보다 생생한 증거였다. 이 벽화들은 여인, 말, 꽃이 꽂힌 화병, 건축물 등의 모습을 담고 있었다. 체비 박사가 보기에 이 벽화들은 폼페이 또는 헤라쿨라네움 근처에서 나온 벽화 양식과 아주 흡사하다고 한다. 하지만 정확한 도굴 장소를 누가 알겠는가? 그 해답을 찾으려면 꽤 많은 시간이 걸릴 것이다.

메디치 창고에서 발견된 3백여 가지의 파편들 가운데 건축물의 지붕을 이루던 요소들, 테라코타 장식 타일, 건물의 외장을 장식하

는 지붕머리도 다른 물건과 비교하면 그에 못지않게 중요하다. 흙먼지가 그대로 날리는 파편들을 1993년 12월에서 1994년 10월 사이에 발간된 이탈리아 신문들로 대충 싸두었다. 게다가 이 파편들은 커다란 나무 상자 속에 서너 개의 빨간색과 회색 플라스틱 상자와 함께 들어 있었다. 플라스틱 상자에는 'Orto Fr. Cerveteri'라고 적혀져 있었는데 이것은 '체르베테리 오르토 과일회사'를 말한다. 이 회사는 로마 북쪽의 해안 마을, 체르베테리에서 과일과 야채를 공급하는 꽤 유명한 회사이다.

메디치 창고에서 발견된 물건들 가운데에는 흙이 고스란히 묻어 있는 고고학적 자료들을 폴라로이드 카메라로 찍은 다량의 사진이 들어 있었다. 이 사진들도 증거자료로는 충분했다. 두 개의 폴라로이드 카메라에 일반 카메라 한 대가 압수되었는데 폴라로이드 카메라의 모델명은 흔하게 볼 수 있는 SX-70이었다. 폴라로이드 카메라는 1948년에 발명되었는데 그로부터 9년 후, 이탈리아 문화재의 해외 유출을 금지하는 법이 발효되었다. SX-70모델은 미국에서 1972년에 선보였지만 유럽에는 한참 뒤에 들어왔다. 따라서 흙이 묻어 있거나 출처가 없는 미술품을 찍은 폴라로이드 사진은 불법적으로 캐낸 물건이라는 증거이기도 하다. 폴라로이드 사진이 보여 주는 많은 양의 고미술품들은, 저명한 학자들과 경험이 많은 고고학자들이 확인해 주듯이, 관련 학계와 단체에서 발굴한 유물이 아니었다. 합법적으로 발굴된 물건들은 메디치의 물건들과 상당히 다른 양상을 보였다. 합법적인 발굴에서는 발굴의 규모, 물건의 크기, 발굴 날짜를 정확히 알 수 있도록 전체적인 맥락과 함께 발굴 단계별로 사진을 찍어 기록하기 때문이다.

메디치 물건에 대한 바르톨로니, 콜로나, 체비 교수의 조사와 분석에서는 이탈리아 특정 지역의 고고 유물들이 계속해서 잔인한 방법으로 훼손된다는 점을 상세하게 보여 준다. 또한 제네바에서 발견된 물건들은 특정한 무덤이나 저택에서 발굴된 합법적인 고고학 유물들과 '스팅'을 방불케 하는 기습작전을 펼치면서 수사대가 최근에 압수한 물건들이 서로 짝을 이루면서 연결된다는 사실 또한 무자비하게 드러낸다.

제네바 자유항에서 얻은 대단한 수확이 있었기 때문에 이런 비교가 가능했다. 그곳에서 압수한 물건들 가운데 기원전 9세기경에 사용했던 철기시대 피불라가 있다. 안전핀의 '증조할머니'쯤으로 보이는 피불라는 고대 의상의 주름을 고정시키는 역할을 했는데, 요즘보다 고대의 쓰임새가 훨씬 더 재미있다. 피불라는 그 자체로 장식적인 효과를 낼 수도 있고 옷을 입은 사람의 사회 경제적 신분도 알 수 있게 해준다. 금실을 꼬아 만든 특별한 피불라도 있는데 아주 귀했다. 그런데 학자들은 타르퀴니아 지방, 포기오 델림피카토의 네크로폴리스(공동묘지)에서 합법적으로 발굴한 유물들 가운데 연대가 기원전 9세기 후반으로 보이는 피불라가 있었는데 제네바의 것과 유사하다고 말했다. 고양이 장식을 한 피불라도 타르퀴니아 전사의 무덤에서 나온 것과 아주 흡사했다. 학자들은 이렇게 완벽하게 짝을 지을 수 있는 사례만도 수백 가지에 이른다고 지적한다(이 책의 끝 부분에 나오는 수사관련 정보를 참고하기 바람).

또 다른 예로 미니어처 컵 32점과 미니어처 올레(두꺼운 손잡이가 달린 와인 피처) 20점은 카시노의 반디넬라에서 발굴된 올레와 '아주 흡사'하다. 반디넬라 발굴은 1992년에 합법적으로 실시되었는데, 그 후에 불법으로 도굴된 물건들이 발견되었다.

다섯 점의 칸타로이(칸타로스는 커다란 귀 모양의 손잡이가 높게 달린, 주두가 넓은 음료 용기를 말함)와 암포라 세 점은 '손잡이의 형태가 초승달의 뾰족한 끝처럼 생겨' 주목을 끈다. 손잡이에 작은 원뿔 모양을 한 줄로 돋을새김한 도안은 흔히 볼 수 있는 디자인이 아니기 때문에 학술적으로 상당히 귀중한 자료가 된다. 조사에 참가한 전문가들 말로는 "이 물건들은 크루스투메리움(로마 이전의 고대 부장문화를 보여 주는 유적지─옮긴이)에서 출토된 것임을 쉽사리 알 수 있다"고 한다. 그곳에서 출토된 컵과 암포라는 '초승달 모양의 손잡이'로 유명하다. 이 건에 대해서는 조사에 참가했던 전문가들이 확인한 사실보다, 크루스투메리움의 고고학 탐사 프로젝트에서 이탈리아 측 책임자로 있는 프란체스코 디 게나로가 여러 차례 보고한 바 있는, 마르칠리아나와 몬테 델 부팔로 지역의 광범위한 불법 도굴 사실이 더 중요하다. 그곳에는 크루스트메리움의 네크로폴리스(공동묘지)가 위치해 있다. 그러니까 메디치의 창고에서 발견된 물건들과 디 게나로가 보고한 도굴 문화재가 정확히 일치한다는 말이다. 크루스투메리움의 공동묘지는 에트루리아의 장례 풍습과 건축양식의 발달, 도기 생산기술에 대해 역사적으로 귀중한 자료를 제공하기 때문에 이런 도굴과 훼손은 가슴을 치며 통탄할 일이다. 몬테 델 부팔로의 남동쪽 거대 분묘 군락에는 지금도 엄청난 규모의 불법 도굴이 자행될 것이라고 전문가들은 보고 있다.

대부분의 묘가 도굴로 몸살을 앓고 있다. ……지금까지 도굴에 시달린 묘의 수를 추정한다면 적어도 천 기에 이를 것이다. 이곳의 부장품들은 융단 폭격을 맞은 것처럼 초토화되었다. ……크루스투메리움 출토가 확실한 고고유물들이 최근 로마 근교의 몬테 로톤도, 체르베테리와 라디스폴리 등지에서 판매를 위해 사진 형식으로도 유통된다는 증거가 확보되었다. 지금도 맨해튼의 골동품 가게에서는 상당한 물량의 크루스투메리움 출토 유물들이 판매용으로 나와 있는 실정이다.

전문가들은 제네바에서 확보한 초승달 모양의 손잡이 도기를 메디치가 가장 최근에 도굴한 물건으로 보았다.

에트루리아-코린트 양식의 아리발로스(목이 짧고 둥근 모양의 향유병-옮긴이)와 알라바스트론(주로 방향성芳香性 연고나 향료를 넣었던 단지로 모양은 가늘고 길며, 아가리는 넓게 퍼진데다 바닥이 둥근 것이 특징이어서 받침이 필요하다-옮긴이)도 153점이나 있었다. 이 정도를 확보하려면, "남부 에트루리아에 있는 20에서 30기의 묘를 파헤쳐야 한다"고 전문가들은 보고 있다. 이것도 최근에 도굴된 것이 분명하다. 그 가운데 작은 도기에는 흙이 묻은 쇠못 자국이 남아 있다. 쇠못은 묘실의 벽에 부착된 것이다.

학자들이 얻어낸 사실들을 토대로 고대유물의 제작 방법을 알수 있게 된 점도 또 하나의 성과였다. 부케로의 도자기는 에트루리아인들이 발명한 도기의 한 형태로 안과 밖이 검은 색이다. 이 도자기는 산화철이 되는 과정 없이 불에서 구워져 나왔다. "이미 알려져 있듯이 이 도자기는 에트루리아인들이 '내수용'으로 만든 것"으

로 기원전 7세기 중엽부터 5세기 초반까지 에트루리아와 캄파니아 전역에서 생산되었다. 카에레는 기원전 675년부터 제작되었다고 한다. 부케로 지역에 대해서는 광범위한 연구가 진행되었는데, 흙 속에 있는 무기질 성분의 미세한 차이에 따라 도기의 지역분포가 서로 다르게 나타났다. 메디치는 제네바의 창고에 완벽한 형태로 보존된 도기 118점을 보유하고 있었다. "지금까지 밝혀진 바에 의하면 대다수 도기는 기원전 675년에서 575년 사이에 카에레와 문화적으로 인접한 지역의 공방(보테게)에서 제작된 것으로 보인다."

학자들은 그리스에서 생산된 도기일 경우 이것을 다른 유형으로 구분했다. 보고서에 명확하게 설명된 바와 같이, 이탈리아 남부와 시칠리아에 건설된 그리스 식민도시들은 에트루리아의 도시들과 함께 그리스의 아테네, 스파르타, 코린토스, 에우보에카 등지에서 생산된 그리스 도기의 주요 수입국이었다. 암포라와 작은 향수병이 주거래 품목이었다. 그런데 몇 가지 이유에서 에트루리아는 특별한 지역이라 할 수 있다. 유독 에트루리아에서만 발견되는 예외적인 유물들이 있기 때문이다. 학자들은 에트루리아에서 발견된 이 물건들을 국제적인 거래를 위해 그리스의 여러 공방에서 미리 제작한 '견본 상품'으로 보았다. 어떤 도기들은 그리스에서 생산되었지만 이탈리아나 시칠리아로 수출하기 위해 제작된 것으로 알려져 있다. 놀라 도기가 그런 경우에 해당한다. 아티카 도기 형태를 띠지만 대부분의 발굴은 나폴리 북동쪽에 위치한 놀라 유역에서 이루어졌다. 겔라라는 그리스의 식민도시 역시, 시칠리아 남부 해안을 따라 기원전 8세기경부터 건설되었다. 불치와 나폴리 북쪽에 위치한 카푸아 역시 그 당시 건설된 그리스의 도시였다. 그런데 통계 자료에 따르

면, 그곳에서 발견된 800여 점의 고대유물 가운데 오직 하나만이 그리스 본토에서 나왔다고 한다. 조사에 참가한 학자들은 이런 결론을 내렸다. "메디치의 창고에서 압수한 물건들은 그리스 공방에서 제작하여 이탈리아에 보낸 도기의 완벽한 사례로 보인다."

제네바 자유항에서 압수된 메디치의 물건들 가운데 전문가의 손길을 기다리는 다른 증거물도 있었다. 그리스에서 제작된 것으로 보이는 도기 유형 가운데 보증 서명이 있는 물건들도 있었다. 다른 상업적인 이유가 있는지 아직 밝혀지지 않았지만, 그리스에서 수출된 도기가 이탈리아에 도착하고 나면, 어떤 기록을 새겨 넣었던 것 같다. 조사에 참가한 학자들은 보고서를 작성할 때 알랜 W. 존스턴의 연구를 참고했다. 존스턴은 그의 저서 『그리스 도기에 나타나는 특징Trademarks on Greek Vases』(1979)에서 비슷한 유형의 도기 3,500점을 조사하고 이런 결론을 내렸다. "지금까지 보증 서명이 있는 도기는 그리스 본토에서 발견된 예가 없다. ……에트루리아, 캄파니아, 시칠리아 같은 서쪽 지방으로 수출되는 도기형태에 제한되어 나타나는 특징이라고 할 수 있다." 도기에 새겨진 서명은 에트루리아 문자였는데 긁어서 새겨 넣은 것이었다. 이탈리아 신문지로 둘둘 말아 놓은 것 가운데 이런 도기들이 몇 점 있었다.

이 물건들이 이탈리아에서 나왔다는 사실을 뒷받침하는 증거로 도기의 완벽한 보존상태를 들 수가 있다. 일반인들은 이 사실에 별로 주목하지 않겠지만 고고학자들이나 에트루리아 연구자들에게 이 점은 무척 중요하다. 도기가 손상되지 않고 잘 보존된 이유는 에트루리아의 무덤이 묘실로 이루어져 있기 때문이다. 이런 묘실 형태는 고대 그리스의 무덤에서는 찾아 볼 수 없다. 합법적인 발굴에서

나왔던 완벽하게 보존된 도기 대부분은 묘실에서 출토되었다.

서문에서 얘기한 에우프로니오스 도기에 관한 우려는 이런 관점에서 보면 너무도 당연하다. 전문가들이 메디치의 점유물 가운데 유명한 예술가의 작품에 적지 않은 관심을 보낸 이유가 바로 여기에 있다. 그들은 에제키아스와 에우프로니오스의 작품에 특별한 관심을 보였다.

바르톨로니와 그녀의 동료들도 지적했듯이 J. D. 비어즐리는 1956년에 펴낸 『아티카 흑회도기 화가들Attic Black-Figure Vase Painters』—이 책은 지금도 흑회도기에 관한 비중 있는 참고문헌이다—에서 출처가 분명한 16점의 도기를 에제키아스의 작품으로 보았는데, 출처가 알려지지 않은 6점의 도기들도 있었다. 비어즐리에 따르면, 출처가 분명한 13점의 도기들은 에트루리아—불치에서 5점, 오르비에토에서 5점, 다른 곳에서 각각 1점씩—에서 나온 반면, 다른 3점은 아테네에서 2점, 프랑스에서 1점이 나왔다. 1963년에 나온 비어즐리의 다른 저서, 『아티카 적회도기 화가들』에서는 출처가 있는 13점과 출처가 없는 9점을 에우프로니오스의 작품으로 분류했다. 출처가 분명한 9점도 에트루리아 5점(체르베테리에서 2점, 불치 2점, 다른 지역에서 1점)과 그리스 3점, 흑해연안 올비아에서 출토된 1점으로 구성되었다.

조사에 참가한 학자들은 비어즐리가 미처 알지 못했던 에우프로니오스의 작품도 포함시켜야 한다고 말했다. 1990~1991년 아레초, 파리, 베를린에서 18점의 에우프로니오스 도기와 파편이 전시되어 세상의 주목을 받은 적이 있다(뉴욕 메트로폴리탄 미술관은 이 전시에 나온 에우프로니오스 도기는 포함시키지 않았다). 이들 가운데 출

처를 밝힐 수 있는 도기는 한 점도 없었다. 18점의 도기 가운데 11점은 미국의 미술관이나 컬렉터에게서, 5점은 스위스, 2점은 독일에서 나왔다. "최근에 구매한 미술품보다 오히려 오래된 컬렉션일수록 훨씬 더 객관적인 자료를 보유하고 있다는 사실이 놀라웠다"라고 전문가들은 말했다.

비어즐리의 연구는 다른 측면에서도 중요했다. 책이 출간된 후에 사람들이 그를 찾아와 출처가 없는 골동품의 출처문제를 해결하려고 했다는 사실에서, 그가 누렸던 특혜와 그가 얼마나 예리한 감식안을 가졌는지가 잘 드러난다. 비어즐리의 판단은 상업적으로 엄청난 가치를 지니고 있었다. 그는 개정판의 뒷부분에 출처가 없는 도기들을 유명작가의 작품으로 분류시켰다. 전문가들도 지적했듯이, 메디치가 소유한 도기들은 비어즐리 책의 목록에 들어가는 후광을 얻지 못했기 때문에, 비어즐리의 책이 출간되고 나서 그의 도기들이 출토되었다는 쪽으로 결론을 유도해내는 데 성공했다. 그런데 비어즐리는 이 책을 문화재의 도굴과 밀반출을 금지하는 법이 이탈리아에서 통과된 이후에 출간했다.

조사에 참가한 세 명의 학자들도 모은 증거들을 가지고 조사를 완결 짓지는 못했다. 그들이 작성한 엄청난 분량의 보고서는 특정한 화가의 작품임을 확인할 수 있는 도기들과 이탈리아에서만 발견되는 특정 공방의 도기양식, 에트루리아 문자를 낙서처럼 휘갈겨 쓰거나 글자를 새겨 넣은 사례들을 분류·정리해 놓은 것에 불과했다. 이탈리아에서 밀반출하여 메디치가 보유했던 엄청난 양의 증거물들은 그 범위가 너무 다양해서 보는 사람들을 압도한다.

바르톨로니 교수는 비탄과 분노를 담아 이렇게 말했다. "메디치

는 귀중한 미술품들을 너무 많이 가지고 있었어요. 고고학자라면 누구나 평생에 한번쯤 비중 있는 고분 한두 기 정도는 발굴하고 싶어할 것입니다. 그런데 메디치의 물건들을 보면 적어도 그런 고분 50기 정도는 파헤쳐야 나오는 물량입니다. 메디치가 세계를 돌아다니며 이런 짓을 했다는 사실은 생각만 해도 소름이 끼칩니다."

♦

상대적으로 미술사에서 큰 비중을 차지하지는 않지만, 출처 없이 시장에 돌아다니는 엄청난 물량의 고미술품에 가해지는 압박을 반대하는 사람들은 이런 일들이 뭐 그리 대단한 문제냐, 하는 식으로 반문한다. 그들은 국제적 불법 거래 때문에 알 권리를 침해당한다고 해도 그건 어쩌다 그렇게 된 것 뿐이니, 하찮은 문제에 크게 신경 쓸 필요가 없다고 말한다. 이 점에 대해서는 이 책의 다른 부분에서도 직접적으로 다룰 기회가 많겠지만 우선은 세 가지 입장으로 제한해서 설명하겠다. 첫째, 고대 미술품의 거래 방식에 대한 보고서가 나왔는데, 거기서 이 문제는 여러 차례 지적되었다. 알랜 존스턴의 연구 보고서에는 그리스에서 제작되어 수출된 도기 가운데 보증 서명을 찍은 도기가 있는가 하면 인증마크가 없는 도기도 있었다고 한다. 그의 보고서는 고대 미술품의 거래 관행, 즉 제작 국가와 수입 국가의 경제관계에 대해 귀중한 정보를 제공해 주었다. 또 고대인들이 좋아했던 작가와 디자인과 같은 미적 취향의 문제까지도 다루었다. 놀라 도기는 에트루리아로 수출하기 위해 그리스에서 독점적으로 제작한 암포라인데, 1991년 800점의 도기를 조사했더

니, 유독 한 종류만 그리스에서 발견되었다고 한다. 그런데 메디치는 놀라 도기를 여러 점 가지고 있었다. 이 물건들이 이탈리아에서 나오지 않았다면 고대 도기에 대한 우리의 생각이 어떻게 형성되었을지 생각해보라. '평범한' 도기—'어설프게 그려진 평범한 도기'로 평가한 디트리히 폰 보트머의 말을 새삼 인용하자면—가 당시의 역사에 대해 우리에게 훨씬 더 많은 이야기를 해줄지도 모른다.

둘째, '평범한' 물건의 약탈 역시, 아주 심각한 결과를 초래한다는 사실이다. 메디치가 점유하고 있던 물건들 가운데 청동 단도의 연대는 기원전 5세기까지 거슬러 올라간다. 청동기 시대에는 군대의 파견을 강가나 구릉지의 정상에서 했다. 그런 이상한 장소를 택한 이유나 의미는 아직 밝혀지지 않고 있다. 단도가 발견된 바로 그 장소를 안다면 고고학자에게 신비스런 의식에 대해 훨씬 더 많은 얘기를 해줄 수 있지 않았을까? 이보다 연대는 늦지만 제네바에서 압수된 청동으로 만든 작은 배는 사르디니아 부족장과 연관된 물건이다. 이 물건은 부족장의 다른 부장품들과 함께 발견되었을 것이라고 추정하는데, 다른 부장품들은 모두 유실되었다. 메디치에게는 말에서 나온 다섯 개의 부속품도 있었다. 발굴 당시에 전차의 일부분이었을 이 부품의 발견은 기대 이상으로 흥미롭고 사료적으로도 중요한 의미가 있다(청동기 시대의 전차는 불치에서 발굴된 적이 있다). 기원전 8세기경의 도끼도 여러 점 같이 나왔다. 어떤 경우라도 이 물건들은 같은 무덤에서 함께 나올 수 없지만 신비로운 제의를 치르면서 함께 묻혔을 수 있다. 그런 의식에 대한 당시 사람들의 관심과 의미를 알 수 있는 방법은 무엇일까? 의식은 어떤 절차에 따라 진행되었을까? 이런 의문에 대해 잠정적인 대답을 들려줄 물건

들이 사라져 버렸다. 이 의문은 메디치의 물건 가운데 여섯 개의 반원형 칼에도 적용할 수 있다. 크루스투메리움의 몬테 델 부팔로 유역에서 도굴된 유물과 정확히 일치하는 초승달 모양의 손잡이를 한 칸타로스는 오랜 세월 천 개도 넘는 무덤을 파헤친 도굴조직이 얻어낸 산물이다. 천 개도 넘는 무덤의 도굴이 우리의 역사 이해에 아무런 해를 끼치지 않는다고 어떻게 말할 수 있을까?

153개의 에트루리아-코린트 양식의 향유 용기는 남부 에트루리아의 묘실을 20개에서 30개 정도 약탈해야 가능한 숫자라고 전문가들은 말한다. 이 정도의 도굴이면 다른 귀중한 부장품들도 나왔을 텐데 모두 사라지고 없다. 같은 이유에서 118점의 완벽한 상태의 부케로 도기도 엄청난 규모로 묘실이 약탈당했음을 말해 주고 있으며, 지금은 아무 것도 확인할 수 없지만 같은 '공방'에서 만들어진 물건일 수도 있다. 메디치의 창고에서 발견된 기하학 문양의 도기들은 일반인들에게는 따분하게 보일 수도 있지만 지난 30년 동안 학문적으로 지대한 관심의 대상이 되었다. 이탈리아에 건설한 초기 그리스 식민도시의 모습과 식민도시 건설 이전에도 그리스인들이 티레니아 해안과 시칠리아 해안가에서 여러 번 교류했을 가능성을 말해 주는 단서를 제공할지도 모르며, 그리스 장인들이 이탈리아 땅에 먼저 이주, 정착했을 가능성을 보여 줄 수도 있기 때문이다. 그래서 정확한 발굴 시기와 발굴 장소를 알아내는 일이 결정적으로 중요하다. 다시 한 번 더 강조하지만 '평범한' 도기가 그 어느 것보다 귀중한 역사적 자료가 된다.

메디치의 물건들은 결코 '평범하지' 않았다. 전문가들은 그들의 보고서가 말해주듯이, 조사를 진행해 갈수록 대다수가 '중요한', '주

목할 만한', '특별한', '희귀한', '완벽한' 물건이라는 사실을 확인하였다. 거기에는 에우프로니오스와 에제키아스의 도기, 금실을 꼬아 만든 빌라노바의 피불라를 비롯해서 좀처럼 보기 힘든 에트루리아의 바첼라타(부조)도 있었다. 바첼라타에는 바탕의 양면에 이중으로 소유자의 성과 이름을 함께 새겨 넣어 관심을 끌었는데, 이런 경우는 아주 드물었다. 체르베테리 근처 레골리니 갈라시 묘실에서 발견된 손잡이가 세 개 달린 청동 가마솥은 아주 특별하고 귀한 물건이다. 관처럼 생긴 아스코스(askos, 3인치 정도 크기의 아주 작은 도기로 기름이나 향유를 담았는데 동물 모양을 본떠 만들었다)는 작은 금속 체인이 장식된 광택이 나는 청동기였는데 전차가 발굴된 불치의 상류계급의 분묘에서만 나왔다. 베이오에서 나온 것과 흡사한 순례자들의 향유 도자기와 기원전 7세기 중반 카에레에서 활동한 크라네스 화가의 것으로 추정되는 두 개의 암포라, 같은 화가의 작품이지만 보기 드문 기형의 아스코스도 있었다. 불치에서 활동했다는 제비 화가의 야생염소로 띠 장식을 돌린 오이노코에와 함께 체르베테리에서 나온 적색과 백색으로 그림을 그린 도기는 기억에 남는 작품들이다. 불치에서 나온 또 다른 화가의 작품으로는 페올리가 있는데, 메디치는 그가 그린 채색 오이노코에를 가지고 있었다. 페올리의 작품은 오직 하나만 세상에 알려져 있다고 조사에 참가한 학자가 말했다. 타르퀴니아에서 나온 대형 알라바스트론은 양식적인 면에서 볼 때, 머리가 셋 달린 늑대 화가의 작품과 아주 흡사하지만 그의 제자가 그린 것이거나 아직 무명인 화가의 작품일 수도 있다. 잘 알려지지 않은 공방에서 만든 두 점의 대형 에트루리아 양식의 캄파니아 암포라도 나왔다. '부채' 모양의 문양으로 장식된 부케리의 유물은

지금까지도 학자들의 관심을 끄는 굉장히 특별한 물건이다. 체르베테리에서 나온 도기 78점 가운데 굽 달린 잔(고블렛), 국자, 그리고 여인상 조각 기둥은 아주 드물고 가치 있는 유물이라고 할 수 있다. 같은 맥락에서 에트루리아 아르케익 양식의 청동기 유물, 일곱 쌍의 금 귀걸이, 두 채의 집 형상을 한 체르베테리 석관 역시 "유사한 유물을 찾기 힘든 실정이다." 또 다른 희귀 유물로는 올빼미 형상을 한 후기 원코린토스 양식의 도기를 비롯하여 손잡이가 하나인 라코니아 피처, 소용돌이 손잡이에 뇌문이 새겨진 크라테르가 있다. 화가 나오크라티스의 작품으로 거의 확실시되는 고블렛과 헌터 재단 소장의 고블렛 양식은 1980년대 말 스위스 골동품 시장에 잠깐 나왔다가 자취를 감춘 물건과 아주 흡사했다. 적회도 히드라 2점이 주목 받았던 것처럼 다양한 모습의 레퀴토이도 눈길을 끌었는데 "같은 기법으로 그린 레퀴토이는 라이크로프트Rycroft 화가의 것밖에 없다."

따라서 메디치의 물건들은 규모나 다양성 못지않게 작품의 희귀성이라는 면에서 주목해야 한다. 지금 여기에서 열거한 사례들 외에도 그가 이탈리아에서 도굴한 모든 유물들은 정당한 평가를 받아야 한다.

법고고학자들이 엄청난 양의 메디치 물건들과 특정 문화권, 네크로폴리스(묘지 군락), 공방, 화가, 심지어 무덤까지도 상당히 쉽게 연결짓는 것을 보았을 때, 처음에는 납득이 되지 않았다. 그런데 그

들의 작업 과정을 지켜보면서 이런 의문은 쉽게 풀렸다. 대체로 고고학자들은 경매가 있기 전에 카탈로그에 나온 사진만으로 유물을 관찰하거나, 일반인들처럼 전시기간 동안 허용된 범위 내에서 유물을 간략하게 본다. 아니면 박물관이나 미술관, 소장가의 손에 유물이 최종적으로 도착하면 그때 유물을 충분히 살필 기회를 만든다. 에트루리아 도기에 새겨진 '보증 서명'을 경매회사의 카탈로그 사진에서 한 번도 본적이 없었다는 사실 때문에 경매회사가 어느 정도 이 부분에 연루되었다는 사실을 말하는 게 아닌가하고 의혹을 제기하는 사람들이 있을지도 모르겠다.

법고고학자들의 보고서는 도굴범들이 발굴한 물건들이 지역의 중간상인을 통해 이탈리아에서 불법으로 빠져나와 메디치의 손에 전달되는 전 과정을 분명하게 밝혔다. 한 가지 경로를 이용했건 아니면 여러 경로를 이용했건 간에 물건은 스위스 제네바의 자유항에 도착했다. 이런 과정을 거쳐 창고 하나를 가득 채운 물량은 2년 동안 세계 고미술품 시장의 공급원으로 충분했다. 그렇다면 도저히 피해갈 수 없는 하나의 의문이 있다. 메디치의 보물들이 갈 다음 목적지는 과연 어디일까?

6
문서추적, 폴라로이드, 그들만의 '동맹'

　제네바 자유항의 창고에서 확보한 고미술품들로 수사대원들은 생생하게 가슴 뛰는 순간을 경험했지만 콘포르티 대령과 페리 검사는 메디치의 비밀 방에서 발견한 서류에도 미술품 못지않은 관심을 가졌다. 법고고학자들이 메디치의 고미술품에 열중하고 있었을 때, 마우리치오 펠레그리니는 문서를 담당했으며 사진과 문서 전문가인 그는 검사 사무실과 빌라 줄리아를 오가며 열심히 일했다. 펠레그리니는 전문적으로 고고학을 공부하지는 않았지만 그 분야에 상당히 박식한 편이었다. 탐정 업무를 연상시키는 그의 문서 수사는 고고학자들의 조사 못지않게 복잡하고 고된 일이었다.

　보통 체구의 펠레그리니는 흰머리와 검은 머리가 뒤섞인 곱슬머리에 안경까지 끼고 있어, 우리는 그의 학구적 기질을 외모로도 충분히 느낄 수 있었다. 얼핏 보면 점잖은 행동과 말투로 부드럽게 보이지만, 내심 끈기 있고 강인한 성품을 지녔다. 그는 수사과정 내내

메디치의 편지와 사진, 운송장 서류들 사이에 숨어 있는 연결고리를 추적해낼 만큼, 세부적인 사실들에 엄청난 주의를 기울이는 편집증적인 면모를 유감없이 보였다. 그의 이런 성격은 교묘하게 가려진 메디치의 비밀 사업과 그 주변관계를 파헤치는 데 일조했다. 바르톨로니, 체비, 콜로나 교수와 동행한 스위스 출장에서도 그들과 합심하여 열심히 일했다. 저녁이 되면 그들과 함께 식사하면서 바르톨로니와 체비 교수의 고고학 논쟁에도 귀 기울였다.

메디치 창고에서 나온 폴라로이드 앨범 30권, 사진이 보관된 15개의 봉투, 아직 인화하지 않은 필름이 든 12개의 봉투에서 펠레그리니가 감당해야 할 업무의 양을 가늠해 볼 수 있다. 100통의 필름을 인화해야만 나올 수 있는 사진에는 전부 3,600개의 이미지가 들어 있었다고 펠레그리니는 말했다. 거기에다 서류의 양은 엄청나서 두께 6인치의 바인더로 173개를 가득 채우고도 남을 만한 분량이었다. 서류들을 모두 합치면 대략 35,000장에 이른다.

최소한의 문서 열람조차 스위스 당국에 일일이 의논해야 할 정도로 그의 일은 만만하지 않았다. 복사가 허용되지 않았기 때문에 수첩에 적거나 관심을 끄는 항목이 있으면 머릿속에 기억해 두어야만 했다. 로마로 돌아가서는 수첩을 뒤적이면서 박물관과 미술관의 전시자료나 소더비 경매 카탈로그와 일일이 대조했다. 수고스럽고 힘든 일이었지만 조사가 진척되면서 메디치의 업무 방식을 충분히 파악하자 페리 검사를 통해 스위스 당국에 문서를 요청할 수 있었다. 문서 요청은 수락되었고 1998년 겨울, 필요한 문서의 복사를 위해 혼자 스위스로 갔다.

제네바 자유항에 압류된 물건의 조사로 세 명의 고고학자가 역사

적으로 선례가 없는 상황을 경험한 것과 같이, 그도 메디치에게서 압류한 서류와 함께 제임스 호지스가 빼돌린 소더비의 내부 문건에 접근할 수 있는 특별한 위치에 놓이게 되었다. 소더비와 관련된 문서는 런던 소더비 경매 물건의 위탁자와 낙찰자를 보여 주었다. 펠레그리니는 학술적인 서적은 물론이고 이탈리아 검찰에서 진행 중인 사건들도 검토할 수 있었다. 그는 고미술품의 불법 거래 관계를 있는 그대로 파악할 수 있는 유리한 위치를 독점하게 되었다.

그가 처음 착수한 일은 서류 가운데 원본과 복사본을 구분하는 일이었다. 무척 단순한 일 같아 보였지만 메디치와 골동품 시장의 비밀 네트워크를 파악하는 데에는 상당히 중요한 작업이었다. 두 번째로 중요한 작업은 세 종류로 사진을 분류하는 일이었다. 우선 일반 카메라로 찍은 사진과 폴라로이드 사진이 있다. 직업적인 고고학자들은 폴라로이드 카메라를 쓰지 않는다. 사진의 질이 떨어져 전문적인 기록에 적합하지 않기 때문이다. 그런 이유에서 폴라로이드 사진은 도굴 활동에는 적극적으로 추천할 만하다. 즉시 인화되는 장점이 있고 현상소를 거치지 않기 때문에 보안 문제에 신경 쓸 필요가 없다. 세 번째 종류의 사진은 학술논문으로 출간되어 공식적으로 알려진 사진 자료를 말한다.

펠레그리니는 처음부터 관심을 가졌던 폴라로이드 사진에서 몇 가지 특징을 포착했다. 그런 다음 비슷한 성격을 띠는 몇 개의 그룹으로 분류했다. 첫 번째 그룹은 흙과 석회질 퇴적물이 그대로 묻어 있는 유물들을 찍은 사진이었다. 유물들은 대부분 깨져 있거나 보존 상태가 좋지 않았다. 발굴된 장소 부근에서 곧바로 찍었다는 것을 보여 주는 사진들이었다. 논과 밭, 농장 근처에서 찍거나 도굴범

의 집에서 찍기도 했는데, 심한 경우, 달리는 트럭의 화물칸에서 찍은 사진도 있었다. 두 번째 그룹은 파편을 붙여 복원시킨 것들로 가장 많은 양을 차지하고 있었다. 파편을 잇대어 붙였다 해도 누락된 부분이 여전히 남아있는 상태였기 때문에 대부분은 접합 부위가 그대로 보였다. 펠레그리니는 원래 모습과 달리, 이런 상태로 촬영한 이유를 때가 되면 제대로 밝혀낼 수 있을 것이다.

그다음 사진들은 폴라로이드였지만, 같은 대상이라 해도 완전히 복구되어 접합 부위는 말끔해졌고 표면은 윤기가 돌 정도로 매끈해져 방금 제작한 것처럼 보였다. 펠레그리니는 서류를 검토하면서 경매 카탈로그나 박물관 도록에서 복원된 유물들을 본 기억이 났다. 사진들을 조사하면서 가장 흥미로운 부분은 특정 박물관에 전시 중인 작품들 앞에서 촬영한 메디치의 사진이었다. 몇 달 동안 펠레그리니는 이 같은 방법으로 사진들을 추려내기 시작하여 12점의 유물이 발굴, 복원되는 전 과정을 재구성할 수 있게 되었다. 흙이 묻고 파손된 상태로 유물이 발굴되면, 완벽하게 복구시켜 세계적인 박물관에 전시되는 과정을 거쳤다. 수사를 통해 밝혀진 사실이지만 메디치 역시 모든 일들을 기록하는 데 꽤나 꼼꼼한 사람이었고, 이 모든 과정에 자신의 개입을 넌지시 보여 주는 사진들도 간간이 있었다. 서류 곳곳에 그의 이름이 적혀 있었고 수사가 진행되면서 사진 속에 등장한 실내 풍경이 어디인지를 짐작하게 되었다는 점도 그에 못지않게 중요했다. 이 사진들은 때가 되면 완벽하게 제 모습을 드러낼, 거미줄처럼 복잡하게 얽힌 모든 사실들을 밝히는 중요한 단서가 되어 줄 것이다.

펠레그리니는 당장 수사에 착수해야만 했는데 가장 충격적인 대상을 찍은 그룹사진들부터 시작하기로 했다. 가장 눈길을 끄는 것은 바깥쪽에 'Pitture romana Via Bo'(보를 통해 입수한 로마시대 회화)라고 적힌 서류 봉투였다. 필름 원본이 들어 있는 투명한 봉투들이 여러 개 들어 있었고 프레스코화가 스위스와 미국 사이를 오갔음을 나타내는 서류 묶음과 프레스코화의 가격이 141,000달러라는 송장도 그 속에 있었다. 손으로 '프로포르마 운송회사'라고 썼지만 아트란티스 골동품 회사의 로고와 주소가 인쇄된 메모지 위에 16개의 고미술품 목록이 적혀 있었다. '흑색과 황색의 기하학적인 도안', '적색, 녹색, 갈색. 다섯 명의 인물이 에워싸고 있음' 등등의 내용이었다. 고대 미술품 목록은 스위스의 창고에서 발견된 프레스코와 관련된 것처럼 보이지만 단지 몇 주일의 수사로 모든 사실이 밝혀질 수는 없었다. 펠레그리니는 다음 출장을 갈 때, 필름을 인화하지 않은 상태에서도 이미지로 전환시킬 수 있는 특수 디지털 카메라를 준비해 갔다. 카메라에 필름을 끼웠더니 벽화의 모습이 나왔다.

"한 방 세게 두들겨 맞은 것 같다"라고 펠레그리니는 숨을 내뱉으며 말했다. 그는 자기가 본 것을 믿을 수 없어 고고학자들을 불렀다.

제일 먼저 도착한 체비 교수가 카메라를 들더니 "할 말을 잃었다. 엄청난 사건이다"라고 펠레그리니에게 말했다.

디지털 카메라에 나온 이미지들은 경악 그 자체였다. 펠레그리니는 나중에 작성한 보고서에 '이 보다 더 끔찍할 수는 없을 정도'라

고 표현하고 있다. 첫 번째 벽화를 보면 어떤 전문가라 하더라도 베수비오, 또는 폼페이 지역의 빌라에서 나온 것이라고 말했을 것이다. 세 개의 벽면에 그려진 벽화 모두, 소위 말하는 캄파니아 2기 양식을 따르고 있었기 때문이다. 고고학자들과 미술사학자들의 확인에 따르면, 기원전 2세기경부터 기원후 79년까지 로마 빌라의 장식은 네가지 양식으로 구분된다고 한다. 캄파니아 2기 양식은 연대적으로 두 번째 나타나는 양식으로, 파노라마처럼 펼쳐지는 풍경, 신화의 장면, 특정한 건축물 등을 그리던 1기와 3기 양식과는 확연하게 구분되는 특징이 있다.

사진에는 전부 아홉 개의 벽면이 나왔지만 특별히 세 개만 주목을 받았다. 두 개의 벽화는 붉은색, 옅은 파랑, 회색으로 그렸다. 두 여자가 전경에 보이고 그들 아래로 아주 작게 그려진 마스크와 인물이 보였다. 오른쪽 벽에는 2층 건물이 그려져 있었는데 왼쪽 벽의 그림과 대칭을 이루었다. 사진들을 일렬로 나열해 보면 배경이 된 방은 완벽하게 보존이 되어 있었다. "벽면을 장식한 프레스코화는 회화의 상태와 건축물의 구조로 보아 나무랄 데 없이 완벽한 상태로 보존되었다." 그런데 같은 방의 다른 쪽 벽면을 찍은 사진에는 화산재와 뒤섞인 흙이 바닥에 산더미처럼 쌓여 천장에 맞닿을 정도였다. 이탈리아 고고학자에게 화산재는 자동 점검 장치나 다름없었다. 기원후 79년 베수비오 화산이 폭발한 후에 만들어진 화산재는 작은 공처럼 보였다. 베수비오 화산의 폭발로 나폴리의 남쪽 지역까지 화산재로 덮였다. 프레스코화에 나타난 양식적 특징이나 주제와 더불어 이런 증거가 모든 사실을 더욱 공고히 해준다. 벽화가 나온 방은 화산 폭발로 묻혀버린 빌라의 일부였으나 고고학자들에게

는 전혀 알려지지 않은 곳이었다. 따라서 벽화를 찍은 사진들은 몇 명의 도굴범에 의해 불법적인 '도굴'이 자행되었다는 점을 보여 주는 중요한 증거가 된다. '가공할 만한 파괴력'을 보여 주는 사진은 바로 다음에 나왔다.

두 번째 사진들은 거대한 퍼즐 조각을 맞춰 놓은 것처럼 보였다. 중앙 벽면의 프레스코화를 찍었는데 두 명의 여성과 장식적인 인물상을 그린 작품이다. 원래 벽에서 잘려 나온 각각의 조각은 휴대용 컴퓨터 크기 정도였다. 불규칙적인 조각들이었지만 나무 테두리 액자에 재배열해 두었다. 거대한 프레스코화는 빌라의 벽에서 떼어냈는데, 좌우측의 벽화들과 분리하여 통째로 뜯어낸 것이다. 틈이 생긴다 해도 펠레그리니의 눈에는 분리된 좌우의 그림들과 하나로 보였다. 두 여자를 확연하게 알아 볼 수 있었다. 펠레그리니는 일반적으로 고도의 전문 기술이 요구되는 작업인데도, 상당히 급하게 서두른 흔적이 역력하다고 보고서에 기술했다. 원화의 통일성과 고결함을 전혀 고려하지 않고 거칠게 분리시켰기 때문에 손쉽게 해외로 밀반출할 수 있었던 것 같다. 이게 전부는 아니었다. 다른 사진들도 좌우의 벽화들이 같은 방법과 절차를 거쳤음을 보여 주었다.

다른 프레스코화도 비슷한 방법으로 약탈되었던 것 같다. 원래는 짙은 초록으로 채색하여 황토색이 감돌았는데 검게 변한 것 같다. 진한 윤곽선을 두른 독특한 형태의 도기들과 뒷걸음질하는 말의 모습을 형상화했다. 이 벽화의 이미지 역시 휴대용 컴퓨터 크기로 큼직하게 떼어 냈다. 사진은 그 조각들을 짜 맞추는 과정을 촬영한 것이었는데 테이블에는 붓, 항아리, 복구에 필요한 도구들이 뒹굴고 있었다. 다음 사진은 붙인 조각과 조각의 간격이 1인치나 벌어

진 상태를 찍었고 그 후에는 완벽하게 복원된 모습을 찍었다. 아무리 약탈 문화재라 하더라도 복원 전문가들이 자부심을 가질 만한 사진이었다.

여기서 끝이 아니었다. 사진에 나온 두 개의 벽화는 제네바 자유항에서 발견된 것들이다. 선적 날짜가 얼마 남지 않았는지 발포 비닐 랩에 싸인 채 벽에 세워져 있었다. 세 번째 벽면의 프레스코는 찾을 수 없었는데 이미 팔렸을 수도 있다. 그런데 지금까지도 발견되지 않고 있다. 같은 빌라의 다른 방을 촬영한 사진을 보면 비슷한 수법이 적용되었고, 그것 역시도 실종되었다. 반원형 광창 부분의 회화까지 실종된 그림에 포함시켜야 했는데, 이것은 제네바 창고 바닥에 놓여 있던 바로 그 그림이었다. 실제로 메디치가 약탈해 간 문화재가 얼마나 되는지, 또 어떤 물건들을 팔았는지, 이탈리아 경찰은 알 방법이 없다. 벽의 크기로 보아 아래 그림의 실선 부분이 사진에 찍힌 부분들이며 점선으로 표시된 부분의 벽화도 있었을 것 같다.

앞에서 소개한 것보다 더 끔찍한 것은 말과 도기가 그려진 프레스코화를 찍은 마지막 사진이었다. 결국 문제는 이렇게 해체한 이미지들을 다시 결합시키지 않았다는 데 있다. 프레스코의 조각들을 다시 결합하더라도 좀 더 작은 크기로 만들어 사람들이 '쉽게 접근할 만

한' 가격으로 시장에 내놓거나, 원래대로 '하나의' 회화 작품으로 판매하기보다 개별 이미지로 해체하여 판매하는 방식이 훨씬 높은 가격에 팔릴 수 있었다고 펠레그리니는 결론을 냈다. 펠레그리니가 조사한 문서들 가운데 복사한 서류가 두 장 있었는데, 그 속에 '10달러'의 가격표시를 붙여 경매회사로 보내는 위탁판매장도 함께 들어 있었다. 펠레그리니가 지적했듯이 10달러란 10,000달러를 말한다.

바로 여기서 펠레그리니의 고민이 시작되었다. 불법으로 발굴된 고대 미술품의 유통 규모를 드러내 주지만, 도굴범들이 저지른 악랄함과 함께 소중하고 아름다운 고대문화유산에 대한 이탈리아 당국의 철저한 무관심을 드러내 보이는 대목이기도 하기 때문이다. 또한 이런 불법적인 활동에도 '발굴'이라는 말을 쓴다는 것은 적절하지 못하다는 점을 보여 준다. 빌라 한 채에서 나온 프레스코 회화만 보더라도, 소중한 유물들이 거칠고 야만적인 방법으로 파괴되어 작품의 원래 의미와 문맥에는 전혀 무관심한 사람들, 오로지 관심이라고는 고대의 물건이라는 데 초점이 맞춰져 있는 사람들에게 팔려나갔다는 사실을 알 수 있다. 가난한 사람의 움막이 아닌 이 빌라에서, 발견되고 약탈된 물건들이 무엇인지 사람들이 궁금해 하는 것은 당연하다. 그런데도 유물에 대한 무관심은 도굴꾼에서 중간상인, 밀매꾼, 복원 전문가, 경매회사 직원들, 컬렉터나 박물관의 큐레이터에 이르기까지 유물이 가는 곳이면 어디나 연쇄적으로 나타났다. 돈과 탐욕, 순진함과 무지에서 비롯한 문제였다.

펠레그리니는 베수비오와 폼페이 빌라를 찍은 사진을 복사하여 책상 위에 꽂아두었다. 그 사진을 보면서 전의를 불사르고 결연한 의지를 가다듬어 서류 추적 작업에 박차를 가했다. 온화한 성품을

지닌 펠레그리니에게 앞으로 다가올 몇 개월은 성스러운 전쟁이 될 것이다.

♟

검찰 수사의 초점은 자코모 메디치로 모아지고 제네바에서 발견된 고대 미술품의 양과 질에서 그가 불법거래의 중심에 있다는 사실이 확인되었다. 하지만 자코모 메디치가 지하 밀매 조직 내에서 유일한 유력 인물이 아니란 점은 이탈리아 당국도 잘 알고 있었다. 로마에서 발견된 파스콸레 카메라의 조직도와 제임스 호지스의 손에 유출된 소더비 내부 문건은 메디치가 훨씬 더 거대한 지하 밀매 조직의 넘버원은 아니더라도 유력한 인물이라는 사실을 유감없이 드러냈다. 펠레그리니는 처음부터 메디치와 국제적인 고미술품 거래를 연결시켰을 법한 영향력 있는 인물의 이름을 찾느라 증거들을 꼼꼼하게 뒤졌다. 세계적인 규모의 경매회사, 딜러, 화랑, 컬렉터, 스위스·독일·일본·파리·런던·뉴욕의 박물관과 미술관들이 불법거래를 자주 눈감아 준 것으로 보였기 때문이다. 그렇다면 과연 메디치의 문서에서 이 점을 밝혀낼 수 있을까?

배수비오와 폼페이 빌라에서 약탈한 프레스코화를 증거물로 확보함으로써 수사에 탄력을 받게 된 펠레그리니는 런던에서 온 문서를 재검토하면서 메디치가 오랜 기간 다량의 도굴 미술품들을 소더비로 보냈다는 사실을 확인했다. 메디치는 크리스티앙 보르소와 세르지 빌베르란 이름을 '전면'에 내세웠다(비록 메디치가 그 회사의 실질적인 주인이기는 하지만 그의 이름은 한 번도 소더비의 서류를 비롯한 다른

문서에 나타나지 않았다. 주변 인물들 가운데 사용된 예가 '귀도'였는데, 귀도는 메디치의 부친이다). 펠레그리니는 소더비 내부의 간부들이 메디치의 개입을 알고 있었고, 그의 이름이 서류상으로는 나타나지 않았지만 그가 실질적인 소유주임을 알고 있었다는 사실까지 파악했다. 메디치는 행정적인 처리를 할 때 제네바 크리그 7번가란 주소를 사용하고 있었는데, 그 주소는 골동품 중개인 로빈 심스의 주소와 일치하고 있었다. 로빈 심스는 골동품 절도 및 밀거래로 세간의 주목을 받은 적이 있는 인물이다.

펠레그리니는 히드라 갤러리가 에디션스 서비스로 상호를 바꾼 사실도 찾아냈다. 달갑지 않은 언론의 취재와 폭로 때문이 아니라 보르소와 메디치가 히드라 갤러리의 소유권 문제로 사이가 틀어졌기 때문이며 결국 법정 싸움으로 이어지게 되었다. 1986년에 벌어진 히드라 갤러리의 소유권 분쟁은 메디치의 승리로 끝났다. 법정 공방이 있은 후로 히드라 갤러리와 에디션스 서비스에 대한 메디치의 이해관계가 분명하게 드러났다.

문서 작업에 깊이 빠져들면서 펠레그리니는 메디치의 물건을 소더비에 위탁시킨 회사가 히드라 갤러리와 에디션스 서비스뿐만이 아니란 걸 알아냈다. 적어도 세 개의 회사, 즉 매트 시큐리타스, 아트 프랑, 테카팽 피두시에르Tecafin Fiduciaire가 더 있었다. 이들 회사는 런던 소더비에서 출처가 없는 고미술품을 사고팔았다. 제네바 창고에서 압수한 서류철 속에서 이들 회사의 로고가 찍힌 메모지와 화물 송장들이 발견되었다.

펠레그리니는 소더비와 메디치의 제네바 소재 회사에서 나온 서류 내용의 범위를 벗어나, 골동품 업계에서 메디치와 긴밀한 관계

를 유지하는 것으로 알려진 중개상들로 수사의 방향을 옮겼다. 로빈 심스를 비롯하여 그의 파트너로 일하는 그리스인 크리스토 미카엘리데스를 조사하다가, 다른 이름들을 알게 되었다. 취리히에 근거지를 둔 중개인 프레드리크 차코스 누스베르거(일명 '프리다')와 알렉산드리아 출신의 그리스인 미술품 복원가, 프리츠 뷔르키와 해리 뷔르키 부자가 바로 그들이다. 취리히에는 레바논 발굴을 전문으로 하는 알리와 히샴 아부탐이 있는데, 그들도 제네바 자유항에 창고를 보유하고 있는 것 같았다. 파리에는 크레타 유물을 전문으로 중개하는 니콜라스 구툴라키스와 로버트 헥트가 있었다. 로버트 헥트는 뉴욕에 있는 아틀란티스 골동품을 조나단 로젠과 함께 공동으로 소유하고 있다.

펠레그리니가 압수된 서류들을 샅샅이 뒤지는 동안, 흥미를 끄는 두 개의 그룹을 발견했다. 메디치를 컬렉터에게 연결해 준 딜러들이 그중 하나인데, 메디치가 그들의 컬렉션 구성을 도와준 것으로 보인다. 넬슨 번커 헌트와 윌리엄 허버트 헌트 형제가 바로 그들이다. 인생의 부침이 화려했던 이 형제는 1970년대 국제 은 시장을 독점하려고 했다. 그들은 국제 은 시세가 1온스 당 1달러 95센트이던 1973년에 은을 사재기하기 시작해서 54달러까지 치솟던 1980년에는 헌트 형제와 동업자들의 총보유량이 2백만 온스에 이르렀다. 세계시장에서 공급 가능한 은 생산의 절반에 이르는 양이었다. 그러자 정부가 개입에 나섰고 3월에는 은의 공급 가격이 10달러 80센트로 폭락하게 되었다. 헌트 형제를 비롯한 많은 사람들이 파산했고 그들의 손실액은 거금 2조5천억 달러였다. 8년이 지난 1988년 8월에는 국제 은 시장을 조작했다는 죄목으로 유죄판결을 받았다.

그런데 그들은 판결을 기다리던 중에도 방대한 양의 그리스, 로마 시대 주화와 도기들을 사서 모으기 시작했다. 두 번째 수집가로는 레온 레비와 셸비 화이트 부부인데, 이들의 수집품은 1990년 9월에서 1991년 1월까지 뉴욕 메트로폴리탄 미술관에서 '과거의 영광 Glories of the Past'이라는 제목으로 전시된 적이 있다. 세 번째 수집가로는 바바라 플라이쉬만과 로렌스 플라이쉬만 부부가 있다. 이들의 수집품 역시 1994년과 1995년에 로스앤젤레스 게티 미술관과 1995년 클리블랜드 미술관에서 '고대로의 열정'이란 제목의 전시회를 가진 적이 있다. 벨기에 태생의 광산 부호 모리스 템펠스먼과 세계 최대 규모의 다이아몬드 절삭기 회사의 회장 라자르 카플란도 있었다. 카플란은 보스턴 미술관 고전미술 분과 방문 연구원으로 있었으며 재클린 케네디 오나시스의 친구였다. 제네바에 살고 있는 수집가이자 중개상으로 활약하던 조지 오르티츠도 있었다. 그는 남미 파티뇨 주석 광산의 상속인이기도 했는데 그의 수집품들은 '절대주의를 좇아서'란 제목으로 런던의 로열 아카데미에서 전시회를 가졌다. 마지막으로 폴란드인 엘리아 보로스키가 있었다. 그는 폴란드 태생이지만 캐나다에 오랫동안 거주했으며 예루살렘에다 자기 소유의 바이블랜드 박물관을 열고는 지중해 동부 연안 문명에서 나온 유물로 박물관을 꾸몄다. 이들 여섯 쌍의 수집가들이야말로 제2차 세계대전 이후로 가장 귀중한 고미술품을 모아들인 사람들이었다. 이 사실이 펠레그리니에게는 무척 흥미로웠다. 서류에 나온 명단이 신뢰할 만하다면 메디치는 이들 모두와 관련되었을 것 같았다.

마침내 펠레그리니는 가장 흥분되는 명단을 발견했다. 바로 미술관과 박물관의 큐레이터 명단이었다. 그들은 전문적인 고고학자나

미술사학자는 아니었기 때문에 메디치와 정기적으로 접촉할 수 있었던 것 같다. 이들 가운데 메트로폴리탄 미술관의 디트리히 폰 보트머, 아서 휴턴 미술관의 질리 프렐, 게티 미술관 고대미술 담당의 마리온 트루, 프린스턴과 옥스퍼드의 로버트 가이, 제네바의 스위스 세관에서 일하는 고고학자이자 미술품 전문가 피오렐라 코티에르 안젤리, 제네바 미술관 관장 자크 샤메이 교수가 있었다. 어떻든 그들과의 편지나 거래관계를 살펴보면 가장 정확한 사실들이 드러날 것이다.

상대적으로 추적이 용이한 문서들도 있었다. 제네바에서 압수한 문서의 대부분은 도굴범이 직접 땅에서 끄집어낸 물건이기 때문에 출처를 밝힐 수 없는 물건, 즉 발굴과 소장자의 기록이 남아 있지 않는 고대 미술품들에 집중해 있다. 메디치 역시, 훔친 문화재의 거래에 직접적으로 연관되어 있었다. 이 물건들은 교회나 고고유물 전시장, 박물관, 심지어 수집가로부터 훔친 것이다. 바로 이 점에 근거해서 이탈리아 경찰이 메디치를 지목했다.[6] 그러나 펠레그리니는 장물사건이 결코 고립된 사건이 아니라고 직감했다. 산더미처럼 쌓인 문서들 가운데 이탈리아 문화재 수사국에서 발간한 화보책자가 있었는데, 그 책의 13호에는 이탈리아 각지에서 절도당한 고미술품들의 사진이 나와 있었다. 메디치도 그 책을 복사해 두었고 두 개의 로마 시대 주두(석재 기둥의 맨 윗부분을 조각으로 장식해 두었음)가 있는 쪽에다 책갈피를 꽂아 놓았다. 로마의 주두 장식은 오스티아 안티카 유적지에 위치한 빌라 체리몬타나에서 훔쳐온 것이다. 오스티

6 로마 산사바 교회에 보관 중이던 석관을 훔쳐 에디션스 서비스를 통해 소더비에 위탁 경매한 사례를 들 수 있다.(58쪽)

아 안티카는 한때 번성했던 로마의 항구도시로, 도시 전체가 고대 유적지로 남아 있는 곳이다. 두 개의 주두 가운데 하나만 찍은 사진이 책에 나와 있었다.

로마시대의 주두 장식 두 개가 제네바 창고에서 나왔는데, 펠레그리니도 격분을 감추지 못했다. 이들 유물이 겪었던 심각한 손상을 어설프게 감추기 위해 뭔가 손을 썼다는 느낌이 들었다. 제 자리에 끼워져 있다가 슬며시 빠져 나간 책갈피는 메디치의 물건들이 훔친 것이 분명하다는 것과 그도 역시 그런 사실을 알고 있었다는 점을 새삼 확인시켜 주었다.

이런 사실과 함께 'IFAR 보고서'라고 적힌 서류철에는 미술품연구재단International Foundation for Art Research에서 발행하는 학회지, 「도난당한 유물에 대한 경보Stolen Art Alert」가 들어 있었다. 이 단체는 뉴욕에 본부를 두고 있는 비영리 조직이다. 매월 발행되는 「도난당한 유물에 대한 경보」는 도둑맞은 문화재의 사진을 싣는다. 카라비니에리의 장물 목록과 비슷하지만 이탈리아에 국한되지 않고 세계를 상대로 하고 있다. 메디치는 장물 목록을 확보하고 있었을 뿐 아니라, 목록에다가 형광펜으로 표시까지 해두었다. 그가 표시해 둔 장물은 1987년 프라스카티에 있는 빌라 타베르나에서 훔친 기원후 2세기의 석관을 비롯하여, 유물의 정확한 연대는 알 수 없지만 1986년 로마에서 훔친 로마시대 석관이었다. 그가 표시해 둔 장물 사진은 경찰이 확보한 메디치의 폴라로이드사진에서도 나왔다. 메디치도 그 물건들이 장물이라는 사실을 몰랐다고는 말할 수 없을 것이다.

펠레그리니는 그리스 여신으로 평화와 부를 관장한 이레네의 대

리석 두상을 찍은 사진을 다른 서류철에서 발견했다. 대리석 두상의 뒷면에는 이탈리아어로 이렇게 적혀 있었다. "1993년 7월 7일 제네바. 이것으로 합법적인 출처를 지니고 있고 온전히 나의 소유인 이 사진의 물건을 알베르 자크 씨에게 매도하는 바이다. 프랑코 루치는 120프랑을 받았다." 이 대리석 두상은 고고학 유적지인 티볼리의 아드리아나 빌라에서 1993년에 훔친 물건이다. 하드리아누스 황제의 티볼리 별장으로 알려진 그곳은 그에게 천국 같은 장소였다. 엄청난 규모의 서재와 극장 시설까지 갖춘 그곳에서 하드리아누스 황제는 '마음의 안식'을 얻고 학문에 정진할 수 있었다. 프랑코 루치는 꽤 유명한 골동품 및 미술품 중개상으로 메디치와는 긴밀한 관계를 유지하고 있었다(그들의 관계는 계보도에서도 나온다). 펠레그리니와 마찬가지로 페리 검사와 콘포르티 대령도 그를 잘 알고 있었다. 펠레그리니가 뒷면에 글씨가 적힌 사진을 우연히 발견했을 때는, 대리석 두상의 복원이 이미 끝난 상태였고 이탈리아로 돌아와 있었다. 이것 역시 메디치의 개입을 드러내는 또 다른 증거였다.

출처가 없는 고대 미술품들을 취급하는 메디치의 주력사업에 비해 도난 물건들은 상대적으로 적은 양이라고 할 수 있다. 하지만 미술품에 대한 그의 태도와 그가 관여해 왔던 세계를 극명하게 보여주는 중요한 증거자료다. 도굴꾼과 심지어 메디치까지도 그들이 저지른 일들과는 달리 가끔씩은, 자신들이 어떤 의미에서는 예술을 사랑하는 사람이라고 말한다. 그들이 아니었더라면 역사 속으로 '사라져 버렸을' 문화재들을 '보존했다'는 의미에서 전문적인 고고학자들이 해야 할 일들을 대신 한 사람으로 생각한다는 말이다. 장물인지 알면서도 고의적으로 거래를 하고 물건의 출처를 속이기 위해

일부러 흠집과 상처를 낸 사람이 그런 말을 했다고 하니 그럴듯하게 들리지 않는가? 그들의 동기는 뚜렷하다. 그들이 고대 미술품을 거래하는 이유는 단 하나, 바로 돈 때문이다.

페리 검사가 맡은 사건에서 펠레그리니의 주요 공로는 그가 다뤘던 문서들이 고미술품 밀매 조직의 전략을 밝히는 데 결정적인 역할을 했다는 데 있다. 펠레그리니가 발견해 낸 사실들은 고고학과 범죄 수사, 양쪽 세계에서 엄청난 기여를 했다.

그의 통찰력은 고미술품 불법거래에서 '제3자 거래' 방식을 처음으로 입증해 냈다. '제3자 거래'란 무기 밀매에서 유래한 말이다. 중간상이 '최종적인 사용자'로 가장하여 구매의사를 나타낼 때에는 그들이 거래하려고 하는 특정 무기의 일반적인 거래가 금지된 경우를 말한다. 또 다른 경우는 국가 간 거래에서 생기는 일반적인 상황인데, 어떤 나라가 정치적인 이유에서 국제적인 제재를 당하고 있어 무기 거래가 금지될 때 이런 방법을 교묘하게 사용한다. 고미술품의 경우는 출처가 없는 물건의 진짜 소재를 은폐시키기 위한 방법으로 이동한다. 진짜 출처인 'A'(메디치를 예로 들면)가 박물관이나 컬렉터인 'C'에게 물건을 팔기를 원한다고 하자. 그런데 'C'는 'A'로부터 물건을 구입한 사실이 알려지길 원치 않는다. 이럴 경우 'A'는 '안전'이 보장되는 'B'(항상 그런 것은 아니지만 대체로 스위스에 있는 중간상)에게 물건을 넘기고 그러면 'B'가 'C'에게 '매도'하는 식이다. 중개상은 거래관계에서 그들이 한 역할에 상응하는 보상을 받는다. 제3자 거래

의 목적은 위장과 기만이다.

그런데 현실에서의 제3자 거래는 이렇게 단순하지 않고 아주 복잡해서 속기 쉽다. 펠레그리니가 밝혀낸 세상 사람들을 충격과 냉소의 도가니로 몰고 간 새로운 차원의 고미술품 거래형식은, 그 세계에 몸담고 있는 사람을 제외하고는 여태껏 잘 알려지지 않았다. 이런 거래방식은 내부자들 사이에서는 '고아 판매the sale of orphans'로 알려져 있다. '고아'란 도기의 파편, 즉 에우프로니오스, 엑세키아스 오네시모스와 같은 유명 도공과 도기 화가의 파편을 말한다. 이들의 작품은 파편 상태라 하더라도 가격이 수천 달러에 이를 만큼 값비싸다.

유명한 도공이나 도기화가의 작품이 파편으로 발견될 때에는 의도적으로 파편 상태로 놔둔다. 시장에 이런 물건을 소개할 때에는 몇 년에 걸쳐 한 번에 한 점, 아니면 두 점씩 내가는 방식을 취한다는 것이 이 전략의 핵심이다. 그것의 목적은 두 가지로 생각해 볼 수 있다. 첫째, 미술관과 박물관의 큐레이터나 컬렉터에게 이런 걸작을 구입해서 갖고 싶다는 욕망을 불러일으키기 위해서이다. 도기의 복원 속도를 느리게 하여 호기심을 자극하는 동시에, 제3자 거래의 중개상이 등장할 수 있는 여지를 만들어 놓는다. 순진한 이사회가 일의 진행을 방해하지 못하도록 도기의 파편이 박물관에 도착하기까지 상당한 시간이 걸리도록 조작하고 도기의 운송 경로도 다양화시킨다. 모든 거래는 'A'에서 시작하여 'C'에서 끝나지만 실제로는 'D', 'E', 'F', 'G'와 같이 여러 손을 거쳐 'C'에 도착하게 된다. 이사회는 계속해서 들어오는 파편 도기들이 다른 발굴 장소에서 '나온 것'이란 그럴 듯한 사실을 믿어야 하는데, 다양한 경로를 통해

시장에 나와 있는 도기들을 입수한 것처럼 보이도록 했다는 반증이기도 하다. 이처럼 말도 안 되고 장황한 얘기는 모두 사전에 계획된 일이다.

파편 도기의 두 번째 장점은 박물관이나 컬렉터가 다른 물건의 구입도 고려하게 만들어 '판돈을 크게 하는' 효과가 있다. 처음에는 귀중한 도기 서너 점만 구입하려 했으나 어느 순간, 값비싼 주두 장식이나 프레스코처럼 전혀 염두에 두지 않았던 물건을 추가로 구입하게 된다. 규모가 커진 소장품 구입에 무슨 문제가 생기거나 일이 지연되는 사태가 생기면, 구입의사가 확실했던 파편 도기가 갑자기 시장에 나왔다면서 중개상은 수중에 있던 다른 도기와 함께 박물관에 구매를 종용한다. 파편도기는 제3자 거래방식을 통해 시장에 등장하는데 한 중개상이 다른 중개상의 부탁을 들어 준다는 식으로 여러 손을 거쳐 박물관이나 컬렉터에게 접근해 구매를 제의한다. 그들이 의도했던 주요 거래가 잘 이뤄지면 사은품의 형식으로 훨씬 더 저렴한 고아 파편을 권유하는데 이 바닥에서 하는 말로 '어설픈 선물'을 떠넘긴다고 한다.

고아 파편의 판매는 고미술품 거래에 대한 펠레그리니의 생각을 결정적으로 바꿨고 불법거래에 대한 냉소적인 시각을 강화시켰다. 제3자 거래는 중개상들이 서로 편의를 봐주는 동시에 서로의 문제점들을 은폐시키는 모습으로 나타난다. 파편 도기의 거래, 고아 파편의 판매로 볼 때 이런 제3자 거래가 고미술품시장에서는 이미 만연해 있을지 모른다. 펠레그리니는 왜 이래야만 하는가에 대해 스스로에게 물었고 그에 대한 답을 얻기도 전에 상당한 시간이 흘렀다. 그런데 그 해답을 찾자 자신도 놀랐다. 그의 통찰력으로 이뤄낸

성과는 페리 검사의 다음 수사에 힘을 실어 주었다.

펠레그리니는 방대한 양의 문서에 접근할 수 있는 특별한 위치에 있었기 때문에, 제네바 자유항에서 확보한 문서를 총괄적으로 다룰 수 있었을 뿐 아니라 거기에 없었던 문서까지도 검토할 기회가 주어졌다. 제네바에서 압수한 서류에는 다른 중개상들의 이름이 없었다. 바젤에 근거지를 두고 메디치와 유사한 사업을 벌이는 지안프랑코 베키나, 바젤에서 활동하는 복원전문가 산드로 치미코, 파스콸레 카메라와 유사한 활동을 하는 라파엘레 몬티첼리가 바로 그들이다. 이들은 파스콸레 카메라의 계보에는 나오지만 메디치의 기록에는 빠진 사람들이다. 왜 그럴까? 이탈리아에서 약탈한 문화재를 해외로 밀반출하는 조직을 크게 두 개의 그룹으로 나눌 수 있는 게 아닐까 하고 펠레그리니는 추측해 보았다. 결국 두 그룹은 로버트 헥트에게로 모아지지만 서로 다른 경로를 거친다. 한 쪽 그룹은 카메라, 메디치, 뷔르키, 심스를 거쳐 헥트에게로 모인다. 다른 그룹은 몬티첼리, 베키나, 치미코, 일명 루가노-차코스 또는 심스와 비슷한 역할을 하는 마리오 브루노를 거쳐 헥트에게 간다.

펠레그리니는 문서 작업에 빠져들면서 두 계파가 생겨난 이유를 알게 되었다. 메디치와 베키나 사이의 지나친 경쟁심 때문이었다. 서로를 앙숙처럼 대하는 두 경쟁자는 상대에게 손해를 입힐 수 있는 기회를 결코 놓치는 법이 없었다. 그들의 경쟁심은 헥트에게는 더할 나위없는 기회였다. 헥트는 거래에 유리하도록 그들의 경쟁심에 불을 지폈고 이들의 경쟁은 헥트 입장에서 보면 가격을 낮출 절호의 기회였다. 페리 검사는 서로 다른 계파의 구성원이 서로를 지칭할 때 같은 계파 구성원들끼리는 '동맹관계cordata'로 엮였다

는 표현을 쓸 정도로 두 계파간의 경쟁은 치열하다는 사실을 알아냈다. 이 부분에 대해서는 아직도 수사 중에 있다. 이탈리아어에서 'cordata'는 'corda'에서 나온 말인데, 로프를 의미한다. 암벽 산행을 하는 사람들은 서로의 안전을 위해 바위 한 편에다 로프를 고정시키고 서로를 묶는다. 불법거래의 모든 사정을 이처럼 생생하게 설명해 줄 단어가 이것 말고 또 있겠는가.

파스콸레 카메라의 계보도는 불법 거래 조직의 대략적인 윤곽을 그리기에 충분했지만 제3자 거래와 두 그룹 내부의 '비밀동맹'은 보다 상세하고 정밀한 계보를 그릴 수 있게 해준다. 제3자 거래 방식에 따라 이들 동맹의 목적은 사슬의 궁극점—박물관과 컬렉터—을 '완벽하게' 보호하고 유지하는 데 있다. 이탈리아 불법 거래 조직은 수입의 근원이 되는 그들을 보호해야만 했다.

이 부분은 우리를 냉소적으로 만든다. 박물관과 컬렉터들은 이 모든 사실을 알고 있었을까? 펠레그리니는 바로 이 점을 파헤쳐 보기로 했다.

7
게티 미술관 – '도굴꾼이 만든 미술관'

아무리 고고학과 고미술품에 문외한이라 하더라도 로스앤젤레스의 게티 미술관은 한 번쯤 들어 보았을 것이다. 1954년에 설립된 이 미술관은 최근에 생긴 미술관에 속한다. 미술관의 설립자 진 폴 게티는 석유 재벌이었다. 그가 1976년 세상을 뜨기까지 게티 미술관은 뉴스에 단골 손님처럼 자주 등장했다. 때로는 좋은 소식도 있었지만 나쁜 소식으로 도마 위에 오른 적이 더 많았다.

게티는 누가 보더라도 상당히 불행하고 비참한 삶을 살았다. 그런 그가 고대 미술품을 수집할 때만은 삶의 활기를 느꼈다고 한다("가난한 사람들은 자식들에게 땅을 물려주려고 하겠지만, 나 같은 사람은 채굴권을 물려줄 것이다"라는 그의 말은 유명하다). 그의 자랑거리는 17세기 네덜란드의 유명 동물전문화가인 파울러스 포테르의 황소 그림과 영국의 현대 작가 프랜시스 베이컨의 세 폭 제단화다. 이 그림들은 런던 교외에 있는 그의 저택 셔튼 플레이스의 복도에 걸려 있

다. 그렇지만 그의 저택을 방문하는 사람들은 전화 통화가 필요할 때면 집 안에 설치된 공중전화를 사용해야 했고 그 비용을 지불해야 했다. 그 정도로 인색한 게티가 1938년부터 미술품 수집에 대한 열정을 보이기 시작했다.

그는 주말 별장으로 사용하던 말리부 외곽의 목장에 첫 미술관을 세웠다. 1974년에는 로스앤젤레스 북쪽 말리부 해변가에 새로 지은 미술관을 개관했다. 같은 시기 나폴리 근교의 로마시대 저택이었던 빌라 데이 파피리를 미술관으로 개축했다. 이 저택은 베수비오 화산 폭발과 함께 지하에 묻혀 있다가 현재 일부만 발굴되었다. 빌라 데이 파피리 미술관의 자랑거리는 서재인데 이곳엔 엄청난 양의 고대 두루마리 문서가 소장되어 있다. 아직 발굴되지 않은 저택의 일부가 세상의 빛을 보는 날이면, 유실된 고대 미술품의 원작을 보게 될지도 모른다고 학자들은 말한다. 게티 미술관은 1층에 고대 미술품, 2층에 회화와 장식 미술품을 전시하고 있다.

그가 죽은 후, 게티 정유회사에서 나온 막대한 수익으로 만든 게티 신탁회사에는 특수한 문제가 있었다. (미국 법률에 의하면) 게티 신탁회사가 자선 재단으로서 그 지위를 유지하기 위해서는 일정 기간 내에 기부금액(당시는 최소 3억 달러에서 시작했는데 지금은 5억 달러이다)에서 발생하는 수익의 일정액을 사회사업에 써야만 한다. 게티 미술관은 항상 유동적인 현금이 풍부했으며 미술품 시장을 교란시킬 위험을 배태하고 있었다. 하지만 이런 우려는 다소 과장된 것으로 드러났다. 작품의 진위가 의심스러운 다량의 회화작품들을 구입하는 과정에서 게티 미술관은 상당히 신중한 방식으로 접근했다. 안드레아 만테냐의 「동방박사의 경배」를 비롯하여 야코포 폰토

르모의 「코시모 데 메디치 공의 초상」, 빈센트 반 고흐의 「아이리스」와 같은 작품들이 바로 논란의 대상이 되었다. 게티 재단 측은 산타 모니카 프리웨이의 세풀베다 패스에 태평양과 LA시 전체를 조망할 수 있는 새로운 미술관의 건립을 결정했다. 리처드 마이어가 설계하고 이탈리아산 트라베르티네 대리석으로 마감한 새로운 개념의 미술관이 1997년 첫 관람객을 받았다. 미술관은 언덕 위에 자리한 이탈리아 저택을 연상시켰다. '아름다움 너머Beyond Beauty', '역사적 증거로서의 고대 미술품Antiquities as Evidence'이라는 제목으로 개관 기념 전시회를 가졌다. '역사적 증거로서의 고대 미술품' 전시회는 7개 주제별로 전시실을 마련했다. 학자들은 출처가 알려지지 않은 미술품들을 어떻게 다루는가, 위작과 진작은 어떻게 구별하는가 등을 주제로 한 전시회도 준비했다. 베수비오의 빌라 데이 파피리 양식을 본 딴 미술관을 개관한 이래로 이런 문제는 항상 게티 주변을 맴돌았다.

게티 사후 상당한 기간 동안 미술관은 이 문제, 저 문제로 세간의 주목을 받아왔다. 그 가운데 세 가지는 고대 미술품과 관련되었다. 첫 번째는 질리 프렐Jiri Frel 사건이었다. 프렐은 뉴욕의 메트로폴리탄 미술관에서 토머스 호빙과 디트리히 폰 보트머 밑에서 일했으며 '소름끼칠 정도로 말솜씨가 좋은' 큐레이터로 알려져 있었다. 그는 게티 미술관 이사회를 '지적인 저능아' 집단으로 여겼다. 토머스 호빙은 1996년 6월에 펴낸 그의 저서 『잠든 미라도 춤추게 하라 Making the Mummies Dance』에서 '14억 달러어치나 되는 진위가 의심스러운 수천 점의 작품들을 박물관이 사라고 종용한' 프렐을 비난했다. 프렐은 기증 받은 미술품의 감정가를 부풀려서 거래

한 사실이 밝혀진 1985년부터 사퇴 압력을 받고 있었다. 그는 이탈리아로 가서 시칠리아에 있는 카스텔베트라노의 집에 한동안 머물렀다. 카스텔베트라노는 이탈리아 고미술품 밀매 조직의 우두머리 격인 지안프랑코 베키나의 계보에 속하는 인물이다. 게티 미술관의 부관장을 아서 휴턴이 맡게 되자 마리온 트루가 전임 큐레이터로 임명되었다.

두 번째는 열네 점의 로마 은제 공예품이었다. 1980년대 초반부터 입수 경위가 밝혀지지 않은 로마시대 은 공예품이 스위스를 거쳐 런던 미술품 시장에 보이기 시작했다. 게티 미술관이 이런 물건들의 구입을 제안 받았다는 사실은 결코 놀랍지 않다. 로마시대 은 제품을 레바논에서 들여온 것처럼 꾸몄으나 반출증명서가 위조임이 밝혀졌다. 게티 미술관은 반출증이 위조라는 사실을 밝혀내는 일에 상당히 적극적이었다. 구입은 거절했지만, 강제적인 법 집행이나 당국의 협조 및 처리는 요구하지 않았다.

2년이 지난 1986년에 게티 미술관은 새로운 소장품을 선보였다. 그것은 쿠로스로 널리 알려진 청년 몸 크기의 그리스 조각상이다. 미술관 측은 1930년대부터 개인 소장품으로 있었고 나중에 스위스에서 구입한 물건이라고 말했다. 조각상은 양식사적으로 보면 제작 연대가 기원전 6세기까지 거슬러 올라가는 작품이다. 그런데 정작 논쟁의 불씨는 진위의 문제에서 불거졌다. 한 학자가 다음과 같이 의문을 제기했다. "이 조각상이 원래 모습 그대로, 이렇게 깨끗한 상태로 나올 수 있었던 이유는? 왜 머리 모양과 발 모양이 서로 일치하지 않을까? 그렇다면 고대의 조각가는 한 인물상 안에 여러 양식을 혼재시켰단 말인가?" 하지만 이런 논쟁들은 아무런 도움을 주

지 못했다. 쿠로스 상들은 대부분 파편 상태로 발견되었고 게티 미술관의 쿠로스처럼 완벽한 상태의 조각은 13점 밖에 알려지지 않았기 때문이다(1983년 미술관에 도착했을 때에는 7조각이 난 상태였다).

게티 측은 고대 채석장에서 나온 대리석으로 만든 게 맞을까 하는 의문이 생겼다. 표면에 묻은 더께들이 고대의 것인지 아니면 요즘 것인지를 확인하기 위해 대리석을 조사하기로 했다. 검사를 의뢰받은 지질학자는 "재료로 사용된 대리석이 고대 대리석 채석장 가운데 하나였던 에게 해 북쪽의 타소스 섬에서 채취되었고, 표면의 더께는 '방해석 성분'이며 오랜 세월 동안 형성된 것이다"라는 결론을 내려 주었다.

그런데 얼마 후, 쿠로스의 스위스 출처가 거짓이라는 사실이 밝혀졌다. 표면의 더께 역시, 딱히 고대의 것이라 결론짓기는 어려웠다. 지난번 지질학자가 내린 결론보다 훨씬 더 복잡한 성분 조사가 아직 남아 있었기 때문이다. 게티 미술관에는 쿠로스와 너무도 흡사한 문제를 가진 또 다른 대리석 토르소가 있었다. 그것은 명백한 가짜로 보고되었다. 게티 측은 가짜로 드러난 쿠로스의 전시를 중단하고 좀 더 정밀한 검사를 받게 했다. 1992년 문제를 해결하기 위한 노력으로 국제적인 세미나가 열리고 있던 그리스에 쿠로스 두 점을 보냈다. 이런 노력에도 불구하고 학자들의 견해는 학문적 계파에 따라 양분되었다. 미술사학자들과 고고학자들은 쿠로스가 가짜라고 확신한 반면, 과학자들은 과학적 사실을 근거로 해서 진짜라고 주장했다.

게티 미술관에 대한 이탈리아의 불신은 커져만 갔다. 거기에는 두 가지 이유가 있다. 첫째, 이탈리아 고고학자들은 메트로폴리탄

미술관이 에우프로니오스 크라테르를 입수하는 과정에서 디트리히 폰 보트머가 한 역할과 행동을 잊을 수가 없었다. 1970년대와 80년대 초기의 게티 미술관 고대 미술품 담당 큐레이터는 폰 보트머의 제자인 질리 프렐이었다. 게다가 프렐의 후임자로 온 큐레이터는 마리온 트루이며 그녀 역시 한때는 폰 보트머의 학생이었다. 이탈리아 학자들은 에우프로니오스 크라테르의 입수 과정에서 보여 준 스승의 거만한 행태를 그대로 따라하는 게 아닌지 의심스러워 했다.

이탈리아 학자들이 게티 미술관을 불신하는 두 번째 이유는 게티에서 발행한 『J. 폴 게티 미술관의 그리스 도기 *Greek Vases in the J. Paul Getty Museum*』라는 책 때문이었다. 이 도록은 1983년부터 2000년까지 6회에 걸쳐, 방대한 양의 그리스 도기를 소개하고 있다. 이탈리아 학자들은 불법으로 도굴된 도기가 아니면 해외로의 반출이 힘들며, 반출이 되었다고 해도 전혀 출처를 제공할 수 없는 작품이라고 보았다. 이탈리아 학자들 눈에는 그들이 출처에 관해 스승 폰 보트머의 태도를 그대로 답습한다고 보여 질 수밖에 없었다. 한마디로 그들은 도기의 출처에 대해 세심하게 주의를 기울이지 않았다는 얘기다. 그 대신 그들은 소장품을 성급하게 구입하고 컬렉션을 도록으로 발행하기에 급급할 따름이었다. 이를 통해 짧은 시간 동안 미술관이 뛰어난 소장품들을 다량으로 확보했다는 명성을 얻고 싶어 했다.

펠레그리니가 제네바 창고에서 확보한 문서들 가운데 게티 미술관과 관련된 서류를 엄밀하게 조사한 건 아주 당연한 일이다. 그는 이런 일에 우리를 실망시킬 인물이 결코 아니다.

2004년 메디치 공판에 앞서 검사가 로마 법원에 제출한 예비 보

고서의 E 섹션에는 메디치와 게티 미술관의 관계를 집중적으로 다룬 내용이 있으며 보고서 내용 가운데 가장 방대한 부분이기도 하다. 보고서는 이렇게 시작한다. "수천수만의 고대 유물을 도굴하고, 이탈리아 땅에서 약탈한 고가의 미술품—같은 업종에 종사하는 프레드리크 차코스 누스베르거는 그를 가리켜 이 업계의 '독식자 monopolizer'라고 표현한 바 있다—들을 취급했다 하더라도 메디치는 한 번도 구매자(박물관 또는 미술관)들 앞에 나선 적이 없다. 또한 공식적인 거래서를 발급해 본 적도 없다." 펠레그리니는 게티 미술관이 구입한 자그마치 42건에 이르는 주요 물품들을 찾아냈다. 메디치는 거래의 중심에 있었고 게티 미술관의 관계자들 역시 그의 존재를 알고 있었다.

　펠레그리니가 일찍이 주목했던 서류들 가운데 1986년 3월에 제네바 소재의 피게 법률회사가 작성한 서류가 있다. 메디치와 크리스티앙 보르소가 히드라 갤러리에 대한 소유권 분쟁을 벌였을 때, 그 사건의 법정 기록을 다룬 문서다. 소유 문제가 불거지게 된 문제의 물목 가운데에는 여러 점의 트리포드(고대 델피의 여사제가 신탁을 내리던 세 발의 청동 테이블)가 있었다. 펠레그리니는 트리포드를 보고 바로 알아차렸다. 트리포드는 청동 촛대와 함께 굴리엘미 컬렉션의 일부였으나 도난당한 물품이었던 것이다.
　굴리엘미 컬렉션은 지금까지 조성된 컬렉션 가운데 가장 뛰어난 고대 미술품 컬렉션이다. 이 컬렉션은 19세기 불치의 굴리엘미 후

작이 고대 불치의 도시였던 산 타고스티노와 캄포스칼라에서 발굴된 유물들을 한 곳에 모은 것이다. 20세기 초까지는 치비타베키아에 있는 팔라초 굴리엘미에서 전시되었다. 굴리엘미 컬렉션은 줄리오와 지아친토 굴리엘미 후작의 것으로 나눌 수 있다. 아들에게 상속된 줄리오 굴리엘미 컬렉션은 1937년 바티칸 궁에 기증된 후부터 줄곧 그레고리안 에트루리아 박물관에 전시되어 있다. 다른 컬렉션은 1987년까지 굴리엘미 집안에 남아 있다가 바티칸 박물관이 구입에 나서 다시 하나의 컬렉션으로 모이게 되었다. 굴리엘미 컬렉션은 8백여 점의 미술품으로 구성된다. 특히 에트루리아 청동기와 그리스 도기가 훌륭하다. 다른 컬렉션의 내용이 아무리 좋다해도 굴리엘미 컬렉션의 가치를 따라올 수는 없다.

트리포드와 청동 촛대에 관해 메디치와 게티 측의 문서가 알려주는 것은, 기원전 5세기로 추정되는 에트루리아 트리포드와 '에트루리아 제작의 청동 촛대'를 1987년 5월 25일 로스앤젤레스로 보냈다는 것이다. 같은 문서에서 TWA기 편으로 물건을 보낸 사실을 확인했다. 운송 책임은 제네바 자유항의 임대 관리를 맡고 있는 제네바 매트 시큐리타스사가, 수하물 선적은 메디치가 운영하는 에디션스 서비스사가 맡았다는 사실도 드러났다. 그런데 함께 있던 다른 서류—펠레그리니가 조사하는 모든 서류는 제네바 자유항에서 확보한 것이다—에는 트리포드와 청동 촛대가 프리츠 뷔르키와 그의 아들의 물건일 수도 있다는 사실과 함께, 게티 측에 물건을 보낼 때 '구매를 전제로 한 대여' 형식으로 보내졌다는 기록이 나왔다. 뷔르키가 서명한 1987년 5월 20일자 화물 송장에는 이 물건의 가격이 13만 달러로 나온다. 게티 미술관은 6월 2일자로 영수증을 발부

했다. 이 말은 청동 트리포드와 촛대에 대한 대금의 지급이 'F. 뷔르키' 앞으로 되어 있다는 것이다. 그런데도 게티 미술관은 모든 서류를 매트 시큐리타스를 통해 제네바에 있는 메디치에게로 보냈다(뷔르키는 취리히에 살고 있다).

이 부분은 이제 상당히 명확해졌다. 이때 게티의 고대 미술품 큐레이터였던 마리온 트루는 몇 가지 일로 메디치에게 두 통의 편지를 보낸다. 한 통은 이탈리아어로, 다른 한 통은 영어로 썼다. 마리온은 메디치에게 6월 10일 날짜로 편지를 썼고, 쥔느 가에 있는 매트 시큐리타스사가 편지의 보관을 맡았다. 편지는 '친애하는 자코모 씨께'로 시작한다. 흔하게 쓰는 이탈리아식 표현은 아니다. "청동 트리포드와 촛대는 미술관에 잘 도착했습니다. 내년까지 이 물건들을 구입하고 싶습니다. 앞으로도 계속 일정과 절차에 대해 알려드리겠습니다." 개인적인 긴밀함을 드러내는 말로 보이는 표현, '마음에서 우러난 경의를 표하며'로 편지를 끝맺는다. 2주일이 지난 6월 26일 영어로 쓴 편지에는 '자코모 선생님께'로 시작한다. 그다음 델레비쉬 가의 주소가 나온다. 편지의 내용은 이렇다. "뷔르키가 보낸 트리포드와 촛대는 잘 도착했습니다. 너무 아름답군요. 우리는 존(존 월쉬는 게티 미술관의 관장을 말함)의 마음이 바뀌도록 천천히 그를 설득해 보려 합니다. 당신과 아드님의 건강을 빌며, 이만 줄입니다." 좀 더 사적인 편지에서는 뷔르키가 트리포드와 촛대를 보냈다는 사실을 인정하는 내용이 들어 있었다. 우리는 지금, 한때는 세상에서 가장 아름다웠던 컬렉션의 일부였고 지금은 바티칸의 유물이 된 도난당한 물건에 대해 얘기하고 있음을 잊지 말아야 한다.

다음 문서는 게티 미술관의 서류 파일에서 나왔다. 미술관이 뷔

르키에게 보낸 공식적인 서신에는 그에게 청동 제품의 대여 약정서에 사인을 부탁하는 내용이 들어 있었다. 뷔르키는 약정서에 사인해서 다시 게티 미술관으로 보냈다.

지금까지 조사한 문서를 토대로 정리해 보면 뷔르키가 게티 미술관에다 청동 제품을 보낸 것으로 시작한다. 그런데 게티 미술관의 담당 큐레이터 마리온 트루가 개인적으로 보낸 편지를 보면, 그 물건들은 메디치에게서 나왔다는 사실을 알 수 있다.

이쯤 되면 제3자 거래의 전형이라 말할 수 있지 않을까? 조금 뒤에 나온 서류에는 뷔르키의 이름에 줄이 그어져 있는 대신, '아틀란티스 골동품 - 주의 요망: J(조나단). 로젠'이라고 다시 쓴 글씨가 보였다. 검찰의 보고서를 보면 "F. 뷔르키가 게티 미술관에 보낸 편지에서 그 물건이 아틀란티스 골동품 회사 소유라는 사실을 분명히 밝혔다"는 기록이 나온다. 매년 갱신하는 대여물품 목록에는 뷔르키의 사인이 아닌, 아틀란티스 골동품 회사 대표 로젠의 사인이 들어 있었다. 게티 미술관이 서류를 보낸 주소지는 안드레아 헥트 앞으로 되어 있었다. 안드레아 헥트는 로버트 헥트의 딸로 아틀란티스 골동품 회사를 로젠과 공동으로 소유하고 있었다.

도대체 어떻게 된 영문일까? 1988년 2월에 게티 미술관이 아틀란티스 골동품 회사의 조나단 로젠에게 유물의 복원을 요청하면서 모든 것들이 확실해졌다. 같은 날 안드레아 헥트도 유물을 복구하도록 팩스로 승인해 주었다. 그로부터 2년이 지난 1990년 1월 17일, 게티 미술관은 트리포드와 촛대를 각각 8만 달러와 6만5천 달러에 구매하겠다는 결정을 로젠에게 통보했다. 마리온 트루의 막후 교섭이 마침내 승리한 것이다. 그러나 매입 과정에는 화물 송장이

꼭 필요하다. 마리온 트루는 트리포드의 출처가 이탈리아며 1985년에 제네바에 사는 스위스 골동품 중개상이 구입했는데 합법적인 경로를 거쳐 '이탈리아'에서 반출된 것이라는 식으로 말했다. 따라서 뷔르키가 맡은 역할은 누군가 물어 오면 트리포드와 촛대를 처음으로 보았다고 말해야 한다. 그렇게 처리하는 편이 게티 미술관과 메디치 모두에게 안전하다는 판단이 섰기 때문이다.

결국 구매와 복구 과정을 거쳐 트리포드는 전시되었고 미술관보에 새로운 소장품으로 소개되었다(촛대는 여기에 해당되지 않았음). 이탈리아는 곧바로 강력하게 항의하고 나섰다. 콘포르티 대령은 해당 문화재의 감독권을 가진 고고학자를 로스앤젤레스로 서둘러 파견해 문제의 트리포드를 조사하게 했다. 굴리엘미 컬렉션에서 도난당한 물건이 확실하다 밝혀졌어도 양측의 줄다리기는 한동안 계속되다가 1996년 12월 21일 이탈리아로 되돌려 보내졌다. 이런 엄청난 소동이 벌어지는 가운데 미국 측 변호사 리처드 E. 로빈슨과 마리온 트루가 나눈 대화의 내용이 무척 흥미롭다. 마리온은 스위스에서 처음으로 그 물건을 봤으며 그 당시 물건의 주인은 뷔르키가 아니면 헥트라고 말했다. 그들도 그 물건을 마리오 브루노(루가노의 골동품 중개인)에게 구입했지만 브루노는 이미 세상을 떠났다고 말했다. 하지만 메디치에 대한 언급은 한마디도 없었다. 얼핏 들어도 1987년 6월 10일과 26일에 마리온 트루가 메디치에게 보낸 편지의 내용과는 서로 상충하는 진술이다. 당시 그녀는 메디치에게 트리포드와 촛대가 미술관에 무사히 도착했다고 확인해 주었다.

최근에야 이 문제는 확실하게 풀렸다. 비슷한 시기, 기원전 5세기에 만들어진 에트루리아산 청동 티미아테리온(청동 향로)이 미술관

으로 보내졌다. 그것의 입수 경위가 청동 트리포드의 입수 경위와 똑같음을 보여 주는 서류가 모든 문제를 명백하게 해결해 주었다. 그런데 문제의 향로는 게티 미술관에 전시되지 않았으며 도록에도 등재되지 않았다. 게티 미술관이 구입한 물건들 가운데 전시될 만한 근거를 제시할 수 있는 물건이 하나라도 있을까? 게티 미술관과 마리온 트루는 트리포드와 촛대가 장물이라는 사실을 제대로 알지 못했을 수도 있다. 그러나 그들이 취급했던 다른 물건들처럼 이탈리아에서 불법 도굴되어 밀반출된 물건이라는 사실은 알고 있었을 것이다. 만약의 경우를 위해 이런 물건들을 한 번에 하나씩 전시하는 방법이 훨씬 더 안전하고 신중한 처사였을까? 2005년 11월, 드디어 게티 미술관은 청동 촛대의 입수 경위를 시인하고 이탈리아로 되돌려 보냈다.

트리포드 건은 장물이었기 때문에 그나마 쉽게 윤곽을 잡을 수 있었다. 도굴 문화재의 불법 거래 정도를 보여 주는 유익한 정보는 제네바에서 확보한 사진에서 얻을 수 있었다. 펠레그리니가 잦은 제네바 출장도 마다하지 않고, 빌라 줄리아 도서관에 있는 자료들을 게티 미술관 소장품과 일일이 대조하고 연결시킨 덕분이다.

이런 노력의 결과로 세상에 나온 증거자료들에는 한 가지 공통점이 있다. 자료를 조사한 펠레그리니 자신조차도 뭔가를 찾아낼 수 있으리란 기대를 하지 못했다는 것이다. 그는 폴라로이드 사진을 비롯한 모든 사진들을 팔려나간 물건의 유형, 날짜, 장소별로 분류하

고 배열했다. 단순한 분류 작업이 아니라 일정한 배열 순서를 지켰
다. 미술품 구입에 관한 어떤 공식적인 문서에서도 메디치의 이름
은 나오지 않았으며, 미술관 로고가 찍힌 종이에 메디치 앞으로 보
낸 편지를 아무리 많이 보관하고 있어도 공식 문서에서 그의 이름
은 보이지 않았다. 하지만 문제의 핵심은 메디치처럼 주도면밀한 인
간도 자만심 때문에 일을 그르쳤다는 데 있다.

펠레그리니는 제네바에서 확보한 메디치의 사진을 세 개의 그룹
으로 분류하고 거기서 다시 42점의 유물 사진을 골라냈다. 첫 번째
그룹의 사진은 땅에서 나온 모습 그대로 찍은 폴라로이드 사진이다.
깨지고 흙이 묻은 상태 그대로 찍었으며, 때로는 이탈리아 신문 위
에다 놓고 촬영하기도 했다. 두 번째 그룹의 사진은 복원 과정을 보
여 준다. 일부는 폴라로이드 사진이고 나머지는 일반 사진이다. 대
개 파편들을 붙이는 일이 일차적인 복구 과정에 해당하며 조각들
을 다시 짜 맞추고 가볍게 붙인다. 작업을 마치면 도기의 형태가 드
러나지만 조각들을 짜 맞춘 흔적과 접합 부위의 이음새가 그대로
보이기도 한다. 또한 분실된 조각이나 이음 부위 사이의 틈새가 눈
에 띄기도 한다. 어떻게 보면 세 번째 그룹의 사진이 가장 특별하며,
모든 사실을 말해 준다고 볼 수 있다. 사진들은 유물의 복구 과정을
보여 주는 게 아니라 바로 메디치 자신을 보여 준다. 펠레그리니는
게티 미술관의 도록에서 메디치가 전시된 미술품과 함께 찍은 사진
속의 미술품 대부분을 찾아냈다. 이로써 유물의 여정이 완성된다.
이탈리아 땅에서 출발한 고대 미술품은 스위스로 가서 일부는 경
매회사를, 또 다른 일부는 딜러의 손을 거쳐 마침내 미술관이나 박
물관에 도착한다. 여기까지는 모든 물건들이 거치는 과정이다. 그런

데 메디치의 삐뚤어진 자만심은 아주 기이한 모습의 네 번째 그룹 사진들을 만들어 냈다. 완전히 복원을 마친 작품들은 세계 유명 박물관이나 미술관에 전시되었는데, 메디치가 이 작품들 앞에서 찍은 사진이 몇 점 있었다. 이 사진에는 무사히 여행을 끝마친 '자신의 물건' 앞에서 스스로를 기념하고자 하는 메디치의 자만심과 허영심이 그대로 드러나 있다. 마치 자기가 한 행동의 정당함을 과시하듯 말이다. 자기가 아니었다면 작품들은 땅 속에서 나오지도 못했을 것이고, 세계 유명 박물관에 전시되어 세상 사람들이 볼 수도 없었을 거라 생각하면서, 이 유물들의 '진정한 아버지'가 바로 자신임을 드러내고 있다.

유물과 함께 기념 촬영한 사진은 메디치의 허영과 자만심은 물론 그의 모든 계획과 의도를 말해 주었다. 그와 동시에 이 모든 사진들과 유물의 복원 과정을 순서대로 보여 주는 사진이야말로 가장 확실한 심정적 증거가 된다. 유물들이 어떤 경로를 거쳐 세계적인 미술관에 도착하든, 그 출발은 메디치라는 사실. 고대 미술품들이 몇 가지 경로를 거쳐 미술관에 도착하는지를 보여 주는 서류도 있었지만 어떤 경우라도 그것의 출발점에는 메디치가 있다는 사실을 사진들이 말해 주었다. 독자들은 메디치가 다루었던 많은 물건들이 세계 유수의 미술관에 도착하여 긴 여정의 막을 내리는 과정을 사진과 서류들을 추적하면서 밝혀냈다는 사실을 기억해야 할 것이다.

♥

가장 먼저 관심을 끌었던 물건은 운동하는 선수들을 그린 아티

카 적회도인데 세 개의 손잡이가 달린 암포라였다. 원반을 던지는 선수의 모습이 한 면에 그려져 있고 다른 쪽에는 투창 선수가 그려져 있다. 게티 미술관의 구입 기록을 보면 원반 던지는 선수는 고대 그리스의 유명한 육상 선수였던 파울로스라는 것을 확인할 수 있다. 이 도기는 게티 미술관이 1984년에 사들인 것이다. 제작 연대는 대략 기원전 505년이고 에우티미데스가 그림을 그린 것으로 추정한다. 도기를 사들이면서 작성한 질리 프렐의 기록을 보면, "에우티미데스는 아티카 적회도기의 선구자라 불리는 세 명의 위대한 거장들 가운데 한 사람이다. 미국에는 여태까지 완벽한 상태의 에우티미데스 작품이 없었다"라고 기술되어 있다. 프렐의 말로는 그 당시 게티 미술관에는 파편 상태의 에우프로니오스 작품이 있었고 '논란의 여지가 있던 핀티아스의 작품'도 있었다고 한다(에우프로니오스와 핀티아스, 에우티미데스는 아티카 도기의 선구자에 해당한다). 도기의 주둥아리 부분에 공백이 조금 있을 뿐, 다른 상태는 '완벽하다'고 프렐은 말했다. 그가 쓴 다른 글을 인용해 보자. "20세기에는 그리스 미술 전문가인 E. 펄 교수가 소유한 도기가 있었는데 스위스에 사는 그의 손녀 란타치 부인이 작년에 작품을 중개상에게 팔았다. 이 정보는 스위스 루가노에서 활동하는 피노 도나티라는 중개상을 통해 확인했다." 프렐은 이 작품이 1979년 넬슨 벙커 헌트가 75만 달러에 사들인 에우프로니오스 컵보다 훌륭한 작품이라고 생각했다. 제네바의 히드라 갤러리가 요구하는 40만 달러의 가치는 충분히 있다고 보았다.

도기의 출처에 관한 부분은 듣기에 상당히 역겨웠다. 펠레그리니가 아주 딱딱한 어투로 '거래 과정에서 공식적인 기관이 배경으로

전혀 나오지 않았음'이라고 쓴 보고서에서도 확인할 수 있듯이, 제네바에서 확보한 필름 자료들 가운데 파편 상태의 에우프로니오스 도기를 찍은 사진이 있었다.

펠레그리니가 같은 방법으로 추적해보니 아폴리아 적회식 도기 하나가 눈에 들어왔다. 다리우스 화가의 것으로 추정되는 이 작품은 게티 미술관이 에우티미데스 도기를 구입하고 3년이 지난, 1987년에 취득한 것이다. 주둥이는 넓고 배 부분이 볼록한 이 암포라는 다용도로 사용되었다. 손잡이 부분은 새끼줄을 엮은 모양으로 들기에 편해 보였다. 다리우스 화가는 기원전 4세기 후반 아폴리아의 타렌툼(지금은 타란토)에서 활동했으며 그 시대를 대표하는 화가였다. 다리우스 화가란 명칭은—나폴리 고고학 박물관이 소장하고 있는 기념비적인 크라테르 작품에 묘사된—페르시아의 황제 다리우스에서 따온 것이다. 다리우스 화가는 영웅적 소재를 그리는 것 외에도 신화에 나오는 여성 영웅의 모습을 자주 그렸다. 이 도기는 그의 작품 경향을 잘 드러내 준다. 안드로메다는 옥좌에 앉아 있고 카시오페이아가 그 앞에 무릎을 꿇고 간청하고 있으며 페르세우스는 안드로메다의 오른쪽에 서 있고 아프로디테는 지켜보고 있다.

펠리케(양쪽에 손잡이가 달린 항아리-옮긴이)를 찍은 사진들은 제네바에서 압수한 필름들 속에서 발견되었다. 그 가운데 하나가 미술관에 전시되었는데 그것 역시 폴라로이드 사진으로 본 것 같았다. 확보된 문서를 대조하는 작업은 미처 몰랐던 사실을 알게 해 준다.

이런 과정을 통해 펠레그리니는 많은 정보를 얻어 냈다. 펠리케는 게티 미술관이 아틀란티스 골동품 회사를 통해 프리츠 뷔르키로부터 구입한 것이며, 도록에 등재된 적이 없다. 문서들을 확인해보니, 이 도기와 함께 그라비나 화가의 작품으로 추정되는 아폴리아 적회식 펠리케와 리시피네스 학파의 작품으로 보이는 아티카 흑회식 술잔도 같이 보내온 것으로 나타났다. 작품에는 디오니소스와 헤라클레스가 주연을 벌이는 장면이 나온다. 헤라클레스는 어깨에 네메아 사자의 가죽을 걸치고 있다. 와인과 와인 용기는 디오니소스와 헤라클레스의 만남을 그릴 때 가장 흔하게 등장하는 소재다. 두 영웅은 와인 마시기 시합을 하는데 디오니소스가 헤라클레스를 거뜬히 이긴다. 표면상으로 뷔르키는 펠리케의 공급자였는데, 그가 송장에 가격을 기재할 때 실수를 저질렀다. 뷔르키는 6만 달러라고 적어야 할 것을 4만5천 달러로 적어 버렸다. 이 부분을 정정하기 위해 마리온 트루는 뷔르키에게 편지를 보내지 않고 로버트 헥트에게 직접 연락했다. 우리는 이 모든 자료들이 메디치의 창고에서 발견되었다는 점을 명심해야 한다. 이 부분에서 전형적인 제3자 거래가 드러난다.

여전히 문서 상에는 뷔르키가 게티 측에 팔레르모의 화가가 헤르메스, 아폴로, 아르테미스를 그린 것으로 추정하는 루카니아 적회도 크라테르와 후기 코린토스 양식의 알라바스트론과 아리발로스(아주 작은 크기의 기름병인데 대개 허리춤에 차고 다녔음)를 '매도한' 것으로 나온다.

특이한 마스크를 그려 넣은 주물 화가Foundry Painter의 적회식 칸타로스와 에우프로니오스의 작품으로 보이는 도기는 제네바에서 압수한 폴라로이드 사진 속에서 나왔다. 복구 전후의 모습을 보여

주고 있으며 굉장히 중요한 작품이다. 도기들은 이 책에서 말하는 수준 높은 작품들의 전형을 보여 주고 있다. 북미 지역에서 이런 유형의 작품들을 소장한 곳은 게티 미술관이 유일하며 세계 어디에서도 유사한 사례를 찾아보기 힘들다. 큐레이터 아서 휴턴은 칸타로스를 구입하기 전에 작품을 먼저 감상할 기회를 가졌다. 그는 운동이 끝난 후에 몸을 씻는 육상선수들의 모습을 그린 작품이라고 설명했다. 칸타로스의 양쪽 면을 부조 장식 마스크로 돋을새김하면서 한쪽은 주신인 디오니소스를, 다른 쪽은 웃고 있는 사티로스를 묘사했다. 부조 장식 마스크 때문에 칸타로스는 실제로 와인을 마시는 컵으로 사용하기는 힘들었을 것이다(칸타로스는 굉장히 사치스런 음료 용기이지만 한 번도 사용한 흔적이 없는 것으로 보아, 사원이나 묘지의 봉헌용 예물로 제작한 것이 아닌가 추측한다). 칸타로스는 이미 게티 미술관에 있었던 여러 개의 파편에서 복원되었다. 주물 화가라는 명칭은 베를린 박물관에 있는 그리스 도기의 장면 가운데 청동 부조 장식에서 나온 것이다. 그는 브리고스 화가[7]의 공방에서 눈부신 활약을 했던 예술가다. 주물 화가는 칸타로스의 장면에서 알 수 있는 것처럼 주연(심포지아), 운동경기, 전투 장면을 즐겨 그렸다.

마리온 트루는 몇 가지 근거에서 이 칸타로스를 에우프로니오스의 것으로 보았다. 에우프로니오스는 그림 그리는 것을 관두고 난 후에 도공으로서도 서명을 남겼다 한다. 아마 눈이 멀고 나서부터, 그림보다는 도기의 촉감에 집중할 수 있는 도공의 길을 가지 않았을까 추측해 본다. 휴턴의 말을 들어보자.

7 브리고스 화가는 기원전 490~470년경에 아테네에서 활약했는데, 오네시모스의 제자였다.

칸타로스의 도공이 누군지 밝히는 일은 꽤 까다롭다. 게티 미술관이 구입한 칸타로스는 다른 어떤 곳에서도 그 유래를 찾을 수 없는 작품이기 때문이다. 우리는 비슷한 유형의 칸타로스 파편을 두서너 점 더 갖고 있다. 대영박물관의 디프리 윌리엄스는 이 파편들이 오네시모스의·작품일 수도 있다고 한다. 주물 화가와 오네시모스를 연결시킬 수 있는 유일한 사람은 에우프로니오스기 때문이다. 게티 미술관에 있는 도기 파편으로부터 에우프로니오스가 여태까지 알려지지 않았던 특이한 기형의 도기를 빚어왔다는 점을 미루어 짐작해보면 칸타로스는 그의 손으로 만든 작품일 것이라고 마리온 트루는 주장했다. ……앞에서도 언급했듯이 칸타로스와 비슷한 사례는 게티 미술관 소장품이 유일하다. 이 파편의 일부로 컵의 결합을 완성시켰다. ……지금까지 잘 알지 못했던 특별한 형태의 도기라는 점과 후기 아케익기에 가장 존경받던 두 예술가가 그린 그림이라는 점, 더불어 이 칸타로스는 세계 어디에서도 유례를 찾을 수 없는 소장품이라는 가치를 지닌다. 우리가 알고 있기로 이것과 비슷한 유형의 도기가 하나 더 있지만 보존상태가 너무 형편없다. ……뷔르키가 제공한 칸타로스는, 선례를 찾을 수 없는 도기의 존재를 규명할 귀중한 자료가 된다. ……칸타로스의 반출에는 아무런 문제가 없다. 이 물건은 1982년부터 1984년까지 중개상 로빈 심스의 손에 있다가 뷔르키 부자가 있는 스위스로 반출되었다. 도기는 스위스 고미술품 시장에서 구입한 것이라 할 수 있다. ……로빈 심스의 소유였을 당시, 프린스턴의 로버트 가이 박사는 이 도기를 주물 화가의 작품으로 보았으며 우리 미술관 측과 도기 형태의 역사적 가치에 대해 토론을 벌였다. ……이와 유사한 사례가 없고 비교 대상이 전무하기 때문에 도기의

시장가격을 매기기는 어렵다. 우리 미술관은 이것을 18만 달러에 구입했다. 1983년 에우프로니오스가 도공으로서 서명하고 오네시모스가 그림을 그린 대형 킬릭스의 2/5에 해당하는 가격이었다. 도기의 형태와 장식은 조금 다르지만 에우프로니오스 화파의 예술가가 그린 특이한 그림의 가치로는 적당한 가격으로 보인다.

칸타로스는 뷔르키로부터 20만 달러에 구입했다.

트리포드, 촛대, 적회도 암포라, 아풀리아 펠리케, 아티카 흑회도, 코린토스식 알라바스트론과 아리발로스, 적회도 칸타로스 등 아름답고 진귀한 작품들은 제네바 자유항에서 확보한 문서들의 내용과 서로 일치한다. 이탈리아 땅에서 게티 미술관에 이르는 이들의 기나긴 여정은 압수한 사진 자료를 보면 알 수 있다. 사진에는 흙먼지 날리고, 세월의 흔적이 쌓이고, 깨진 조각에서 형태가 되살아나고, 반들거리는 새 물건으로 다시 태어나 대중에게 자신의 모습을 자랑하는 모든 과정이 담겨 있다. 게티 미술관이 입수한 42점의 미술품들은 모두 비슷한 절차와 과정을 거쳤다(수사관련 정보를 참고하기 바람).

42점의 고대 미술품들은 미술관의 지위와 품격을 대변한다는 점에서 한 점 한 점이 모두 소중하다. 이들 가운데 특별한 기형으로 인해 세상에서 단 하나뿐인 물건도 있다. 모든 작품들은 고대의 유명 작가가 그렸으며 시가 총액만 해도 수백만 달러에 이른다. 1983년부터 2000년까지 게티 미술관은 학문적 위상과 명성을 드

높이기 위해 6권이나 되는 『진 폴 게티 미술관의 그리스 도기*Greek Vases in the J. Paul Getty Museum*』를 펴냈다. 외견상 학술적인 서적의 발행쯤으로 보였을지는 몰라도 내막을 들여다보면 도굴 미술품이 대부분이었다. 고대 미술품 연구의 고매한 학문적 이상을 배반한 이런 행위는 전례를 찾기 힘들다.

메디치가 게티 미술관에 제공한 소장품이면서 미술관의 이런 행태를 가장 잘 드러내는 사례는 기원전 490년과 480년 사이에 제작된 아티카 적회도를 들 수 있다. 이 킬릭스는 에우프로니오스가 도기의 형태를 만들고 오네시모스가 그림을 그렸다. 두 예술가는 고전 미술의 대가로 알려진 만큼, 메트로폴리탄 미술관이 1972년에 구입한 크라테르와 비견될 만하다(프롤로그를 참조하기 바람). 메트로폴리탄 미술관에서 구입한 크라테르의 주제는 죽어가는 사르페돈이다. 호메로스의 일리아드에 나오는 트로이 전쟁의 영웅 사르페돈이 적장의 창에 찔려 죽어가는 모습을 그린 작품이다. 게티 미술관의 에우프로니오스와 오네시모스의 킬릭스는 트로이 전쟁의 중심 사건인 트로이의 함락을 다룬다. 그리스 도기들 가운데 트로이 함락의 장면을 다룬 작품들이 많다. 이탈리아 당국은 오랜 시간 동안 이 킬릭스에 대해 주의를 기울였다.

펠레그리니가 이야기의 조각들을 맞추고 있을 무렵, 게티 미술관이 1980년대에 이미 여러 점의 도기를 파편 상태로 구입했다는 사실이 수면 위로 떠올랐다. 서류에서는 파편 상태의 도기들을 '유럽

고미술품 시장'에서 구입한 것으로 나왔다. 《게티 미술관 저널Getty Museum Journal》과 『진 폴 게티 미술관의 그리스 도기』로도 출판이 되었다. 미술관 저널과 학술 도록을 뒤지면서 펠레그리니뿐만 아니라 다른 이탈리아 수사관들도, 파편의 핵심 부분을 1983년에 사들였고 나머지 부분은 1984년과 1985년에 구입했다는 사실을 확인했다. 대영박물관의 그리스·로마 미술품 담당 책임자이자 아티카 도기의 전문가로 알려진 디프리 윌리엄스는 1991년에 『그리스 도기 Greek Vases』를 출판하면서 이 책 제5권에 게티 미술관의 킬릭스를 실었다. 별첨 부록에서 1990년 12월에 킬릭스의 다른 파편들을 사진으로 본 적이 있다고 말했다. 나머지 파편들은 킬릭스의 가장자리 부분이었으며 세 조각으로 나뉘어져 있었다고 한다. 사람들의 진술과 자료들을 정리해 보면 어수선하기 그지없다. 세 조각의 파편이 다른 곳에 있어서 사진으로 보았다면 게티 미술관에는 왜 나머지 파편들이 없었단 말인가? 도대체 어떻게 된 일인가?

1993년 남부 에트루리아 고고학 발굴 감독관청에서 체르베테리 산 안토니오 지역의 고대 제의를 위해 만든 인상적인 건축물을 발굴하면서, 수사에 서광이 비치는 상황이 전개되었다. 발견된 고대 건축물은 헤라클레스를 위한 의식을 거행하던 장소였다. 메트로폴리탄 미술관의 크라테르가 아니면 문제의 킬릭스가 거기서 나온 것이 분명했다. 킬릭스에는 에트루리아 언어로 이렇게 씌어져 있다. '에르클Ercle에게 헌정함.' 여기서 에르클은 헤라클레스를 말한다.

체르베테리의 발굴로 이탈리아 당국은 게티 미술관에 킬릭스를 반환하라는 압력을 넣기 시작했다. 제네바에서 확보한 메디치의 자료에는 이 부분이 빠져 있지만 회랑 17에서 발견된 사진 가운데 메

디치가 연루되었음을 보여 주는 사진들이 다량으로 나왔다. 톤도—킬릭스 중앙의 원형 부분으로 컵의 바닥에 해당함—를 찍은 칼라 사진이 있었다. 몇몇 작품들을 전문적으로 촬영한 흑백사진이 있어서 게티 미술관 측에 킬릭스에 대한 증거자료로 제시했다. 그렇다면 거기에는 게티 미술관이 최근에 구입한 마지막 파편에 대한 사진과 게티 측은 끝까지 구하지 못했다지만 디프리 윌리엄스 박사는 본 적이 있다고 말한 사진이 있어야 했다. 그런데 결국에는 게티 미술관에 도착한 마지막 파편들로 보수를 끝낸 완벽한 상태의 킬릭스 사진이 나왔다. 톤도를 찍은 폴라로이드 사진이 이런 사실을 밝혀주었다. 한 쪽 귀퉁이에 이런 글귀가 적혀 있다. 'Prop. P. G. M.' 이 말은 '폴 게티 미술관에서 구입 요청'이란 뜻이다.

이 문제에 대한 물증을 확실하게 하기 위해 조사를 계속하던 펠레그리니는 마리온 트루가 메디치에게 1992년 1월에 보낸 편지 한 통을 제네바 창고에서 확보한 문서들 가운데 발견했다. 앞에서 언급한 적이 있는 쿠로스(베키나의 쿠로스는 '가짜'로 밝혀졌다) 두상의 기증에 감사한다는 내용의 편지였다. 편지의 두 번째 쪽에 트루는 이런 내용을 덧붙였다. "『그리스 도기』 제5권에 대한 찬사의 말로 이 편지를 마칠까 합니다. 선생님께서도 함께 기뻐하시길 진심으로 바랍니다. 단박에 알아차릴 물건들이 많이 있을 겁니다." 『그리스 도기』 제5권이란 디프리 윌리엄스가 나머지 파편들을 찍은 사진을 본 적이 있다고 말한 부록과 함께 에우프로니오스와 오네시모스 킬릭스에 대한 논문이 수록된 책이다.

이번에 발견한 신선한 증거자료들로 무장한 이탈리아 검찰은 게티 미술관을 훨씬 더 강한 수위로 압박했다. 게티 미술관 측이

1980년대에 파편 도기들을 구입했다는 명백한 사실과 체르베테리의 헤라클레스 신전의 발굴에 고무되기도 하면서 말이다. 게티 미술관은 페리 검사에게 미술관의 모든 문서와 자료를 공개해야 했다. 펠레그리니가 밝혀낸 42점의 미술품들에 관한 문서들과 자코모 메디치는 말할 필요도 없고 로버트 헥트, 해리 뷔르키, 로빈 심스, 프레드리크 차코스와 관련된 서류들을 조사하기 위해 페리 검사가 파견되었다. 페리 검사는 마리온의 진술 확보와 사무실 수색, 관련 서류의 양도를 요청했으나 서류의 양도는 받아들여지지 않았다.

이탈리아 검찰이 도착해서 관련 서류들을 검토해 보니, 킬릭스의 중심 부분—톤도—을 프레드리크 차코스 누스베르거가 소유한 취리히의 네페르 갤러리가 구입했다는 사실을 알아냈다. 잠시 후 마리온 트루에게 질문했을 때에는 뮌헨의 니노 사보카에게서 샀다는 대답을 들었다. 게티 미술관에 보관된 문서에는 다른 파편들이 아를레샤임의 S. 슈바이처 컬렉션에서 사들인 것으로 되어 있다. 스위스에 소재하고, 오래되었지만 그 존재가 제대로 알려지지 않은 슈바이처 컬렉션은 자주 허위 출처를 제공하는 역할을 해 왔다. 이 컬렉션은 30년 전부터 정부를 상대로 미술품을 기증해 왔으나 기증품에 대한 비교 확인 작업이 어려운 실정이다(미국의 여러 미술관에는 슈바이처 컬렉션에서 기증 받은 품목들이 몇 점은 꼭 있다). 킬릭스의 또 다른 파편들은 크리스티앙 보르소가 만든 '츠빈덴 컬렉션'을 전신으로 하는 히드라 갤러리에서 1985년에 구입했다. 이 모든 사실들은 뭔가를 숨기기 위한 것처럼 솔직하지 못하게 보였으며, '츠빈덴 컬렉션'만큼 제3자 거래관계를 명백하게 드러내는 사례도 없을 것이다.

나중에 소더비에서 페리 검사와 펠레그리니에게 넘겨준 자료에 따르면, 게티 미술관과 보르소의 관계가 알려지지 않았던 이유가 '츠빈덴 컬렉션'은 보르소와 함께 경매회사를 통해 물건들을 팔아왔기 때문이라는 것이다. '츠빈덴 컬렉션'과 보르소의 관계는 너무나 밀착되어 있어서 소더비의 경매 계정을 같이 사용할 정도였다. 이런 행위는 킬릭스와 메디치의 관계를 보호하기 위한 장치로 보인다.

산더미 같이 쌓인 증거를 보면서 게티 미술관도 어쩔 수 없이 이 모든 사실들에 승복했다. 게티 미술관은 에우프로니오스-오네시모스 칼릭스를 1999년 1월 이탈리아에 돌려주는 너그러운 자세를 보였다. 지금 이 작품은 로마의 빌라 줄리아 박물관에서 볼 수 있다.

메디치 역시 당연한 사실에 굴복했다. 그가 연루됐다는 사실을 입증할 자료들이 제네바에서 압수됐기 때문에 그의 계획은 실패로 끝났다. 디프리 윌리엄스가 자신의 논문에서 정확하게 설명한 것처럼, 메디치도 파편 3개가 더 있어야만 킬릭스가 완전하게 복원된다는 사실을 인정했으며 그 파편들은 자신이 소유하고 있다고 말했다. 그는 검찰에게 '조국을 사랑하는 마음이 있었기에' 돌려주려 했다고 말했다.

어쨌든 이 이야기는 해피엔딩으로 끝났다. 페리 검사, 펠레그리니, 리초 박사는 에우프로니오스-오네시모스 킬릭스의 가격을 5백만 달러로 매겼다. 그렇지만 이 가격이 최종 가격이라고 할 수는 없다. 여분의 파편이 어딘가를 떠돌아다니고 있을지 모르며 검찰은 남은 파편을 아직도 찾고 있는 중이다.

몇몇 유물들과 관련 서류들은 게티 미술관과 메디치의 밀착 관계를 보여 준다. '뉴욕 이스트 69번가 40번지 아틀란티스 골동품, NY 10021'이라고 인쇄된 용지에 손으로 쓴 1987년 3월 29일자 편지를 한 번 살펴보자.

로버트 헥트는 아래와 같이 자코모 메디치의 물건을 2백만 달러에 진 폴 게티 미술관에 판매하는 중개인으로 임명되었으며 미술관으로부터 대금을 영수한 후, 메디치 수취인불로 된 수표를 발행해준 대가로 판매가격의 5%에 해당하는 수수료를 받는다.

1) 기원전 490~480년경의 아티카 적회도기 20
2) 기원전 490~480년경으로 추정되는 다양한 형태의 도기 파편

상기 내용의 물건들은 게티 미술관에 아틀란티스 골동품 명의로 전달되었지만 소유주는 자코모 메디치이다.

스위스 제네바

로버트 E. 헥트 주니어의 서명과 날인이 되어 있다.

같은 날 게티 미술관의 행정관 존 캐스웰과 헥트는 아틀란티스 골동품 명의로 미술관에 배달된 세 점의 물건에 대해 '도착 일자로부터 1년' 동안 대여하겠다는 협정서에 서명했다. 대여 협정서는 브라이언 모어 화가가 그림을 그린 20개의 접시와 베를린 화가의 적회도 킬릭스 파편 35조각, 기원전 500~490년 또는 기원전 490~

480년에 제작된 것으로 추정하는 '잡다한 파편'들에 대한 대여 규정을 밝히고 있다. 세 가지 종류의 물건에 대한 보험료 총액은 2백만 달러이다.

이 도기들은 제네바 회랑 17에 위치한 메디치의 사무실에 안전을 위해 격리시켜 둔 물건들과도 일부 일치하고 있다. 더군다나 게티가 대여한 물건들은 창고에서 나온 사진 어디에서나 쉽게 발견된다. 첫 번째 그룹의 접시 사진들은 파편 상태로 복구 전의 모습을 찍었다. 조각 하나의 크기는 사방 2~3인치 정도다. 사진에 찍힌 모습만 가지고 아름답다거나 가치 있는 물건이라고 말하기는 어렵다. 두 번째 사진은 복원 과정을 보여 준다. 아직 틈이 보이는 상태지만 형체는 알아볼 수 있다. 도기의 완전한 복원이 이루어지면 세 번째 사진을 찍는다. 펠레그리니가 이끌어 낸 결론은 게티 미술관의 프레젠테이션에 세 번째 그룹의 사진들이 사용되었다는 것이다. 어떤 사진에는 빠르게 쓴 글씨로 꼬리표를 붙여 두었는데 2백만 달러라는 가격이 적혀 있었기 때문이다.

게티 미술관장 존 월쉬는 미술관의 기금으로 한 사람의 작품을 너무 많이 구입하는 것은 적절치 못하다 생각했다. 그는 도기들을 다시 돌려보냈다. 그런데 이 반환조치 때문에 모든 사실이 드러나고 말았다. 도기들은 대여 약정서에 적힌 대로 전 소유자였던 헥트에게 되돌아간 게 아니라, 헥트가 손으로 작성한 기록에 나타난 진짜 주인, 메디치에게로 되돌아간 것이다. 메디치가 보관해 오던 선적 서류는 제네바 창고에서 압수되었는데, 그 서류에는 게티 미술관에서 보낸 도기가 1987년 12월 자유항에 도착한 것으로 나온다. 기회 있을 때마다 그런 서류를 보관해 왔다는 사실은 메디치가 도기의 출

처를 미국으로 만들어 나중에 다시 팔 생각이었음을 보여 준다.

물론 그 도기들은 모두 체르베테리에서 나왔다. 그 정도의 규모와 품질을 자랑하는 도기들이 공식적인 발굴 과정을 거쳐 아주 옛날이나 최근에 나왔더라면, 발굴 사실은 대서특필되고 유물은 대중에게 널리 전시, 출판, 논의되었을 것이다. 그런데 그들의 운명은 폴라로이드 사진에서 보았듯이, 파편상태로 되었다가 점차 복원과정을 거친 후, 땅속에 있던 모습 그대로 자신을 드러내는 것이었다.

이 경우, 두 개의 문서가 제3자 거래가 이루어진 사실을 확인시켜 준다. 대여 장부에 적힌 대로 헥트-아틀란티스가 도기들을 게티 미술관에 대여해 주는 형식을 취했지만, 게티 미술관 측은 도기를 구입하지 않았다는 이유로 이탈리아 검찰에 어떤 공식적인 서류도 보내지 않았다. 이 문제에 대해 마리온 트루가 메디치에게 1987년 6월자로 보낸 편지가 있다. 하나는 이탈리아어로, 다른 하나는 영어로 썼다. 6월 10일 이탈리아어로 쓴 편지다.

자코모 선생님, 지금으로써는 20점의 도기를 미술관에서 차입 형식으로도 구매가 어렵다는 소식을 전하게 되어 유감입니다. 관장님께 도기 구입을 꼼꼼하게 검토해 주십사 하는 부탁을 여러 차례 드렸지만, 지금은 구입 시기가 아니라는 결정이 났습니다. 이유는 다음과 같습니다. 모든 작품이 한 작가로부터 나왔기 때문에, 2백만 달러를 지출한다 하더라도 여러 작가의 작품을 구입하길 원하는 저희 미술관의 소장 방침과 어긋난다는 점입니다. 관장님께 이번 컬렉션의 독창성을 주지시키려고 무척 애를 썼지만 구매할 수 없다는 의견을 고수하고 계십니다.

6월 26일 영어로 쓴 편지다.

　도기 건에 대해서는 정말 죄송하다는 말밖에 드릴 말이 없군요. 그런 결정이 내려진 것에 대한 책임은 저에게 있지 않다는 점을 이해해 주셨으면 합니다. 관장님께서 제가 제안한 일을 거절하기는 이번이 처음입니다. 지난번 편지에 베를린 화가의 파편 도기에 대해 언급을 해야 했지만 하지 못했습니다. 당연히 이 물건들은 돌려 드릴 겁니다.

♥

　게티 미술관과의 거래 관계만 보더라도 메디치는 게티가 사들인 42점의 미술품들에 책임이 있었다. 이 물건들은 그의 감독 하에 이탈리아 땅에서 불법으로 도굴되었고 해외로 밀반출되었다. 미술관이 보관하고 있는 서류 가운데 어느 곳에서도 그의 이름이 언급된 경우를 찾을 수 없었다. 마리온 트루의 편지에서 알 수 있듯이, 미술관의 담당자들은 대부분 미술품의 출처를 알고 있었다. 마리온 트루가 메디치에게 보낸 편지는 일의 진행 과정을 알려주고 있을 뿐 아니라, 애정이 담긴 어투로 보아 둘의 밀착 관계가 어느 정도인지 짐작하게 해준다. 그녀는 편지에서 놀라울 정도로 개방적인 태도를 보여 주었다. 메디치는 제네바의 사무실이 기습 당할 거라고 전혀 예상하지 못한 눈치였다. 마리온 트루 역시, 자신의 편지가 제3자에게 알려질 것이라고는 상상조차 못했을 것이다. 1992년 1월에 메디치에게 보낸 다른 편지를 보도록 하자.

원코린토스 양식 올파이(와인을 담는 중간 크기의 용기로 손잡이가 하나임) 세 점의 출처에 관한 정보를 입수하게 되어 무척 기쁩니다. 이들의 출처가 체르베테리와 몬테 아바토네 지역이라는 사실은 동료들의 연구에 많은 도움이 될 것입니다.……

저는 존 월쉬 관장님과 함께 2월 19일에서 23일까지 로마를 방문할 예정입니다. 3월 8일경에서 12일 사이에 다시 로마로 갈 생각입니다. 두 차례의 방문 일정 가운데 한 번이라도 자리를 같이 해서 앞으로 구입 예정인 작품들에 관해 의논드리고 싶습니다.

펠레그리니가 알아낸 바로는 제3자 거래의 목적은 미술관을 보호하기 위한 수단이라는 점이다. 미술관과 메디치 양쪽이 이 점을 피해가기는 어려워 보인다. 제네바에 소재한 메디치의 창고에서 확보한 자료—특히 앞에서 언급한 사진들—가 없었고 게티 미술관의 내부 문서만 있었다면, 미술관이 주로 유럽 시장을 통해 상당한 양의 미술품을 오랫동안 구입해 온 사례밖에 알아낼 수 없었을 것이다. 물론 꼭 그런 것은 아니지만 '유럽 시장'이란 주로 스위스 딜러를 말하며, 골동품의 불법거래 관행을 조금이라도 아는 사람들은 스위스 딜러가 등장하는 이 대목을 늘 의심해 왔다. 그런데 게티 미술관이 이런 소장품 구입정책을 오랫동안 유지해 온 사실에서도 알 수 있듯이 이것을 입증해낼 만한 뭔가가 여태까지 없었다.

그런데 메디치의 서류는 지금까지의 모든 의심을 불식시켜 주고도 남는다. 진 폴 게티 미술관은 이탈리아에서 불법 도굴한 고대 미술품들을 불법거래로 가득 채운 장소에 불과하다. 더욱 기가 막힌 사실은 미술관 담당자들이 이 사실을 오랫동안 알고 있었다는 점이

다. 그들의 거래는 너무나 조직적이어서 미술관은 '깨끗한' 이미지를 그대로 유지해 나갈 수 있었다. 페리 검사의 탐문 수사 과정에서 어느 중개상이 게티 미술관의 별명을 불렀는데, 게티와는 너무 잘 어울렸다. 스위스 골동품 시장에서 게티 미술관은 '도굴꾼이 만든 미술관'이라는 별명으로 통한다.

고대 미술품의 지하시장—메디치의 음모—에 관여하면서 게티 미술관은 어떻게 보면 화를 자초했다. 가장 대표적인 사례로 게티의 쿠로스 사건을 떠올릴 수 있다. 베키나가 보낸 물건이지만 게티 미술관에 보낸 쿠로스가 진짜가 아니라는 사실을 밝히는 일은 메디치가 자청하여 맡았다. "그는 진심으로 게티 미술관을 도우려고 했을까? 아니면 베키나에게 묵은 원한을 앙갚음하기 위해서였을까? 베키나와 메디치 같은 사람들을 상대하다 보면 어떻게 사람을 믿을 수 있을까?" 하는 생각이 든다. 메디치는 자신의 쿠로스가 베키나의 쿠로스와 비슷한 점이 많지만 그 때문에 쿠로스가 가짜라고 할 수는 없다 반발한다. 두 사람이 지독한 경쟁 관계라면 누구의 말을 믿어야 할까?

8
메트로폴리탄 미술관, 부패한 미술관

 게티 미술관은 비교적 신생 미술관이라고 말할 수 있겠지만 뉴욕의 메트로폴리탄 미술관에도 똑같은 수식어를 붙일 수 있을지는 모르겠다. 1866년 6월 4일 파리 볼로뉴 숲에서 열린 파티에서 존 제이가 뉴욕 시민들도 이제 자신들의 손으로 미술관을 건립할 때가 되었다는 호언장담을 했다. 이 말을 계기로 메트로폴리탄 미술관이 세워졌다. 존 제이는 미국 초대 대법원장의 손자며 변호사였다. 메트로폴리탄 미술관의 건립 허가는 1870년 뉴욕 주의회가 승인했고, 1880년에는 미술관 개관식을 가졌다.

 메트로폴리탄 미술관은 기금을 모으는 데 괄목할만한 성공을 거두었다. 은행가이자 투자 전문가인 J. P. 모건이 소장품 구입을 위한 모금 활동에 적극적으로 나섰고, 이를 계기로 메트로폴리탄 미술관과 모건은 긴밀한 협력관계를 맺을 수 있었다. 메트는 모건과 그가 고용한 미술사학자 로저 프라이를 통해 레오나르도 다 빈치의 「늙

은 노인의 얼굴」, 르누아르의 「샤팽티에르 부인과 아이들」, 안드레아 델 사르토와 조반니 벨리니, 보티첼리의 걸작들을 구입할 수 있었다. 그리고 벤자민 알트만은 렘브란트의 유화와 리모쥐의 에나멜 세공품을 박물관에 기증했다. 1961년에는 메트가 렘브란트의 「호메로스의 흉상을 보고 생각에 잠기는 아리스토텔레스」에 2백30만 달러를 지불했으며, 1970년에는 벨라스케스의 「후안 데 프레야」를 구입하는 데 월덴스틴 화랑의 입찰 가격보다 훨씬 많은 돈을 지불했다. 월덴스틴 화랑은 이 작품을 경매에서 2백20만 달러로 낙찰 받고 바로 메트에 팔았다.

가끔씩 메트로폴리탄 미술관은 사람들에게 거만하게 비춰진다. 그래서 필립 드 몬테벨로 관장은 미국 전역에서 온 사람들을 상대로 "우리는 왜 미술관에 관심을 가져야 하는가?"라는 주제로 강연을 했다. 그의 강연 내용을 한번 보도록 하자.

전 지구적인 불확실성 속에서도 예술이 중요한 이유는 무엇일까요? 예술이 꼭 필요하다고 할 수 있을까요? 이 세상에 질서를 가져다 줄까요? 과연 예술은 우리에게 생존과 혁신에 필요한 확신을 줄 수 있을까요? 아프가니스탄과 바그다드에서 자행되는 문화재 약탈로 인한 분노와 상실은 어떻게 설명할 수 있을까요? ……이번 강연에서 저는 미술이 과거 문명의 유산을 실제적으로 어떻게 보여 주는가를 말씀드릴 겁니다.……

이런 문제의식과 미술관의 두드러진 과거 역사를 놓고 본다면 고미술품 분과의 기록들은 참담하고 후회스러운 일들로 가득차 있다.

에우프로니오스 크라테르 사건에서도 보았듯이 메트로폴리탄 미술관의 행동은 참으로 안타깝다. 문제는 이 사건만 있었던 게 아니라는 점이다. 고대 미술품 취득 문제만 불거져 나오면 메트로폴리탄 미술관은 냉정함을 잃어버리는 것 같다.

처음 사건은 베리의 세인트 에드먼즈 십자가를 놓고 터졌다. 십자가는 2피트가 채 안 되는 작은 크기였지만 상아로 정교하게 조각된 것으로, 로마네스크 양식으로 표현한 성서의 인물들이 나오고 라틴어와 희랍어 명문이 새겨져 있었다. 이 작품은 12세기 양식으로 추정하지만 위작으로 의심하는 학자들도 있다. 세인트 에드먼즈의 십자가는 1950년대 중반에 이미 취리히 은행의 국제 고미술품 시장에 나온 적이 있다. 토머스 호빙은 1961년에 이 작품을 보았다. 이때는 대영박물관에서 20만 파운드에 매입 제의가 들어 온 시점이었다. 대영박물관은 구입에 필요한 문의를 하던 중 이 십자가의 소유권을 주장하는 사람의 신분을 석연찮게 생각하고 있었기 때문에 구입 의사는 보류되었다. 바로 그 장본인은 '과거 유고슬라비아 티토 정권의 열혈당원'이었던 안테 토픽 미마라였다. 독일의 주간지 〈슈피겔〉에 실린 '토픽, 일명 미마라'라는 기사에 따르면 미마라는 독일에서 활동한 유고슬라비아 비밀첩보국의 책임자였으며, 당시 그의 직업은 '박물관 관리인'이었다고 한다. 그는 미군 진영에 설치된 유고슬라비아 문화재 반환 및 보상위원회의 위원이었다. 제2차 세계대전이 끝난 후 자국 문화재의 소유권과 반환을 처리하는 과정에서 그와 같은 지위로 인해 미술품에 대한 광범위한 접근이 용이했던 사람이다.

대영박물관은 십자가에 대한 완전한 소유권을 보장할 수 있느냐

고 물었지만 그는 단호하게 거절했다. 뭔가 석연치 않은 구석이 있다는 소리다. 십자가의 취득 경위를 물으면 그는 항상 대답을 회피했다. 대영박물관은 바로 그런 이유 때문에 거래를 포기했다. 자정이 훌쩍 넘은 시각, 결국 최종기한을 넘길 때까지 호빙은 미마라와 함께 커피를 마시고 있었다. 그 후 대영박물관이 제시했던 20만 파운드를 능가하는 50만 달러를 제안함으로써 십자가는 메트의 수중에 떨어졌다.

메트의 골동품 구입 가운데 지탄을 많이 받은 두 번째 사례는 고대 리디아의 보물에서 찾을 수 있다. 1966년 메트는 뉴욕의 부유한 딜러 J. J. 클레만에게서 금, 은, 동과 같은 귀금속 제품을 비롯하여 도기, 벽화 등 50만 달러에 상당하는 물건들을 구입했다. 클레만의 말로는 오래 전에 이 물건들을 유럽의 '순진한' 보따리 상으로부터 사들였다고 한다. 그의 수집품들은 '쓰레기' 같은 물건들과 뒤섞여 있었고, 두서너 군데가 넘는 유럽의 도시를 돌아다니며 힘들게 구입한 것이라고 주장했다. 하지만 보물의 가치를 아는 고고학자들은 고대 리디아 왕국에서 나온 것이라고 보았다. 고대 리디아 왕국은 지금의 터키 서쪽 지방을 말하며 고대 크로이소스 왕국(큰 부자를 '크로이소스 왕'에 비유한 말에서 알 수 있듯이)의 자리에 위치해 있었다. 고고학자들은 그 물건들이 리디아 왕국의 수도였던 사르디스 근처의 무덤 4기를 몽땅 도굴해서 나온 것이라 확신했다. 이 지역은 공교롭게도 하버드 대학의 고고학 팀이 합법적으로 발굴했던 곳이다. 디트리히 폰 보트머가 출입을 허락한 소수의 방문객을 제외하고는 일반인의 관람이 불가능했기 때문에, 보물들은 미술관의 지하실에 방치되었다. 한번은 호빙과 폰 보트머가 다섯 점의 은제 그릇을

전시한 적이 있었는데 '그리스 제작'이라고 잘못 표기했다. 하지만 아무도 그 사실을 알아차리지 못했고 작품들은 다시 지하실로 옮겨졌다.

미술관에서는 사내 회람이 공공연히 나돌았다. 근동아시아 분과의 큐레이터 오스카 화이트 머스카렐라는 C. 더글러스 딜론 관장, 토머스 호빙, 수석 큐레이터 시오도르 루소, 그리고 폰 보트머 앞으로 회람을 발송했다. 그는 에우프로니오스 크라테르 구입 건에 대해서도 이의를 제기한 바가 있었다. 무책임한 고분 파괴, 무분별한 부장품 구입, 출처에 대한 확인과 학문적 연구성과 없이 유물을 전시하는 행태에 대해 그는 열정적으로 반론을 폈다. 머스카렐라는 미술관이 계속해서 특정 유물을 전시하는 모험을 감행할 경우, 중동 국가들이 서방세계 고고학자들에 대한 '특단의 보복 조치'를 취할지도 모른다고 경고했다. 그는 또 미술관 지하실의 유물을 조사해보고 싶다며 허가를 요청한 터키 기자에게도 조사를 허락하라고 말했다.

터키 당국도 중앙 아나톨리아의 서부 지역 유샤크의 고분들이 마을 사람들 손에 파괴되고 약탈당한 사실을 알고 있었다. 지역 경찰이 유물 몇 점을 되찾았고 도굴꾼들을 심문했다. 메트로폴리탄 미술관이 구입한 미술품에 관한 소문은 1970년대 초반부터 나돌았다. 박물관 측이 유샤크 유물 구입을 상당히 귀중한 소장품 취득으로 인식하고 있었다는 사실과 비록 내부 자료를 통해 그 사실이 드러났다 하더라도 메트 측은 처음부터 구입 사실을 외부에 발표하지 않았다. 1984년 영구 소장품 가운데 일부를 소아시아의 보물이란 이름으로 전시할 때, 터키 학자들은 이 유물들이 유샤크 고분(미

확인 고분 1: 터키신보)에서 약탈된 물건이라는 결론을 냈다. 터키는 처음에 이 문제를 협상으로 해결하려 했다. 그러나 그 자리에서 거절당하고 말았다. 터키공화국이 법적 대응을 하자 메트 측은 공소시효의 만료를 노리면서 법적 대응을 회피했다. 메트의 이런 태도는 소송을 3년씩이나 연기하게 만들었지만 공소시효가 거부되고 기소명령이 내려졌다. 공판 전 증거 자료를 제시하는 과정에서도 메트 측의 내부 문서는 매우 불리하게 작용했다. 그런데 더욱 충격적인 사실은, 메트의 주요한 3대 미술품 구입 건 가운데 다른 구입 건에 비해 문제가 많았던 유샤크 유물 컬렉션이 '이미 구매한 적이 있는' 아나톨리아의 같은 지역에서 도굴된 것이라는 사실을 미술관의 소장품 심의위원회가 구매과정에서 이미 알고 있었다는 점이다. 조사 과정에서 중요하게 작용한 측면은 터키와 미국의 고고학자들에게 메트의 지하실에 보관된 보물을 직접 조사할 수 있도록 허용한 것이다. 터키 고분에서 발굴된 유물에 익숙한 학자들로 구성하여 방대한 양의 보물과 고대의 연장들, 벽화, 은제 오이노코에, 대리석 스핑크스 등을 조사하여 그 진상을 파악하도록 했다. 조사 대상의 치수를 재는 일부터 시작한 조사팀은 메트 지하실에 보관된 벽화의 일부가 터키 고분의 벽면에 꼭 들어맞는다는 사실을 확인할 수 있었다.

명백한 증거 앞에서 메트로폴리탄 미술관은 굴복할 수밖에 없었다. 1993년 겨울, 정식 재판 없이 리디아의 보물들을 반환하기로 약속했다. 이듬해인 1994년에 보물은 터키로 되돌아갔다. 메트로폴리탄 미술관이 이 사건을 기술적으로만 대응하려 했다는 점과 소장품 심의위원회가 도굴 사실을 알면서도 구입을 용인했다는 사실은 세간에 나쁜 인상을 심어 주었다.

아직도 사람들의 입에 오르내리는 또 다른 보물들이 있다. 이번에는 값을 매길 수 없을 정도로 진귀한 로마시대 은 세공품 컬렉션인데, 시칠리아의 유적지에서 도굴된 것이다. 아름다운 장식이 들어간 은제 술잔, 은제 주조용기, 은제 뿔피리 두 점, 돋을새김으로 그리스 신들을 형상화하여 화려하게 수놓은 은박 장식문양이 이 컬렉션에 포함된다. 특별한 가치를 지니는 은제 컬렉션은 1억 달러 가까이 그 가격을 매길 수 있다. 이탈리아 정부는 반환을 원했지만 메트로폴리탄 미술관은 이탈리아 정부의 요구를 거부했다. 이탈리아 정부는 마피아의 '끄나풀'이 흘린 정보뿐 아니라 저명한 미국인 고고학자의 발견에 힘입어 반환을 요구했다.

　처음에는 여덟 점의 은 제품과 장식용품이 메트로폴리탄 미술관에 전달되었고, 정확히 1982년 5월에 여섯 점을 추가로 받았다. 미술관 관계자의 말로는 터키에서 출토된 은 공예품은 합법적인 절차를 거쳐 스위스에서 반출되었다고 한다. 14점의 은 공예품은 1984년 메트로폴리탄에서 발행하는 정기간행물 여름 호에 실렸다.

　1984년 여름 호를 조사하면서 이탈리아 고고학자들과 검경 관계자들은 물건들이 터키가 아니라, 시칠리아에서 도굴되어 밀반출된 것이라는 확신이 생겼다. 콘포르티 대령은 이 사건에 대한 확신이 워낙 강했기 때문에 일부 은 제품의 특징을 묘사하는 엽서 크기의 지물 수배 명단을 만들기도 했다. 게티 미술관의 모르간티나의 비너스와 시종상(시종상의 머리 부분은 대리석으로 만들어졌지만 몸체는 대리석이 아닌 재질로 만들었다)의 묘사가 들어간 또 다른 지물 수배 명단도 만들었다. 카드에 그려진 미술품의 모습―미국 유수의 미술관과 박물관에 대응한 콘포르티 대령의 도덕적 판단을 드러내는―

은 마치 서부 개척 시대의 '지명 수배자'를 연상시키는 듯했다. 시칠리아 치안판사가 전혀 다른 사건을 탐문하면서 마피아 출신 주세페 마스카라의 진술을 확보했는데 거기서 나온 정보로 콘포르티의 확신은 더욱 강해졌다. 고발자로 돌아선 마스카라는 자신을 시칠리아 도굴꾼의 '우두머리'라고 설명했다. 그도 문제가 되는 은 제품들을 본 적이 있어 사려고 했지만 거래가 성사되지 못했다고 자백했다. 그의 진술에 따르면 모르간티나의 비너스는 미국시장으로 팔려 나갔다고 한다.

모르간티나는 기원전 3세기에서 기원전 2세기에 번창한 고대 도시다. 열주만 남아 있는 사원과 폐허로 변한 아름다운 그리스식 극장들이 시칠리아의 중심인 엔나 지역에 남아 있다.

마스카라의 고발에 직면하자 메트는 부관장이자 사내 변호사인 애슈턴 호킨스를 통해 마피아 출신 범죄자의 진술에 의존하는 이탈리아 검찰의 행동에 '놀라움'을 금치 못하겠다는 반응을 보였다. 이탈리아 검찰은 미국이야말로 자신의 행동을 돌이켜 보아야 한다고 맞받아쳤다. 마피아 출신의 범죄자가 조국을 위해 증언하려고 결심했을 때는, 진실을 말해도 얻을 건 없지만, 거짓 증언을 한다면 그는 모든 것을 잃게 된다.

말컴 벨 교수는 1997년부터 이야기에 등장한다. 버지니아 대학의 고고학과 교수인 벨은 모르간티나에서 오랫동안 발굴 작업을 해왔다. 그는 자신이 발견한 두 가지 고고학적 증거물을 토대로 메트로폴리탄 미술관의 은 제품이 모르간티나에서 나온 것이라는 결론에 도달했다. 첫째, 그가 발견한 주화와 은 제품에는 당시 유행하던 장식이 새겨져 있었는데 메트로폴리탄 미술관의 은 제품과 '동일한

곳'에서 나온 것이었다.

벨 교수는 1997년 6월 엔나의 고고학 발굴 담당관인 라피오타 박사가 부추기는 바람에 그의 부탁을 받고 모르간티나를 다시 발굴하기로 했다. 이번 발굴에는 마피아 '끄나풀'이었던 자의 제보를 받고 은 제품이 나왔던 아이도네 지역을 발굴했다. 거기서 벨 교수는 이미 도굴꾼들에게 털린 집 한 채를 발견했다. 집 안에 있는 두 개의 갱도—벨 교수가 보물이 숨겨져 있으리라고 보는—가 이미 바닥 나 있었다. "로마시대에도 이 지역은 엄청난 양의 은 공예품이 나오기로 유명했는데, 모르간티나에 로마 병사들이 쳐들어온다는 소식에 기겁을 한 지역주민들은 보물들을 땅에 묻거나 물웅덩이 속에 감추거나 갈라진 벽 틈새로 쑤셔 넣었다"고 벨 박사는 말했다. 바닥을 드러낸 두 개의 갱도는 서로 다른 경로를 거쳐 골동품 시장에 유입된 경위를 설명하기에 충분했다.

벨 교수는 1993년 메트에 은 제품의 조사를 허락해 달라고 요청했으나, 학계 연장자의 연구를 우대하는 일반적 관례와는 달리, 딱잘라 거절당했다. 그런데 벨 교수의 새로운 발견에 힘입어 이탈리아 검찰은 메트 측에 조사를 허락해 달라고 강하게 주장했다. 미국, 이탈리아 양국은 불법 도굴된 문화재의 반입 금지를 보장한다는 내용의 협정을 맺었다. 그 일환으로 FBI는 벨 교수가 은 제품을 조사할 수 있도록 물심양면으로 도우라며 메트 측에 협조를 요청했다. 메트 측은 벨 교수의 '공정하지 못한 생각'과 '신뢰하지 못할 태도'를 핑계 삼아 또다시 조사를 거절했다. 메트의 대변인은 은 제품이 '모르간티나에서만 나왔다는' 사실을 밝히기는 불가능하다고 발표했다. 다시 한 번 막다른 궁지에 몰린 셈이다. 결국 FBI의 요청은 받

아들여지지 않았다.

리디아의 보물을 터키에 불명예스럽게 반환했던 사실을 가슴에 새긴 메트였다. 하지만 노여움을 풀고 1990년 봄과 여름, 벨 교수가 은 제품을 조사할 수 있도록 허락했다. 그런데 또 다른 극적인 드라마가 펼쳐졌다. 은 제품 가운데 네 점에서 '에우폴레모스'라는 이름이 나온 것이다. 이 이름은 모르간티나에서 발굴된 은 제품에서도 이미 나온 적이 있었다. 메트의 그리스, 로마미술 담당자인 디트리히 폰 보트머는 이 글자를 좀 다르게 해석했다. 폰 보트머는 은 제품에 새겨진 명문을 그리스어 '*EKΠΟΛΕΜΟΥ*'로 보아 '전쟁에서'라는 뜻으로 해석했다. 대신 벨 교수는 그 단어를 '*EΥΠΟΛΕΜΟΥ*'로 읽었다. 철자 하나가 다르지만 해석하면 전혀 다른 뜻이 된다. 그는 이 단어를 소유격으로 보아 '에우폴레모스의 것'이라고 해석했다.

메트가 처음 구입한 은 공예품들이 터키에서 나왔다고 밝힌 바 있지만, 이미 리디아의 보물을 돌려받는 데 성공한 사례가 있음에도 불구하고 터키 정부는 반환을 요구하지 않았다. 게다가 이탈리아 문화재 수사국은 은 제품이 땅에서 나온 순간부터 연쇄적인 사건으로 보고 모든 상황을 종합해서 정리해 두었다. 이들이 정리한 정보는 2000년 영국 케임브리지 대학 맥도날드 고고학 연구소가 주최하고, 문화재 불법 거래를 주제로 한 학술회의가 열렸을 때 이탈리아 측 자료로 이용되었다. 은 제품이 불법으로 유통된 경로는 다음과 같다. 엔나의 도굴꾼 빈첸초 보치와 필리포 바비에라는 스위스 루가노에 본거지를 둔 시칠리아 출신 중개상 오라치오 디 시모네에게 1억1천만 리라(2만7천 달러)에 넘겼는데, 오라치오 디 시모네는 로버트 헥트에게 87만5천 달러에 팔았고 헥트는 메트로폴리탄

미술관에 3백만 달러에 팔았다. 그리 낯설지 않은 사건의 연속이다.

✤

앞에서 일어난 사건들을 놓고 볼 때 게티 미술관과 메디치의 야합처럼 메트로폴리탄 미술관과 메디치의 제휴가 그리 놀랄 만한 일은 아니다. 이 점은 약간의 의혹도 있을 수 없다. 펠레그리니가 게티 미술관의 문서 추적에서 보여 준 솜씨로 메디치에서 메트로 흘러 들어간 물건들의 서류들을 찾아냈기 때문이다. 제네바 자유항에서 압수한 사진과 폴라로이드 자료들 가운데 증거가 될 만한 것들이 있었다. 먼저 흙이 묻고 깨진 파편 상태로 유물들을 촬영하고 그 다음에 복원 작업으로 들어간다. 복원이 끝나면 다시 사진 촬영을 한다. 그리고 메트로폴리탄 미술관에 이 물건을 팔기 위해 조직의 사람들이 전면에 나선다. 메디치는 뉴욕을 방문해 전시 중인 '자신'의 물건 앞에서 최종 촬영을 한다. 펠레그리니는 이번에 검토한 서류들을 일곱 가지로 분류했다.

첫 번째는 아티카 적회도 암포라에 관련된 것이다. 제네바에서 확보한 사진들 가운데 발굴된 상태 그대로 촬영한 첫 번째 사진이다. 다른 사진들은 똑같은 물건이라도 이미 복구됐거나 메트의 진열장에 전시된 상태를 촬영한 것이다. 두 번째는 라코니아 킬릭스인데 여러 조각의 파편들을 틈이 그대로 보이게 메운 모습을 폴라로이드로 촬영했다. 동일한 대상을 여러 장 찍었지만 현재는 복구를 마치고 5번가의 메트에 전시 중이다. 세 번째는 흑인 머리 모양의 오이노코에 도기다. 폴라로이드 사진으로 찍은 후 미술관에 전시된

모습을 여러 장 찍었다. 네 번째는 아풀리아 적회도 디노스다. 다리우스 화가의 작품으로 보이는데 제네바에서 확보한 사진 가운데에서 나왔다. 레베스로 알려진 디노스는 바닥 부분이 둥글고 평평해 안정감 있게 세울 수 있다. 보관용기로 쓰이기도 하고 요리할 때 사용되기도 했다. 육상경기에서 우승한 선수에게 주는 상으로 청동제품을 만들기도 했다. 첫 번째 그룹의 사진들은 파편 상태의 적회도 디노스를 찍었고 두 번째 사진들은 조각들을 이어 붙였으나 접합부위가 눈에 띄는 상태로, 아직 부분적으로 복구된 모습을 촬영했다. 세 번째 사진은 완전히 복구되어 메트에 전시된 디노스를 촬영했다.

말 타고 있는 모습을 그린 적회식 프시크테르도 제네바에서 확보한 자료들 가운데 있었다. 몇 가지 파편을 가지고 부분적으로 복구한 도기를 찍은 사진이 있었고 파편만 찍은 사진도 있었다. 이 물건도 메트 측이 사들였다.

거기에는 베를린 화가의 아티카 적회도 암포라의 사진도 있었다. 확보된 사진들 가운데 파편들을 거칠게 붙여 놓아 파편과 파편 사이의 틈이 많이 벌어진 복원 초기의 모습을 담은 사진 한 장이 있었다. 그다음 사진은 '전문가의 도움을 받아 결합한 흔적은 말끔히 사라져버리고 거의 완벽한 상태로 보존된 것처럼 보이도록' 복원한 모습이었다. 이 사진 역시 전시실에서 찍었다.

일곱 번째는 서문에서도 나온 적이 있는 에우프로니오스 도기다. 제네바에서 확보한 사진 가운데 동봉한 편지에는 1987년 5월 모든 일이 완벽하게 처리되었고 메디치는 뉴욕에 있다는 메모가 있었다. 이 사진은 죽어가는 사르페돈이 그려진 대형 크라테르 옆에 서서 교만한 표정을 감출 수 없는 메디치의 모습을 담고 있다. 크라테르

옆에서 경기나 시합에서 이긴 선수마냥 가슴을 쭉 펴고 턱을 앞으로 쑥 내밀어 자만심 넘치는 자세를 취하고 있는 메디치의 모습을 포착했다. 메모의 내용은 틀림이 없었다. 두 번째 사진 역시 크라테르 옆에서 찍은 로버트 헥트의 모습이 있었다. 왜 다들 이런 사진을 찍었을까? 펠레그리니, 페리 검사, 콘포르티 대령 모두 이런 사진이 증거자료로써 요건을 충족시키지 못한다는 사실을 알고 있었다. 메트와 게티 미술관을 비롯한 다른 박물관에서 찍은 사진들을 나란히 놓고 보면 그가 얼마나 '자신의' 물건들 앞에서 사진 찍기를 좋아했는지 알 수 있다. 하지만 결국엔 자만심이 자기 자신을 불리한 상황으로 몰고갔다.

<p align="center">🍷</p>

사진들은 메트에 대항할 만한 요건을 완전히 충족시키지 못한다. 명확한 답보다는 의문점들을 더 많이 던져주는 바람에 수사팀을 감질나게 만들었던 문서들이 제네바에서 나왔다. 1990년 12월 14일 소인이 찍힌 국제 우편 봉투였는데, 좌측 상단에는 메트로폴리탄 미술관의 주소와 명칭이 찍혀 있었고 그 밑으로 메디치의 이름과 스위스 주소가 찍혀 있었다. 펠레그리니는 이 봉투 속에 무엇이 들어 있는지 결코 알아낼 수 없었다. 게티 미술관처럼 메트로폴리탄 미술관 역시, 도굴 문화재로 자신의 수집 공간을 가득 채운 컬렉터와 긴밀한 거래 관계를 유지했다. 메트 또한 이들과 야합하여 이탈리아에서 불법 도굴되고 밀반출된 물건인 줄 알면서도 미술관의 위상을 높이기 위해 그 물건들을 사들였을 것이다.

게티 미술관은 소장품 구입방식으로 인해 '도굴꾼들의 천국'이라는 또 다른 이름을 얻었다. 에우프로니오스의 크라테르, 고대 리디아 왕국의 보물, 모르간티나의 은 제품을 수집하면서 보여 준 메트로폴리탄 미술관의 태도는 터키와 이탈리아 사람들의 비난과 욕설을 받기에 충분했다. 하지만 메디치와 그 일당들이 거래한 곳은 결코 이들 두 미술관만이 아니었다. 펠레그리니가 제네바 자유항에서 확보한 모든 문서들을 검토한다는 것은 불가능하다. 세계적인 박물관에서 구입하거나 소장하고 있는 유물들이 모두 전시되거나 출판될 수 없는 현실에서 그것들의 모습과 크기, 여타의 세부적인 사항들을 비교, 분석하기는 어렵기 때문이다. 그럼에도 불구하고 몇 가지 연루 사실을 드러내는 혐의점들은 다른 공공 영역에서도 찾을 수 있었다.

펠레그리니는 코펜하겐 칼스버그 박물관의 꽤 많은 소장품들이 메디치에게서 나왔다고 본다. 딱 두 점의 작품이 이런 추측에 기름을 부었다. 실레노스(디오니소스와 함께 등장하는 뚱뚱한 노인으로 사람의 몸에 말의 다리를 함)와 마이나데스(디오니소스를 따르는 여신도들)를 묘사한 두 점의 처마 장식이 첫 번째 사례다. 처마 장식은 고대 건축물의 지붕을 수직으로 장식하는데, 타일 접합 부위를 가리고 기후의 변화로 생길 수 있는 균열을 보호하는 역할을 한다. 마이나데스란 여성 사티로스를 말하며 실레노스는 남성 사티로스이다.[1] 처마 장식들은 코펜하겐뿐 아니라, 세계 도처의 박물관에도 수장되어

있는데 빌라 줄리아의 것보다 우수하다고 할 수 있다. 그런데 이들 처마 장식을 찍은 폴라로이드 사진이 제네바 자유항에서 발견되었다. 코펜하겐 칼스버그 박물관과 게티 미술관, 메디치의 폴라로이드 사진에는 처마 장식 도자기의 일부분이 불에 탄 흔적이 있다. 이 점은 처마 장식이 있었던 고대 사원 건축물이 습격을 받았거나 방치되었을 수 있음을 보여 주지만 지금으로써는 확인할 수 있는 사실이 아무 것도 없다.

두 번째 사례는 잠자는 사자를 청동 부조로 새겨 넣은 에트루리아 전차와 말굴레 부속품들에 관한 거래 서류들이다. 서류에는 메디치가 마차 부속품들을 로버트 헥트에게 1970년대에 67만 달러에 팔았다고 나와 있다. 그리고 헥트는 이 물건들을 코펜하겐 칼스버그 박물관에 120만 스위스 프랑(달러로는 대략 90만 달러)으로 되팔았다.

펠레그리니의 추적 작업을 숫자로 환산해 보면 베를린의 고전고대 미술관 역시 메트로폴리탄 미술관 못지않게 지저분했다. 제네바에서 나온 메디치의 사진 가운데 일곱 점의 도기 연작들은 베를린에서 구입했다.[2]

로버트 헥트는 그 후 상당히 이례적이고 폭로적인 상황을 만들어 주었다. 그는 여태까지 수사팀의 수사 대상이었던 미술관 말고도 몇몇 박물관에다 도굴된 골동품들을 팔았다고 시인했다. 그 외의 미술관과 박물관이란 뮌헨의 고대 미술관, 보스턴 미술관, 클리블랜드 미술관, 매사추세츠 케임브리지의 하버드대학 박물관, 뉴저지 캠든의 캠벨 수프 미술관, 오하이오의 톨레도 미술관, 파리 루브르 박물관, 영국의 대영 박물관을 말한다. 지금까지 수사대상에 올려진 미술관만큼 이들이 구입한 물건들의 세부적인 내용을 확보할

수는 없다. 그러나 헥트의 진술을 의심할 이유는 전혀 없다. 그는 미술관과 박물관에 대준 물건은 대부분 메디치가 아니면 베키나에 게서 나왔으며, 그들이 확보한 물건들은 도굴이 확실하다고 말했다. 그와 동시에 미술관이나 박물관의 내부 문서가 제대로 갖춰지지 않았던 이유는 그들이 구입한 물품의 출처를 그 누구도 확실하게 알지 못하기 때문이다.

❦

메디치를 둘러싼 딜러들의 근거지가 스위스고 거기서 개업하고 있기 때문에 스위스에 있는 박물관과는 거래를 하지 않았다고 생각할지도 모르겠다. 그런데 전혀 그렇지가 않다. 메디치가 베를린에 도기를 팔 때 제네바 미술사 박물관의 자크 샤메이 관장이 연루되어 있었다. 게다가 로마 북쪽에 있는 산타 마리넬라의 메디치 집에서 추가로 나온 자료를 통해 베를린과의 거래를 알게 되었지만, 제네바의 아파트에서 확보한 자료에는 아주 이례적인 곳으로부터 메디치가 지원 받고 있다는 사실이 발견되었다. 대외적으로는 스위스 관세청에서 일하는 고고학자 피오렐라 코티에르 안젤리가 그를 도와주고 있었다. 1980년대부터 메디치 공판이 있던 2003년까지 그가 보여 준 수만 개의 고미술품들을 감정해 준 장본인이다. 그녀의 공식적인 직업은 공무원이었지만, 주된 일은 메디치의 물건들이 진품이라는 보증서를 발급해 주고 이탈리아에서 스위스로 지속적인 유입이 가능하도록 관세 문제들을 해결해 주는 것이었다. 임시 통관 허가증을 발급해 취리히에 있는 뷔르키의 연구소에서 고미술품

을 복원시키고 다시 통관절차 없이 제네바 자유항에 돌아올 수 있게 조치를 취했다. 펠레그리니는 코티에르 안젤리의 진술이 너무 모호해서 파악이 힘들었지만, 제네바 자유항으로 돌아온 물건이 복원처리를 받으러 나갔던 물건과 동일한 물건이라는 사실을 처음으로 알아냈다. 그전까지는 아무도 눈치 채지 못했다. 또한 전문가의 감정서는 메디치가 거래하는 물건이 위작이 아닌 진품이라는 사실을 보장해 주었다. 그녀는 분명히 물건들의 출처에 대해 눈감아 준 것이다. 이 물건들이 진품이라는 사실은 제네바 자유항이 골동품 위조사건의 근거지로 악용될 소지를 우려하는 스위스 당국을 만족시키기에 충분했다. 그런데 코티에르 안젤리의 보증서에는 물건이 진품임을 확인해 주는 것 외에도 메디치의 탐욕을 충족시켜 주는 다른 뭔가가 있었다. 그녀가 발급한 서류들은 물건들이 스위스에 있었다는 사실을 증명해 주었고 해외로 반출하는 데 아무 문제가 없어 보이도록 해 주었다.

오랫동안 코티에르 안젤리는 스위스 세관의 문화재 담당 컨설턴트 역할 이상의 일을 해오고 있었다. 프레드리크 차코스는 페리 검사에게 코티에르 안젤리는 메디치의 창고 열쇠를 가지고 있을 정도였고 그에게 고미술품을 직접 구입한 적도 있다고 말했다. 펠레그리니는 서류들 가운데 'ⅠⅠⅠ'라고 표시된 봉투를 발견했다. 봉투 안에는 작은 연습장이 들어 있었는데 "메디치는 젊은이와 작은 돼지가 그려진 청동 촛대와 클레오폰의 작품으로 추정되는 스탐노스 두 점의 기탁(메디치의 창고에 있는 물건)을 은근히 지시하였다"라고 적혀 있었다. 펠레그리니는 다른 곳의 서류에도 'C.A에게 매도'라고 쓴 같은 주제(젊은이와 작은 돼지)의 청동 촛대를 찍은 사진을 찾았다.

여기서 C.A란 코티에르 안젤리를 말한다. 1986년 소송 중에도 법률회사 피게는 히드라 갤러리 재고 목록과 관련된 사진 가운데 똑같은 청동 촛대를 찍은 사진을 증거 자료로 사용했다. 메디치의 공책에도 꽤 많은 물건들이 '마담'에게 팔렸다고 기록되었는데 이 말은 'C.A'와 같은 뜻이다.

1991년 예루살렘에서 '에트루리아인들의 나라, 이탈리아'라는 제목의 전시회를 개최했을 때 코티에르 안젤리가 학술 자문위원이었다는 사실을 펠레그리니가 찾아냄으로써 두 사람의 긴밀한 관계는 한층 더 부각되었다. 전시회 도록을 보면 코티에르 안젤리의 이름이 조직위원의 한 사람으로 나오며 학술도서를 기증했다고도 한다. 펠레그리니는 예루살렘에 전시된 작품들이 한때는 메디치 수중에 있던 물건이라는 사실을 확인했다. 몇 가지 물건들은 제네바에서 확보한 사진들 속에서도 발견되었는데, 사진에는 복원 전의 모습이 담겨 있었다. 또 한 번 젊은이와 작은 돼지가 그려진 청동 촛대 사진이 나왔는데 이번에는 스위스 컬렉션 소유를 나타내는 'A.P'라는 글자가 적혀 있었다. 펠레그리니는 이 글자가 알랭 파트리라는 사람을 가리킨다는 사실도 알아냈다. 파트리는 제네바의 '그리스로마협회'에서 회계 감사로 일했다. 이 협회는 코티에르 안젤리와 그의 동료—그 당시에는—였던 피에르 코티에르가 설립했다. 두 번째로 두 사람의 관계를 드러내는 사례는 2000/2001 제네바 미술사 박물관이 주최한 '오메르 쉐즈 칼뱅'(호메로스, 칼뱅의 나라에 오다) 전시회였다. 이 전시회는 제네바 시청의 문화부와 '그리스로마협회'가 후원했다. 전시회의 도록에 수록된 사진을 보면 트로이 전쟁의 한 장면을 그린 아풀리아 크라테르가 나온다. 방패와 창을 든 남자들과

그들을 바라보는 여성들이 나오며, 트로이 성벽 바깥에서 벌어지는 여러 전투장면들을 담고 있기도 하다. 이 작품의 명제표에는 스위스 컬렉터의 소장품이라고 적혀 있지만 복구되기 전 상태를 찍은 사진이 제네바에서 나왔다.

　제네바 미술사 박물관의 전시 사례는 이 정도면 충분할 것 같다. 게티 미술관, 메트로폴리탄 미술관, 독일의 여러 박물관에서 본 것처럼 제네바 박물관 관장 자크 샤메이와 피오렐라 코티에르 안젤리와 메디치의 관계는 아직 미완의 상태라고 보아야 한다.

9
컬렉터야말로 진짜 도둑

보스턴 대학 출신의 고고학자 리카르도 엘리아는 1993년 《고고학*Archaeology*》 학회지에 서평을 썼다. 《고고학》은 미국에서 활동하는 고고학자들의 모임인 미국고고학협회가 발행하는 전문 학술지다. 케임브리지 대학의 고고학과 교수인 콜린 렌프루가 출간한 도록, 『키클라데스 정신: 니콜라스 P. 굴란드리스 컬렉션*The Cycladic Spirit: Master pieces from the Nicholas P. Goulandris Collection*』을 주제로 한 '솔깃하지만 곤혹스러운 일'이란 제목의 서평이었다. 서구 유럽과 북미 대륙에서 가장 오랜 전통을 자랑하는 케임브리지 대학의 고고학과에 재직하는 콜린 렌프루 교수는 당대 최고의 고고학자였다.

1937년 태생인 렌프루는 고고학 분야에서 독창적인 세 권의 책을 저술했다. 처음으로 출간된 책은 『문명의 발생*The Emergence of Civilisation*』이었는데, 기원전 3000년경의 키클라데스 문명을

연구하면서 기존의 문명 발생에 대해 도전장을 내밀었다. 두 번째 저서는 가히 혁명적이라 할 방사성탄소연대측정법으로 분석한『문명 이전*Before Civilisation*』이란 책이다. 이 책은 선사문명의 혁신이 서아시아에서 출발하여 전 유럽으로 확산되었다는 가설에 도전하는 내용을 담고 있다. 세 번째 저서는『고고학과 언어*Archaeology and Language*』인데, 오늘날 우리가 사용하는 언어가 발달하기 이전에 초기 인류가 사용한 원시언어a proto-language라고 볼 수 있는 '모국어' 개념의 존재 여부를 다루고 있다.

렌프루는 1991년 영국의 상원의원이 되었다. 고고학자로서는 더할 나위 없는 성공과 영예를 누렸다. 그럼에도 불구하고 후배 고고학자인 리카르도 엘리아는 서평, '솔깃하지만 곤혹스러운 일'에서 그를 신랄하게 비판했다. 엘리아의 비판은 렌프루가 키클라데스 고대 미술품 컬렉션에 자신의 이름을 올려놓았다는 사실에서 출발한다. 그런데 컬렉션의 어떤 작품도 확실한 출처를 제공할 수 없다는 데 문제가 있었다. 렌프루는 이 컬렉션의 내용을 '보석 같다, 키클라데스 미술의 정수를 보여 준다'고 상찬했지만 고고학자들이 보았을 때는 아무런 의미가 없다고 엘리아는 말했다. 소장품들이 도굴된 물건들이기 때문에 어디서 이 물건들이 나왔는지, 연대는 어떻게 추정하는지, 기능은 무엇인지, 소장품들과의 관계는 서로 어떻게 되는지, 채색상태는 어떠했는지 전혀 알 수가 없기 때문이다. 엘리아 박사에게 굴란드리스 컬렉션은 컬렉션이란 이름을 붙이기 무색할 정도로 전리품에 가까웠기 때문이다. 전리품이란 말은 그 물건들의 과거를 우리에게 훨씬 더 실감나게 전달해 준다. 엘리아 박사는 렌프루 교수가 컬렉션에 자신의 이름을 걸어놓고 무슨 특권인 양 자랑

삼는 현실을 통탄했다. 그는 "컬렉터야말로 도굴을 조장한다. 그들이 시장의 필요를 창출하기 때문이다. 도굴행위는 위작을 만들게 한다. 적절한 고고학적 출처 없이 나도는 상당한 양의 골동품이 있는 곳에는 위작이 있게 마련인데 이는 추적을 피할 수 있는 적절한 방법이 있기 때문이다. 도굴과 위조, 이 두 문제가 고대 미술의 역사가 본래의 모습대로 보존되는 것을 막는 가장 근본적인 장애물이다"라고 말했다. 엘리아 박사는 서평의 마지막을 논쟁적인 말로 끝냈는데, 사람들의 기억에서 좀처럼 사라지지 않을 것이다. "컬렉터야말로 진짜 도둑이다." 그들의 돈과 필요가 없었더라면, 그런 시장은 존재하지도 않았을 것이다.

어느 누구도 남에게 비판받는 것을 달가워하지 않는다. 그런데 렌프루는 엘리아의 비난을 웃어넘겼고 잘 참아 냈다. 그는 다음 《고고학》에다 엘리아의 비판에 충분히 동의한다는 답변을 보내왔다. 굴란드리스 컬렉션에 자신의 이름을 빌려주는 부주의와 경솔로 더 많은 고미술품들이 도굴될 위험에 노출됐다는 점을 인정했다. 컬렉터들이 이런 일에 그 같은 사람을 연관시킴으로써 지적, 사회적, 재정적인 이득을 얻는다는 사실을 그도 잘 알고 있었다. 그는 또 이런 말을 했다. "한 2년 전쯤 뉴욕 메트로폴리탄 미술관의 레온 레비와 셀비 화이트 컬렉션 전시를 보러 갔을 때, 고대 세계의 온갖 미술품들이 세계 도처에서 도굴된 것을 보고 엄청난 충격을 받았다."

렌프루는 잠시 충격에서 벗어나지 못했지만 문제의 심각성에 곧 익숙해졌다. 문화재 약탈이 도저히 받아들이기 힘든 파행적인 수준에 도달했다는 현실인식에 근거하여 케임브리지 대학에 고대 미술품 불법거래 연구소를 설립했다. 이 연구소는 약탈 문화재에 대한

과학적인 접근과 이런 현실에 계속적으로 주의를 기울이고 도굴 문화재와의 전쟁을 치르는 방법을 모색하기 위해 특별히 설립되었다.

렌프루와 엘리아의 논쟁은 1993년에서 1997년까지 지속되었다. 두 사람 모두 논쟁의 교착상태에 빠져 있었지만 메디치 창고에서 그렇게 많은 자료가 확보된 사실도, 그로 인해 그들 논쟁이 새로운 차원으로 전개될 거라는 가능성도 전혀 알지 못했다. 미술관과 박물관을 제외하고라도 제2차 세계대전 이후로 조성된 주요 고대 미술품 컬렉션의 대부분은 자코모 메디치가 제공한 물건이라는 사실에 주목해야 한다. 전후에 조성된 컬렉션—미국과 유럽에 다섯 개가 있다—은 모두 도굴과 약탈로 채워졌으며 도굴 문화재의 대부분이 자코모 메디치를 통해 구입되었다. 대개의 경우, 컬렉터들은 이 사실을 알고 있었을 것이다.

막대한 돈이 연관되었다는 사실만 놓고 보더라도 리카르도 엘리아의 생각이 옳다. 엘리아가 서평을 썼을 당시, 컬렉터야말로 진짜 도둑이라는 말보다 더 정확한 표현이 있을까.

♣

뉴욕의 케네디 갤러리 대표이자 관장인 로렌스 플라이쉬만은 활발하고 적극적인 자선활동가로 유명하다. 1925년 디트로이트 출생인 그는 일리노이의 웨스턴 밀리터리 아카데미를 마치고 퍼듀 대학과 디트로이트 대학을 졸업한 1948년, 그의 아내가 된 바바라와 결혼했다. 제2차 세계대전에 참전하여 프랑스에 주둔하는 동안, 브장송에 남아 있는 폐허가 된 로마 유적지를 방문하면서 처음으

로 고대 미술품에 관심을 갖게 되었다. 1963년 윌리엄 랜돌프 허스트 컬렉션으로부터 그리스 도기 몇 점을 구입했다. 1963년 가족과 함께 뉴욕으로 이주한 그는 케네디 갤러리의 파트너가 되었다. 그들 부부는 메트로폴리탄 미술관을 비롯해서 디트로이트 인스티튜트 오브 아트, 대영박물관, 바티칸 미술관의 후원자가 되었다. 플라이쉬만은 케네디와 존슨 정부 시절 백악관의 자문위원으로 활동하면서 미술사가 E. P. 리차드슨과 함께 아카이브즈 오브 아메리컨 아트를 설립했다. 그는 또한 《아트저널*Art Journal*》을 창간했으며 피어폰트 모르간 도서관의 특별연구원으로 있었다. 그의 아내와 함께 미국 미술품 컬렉션을 만들었고 바오로 6세로부터 바티칸에 현대적 종교미술 컬렉션을 만들어 달라는 요청을 받기도 했다. 1978년에는 교황청으로부터 성 실베스터 수도회의 교황기사로 임명되었고 1986년에는 요한 바오로 2세로부터 훈작기사로 임명되었다. 이때 그는 디트리히 폰 보트머를 만났다. 폰 보트머는 플라이쉬만에게 그들 부부가 가지고 있는 골동품들을 팔라고 조언했고 그 후에 나온 그들의 컬렉션 카탈로그를 보면 "폰 보트머가 플라이쉬만 부부에게 고대 미술품 전문 딜러를 소개해 주었다"는 사실을 알 수 있다.

1996년 게티 미술관은 플라이쉬만의 고대 미술품 컬렉션을 구입했다. 300여 점으로 구성된 이 컬렉션은 8천만 달러로 값이 매겨졌다. 그가 수집한 다량의 골동품을 게티 측에 기부했으나 나머지 2천 달러 정도는 팔았다. 플라이쉬만에게 얼마나 많은 골동품이 남아 있는지는 아무도 모른다.

고고학자들은 두 가지 이유를 들어 게티 미술관의 구매를 우려했다. 첫째, 몇몇 연구를 살펴보면, 개인 컬렉션의 92%가 출처 없는

물건들로 이루어져 있고 나머지 8%는 최근에 수집된 물건이라고 한다. 이 말은 그것 역시도 출처가 없다는 뜻이다. 둘째, 마리온 트루와 그의 동료들의 도움으로 1994년 전시회 도록 형식으로 된 플라이쉬만 컬렉션을 출간했다. 그 후 새로운 소장품 구입 방침이 발표되면서 곧바로 플라이쉬만 컬렉션에 대한 구입이 이루어졌다. 잘 알려지거나 전시 도록으로 출판된 컬렉션이어야만 소장품으로 구입한다는 새로운 방침이 정해졌다. 플라이쉬만 컬렉션은 다른 누구도 아닌 마리온 트루에 의해 곧바로 출판되었다. 이런 교묘한 조치로 게티 미술관은 플라이쉬만의 고미술품 300점을 '아주 적법한 절차에 의해' 구입하게 되었다.

노골적으로 비꼬진 않겠지만 정직하지 못한 방법이었다. '출판된 도록 형식'이 약간의 묘수처럼 보일지는 몰라도 부적절한 물건을 적법하게 만들지는 못한다. 이런 꼼수는 미술관과 박물관 사이에 약탈 문화재가 어느 나라에서 왔건 그 이름만 나오면 된다는 식인데, 이런다고 모든 일이 해결되는 것은 아니다. 게다가 기록들이 남아 있어 확인해 볼 수도 있다. 의심할 여지없이 이런 특별한 사건 뒤에는 플라이쉬만이 있었다. 컬렉션의 대부분이 도굴 문화재들로 구성되었다는 점을 플라이쉬만 부부와 게티 미술관은 알고 있었다.

1994년 가을부터 1995년 봄까지 '고대를 향한 열정: 바바라 플라이쉬만·로렌스 플라이쉬만 컬렉션전'이란 제목으로 말리부의 게티 센터에서 전시회가 처음 열렸고 그다음에는 클리블랜드에서 순

회 전시회를 가졌다. 전시 도록의 서문에는 게티 미술관 관장인 존 월쉬와 클리블랜드 미술관 관장 로버트 P. 버그만이 다른 논점들을 제쳐두고 이런 말을 했다. "되도록이면 한 시대의 예술 양식이나 매체를 완벽하게 대변하는 미술품을 수집하려고 하는 미술관의 컬렉션과는 달리, 개인 소장자의 컬렉션은 굳이 이러한 제약을 둘 필요가 없다. 그들이 고려해야 할 문제는 내가 이 작품을 좋아하는가? 이 작품을 살 여력이 있는가? 내가 이 작품을 오랫동안 소장할 수 있는가? 등등이다. 그들이 소장품을 선정하는 기준은 탁월한 작품성이지 고고학적인 가치가 아니다." 이 말은 바깥으로 드러난 의미만큼이나 숨은 뜻이 흥미롭다. 고대 문명의 산실인 나라에서 약탈과 도굴이 광범위하게 자행된다는 점을 이미 알고 있다 하더라도, 박물관의 큐레이터와 마찬가지로 개인 소장자 역시 물어봐야 할 한 가지 질문이 있다. 그것은 "지금 내가 사려고 하는 물건이 윤리적으로 아무런 문제가 없는가?"이다. 그런데 고고학적 가치가 아니라 예술적 우수함에 소장품을 선정하는 기준이 있다고 말한 월쉬와 버그만의 생각은 로렌스 플라이쉬만의 도록 본문에 인용된 부분을 상당 부분 지지해주고 있다. "기관의 소장품을 결정하는 기준은 컬렉션이 필요로 하는 작품이 무엇인가다. 그렇지만 상업적 거래를 목적으로 할 때에는 어떤 물건이 팔릴 것인가에 영향을 받게 된다. 개인 소장자들이 작품을 구입할 때에는 집에 놓아두어야 하는 조건을 고려하면서 이 점에 가장 끌리는 작품을 선택하게 된다." 달리 표현하면 플라이쉬만의 컬렉션은 순전히 개인적인 취향의 작품들일 뿐, 미술관과 같은 공공기관에는 적합하지 않다는 말로 들린다.

그런데 바로 이 점이 흥미롭다. 펠레그리니가 메디치의 창고에서

발견한 문서들은 페리 검사가 게티 미술관에 몇 가지 공식적인 탐문 조사를 할 수 있도록 만들었기 때문이다. 이 과정에서 게티 미술관의 내부 문서를 접할 기회가 많이 생겼다. 물론 서류들은 부분적으로 '수정되고 편집되었지만', 웬만한 밑그림은 그릴 수 있었다.

마리온 트루가 1992년 1월 30일 월쉬 관장에게 보낸 메모는 다음과 같다. 1992년은 플라이쉬만 컬렉션 전시가 있기 두 해 전이다.

1991년 9월 21일 로렌스 플라이쉬만이 전화를 걸어 미술관 측에 자신의 소장품들을 구입할 의사가 있는지 물었다. 그의 컬렉션은 하나의 세트로 봐야 하는 41점을 포함하여 9점의 걸작들로 구성되었다고 한다.

그가 소장품들을 팔려는 이유는 부동산 시장의 침체와 미국 미술품 시장에서 미국 회화의 약세로 '재정적인' 어려움을 겪고 있기 때문이라고 마리온 트루는 말한다.

플라이쉬만은 물목을 작성하면서 우리 미술관 컬렉션의 가치를 높여줄 물건들을 특별히 선정해 두었다.

구매조건은 간단명료하다. 구매 가격은 550만 달러로 1992년 1월 15일까지 지불하는데 가격과 구입 대상의 선택은 더 이상 협상의 여지가 없다.

총금액은 플라이쉬만이 소장한 작품을 모두 합산한 가격이다.

시리스코스의 서명이 들어간 적회도 칼릭스 크라테르를 제외하고는 구입 품목을 수정하였다. 마리온 트루의 구매 제안서는 다음과 같은 내용으로 계속 된다. "그의 리스트 가운데 몇 가지 물건은 과거에도 그가 구매 제안을 했으나 우리 측에서 구매할 입장이 아니었고 한 점은 경매에서 팔렸던 것으로, 그가 지금 제시한 가격은 구매 원가에 해당하는 최저 가격일 거라고 확신한다."

마리온 트루의 메모는 계속되었다.

칼릭스 크라테르, 코린토스 아리발로스, 청동 헬멧과 손목 보호대를 구입하라는 제의를 받은 적이 있다. 뱀의 다리를 한 거인은 경매에서 팔렸다. 플라이쉬만 씨는 은제 암포라와 리톤(뿔 모양의 술잔)의 구입 가격을 제시했다. 다른 물건들의 원래 구입가격은 알 수 없지만 현재 가격은 공정한 시장가치를 반영한다. 컬렉션을 보면 알게 되겠지만 탁월한 작품성과 희귀성은 장담할 수 있다. 일괄 구매로 제안한 물건들은 일단 구입만 해 두면 컬렉션을 구성하는 데 더할 나위 없이 바람직하다. 이렇게 일괄적으로 구입할 수 있는 기회는 정말 흔하지 않다. 11월 중순에 있을 회의가 끝나면 1월 회의에 발표할 미술품들을 미리 선정해서 말리부 센터에 가져가 연구할 예정이다. IFAR(뉴욕에 본부를 둔 국제 미술품 연구센터를 말하며 도난 예술품에 대한 기록이 보관되어 있음)와 그리스, 이탈리아, 터키에 장물여부를 확인해야 하는데 1월 15일까지 답변을 받지 못할 것 같다. 시간도 촉박하지만 크리스마스와 연말 휴가가 있기 때문이다. 컬렉션의 작품들이 한동안 미국에 있었다고는 하지만 세계적으로 연구해 온 학자들이 있기 때문에 장물 건으로 문제를 일으킬 것 같지는 않다.

게티 미술관의 문서를 보면, 부관장이자 수석 큐레이터인 데보라 그리본이 550만 달러에 아홉 점을 구매하라고 승인했고, 지불기한은 플라이쉬만이 요구한대로 1월 15일까지로 하겠다는 확답을 1992년 1월 4일 서신으로 보냈다.

이런 거래 자료를 기초로 보면 플라이쉬만의 컬렉션과 게티 미술관의 컬렉션과는 아주 작은 차이 밖에 나지 않는 것 같다. 이들이 작품을 고르는 기준은 모두 '탁월한 작품성과 희귀성'이었다. 지금은 우리가 작은 차이를 강조하는 것 같지만 시간이 지나면 모든 것들이 분명해질 것이다.

이 책의 뒷면에는 11점의 미술품에 대한 세부적인 정보가 담긴 목록이 나온다. 메디치에서 플라이쉬만 컬렉션에 이르기까지 펠레그리니가 문서 추적을 통해 정리한 것이다. 여기서는 네 점에만 초점을 맞춰 메디치가 가지고 있던 물건의 작품성과 비밀 조직의 가동을 설명하려 한다. 그리고 플라이쉬만 부부와 게티 미술관의 마리온 트루에게도 곤란한 질문을 하지 않을 수 없다. 그들은 이 물건들이 대체 어디서 나왔다고 생각했을까?

티케 대리석상부터 시작해 보자. 자료에 따르면 이 조각상은 로빈 심스에게 구입한 것이다. 그들은 육중한 치마 주름이 잡힌 이 조각상을 티케로 보았다. 티케가 머리에 쓴 작은 탑 모양의 왕관은 그녀가 보호하기로 한 도시를 뜻한다. 다시 한 번 말하지만 이 조각상은 제네바에서 확보한 사진에도 나와 있었는데, 미처 흙먼지를 씻어 내

기도 전에 찍었다. 게티 미술관이 플라이쉬만에게 2백만 달러를 주고 구입했기 때문에 상당한 비중을 차지하고 있는 미술품이다. 그리스어로 티케는 행운과 기회를 뜻한다. 고대 도시 안티오크와 알렉산드리아의 중심부에는 티케 여신에게 바치는 사원이 건립되었고 작은 마을에까지도 티케는 숭배의 대상이 되었을 것이다.

이렇게 중요한 조각상이 적법한 절차를 거쳐 발굴되었다면 언론이 기사로 내보냈을 것이고 학술지에도 논문으로 게재되었을 것이다. 티케 조각상에 대해 알려진 바가 없다는 사실은 이 물건의 출처가 의심스럽다는 사실을 은근히 드러내 준다.

로마시대 프레스코화와 헤라클레스를 그린 아치 채광창은 상당히 불리한 증거가 된다. 작품은 플라이쉬만이 뷔르키에게서 9만5천 달러를 주고 구입했다고 한다. 이 프레스코화는 사진 때문이 아니라 크기나 주제, 상태로 보아 메디치와 연관된 작품이었다. 페리 검사는 메디치 창고에서 압수한 프레스코화와 '쌍둥이처럼' 보인다고 한다. 스위스 경찰이 1995년 9월 13일 회랑 17을 급습하면서 찍은 사진에는 '쌍둥이' 프레스코화가 바닥에 놓여 있었다.[8]

8 '고대로의 열정' 전시회의 도록 126번 헤라클레스에 대해 마리온 트루가 이런 말을 했다. "로마 벽화 2기 양식의 뛰어난 회화적 환영기술을 보여 주는 작품으로, 폼페이에서 발굴된 벽화의 깨진 상단 부위의 증거자료가 될 수 있다. 폼페이 프레스코의 상단은 셀비 화이트와 레온 레비 컬렉션의 프레스코와도 정확하게 일치한다. ……도록 125의 프레스코와 동일한 장소에서 나온 것이다." 도록 125의 작품은 두 개의 직사각 패널에 담청과 옅은 초록을 바탕색으로 하고 목욕하는 풍경을 그린, 전혀 다른 프레스코의 조각이다. 마리온 트루는 오른쪽에서 왼쪽으로 넘어가는 열주 그림자의 방향으로 보아 "폼페이 전실의 우측 벽면을 장식한 그림의 일부"였을 것이라고 말했다.

두 작품은 펠레그리니가 메디치의 문서들에 파묻혀 씨름하고 있을 때 처음으로 본, 폼페이 빌라에서 나온 프레스코를 떠올리게 했다. 그 작품들도 로마 벽화 2기 양식이었다. 그러면 마리온 트루는 어떻게 그들이 같은 장소에서 나온 벽화라는 사실을 알았을까? 우리는 도굴꾼들이 도굴 장소에서 촬영한 사진에 나오는 아홉 개 벽면을 본 적이 있다. 다섯 개 벽면의 벽화만이 회랑 17에서 발견되었다는 사실은 적어도 네 개의 벽화가 분실되었다는 말이다. 폼페이 벽화의 분실된 조각이 발견, 복구되어 원래 상태로 되돌아간다면, 이보다 더 엄청난 고고학적 사건은 없을 것이다.

디트리히 폰 보트머가 삼단선 작가(세 개의 짧은 선이 도기 장식의 주요 모티브이며 집단적인 작업을 한 화가 그룹)의 작품으로 보았던 흑회도 암포라도 티케상 못지않게 모든 사실을 단적으로 드러낸다. 이 암포라를 찍은 사진은 메디치 창고에서 확보한 사진에서 여러 장 발견되었다. 프리츠 뷔르키는 이 작품을 1989년 플라이쉬만 부부에게 팔았고, 그들은 게티 미술관에 구매를 제의했다. 다른 문서에는 이 암포라가 죽음의 장면을 그린 다른 암포라와 '함께 나왔을 것'이며, 아직도 'REH'(로버트 에마뉴엘 헥트)의 소유라고 'RG'(로버트 가이 Robert Guy, 프린스턴과 옥스퍼드 출신의 고고학자로 비밀 네트워크 멤버에 대한 정보를 주기도 했다)가 말했다고 나온다. 뷔르츠부르크 화가의 히드리아도 그 당시 함께 나왔는데 "여전히 헥트의 수중에 있다"고 한다. 그렇다면 로버트 가이는 이 물건들이 함께 발굴되었다는 사실을 어떻게 알았을까? 이것은 바로 제3자 거래가 진행되고 있거나 이제 막 시작한다는 말이다. 이것이야말로 비밀조직이 활동하고 있다는 명백한 증거가 아닌가.

이제 플라이쉬만과 관련된 마지막 물건으로 눈을 돌려보자. 펠레그리니는 제네바에서 확보된 자료들 가운데 플라이쉬만과 게티 미술관이 1992년에 거래한 적회도 킬릭스 크라테르의 사진을 찾았다. 시리스코스의 작품이었다. 제네바의 사진은 크라테르가 '복원되는 과정'을 보여 준다. 리처드 니어가 작성한 게티 미술관 구매일지를 보면 "올해 미술품 시장에 나온 물건들 가운데 가장 눈길을 끄는 중요한 작품이다"라고 강조하고 있다. 80만 달러의 시가가 형성된 이 도기는 1988년 런던에서 로빈 심스로부터 구매했다. 고가의 시장가격이 형성된 이유는 도기의 도상이 아주 특별했기 때문이다.

대지의 여신 게Ge가 화관을 쓰고 옥좌에 앉아 있는 모습을 그렸다. 게는 아들인 민수염의 거인, 오케아노스(그리스 신화에 나오는 거인족으로 인류의 선조에 해당한다)와 수염이 텁수룩한 디오니소스를 양옆에 거느리고 등장한다. 도기의 뒷면에는 게의 딸인 테미스가 두 명의 남자에 둘러싸여 있다. 두 남자는 발로스와 에파포스이다. 에파포스는 제우스와 이오 사이에서 태어난 아들로 나일 강가에서 출생했다. 그는 멤피스와 결혼하여 리비아라는 딸이 있다. 포세이돈과 리비아의 결합으로 발로스가 태어났다. 발로스는 에깁토스와 담노의 아버지가 되는데 호메로스의 그리스 신화에서, 다나에의 조상이 되는 다나오스의 아버지이기도 하다. 흔치 않은 신들의 계보를 도상으로 나타내었을 뿐 아니라, 그들이 만든 나라의 탄생을 보여 준다.

이 도기의 중요성은 신들의 계보를 나타낸다는 점보다 발 아래 갈겨 쓴 글자에 있다. 용기의 가격이 1스타테르(그리스의 화폐 단위)라고 적혀 있는데, 화폐의 가치는 아테네 병사가 이틀 일한 임금과 맞먹는다. 게티 미술관의 기록에는 이런 내용들이 나온다. "그리스 도기 가격으로는 상당히 센 편이다. ……고대 그리스 시장의 도기 가격이 명시되어 있기 때문에, 이 도기를 통해 사회적 관계를 연구할 수 있다는 점에서 높은 가격을 책정하게 되었다. 또한 도기에 적힌 스타테르라는 화폐단위는 최초로 고액이 표시된 사례다(스타테르보다 작은 화폐단위는 오볼obol이었다)." 시리스코스라는 도기의 서명은 '작은 시리아인'을 말하며 아마도 노예 출신이었을 것이다. 이번에 구매할 또 다른 도기에는 '피스토세노스 시리스코스'라고 적힌 서명도 있고, 조금 뒤에 만들어졌지만 단지 '피스토세노스'라는 이름만 적힌 도기도 있다. "노예 출신인 시리스코스가 자유민이 되

는 순간 피스토세노스란 이름을 쓴 것으로 볼 수 있다. 이중 서명이 들어간 도기는 과도기적 형태다." "도기 그림의 양식은 코펜하겐 화가의 작품으로 알려진 것과 너무 흡사하다. ……이 도기는 코펜하겐의 화가가 바로 시리스코스와 동일한 인물이라는 사실을 말해 준다. ……따라서 이 도기는 미술사적으로 중요한 화가 집단의 내부 관계를 확인할 수 있는 귀중한 단서를 제공한다."

이 도기의 구입과 도상의 분석은 고대 미술사를 연구하는 학자들에게 창작 집단의 내부 관계를 발견했다는 점에서 약간의 흥분을 불러일으킨다. 이러한 이론적 설명은 80만 달러라는 고액을 정당화시키며 메디치와 그의 일당들이 제공한 물건의 품질을 다시 확인하는 계기가 되었다. 그런데 이렇게 귀한 물건을 어디서 찾아냈을까? 우리로선 알 길이 없다.

제네바의 폴라로이드 사진에 찍힌 물건들 가운데 플라이쉬만이 구입한 물건들의 목록을 살펴보면, 대체로 뷔르키 아니면 로빈 심스에게서 구입한 것으로 나온다. 플라이쉬만은 뷔르키와 심스에게 이 물건의 출처에 대해 아무런 질문도 하지 않았단 말인가? 귀하고 작품성 있는 고미술품을 둘러싸고 침묵으로 버텨 온 사람들에게 여태껏 아무런 문제도 없었단 말인가?

펠레그리니가 제네바에서 확보한 자료 중 메디치와 플라이쉬만의 관계를 밝혀내는 데 결정적인 역할을 한 것은 폴라로이드 사진이 아니라, 두 장의 수표였다. 수표의 발행 날짜는 1995년 6월 20일이

고 발행 번호는 116, 액수는 10만 달러, 뉴욕 5번가 452번지 뉴욕 리퍼블릭내셔널 은행 지급으로 되어 있었다. 다른 수표의 발행 날짜는 1996년 3월 20일, 발행 번호는 4747, 액수는 55만 달러, 체이스 맨해튼 은행 지급으로 되어 있었다. 그런데 회랑 17에서 메디치의 소유물로 발견되긴 했지만 메디치가 직접 작성한 수표가 아니라, '피닉스 에인션트 아트 S.A.' 명의였다는 점이 의심스러웠다. 메디치는 왜 다른 사람이 작성한 수표를 자기 물건처럼 보관하고 있었을까? 메디치 창고의 압수 수색은 1995년 9월 13일에 실시되었는데, 수표 발행일이 그보다 훨씬 뒤인 1996년 3월 20일인 이유는 무엇일가? 플라이쉬만 컬렉션이 게티 미술관에 팔린 후에 발행된 수표가 아닐까? 펠레그리니가 또 다른 서류를 찾아낼 때까지는 부분적인 파악에 그칠 수밖에 없었다. 펠레그리니가 찾아낸 서류는 피닉스 아트라는 로고가 새겨진 1995년 5월 5일자 메모였다.

우리가 작성한 두 장의 무기명 수표에 대해 피닉스 에인션트 아트 S.A.가 책임이 있음을 이 편지로 확인하는 바이다. 무기명 수표를 받아들일 때 어떤 문제가 발생하더라도 수표에 명시된 날짜와 액수대로 지급하도록 한다.

1) 수표발행번호 116, 뉴욕 리퍼블릭내셔널 은행, 1995년 6월 20일, US$100,000
2) 수표발행번호 4747, 체이스 맨해튼 은행, 1996년 3월 20일, US$550,000

합계: US$650,000

'히샴 아부탐'의 서명이 들어 있었다.

제3자 거래의 전형을 보여 주고 있으며 같은 파일에 꽂혀 있던 다른 문서에서도 제3자 거래 사실을 여실히 드러냈다. 바로 에디션스 서비스와 에인션트 아트 사이의 '동반적 밀거래'였다. '1994년 6월 18일 제네바'라고 적힌 문서는 이들 두 회사의 밀약 관계를 확인해 주었다. 1993년 12월 9일 소더비에서는 히르쉬만의 그리스 도기 컬렉션 경매가 열렸는데, 에디션스 서비스와 에인션트 아트가 각각 2/3, 1/3의 비중으로, £1,953,539.39를 낙찰 받았다. 두 회사의 낙찰가 총액은 3백만 달러에 달하며 낙찰 받은 작품들을 다시 판매하여 각각의 지분대로 상호 변제할 예정이었다.

메디치와 피닉스사의 긴밀한 관계를 보여 주는 자료들은 더 많이 나왔다. 에디션스 서비스로 보낸 물품 운송장, 피닉스사의 로고가 찍힌 종이에 쓴 메모, 메디치가 피닉스사에 '서비스 명목'('전문가의 감정, 의견' 등등)으로 매달 보낸 송장들(메디치의 사인이 들어감)이다. 모두 합치면 스위스 프랑으로 9,500프랑에서 3만 달러에 이른다.

플라이쉬만 컬렉션의 대략적인 가치는 펠레그리니의 계산에 따르면 10만 달러를 넘어선다고 한다. 가격도 가격이지만 가장 문제가 되는 것은, 출처가 없는 작품들이 대부분 메디치에게서 나왔기 때문에 이탈리아에서 불법 유출되었다는 점이다. 게티 미술관에 보관된 문서는 이 문제를 말끔히 해결해 주었다. 미술관 측은 미술품들이 대외적으로 거래될 때 로빈 심스와 프리츠 뷔르키란 인물들을 통해 거래된다는 사실을 알고 있었다는 내용이다. 수표만 하더라도 플라

이쉬만과 아부탐이 직접 거래한 것으로 나온다. 당사자들은 모두 알고 있었다. 그래서 게티 미술관의 미술품 구입 관련 문서 가운데 '출처 및 반출 내역' 항목에 대해 아무도 이의를 제기하지 않았다.

게티 미술관과 마리온 트루는 플라이쉬만 컬렉션을 구입하는 것이 적절하다고 판단한 점과 그것을 구입하기 위해 새로운 미술품 구입 정책—전시된 이력이 있거나 도록으로 출간된 개인 컬렉션이란 사실이 확인만 되면 미술관에서 구입할 수 있다—을 발표하는 뻔뻔스러운 행동을 부끄러워해야 한다. 그 당시 마리온 트루는, 현대의 개인 컬렉션이 전부 그런 것은 아니지만, 대다수가 플라이쉬만 컬렉션과 같은 방식으로 만들어졌다는 사실을 잘 알고 있었다.

♣

현대의 주요 컬렉션은 모두 불법 도굴된 미술품들로 이루어졌으며 대개의 경우, 컬렉터들과 이 일에 관련된 미술관 큐레이터들은 이런 일들이 불법이라는 점을 잘 알면서도 묵인하고 있다. 이 장에서 언급하고 있는 미술품들은 회랑 17에서 발견된 폴라로이드 사진으로 말미암아 수사의 대상이 된다.

벨기에 태생의 다이아몬드 거상이자 세계적인 다이아몬드 가공 회사의 회장인 모리스 템펠스먼은 보스턴 미술관의 고대 미술관을 방문하고 그 일을 계기로 국제협력위원회의 위원이 되었다. 그렇지만 그는 재클린 케네디 오나시스의 친구로 더 많이 알려져 있다. 1970년대와 80년대 템펠스먼은 이집트, 근동, 그리스 로마 미술품의 주요 조각 작품들을 구입했다. 관련 서류를 보면 대개 로빈 심스

를 통해 구입했다.

일찌감치 템펠스먼은 자신의 컬렉션을 팔려고 했으며 1982년 10월 초에 이미 네 차례에 걸쳐 게티 미술관에 구매 의사를 타진해왔다. 템펠스먼은 로빈 심스를 통해 그 당시 담당 큐레이터였던 질리 프렐에게 접근해서 이집트와 근동 미술품을 비롯한 21점의 애장품을 사라고 제의했다. 제시 가격은 4,500만 달러였는데 거절 당했다. 두 번이나 거절 당하고 나서도 심스는 1985년 여름 네 번째 제안에 들어갔는데 주요 그리스 로마 미술품 11점을 1,800만 달러로 제시했다. 이번에는 담당 큐레이터도 강력하게 추천하겠다는 의사를 보내옴으로써 1985년 11점의 고대 미술품을 공식적으로 거래했다.

게티 미술관은 템펠스먼 컬렉션 구입 건에 대해 페리 검사에게 문서 열람을 허용했는데 일부 문서는 이미 수정된 상태였다. 11점의 미술품 가운데 3점만이 확인되었다. 사슴을 공격하는 두 마리의 그리핀 조각상, 해마를 타고 있는 바다요정 네레이드가 그려진 족탕기, 대리석 아폴로상이 그것이다. 이 세 작품들도 제네바에서 압수된 폴라로이드 사진에 나온 것들이었다. "같은 카메라로 같은 장소에서 하나하나씩 찍은 사진이며 뒷면에 적힌 번호까지도 동일했다(00057703532)." 출토되었을 때에는 파편 상태였고 알록달록한 테이블보가 깔린 테이블 위에 이탈리아 신문을 깔고 촬영했다. 일련번호가 같았기 때문에 펠레그리니는 이 물건들이 같은 장소에서 나온 것으로 보았다. 때맞춰 나온 《게티 미술관 14호Getty Journal, number fourteen》(1986)에는 이 작품이 "동일한 장소에서 나오지 않았더라도 동일지역에서 출토되었을 가능성이 높다"는 내용의 논

문이 실렸다. 저자는 이 물건의 원산지가 마케도니아지만 타란토에서 실려 에트루리아로 운반되었을 가능성이 높다고 보았다. 그렇다면 그 글의 저자는 이 물건들에 대해 얼마나 알고 있다는 말인가?

펠레그리니는 결국 메디치가 로스앤젤레스를 방문했을 때 찍은 사진의 필름을 찾아냈다. 필름 속에는 템펠스먼 컬렉션의 대리석 작품 옆에 서서 '자기가 이 작품의 아버지라도 되는 양 우쭐대는' 모습의 메디치가 있었다.

템펠스먼 컬렉션의 나무랄 데 없는 작품성은 보스턴 미술관 고대 미술 담당 큐레이터 코르넬리우스 베르뮐 박사의 "작품의 보존 상태, 미적 우수성, 미술사적 중요성은 비할 데가 없다"는 말이 보증하고 있었다. 하버드 대학 고고학과 데이비드 G. 미턴 로브 교수도 이렇게 말했다. "이 작품들은 모두 나무랄 데 없이 탁월한 수준을 고루 갖췄다. 그 시대의 걸작으로 꼽아도 손색이 없다. 미술사의 증거가 될 만한 작품들이다." 예일 대학 고고학과의 제롬 P. 폴리트 교수는 "템펠스먼 컬렉션을 구입한다면 미술관의 품격을 한층 더 높여줄 것이며 이 분야에서는 비교할 만한 작품이 없는 것으로 안다"고 말했다. 미시간 대학의 고고학과 교수이며 켈시 고고학 전문 박물관장으로 있는 존 G. 페들리 교수도 이들과 견줄 만한 작품이 없으며 학문적으로도 상당히 중요하다는 점을 인정했다.

개별 작품 설명을 위해 수집한 자료는 이런 사실들을 더 자세히 말해주고 있다. 사슴을 공격하는 그리핀(550만 달러로 산정됨)은 "필적할 만한 작품을 찾기 힘든 그리스 미술의 최고봉. ……이 같은 작품에 대해 전혀 알지 못했기 때문에 특별하다고 말할 수밖에 없다. 이 작품은 남아 있는 채색 대리석 조각상 가운데 단연 으뜸이다."

도기 안쪽이 회화로 채워진 대리석 사발(220만 달러)은 "여태껏 이런 작품이 있다는 소리를 들어보지 못했다. ……풍부한 장면 구성과 색상은 대접 모양의 도자기를 더욱 돋보이게 한다. 그리스와 로마의 작가들이 그리스 미술을 그렇게도 찬미했건만 거의 완벽한 수준으로 사라져 버린, 그리스 회화의 기념비적인 사례가 될 수 있다. ……이 작품이 지니는 최고의 가치는 바로 여기에 있다. ……심미적인 작품의 대표 사례일 뿐만 아니라, 후기 그리스 미술 양식의 다양한 색채, 안료, 대리석 표면에 물감을 도포하는 기술을 이해할 자료를 제공해 준다는 점에서 의미가 크다고 할 수 있다. 무엇보다 사발의 형식이 독특하다." 아폴로 대리석상(250만 달러)은 "북미 대륙에서 가장 정교하고 수준 있는 조각 작품이다."

여태까지 다룬 고대 미술품과 비교해 보아도, 이 작품들은 중요하다. 출처 없이 거래되는 고대 미술품들은 평범하다는 말을 무색하게 만들 정도이기 때문이다. 미술품 구입 대장에 아서 휴턴이 '출처 및 반출 가능성'에 기재한 내용의 전문은 이러하다. "이번 컬렉션은 뉴욕에 거주하는 다이아몬드 사업가 템펠스먼이 지난 25년간 모은 작품들 가운데 중요한 작품만 선별했다. 작품들은 개별적으로 다양한 배경에서 나왔다고 할 수 있다. 대다수의 작품들은 템펠스먼이 직접 구매한 것이며 일부는 런던의 로빈 심스를 통해 사들인 작품들이다. 모든 작품들은 미국에 합법적으로 반입되었으며 현재 미술관에서 보관 중이다."

이게 전부다. 그렇게 중요한 작품이 로빈 심스와 템펠스먼 이전에는 아무런 이력을 증명할 수 없다고 한다. 그런데 아무도 이의를 제기하지 않는다. 게티 직원들만이 아니라 작품을 조사한 전문가들

역시 아무 말이 없다. 왜 미술사적으로 의미 있는 작품이 어디서 나왔는지 묻는 이가 없으며, 어째서 물건들이 여태까지 한 번도 공개적으로 거론된 적이 없을까? 왜 그토록 아름다운 작품을 로빈 심스가 어디서 구입했는지 아무도 묻지 않는단 말인가? 그렇다면 이 작품이 어디서 나왔을까 하는 생각조차 아무도 하지 않았다는 말인가? 아니면 그 대답이 두려웠을까? 그것도 아니면 이미 모두가 다 알고 있는 걸까?

❦

셀비 화이트와 레온 레비 부부는 바바라 플라이쉬만과 로렌스 플라이쉬만과 비슷한 점이 많다. 돈이 많았던 이들 부부는 예술에 지대한 관심을 보였다. 플라이쉬만이 케네디와 존슨 정부 시절에 백악관 자문 위원이었듯이, 셀비 화이트는 클린턴 대통령의 문화재 자문위원을 지냈다. 그 점에 대해서는 말이 많았다(문화재 자문위원회는 해외의 고대 문화재가 미국 내 개인 소장가의 손에 유입되는 것을 막는 일을 해야 하는데, 미국 고고학회장 낸시 윌키의 말을 빌면 '고양이에게 생선 가게를 맡긴 꼴'이 되고 말았다). 플라이쉬만이 아카이브즈 오브 아메리칸 아트의 설립에 박차를 가하고 수많은 미술 단체를 지원했던 것처럼, 셀비 화이트와 그녀의 작고한 남편 레온 레비는 메트로폴리탄 미술관에 '로마, 에트루리아 미술 기금'을 제공했다. 플라이쉬만이 고대 미술품 컬렉션을 조성해 게티 미술관에서 전시회를 갖더니 결국은 게티 측이 구입한 것처럼, 레비와 화이트 부부도 그만한 수준의 컬렉션을 만들었다. 플라이쉬만 컬렉션에 결코 뒤지지 않는 거

창한 제목의 전시회, '과거의 영광'을 1990년 9월부터 1991년 1월까지 메트로폴리탄 미술관에서 열었다. 1999년부터는 레비-화이트 컬렉션의 일부가 메트로폴리탄 미술관에 영구 전시되고 있다.

이들의 결정적인 공통점은 플라이쉬만 부부처럼 약탈, 도굴된 미술품으로 그들의 컬렉션을 채웠다는 점이다.

어쨌든 독자들은 이제 이 정도 가지고는 별로 놀라지도 않을 것이다. 플라이쉬만 컬렉션의 폼페이 프레스코화 두 점은 제네바 창고의 메디치가 가지고 있던 프레스코화와 '정확히 똑같을' 뿐 아니라, 레비-화이트 컬렉션의 프레스코화와 퍼즐 조각을 맞추는 것처럼 잘 들어맞았다.[9]

이런 사실도 더 이상 별다른 충격을 주지는 못하지만, 펠레그리니의 문서 추적 작업은 플라이쉬만 컬렉션과 모리스 템펠스먼을 연결시켰듯이, 제네바와 레비-화이트의 연결고리를 찾았다. 게다가 회랑 17에서 깨지고 흙이 묻은 채 바닥에 나뒹구는 상태의 미술품을 촬영한 폴라로이드 사진은 레비-화이트의 소장품들과 상당히 일치했다. 또 로빈 심스가 레온 레비에게 보낸 일련의 화물 송장들은 심스가 메디치의 서류철에서 복사한 송장들과 정확히 일치했으며 그의 말대로 위탁받은 물건이라는 점을 입증해 주고 있다. 거기에는 아부탐이 보낸 송장들도 있었고 그것 역시도 메디치의 것과 일치했다.

이 책의 말미에 있는 미술품 목록에 서류 추적 작업을 통해 메디치에게서 사들인 것으로 확인된 레비-화이트 컬렉션의 작품 10점

9 책 뒷부분의 미술품 목록 참조.

에 대해 상세히 적어 두었다. 어떤 경우라도 문서 추적 작업은 수사팀에게 가장 익숙한 방법이고 모든 사실을 빠르게 찾아낸다.

레비-화이트 컬렉션 106번, 아티카 흑회도 암포라는 불치의 화가(기원전 540~530) 작품으로 보이며 제네바에서 확보된 사진 가운데 나왔다. 이 작품은 1985년 12월 9일 런던에서 실시된 소더비 경매에서 팔린 적이 있다. 만약 제대로 된 이력만 첨부했더라면 대영박물관이 구입할 뻔 했다.[10]

펠레그리니는 보고서에서 체르베테리에서 출토된 카이레탄 히드라(물을 담는 용기) 두 점에 특별한 관심을 가졌다. 게티 미술관이 2000년에 발간한 『진 폴 게티 미술관의 그리스 도기』 제6권에 실린 논문에서도 이 도기를 다룬 적이 있다는 아주 흥미로운 사실을 발견했다. 레비-화이트 컬렉션의 도기들은 아주 특별하다. 도기 하나에는 노새를 공격하는 표범과 암사자가 묘사된 반면, 다른 도기에는 폴리페모스의 동굴에서 급하게 도망치는 오디세우스와 그의 부하를 그리고 있다(호메로스의 오디세이에는 폴리페모스가 외눈박이 거인으로 나오는데, 그는 오디세우스와 그의 동료들을 동굴에 가두고 죽이는 적대적 행동을 보였다). 두 작품은 비록 파편 상태이긴 하지만 육안으로 확인할 수 있을 정도여서 제네바의 사진에서 찾을 수 있었다. 이 작품의 경우에는 파편을 근접 촬영하여 확대한 사진들이 몇 장 있었다. 사진을 보면서 펠레그리니는 이런 생각이 떠올랐다. 게티 미술관에서 나온 논문에서 그리스 도기의 제작 방식과 형태 축조를 다루며 다양한 도기 그림을 예로 들었는데 제네바에서 확보한 사진에

10 553~554쪽 노트 참조.

나온 것과 같은 모양으로 금이 간 자국을 그대로 드러내는 도기를 찍은 사진도 있었다. 다양한 도기 그림을 사례로 들었던 페기 샌더스는 직접 접합 상태가 그대로 나타나는 복구 과정의 도기들을 보았거나 제네바에서 압수된 사진을 보았던 것 같다. 이 부분에 관해서는 책 말미의 목록에 나와 있다. 셀비 화이트와 레온 레비는 말할 것도 없고 게티 미술관의 담당자들은 이 도기를 이루는 파편들이 대체 어디서 나왔다고 생각했을까?

여기서 끝이 아니다. 회랑 17에서 확보된 문서들 가운데 나온 편지를 보면 불편하고 곤란한 질문들을 더 많이 하게 한다. 레비-화이트 컬렉션(이들 부부의 컬렉션을 위해 고용된 큐레이터)과 그리스 도기에 관해 권위 있는 네덜란드 학자 야브 M. 헤멜릭 교수가 서로 주고받은 편지다. 헤멜릭 교수는 히드라의 출판에 상당한 관심을 드러냈고 '복원하기 전 상태를 찍은 사진'을 자신의 책에 넣을 수 있는지 편지로 물었다(이렇게 말한 것으로 보아 그는 도기 파편을 보았을 것이다). 이 편지와 함께 누군가 이 문제를 다룬 편지를 썼다. "아부탐?" 1995년 5월 16일자의 이 편지는 피닉스 아트가 레비-화이트 부부에게 송장을 보낸 지 일 년이 지난 때였다. 그렇다면 히드라는 최근에 복원된 것이 분명하다.

♣

레비-화이트와 헌트 형제가 서로 얽혀 있는 물건이 하나 있다. 헌트 컬렉션에 대해서는 다시 얘기하도록 하겠다. 바로 에우프로니오스의 서명이 들어간 조각난 적회도 킬릭스 크라테르이다. 1990년 6

월 19일 소더비 뉴욕 경매에서 스타로 등장한 이 크라테르는, 22인치 크기인 메트로폴리탄 미술관의 크라테르보다 훨씬 작은, 18인치 정도 크기다. 소더비 경매가 선 그날은 텍사스 석유재벌 넬슨 번커 헌트와 윌리엄 허버트 헌트 형제가 사들였던 그리스 로마 도기와 주화 컬렉션이 여러 곳으로 팔려 나가는 날이었다.

헌트 형제는 원래 일리노이 출신인데 남북전쟁 후 그의 아버지를 따라 텍사스로 이주해 왔다. 아버지는 한때 카드 도박에 빠졌지만 텍사스에서 석유 시추 사업을 시작해 성공했다. 그런데 그를 끊임없이 따라다니는 경쟁자들 때문에 꽤 오랫동안 시달림을 당했다. 그들은 헌트의 아버지가 자신들을 속였다고 주장했지만 헌트의 아버지는 유전으로 부자가 되었고 그의 장남 헤지는 엄청난 부의 제국을 건설했다. 그런데 헤지는 전두엽 절제수술을 해야 했을 정도로 정신 건강에 문제가 많았다. 그래서 둘째인 번커가 재산을 상속받았다. 그는 파키스탄과 시리아로 석유산업을 확장시켜 나갔다. 이들 국가에서는 세계 최대의 석유매장지대가 발견되었는데 헌트에게 채굴권을 주었다. 석유 시추자로서 꿈을 실현할 좋은 기회였다. 석유 시추에서 나온 이익의 절반이 그의 재산이었으며 7조 달러에 달했다. 약관 35세의 나이에 세계 최고의 갑부가 되었다. 헌트 가문은 1970년대에 석유 사업뿐 아니라 부동산(한때는 5백만 에이크를 소유하기도 했다), 유럽의 고성, 설탕, 피자, 은에 투자하는 등 업종을 다각화했다. 1970년대에는 인플레이션이 심했는데 개인이 금을 보유할 수가 없게 되자 헌트 형제는 다량의 은을 사들이기 시작했다.

파산하기 직전인 1980년 초반, 헌트 형제는 그리스 로마의 도기와 주화를 엄청나게 많이 보유하고 있었다. 헌트 컬렉션은 1983년 '고

대 세계의 부'라는 거창한 제목의 전시회를 열고 도록도 출판했다. 그렇지만 파산과 법원의 유죄 판결을 만회해 보려는 의도로 1990년에는 자신의 컬렉션을 처분했다. 에우프로니오스 킬릭스는 1/4 정도 복원이 진행된 상태로 6월 경매에 나갔는데, 20세기 들어서 처음으로 경매에서 팔린 에우프로니오스 작품으로 기록됐다. 낙찰가가 무려 176만 달러로 그리스 도기로서는 최고 가격에 팔려나갔다. 메트의 크라테르를 뛰어넘는 가격이다. 이 물건은 레비-화이트 부부의 대리인 자격으로 로빈 심스가 경매에 참가해서 낙찰 받았다.

이 크라테르에 관해서는 네 가지 특이한 점이 있다. 먼저, 헌트 컬렉션의 그리스 도기와 주화는 로스앤젤레스 섬마 갤러리를 통해 구입했다. 섬마 갤러리의 대표는 세간에서 말이 많은 인물이었다. 브루스 맥넬로 그는 이 화랑을 부모에게 물려받았다. 맥넬 역시 헌터 형제들처럼 삶의 기복이 많았던 인물로 이 이야기의 한 자락을 장식한다. 서던 캘리포니아 대학 생화학 교수의 아들로 태어난 그는 고대 주화를 향한 대단한 열정의 소유자였다. 어린 나이에도 불구하고 그의 이런 열정이 이탈리아, 터키, 이집트, 알제리 등지의 골동품 가게와 시장을 돌아다니게 만들었다. 1974년 스위스 경매에 나온 고대 주화를 42만 달러라는 기록적인 가격에 사들였다. 기원전 5세기에 사용된 아주 희귀한 아테네 주화로 데카드라크마(10드라크마)라고 한다. 6년 뒤에 그는 이 물건을 최초의 백만 달러 주화로 거래한 장본인이 되었다. 세상을 읽는 재빠른 눈과 타고난 경제 감각으로 맥넬은 프로 하키 팀 '로스앤젤레스 킹스'와 풋볼 팀 '토론토 아르고너츠'를 사들였고 「블레임 잇 온 리오*Blame It on Rio*」, 「근사한 빵집 소년*The Fabulous Baker Boys*」과 같은 영화를 제

작하기도 했다. 유명한 프랑스 '파리국제경마대회the Prix de l'Arc Triomphe'에서 우승한 경주마를 소유하고 있으며 마구간에는 100마리의 서러브레드종마가 있다. 골디 혼, 미셸 파이퍼, 마이클 J. 폭스, 로널드 레이건을 친구로 두고 그들과 어울렸다.

그는 1974년부터 로버트 헥트와 협력 관계에 들어갔는데, 이런 관계를 통해 로버트 헥트는 베벌리힐스의 로데오 거리에서 가장 눈에 띄는 맥닐 섬마 갤러리의 숨은 실력자가 되었다. 자신의 이력(옥스퍼드 석사 출신이라는 학위 날조와 함께 섬마 갤러리가 진 폴 게티 미술관과 협력 관계에 있다는 사실 유포)을 미화한다고 비웃음을 사던 맥닐은 다시 터키로 돌아갔다. 그들은 터키에서 고대 미술품 불법 도굴을 일삼았고 그것들을 밀반출해 왔다고 한다. 헤라클레스의 과업을 조각한 로마 석관을 떼어 가는 절도 사건에 그들이 연루돼 있었고, 로마 석관의 패널 일부는 터키에서 복원되었다고 한다. 이 물건은 섬마 갤러리에 있는 로마 석관과 정확하게 일치한다. 로마 시대에 유명한 고대 도시였던 이프로디시아스에서 여덟 점의 대리석 조각상이 도둑맞는 사건이 있었는데 그것 역시도 섬마 갤러리의 것으로 밝혀졌다.

자신의 역할이 도처에 흩어져 있는 도굴 고미술품과 주화를 밀반입시키는 일이었다는 점을 맥닐도 나중에 시인했다(맥닐의 말로는 시장에 나와 있는 고대 주화의 80%가 '새것'이라고 한다. 이 말은 방금 땅에서 나왔다는 뜻이다). 하지만 헌트 형제와 그의 연합은 오래 가지 못했다. 그들은 1978년 산타 아니타 경마대회장에서 만났는데 헌트는 그에게 두 가지 질문을 했다. 첫 번째 질문은 "고대에는 금과 은의 가치가 어떠했는가?"라는 것이었다. 맥닐은 '아마도 24:1 정도'라

고 대답했다. 두 번째 질문은 "세계적인 주화 컬렉션을 만들려고 하는데 어떻게 생각하는가?" 이미 그 당시에 헌터 형제는 은을 사재기하고 있던 중이었다. 그들은 그 후로 몇 년 동안 맥넬과 섬마 갤러리를 이용해서 주화와 골동품을 사들였다. 나중에 맥넬은 저널리스트 브라이언 버로우에게 "자기는 헥트에게 에우프로니오스 도기를 제공한 것으로 보이는 도굴꾼에게 백만 달러 가까운 돈을 주고 에우프로니오스의 컵을 사들인 혐의로 기소되었다"고 말했다.

에우프로니오스의 크라테르에 관해 두 번째로 놀라운 사실은 헌트 컬렉션 경매에 나온 에우프로니오스 도기가 그것만이 아니라는 점이다. 다른 킬릭스가 더 있었다. 그런데 그 물건을 다른 사람도 아니고 자코모 메디치가 80만 달러에 사들였다. 이번 킬릭스는 1995년 9월 13일의 기습에서 확보한 자료에 나온 것이었다. 순진한 스위스 경찰이 떨어트리는 바람에 깨진, 바로 그 물건이었다.[11]

세 번째로 주목할 만한 사실은 레비-화이트의 에우프로니오스와 메디치의 에우프로니우스 모두 헤라클레스를 도상의 주제로 했다는 점이다. 1972년 메트로폴리탄 미술관이 구입한 에우프로니오스 도기도 키크노스와의 전투에서 갇힌 헤라클레스를 그렸다. 키크노스는 태초의 티탄족으로, 전쟁의 신 아레스의 아들이다.

네 번째 특이한 점은 제네바의 메디치 창고에서 확보한 자료들 가운데 흙이 묻고 깨진, 복구 전 상태의 도기를 찍은 폴라로이드 사진이 나왔다는 것이다. 바로 레비-화이트 크라테르를 찍은 것이었다. 이번 에우프로니오스 도기의 긴 여정은 이러하다. 메디치 → 헥

11 61쪽 참조.

트 → 섬마 갤러리 → 헌트 형제 → 로빈 심스 → 레비-화이트 부부.

여기서 끝이 아니다. 레비-화이트 부부가 에우프로니오스 크라테르를 손에 넣고 몇 달이 지난 1991년, 그들은 이 물건을 게티 미술관 보존분과에 보내 조사 및 복원을 의뢰했다. 표면적인 이유는 레비-화이트 부부에게는 에우프로니오스 도기에서 나온 파편으로 보이는 조각이 두 개 더 있었는데, 게티 미술관 보존팀이 이 조각들을 붙여주기를 원한다는 것이었다. 이탈리아 검찰이 발견한 증거자료들은 이 일화에 관해 세 가지 사실을 말해준다.

첫째, 두 개의 파편은 에우프로니오스 크라테르에 맞지 않았다. 둘째, 레비-화이트 컬렉션의 큐레이터 앤 레인스터 윈드햄 박사가 게티 미술관 고대 미술품 보존 팀의 마야 엘스턴에게 보낸 편지에는 다음과 같은 내용이 추가로 적혀 있었다. "두 개의 파편은 거실에 있었다. 사례 A. 이 파편들이 크라테르에 맞을 줄 알았는데 아니었다. 프레드 슐츠는(1995년 6월) 그 파편을 자기가 가지고 있다가 헥트에게 '믿음의 징표'로 주었다고 말해 주었다. 그런데 헥트가 그 파편을 팔아넘기다니! ……구매날짜 1990년 6월 25일." 레비-화이트 부부는 경매에서 크라테르를 낙찰 받고 6일이 지난 후, 그 파편을 사들였다. 로빈 심스가 경매에서 산 크라테르를 레온 레비에게 보낸 날짜와 같은 날이다.

끝으로 게티 미술관 보존 팀의 마야 엘스턴이 크라테르를 조사하면서 1991년 6월 23일 작성한 보고서의 일부를 발췌해 보았다.

손잡이와 굽은 따로 제작된 반면 도기의 몸체는 한꺼번에 만들어졌다. ……이 크라테르는 예전에 복원된 적이 있다. 75개의 파편

은 원래 도기에서 나온 조각들의 1/4에 해당된다. 대부분의 조각들은 도기의 주요 부분을 구성하는 A면에 집중되어 있다. 그에 비해 나머지 조각들은 전체적으로 흩어져 있다. ……추가로 나온 두 조각의 구조적인 조건. ……흙과 더께들이 표면을 덮고 있었지만 부분적인 세척 작업은 이미 한 것 같다. 파편이 난 모서리 쪽으로 부산물들이 많이 분포해 있다. ……원래 있던 파손 부분과 나중에 추가로 생긴 흠집이 도기 표면에 보인다(뒤에 생긴 자국들은 발굴 도구들로 인해 생겨난 것 같다).

이 도기 역시 제네바 창고에서 발견된 폴라로이드 사진 속에 있었다. 이들 에우프로니오스 도기들이 메디치에게서 나왔다는 점은 분명하다. 메트로폴리탄 미술관의 에우프로니오스 크라테르의 출처와 관련하여 이 사실이 아무런 의미가 없는 것은 아니다. 복원 전문가 엘스턴은 도기 파편에 난 흠집을 찾아냈으면서 왜 의심을 하지 않았을까?

❦

에우프로니오스 도기들은 이제 잠시 접어두기로 하자. 펠레그리니는 귀중한 물건을 다시 한 번 발견했다. 이 물건들은 한때 헌터 형제의 소장품이었으나 1990년 소더비 경매에서 팔렸다. 아티카 흑회도 킬릭스와 분수에서 목욕하는 인물들을 그린 아티카 적회도 스탐노스(어깨쯤에 손잡이가 달린 대형 암포라)가 문제의 작품이다. 서류를 조사해 보면 이들 도기는 경매장과 화랑들을 이미 거쳐 왔다.

로스앤젤레스의 섬마 갤러리에서 처음 팔려나간 이후 1990년 소더비 경매에도 놓이게 되었다.

그런데 펠레그리니는 메디치의 창고에서 킬릭스와 스탐노스 말고도 다른 물건을 찍은 사진들을 찾아냈다. 둘 다 흙과 오염물이 묻은 파편들을 '즉석에서 붙였지만' 메우지 못한 틈이 많았고 최근에 출토된 재료들을 섞어서 결합시켜 놓았다. 스탐노스를 찍은 사진은 3장이 있었다. 도기 아래 굽 부분에 그리스 문자와 에트루리아 문자로 쓴 글씨가 있어(HE는 그리스 문자로, CA는 에트루리아 문자로 적혀 있었음) 출처가 이탈리아라는 사실은 확실하지만 "빠진 부분이 눈에 띌 수밖에 없었다."

그렇다면 단순하지만 새로운 의문이 하나 더 생긴다. 왜 메디치는 1990년의 헌트 컬렉션 경매에서 킬릭스와 스탐노스를 샀을까? 그런데 어떻게 똑같은 물건의 복원 전 모습을 찍은 사진이 그의 파일에 있단 말인가? 해답은 이렇다. 그 물건들이 나오자마자 메디치가 사들여서 복원시키고, 섬마 갤러리가 판매할 수 있도록 헥트에게 건네준다. 그런 다음 다시 사들인다. 왜 이런 복잡한 과정을 거쳐야 했을까? 그것은 자신의 비즈니스를 위해 시장을 교란시킬 필요가 있기 때문이다.

헌트 컬렉션의 다른 물건들도 모두 사진 속에 있었다. 아티카 적회도 암포라 두 점과 아티카 흑회식 도기 한 점은 예비 단계 수준의 결합에서 '다시 한 번 조정을 거친' 상태지만 아직은 붙인 조각들의 틈새가 많이 보였다. 촬영 장소도 일반 주택인 게 분명했다. 뉴욕 소더비 경매에 이 물건들이 나왔을 때에는 틈이라고는 찾아볼 수도 없을 정도로 매끈하고 아름다운 광택을 내는 작품으로 변신했다.

돌아가는 사정이 이상하리만치 너무 비슷하다.

◈

1994년 1월 런던의 로열 아카데미는 '절대에의 추구: 고대 미술의 세계'라는 거창한 제목의 전시회를 주최했다. 실제로 이 전시는 조지 오르티츠 컬렉션을 위한 것이었다. 전시회 개막 후 며칠이 지나자, 고고학자들은 BBC 방송을 통해 출처를 대지 못하는 대다수의 작품을 비난하고 나섰다. 다급해진 오르티츠는 시중에 나오는 85%의 고대 미술품들이 '승률게임'이란 식으로 거칠게 항변했다. 같은 프로그램에 나온 콜린 렌프루 교수는 그 점을 인정하지 않았다.

오르티츠는 파스콸레 카메라의 계보에 나오는 사람이다. 그는 대부분의 소장품들을 베키나와 구툴라키스에게서 사거나, 그렇지 않으면 계보에 나오는 다른 사람에게서 구입했다고 시인했다. 그렇다고 오르티츠의 모든 소장품을 그들로부터 구입한 것은 분명히 아니었다. 제네바에서 압수한 자료를 담은 상자 안에는 '발굴 과정을 담거나 출토 장소에서 나오자마자 곧장 촬영에 들어간' 물건들을 찍은 사진들이 있었는데, 펠레그리니는 네프로 조각상을 찍은 폴라로이드 사진을 우연히 발견하게 되었다. 네프로는 불치 지역에서만 나오는 특수한 암석이다. 펠레그리니가 발견한 사진은 발굴 현장에서 '아직 흙이 묻은 채 전혀 복원되지 않은 상태'를 찍은 것이었다. 불치 지역의 매장풍습을 나타내는 묘석을 사용했기 때문에 이 기마 조각상은 에트루리아 미술의 전형적인 모습을 보여 준다. 제네바에서 입수한 사진 가운데 농가의 마당에서 찍은 기마상은 로열

아카데미에 전시된 작품과 동일하다. 펠레그리니는 이렇게 부언했다. "전시 도록에는 소장품들—최근에 메디치를 통해 구입한 사실이 분명한—의 출처가 전혀 언급되지 않았다는 점을 지적하고 싶다. 메디치의 작은 서가에는 로열 아카데미의 전시 도록 한 권이 꽂혀 있었다."

 이런 규모의 컬렉션을 손에 넣는다는 사실 자체가 오늘날에는 경이로움의 대상이다. 컬렉션을 중심으로 기획된 전시 도록을 뒤져보면 수백만 달러의 가치를 지니는 미술품들을 셀 수도 없을 정도로 많이 만나게 된다. 그런데 우리는 그들 가운데 출처를 댈 만한 물건들이 아무 것도 없으며 대부분이 도굴되었다는 사실을 알게 되었다. 컬렉션의 내용이 조각, 도기, 보석 등 무엇이 되더라도 우리에게 과거 이야기를 해줄 수 있는 것은 아무 것도 없다. 소장품들은 대부분 도굴꾼의 손에 의해 자신이 있던 땅으로부터 뿌리 채 뽑혀, 갈기갈기 찢기는 운명에 처하게 되었기 때문이다. 고고학자들은 그릇된 '욕망'에 휘둘려 돈에만 관심이 있었고 메디치를 둘러싼 일당들은 물건들을 시장에 내놓으면서 가격을 올리는 데만 혈안이 되어 있다. 컬렉터들은 돈과 거만함을 앞세워 소장품의 출처가 어디인지, 어떤 가혹한 방법을 통해 세상으로 나왔는지에 대한 진지한 성찰을 전혀 하지 않는다. 두말할 필요도 없이 그들이야말로 이탈리아를 비롯한 세계 각지의 문화적 유산에 돌이킬 수 없는 손실을 입히며, 문화재 약탈 행위를 떠받치고 있는 장본인이다.

10
런던과 뉴욕에서 미술품을 세탁하다

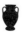

무려 네 장에 걸쳐 펠레그리니의 문서 추적 과정을 다루었다. 이 과정은 수사의 핵심을 이루지만 페리 검사의 입장에서 보면, 결정적으로 중요한 뭔가가 빠져 있었다. 그들이 조사한 문서의 원본은 스위스에 있고, 펠레그리니가 한 묶음씩 로마로 가져온 것들은 모두 복사본이었다. 물론 조사 과정에서는 복사본의 정보도 원본만큼이나 유용했지만 스위스 경찰에 압류된 상태여서 증거 자료로 사용하기엔 가치가 떨어졌다. 어느 나라의 법정이라도 증거 자료는 원본을 요구하게 마련이다. 이는 스위스 경찰이 압수하고 있는 증거물에도 그대로 적용된다. 페리 검사가 이 자료들을 로마 법정에서 증거물로 사용하려면 도기, 조각상, 청동기 제품을 막론하고 스위스에서 이탈리아로 들고 와야만 증거가 될 수 있다.

2000년 초까지만 해도 스위스 검찰은 아무런 행동을 취하지 않았고, 메디치에 대해 아무런 소송도 벌이지 않는 것 같았다. 시간만

흘러갔다. 메디치는 자신의 사업이 터무니없이 방해받고 있다 주장했고 시간을 벌려고 했다. 스위스의 창고를 되찾고 물건들에 대한 가압류를 해제하려고 했다. 자신의 결백을 주장했고 소송을 취하하려 했으나 거절 당했다.

그러던 2000년 초에 두 가지 사건이 동시에 발생했다. 1997년 스위스의 몇몇 은행에 홀로코스트 희생자들의 예금이 많이 남아 있다는 문제가 제기되었다. 제2차 세계대전 이후로 휴면계좌 상태로 남아 이자는 붙지만 사용할 수 없는 통장이었다. 유태인을 불문하고 많은 사람들이 이 사실에 분노했으며 그 돈을 홀로코스트 생존자들의 권익을 위해 사용해야 한다는 생각에 공감했다. 클린턴 정부는 반대했지만 1998년 워싱턴 DC에서 대책회의가 열렸다. 미국 전역에서 수백 명의 주정부 관리와 재무 관리가 모였는데, 캘리포니아, 뉴저지, 뉴욕, 펜실베이니아 주를 중심으로 스위스 은행에 제재를 가하자고 결의했다. 처음에는 스위스 은행들이 미국의 제재에 대해 비난을 퍼붓다가 소송을 걸겠다고 위협했다. 스위스의 주요은행—크레딧 수이스, 유니온 뱅크 오브 스위스, 스위스 뱅크 코퍼레이션—들은 어떻게든 지불을 거부하려 했다. 한 달이 지나 미국의 제재 조치가 취해지기 며칠 전에야 스위스 은행은 소송을 단념하고 홀로코스트 생존자에 대한 지불에 동의했다. 그때부터 2000년 여름까지 지불된 액수는 12억5천만 달러로 산정된다. 이 사건은 2000년 6월 판결로써 확정되어 그해 8월 초 스위스의 세 은행도 동의했다.

펠레그리니가 문서 추적 수사를 진행하고 페리 검사가 메디치에 대한 스위스 검찰의 기소 결정을 기다리는 동안 이런 일들이 벌어

지고 있었다. 홀로코스트 생존자 문제는 스위스 검찰에게 결정적인 이슈가 되었다.

두 번째 성과는 펠레그리니를 괴롭히던 문서상의 미결 문제들이 마침내 해결됐다는 것이다. 그가 매달리고 있던 서류에서, 메디치가 소더비에 판매한 물건들을 찾는 일부터 런던의 경매회사를 통해 여러 손을 거쳐 미술품들이 마지막으로 도착한 곳이 어디인지를 찾아내는 일이었다. 미술품이 복구되었다면 이런 과정은 필수적이다. 페리 검사는 런던 소더비 경매회사에 정식으로 자료를 요청 했으나 불충분했고, 로마 검찰이 보기에 별다른 도움이 되지 못했다.[1]

펠레그리니는 메디치가 소더비에 위탁한 물건들의 목록을 작성했다. 그다음 제네바 창고에서 확보한 사진과 목록을 대조했다. 실제로 소더비에서 판매된 물건과 그가 작성한 두 개의 기록이 일치했다. 처음에는 일이 무척 혼란스러웠다. 메디치의 물건이 소더비에서 팔렸어도 소더비는 누가 그 물건을 샀는지 말해주지 않았다. 소더비의 말을 빌면 이 부분은 자신들의 영업상 비밀에 해당한다고 한다. 그런데 메디치가 위탁한 물건들이 상당수 팔리지 않아 다음 경매로 넘어갔다. 다음 번 경매에서는 팔리는 물건이 있었고 그대로 남는 물건도 있었다. 대다수 물건들이 낙찰까지 두서너 번 유찰되었다.

제네바에서 압수된 물건들 가운데 일부는 소더비의 레이블이 달려 있어서 수사 팀을 처음부터 혼란스럽게 만들었다. 흰색의 작은 카드를 실로 묶어 매달았는데 숫자와 낙찰된 날짜가 적혀 있었다. 메디치는 소더비에 물건을 팔기도 하고 사기도 했던 것이다. 페리 검사와 펠레그리니는 메디치가 왜 이런 일을 했는지 스스로에게 물었다. 이탈리아에서 도굴꾼들이 불법으로 캐낸 고대 미술품과 도기를

확보해서 유통시키고 돈을 벌 때가 경매장에서 공개적으로 작품을 사들이는 것보다 훨씬 더 많은 이익을 내는데 굳이 메디치가 이런 일을 하는 이유는 무엇일까?

1999년 11월 늦은 오후, 마침내 펠레그리니의 수사에 서광이 비쳤다. 그때 그는 고고학 수사팀장 다니엘라 리초와 함께 사용하는 작은 사무실 책상에 앉아 있었다. 수사를 진행하던 사무실은 로마에서도 품격 있는 파리올리 지구에 위치한 빌라 줄리아 뒤편 건물, 2층에 있다. 밖은 이미 어둑해졌으며 가랑비가 내리고 있었다. 방 안에는 천사 모양의 램프에서 나오는 불빛이 전부였다. 그는 5년 전에 나온 1994년 12월 소더비 경매 도록을 보고 있었다. 일반 판매에는 대략 400~600개의 경매 물건들이 나온다. 도록을 쭉 훑어보다가 경매 물건 번호 295, 그나티아 양식의 히드라에 눈길이 멈췄다. 2, 3년 전인가 메디치가 소더비에 위탁 물건으로 보내 경매에 붙였지만 구매자를 찾지 못했던 물건이다. 그날 오후, 펠레그리니는 이상한 예감에 사로잡혔다. 경매 물건 번호 295를 어디선가 본적이 있는 것 같았다. 그것도 아주 최근에. 그런데 어디서 봤을까? 아마도 제네바 창고의 물건들 속에 있었을 거다. 조각상과 도기는 스위스 창고에 그대로 남아 있지만 중요한 사진 자료들은 모두 가지고 나왔다. 펠레그리니는 사진 자료들을 다시 뒤져 보았다. 물건 번호 295는 한 번이 아니고 두 번씩이나 찍혀 있었다. 한 번은 흙이 묻고 파편 상태인 채로 복원 전 모습을 폴라로이드로 찍었고, 다른 사진은 소더비 경매 딱지를 붙인 채 스위스 사진가가 고화질 카메라로 전문적인 촬영을 했다.

이제야 알 것 같다. 메디치는 물건 번호 295를 소더비 경매에 붙

였으나 한두 번 유찰된 후에 다시 사들였다. 이 부분은 페리 검사, 콘포르티 대령, 펠레그리니의 뇌리를 떠나지 않고 괴롭히던 단편적인 의문점들을 말끔히 해명해 주었다. 기록들을 보면 제네바 창고에 있는 메디치 소유의 물건들을 어떻게 팔았는지 알 수 있다.

펠레그리니는 통찰력으로 스스로를 가다듬은 다음, 메디치의 문서들을 새로운 관점으로 다시 살펴보았다. 또 다른 사례를 찾는 데 그리 오랜 시간이 걸리지 않았다. 이 책의 뒷부분에는 메디치에 대한 기소를 준비하면서 펠레그리니가 작성한 완벽하고 꼼꼼한 조서 목록이 있다. 개별 사건의 유형은 모두 똑같았다. 먼저 펠레그리니는 1987년에서 1994년 사이에 런던 소더비 경매로 보냈다가 다시 사들인 29점의 물건들을 찾아냈다. 그 물건들은 다음과 같다.

아티카 흑회식 도기 암포라. 에디션스 서비스가 소더비에 보냄. 소더비 번호 216521로 들어와 1987년 12월 4일 실시된 소더비 고대 미술품 경매에서 경매 번호 283으로 17,000파운드에 낙찰됨.

1989년 9월 13일 에디션스 서비스는 소더비에 위탁 물건 50번 테라코타 두상을 보냄. 소더비 번호 1002611로 입고시킴. 1989년 12월 11일 고대 미술품 경매에서 경매 번호 100으로 나와 22,000 파운드에 낙찰됨.

에디션스 서비스를 통해 1990년 3월 2일 아풀리아 테라코타 도기 4점을 송장번호 51과 57로 보냄. 소더비 번호 1012763으로 등재되고 1994년 12월 8일 고대 미술품 경매에서 물건번호 319로

1,100파운드에 낙찰됨.

압수된 폴라로이드 사진에서 확인했듯이 29점의 미술품 모두가 흙이 묻고 깨져 어수선한 상태로 메디치의 제네바 창고에 들어왔다. 이 물건들은 복원과정을 거친 후 소더비 경매회사로 보내졌다. 경매가 끝나면 소더비 레이블을 붙이고 메디치의 창고로 다시 돌아온다.

대규모 세탁 작전이라고 할 수 있다. 페리 검사와 펠레그리니는 1987~1994년까지 방대한 규모의 문서들을 가지고 있었기 때문에 '방대한'이란 용어를 사용할 수 있다. 소더비가 어느 정도까지는 협조적이라 하더라도 완전히 협조적이지는 않았다. 그렇다고 해도 펠레그리니가 추적한 문서를 보면, 1994년 12월 8일에 있었던 한 번의 경매에서 메디치가 24점의 물건을 다시 사들이면서 지불한 돈은 특별한 혜택으로 인해 34,250파운드였다고 한다. 대부분의 경우 자기 자신에게 돈을 준다는 사실을 제외하고는 모든 돈을 지불할 필요는 없었다. 실제로 그가 지불한 돈은 경매 수수료가 전부였다. 한 번은 의뢰인으로, 또 한 번은 낙찰자로 수수료만 내면 된다. 1994년 12월 8일 실시된 경매에서, 낙찰가의 10%에서 15%로 잡고 수수료를 추정해 보면 6,850파운드에서 10,275파운드 정도 지불한 것으로 나온다. 여기에 런던에서 스위스까지 화물 운임을 추가해야 하고 전시 도록 비용을 내야 한다. 그러나 총비용은 부풀려졌을 수 있다. 메디치는 소더비의 단골 고객으로 우대를 받았기 때문에 메디치에게 유리한 방향으로 가격 협상의 여지가 있었을 것이다(또 다른 문서에서는 메디치가 소더비에 6%에서 10% 정도의 수수료를 지불했다는 기록이 있다. 이 거래를 위해 4,110파운드에서 6,850파운드를 낸다고 해도 파산

할 정도는 아니다). 그러나 비용이야 어찌됐든 제네바로 되돌아온 물건의 존재는 메디치에게 그만한 가치가 있다는 반증이다.

페리 검사는 소더비에 협력을 요청했다. 소더비는 에디션스 서비스와 관련된 문서만 제공하면서 이런 말을 했다. "1985년에서 1994년까지 에디션스 서비스가 맡긴 물건들을 구매한 소수의 사람들은 미술품 시장에서는 잘 알려진 딜러들이고 이들은 평소에도 소더비를 통해 물건을 구입하는 사람들이었다. 우리로서는 그들이 에디션스 서비스를 대신해서 물건들을 사들였다는 근거가 없기 때문에 그렇게 생각하지는 않는다. 에디션스 서비스에서 중요한 미술품 세탁이 필요했다면 그들은 우리가 알지 못하는 에이전트나 가명을 사용했을 것이다. 그 부분에 대한 정보는 우리로서는 아는 바가 없다."

그런데 소더비는 '그들이 겪었던 두 가지'를 말해 주었다. 1986년 이전에 실시됐던 경매에서 크리스티앙 보르소는 자기가 팔고 있던 물건을 소량(10점 이하) 사들인 것 같다. "당시 소더비의 계약서와 해외 정책에서 이런 거래 행위를 금하고 있었지만 그런 사실을 발견하더라도 밝혀내기는 힘들다. 예방 역시, 힘들기는 마찬가지다." 둘째, 소더비는 "우리가 알기로는 1994년 12월 경매에서 제네바 소재의 운송회사 아르 프랑이 에디션스 서비스가 의뢰한 34점 가운데 14점을 사들인 적이 있다. ……아르 프랑이 에디션스 서비스를 대신해서 이 물건들을 구매했을 거라는 정황증거만을 확보해 놓고 있다."[12] 아르 프랑은 1994년 7월 7일 런던 경매와 1995년 6월 1일

12 여기서 정황증거란 입찰자가 해당 경매 물건에 최저제한가격 이상의 입찰가를 예치해 두고 다른 사람들은 입찰에 응하지 못하게 하는 것을 말한다. 거기에다 입찰 수수료를 경매가 있기 직전에 예치시켜 두고는 경매가 끝나자마자 소더비의 운송담당 부서에서(아르 프랑의 낙찰 물건과 에디션스 서비스의 물건들과 함께) 제네바에 있는 아르 프랑 사무실로 보내라는 지시를 내린다.

뉴욕 경매에서 에디션스 서비스가 경매에 내놓은 물건들 가운데 일부를 구입했는데 '운송과 지불에서' 에디션스 서비스를 대행했다.

소더비는 메디치 수사가 진행된 후에도 이런 사실을 알지 못했다는 단호한 입장을 견지했다. 다만 그런 행위는 적발과 예방이 힘들다는 사실만 인정했을 뿐이다. 소더비 내부 감사에서도 1994년 12월 8일 경매에서 팔린 14점을 확인한 반면, 리초와 펠레그리니는 메디치가 24점의 미술품을 다시 구입했다는 사실을 알아냈다. 그렇다면 아르 프랑은 그날 있었던 경매에서 메디치를 대신한 구매자였을 뿐 아니라, 운송회사 역할까지 했던 셈이다. 그 정도로 그날의 세탁은 치밀하고 복잡한 음모였다.

일부 품목 되사기와 세탁은 이미 성공했고 결제까지 이뤄졌다. 이 책의 마지막 부분에 작성된 조서 내역을 보면 런던 소더비에서 진행되었던 다섯 번의 경매가 나온다. 그런데 런던 소더비만 고대 미술품 세탁에 참여했을 리가 없다. 소더비의 보고서에는 뉴욕 지사의 의심스러운 거래에 대해 언급하고 있다.

피닉스 에인션트 아트를 급습하자 이안나 아트 서비스의 매니저 제프리 서코우는 1995년 6월에서 2000년 10월까지 14번의 경매와 관련된 도록의 복사본을 넘겨주었다. 이안나 아트 서비스는 제네바 자유항에 창고를 가지고 있었고 메디치가 확보한 물건들을 보관해 주었다. 메디치가 확보한 물건들은 아부탐스사가 구입했다. 물건들을 위한 경매는 런던과 뉴욕에서 진행되었다. 두 곳에서 진행된 경매에서는 폴라로이드 사진에 나왔던 것처럼 메디치의 물건들로 경매를 시작한다. 아부탐스사가 '낙찰 받는 식'이지만 결국 메디치에서 끝이 난다. 1987년에서 2000년까지, 일곱 번의 경매에서 대략

21점의 세탁에 성공했다.

🏺

이런 일을 하는 목적은 무엇일까? 그 정도 규모의 세탁을 진행하려면 메디치도 꽤나 많은 시간을 고민했을 법하다. 어떻게, 무슨 목적으로?

여기에는 세 가지 대답이 있을 수 있다. 첫째, 회랑 17의 전시실에 전시되던 고대 미술품 가운데 일부는 소더비의 레이블을 그대로 달고 있었는데 이는 그럴싸한 출처를 제공하는 것처럼 보인다. 소더비의 레이블은 물건들이 공개적인 시장에서 거래되었다는 '증거'로 보인다. '안전하고 깨끗한' 물건으로 보이기 때문에 이탈리아로 다시 팔려 나갈 수 있다. 소더비의 레이블이 붙어 있으면 미술품의 이력이 생긴 것이나 다름없기 때문이다. 펠레그리니는 사건에 대한 문서 추적 작업을 통해 이런 눈가림식 자기 과시야말로 사람들의 눈을 현혹시키는 것이었다고 판단했다(뒷면의 조서 목록 1에서 20까지를 참고). 이런 행위를 하지 않았더라면 메디치의 거래에 은밀하고 의심스러운 구석이 없었을까? 잠깐만 생각해도 우리가 말하려고 한 것들을 알 수 있을 것이다. 전 세계적으로 미술품, 가구, 보석 등을 거래하는 갤러리—뉴욕, 로스앤젤레스, 런던, 파리, 밀라노, 뮌헨, 취리히, 홍콩, 시드니, 리우데자네이루—의 딜러들은 대부분 경매를 통해 좋은 물건을 사들이지만 이 사실을 절대로 공공연하게 드러내지 않는다. 그 이유는 간단하다. 진취적인 미래 고객이나 컬렉터들의 경우, 해당 물건의 경매 기록을 보거나, 딜러가 그 물건에 지불한 가격

을 확인하려 들지도 모르기 때문이다. 이들의 구매의사가 확실해져서 가격협상에 들어갈 때가 되면 내부 정보를 그들에게 제공해 협상의 여지를 줄이는 셈이 된다. 그런데 메디치가 팔려고 하는 물건들은 오히려 소더비 경매를 통해 구입한 물건이라는 사실을 선전하려 했고 그런 행동은 일종의 노출이라고 봐야 한다. 소더비의 경매 물건 번호까지 증거 자료로 제시하는 이유는 그 사실을 드러내서 과시하고 싶다는 의도다. 그가 팔려고 내놓은 물건들은 '깨끗한 것'과는 거리가 멀다. 몇 개는 훔친 것이고 나머지는 도굴한 물건이다.

둘째, 앞뒤가 맞지 않는 메디치의 행동은 그의 판매방식에서도 잘 드러난다. 판매하려고 내놓은 물건 가운데 일부는 다시 사들인다. 나머지 물건들은 경매회사에 그대로 두고 물건이 잘 팔리는지 아니면 팔리지 않는지를 지켜본다. 바로 팔리지 않는 물건들은 다음 경매로 넘긴다. 계속해서 팔리지 않을 경우 그가 다시 사들인다. 이 점은 메디치가 가격 조작을 위해 경매를 이용했다는 반증이다. 그가 소더비에 물건을 위탁할 때에는 나름대로 생각해 둔 가격이 있었을 것이다. 위탁증서에는 최저제한가격을 적어야 하는데 이 가격은 위탁자가 허용하는 최저 가격을 말한다. 소더비에서도 그 가격을 불러 서로 이의가 없으면 최저제한가격이 결정된다. 소더비에서 메디치가 원하는 가격으로 팔지 못하거나 경매에서 여러 차례 유찰될 경우는, 가격을 너무 높게 책정했거나 시장이 원하는 품목이 아니었을 수 있다. 이럴 경우 그가 위탁한 물건의 일부를 사들이면 문제는 해결된다. 사정을 전혀 모르고 시장의 추이를 지켜보고 있던 사람들에게 도기나 조각상이 목표가격으로 팔렸다는 사실은 시장가격을 '확인해주는' 역할을 한다. 특정 물건이 이런 방식으로 '판

매'되었다면 그 물건에 대한 건강한 수요가 있다는 뜻이며 다른 컬렉터들도 주목하게 될 것이다.

메디치가 경매장에 내놓은 물건들을 '다시 사들이는 작전'을 통해 자신의 이익을 실현하려는 세 번째 이유가 있다. 사실 고대 미술품 거래는 정직하지 못한 방식으로 이득을 보는 경향이 있다. 출처가 없는 골동품의 거래를 엄격하게 제한하지 말라는 의견이 분분하다. 경매장에 나온 출처 없는 물건들은 미술품으로서 가치가 그다지 있는 것도 아니고 그렇다고 희귀한 물건들도 아니라는 이유를 들어서 말이다. 이런 주장을 하는 사람들은 고고학자들이 말하는 것보다 골동품 업계의 현실이 훨씬 덜 심각하다고 말한다. 메디치의 사기 행각에서 그가 보여 주는 행동은 별로 중요하지 않은 물건들로 경매장을 속이고 조작하는 것이다. '세탁된' 미술품이 경매에서 팔린 최고가격은 17,000파운드(30,600달러)이며 평균적인 가격은 2,105파운드(3,790달러)다. 이 가격은 플라이쉬만이 게티 미술관에 판 미술품 가격의 평균인 십만 달러를 훨씬 밑돈다. 비교적 덜 비싼 물건들로 경매시장을 조작하면서 메디치는 중요한 목적 두 가지를 이루었다. 기본적인 물품(평범한 그리스 도기들, 일반적인 대리석 두상, 흔한 주두)들을 되사면서 최저가격 제한을 지탱하는 동시에 미술품 시장에서 골드회원 자격을 유지해 왔다. 평범한 물건들과 정원 잡동사니들이 최저의 가격 수준에서 팔렸다면 그 가격 수준을 충족한다는 것으로 볼 수 있다. 그렇다면 그것보다 비싼 물건들은 기본적인 물건들보다 몇 배의 가격이 될 수 있다는 말이다. 그와 동시에 '평범한' 물건들로 경매장을 길들이고 나면 골동품 시장은 주로 이런 물건들로 구성된다는 시나리오를 실현할 수 있다.

이런 이론에 대한 대응은 다음 두 가지다. 첫째, 세부적인 설명에서 알 수 있듯이[13] '평범한' 물건은 중요하지 않다는 공식은 당연히 성립되지 않는다. 물건들의 분포, 맥락, 연대, 구성 재료, 새겨진 글자 등은 물건의 가치에 영향을 미친다. 둘째, 메디치의 관심사는 개별 미술품의 가치가 적어도 10만 달러 정도는 되면서 미술관에 소장될만한 가치가 있는 작품이거나 고대사회에서도 지명도가 높고 작품성이 탁월한 작품, 대서양을 건너와 미술관에 전시 중인 작품 앞에서 사진을 찍었을 만큼이나 자랑스러운 작품, 공모자들의 눈을 피해 뒤로 빼돌리는 바람에 세계적인 미술관과 직접 연결해야 할 정도로 귀중한 물건에 있었다.

이 이론은 런던과 뉴욕의 고대 미술품 경매를 보는 새로운 시각을 부여했다. 이 책에 나오는 인물들—메디치, 심스, 헥트, 구툴라키스, 차코스, 아부탐—은 모두 경매를 이용했다. 그들 모두 미술품 거래가 가장 중요한 생계의 수단이지만, 경매장을 통해서는 상대적으로 덜 중요한 미술품들을 거래해 왔다(반드시 그런 것은 아니지만 대체로 그렇다).

출처가 없는 미술품의 경매를 없애버리면 거래는 지하로 숨어 들어가 버릴 것이라고 혹자들은 말한다. 런던과 뉴욕 경매를 통해 메디치의 물건이 세탁된 사실에서 알 수 있듯이 이미 은밀한 형태로 움직이고 있다. 중요한 물건은 결코 경매장을 통해 나오지 않는다. 그만큼 미술품 거래가 조직적으로 움직인다는 반증이기도 하다. 경매장은 스스로가 자각하든, 그렇지 못하든 간에 사람들을 현혹시킨다.

13 121쪽 참조.

런던과 뉴욕에서의 미술품 세탁을 확인하는 펠레그리니의 작업은 메디치 관련 문서 추적에서 지적인 백미를 과시하는 부분이다. 우연찮게도 이 작업은 스위스에서 난항을 겪던 상황을 돌파하는 계기로 작용했다.

펠레그리니는 1999년 빌라 줄리아에 있는 자신의 사무실에서 가랑비 내리는 우중충한 오후 내내, 런던에서 벌어지고 있는 일들에 대한 어렴풋한 윤곽을 처음으로 잡기 시작했다. 서류란 서류는 모두 다 검토하고, 소더비에서 보내온 자료를 모두 확보하게 되었을 때는 2000년이 훌쩍 지난 시점이었다. 이때 스위스와 미국의 법정에서는 홀로코스트 희생자에 대한 스위스 은행의 엄청난 채무를 인정했다. 스위스는 메디치의 스위스 창고가 미술품 세탁의 은신처로 이용된다는 사실을 알고 나서는 아주 급진적으로 태도를 바꾸기 시작했다. 스위스는 스위스의 은행들이 홀로코스트 사업과 더불어 마약거래 자금의 세탁 장소로도 이용되었다는 세계 여론에 상당히 민감했다. 마침내 스위스 연방 검사는 5월 둘째 주에 메디치가 이탈리아 영토에 속한 문화유산을 '훼손한' 혐의를 인정하는 증거가 충분하다는 결정을 내렸다. 그리고 이틀 후인 5월 15일에는 로마 주재 스위스 대사관이 메디치를 '부적절한 점유 또는 장물 취득과 절도' 혐의로 기소하기 위해 이탈리아 정부에 공식적인 요청을 해왔다. 정확히 일주일 후, 이탈리아 법무장관은 스위스에서 행한 메디치의 범죄에 대해 재판의 절차를 밟았다. 6월 2일 마침내 콘포르티 대령,

페리 검사, 펠레그리니는 회랑 17에 보관된 모든 내용물—문서, 폴라로이드 사진, 인화된 사진, 필름, 압수된 물건들, 소더비 레이블이 있는 것과 없는 물건— 전부를 마음껏 조사할 수 있게 되었다.

10일 만에 드디어 문화재 수송 전문가와 10명의 인부들로 팀을 구성하여 2대의 트럭을 스위스에 파견했다. 콘포르티의 문화재 수사국이 지휘를 맡아 창고의 물건들을 나무 상자에 넣고 트럭에 싣는데 꼬박 2주일이 걸렸다. 6월이 끝나갈 무렵에는 일을 마무리 지을 수 있었다. 마지막 순간, 자유항의 출입구에서 약간의 문제가 생겼다. 1995년 9월부터 스위스 치안판사가 회랑 17의 문을 왁스로 봉인하면서 임대료가 지불되지 않은 상태였다. 자유항 관리사무소는 체납된 임대료를 납부할 때가지 트럭을 내보내 주지 않았다. 다행히 페리 검사가 문제를 미리 알아차리고 이탈리아 경찰이 지불하도록 조처해 두었다.

로마에 도착하자 트럭은 각각 다른 곳으로 향했다. 고고학 자료를 실은 트럭은 빌라 줄리아로 가서 짐을 풀었다. 그곳의 정원에 재건축한 에트루리아 사원에다 물건들을 보관했다. 서류를 실은 트럭은 페리 검사의 사무실이 있는 피아잘레 클로디오와 팔라초 디 귀스티치아로 향했다.

이제 모든 자료가 이탈리아 땅에 들어왔다. 펠레그리니의 문서 추적 작업을 통해 이룬 성과로 그들의 부끄러운 행적이 낱낱이 드러났다. 페리 검사는 모든 자료를 자신의 지휘 하에 두고 막강한 힘을 행사할 수 있게 되었다. 이제야 심문을 시작할 수 있었다. 그가 파리로 가서 로버트 헥트부터 만나야 한다는 사실은 의심할 여지없이 분명했다.

11
전화도청 그리고 떠도는 소문

 이탈리아 사법당국이 실시한 고대 미술품 불법거래에 대한 초기 수사가 실패로 돌아간 사실을 간과해서는 안 된다. 도굴과 밀거래 혐의로 기소된 사람들이 경찰에게 진술한 사실과 체포 당시 인정했던 부분, 기자들에게 고백한 내용을 전면에서 부인하고 나섰기 때문이다. 이럴 경우 대부분, 이탈리아 검찰은 기소를 고집할 수 없다. 헥트를 수사하면서 이런 경험을 여러 번 했다. 수사를 하는 과정에서 이탈리아 당국이 불법 도굴 사실을 입증하기란 힘들다. 확실하고 독립적인 증거—이의를 달 수 없을 정도의—로 쓰일 사진이나 문서가 없었기 때문이다. 그러나 메디치 사건은 모든 상황을 바꿔 놓았다. 이제는 엄청나게 풍부한 자료의 홍수 속에 있다. 4천~5천 장의 사진, 수만 부의 서류들, 4천 점의 약탈 문화재가 증거 자료다. 자료 자체만 놓고 보더라도 소중할 뿐 아니라 전임 검사들에 비해 페리 검사가 결정적으로 유리한 위치에서 재판을 하도록 만들

어 준 이유가 또 있다. 자료들은 메디치와 은밀한 거래를 하는 사람을 심문하고 조사할 구실을 제공한다. 이탈리아 검찰에게 메디치는 특정 분야의 지하 조직에서 활동하는 거물급 인사이고 이런 사건으로 최대 규모의 재판을 가능하게 한 장본인이다. 그런데 엄청난 증거 자료가 부담이 되기도 한다. 페리 검사는 이 분야에서 어느 누구도 해 본 적 없는 일을 해야만 했다. 도굴꾼, 미술품 딜러, 경매사, 강단의 학자, 큐레이터 등 수많은 사람들을 상대로 그들의 죄를 물어야 했기 때문이다. 세계 도처에 퍼져 있는 이탈리아 고대 미술품들은 말할 필요도 없고 사진, 송장내역, 편지 등 확실한 증거를 들이대면서 말이다. 여태껏 이런 상황은 누구도 경험하지 못했다.

콘포르티 대령은 이 점을 누구보다 잘 알고 있었다. "스위스에서 물건들이 도착하고 나서는, 폴라로이드 사진이 내 손에 있다는 사실에 최고의 만족감을 느꼈다. 이제 검사가 나서서 확실한 증거를 토대로 들이대기만 한다면 뭔가 일이 확실하게 해결될 것 같아, 큰 기쁨이 가슴 깊은 곳에서 밀려왔다." 콘포르티 대령은 절대 뒤로 물러설 사람이 아니었다. 그는 나폴리의 마피아와 싸우던 시절을 떠올렸다. 그에게는 붉은 여단과 일전을 불사하던 특수경찰의 시절도 있었다. 콘포르티는 극한 작전을 통해 많은 것들을 배웠다. 그는 이제 그 시절 배운 전략적 기술을 미술품 사건에 적용해 보려 한다.

"나는 검사장에게 지금 우리는 무척이나 다양한 피고를 상대로 270건의 사건을 기소하려고 한다고 말했다. 이 사건은 모두 독립되어 있다. 팔레르모와 밀라노에 마피아와 부패방지 전담팀이 있듯이 우리도 이 부분을 전담할 수 있는 팀을 만들면 어떨까 한다. 서로 협력하고 정보도 교환하다 보면 어느새 이 분야의 전문가가 되어

있을 것이다. 시간을 두고 노력하면 바리, 토리노, 피렌체, 팔레르모에도 이런 전문팀이 생길 것이다." 파올로 조르기오 페리 검사는 로마 법률연구회의 회원이다. 이 모임은 이탈리아뿐 아니라 스위스, 영국, 독일, 미국의 법 전공자들로 구성되어 있다. 재판의 절차를 고려하고, 혐의자들을 압박하는 방법을 고안하는 등 기초적인 문제에서부터 노력하고 있다. 이 책에도 어느 정도 이런 과정들이 등장하는데 독자들은 이탈리아 검찰의 전략적 접근이 성공적이었는지 스스로 판단해 보기 바란다.

◆

메디치에 대해 그동안 아무런 제재도 가하지 않았던(범인 심문에 관한 한) 스위스 당국이 태도를 바꾸자, 증거자료들이 모두 이탈리아 측으로 넘어왔고 수사는 전환점을 맞이하게 되었다. 그런데 스위스가 그런 결정을 내리기 전에 전혀 다른 몇 가지 이유로, 페리 검사는 이미 주변 인물들에 대한 인터뷰를 감행할 수 있었다. 전직 소더비 직원이었던 제임스 호지스가 가져온 서류들이 스위스에는 없는 자료였고 소더비가 이탈리아 수사 당국에 특별한 법률적 조치를 취할 계획이 없는 것을 알자마자 우리는 그것들을 페리 검사가 볼 수 있도록 가져갔다. 그래서 그는 2000년이 되기 전에 이미 주변인에 대한 인터뷰를 행동에 옮길 수 있었다.

1995년 9월 11일 제네바 자유항을 기습하기 이틀 전에 앙리 알베르 자크를 심문했다. 에디션스 서비스가 로마 산 사바 교회에서

훔친 로마시대 석관[14]을 소더비에 위탁한 사실과 함께 로마 남쪽 라티나 지구 시민의 소장품을 훔쳐 그 물건으로 거래한 적이 있기 때문에 이 회사의 관리를 맡았던 자크를 심문할 수 있었다. 도굴된 미술품의 추적보다 장물이 국경을 넘는 사건이 수사하기 쉬운 편이다.

자크는 심문 중에 1981년에 창설된 파나마사가 에디션스 서비스의 전신이며, 파나마사를 1986년 메디치가 사들였다는 사실을 인정했다. 1991년부터 에디션스 서비스는 제네바 자유항의 매트 시큐리타스 S.A.로부터 창고를 임대해 왔다고 한다. "회사의 유일한 목적은 런던 소더비의 고대 미술품 경매에서 나온 수익금을 챙기는 것이며 미술품의 거래는 소더비를 통해 독점적으로 이루어졌다"고 말했다. 경매와 수익금은 메디치가 직접 관리했으며, "회계 장부를 본 적은 없다"고 한다. "대단한 가치를 지니는 수많은 미술품들이 소더비 경매를 통해 거래되었을 것이다"라고 자신의 생각을 말했다. 그는 단지 관리인에 불과하며 '재정적 권한'은 모두 메디치에게 있다고 주장했다. 그러나 자크는 테카핀 S.A., 소일란 무역회사의 관리자도 겸한다는 사실을 인정했다. 그는 소일란을 1976년부터 관리해 오고 있으며 영국인 로빈 심스를 위해 이 회사를 시작했다고 말했다.

다닐로 치치도 1996년 2월 자신의 집에서 고미술품이 발견되면서 취조를 받기 시작했다. 그는 지금까지 제시된 일반적인 사실에 살을 붙여 주었다. 파스콸레 카메라가 손으로 작성한 계보를 확인시켜 주었는데 이 점은 아주 중요한 증거가 되었다. 1994년 말에서 1995년 초반경 베수비오 지역에서 나온 백여 점이 넘는 귀중한 은

14 58쪽 참조.

제품에 대해 카메라가 치치에게 말한 적이 있다고 한다(이 사실은 확인할 수가 없었다). 2005년 7월 베수비오 화산이 폭발했을 때 화산재에 묻혀 버린 2000년 전의 은 식기—20점의 술잔, 접시, 쟁반 등—들이 폼페이 고고학 지구에 전시되었다. 이 유물들은 폼페이 유적 근처를 지나가는 고속도로가 생기면서 그곳에서 일하는 인부들이 발견했다. 치치의 말로는 이 정도 수준의 보물들은 루브르 박물관에 있는 피사넬라의 보물(109점의 은 제품들은 1895년 헤라쿨라네움의 빌라 피사넬라에서 발굴되었는데, 에드몬드 데 로트실드가 루브르에 기증했다)과 메나드로 저택에서 발견된 보물들에 비견될 수 있다고 한다. 메나드로의 보물은 1930년 폼페이의 시인 메나드로의 저택에서 발견되어 나폴리 국립고고학 박물관에 소장되어 있다. 은 제품과 함께 상당한 양의 금과 로마 율리우스 클라우디우스 왕조(기원전·후 1세기에 로마를 지배)의 은화가 비밀리에 발견되었다고 한다. '어떤 노인이 1990년에 발견한' 이 보물은 나폴리의 베네데토 다니엘로가 사들였는데, 그는 자코모 메디치에게 팔았다. 카메라는 이 물건들을 치치에게 모두 보여 주면서 보물이 '줄어든' 사실에 너무 화가 났다고 말했다. 메디치는 보물들을 스위스로 가져간 후, 일부는 '심스 쪽 사람들'에게 팔고, 남은 보물들은 스위스에 살지만 런던에 물건 창고가 있는 페르시아인(치치가 부르기를 이렇게 불렀음)에게 팔았다.

개중에는 게리온 작전으로 취조한 도굴꾼들도 많았다. 전화 도청을 통해 알아낸 사실을 발판으로 이들을 취조하면서 고미술품 밀매를 위한 비밀조직의 존재를 어렴풋이 확인할 수 있었다. 1999년 3월 몇 차례 심문을 받은 월터 구아리니는 그 가운데 한 사람이었

다. 구아리니는 풀리아 출신의 도굴꾼이었으나 출세의 사다리를 타는 바람에 도굴업계의 중간 딜러가 된 인물이다. 경찰은 그를 오랫동안 주시했다. 그는 몇 차례 비밀정보를 검찰에 넘겨 주었지만, 결코 어리석은 사람이 아니었기 때문에 자신의 활동에 위협을 받을 정도는 아니었다. 구아리니는 '헥트야말로 이 바닥에서 최고의 자리를 수년간 누려온 사람'이라는 사실을 확인시켜 주었다. 여기 검찰과 구아리니가 나눈 대화가 있다.

페리 검사: 이 물건들을 유럽 전역에 세탁하려 한다면, 우선 조사해야 할 사람이 헥트라고 생각합니까?

구아리니: 대부분은 물건을 그에게 가져갈 겁니다.

페리 검사: 미술품을 세탁한다는 게 무슨 말이죠?

구아리니: 그건, 물건을 판다는 뜻입니다. 이탈리아 물건뿐 아니라 터키, 레바논, 시리아의 것도 해당됩니다.

페리 검사: '세탁'이란 말은 이 분야에서 상당히 전문적인 말인 것 같은데 좀 더 자세히 알고 싶군요.

구아리니: 시장에 내놓는다는 말입니다.

페리 검사: 메디치는 왜 직접 게티 미술관으로 물건을 가져가지 않았을까요?

구아리니: 게티 미술관은 미술품을 취득할 때 한번 걸러줄 장치가 필요했던 것 같습니다.

페리 검사: 그들은 왜 그런 장치가 필요한가요?

구아리니: 밥 헥트는 이 바닥에서 대단히 인정받는 인물입니다. 미술품 시장에서 사오십 년간 일한 사람이라서 그럴 만합니다.

페리 검사: 걸러준다는 말은 매매에 책임을 진다는 뜻입니까?

구아리니: 참고할 만한 사람이라는 뜻입니다.

구아리니는 협력관계에 있는 사람들의 이름을 누가 누구와 연결되어 있는지 구체적으로 적었다. 빈첸초 카마라타를 비롯하여 사보카에게 물건을 공급하는 풀리아, 시칠리아, 캄파니아 도굴꾼들의 명단을 쭉 적어 내려갔다. 또 파스콸레 카메라와 프레드리크 차코스에게 물건을 대주는 나폴리와 로마 지역 사람들 명단도 적어 주었다. "프리다는 해외에 있는 마이클 스타인하트(뉴욕의 딜러), 레온 레비, 질리 프렐, 마리온 트루와도 접촉했다"고 구아리니는 진술했다.

그러고 나서 다음 이야기로 주제가 바뀌었다. 페리 검사와 구아리니의 대화 중에 로버트 헥트에 관한 이야기가 나오면 구아리니는 헥트의 회고록이라는 말을 자주 하는 것 같았다(1999년에 심문이 있었다는 사실을 기억해야 한다).

그 말을 듣는 순간 페리 검사는 가슴이 뛰었다. 전화 도청을 하면서 '회고록'이란 말을 여러 번 들었던 것 같은데 그 의미를 전혀 알지 못하고 있었다. 기록된 것일까? 아니면 녹음테이프? 그걸 만든 목적은 무엇이었을까?

페리 검사: 밥 헥트의 회고록이 무엇이죠?

구아리니: 사보카의 집에서 들은 적이 있습니다만.

페리 검사: 언제였습니까?

구아리니: 작년 아니면 재작년일 겁니다.

페리 검사: 밥 헥트의 회고록은 어디에 있나요?

구아리니: 회고록이라…… 그건 아마 자기가 거래한 사람들과 물건들을 모두 적어 놓은 것 같은데요.

페리 검사: 니노 사보카가 회고록을 가지고 있는 건 아닌가요?

구아리니: 아닙니다. 그는 회고록을 가지고 있지 않았고, 제대로 알지도 못했습니다. 그때도 회고록의 존재에 대해 두려워하고 있었죠.

페리 검사: 사보카가 회고록을 두려워한다? 이유가 뭐죠?

구아리니: 자신의 이름이 회고록에 들어가 있기 때문일 겁니다.

페리 검사: 물론 그렇겠죠, 제 짐작으로도……

구아리니: 그와 관련된 사람들은 모두 거기에 나와 있을 테니……

페리 검사: 그럴 겁니다.

(법적인 이유에서 삭제됨)

페리 검사: 마지막으로 구아리니 선생께 감사드린다고 말해야겠지만 아직은 아닙니다. 당신이 거래하고 있는 비밀조직에 대해 말하지 않았죠. 때문에 그들의 존재가 드러나지 않았습니다. 밥 헥트의 회고록이라도 말해야 하지 않을까요?

구아리니: 검사님, 제가 그걸 가지고 있다면 당장이라도 드리고 싶네요.

펠리 검사: 혹시 사보카가 그걸 손에 넣으려고 하지는 않았을까요?

구아리니: 그럴 리가 없습니다. 검사님, 그들은 모두 두려워합니다.

페리 검사: 누가요?

구아리니: 사보카도 두려워하고……

페리 검사: 그럴 것까지는 없을 텐데요?

구아리니: 직접 거래를……

페리 검사: 플로피 디스크에……?

구아리니: 아니에요, 아닙니다. 그 사람이 죽을 때(사보카는 1998년 사망) 나한테 말해 줬죠. 이 부분을 건드리면 밥 헥트는 은밀한 방법으로…… 제발 적지 마세요. ……기록하지 말고 말로만 하면 안 될까요?

페리 검사: 말로는 안 됩니다. 그럴 거면 차라리 말하지 않는 편이 낫습니다.

구아리니: 그렇다면, 음…… 이건 아주 위험한 사람에 관한 얘기라서. 정말이지……

페리 검사: 저도 그렇게 짐작했습니다. 그 사람이 지난 수십 년 동안 국제적인 불법거래의 핵심인물일 거라고 말이죠.

구아리니: 그렇습니다. 하지만 그것 말고도 대단히 무서운 사람입니다.

이제 희대의 도굴꾼 피에트로 카사산타에 대해 알아보자. 이탈리아 도굴꾼 가운데 카사산타는 전설적인 인물이다. 비대한 몸에 연신 줄담배를 피워대는 60대 후반의 그는 로마 북쪽 브라치아노 호수 근처 안궐라라에 살고 있다. 그는 60년대부터 땅을 파기 시작해서 '백여 채가 넘는 빌라'를 자신이 발견했다고 말했다(그는 '도굴이라는 말'을 쓰지 않는다). 그는 도굴업계에서 3대 발견을 한 사람으로 유명하다. 70년대에는 린비올라타 거대 거주지역을 발견했는데 그곳에 있는 사원에서 63점의 조각상을 발견했다. 그 가운데 25점이 등신상等身像이었다고 한다. 이 물건들은 로빈 심스에게 팔았다고 증언했다. 1992년 그는 또 다시 린비올라타에서 그 유명한 카피톨리네의 삼신상Capitoline Triad을 발견해 낸다. 무게가 무려 6톤이나

나가는 이 조각상은 세 명의 신들이 앉아 있는 모습이다. 주피터의 한 손에는 천둥과 번개 다발이, 발치에는 독수리가 있으며, 유노(헤라)는 홀과 공작을, 미네르바는 화살통과 올빼미를 들고 있다. 루넨세 대리석으로 만든 이 조각상은 완벽하게 보존된 유일한 삼신상이다. 이탈리아 경찰이 2년에 걸쳐 유노 작전을 펼친 끝에 다시 찾을 수 있었는데 지금은 팔레스트리나 국립 고고학 박물관에 전시되고 있다. 린비올라타는 이 박물관이 있는 로마 남서쪽의 팔레스트리나 시에 있다. 카사산타는 이 일로 일 년 동안 감옥살이를 했다. 1995년 감옥에서 석방된 지 일 년이 채 안 되어 기원전 5세기경의 아폴로 두상과 이집트 여신상을 발견했는데, 2점은 초록색 화강암으로 만들어졌고, 다른 한 점은 검은색 화강암으로 만들어진 것이었다. 고대 역사 유적지로 잘 알려진 클라우디우스 욕장에서 그리 멀지 않은 곳에서 이 유물들을 발견했다고 한다. 또한 카사산타는 클라우디우스 황제가 가족 별장으로 사용했던 빌라를 발견한 사람이 자신이라고 믿고 있다.

상아로 만든 아폴로 두상은 아주 특별한 작품이다. 고대 미술품 가운데 상아로 만든 조각품은 무척 귀하다. 이 조각품은 그리스의 금과 상아로 만든 조각상을 본 따 만든 작품이다(아크로폴리스의 파르테논 신전에 있는 아테나 여신상의 머리, 손, 발은 상아로 만들었고 몸체는 나무와 돌로 만들어 금박을 입혔다). 고대사회에서도 상아는 귀한 재료였기 때문에 황실이나 유력한 신분이 아니면 조각품을 제작하기 힘들었다. 등신대等身大의 상아 조각상은 상당히 귀하다. 현재 이탈리아에 남아 있는 다른 작품은 몬테칼보(로마 근교)에서 발굴되어 바티칸 박물관의 사도관에 소장되어 있다. 그리스에서도 상아와 금박

으로 만든 등신 조각상은 유일하게 한 작품만 남아 있는 실정이다.

카사산타는 상아조각과 이집트 여신상을 니노 사보카에게 팔았다. 그들은 1,000만 달러라는 금액으로 서로 합의를 보았다.

카사산타도 메디치를 알고 있었다. 라디스폴리의 프랑코 루치의 '골동품 창고'에서 한 번 만난 적이 있었다고 한다(계보도에서 루치는 로마의 북쪽 해안에 위치한 라디스폴리를 관할하는 것으로 나와 있다). 카사산타는 '로마의 딜러'들과 거래하고 싶지 않아, 메디치와 직접 거래해 본 적은 한 번도 없지만 '업계에서 거물로 통하는' 그의 이름은 늘 들었다고 한다. 바젤에서 로버트 헥트를 만날 기회는 몇 번 있었지만 헥트나 지안프랑코 베키나와는 거래한 적이 없다고 한다. 대신 그는 외국에 있는 알리 아부탐과 몇 가지를 '거래'했는데 이 때문에 형사 처분을 받았다. 카사산타가 겪는 문제는 '그의 활동과 연관된' 시장은 '비밀 동맹'이 독점적으로 지배하기 때문에 '특정 영역'의 접근이 곤란하다는 것이었다. 카사산타의 심문 내용은 구아르니의 것과 상당 부분 일치했는데, '비밀 동맹cordata'이란 말을 처음으로 사용했다. 그는 두 개가 아니라, 세 개의 비밀 동맹이 있다고 진술했다. 이탈리아에서 뮌헨에 있는 사보카로 가는 라인이 있고 바젤의 베키나에게 가는 라인, 제네바의 메디치를 거쳐 나가는 라인이 있다고 한다. 특정 사실에 대해서 카사산타가 아는 정보가 없다 하더라도 '메디치가 최고의 거물'이라는 점은 이들 모두에게 거역할 수 없는 현실이었다. 카사산타는 자신이 카피톨리네의 삼신상을 발견해서 메디치와 거래하고 있는 중에 메디치가 경찰을 불러들여 자신을 곤경에 빠트렸다고 한다. '스위스 바젤과 체르베테리에서 그랬듯이 이탈리아와 영국 런던에서도 메디치가 비밀 거래의 두목'이라는

소문이 나돌았다고 카사산타는 말했다(그는 바젤이라고 알고 있으나 제네바를 말한다). 프랑코 강기는 카사산타가 15년 동안(60년대 후반부터 80년대 초반까지) 도굴한 물건들을 사들인 사람인데 그가 에트루리아를 다녀와서 이런 말을 했다고 한다. "에트루리아의 모든 물건들이 메디치를 거쳐 가기 때문에 '자코모 메디치'를 알게 되었다. 메디치가 이 바닥의 매매와 계약을 장악해서 시장을 조절하기 때문에 한 건도 건질 수 없었다."

카사산타는 메디치의 어린 시절에 대해 재미있는 얘기를 해 주었는데, 그의 부모는 폰타넬라 보르게제에서 기념품을 파는 조그만 가게를 했다고 한다. 오랫동안 메디치는 '스카치 위스키'라고 불리는 에르메네길도 포로니를 수하처럼 부리고 있었다. 그는 운송을 맡았고 메디치를 대신해서 해외에 물건을 팔아 주었다. 에르메네길도 포로니 역시 파스콸레 카메라의 계보에 나오는 인물이었다(카사산타는 심문 내내 계보의 존재에 대해 전혀 알지 못했다). 흔히 쓰는 방편인데, 해외로 물건을 내보낼 때에는 임시로 물건을 맡아줄 스위스 운송업자를 고용한다고 카사산타는 말해 주었다. 또한 그는 파스콸레 카메라가 박물관이나 미술관, 교회 등지에서 훔친 물건들을 조정하는 역할도 했는데 뮌헨의 니노 사보카와는 아주 절친한 관계였다고 확인해 주었다. 그는 비밀 동맹의 한 축이었다. 공식적인 심문 내용을 인용해 보자. "카메라가 세관 경찰의 부서장으로 있던 시절, 사보카와 그의 아내가 에트루리아에 오면 카사산타의 집에서 머물곤 했다. 호텔에서 숙박하면 여권을 보여 줘야 하는데 남들의 이목도 피할 겸 숙박계에 이름을 남기는 일도 피하고 싶은 이유에서였다. 카사산타와 사보카는 렐로 카메라(렐로는 파스콸레의 별명)에게 파에스툼에

서 나온 프레스코화를 받으러 갔다. 60년대 초반에 있었던 일이다.”

카사산타는 진술의 범위를 넓혀 에우프로니오스 크라테르는 레나토가 발견했다고 한다. 그는 ‘로스치오’란 별명을 가지고 있다. 그의 신원을 확인했으나 이미 죽은 사람이었다. “프랑코 강기는 메디치에게 1억8천만 리라(15만 달러)를 주고 에우프로니오스 크라테르를 샀는데 메디치가 ‘부당하게 돈을 더 내라고 요구’하더니 결국 다른 사람에게 그 물건을 팔아버렸다는 말을 한 적이 있다.” 니노 사보카의 소개로 카사산타는 1995년 ‘35세에서 40세 가량으로 보이는 여자’를 만난 적이 있다. 자신을 메트로폴리탄 미술관 관장 서리로 소개한 그 여자는 카사산타의 집에 로마시대 두상을 보러 왔는데 그 일이 있은 후 ‘그 여자의 지시에 따라’ 사보카는 그 물건을 샀다. 1970년 카사산타는 카피톨리네 삼신상보다 더 중요한 물건들을 찾아냈다. 무려 60점이 넘는 아주 어마어마한 조각상들이었다. 그는 물건들을 로마에 있는 딜러에게 팔고 싶지 않았기 때문에 로빈 심스와 크리스토 미카엘리데스에게 대부분의 물건을 팔았다. 1970년 가을 그들은 로마로 와서 카사산타가 도굴한 물건들을 종종 사갔다.

카사산타의 말에 따르면 마리오 브루노는 그의 친구인데 에트루리아와 풀리아에서 활약하는 딜러라고 한다. 그는 도굴꾼들이 우글거리는 지역에서 나온 고대 유물들을 해외로 파는 일을 했다. “부루노는 루가노 호숫가에 살았다. 그도 자코모 메디치를 알고 있었는데 그에 대해 아주 나쁘게 말했다. 두 사람은 세상의 빛을 본 이탈리아 고대 도굴 미술품 가운데 좋은 물건을 찾으려 혈안이 되어 있었으며 그것들을 밀거래하는 경쟁자였기 때문이다.” 카사산타는 카피톨리네 삼신상을 부루노에게 팔았다고 한다. 베키나는 스위스 바

젤에 화려한 화랑을 가지고 있었다. 그가 지난 20년 동안 아무리 왕성한 활동을 했다지만 은퇴한 후로는 시칠리아에 있는 별장에 조용히 살고 있었다. "베키나는 주로 시칠리아에서 고대 미술품들을 샀다. 그곳에는 좋은 물건을 공급해 주는 사람들이 있었다. 에트루리아에서는 그에게 물건을 구매하라고 들고 오는 도굴꾼들과 거래했다. 빈 가방 하나만 달랑 들고 있었던, 아무런 존재 가치도 없던 베키나가 스위스 바젤로 가서 그럭저럭 사업을 시작하더니 그만 억만장자가 되고 말았다. 고향에 엄청난 부동산을 사들여 귀족적인 저택에 네댓 명의 하인을 거느리며 혼자서 살고 있다……." 카사산타는 프레드리크 차코스도 잘 알고 있었다. 그는 1990~1993년 취리히에서 소형 두상을 그녀에게 팔았다. "차코스는 영향력 있는 사람이었지만 심스 쪽 사람들과 엮여 있었다. 그래도 자기 마음대로 처분할 물건들이 있다는 사실에 주목할 만하다."

♣

제네바에서 발견한 서류들이 이제야 사실로 드러나는 순간이다. 콘포르티와 페리 검사에게 협력함으로써 자신의 이익을 보장받으려는 자잘한 인물들이 제네바 자유항과 카메라의 계보도의 세세한 부분들까지 확인해 주었다. 페리 검사는 이 사실에 고무되었다. 사보카가 구아리니에게 말한 헥트의 회고록을 찾기만 한다면, 전화 도청을 통해서도 좀처럼 알아낼 수 없었던 그것만 찾아낸다면, 이보다 더 용기백배할 일이 또 어디 있으랴. 하지만 과연 회고록은 있기나 한 것일까?

12
파리에서 로버트 헥트의 집을 기습하다

이제부터 페리 검사는 '증인 조사 의뢰'라는 방법에 상당 부분 의존해야 할 것 같다. 증인 조사 의뢰란 한 나라의 사법부가 다른 나라의 사법부로 수사에 필요한 도움을 요청하는 것이다. 증인 조사 의뢰를 주고받는 절차는 번거로워서 실제로는 잘 하지 않는다. 그래도 페리 검사 같은 사람은 담당하는 사건이 프리마 파시에 케이스(prima facie case. 주로 영미법에 해당하며 언뜻 보기에 증거가 확실한 사건으로 반증이 없으면 승소함-옮긴이)라 할지라도 법적 근거를 제시하기 위한 서류 작업을 소홀히 하지 않았다. 보다 철저한 조사를 위해 이탈리아 사법부의 승인을 받아 미국, 영국, 프랑스로 관련서류들을 보냈다. 소명 자료를 요청 받은 국가는 관련 사안을 다루는 해당 부서에 그 자료를 전달해야 한다. 답변 자료는 해당 부서에서 해당 국가를 거치는 순서로 전해지게 된다. 이렇듯 까다롭고 번거로운 절차는 몇 달이 걸리기도 한다. 답변에 따라서 일 년이 더 걸릴 수

도 있고 전혀 답신이 오지 않는 경우도 종종 있다. 페리 검사 입장으로 보면 정말 가슴을 치며 한탄할 노릇이다. 프랑스 당국의 신속한 답변과 적극적인 협력을 확신했으나 생각보다 늦어졌다. 스위스와 독일 당국의 태도는 그래도 협조적이었으나 미국은 귀찮아했고 영국과 덴마크는 전혀 도움을 주지 않았다.

그래도 다행인 것이 콘포르티 대령과 페리 검사가 제일 관심을 두는 인물인 로버트 헥트가 현재 파리에 살고 있고, 프랑스 경찰은 다른 나라에 비해 아주 협조적인 편이라는 것이다. 2000년 6월 하순 제네바에서 로마로 자료가 도착하기가 무섭게 페리 검사는 파리 소재의 헥트 아파트를 급습하겠다는 증인 조사 의뢰를 요청했다. 헥트의 아파트는 파리 6구 불르바르 라투르 마부르그에 있는데 나폴레옹의 묘가 있는 앵발리드 근처였다. 아무리 프랑스 경찰이 협조적이었다 하더라도 가택수사에 대한 허가서가 나오는 데는 몇 달이 걸렸다. 마침내 2001년 2월 16일로 기습 수사 일정을 잡았다.

유능하고 가장 경험이 많은 콘포르티 부하 두 명과 네 명의 프랑스 경찰이 파견되었다. 뉴욕에도 헥트의 아파트가 있다는 사실을 그들은 알고 있었다. 그렇지만 미국 측은 헥트의 뉴욕 주소로 가택 수사를 허락하지 않았다. 미국은 헥트에 대한 이탈리아 검찰의 정보가 '최근의 것이 아니라는 이유'를 들어 거부했다. 스위스 당국이 관련 자료를 너무 오랫동안 압류해 두는 바람에 손해가 이만저만이 아니었다. 게다가 파리의 아파트는 헥트의 전 부인 명의로 되어 있었다. 그의 소유가 아니라는 말이다. 다행스럽게도 프랑스 경찰은 미국처럼 그리 까다롭게 굴지 않았다. "파리에서라면 우리에게 어려움은 없다"라고 콘포르티는 자주 말했다.

로버트 헥트의 가족이 백화점 체인을 설립하느라 헥트는 볼티모어에서 성장했다. 1919년 생인 그는 필라델피아 외곽에 위치한 해버포드 칼리지를 다녔다. 그는 고교 시절 라틴어를 배웠고 대학에서는 그리스어를 전공했는데 소집 영장이 나온 제2차 세계대전 당시, 고고학 석사 과정을 밟고 있었다. 해군에서 제대하자 일 년 동안 취리히 대학에서 박사과정을 밟았고 로마에 있는 아메리카 대학에서 2년간 연구 과정을 거쳤다. 그 후 학업을 접고 미술품 시장에 뛰어들어 첫 번째 거래를 성사시켰다. 기원전 4세기경의 아풀리아 화병을 메트로폴리탄 미술관에 팔았다. 인공 관절을 대고도 테니스에 대한 열정을 포기하지 못하던 헥트였다고 하지만, 희끗희끗하던 머리가 이제 막 머리가 벗겨지기 시작한 그는 걸음걸이조차도 신통치 않았다. 고미술품과 더불어 그의 관심사는 보르도산 포도주와 백개먼(그리스에서 시작하여 색슨족에게 전해진 서양 장기의 일종)에 있었다. 그리고 그는 상습적인 도박꾼이었다.

파리의 아파트는 2층이었다. 프랑스 경찰이 문을 두드렸다. 헥트의 전 부인, 엘리자베스가 문을 열었다. 엘리자베스는 처음부터 경찰이 집 안에 들어오는 것을 저지했다. 헥트는 여기 없고, 아니 15년 동안 여기 살지 않았다고 말했다. 프랑스 경찰이나 이탈리아 경찰 모두 이런 반응(아주 흔한 지연작전이므로)을 기대했고 간단한 최후통첩을 했다. "그들을 집 안에 들여보내 주면 침실은 들어가지 않겠다. 만약 계속해서 들어가지 못하도록 방해한다면 문을 부수고 강제로 들어가겠다. 그럴 경우 집 안 전체를 수색하겠다"라며.

그러자 그녀는 그들을 들어오게 했다.

실내는 "우아하지는 않아도 화려하기는 하다"라고 같이 간 경찰

이 말했다. 널찍한 복도에 눈길을 끄는 샹들리에가 화려하게 빛나고 있었고 침실은 두 군데였다. 현대적인 가구보다는 고전풍의 가구들이 많다. 왼쪽으로 서재가 있었으나 엘리자베스는 그들을 헥트의 침실로 데려갔다. 영화에서 보면 경찰들은 집을 뒤질 때 항상 침대 밑을 먼저 본다고 기습작전에 참가한 이탈리아 경찰이 농담 삼아 말했다. 침대 밑에 뭘 감추는 사람은 아무도 없다. 하지만 방 안으로 들어가는 순간, 누군가 침대 밑으로 하얀 쇼핑백을 밀어 넣는 모습이 보였다. 경찰은 침대보 위에 비닐 백을 올려놓고 뒤지기 시작했다. 가방에서 맨 먼저 나온 물건은 흙이 묻은 아티카, 아풀리아, 코린토스 도기들이었다. 그다음 청동 투구와 벨트가 나왔는데 둘 다 먼지가 풀풀 날릴 정도였다. 마지막으로 도기 파편들이 나왔다.

그날 발견한 물건들은 아주 다양했다. 사진이 들어 있는 봉투도 발견되었는데, 일련번호를 표시한 13장의 폴라로이드 사진이 든 봉투도 있었다. 멧돼지를 그린 오이노코에, 기단부가 넓은 아풀리아 도기, 두 명의 전사가 그려진 청동 거울, 날개 달린 인물과 두 마리의 말머리로 장식한 막새 기와장식 등을 찍은 사진이었다. 제네바에서 확보한 메디치의 자료와 동일한 물건을 찍은 폴라로이드 사진도 보였다(메디치의 자료는 지금 로마에 있다).

여성 흉상을 찍은 15장의 컬러 사진 파일도 있었는데, 가택 수색 보고서에 따르면, '발굴 당시 흙이 그대로 묻은 상태'였다고 한다. 이 작품도 세척과 복원 단계를 거쳤을 것이다. 아티카 적회식 도기 접시 20점을 찍은 사진은 제네바 창고의 안전 금고에서 발견된 물건과 정확히 일치했고 번호표에 '21점 2,000'이라고 적힌 물건을 비

롯해서 20점 모두 메디치가 사진으로 찍어둔 것이었다.[15] 폴더 안에는 헥트가 메디치로부터 위탁받은 도기 접시들을 게티 미술관에 보낸다는 내용의 편지 사본도 들어 있었다. 마지막 폴더 속에 든 23점의 물건을 찍은 사진들도 제네바에서 압수된 메디치 앨범에서 발견된 것들과 일치했다.

편지 가운데 소더비 고미술 담당 팀장이었던 펠리서티 니콜슨이 제네바의 에디션스 서비스에 1991년 4월 18일 보낸 편지가 있었다. 편지에는 이런 대목이 나온다. "밥 헥트가 당신의 이름을 적어 넣으라고 부탁했던 아티카 흑회식 파나테나이카 암포라를 가지고 있습니다. 우리는 이 작품을 7월 경매에서 마무리 지으려고 합니다." 소더비는 그렇다 치더라도 펠리서티 니콜슨은 메디치-헥트의 비밀동맹을 완벽하게 알고 있었다는 말이다.

어떤 의미에서는 이 편지와 사진들이 보강 자료로 유용할지 모른다. 하지만 페리 검사와 펠레그리니가 이미 알고 있는 사실들을 확인해 줄 뿐이었다. 메디치가 도굴품들을 이탈리아에서 밀반출시켰고, 헥트가 세계적인 컬렉터와 미술관을 메디치와 연결시키는 비밀스런 역할을 한다는 사실 정도는 그들도 이미 알고 있었다. 메디치와 헥트는 비밀 동맹을 이용하여 고미술품을 서로의 이름으로 거래했다. 이와는 대조적으로 파리에 있는 헥트의 아파트에서 발견된 서류들은 헥트와 메디치의 동맹관계에 아주 흥미롭고도 신선한 문제를 던져 주었다.

압수물품 가운데 가장 당혹스러웠던 것은 콘포르티 대령이 문화

15 173~176쪽 참조.

재 수사대의 책임자 격으로 메트로폴리탄 미술관 관장 윌리엄 루어에게 모르간티나 은제 장식에 대해 보낸 편지였다.[16] 1996년 11월 15일자 편지에서 콘포르티는 이미 준비 중이던 '불법 도굴 은 제품'에 대한 증인 조사 의뢰를 요청하면서 메트 측이 '적절한 홍보수단을 통해' 문제의 고미술품을 자발적으로 반환할 의사가 있는지 타진했다. 메트로폴리탄 미술관의 이사이자 법률고문인 애슈턴 호킨스는 "구매 당시 미술관 측에 제시한 사실들을 확신한다"는 입장을 밝혔다. 호킨스의 답변은 정중하면서도 확고했다. 콘포르티의 제의는 거절 당하고 말았다. 그런데 파일에 들어 있는 문서를 조사하면서 호킨스가 1997년 5월 콘포르티의 편지 사본을 헥트에게 보낸 사실을 확인했다. 이제 모든 사실이 명백해졌다. 사람들은 바로 이 점을 궁금해 할 것이다. 왜 애슈턴 호킨스가 헥트에게 편지를 보냈을까? 헥트는 모르간티나 은제 장식과 어떤 이해관계를 가지고 있을까? 미술관의 공식 서류에 따르면, 은 제품은 터키에서 출토되었고 스위스를 통해 합법적으로 취득했다고 되어 있다. 그렇다면 이 물건을 취득하는 과정에서 헥트는 어떤 역할을 했을까? 메트로폴리탄 미술관은 법을 집행하는 사법당국보다 고미술품을 음성적으로 거래하는 지하세계와 더 가깝고 친밀하다. 이 사실은, 아무리 점잖게 말하려 해도 실망스럽기 그지없다는 말로밖에 표현할 수 없다.

헥트와 메트로폴리탄 미술관과의 긴밀한 관계는 불르바르 라투르 마부르그에서 발견한 두 장의 서류를 통해서도 설명할 수 있다. 두 곳의 미술관으로 보내진 서류에는 콘포르티의 서명이 들어가 있

16 183~188쪽 참조.

었는데, 이탈리아 경찰 웹 사이트에 라치오, 풀리아, 캄파니아, 시칠리아 등지에서 도난 당하거나 불법 도굴된 미술품 사진 500장을 올려놓겠다는 경고의 메시지가 들어 있었다. 이 말은 이 물건들이 도굴되었기 때문에 콘포르티가 미술관 책임자에게 물건의 행방을 묻는다는 뜻이다. 그렇다면 미술관 책임자들은 어떤 행동을 했을까? 그들은 이 정보를 헥트에게 전했다. 왜 그랬을까? 어떻게 그들이 헥트에게 이탈리아 경찰의 경고 메시지를 전해줄 수 있단 말인가? 이 부분은 세계적인 미술관이 사법당국보다 고미술품 불법 거래 조직과 더욱 긴밀한 관계를 갖는다는 또 다른 증거가 된다. 제네바 고고학 박물관도 그들 가운데 하나였으며 다른 이름은 수정액으로 지워져 흐릿했다. 이탈리아 수사팀의 한 사람이 종이를 들어 불빛에 비춰 보았다. 계속해서 들고 있다 보니 두 번째 기관의 이름이 선명하게 보이기 시작했다. 뮌헨 고고학 박물관(안티켄잠룽). 왜 이 박물관의 이름을 지운 것일까?

수사팀이 파리에서 우연히 발견한 서류는 그것뿐 아니라 하나가 더 있었다. 파스콸레 카메라의 계보도가 발견되고 나서 이탈리아 경찰은 이탈리아 문화재 밀반출을 위한 비밀 동맹의 정상에는 헥트가 있다는 것을 알게 되었다. 계속된 조사로 앞 장에서 전해 준 내용보다 더 많은 사실들을 발견했다. 상대적으로 비중이 적은 인물들도 헥트를 두려워하고 있었고 그에게 협박 당했다. 페리 검사도 말했다시피, 가장 큰 이유는 헥트가 단골로 거래한 사람들에게 자기가 고미술품 밀매조직에 관한 책을 쓰고 있다며 협박하고 다녔기 때문이다. 그는 영악해서 그렇게 말한 적이 없다고 하겠지만 상대가 예상 밖의 행동을 하거나 자신의 뜻을 거역하거나 무시하면, 또는

그의 권위에 도전하거나 그의 권리를 가로채려 한다면, 자신이 쓰려는 책에 그자의 이름을 거명하고 그의 존재를 폭로하겠다는 의도이다. 헥트가 살아 있는 동안 책을 출판하려 했는지는 확실하게 알 수 없다. 몇몇 사람들이 전하는 말로는 그가 죽은 후 전 부인에게 생활비를 제공하기 위해서 그랬다는 말도 나돌았다. 페리 검사, 펠레그리니, 콘포르티 부하들은 '그의 책', '회고록'이란 말을 들을 때마다 관심이 쏠렸다. 2001년 1월 헥트 아파트의 기습이 계획된 날, 그들 모두가 하나같이 찾기를 열망하는 물건이 있었다.

그날 헥트의 아파트에서 발견한 편지와 폴라로이드 사진들은 기습에 참가한 이탈리아 경찰에게 엄청난 반향을 불러일으켰다. 발견된 도기의 장식을 논의하면서 제네바에서 발견한 서류들과 파리에서 나온 것들이 서로 일치한다는 쪽으로 아주 자연스럽게 얘기가 진행되었다. 바로 그때 콘포르티의 부하 한 사람이 엘리자베스 헥트가 그들이 하는 얘기를 엿듣고 있다는 사실을 눈치챘다. 근데 이상했다. 그들이 가택수사를 위해 복도에 들어섰을 때 헥트의 아내는 프랑스 경찰이 묻는 말에 프랑스어로 대답하고 이탈리아어로 말하기를 거부했기 때문이다. 처음에는 이탈리아 경찰도 이 점에 대해 별다른 의심을 하지 않았다. 그런데 이탈리아 경찰 하나가 헥트의 편지 가운데 비아 디 빌라 페폴리—엘리자베스는 이탈리아에 산적이 있다—에 있는 부인에게 보낸 편지를 생각해 내고는 그녀에게 따끔한 경고의 일침을 가했다. 이제 이탈리아 경찰은 멀찌감치 물러서서(그들의 목소리가 들리지 않는 곳에서) 다음에 어떤 행동을 취할지 의논해야 했다.

헥트의 부인은 허를 찔리긴 했지만 자기가 이탈리아어를 할 수

있다는 점을 시인했다.

콘포르티의 부하들은 그녀를 좀 더 압박하기 위해, 심리 전략을 썼다. 그들은 밀매 조직의 비밀을 적었다고 하는 헥트의 회고록에 관심이 있을 뿐, 흙 묻은 고미술품은 관심 밖이라고 말했다.

엘리자베스 헥트는 당혹스러워 하더니, 자기는 회고록에 대해서 아는 바가 없다고 말했다. 약간 망설이는 모습이 콘포르티 부하들의 눈에 포착됐다. 기습을 맡고 있던 프랑스 경찰도 이 점을 눈치채고 이탈리아 경찰의 방법에 동조했다. "자, 이제 회고록이 있는 곳으로 우리를 안내하시오, 그렇지 않으면 우리가 직접 집 안을 샅샅이 뒤지겠소." 이 말은 헥트 부인의 방해를 사전에 차단하겠다는 뜻과 함께 수색 대상에서 침실도 예외가 될 수 없음을 미리 밝혀 두자는 의도가 들어 있다.

그녀는 말도 없이 방향을 홱 돌려 경찰을 서재로 안내했다. 방 한가운데 놓인 책상에는 평범한 황갈색의 서류 폴더가 가지런히 놓여 있었다. 폴더를 열자 줄이 그어진 법정 규격용지(22x36cm)와 일반 용지, 그리고 그래프 용지에 손으로 쓴 원고가 나왔다. 줄을 무시하고 쓴 어수선한 글자들로 가득 차 있었다. 자세히 들여다보니 영문으로 쓴 것임을 확인할 수 있었다. 처음에는 뭐가 뭔지 전혀 알 수 없었으나 쪽을 넘기면서 약자로 표시한 이름과 이니셜—불치, 몬탈토 디 카스트로, R. 심스, 에우프, 'G.M'— 정도는 알아볼 수 있었다.

바로 이거였다.

무성하기만 했던 소문은 사실이었고 또 정확했다. 사보카와 구아리니는 진실을 말했다. 헥트가 작성한 회고록이 이젠 경찰의 손에 넘어와 있다.

회고록은 압수되었지만 프랑스 검찰이 압류한 상태다. 이탈리아 검찰로 넘어오는 데는 상당한 시간이 걸릴지 모른다. 전 남편에게 이번 가택 수색이 얼마나 치명적인가를 몸소 체험한 엘리자베스 헥트는 뉴욕에 있는 헥트에게 전화를 했다. 그에게 사정을 얘기했더니 파리로 곧장 오겠다고 했다. 그도 사법 당국의 법 집행을 두려워한다고 말했다.

♟

기습 작전으로 확보한 서류와 압수한 물건들 가운데 이탈리아로 보낼 것들을 고르느라 이탈리아 경찰은 아직 파리에 남아 있었다. 헥트와 연락이 닿았다. 뉴욕에서 급히 파리로 날아온 그는 프랑스 경찰이 아닌 이탈리아 경찰을 만나고 싶다고 말했다. 만남을 주선해 달라는 요청도 했다.

콘포르티는 부하 한 사람을 시켜 다음날 헥트와 잠깐 만나 보라고 했다. 헥트는 노트르담 성당 근처 일 드 라 시테에서 만나자고 했다. 오후 네 시까지 거기에 와 있을 테니 '성당에서 봤을 때 왼쪽 모퉁이'에 서 있는 사람을 찾아보라고 했다.

오후 네 시쯤에 비가 많이 내렸다. 헥트는 정각에 나타났다. 옅은 갈색 코트를 입고 있었고 우산도, 모자도 쓰지 않았다. 이탈리아 중위는 그에게 연민을 느낄 뻔 했다고 한다. 헥트는 그를 가까운 카페로 데려갔고 그들의 대화는 20분도 걸리지 않았다. 헥트는 기습 수사에서 어떤 일이 일어났는지 궁금해 했으며, 왜 그가 표적이 되었고 경찰이 압수한 자료에 대해 어떻게 생각하는지를 물었다. 콘포

르티에게 엄중한 지시를 받은 중위는 아무런 대답도 해 줄 수 없었다. 그가 헥트에게 해 줄 수 있는 조언이라고는 '변호사를 선임하라'는 말밖에 없었다.

아주 짧은 만남이었고 특별한 얘기가 오간 것도 아니지만 소중한 만남이었다고 콘포르티는 생각했다. 헥트는 질문을 하면서도 다음 만날 약속을 정하자고 부탁했다. 이미 엎질러진 일이지만 자신의 집이 기습을 당할 것이라고는 상상도 하지 못한 것 같았다. 그는 난생 처음으로 남에게 부탁하는 처지가 되었다. 겁을 먹은 것이 아니라 약간 초조한 것 같았다. 그날 이후로 그런 모습은 두 번 다시 보이지 않았다.

페리 검사는 헥트에 대한 심문을 계획했지만 먼저 그의 회고록을 수중에 넣어야 했다. 페리 검사는 어느 정도 영어가 가능했지만 휘갈겨 쓴 장황한 기록을 쉽게 읽을 정도는 아니었다. 그런 글씨는 영어를 모국어로 쓰는 사람들에게도 판독이 어려웠다.

프랑스 경찰은 회고록을 재빨리 이탈리아로 넘겼다. 프랑스 경찰이 회고록을 보낼 때는 증거 확보 차원(내용이 삭제되거나 첨부되는 것을 방지하기 위해)에서 특수 제작한 바인더에 묶어 로마로 보냈다. 쪽마다 구멍을 뚫어 실로 묶었고 쪽 번호까지 매겨 놓았다. 쪽 번호가제대로 매겨지지 않아 처음부터 끝까지 읽을 수 없었던 점만 빼고는타당한 조치였다. 파리 기습 이후 회고록은 뒤죽박죽 엉망이 되어버렸다. 먼저 복사를 한 후에 순서대로 정돈하고 번역 작업에 들어

가야 했다. 꽤 오랜 시간이 걸리는 작업이었다. 이 모든 과정을 거쳐 비로소 페리 검사와 다른 직원들은 헥트가 쓴 글을 읽을 수 있었다.

영어로 씌어진 회고록은 88쪽에 이르렀으며 자료 조사만도 몇 달에서 몇 년이 걸리는 일이었다. 한두 가지 특이한 표현법이 눈에 띄었다. 예를 들면, 'with' 대신에 'c' 또는 '곡절 악센트가 붙은 c'를 사용했는데 이탈리아어와 라틴어에서 con의 속기법이다. 'C.C.'는 카라비니에리의 일반적인 약어이고 'Æ'는 은, 'Au'는 금을 말한다. 음식, 음료, 테니스와 그의 가족에 대한 얘기는 있어도 도박에 관한 언급은 없었다. 자신의 행동에 대한 확신으로 가득 차 있었고 그것의 정당성을 믿고 있었지만 잘난 척하는 구석이 많았다. 1950년대에서 2001년까지를 여덟 시기로 구분하여 서술했다. 회고록은 50년대와 60년대 이탈리아, 그리스, 터키에서 보낸 시절부터 시작한다. 회고록의 가장 중요하면서도 흥미로운 부분인 에우프로니오스 크라테르 사건에 대해 그는 두 가지 이야기를 전해 준다. 게티 미술관이 에우프로니오스-오네시모스 킬릭스의 구입에 열을 올린 내용도 있고, 자신의 활동이 고고학에 미친 긍정적인 영향을 학술적으로 논한 부분도 나온다. 이 부분은 그를 비롯하여 이런 일을 하는 사람들이 세계적인 고고학 유적지들을 훼손시켰다는 비난으로부터 자신을 방어하는 성격이 강했다.

1961년 그가 활동을 막 시작할 무렵, 시칠리아 여행에서 제단에 바치는 미니어처, 아룰라arula를 겔라에서 사서 로마의 아파트로 가져온 얘기부터 시작했다. 겔라는 기원전 8세기경 그리스 인들이 건설한 고대 도시다. 다음 날 이탈리아 경찰이 로마의 아파트를 기습했으나 미니어처는 찾을 수 없었다. 그 대신 이럴 경우를 대비해

자신의 집에 미리 준비해 둔 싸구려 고고 유물들을 경찰에게 보여 주었다. 경찰의 혐의로부터 간단하게 벗어나기 위한 방법이었다.

당시 이탈리아 카리비니에리 소장이었던 젠틸레와 그의 부하들은 로마에서 골동품과 관련된 사람들의 집을 불시에 수색하고 다녔다. 우연찮게 로마를 방문했던 헤르베르트 칸은 재수 없이 검문에 걸려들었다. 그는 카라비니에리 본부에서 취조 당했고 미국을 떠나 외국으로 떠도는 로버트 헥트라는 사람을 안다고 자백했다. 하지만 헥트와는 '경쟁 관계'이고 그런 떠돌이하고는 거래하지 않는다고 말했다. 그는 또 지난 몇 년 동안 로마에서 활동하는 딜러, 렌치와 펜나치로부터 물건을 사들였다고 자백했다.

이 말을 들었을 때 도저히 믿을 수가 없었다. 칸에게 전화를 걸어 사실이냐고 물어 보았다. 칸의 대답은, "사실이다, 그래도 아주 조금만 말하려고 애썼다"는 정도였다. 칸은 자신이 밀매업자로 취급 당했다는 사실을 전혀 알지 못하는 것 같았고, 그의 행동이 협력자들을 경찰에 고해바치는 비열한 짓임을 알고 싶어 하지 않았다.

여기서 '밀매업자'라는 아주 흥미로운 단어가 나온다.

그게 다는 아니었다. 칸은 수첩을 지니고 다녔는데 경찰이 압수해 버렸다. 수첩에는 칸의 거래 기록과 더불어 칸이 접촉하는 사람의 이름과 전화번호를 적은 주소가 적혀 있었다.

거래 기록에는 카니노(불치 근처에 있으며 양질의 그리스 도자기를 다량으로 공급하는 곳임)에서 교사 생활을 하는 사바티니 씨가 칸에

게 보낸 편지가 있었는데 그의 제의를 받아들이겠다는 내용이었다. 사바티니는 칸에게 로디아의 오이노코에를 비롯한 그리스 도기 2점을 팔려 했고 그의 방문을 기다리고 있었다.

헥트는 갑자기 조지 오르티츠로 논제를 바꿔 버린다. 오르티츠는 40여 년 동안 미술품을 거래해 온 인물이다. 처음에는 오르티츠가 미술품에 관심을 가지게 된 배경을 설명하다가 그의 미술품 수집 행위로 넘어가더니, 어떻게 그가 그리스 미술에 대한 열정을 키워 나가게 되었는지를 말했다. 오르티츠는 박물관을 드나들면서 그리스 미술, 그 가운데 특히 아르케익기의 미술에 관심을 가지게 되었다. 유럽과 미국 딜러를 이용하여 작품성이 아주 뛰어난 청동기 제품을 사들였다.

로마와 아테네의 딜러로부터 작품을 사들여 그들과 친분을 쌓은 다음, 농촌 지역, 특히 남부 에트루리아 지방에서 묘를 도굴하거나 밀거래하는 자들과 직접 접촉하기 시작했다. ······그래서 조지는 마을 사람들에게 꽤 알려진 인물이 되었다. 이탈리아 경찰은 수색 중이던 농가에서 그의 편지와 그가 지불한 대금 영수증을 증거로 확보했다. 그들은 또 조지가 몬테풀치아노에서 한 신사에게 지불한 스위스 크레디 뱅크의 수표를 증거물로 찾아냈다.

1961년 가을 이탈리아 검찰은 로마의 중개상 렌치와 펜나치를 고발했다. 장물을 사들인 칸, 오르티츠, 헥트 역시 기소되었다. 그런데 모두 무죄를 선고 받았다. 상고심에서는 유죄였다. 결국 15년이 지

난 1976년 칸과 오르티츠는 유죄가 입증되어 집행유예를 선고받았으나, 헥트는 무죄 선고를 받았다.

헥트의 회고록에는 분묘 도굴에 관한 흥미로운 기록들이 많아 앞으로 있게 될 공판에서 중요한 자료로 쓰였다. 헥트의 기록에는 1963년 바젤의 한 딜러가 타르퀴니아(묘실 벽을 벽화로 장식하는 전통이 있었다)의 도굴꾼에게 전기톱을 제공한 것으로 나온다. 도굴꾼들은 전기톱을 사용해서 에트루리아 저택과 묘실의 벽화를 손쉽게 떼올 수 있었다. 그런데 어처구니없게도 텅 빈 벽과 전기톱을 발견한 경찰은 현란한 장비와 엄청난 비용을 들여 이런 일을 저지를 수 있는 사람은 미국인 한사람, 헥트밖에 없다고 판단했다. 그래서 헥트의 거류 허가증을 취소해 버렸다. 이탈리아에서 추방 당한 그는 딸의 탄생조차 곁에서 지켜보지 못했다.

타르퀴니아의 프레스코화는 엘리아 보로스키가 샀다고 한다.

회고록 속에 있는 다른 사진을 보면 아테네 판드라산 가에서 은제 조각상과 함께 헥트를 찍은 사진이 나온다. 아르메니아 딜러가 현금을 요구하는 바람에 취리히에 있는 여자 친구에게 아테네로 짧은 휴가를 오라고 설득하고는 현금 41,000달러를 가지고 오도록 했다. 이런 일들은 모두 눈가림에 불과하다는 것이 드러났다. 여자 친구는 이튿날 은제 소입상들을 가지고 취리히로 떠났다. 헥트의 말로는 이 조각품들이 코펜하겐에 있다고 한다.[1]

1963년 초에 다시 시작된 거류 허가는 처음에는 1개월, 그다음에는 3개월간 체류가 연장되는 식으로 해서 1965년에는 1년 동안 체류가 허락되었다. 어쨌든 헥트는 다시 이탈리아로 돌아올 수 있었다. 그때쯤 'GZ'(게오르그 자코스)와 거래를 다시 시작했다. 게오르그

자코스는 이스탄불에서 성장한 그리스인으로 헥트와는 1951년부터 알고 지냈다. 처음에는 고대주화 같은 작은 거래로 시작해서 나중에는 더 큰 거래를 도모하려고 했다.

대영박물관과 관련된 일이었다. 한 번은 자코스가 부조장식이 들어간 초기 로마시대 은제 컵 3점을 들고 나타났다. 화훼 장식이 들어간 작품이 2점이었고, 다른 한 점은 타우로이의 이피게니아(호메로스의 서사시에 나오는 타우리스를 말하며 현재는 크리미아 지방에 해당함. 이피게니아는 아가멤논의 딸로 산 제물로 바쳐진 비극적 인물)를 묘사한 작품이었다. 헥트는 그다음 주에 옥스퍼드 대학의 비어즐리 교수를 그의 집에서 만나기로 하고 런던에 와 있었다. 은제 컵을 들고 옥스퍼드를 돌아다니고 싶지 않았던 헥트는 대영박물관에서 고미술품 관리를 담당하고 있던 데니스 헤인즈에게 컵을 안전하게 맡아 달라고 부탁했다. 헥트는 처음에 보스턴 미술관에다 이 컵을 팔려고 했다. 친구인 코르넬리우스 베르뮐이 그곳의 큐레이터로 임명되었기 때문이다. 헤인즈가 컵의 가격을 문의해 왔을 때에는 헥트도 상당히 의아해 했다. 느닷없는 질문에 놀란 헥트는 생각해 보겠다 말하고 비어즐리 교수를 찾아갔다. 방문을 마치고 돌아온 헥트는 헤인즈에게 "아무리 적게 받아도 9만 달러는 받아야겠다"고 말했다. 헥트가 이런 가격을 제시한 숨은 의도는 대영박물관으로서는 이 가격을 도저히 받아들일 수 없다고 생각했기 때문이다. 헤인즈는 전혀 놀라는 기색 없이 석 달 안에 지불하겠다고 했다. 헥트는 이런 방식으로 BM(대영박물관)에도 도굴품의 구매를 성사시켰다.

이런 종류의 일화들이 몇 가지 더 있다. 헥트는 물건의 경로가 이탈리아, 그리스, 터키 등, 어디인지 정확히 알지 못해도 '거래'를 성

사시킨 물건들이 꽤 많다.

헥트의 회고록에는 자코모 메디치('GM')를 소개하기 전에도 헥트가 거래한 인물들에 대한 짤막한 설명들이 이어졌다. 1967년 헥트는 이탈리아에 머물고 있지 않았는데, 그의 아내가 전화로 이런 말을 했다. 프랑코 루치(계보도에 나왔음)라는 중년의 남자가 꽤 괜찮은 킬릭스 구입을 제안 받았는데, 물건을 공급해 주는 도굴꾼이 당시로써는 상당히 높은 가격을 요구했다는 것이다. 구미가 당긴 헥트는 당장 로마로 돌아와 캄피돌리오(로마의 카피돌리오 광장을 말함, 현재 로마 시장의 사무실로 쓰임) 근처에서 루치를 만났다. 이런 종류의 만남에 대해서 헥트는 회고록에 별다른 말이 없는 편이었다. 그런 그가 이 바닥에서 누구라도 힘 있는 중개인처럼 보이기만 하면 무슨 짓이든 했다는 것을 분명히 밝히고 있다. 루치와 만난 자리에서 그에게 연필을 주며 킬릭스를 그려보라고 했다. 그는 중앙의 둥근 부분에는 젊은이가 있고 외곽에는 올리브 가지 사이로 올빼미가 있는 그림을 그렸다. 헥트가 루치에게 값이 얼마든 간에 그 물건을 사겠다고 말한 것을 보면 마음에 들었던 것 같다. 루치는 도굴꾼이 180만 리라(3천 달러 정도)를 달라고 했다며 볼멘소리를 했다. 헥트는 루치에게 확실한 이익을 장담하면서 250만 리라는 줄 수 있다고 했다. 그런데 루치가 도굴업자에게 갔을 때는, 벌써 메디치가 다녀간 후였다. 루치가 얼마를 제시하던 간에 메디치는 그보다 더 많이 줄 거라 했다면서 루치의 제안을 무시했다는 것이다. 메디치는 킬릭스를 사서 그가 주로 거래하던 사람에게 넘겼다. 헥트에 따르면 그 사람은 엘리아 보로스키다.

그렇다고 헥트가 당하고만 있을 사람은 아니었다. 메디치는 150

만 리라에 사서 보로스키에게 10만 리라를 더 받고 넘겼다. 헥트는 루치를 불러 메디치에게 가서 200백만 리라를 주겠다고 제안해 보라고 했다. 이 값이 오늘날의 기준으로 무난할 수도 있지만, 그 당시에는 상당한 이익을 남기는 제안이었다. 루치의 파격적인 제의로 메디치는 보로스키 손에 들어간 킬릭스를 되찾아 헥트에게 팔았다.

룬고스테베레의 구 법원 건물 앞에 차를 세우고 루치와 GM이 나에게 킬릭스 컵을 보여 주었다. GM에게 220만 리라면 만족하겠는가 하고 물어 보았다. 그는 환호성을 지르며 '좋다'고 말했다. ……루치에게 중개료로 80만 리라를 주었다. 둘 다 만족하는 표정이 역력했다. 그 후 나는 이 물건을 바젤에 사는 화학자 히르크 박사에게 6만 스위스 프랑(대략 850만 리라)에 팔았다.

확실히 헥트는 자기 과시가 남달리 심한 사람이었다. 자기가 얼마나 영리한 사람인지, 얼마나 사람들의 마음을 잘 읽는지를 보여 주고 싶었던 것이다. 그는 처음부터 메디치의 의중을 정확히 꿰뚫고 있었던 것 같다. 회고록 가운데 도굴꾼이 확인해 준 내용을 인용해 보겠다. 판사도 메디치 공판에서 이 부분을 특별히 언급한 적이 있다.

GM은 20대부터 약사들에게 물건을 공급하는 일을 해오고 있었다. 그의 부모는 피아차 보르게제의 노천 시장에서 관광객들에게 그저 그런 골동품들을 팔았다. 야심에 찬 청년 GM은 중고 피아트 500을 400달러에 사고는 매일 아침 에트루리아 마을을 돌면서 불법 도굴품을 찾아 다녔다. 저녁이 되어 전리품(도굴품)을 약사에게

들고 가면, 약사는 약간의 수고비를 덧붙여 메디치에게 현금으로 사례했다. 이 일은 매일 계속되었다. 그런데 킬릭스 매매는 GM의 눈을 뜨게 한 사건이었다. 그는 품질이야말로 엄청난 프리미엄이라는 사실을 그때 배웠다.

메디치에 관한 부분은 그도 상당히 말을 아낀 것 같다. 우리가 보았듯이 그 사건은 메디치의 경력에 중추적인 역할을 했다. 그때부터 지금까지 메디치가 헥트에게 제공한 물건들의 가격이 점점 더 올라간 것만은 분명했다. 게다가 헥트의 기록에는 모든 거래가 리라로 표시되지 않고 달러로 적혀 있었다. 메디치가 거래한 총액은 시간이 지나면서 1,600달러에서 6,000달러로, 또 63,000달러로 올라가기 시작했다. 헥트는 그가 거래한 물건들의 최종 목적지가 어디인지, 얼마나 많은 이윤을 남겼는지를 말할 때마다 아주 조심스러워했다. 한 가지만 예로 들자면, 그는 메디치에게 63,000달러를 주고 산 에트루리아산 이륜차의 은제 부속물을 코펜하겐 미술관의 모르겐 기데센에게 24만 달러에 팔았다고 한다.

헥트는 회고록에 "GM은 성실한 공급원이 되어 주었다"라고 썼다. 메디치가 헥트에게 제공한 물건의 목록을 보면 기절할 정도다. 메디치의 성장 배경에 대한 얘기는 생생했지만 무차별적인 폭로에 가까웠다. 헥트는 메디치에 관한 얘기들로 회고록을 채워가다가 14쪽부터는 거두절미하고 (이야기의 완급을 조절하려는 시도조차 없이) 악명 높았던 에우프로니오스 크라테르 사건을 수면에 떠올렸다.

이 사건에 대한 준비 단계로 또 다른 문제를 생각해 보자.

1993년은 수사가 시작되기 전이지만 이 책의 서문에 등장한 토

머스 호빙의 회고록이 출판된 해이다. 메트로폴리탄 미술관을 물러난 그는 〈감정가*Connoisseur*〉(지금은 폐간됨)의 편집장이자 기자로 유명세를 날리며 미술관련 서적이나 소설을 쓰고 있었다. 그의 회고록은 『잠든 미라도 춤추게 하라*Making the Mummies Dance*』라는 제목으로 나왔는데, 메트로폴리탄 미술관 관장으로 재직할 당시 그의 흥행 수완을 보려면 참고할 만한 책이다. 그 책의 17장은 '논란이 분분했던 도자기'라는 자극적인 제목을 달았다. "나는 여자보다 미술 작품을 더 뜨겁게 사랑한다"라는 상투적인 말로 시작하다가 메트의 에우프로니오스 크라테르 취득 문제를 다룬다. 그의 설명은 이 책의 프롤로그에서 말한 내용과 사뭇 다르다.

그 책에서 호빙이 해명한 사실들은 다음과 같다.

헥트의 아내가 1971년 9월에 나(호빙)에게 직접 전화를 걸어 도기의 존재에 대해 아주 조심스럽게 말하는 것을 처음으로 들었다. 헥트의 아내는 남편이 '세상을 깜짝 놀라게 할 작품'을 '위탁받았다'고 말했다.

협상 과정에서 헥트는 계속해서 '외환거래 상황'을 말해 왔다. 스위스 프랑에 대한 달러 가치가 계속 약화되는 상황이었기 때문이다.

헥트는 메트로폴리탄 미술관이 주화 컬렉션의 처분을 고려하고 있다는 점을 알고 맞교환을 제안했다.

메트로폴리탄 미술관으로 보낸 헥트의 편지에는 크라테르의 가격

이 인상파 회화(그 당시 메트는 모네의 회화 한 점을 백만 달러가 넘는 가격에 구입했다)의 값에 비견될 정도라고 했다.

크라테르를 찍은 사진을 처음으로 보았을 때 붙인 자국이 보일 정도였다.

호빙의 요청은 아니었지만, 1976년 시카고의 무리엘 실버스타인이라는 여자로부터 이상한 편지 한 통을 받았다. 그녀가 1964년 베이루트에서 디크란 사라피안을 만났을 때 그는 원통 인장 몇 점과 에우프로니오스의 도기 파편이 든 상자를 보여 주었다고 한다. 그런데 호빙은 실버스타인이 사라피안을 만나고 자기에게 연락을 시도하기까지 자신의 존재를 알리는 데 왜 그렇게 오랜 시간이 걸려야 했는지 아무런 해명조차 하지 않았다. 실버스타인은 몇 명에게만 자신이 에우프로니오스의 도기를 봤다는 얘기를 계속해서 하고 있을 뿐이었다.

호빙이 매사를 분명하게 말하지 않는 이유는, 너무 경험이 많고 간교하기 때문이다. 실버스타인 부인의 편지는 접어 두고서도 호빙의 책에는 새로운 얘기가 나왔다. 1970년대에 에우프로니오스 작품은 이미 3점이 시장에 나와 있었는데, 2점은 크라테르였고 하나는 컵이었다고 주장했다. 두 개의 크라테르 가운데 하나는 파편 상태였는데 헌트 형제가 가지고 있다가 1990년 경매에서 레온 레비와 셸비 화이트의 손에 넘어갔다.[17] 호빙의 말로는 두 번째 크라

17 222쪽 참조.

테르와 킬릭스는 헌트 형제가 부르스 맥넬에게서 산 것이라고 한다. 호빙의 새로운 가설에 따르면 이 모든 거래는 1970년(실제로는 1968년) 헥트가 뮌헨의 고대 미술관에 에우프로니오스 크라테르(세 번째 작품) 파편을 25만 달러에 팔면서 비롯된 것이라고 한다. 호빙은 이런 말을 하면서도 "그런 것 같다"라는 식으로 단서를 붙인다. 헥트는 이 거래를 성사시키면서 1965년 베이루트에서 본 적이 있는 사라피안의 크라테르 파편을 다시 기억해 냈고 그에게 팔라고 설득했다. 헥트가 원래 계획했던 거래는 바로 이 물건이었으며 메트 측에 구매를 제안했다.

"그 때 기적이 일어났다." 산 안토니오 체르베테리 근처에 있는 에트루리아 묘에서 도굴꾼들이 완벽한 상태의 크라테르를 발견한 것이다. 1971년 12월에 일어난 일이다. 호빙에 따르면 헥트가 체르베테리에서 나온 크라테르에 사라피안의 출처를 첨부하려고 했다는 점에서 두 개의 크라테르를 간단하게 바꿔치기 한 것이다. 이 부분은 왜 말할 때마다 날짜가 뒤죽박죽이 되는지, 사라피안의 파편들은 진짜 복구가 되었는지, 레바논에 사라피안의 파편들이 있었던 시기가 언제인지, 그 물건의 이력이 어떠했는지, 언제 뷔르키에게 파편의 복구를 의뢰했는가를 설명하는 호빙의 말이 왜 자꾸 바뀌는지를 설명해 줄 수 있을 것이다. 실버스타인 부인이 1964년 베이루트에서 보았다는 물건과 사라피안이 받아야 할 돈을 제대로 받지 못한 부분에 대해서도 설명이 가능하다.[2]

호빙의 해명은 이 정도에서 끝내겠다. 이제 헥트의 회고록으로 다시 돌아가 보자. 메디치 공판에서 판사는 판결문을 낭독하며 '진짜 이야기'와 헥트의 '사탕발림'(아래를 참조하기 바람)을 서로 비교했다.

두 가지 설명은 고미술품 딜러들이 어떤 방식으로 상황에 대처하는가를 보여 주는 중요한 단서가 된다.

 GM은 성실했다. 1971년 12월 아침 식사를 끝내기가 무섭게 그는 빌라 페폴리에 있는 우리 집에 에우프로니오스가 서명한 크라테르의 폴라로이드 사진을 들고 찾아왔다. 나는 도저히 믿을 수 없었다. B.L.(헥트의 아내)도 "이게 정말이에요?"라고 놀라며 물었다. 한 시간 만에 우리는 밀라노에 도착해 콜리네 피스토이에시(피스토이아 지방 음식)와 포도주를 곁들인 거나한 점심식사를 하고 GM이 안전 금고 속에 크라테르를 보관해 둔 루가노 행 기차를 탔다. 흥정은 오래 걸리지 않았다. 150만 스위스 프랑을 할부 형식으로 주기로 합의했다. 그날 저녁, 취리히로 가서 프리츠 뷔르키에게 크라테르를 맡겼다. GM에게는 당시 내가 가지고 있던 유동성 현금을 모두 주었고 로마로 돌아가 가족들과 쿠마요르로 스키 휴가를 떠났다. 행복한 휴가란 바로 이런 것을 말하나 보다.
 조지 오르티츠(GZ)와 제휴하여 실물 크기의 청동 독수리 상을 구입했다. LA 카운티 미술관과 메트로폴리탄 미술관과의 거래에 성공하지 못했지만 에우프로니오스 도기의 대금을 치르려면 GZ가 독수리 상을 로빈 심스에게 7만5천 달러에 팔라고 허락해야 한다(우리는 4만 달러를 지불했다). GM에게 대금으로 줄 달러가 더 있어야 한다. 크라테르를 소더비에 넘길 생각이었으나 펠리서티 니콜슨의 감정가는 20만 달러로 너무 낮았다. M Gyp(?)은 코펜하겐 미술관이 이 물건을 구매할 의사가 있는지 덴마크의 미술상에게 물어보려고 했지만 실패했다.

크라테르를 언급하면서 디트리히 폰 보트머(DvB)에게 보내는 편지를 썼다. ARV(비어즐리의 아티카 적회도기)에 나오는 작품과 유사한 물건인데 아주 완벽한 상태이고 신화적 장면 묘사가 아주 뛰어나다고 설명했다. DvB는 편지를 받자마자 곧바로 답장을 보내왔다. 자기와 관장의 구미를 끌어당기는 이 작품의 가격을 묻는 내용이었다.

헥트는 뻔뻔스럽게도 도기의 가격이 인상파 회화의 가격과 비슷한 수준이 될 거라고 말했다. 도기의 그림은 메트가 140만 달러를 주고 구입한 모네의 그림 못지않게 뛰어난 작품이라는 이유를 들었다. 헥트는 프리츠 뷔르키가 복원을 마칠 때까지 기다렸는데 복원은 되었지만 접합 부위와 풀 자국이 지저분했다. 메트의 사람들조차 새것과 오래 된 조각들이 뒤섞인 복원 상태를 보고 놀랄 정도였다. 그러자 헥트는 상태가 좋은 사진을 골라 뉴욕으로 왔다. 센터 아일랜드에 사는 폰 보트머는 주말에 헥트를 자신의 집으로 초대해 머물게 했다. 일요일 아침 폰 보트머의 차는 헥트를 태우러 왔는데 폰 보트머의 집이 있는 센터 아일랜드로 가는 도중 운전사가 개를 다치게 했다. 운전사가 동물병원을 찾는 동안 헥트는 피를 흘리며 낑낑거리는 개를 안고 보듬어 주어야 했다. 수의사가 헥트에게 개는 생명에는 지장이 없다고 말해 주었지만 이 말이 헥트에게는 모든 일들이 지연된다는 뜻으로 들렸다.

DvB는 일곱 살 난 아들 버나드와 함께 문을 열어 주었다. "버나드, 헥트 아저씨께 헤라클레스의 형이 누군지 아냐고 물러보렴"이라고 DvB가 말했다. 나는 "버나드, 네가 말해 줄래"라고 말했다. "이피

클레스예요"라고 버나드가 말했다. "버나드, 맞추긴 했다만 헤라클레스와 이피클레스는 아버지가 다른 형제란다"라고 내가 말했다.

폰 보트머는 사진을 보고 무척 감명을 받았다. 둘 사이에 흐르던 긴장감은 사라졌다. 헥트는 폰 보트머의 수양딸과 테니스도 치고 그의 가족들과 수영도 하면서 멋진 저녁 식사를 했다. 다음날 아침 두 사람은 맨해튼으로 가 토머스 호빙과 테드 루소, 회화 분과의 큐레이터와 부관장에게 크라테르의 사진을 보여 주었다. 그들 네 사람도 폰 보트머 못지않게 놀라는 눈치였고 6월 말경에 취리히의 뷔르키 집에서 다시 만나 도기를 보도록 하자고 했다.

디트리히 폰 보트머, 토머스 호빙, 시오도르 루소 모두 크라테르를 보기 위해 뷔르키의 정원에서 만났다. 토머스 호빙은 나를 끌어당기면서 말하기를, 자기가 관장이 된 이래로 여러 작품들의 구매 제의를 받았지만 가장 훌륭한 작품이라고 했다. ……점심시간이 되자 차를 몰고 로티세리 드 라 무에테로 가서 스테이크를 먹으며 크라테르에 관한 얘기를 계속했다.

호빙은 몇 년 동안 연금 형태로 지급하는 것이 어떠냐는 식으로 가격협상을 시작했다. 가격은 조정할 수 있지만 달러가 약세이기 때문에 일시불로 지급하는 것이 합리적인 것 같다고 대답했다(그때 당시 스위스 프랑에 대한 달러의 가격이 4달러 30센트에서 4달러 5센트로 떨어져 있었다). 소더비에서 고대 주화 컬렉션을 경매에 붙일 수 있을 것 같다는 언질을 주었다.

헥트는 폰 보트머로부터 메트로폴리탄 미술관이 소장하고 있는 고대주화 컬렉션을 팔려고 하는데 큐레이터들이 은행 및 주화 전문 딜러들과 협의하여 연합 경매를 주최할 것이라는 소식을 들었다.

헥트가 메트 측이 소더비와 제휴하여 경매를 진행할 경우 훨씬 유리할 거라는 제안을 하기가 무섭게, 호빙은 소더비의 대표이사 피터 윌슨에게 곧바로 전화를 걸더니 런던으로 달려갔다. 소더비는 훨씬 더 높은 감정 가격에 보다 저렴한 수수료와 상당한 액수를 선불로 주겠다고 제의했다.

루소는 도기를 다시 보기 위해 뷔르키를 두 번째로 방문했다. 그때 루소는 뷔르키에게 붉은 접합 부위를 검은색 안료로 칠하는 게 어떠냐고 제의했다. 메트 측은 구매 쪽으로 확실한 행보를 보였고, 8월 중순 호빙은 헥트가 있는 로마로 전화를 걸어 백만 달러로 가격을 정하자고 했다. 당연히 헥트는 이 제안을 받아들였다.

헥트가 취리히로 간 다음날 뷔르키는 붉은 접합 자국을 교묘히 덮어 버리고 거의 완벽한 복원을 이뤄냈다.

나는 취리히발 뉴욕행 TWA 비행기 일등석을 두 장 예매했다(당시 일등석의 가격은 450달러였다). JFK공항에 도착하자마자 MMA의 운송대리인이자 보안담당자인 키팅을 만났다. ……내가 메트로폴리탄 미술관 남쪽 끝에 있는 하역장에 도착했을 때 아내 엘리자베스와 두 딸이 나를 만나러 나와 있었다. ……내가 호빙에게 크라테르의 이력이 디크란에게서 나온 것이라 말하자 그는 웃으며 말했다. "그 작자는 분명 존재하지 않을 거야."

이 부분은 메트로폴리탄 미술관이 크라테르의 구입 경위를 설명한 것과 분명한 모순을 보인다.

다음날 헥트는 스페인 말라가의 류 호드 테니스 캠프로 휴가를 떠났다. 두어 주일 후, 폰 보트머는 미술관 이사회가 도기의 구입을 승인했다는 연락을 해왔다.

……백만 달러 수표가 9월 11일 취리히로 보내졌다. 나는 그 즉시 스위스 프랑으로 바꿨는데, 환율은 스위스 프랑 대 달러의 비율이 3달러 91센트였다. 1974년 5월에는 2.40으로 떨어지더니 지금은 1.30 수준이다.

대금 지불 날짜와 소수점 둘째 자리까지 환율 변동을 정확하게 기억하고 있는 것을 보면 이 모든 일들이 그의 기억 속에 깊이 각인되어 있었던 것 같다.

바로 이때 헥트의 회고록에도 〈뉴욕타임스〉에 실린 크라테르에 관한 기사와 이 책의 프롤로그에서 언급한 적이 있는 니콜라스 게이지의 추적조사에 대해 언급한 부분이 있었다. 결국 헥트는 이 문제를 존 포프 헤네시 경과 의논했다. 헤네시 경은 빅토리아 앨버트 미술관 관장으로 재직하다가 훗날 대영박물관 관장으로 간 인물인데, 크라테르가 가짜라는 사실을 표명하기 주저했다. 헥트는 로빈 심스와 그의 파트너 크리스토 미카엘리데스도 비슷한 생각을 가지고 있었다고 말한다. 비난의 화살이 그에게 돌아올 것을 감지한 헥트는 회고록 전체를 다른 전문가들이 크라테르에 대해 박수갈채를 보내고 있다는 내용으로 도배했다.

지금까지 그의 입장은 한결같았다. 에우프로니오스 이야기는 회고록의 정점을 이룬다. 무려 14쪽을 차지하는 이 이야기는 1967년부터 시작하여 헥트와 메디치의 거래에 초점을 맞추어 기술하였다. 〈뉴욕타임스〉의 개입은 에우프로니오스 이야기가 10쪽이나 진행될 때까지 전혀 등장하지 않다가 겨우 몇 단락으로 그칠 뿐이었다. 바로 이 뒷부분부터 헥트는 크라테르의 이력에 관해 〈뉴욕타임스〉와 〈옵서버〉 지에 실린 기사를 전면적으로 다루고 있다. 이 부분은 새 페이지로 쓰면서 필기도구도 다른 것으로 바꾼 것 같다(헥트는 회고록을 작성하면서 만년필과 잉크를 포함하여 몇 가지 필기도구를 사용했다).

니콜라스 게이지 기자의 조사와 이탈리아 경찰의 추적, 이탈리아 검찰의 기소와 무죄선고, 1977년 이탈리아 사법당국이 뉴욕 경찰에게 헥트를 대배심에 회부하도록 한 일들을 14쪽 반 분량으로 적어 놓았다. 거기에서도 무죄를 선고 받았지만 대배심에 앞서 그에 대한 반대 심문에서 그의 별명은 '보따리 장사꾼'이 되어 버렸다. 상황을 알아차린 그가 물건을 팔았던 기관의 이름들을 죽 읊어대는 바람에 배심원들은 놀라움을 금치 못했다. 대영박물관, 루브르박물관, 뮌헨박물관, 클리블랜드 톨레도미술관, 하버드 대학 박물관, 펜실베이니아대학 박물관, 뉴저지에 있는 캠벨수프 미술관 등이다. 대배심의 기각 결정으로 헥트는 "자신에 대한 희롱은 끝이 났다"고 회고록에 적고 있다.

그의 회고록은 역사적인 물건으로 관심을 옮겨 갔다. 서른 장쯤 써 내려가다가 다시 에우프로니오스 사건으로 돌아왔다. 그런데 이번에는 그의 말이 확 달라졌다. 다른 사람들의 거래도 탐색하면서 일관된 입장을 견지해 나가던 평소와는 달리, 그 사건에만 집중되

어 있었다. 게다가 줄이 그어진 용지에 쓰지 않고 백지와 그래프 용지를 사용했으며 글을 쓰는 방식도 사뭇 달랐다. 약어의 사용과 생략이 많아진 점이 눈에 띄었다. 토머스 호빙이 취리히에서 크라테르를 처음 본 상황을 설명할 때를 예로 들면 이런 식이다.

호빙 예민한 미술 애호가로 반응. '내가 본 작품 중 최고!', "성 베리 에드 X는?"이라고 내가 질문. "이 작품이 낫다." 100개의 파편을 붙인 작품, $1\frac{1}{2}$시간 동안 사진으로 감상.

로티세리 드 라 무에테에서 점심을 먹으면서 가격에 대해 의논했다고 말하는데 이번에는 호빙이 그에게 주화를 경매에 붙이겠다는 말을 했다고 한다(그전에 헥트가 한 말과 호빙이 한 말이 서로 바뀌었다. 이전에는 헥트가 호빙에게 주화 경매에 대해 제안했다). "호빙은 가을까지 일부를 주고 내년에 그 나머지를 주겠다고 함." 그러고는 이렇게 말한다. "가격을 내려서라도 가능한 한 돈을 빨리 받고 싶다고 말한 적이 있다." 이 부분은 이렇게 읽을 수 있겠다. "지불을 빨리 하려면 가격을 내려야 한다고 소유자에게 부탁해야 할 것 같음."

그는 계속해서 이렇게 말한다. "7, 8월 미술관과 나, 소유자 양측이 합의점을 찾는 중." 크라테르를 상자에 넣어 TWA기로 뉴욕에 도착하여, "공항에서 미술관 보안 담당과 세관 대리인을 만남." 이전에는 미술관에 도착하자 던들 스커트를 입고 나온 아내와 화려한 진 차림의 두 딸이 기다리고 있었다고 한다. "아내가 크라테르를 보자 탄성을 지름, '흥분해서 눈물이 나올 지경, 렘브란트 작품을 보는 것 같아!'" 곧바로 헥트와 그의 가족들은 5번가에 있는 스탠호프 호텔

로 가 그곳 노천카페에서 축배를 들었다.

우리는 여유를 즐겼다. 당연하지 않은가? 메트로폴리탄 미술관에 현존하는 고대 그리스 회화 가운데 최고의 걸작 하나를 파는 데 성공하지 않았던가. 디크란이 실존하는 노인이란 사실을 확인시켜 줄 수 있어서 더욱 더 기뻤다.

헥트는 계속해서 사라피안에 관해 세부적인 얘기들을 하고 있었다. 사라피안이 해외로 이주하기 전에 크라테르를 팔려고 결정했기 때문에 1920년대에 런던에서 이 물건을 취득할 수 있었다고 설명했다. 이번 해명에서는 사라피안의 대리인이 그해 8월에 취리히에서 헥트와 접촉했지만 사라피안과는 70년대 초반이 되어서야 만났다고 말한다.

"A.M 7 전화, 여자 목소리. 프랑스 억양. '에끄테 씨 집인가요?'" 오기로 한 남자가 오자 헥트는 여권을 보여 주며 자신의 신분을 확인시켜 주었다. 두 사람은 도기의 복원상태를 보기 위해 프리츠 뷔르키에게 갔다. 헥트는 대리인 자격으로 온 그 남자를 역에 데려다 주고 그는 저녁 비행기로 로마에 갔다. '늦게까지 사르페돈 얘기를 하면서 B.L.에서.' 그는 결혼식에 참석하기 위해 로마에 머물렀다가 스페인의 루 호드 테니스 캠프로 돌아갔다. 아내와 딸은 미국으로 돌아갔다. 부인이 미국에 있는 동안 그녀를 통해 'DvB에게 전화 걸어 대규모 거래 준비 중'이라고 전하게 한다.

헥트의 회고록이 출판되지는 않았지만 나머지 부분들은 헥트가 1972년 주장한 사실들과 다를 바 없었다.

단어들을 심하게 축약시킨 회고록의 이 부분은 눈길을 끈다. 이런 행위가 다른 사람들에 죄를 뒤집어 씌울 만한 근거가 될까? 그 많은 단어들을 생략하고 줄이는 행위는 헥트가 지난번에 작성한 내용을 주장한다는 뜻일까? 회고록 쓰는 일이 지겨워져서 완전한 문장으로 쓰는 것조차 하지 않았던 걸까? 아니면 그가 수정본을 제안하는 것일까? '내가', '나에게'라고 쓴 부분들을 '소유자'로 바꿔 쓴 경우에서 보듯이, 잘못 쓴 단어들을 삭제한 것은 오히려 진실을 드러내기 위한 방편이었을까? 아내가 크라테르를 보는 순간 격한 감정으로 울고 싶었고 렘브란트의 작품이 생각난다는 것까지 기억하는 사람이 케네디 공항에서 만난 미술관 대리인의 이름, 키팅조차 기억하지 못하는 이유는 무엇일까? 아내의 반응이 지나치게 과장되었다면 다른 곳에서는 슬쩍 넘어갈 수도 있지 않았을까? 사라피안의 대리인이 취리히에 도착했을 때에도 자신의 이름을 '에끄테'로 표기한 것도 일종의 과장이라고 보아야 하지 않을까? 헥트는 그의 아내를 시켜 폰 보트머에게 깜짝 놀랄만한 대규모 거래를 준비 중이라고 전하게 했다. 헥트는 폰 보트머에게 편지를 보냈다고 하고 호빙은 헥트가 전화를 했다고 한다. 누구의 말이 맞을까? '메디치 판'에 비하면 두 번째 해명은 지엽적인 것들에 대한 설명이 부족한 것은 아닐까? 부상당한 개에 대한 언급도 전혀 없고 폰 보트머의 아름다운 딸과 테니스 시합을 한 것, 보트머의 아들과 헤라클레스의 의붓 형제에 대한 대화는 전부 빠져 있다. 가장 중요한 부분은 이 부분인데, 사라피안의 대리인이 1971년 8월까지 레바논에서 취리히로 도기를 들고 오지 않았다면 헥트가 말한 대로 어떻게 디트리히 폰 보트머가 1971년 7월 뷔르키의 집에서 복원된 도기를 볼

수 있었단 말인가?

　흥미로운 부분에 대해 두 가지 진술이 있다는 사실을 주목해야
한다. 88쪽에 이르는 회고록에서 동일 사건을 두 번씩 거론하거나
다른 방식으로 자신의 행적을 설명한 부분은 에우프로니오스 도기
가 유일하다. '메디치 판'의 진술과 일치했던 호빙의 몇 가지 진술들
이 두 번째 진술과 일치하지 않는 부분들도 있었다. 도기의 대금 지
불을 메트의 고대 주화 컬렉션으로 받기를 간절히 바란 점, 루소의
두 번째 취리히 출장, 도기를 찍은 첫 번째 사진에서 '거미줄'처럼
금이 나 있었던 점, 모네의 그림 값에 비교한 점, '달러 하락'에 대한
헥트의 우려가 바로 그것이다. 페리 검사는 나중에 로빈 심스를 심
문하면서 1970년대 초에 헥트로부터 청동 독수리 상을 7만5천 달
러에 구매했다는 사실을 확인했다.

　메디치 공판을 담당한 판사는 두 번째 얘기를 확신하고 있었다.
판사는 두 번째 진술이 "좀 더 그럴 듯하게 들린다"고 했는데, 그 이
유는 "에우프로니오스 도기처럼 값비싼 물건을 구매한 미술관으로
부터 환불하라는 요구를 피해나갈 요량으로 속이 뻔히 들여다보이
는 거짓말을 하기위해 수정했다고 보기 때문이다." 그가 얼마나 혜
안에 가득 찬 판결을 내리는지 곧 보게 될 것이다.

　헥트의 회고록은 고미술품 거래의 어두운 현실을 있는 그대로 비
춰 주는 등불이 되어 주었다. 그는 회고록에서 미술품과 고미술품
이 국세청의 세제상의 우대 조치를 받고 있지만 상당히 문제가 있

다고 말한다.

1970년대 중반 헥트와 브루스 맥널는 우연히 만났다.[18] 그들은 1974년 취리히 주화 경매장에서 만났는데, 그때 맥널은 후원자—헥트가 거명한 사람—들이 모아준 기금으로 고대 아테네의 데카드라크마를 그 당시 최고가인 85만 스위스 프랑에 낙찰 받았다.

똑같은 방식으로 맥널은 후원자들에게 '나폴리에서 50마일 남쪽에 위치한 고대 그리스 도시인 파에스툼의 묘에서 나온, 기원전 4세기 프레스코 벽화 4개'를 보여 주었다. 후원자들은 맥널에게서 프레스코화를 7만5천 달러에 매입했고 그 물건을 게티 미술관에 250만 달러에 팔았다. 헥트는 이 점을 아주 공정하게 파악했다. 후원자는 50% 소득 세율 계층인데 미술품 취득행위를 통해 세금으로 내야 할 수입 가운데 125만 달러를 절세하게 된다면 실제로는 1,175,000달러의 이익을 남기게 된다. 나중에 이 후원자는 헥트에게 말하기를 자신이 '소장한 고미술품'은 미술관에 기부하기 위해 취득한 것이며 자신이 지불한 돈의 5배를 남기지 못하면 투자할 가치가 없는 일이라고 말했다. 헥트는 고미술품 취득을 조세의 피난처로 여기는 컬렉터들의 양면성을 여과 없이 보여 주고 있다.[3]

1975년 봄, 맥널은 사이 웨인트라우브와 함께 헥트가 보유한 물건들에 대해 공동 출자자가 되고 싶다고 제안했다. 그래서 두 사람

18 222~224쪽 참조.

은 로스앤젤레스에 섬마 갤러리와 주화 장식미술이란 두 개의 회사를 창업했다. 헥트도 자신의 회고록에서 말하듯이 다양한 행운을 누렸다.

헥트 회고록에 등장하는 최근 이야기는 자신의 생각을 전보다 많이 드러냈다. 여기서 그는 프린스턴 컬렉션의 프시크테르(목 부분이 가느다랗고 몸통이 달걀 모양인 술 단지로 포도주를 차게 하는 데 쓰였다-옮긴이) 구입과정을 자세히 기록해 두었다. 자신의 감식안에 한껏 자부심을 가졌던 그였지만 경계를 놓치지 말아야 할 순간에 약간의 실수를 저질렀다.

나는 기악과 거래하기 때문에 마우로(고미술품 위조로 유명한 그는 모로니로도 불린다)가 나에게 전화하는 일은 아주 드물다. (메디치)는 물불을 가리지 않고 체르베테리를 다녀온 프레드릭 차코스와 거래하고 있기 때문에 돈은 현장에서 바로 지급했다. (그런데) 마우로는 1984년 6월 내게 전화를 걸어 굉장한 적회도기(흑회 장식이 들어간)를 보러 로마에 오라고 했다.

마우로와 나는 공항에서 만났다가 곧장 체르베테리로 차를 몰아 그의 집으로 갔다. 연회에 참석한 사람들이 비스듬히 기댄 자세를 하고 여러 종류의 잔으로 음료를 마시는 장면이 그려진 프시크테르였다. 프시크테르는 포도주를 시원하게 보관하는 데 사용된다. …… 이삼일이 지나자 마우로는 프시크테르를 취리히로 배달했고 우리는 225,000달러로 거래를 끝냈다.

헥트는 바로 프린스턴 대학의 로버트 가이에게 전화를 걸었는데

로버트는 전화로도 굉장히 흥분했다. 로버트 가이는 남부 이탈리아 도기에 대해 조회작업을 했는데, 거기에 나오는 특정 도기와 아주 비슷한 것 같다고 말했다. 도기에 대한 분류, 정리 작업은 호주 출신 A. 데일 트렌달이 자료 수집을 하고 알렉산더 캄비토글로우가 자료를 보충한 것이다. 헥트가 설명하는 것만 듣고, 가이는 클레오프라데스 화가의 작품일 것이라고 잠정적인 결론을 내렸다. 자신감을 얻은 헥트는 게티 미술관의 마리온 트루에게 사진을 보냈다. 사진을 본 마리온은 흥분하기 시작했는데 대영박물관의 디프리 윌리엄스에게 사진을 보여 준 뒤로는 더욱 열을 올렸다. 세척작업이 끝나는 대로 말리부의 게티 센터로 가져와 달라고 부탁했고 "70만 달러라는 가격이 전혀 비싸게 들리지 않는다"는 말을 했다.

도기가 깨끗해졌기 때문에 헥트는 에우프로니오스 도기를 직접 가져온 것처럼 루프탄자 항공기로 직접 들고 왔다. 구입절차에 따라 게티 미술관의 그리스 로마 미술 분과 문헌자료실에서 프시크테르를 공개했다. 헥트를 당황스럽게 만든 것은 마리온이 실물을 보고 전혀 감동하지 않았다는 점이다. 마리온의 태도는 냉담했으며 미술관 수석 복원 전문가에게 보내는 것이 어떠냐고 물었다. 헥트가 마리온의 사무실에서 그녀를 만난 다음날 아침, 모든 것들이 분명해졌다. 마리온은 미술관 측이 도기를 가짜로 보기 때문에 구입할 수 없다고 했다. 헥트는 그 말에 격분했다.

며칠이 지난 뒤, 헥트는 게티의 복원 담당자를 만나 도기의 어디가 가짜로 보이냐고 물었다. 복원 담당자는 이런 종류의 흑회도기는 푸른빛이 도는 흑색이 아니라 옅은 녹색 빛을 띤다고 설명해 주었다. 헥트가 가져온 도기에는 그런 기미가 전혀 없었다.

사실 흑회도기가 녹색을 띠는 것은 흔한 일인데, 가마의 열기 때문에 도기가 깨지기 쉬운 문제가 있었다.……

프린스턴 대학 미술관에서 이 도기를 구입했기 때문에 헥트 입장에서 보면 그래도 이 일은 결말이 좋게 끝났다고 할 수 있다. 이 도기의 구입을 추천한 사람은 다름 아닌 로버트 가이였다. 결과가 만족스러웠다고 해도 헥트는 일을 이런 식으로 끝낼 수는 없었다. 헥트는 마리온 트루에게 의혹을 제공한 불씨는 영국에서 비롯되었다는 말을 전해 들었다. 헥트는 전직 옥스퍼드 대학 고고학 교수였던 마틴 로버트슨이 프시크테르에 대해 회의적이었을 거라는 생각이 들었다.
헥트, 그는 거기서 그만둘 사람이 아니었다.

프린스턴에서 도기를 구입한 직후에 마리온 트루와 전화 통화를 했는데, 프시크테르가 진짜라고 로버트 가이가 그녀를 설득했다는 점을 그녀도 인정했다.

지금은 프린스턴 대학 박물관이 소장하고 있는 적회도 프시크테르의 출처가 드러났기 때문에 이탈리아 사법당국은 적당한 때가 되면 이 문제에 착수할 것이다. 이 얘기의 가장 재미있는 점은 에우프로니오스 크라테르 사건의 첫 번째 해명('메디치 판')을 그대로 따라 한다는 것이다. 적지 않은 돈에 사로잡혀 그것을 좇는 무리들에 대한 진술은 상당히 직설적이지만 정작 이탈리아에서 이 물건을 어떻게 보는지에 대한 설명이 거의 없다. 스위스를 거쳐 간 미국에서 이

물건의 반응이 어떠했는지에 대해서는 꼼꼼하게 기록하고 고미술품에 대한 헥트 자신의 지식과 학구열도 과시하면서 이 물건의 진정성을 당당하게 주장하는 것으로 끝맺는다. 말하는 어투나 세부적인 사실, 스타일로 보아 에우프로니오스 사건과 너무도 유사한 구조를 지닌다.

　　회고록의 마지막 부분은 1990년대 〈보스턴 글로브*Boston Globe*〉지의 기자 월터 로빈슨이 고미술품의 도굴과 불법거래를 다룬 연작기사를 인용하면서 헥트 자신의 고고학적인 생각들을 제시하고 있다. 그는 로빈슨이 기사 작성을 위한 취재 전화를 걸어왔을 때 자신은 고미술품을 밀매한 적도, 불법거래를 '부추긴 적도' 없다고 말했다 한다. 그는 '고미술품이 명백하게 장물이라는 사실이 밝혀지지 않는 한' 이력이 없는 물건의 구매를 "반대하지 않는다"는 입장을 분명히 했다. 계속해서 그는 '이력이 없는' 물건이 '대중들에게 잘 알려지지 않은, 이름 없는 지방의 전시장'에 있는 것보다 공공 미술관이나 박물관, 개인 컬렉션으로 남아 있는 것이 "훨씬 유용하다"고 말한다. 그는 또 자세한 사실은 전혀 언급하지 않고 있지만, 이탈리아 미술관과 개인 소장품 중에 도난 당한 물건들이 그의 '대리인'을 통해 이탈리아로 반환되었다고 주장한다.
　　여기서 우리는 "적어도 부추긴 적이 없다"고 말한 그의 재미난 표현을 눈여겨 보아야 한다. 그의 회고록 곳곳에서 그는 중간 역할을 하는 사람을 만난다. 고미술품이 나오는 장소에 따라 로마나 아테

네 등지에서 남들의 이목을 피해 신중하게 만날 장소를 선택하고 물건의 가격을 의논한 후 스위스에서 물건을 점유한 다음, 그곳에서 엄청난 수익을 올릴 수 있는 곳으로 처분해 왔다. 이런 행위가 교사죄로 성립될 수 없단 말인가? '사회적 지위가 있는' 스위스 여자 친구를 설득하여 판드로산가의 미국인 중개상이 요구한 은제 조각상의 대금으로 41,000달러의 현금을 들고 아테네로 오게 한 다음, 다시 물건을 들고 스위스로 돌아가게 한 행위가 교사 행위로 간주되지 않는단 말인가? 체르베테리가 고향인 마우로 모로니를 만나 프시크테르를 본 후 그 물건을 '이삼일 만에' 취리히로 가져오게 하고 결국에는 프린스턴 대학에 팔아치운 행위가 교사죄가 아니고 무엇이란 말인가? 톤도 부분에 젊은이가 그려진 킬릭스를 거래하면서 자코모 메디치에게 '최고의 품질을 보장하는 물건'만 가져온다면 후한 값을 쳐주겠다는 행위가 교사죄가 아니고 무엇일까? 헥트 자신도 킬릭스 거래는 메디치의 '눈을 뜨게 한 사건'이라고 말했다. 그 일이 있은 후 "G.M은 충직한 공급원이 되었다"라고 말하지 않았던가. 앞으로 우리는 자코모 메디치가 공판에서 진술한 내용을 들으면서 헥트의 회고록에서 본 것과 비슷한 언행을 또다시 만나게 될 것이다.

2001년 3월 10일 진행된 헥트의 심문은 그의 아파트를 급습한 지 25일이 지난 후였다. 심문 과정은 전형적인 펜싱 경기를 보는 것 같았다. 페리 검사에게 헥트는 무척이나 힘든 상대였다. 하지만 그도 몇 가지 사실은 시인했고 자신의 진술이 번복되는 과정을 여러

번 거치면서 전체적으로 진술들이 하나로 모아지기 시작했다. 헥트는 4, 5년 전부터 회고록을 쓰기 시작했으며(1996년, 아니면 1997년으로 호빙의 책이 나온 후다) 허무맹랑한 소리나 소문으로만 들은 내용도 포함되었다고 한다. 잘 팔리는 책으로 만들 생각이었다고 고백했다. '메디치가 그에게 도기를 주었을 것'이라는 에우프로니오스 크라테르에 대한 첫 번째 설명은 4, 5년 전에 쓰여 졌다고 하더라도 '이탈리아 사람들이 원하는 내용'으로 꾸며졌다. 메디치가 1971년 12월에 에우프로니오스 도기를 가지고 있었다는 사실을 확인해 주는 것처럼 보이긴 해도 이 부분을 좀 더 확대 해석하기로 마음먹었다. 처음에는 게티 미술관에 물건을 판 적이 없다고 부인했지만 헥트도 마리온 트루를 안다고 시인했다. 그런 다음 말을 바꿔 스위스 컬렉션에서 사들인 아티카 양식의 청동 제품과 흑회도 컵, 적회도 기들을 '팔았을지도' 모른다고 대답했다.

그런데 그는 마리온 트루와 메디치가 '서로 잘 아는 사이였지만' 왜 직접 거래하지 않았는지 설명할 수 없었다(설명할 생각이 없었는지도 모르겠다). 헥트는 게티 미술관에 굴리엘미 컬렉션의 청동 트리포드를 팔았지만 청동 촛대는 기억하지 못한다고 했다(장물로 밝혀졌다). 크리스티앙 보르소의 물품 목록과 메디치의 사진을 보여 주자 이 물건들이 게티 미술관으로 팔려 나갔다고 인정했다. 그는 또한 게티 미술관에 아풀리아 도기 '몇 점'을 '증여'한 사실은 인정했지만 그 일에 대한 자세한 것들을 기억해 낼 수 없다고 했다. 자기에게 물건을 공급해 주는 사람의 이름은 기억하지 못한다고 했다가 메디치와 사보카를 거명했더니, 비록 소량의 물건이지만, 아르케익 시대의 청동 제품을 공급받았다고 했다. 몬티첼리에게서 고대주화 몇 점을

산 기억이 나며 오라치오 디 시모네에게서 스크림비아에서 나온 테라코타 소상을 받았고 베키나에게서 청동 핸들 2점과 그리스 도기를 산 적이 있다고 시인했다. 산드로 치미치오를 아는데 그는 보로스키의 집에 기거하는 복원 전문가라고 한다. 그는 계속해서 자기는 '그다지 중요하지 않은 청동 제품과 도기를 사들였을' 뿐이라고 주장했다.

폼페이 벽화에 대해서도 메디치가 제네바 자유항으로 물건을 들고 와 자기에게 보여 주었다고 말했다. 그래서 헥트는 취리히의 뷔르키에게 보내 복구하도록 했다고 한다. 메디치에게 벽화를 사서 대금을 치르고 난 후 뷔르키를 거치도록 한 것은 '의례적인 이력'에 불과하다지만 메디치가 이 물건을 반입할 수 있도록 해 주었다. 바로 이 부분은 미술품의 출처가 모든 상황을 말해 주지는 못한다는 점을 정중하게 말하고 있을 뿐이다. "메디치를 대신해서 물건의 이력을 조작하는 데 도움을 주었다"고 헥트는 시인했다. 결국 프레스코화는 '불법 이력의 출처가 메디치라고 지목할' 때쯤이면 메디치의 수중에 돌아와 있었다.

독자들은 검찰 조사 과정에서 나온 헥트의 답변과 회고록 내용들을 서로 비교해 가면서 나름대로 판단을 내릴 수 있을 것이다. 앞으로 페리 검사와 콘포르티의 부하들은 또 다른 기습작전과 심문을 수행하면서 헥트의 회고록에 나온 내용들을 확인할 수 있고 그와 진술이 서로 엇갈리는 부분도 보게 될 것이다.

13
취리히, 제네바 압수 수색
사이프러스, 베를린에서 구속과 심문

헥트의 아파트를 수색하고 한 달이 지난 2001년 3월 둘째 주, 스위스 치안판사와 두 명의 경찰은 페리 검사를 비롯한 이탈리아 문화재 수사팀과 합동으로 제네바 베르댕 6번가에 자리한 피닉스 에인션트 아트와 자유항의 이난나 아트 서비스의 기물들을 압수, 수색했다.

이탈리아 경찰은 메디치와 피닉스 에인션트 아트사와의 긴밀한 관계를 이미 잘 알고 있었다. 로렌스 플라이쉬만이 피닉스 아트의 관리자 앞으로 발행한 수표, 에디션스 서비스와 업무상 제휴를 위한 계약서, 메디치가 피닉스 아트 이름으로 매월 발행한 청구서 내역을 포함한 서류들이 자유항의 회랑 17에서 나왔기 때문이다.

베르댕 가의 회사 건물에는 매니저인 제프리 서코우만 남아 있었다. 그 자리에 없었던 아부탐스의 직원들은 그날 심문도 피했지만 그 후로도 이탈리아 경찰과 마주칠 기회가 없었다. 서코우는 이탈리아 경찰에게 메디치가 경매에 내놓고 아부탐스가 사들인 물건의

목록을 건네주었다. 그 물건들 가운데 적어도 2점 정도는 메디치가 다시 사들여 오는 것으로 끝이 났다. 이런 문제와는 별개로 '아리스 에인션트 아트'사를 통해 스위스에 잠정적으로 반입된 5점의 그리스 도기들이 압수되었다. 서코우의 말로는 아리스 에인션트사는 알리와 히샴의 여동생인 노라 아부탐 소유로 되어 있다고 한다. 압수된 도기 가운데 2점은 메디치의 창고에서 확보한 폴라로이드 사진에 나오는 것과 동일한 물건이었다.

미술품 세탁과 노라 아부탐의 개입에 대한 수사는 진척되었지만 페리 검사의 입장에서 보면 아주 작은 부분에 지나지 않았다. 페리 검사는 자유항 수색 이후로 언젠가는 확실한 증거를 확보할 수 있으리란 엄청난 기대를 하고 있었다.

이탈리아 경찰에게 자유항의 회색 건물, 녹색 계단, 출입이 통제된 금속 문은 이제 다른 어느 곳보다 낯익은 장소가 되어 버렸다. 점심을 먹고 이난나사로 가는 출입구에 다다르자 스위스 판사는 이난나사가 피닉스 에인션트 아트사, 아부탐스사와 관련되었다는 사실을 유보하겠다는 말을 했는데, 어디선가 가벼운 딸꾹질 소리가 들렸다. 그러자 페리 검사는 메디치와 레바논 출신의 아부탐이 관련된 사실을 다시 한 번 설명하고 이난나사의 자료를 조사해 보면 확인할 수 있다고 말했다. 스위스 판사는 여전히 미심쩍은 표정을 한 채 사무실 바깥 복도에서 페리 검사와 더 많은 얘기를 나눈 끝에 스위스 경찰 한 사람을 안으로 들여보내 거기에 누가 있는지 확인해 보자고 했다. 안을 살피고 온 스위스 경찰이 그들도 만난 적이 있는 제프리 서코우와 알리 아부탐이 안에 있다고 말했다. 상황을 확인한 스위스 판사는 수색을 허락했다. 수색을 감행하려 하자 아

부탑은 떠났다. 그는 6피트 3인치의 육중한 몸에 대머리였다.

메디치 창고 아래층에 자리한 이난나사의 창고에 들어갔더니 이 회사의 방들도 메디치 창고의 구조와 별반 다르지 않았다. 베르댕가의 화랑이 좀 더 호사스럽고 우아했다.

이건 도저히 자유항이라 할 수 없을 정도였다. 이탈리아어에는 '라카프리치안테raccapricciandte'라는 말이 있다. 정확하게 옮길 수 있는 말이 마땅치 않지만 '짜릿짜릿한 전율을 느끼게 만드는'이란 뜻이다. 이난나사의 사무실로 들어가는 이탈리아 경찰의 모습이라 할 수 있다. 콘포르티의 부하 한 사람이 "물건들로 바다를 이룬다", "여러 문화권의 물건들이 저런 취급을 당하는 모습을 보는 일은 괴로웠다"라고 말할 정도였다. 회랑 17의 메디치 사무실에서는 유물들을 신문지에 싸서 진열장에 보관하는 정도였는데, 이곳에서는 그 정도의 대접도 기대하기 힘든 형편이었다. "바닥과 봉투 속에 마구 흐트러져 있는 금반지, 깨진 조각들을 대충 붙여 놓은 이집트 석관, 도자기들은 아무렇게나 굴러다녔고 고대주화들과 유리 제품, 보석들이 마구 뒤엉켜 있었다. 벽에는 미라를 걸쳐 놓았는데, 심지어 고양이 미라도 있었다. 이라크, 이란, 인도, 동남아시아에서 나온 물건들이 바닥에 널브러져 엉망이었다."

바깥 쪽 방의 땅바닥에 여기 저기 널려 있는 물건들은 대부분 이탈리아에서 출토되지 않은 것들이었다. 문에서 멀리 떨어진 곳에 있는 찬장 안에는 이탈리아 출토품들이 들어 있었다. 그렇다면 거기서 수색 팀이 찾은 것은 무엇일까? 스크림비아산 도자기 두 박스.[19]

19 43쪽 참조.

이탈리아 물건들은 찬장에서 꺼내 사진을 찍고 다시 제자리에 갖다 놓았다. 그러고는 찬장 입구를 왁스로 봉해 버렸다. 이탈리아에서 출토되지 않은 물건들에 대해서, 수사팀—개인적인 의견이 어떠하든 직업적인 관심이나 전문적인 지식도 없는—은 다른 사법적인 행동을 취하지 않았다. 이탈리아 수사팀이 이난나사의 이탈리아 물건들에 대한, 기술적인 접근을 하기 위해 고고학자들을 동반하고 두 달 뒤에 다시 찾아왔다. 이때는 창고에 있던 다른 물건들이 모두 거두어 지고 없는 시점이었다. 이란, 이라크, 인도 물건들을 모두 어디론가 옮겨 버린 것이다.

이탈리아 물건들이 든 찬장의 봉인을 열었을 때는 고고학자들이 '라카프리치오'를 느낄 차례였다. 좀 더 자세히 조사 하면서 찬장에서 죽은 사람의 손가락에 그대로 붙어 있는 금반지가 든 상자 하나를 발견했다. 도굴꾼들은 봉분에 들어가면 시간을 절약하기 위해, 시체를 훼손시키고 손과 손가락만 들고 나왔을 것이 분명하다. 이탈리아 수사팀은 여태까지 이런 일을 해오면서 메디치의 협력자들이 저지른 행위보다 더 심각한 야만성은 보지 못했다.

서코우는 할리와 히샴의 아버지 슬라이만 아부탐이 1992년에 이 창고를 만들었다고 말해 주었다. 그는 피닉스사의 전산 작업을 해준 후부터 이곳의 매니저로 일해 왔다고 한다. 이곳 창고의 물건들은 이난나사가 되었든, 피닉스 사가 되었든 어떤 물건도 소유하지 않는다고 한다. 이들 회사가 존재하는 이유는 다른 회사를 대신해서 물건들을 사고팔기 위해서이다. 중요한 고객으로는 아리스 에인션트 아트, 타니스 고미술품 유한회사, 세크메 에인션트 아트, 쾰른의 베버 갤러리가 있다. 많은 양의 물건들이 복원을 위해 이난나사

로 보내지고 있다고 한다. 회사는 통관 허가증을 발급하고 원칙적으로 두 명의 복원 전문가에게 보낸다. 런던의 마틴 포스터와 뉴욕의 제인 길리스가 바로 그들이다.

1998년 노바스코샤에서 스위스 항공의 여객기가 추락하여 슬라이만 아부탐과 그의 아내가 사고를 당했다. 그 후부터 서코우는 이곳의 매니저로 일했다고 한다. 알리 아부탐은 일주일에 한 번 정도 창고에 들러 잠시 머무는 물건들을 훑어보고 판매에 관한 지시를 내린다. 자유항에서 발견된 이탈리아 물건들은 아리스 에인션트 아트 소속이라고 한다. 서코우도 프리츠 뷔르키, 자코모 메디치, 에디션스 서비스의 이름을 알고 있지만 그들 밑에서 일한 적은 없다고 한다. 게티 미술관의 마리온 트루의 이름은 알고 있지만 그녀를 만난 적이 있는지는 잘 모르겠다고 한다. 크리스티앙 보르소, 히드라 갤러리, 소일란 무역회사는 처음 들어 본다고 한다.

아부탐 사에 대한 수색은 대답보다 궁금증만 증폭시켰다. 도대체 그들의 본업이 무엇일까? 서코우의 말이 사실이라면 회사 소유의 물건은 하나도 없고 잠시 보유하고 있다는 말이 아닌가. 메디치의 창고에서 나온 플라이쉬만 앞으로 발급된 수표는 편의를 위해 '전면에 내세운 인물'에 불과하다는 뜻으로 보인다. 그들의 역할도 경매장에서 물건의 세탁을 지원하는 일이 아닌가 싶다. 창고의 상태로 보나 반지를 얻기 위해 손가락을 부러트릴 정도로 무서운 일을 저지르는 이 사람들은 고미술품에 대한 애정과 관심이라곤 눈곱만큼도 없는 것으로 보인다. 아부탐이 저지른 고대 세계에 대한 착취와 만행은 온갖 냉소를 자아내게 한다.

페리 검사도 아부탐의 역할이 석연치 않았고 궁금증만 더해 갔다. "그렇다고 모든 문제들을 추적해 갈 정도로 주어진 시간이 많지 않다"고 말했다. 그가 우선순위를 두고 있는 긴급한 일들이 있었고 시간은 촉박했다. 그의 다음 표적은 취리히에서 활동하는 프리츠와 해리 뷔르키이다.

그들의 집에 대한 압수 수색은 그로부터 몇 달 후인 2001년 10월에 실시하였다. 이번에는 두 명의 이탈리아 경찰과 네 명의 스위스 경찰, 그리고 스위스 판사가 출석했다. 뷔르키의 아파트는 중앙역 가까이에 있는, 이름을 알 수 없는 건물 4층에 있었다. 기습팀이 아파트 바깥쪽으로 모여들자 상급 경찰관이 벨을 눌렀다. 아무런 응답이 없었다. 벨을 또 한 번 눌렀다. 그래도 대답이 없었다. 강제로 문을 여는 대신 열쇠 수리공을 불렀다. 취리히 지방 경찰은 휴대폰을 꺼내 이런 일을 해 본 경험이 있는 경찰에게 전화를 걸었다. 다이얼을 누르고 있을 때 별안간 아파트 문이 열렸다. 키 크고 마른 체구에 검고 진한 머리, 콧수염을 기른 해리 뷔르키가 거기에 서 있었다. 현관 가까이 기대고 서서 경찰이 가기를 기다렸는데 그들이 가지 않을 거란 사실을 알았던 게 아닐까?

"무슨 일이죠?" 그가 말했다.

집 안에는 복원을 위한 작업실이 있었다. 사보카의 집과 이곳을 모두 와 본 이탈리아 경찰이 "사보카보다 기술적인 면에서 앞서 있다"고 말했다.

수사관들의 눈길을 끈 물건은 야구선수들이 들고 다니는 가방이었다. 캔버스 천으로 만들어진 긴 가방이었는데 가방 밑 부분이 어쩐지 어색했다. 바깥에서 보는 것과 달리, 가방 내부는 그리 깊지 않았다. 가방 밑 부분을 열자 한 무더기 흙이 담긴 칸막이가 눈에 들어왔다. 더 재미있는 것은 이탈리아 축구팀 몬드라고네의 문장으로 가방을 장식했다는 점이다. 몬드라고네는 카살 디 프린치페와 아주 가까운 거리에 있는 도시다. 1장에서 일어난 사건을 기억해 본다면 멜피 도난 사건 이후 도굴꾼들의 전화 도청이 폭주한 지역이다. 카살 디 프린치페는 파스콸레 카메라의 집이 있던 곳이기도 하다.

이 가방은 이탈리아에서 물건을 밀반입해 오기 위해 고안한 장치가 아닐까?

해리 뷔르키가 어깨를 으쓱였다. 도대체 무슨 말을 하는지 모르겠다고 딱 잡아뗐다. 자기는 이 가방의 용도를 모른다고 했다.

지금 조사가 벌이지는 이 방에 사는 사람이 맞느냐는 질문을 받았다.

"그렇습니다."

"침대가 어디죠?"

그는 대답하지 않았다. 아무 대답도 없었다.

바로 이때 수색팀의 한 사람이 출입구 복도 쪽에 있는 방을 쳐다보았다. 방의 크기는 작았지만 나무로 나선형 계단을 만들 정도는 돼보였다. "이 계단이 어디로 통합니까?" 콘포르티의 부하가 지난번 사보카의 집에서 보았던 계단을 염두에 두고 물었다.

"아무 곳으로도 통하지 않습니다." 뷔르키가 대답했다.

"어쨌든 한 번 봅시다." 상급 경찰관이 말했다.

위층에는 엄청난 크기의 또 다른 아파트가 있었다. 책들이 꽂힌 책장들이 빼곡했다. 콘포르티의 부하가 책 한 권을 뽑았는데 우연찮게도 기간이 만료되기는 했지만 로버트 헥트의 여권이 툭 튀어나왔다.

콘포르티의 부하가 해리 뷔르키를 쳐다보았더니, 뷔르키가 이 아파트는 지금 외국에 나가 있는 아버지 프리츠 뷔르키의 소유라고 말했다.

그 즉시 위층을 꼼꼼히 수색해서 다량의 고미술품들을 찾아냈다. 찾아낸 미술품 가운데 베키나 상표가 달린 물건들도 있었다. 그 물건들은 촬영이 끝나고 모두 압수되었다. 찍은 사진들은 로마로 전송되었다. 다니엘라 리초가 수색팀에 참가하고 있어서 어떤 물건들이 이탈리아에서 나와 이쪽으로 넘어 온 것인지 확인할 수 있었다. 페리 검사와 리초 박사는 취리히로 돌아와서 조사한 것을 토대로 뷔르키 부자를 심문했다.

처음에는 아버지와 아들이 모두 비협조적이었다. 이들 부자에 대한 심문은 그들의 작업실에서 세 시간 동안 진행되었다.

그에게 복원을 맡긴 물건들에 대해 물으면 대부분 마지못해 시인하기 시작했다. 그가 복원한 물건들은 대부분 도굴된 것들이었지만 '가보로 전해져 오는 물건'이라고 속이는 경우가 더 많았다. 굴리엘미 컬렉션의 트리포드[20] 사진을 보았을 때에도 5년인가 10년 전에

20 154쪽 참조.

말로만 들었을 뿐, 본 적은 없다고 했다. 게티 미술관에서 구입한 물건에 그가 서명한 서류들을 보여 주자 금방 말을 바꾸며 마리오 브루노가 그에게 '대여자'로 서명해 달라고 부탁하는 바람에 어쩔 수 없었다고 말했다(심문할 당시 루가노에서 활동했던 딜러 브루노는 사망하고 없었다). 프리츠 뷔르키는 브루노가 왜 그를 '전면에' 내세웠는지 그 이유를 알지 못했다. 장물을 취급하는 사람으로 알려져 있는 브루노와 미술관이 직접적인 거래를 꺼려했기 때문에 자신의 이름으로 거래했을 거라고 짐작한다고 말했다. 브루노가 트리포드를 입수한 경위에 대해서는 알지 못하지만 나중에 게티 미술관으로부터 그 물건의 진짜 주인은 로버트 헥트와 아틀란티스 골동품사라는 얘기를 전해 들었다고 한다.

메디치를 알고 있지만 그가 자신의 작업실에 온 적은 없으며 그에게서 고미술품을 산 적도 없고 그의 물건을 복원해 준 적도 없다고 한다. 그래서 페리 검사는 제네바 창고에서 나온 복구 이전 상태를 찍은 도기의 사진을 보여 주었다. 뷔르키는 그것들을 알지 못한다고 했다. 페리 검사는 심문의 효과를 높이기 위해 잠시 질문을 멈추고 사진의 배경으로 나오는 가구와 벽지가 지금 이 방의 것과 정확하게 일치한다는 사실을 지적했다.

마지못해 뷔르키는 아틀란티스 골동품사와 거래한 적이 있고 에우프로니오스 도기를 복원한 사실도 인정했지만 통상적인 청구서를 발급했을 뿐이기 때문에 30년 전에 있었던 일에 대한 질문들은 더 이상 하지 말아 달라고 요구했다. 페리 검사는 에우프로니오스 크라테르의 사진이 뷔르키의 책상에 있는 것을 눈치챘다. 뷔르키는 메디치라는 이름과 여러 가지 자세한 정황들이 어째서 그를 심문하

는 주제가 되는지, 메디치의 심문에 왜 자신의 이름이 거론되는지 그 이유를 알지 못했다. 그가 판매를 위해 자유항으로 물건들을 운반했다는 메디치의 증언은 사실이 아니라고 주장했다. 메디치가 거짓말을 하고 있다는 말이다. 특정 물건에 대해 전혀 기억이 없다고 했고 복원 비용을 받았을 것 같은데도 기억에 없다는 소리만 반복했다.

자신의 가장 중요한 고객인 헥트의 '얼굴 마담'으로 활동한 사실은 인정했지만 다른 사람들을 '대신해 전면에 나서는 일'은 하지 않았다고 한다. 베키나를 알고 있었지만 그가 자신의 작업실로 온 적은 없었다고 주장한다. 그렇지만 수색 당시 그의 작업실에서 베키나의 이름이 적힌 물건이 발견된 사실에 대해서는 아무런 해명도 할 수 없었다.

폼페이 벽화를 보더니 자기 아들과 함께 복원한 물건이라고 시인했다. 그렇지만 그 벽화들의 도굴 장면을 찍은 사진은 본 적도 없으며 복원을 맡길 당시에 이미 11조각으로 분할되어 있었다고 한다. 복원하는 데 12개월에서 18개월의 시간이 소요되었고 그 물건들은 적어도 3년 동안 그의 수중에 있었다.

뷔르키의 아들, 해리 뷔르키는 질문에 대한 대답이 전혀 준비되어 있지 않았다. 그는 메디치를 안다고 대답했다. 메디치를 소더비 경매에서 본 적은 있지만 메디치의 창고에 물건을 공급하지 않았으며 그에게서 물건을 사들인 적도 없었고 자신의 이름이 메디치 문서

에 들어가 있는 것은 허위사실이라고 주장했다. 폼페이 벽화를 아버지와 함께 복원했고 도굴꾼들이 찍은 벽화 사진을 본 적이 있으며 마리온 트루가 뷔르키의 작업실에 있는 벽화를 봤을지도 모른다고 시인했다. 그는 베키나를 안다고 말했고 뷔르키의 물건들 가운데 베키나의 이름표가 달린 물건들은 5개월 전에 뮌헨에서 구입한 물건들인데 물건을 판 사람은 지금 세상을 떠났다고 주장했다. 그렇지만 그는 베키나의 이름표가 붙어 있는 이유를 설명하지는 못했다.

"게티 미술관에 몇 점의 고미술품을 팔았던 것 같은데 기억이 잘 나지 않는다"라고 말하면서 게티 미술관과의 거래 사실은 인정했다. 그러나 에트루리아 시대의 트리포드를 누구에게서 구매했는지, 그리고 그 물건을 게티 미술관에 65만 달러 가격에 팔았던 사실이 있는지 기억나지 않는다고 말했다. 결국 메디치는 제외시키고 몇 가지 거래 사실만 인정한 셈이다. 오랫동안 헥트의 중재로 10점 정도의 물건을 게티 미술관에 팔았던 사실도 말해 주었다.

뷔르키 부자는 될 수 있으면 적게 말하려고 했다. 자기들은 모르는 일이라며 시치미 떼는 것이 분명했다.

프레드리크 차코스는 드라마틱한 사건 때문에 어쩌다 보니 심문을 받게 되었다. 몬테 카시노 근처 아우토스트라데 델 솔레에서 자동차 전복 사고로 즉사한 파스콸레 카메라의 르노 승용차 사물함에서 나온 아르테미스 여신상의 사진이 확보되면서 그녀에게 가는 길이 열렸다. 아르테미스 여신상은 이미 세 점이 이탈리아 박물관에

전시되어 있어 사람들에게 널리 알려진 상태였고, 로마 복제품이 아니라 그리스 원작일 수도 있다는 이유에서 이 작품의 발견은 상당히 중요하다. 로마 복제품이라 하더라도 여전히 소중한 가치를 지니며 이 작품의 발굴 장소를 찾아내는 일도 중요하다고 할 수 있다.

카메라의 동료이기도 했던 다닐로 치치는 도살장에서 이 조각상을 가져온 후에 자신의 아파트에서 촬영을 했는데 프레드리크 차코스가 이 일에 연관되어 있는 것 같다고 말했다. 수사팀은 11장에서 등장했던 적이 있는 풀리아 출신의 도굴꾼 월터 구아리니에게 아르테미스 여신상의 반환을 위한 도움을 달라고 압박했다. 그는 프리다의 주요 공급원 가운데 한 사람이었다.

아나나 다를까 여신상은 이탈리아로 돌아왔다. 바리 근처의 들판에 버려져 있다고 익명의 누군가가 지역 경찰에 전화를 걸었다. 아르테미스 여신상이 돌아온 것으로 사건은 종결된 것처럼 보였다. 페리 검사는 전화 도청 내용을 적은 기록들을 조사하던 중 비밀 동맹의 조직원들끼리 아직도 그 여신상에 대한 얘기를 한다는 사실을 우연히 알게 되었다. 어쩐지 불길한 생각이 페리 검사의 뇌리를 스쳐 갔다. 그렇다면 반환된 여신상이 가짜란 말인가? 바리로 돌아온 여신상은 전문가들이 정밀하게 조사한 결과, 진짜로 밝혀졌다. 크기를 측량해 보니 세 작품들의 전례를 그대로 따르고 있었다. 그런데도 여전히…….

아르테미스 여신상을 조사하는 다른 전문가들이 있었는데 그들은 좀 특이한 조사 방법을 사용하고 있었다. '바리' 아르테미스 여신상의 크기를 측량해 보면 반환된 여신상을 제외한 다른 세 작품의 높이가 기단부를 포함하여 모두 정확히 일치한다. 위작을 제작

할 때는 아주 정교하게 찍은 사진을 사용하고 작품의 정확한 치수도 알았을 것이다. 그런데 위작을 만든 사람은 기단부가 없는 작품으로 잘못 전해들은 모양이다. 그래서 바리의 여신상은 실제 크기보다 몇 인치 작게 만들어졌다.

바리의 여신상은 사법당국의 법 집행을 방해하려는 진지한 시도였다. 이만한 물건을 만들려면 엄청난 돈과 시간이 들었을 것이고 어지간한 기술로는 이런 복제품을 만들기 어렵다. 콘포르티 대령이 위조범을 잡아 모든 자백을 받아냈을 때 관련 사실들이 확인되었다. 콘포르티 대령과 페리 검사는 격앙된 감정을 참기 어려웠다. 구아리니를 좀 더 강하게 압박했더니 아르테미스 여신상은 스위스의 프레드리크 차코스의 수중에 있다고 자백했다. 그 즉시 페리 검사는 차코스 체포에 필요한 국외 영장을 발부 받았고 이탈리아로 범인 송환을 위한 사법적인 절차를 준비했다. 출국이 금지된 차코스가 국경을 넘는 사태가 발생하면 그 즉시 체포, 구속될 것이다.

스위스 사법부를 통해 범인 송환 절차가 진행되는 도중에 차코스의 변호사가 협상을 하기 위해 로마에 있는 페리 검사를 찾아왔다. 여러 시간의 논의 끝에 두 가지 요구만 들어 준다면 차코스의 혐의를 풀어주도록 하겠다는 합의점을 찾았다. 첫째, 아르테미스 여신상을 돌려줄 것. 둘째, 고미술품 밀매 시장에 대해 알고 있는 사실들을 토대로 회고록을 작성할 것. 회고록에는 메디치, 심스, 헥트의 조직 운영에 관한 정보나 관련된 인물들의 이름을 거명해야 한다는 요구 조건을 들었다. 그런데 마침 페리 검사에게 유리하게 작용할 사건이 발생했다.

차코스는 페리 검사의 요구조건을 들어 주었고 얼마 후, 아르테

미스 여신상은 이탈리아로 돌아왔다. 이때 페리 검사는 피의자 송환 요청을 백지화시켰다. 그런데 차코스는 두 번째 요구 사항을 묵살했고 페리 검사에게 회고록을 보내지 않았다. 차코스는 페리 검사가 원하는 물건은 아르테미스 여신상이라고 생각해서 그 일을 그리 대수롭게 여기지 않았을 수 있다. 하지만 페리 검사는 공평의 원칙을 꼼꼼하게 적용하는 사람이었다. 그에게 거래는 거래였다. 피의자 송환 요청을 철회했다고 하더라도 차코스 체포에 대한 체포 영장은 아직 철회하지 않은 상태였다.

자신에 대한 법적 제약이 아직 남아 있다는 생각을 하지 못한 차코스는 해외로 출국했다가 생각지도 못한 봉변을 당했다. 사이프러스에 사는 동생을 만나러 2002년 2월 둘째 주에 리마솔 공항에 도착했다. 그녀는 여권 심사에서 걸려 체포, 구속되었다. 구치소에서 하룻밤을 보내고 난 다음날, 차코스를 동생 집에 가택 연금시키려 한다고 이탈리아 검찰이 통고해 왔다. 3, 4일 후에 페리 검사와 두 명의 콘포르티 선임 수사관들이 리마솔 공항에 도착했다. 차코스에게는 중재 기간이 얼마나 끔찍했는지, 수사가 진행되는 동안 그녀는 꽤 협조적인 태도를 보였다. 평소 페리 검사의 온화한 성품도 도움이 된 것 같다. 사이프러스에서 차코스의 약점을 간파한 페리 검사는 이 사건을 절호의 기회로 보고 차코스가 '충분히 협조적인 태도로 나온다면' 모든 일을 서둘러 마무리해 주겠다고 약속했다. 차코스도 동의했고 페리 검사도 서둘러 2002년 2월 17, 18일 이틀에 걸쳐 조사를 끝냈다.

그가 차코스에게 진정으로 얻기를 원했던 정보는 실제로 고미술품 밀매 시장이 돌아가는 사정과 메디치, 헥트, 심스를 비롯한 다른

인물들이 시장에서 차지하는 비중과 역할에 관한 것들이었다. 이번에는 차코스도 페리 검사를 실망시키지 않고 곧바로 비밀 동맹의 존재를 인정했다. 심스가 헥트는 대단히 위험한 인물이라고 말했고, 그녀 역시 '헥트가 앙심을 품은 모습'을 봤을 때는 그런 그가 두려웠다고 말했다. 메디치는 헥트의 '오른 팔'이라는 점과 그가 죽은 후에 남은 아내의 생활비를 위해 책을 쓰고 있다는 사실을 확인시켜 주었다. 심스가 뭔가 '확실한 물건'을 보유하고 있을 때 그와 함께 단 한 번 사진 찍은 적이 있다고 했다.

차코스는 진술을 계속해 나갔는데, 아부탐이 이제 나이 많은 딜러들을 대신하고 있다고 했다. 2001년부터 해리 뷔르키는 더 이상 미술품 복원 작업은 하지 않고 매매만 취급한다고 말했다. 차코스는 "내가 그랬던 것처럼 메디치도 고대 미술품의 작가를 구분하지 못했다"라고 말하면서 메디치를 전문가로 보지는 않는다고 했다. 그런데 그런 그가 위작은 잘 구별해 냈다. 심스 패거리(로빈 심스와 크리스토 미카엘리데스)가 그리스 유명 조각가의 한 사람인 도이달세스의 비너스 상을 게티 미술관의 질리 프렐에게 판 적이 있었다. 차코스는 이 물건은 가짜였으며 메디치에게서 나온 것 같다고 말했다. 1970년대에 메디치를 만났는데 "그때 이미 그는 비중 있는 인물이었다……." 그때도 제네바 자유항에 자기 소유의 물건들을 상당수 보유하고 있었고 차코스에게 흥미로운 대리석 조각이 있으면 소개해 달라고 부탁했다. 차코스가 가지고 있던 대리석 조각 가운데 도이달세스의 웅크린 비너스가 있었지만 거기 있던 조각들은 대부분이 가짜였다. 차코스는 게티 미술관이 메디치에게서 그것과 유사한 조각상 하나를 샀다고 말했다. "이런 가짜 비너스 조각상들이 시장

에 돌아다닌다는 것은 알 만한 사람들은 모두 알고 있는데요, 뭐."

차코스는 메디치가 이 바닥에서 가장 큰 거래를 하는 딜러라는 사실을 확인해 주었다. "메디치는 주로 로버트 헥트와 함께 큰 거래를 도맡아 하죠. 그래서 지안프랑코 베키나하고는 서로 앙숙으로 지냅니다." 차코스는 메디치가 크리스티앙 보르소를 얼굴마담으로 내세워 히드라 갤러리를 소유한 사실도 확인해 주었다. 이런 대화의 내용이 오갔다.

페리 검사: 그 당시에도 헥트는 유명했습니까?(그들은 1980년대 상황을 얘기하고 있었다)

프리다: 당시에도 그는 많이 알려진 인물이었어요. 그때 그는 파리에 있었는데, 거물로 알려져 있었지만,…… 카지노에서 돈을 잃는다는…… 소문이 나돌았죠.…… 그런데 1985년 소더비 경매에서 메디치를 보고는 무척 놀랐어요. ……90년에는 적회도인지, 흑회도인지 확실하지는 않지만 굉장히 높은 가격에 매입하는 것을 보고 어떻게 메디치 같은 작자가 그리스 도기에다 그만한 돈을 끌어댈 수 있는지 이해가 되지 않았습니다. 저도 알아보려고 했지만 그가 그런 도기들을 구입하는 이유를 아는 사람은 없었어요. 처음에는 자신만의 도기 컬렉션을 만드는가보다 하고 생각했는데 시간이 지나자 감이 왔죠. ……그가 소더비에서 하는 모든 거래는 자기가 가지고 있던 도기들을 소더비에 위탁하고 작품의 이력을 만들기 위해 자기가 다시 사가는 방식을 취했습니다. 하지만 그 당시에는 그 사실을 전혀 알지 못했어요. ……최근에……, 아주 최근 들어 제네바 자유항에서 영업하는 아랍인 아부탐 부자와 비밀리에 동업 관계를 맺고 있다는 사실을

알게 되었습니다.

　페리 검사: 최근이란 언제를 말하는 건가요?

　프리다: 그러니까, 음. 그들이 자유항에 매장을 개업하면서부터. 10년은 되지 않았지만……

　페리 검사: 그렇군요.

　프리다: 처음에는 아버지가 있더니…… 그 후에는 소더비 경매에 아들 아부탐이 메디치 바로 옆에서 도기를 사들이는 모습이 보였습니다. 두 사람은 자리에 앉아 있지 않고 뒤쪽에 서 있었는데 아부탐이 아주 고가의 도기를 매입하고 있었어요.

메디치가 로빈 심스에게 '꽤 많은' 물건을 팔았다는 사실과 심스가 메디치에게서 '분명히' 도기들을 사들인 사실도 확인해 주었다. "심스가 항상 그렇게 말했었다"면서 모르간티나의 비너스는 오라치오 디 시모네에게 샀을 것이라고 말했다.[1]

다시 얘기는 헥트로 돌아와서 그에 대해서는 이렇게 말했다. "그는 학자라고는 하지만 지독한 사람이에요. 사람들은 그를 두려워해요. ……늙었지만 고약한 영감이라구요. 나는 그가 늘 두려웠어요. ……그 사람에 대해 달리 할 말이 뭐 있겠어요? 사람들은 헥트를 '수수료 귀신'으로 불렀죠. 그가 수수료를 잘 챙겼기 때문이에요. 메디치에게서도 수수료는 단단히 챙겼을 겁니다. ……그의 주요 고객은 로스앤젤레스의 헌트 형제였어요. ……메디치는 헥트보다 한 수 아래였습니다……."

헥트, 베키나, 몬티첼리로 이루어진 '제3자 거래'가 있다고 한다. 차코스가 진술하기를, 몬티첼리가 주요 공급원이라고 한다. "그는

남부 이탈리아 지역에서 나오는 물건의 공급을 독점하다시피 했다. 내 생각에는 아폴리아 도기, 테라코타, 청동기 제품들도 모두 거기서 나왔을 것이다……." 차코스는 게오르그 오르티츠와 마리오 브루노를 비밀 동맹에 포함시키는 것으로 진술을 수정했다. 마우로 모라니는 사보카 비밀 조직의 일원이었고 오네시모스 킬릭스를 비롯한 몇 가지 물건들을 제공했다고 말한다. 차코스도 구아리니를 통해 모라니를 만난 적이 있는데 그가 '유능하고 창조적인 위조범'이란 사실을 단번에 알아차렸다.

차코스는 1990년대 초반 마리온 트루가 결혼 전에 로마에 애인을 두고 있었다는 정보를 제공했다. 그의 이름은 엔초 콘스탄티니.

맞아, 그랬었지. 마리온 트루는 이 애인을 만나러 로마에 자주 왔어요. 그런데 흥미로운 사실은 마리온 트루가 한 번 다녀가고 나면 게티 미술관 종사자들보다 로마사람들이 게티 미술관에 대해 더 잘 알게 된다는 점이죠. ……이탈리아 고미술품 시장 사람들은 게티 미술관이 누구에게 어떤 물건을 샀는지, 누구보다 훤히 꿰고 있어요. ……그리고 내가 트루를 볼 때마다 그녀는 내게 이런 말을 했습니다. "대단해요, 아름다워요. 구미가 당기는데요, 플라이쉬만에게 이 물건에 대해 말해야겠어요." 그래서 플라이쉬만과 트루의 관계가 어떻게 돌아가는지 알게 되었지요. ……딜러들이 마리온 트루에게 물건을 제안하면 거절하기도 하고 사기도 했는데 내가 그 자리에 있었어도 나는 잘 몰랐어요. 나와 함께 있을 때 뭔가를 거절했는데, 그러고 나서 플라이쉬만에게서 온 전화를 받았죠. "자, 그럼 날 위해 준비한게 뭐죠?"라고 묻는 플라이쉬만의 전화는 마리온 트루에게 오랜 시

간 뭔가를 예약한 사람처럼 굴었습니다. 그때부터 플라이쉬만은 흥정에 들어갔어요. ……플라이쉬만은 메디치와 모종의 관계에 있었어요. ……그들과 의기투합이 잘되었던 사람은 바로 마리온 트루였습니다. ……플라이쉬만은 딜러였지만 템펠스먼은 딜러가 아니었죠.

차코스는 레비-화이트 컬렉션이 심스에게 사들인 물건이라는 사실을 확인시켜 주었는데, 물건이 흘러들어 온 경로는 이렇다고 한다. "주로 헥트에게서 사들인 것 같다. 메디치에게서 사들인 것인지 나로서는 알지 못한다. 우리가 헥트라고 말할 때에는 메디치라고 생각해도 무방하다. 최근에는 셀비 화이트가 아부탐스사에서 물건들을 많이 사들였다."

폰 보트머와 로버트 가이를 학문적 '적대관계'로 설명했다. 두 사람 중 한 사람이 도기의 작가를 누구라고 추정하면 다른 사람은 나는 다른 작가라고 생각한다는 식이다. 게오르그 오르티츠는 유럽에서 가장 영향력 있는 컬렉터인데 베키나가 컬렉션의 조성을 도왔다. 베키나는 사보카와 연계되어 있는 사람이다. 베키나는 소더비 경매에서 엄청난 물량을 팔아치운 사람이다. 보로스키는 독일의 미술관과 박물관에 계약을 체결했다고 한다.

차코스와의 면담에서 강한 인상을 받았던 부분은 서로 다른 비밀 조직들 사이에서 벌어지는 암투가 지독하리만치 경쟁적이라는 점이다. 차코스는 개인적으로 헥트를 너무 싫어한다고 말한다. 그녀와의 면담 곳곳에서 스위스에 근거지를 둔 고미술품 중개상 가운데 몇몇은 모두 같은 선상에 있다는 말을 자주 했다. 그들은 게오르그 오르티츠 컬렉션의 1993년 일본 전시를 위해 함께 여행도 갔다. 기

내에서 베키나가 차코스에게 했던 말을 정리하면 "특정 인물의 활동을 허용해서는 안 된다"라는 내용이었다고 한다. 특정 인물이라고 말한 사람이 누구냐고 묻자, 그는 사보카를 두고 그런 말을 했다고 한다.

차코스는 스위스 세관에서 일하는 고고학자 피오렐라 코티에르 안젤리도 '에트루리아 도기 컬렉션'을 가지고 있는데, 메디치 창고의 열쇠를 가지고 있다는 말을 한 적이 있다고 진술했다. 처음에는 세관에서 일하는 문화재 감정 전문가로서 그에게 관세에 대한 이런저런 조언을 하는 관계에서 시작했지만 "스위스 컬렉터들을 알게 되었고 그녀 역시 메디치에게서 나온 물건을 공급받다 보니…… 제네바 미술관 관장과도 연결이 되게 되었다. 그런데 그는 성격이 무른 편이라 그 여자가 원하는 대로 움직여 주었다."

"그게 무슨 뜻인가요?"라고 페리 검사가 물었다.

"……컬렉터가 어떤 물건을 팔기를 원하는데 그녀가 나서기만 하면 제네바 미술관의 자크 샤메이에게 감정서를 작성하게 할 수 있다는 말이죠."

차코스는 놀라울 정도로 외향적이고 사교적인 사람이었다. 아마도 그녀의 천성이었을까. 사이프러스에서 체포될 당시의 그녀는 그랬다.

♥

페리 검사는 리마솔에서 붙잡힌 차코스의 기분을 직감적으로 정확히 파악했다. 두 사람은 심문 과정에서 일종의 거래를 한다. 이탈리아 검찰이 기를 쓰고 찾으려고 하는 물건들이 있는데 그 가운데

가장 중요한 물건은 카사산타가 사보카에게 넘긴 상아로 만든 두상이다. 상아에 금박을 입힌 실물 크기의 아폴로 두상은 에우프로니오스 도기가 1971년 발굴된 이래로 가장 중요한 고고학적 유물일 것이다(많은 사람들이 에우프로니오스 도기보다 이 조각상을 더 중요하게 생각한다). 리마솔에서 페리 검사는 차코스가 이 물건을 찾도록 도와 줄 거라는 예감이 든다고 너스레를 떨었다. 그렇다고 페리 검사가 꼭 그런 뜻으로 말을 한 건 아니다. 어떻게 보면 차코스는 이미 많은 도움을 주었다. 페리 검사는 아이보리 두상 반환을 도와주면 보답으로 2년 또는 그 이하의 징역형(징역형은 집행유예가 될 것이므로 상당히 좋은 기회가 된다)을 받는 쪽으로 차코스에 대한 기소를 제한하겠다고 말했다. 가장 중요한 사실은 페리 검사가 메디치, 헥트, 로빈 심스를 기소하려는 대형 사건에 차코스를 포함시키지 않았다는 점이다. 마리온 트루는 기소에 포함될지도 모른다.

프리다 차코스는 거래에 동의했다. 2002년 9월 17일 선고 공판—장물 및 밀반출된 고미술품들을 당국에 신고하지 않은 죄를 묻는—이 열렸다. 차코스는 1년 6개월 징역형에 대한 집행유예, 1,000유로의 벌금형(대략 천 달러)을 받았다. 페리 검사의 입장에서 보면 이보다는 엄중한 벌이 내려져야 했다. 차코스는 로빈 심스와 아주 절친한 사이고 검사는 로빈 심스를 면담하고 싶어 안달이 나 있었다. 로빈 심스의 집은 뉴욕과 그리스에 있지만 사업은 스위스에서 하고 대부분의 시간은 런던에서 보낸다. 그런데 런던은 이탈리아 사법 당국과 협조체제가 전혀 이루어지지 않았던 곳이다. 그래서 페리 검사는 차코스와 거래를 하는 편이 더 낫다고 생각했다. 일단 심스를 압박해 보기로 했다. 페리 검사는 차코스가 리마솔에

서의 거래 내용을 심스와 의논할 것이라고 짐작했다. 굳이 입 밖으로 발설하지 않았을 뿐, 심스가 사보카에게서 사들인 아이보리 두상을 가지고 있다는 사실을 두 사람의 만남만으로도 확인할 수 있었다. 이미 차코스가 약속한 것도 있고 해서 심스에게 두상을 반환하라는 압박을 넣을 것이라는 믿음이 페리 검사에게는 있었다.

페리 검사가 볼 때 심스는 상당한 비중을 차지하는 인물이다. 심스는 메디치와 제네바 크리그 가의 주소를 공유하며 비밀 동맹에서 활발히 활동하는 인물로, 게티 미술관, 레비 화이트, 모리스 템펠스먼 외 여러 사람들에게 물건을 공급한다. 차코스처럼 심스와는 거래를 도모하고 싶지 않지만, 심스는 거래를 하려 들 것이다. 런던 당국과의 열악한 공조체제로 인해(협조가 전무하다고 봐야 옳다), 심스의 집을 급습한다든가 그를 그곳에서 심문할 가능성이 상당히 희박하기 때문이다. 따라서 차코스와의 거래에는 심스를 로마로 유인해 보겠다는 목적이 내포되어 있었다.

그 일은 일 년이란 시간이 걸렸지만 성공했다. 2003년 3월 말, 심스는 직접 로마로 와서 팔라초 디 귀스티치아에서 페리 검사와 면담을 하고 싶다고 요청했다. 그는 이탈리아 변호사 프란체스코 탈리아페리를 대동했다(이 이름은 모든 사람에게 갖가지 놀라움을 선사한다. 이탈리아 말에 '탈리아페리'는 '페리를 재단하라'는 뜻으로, '쪼그라든 페리', '사이즈가 줄어든 페리'라는 말이 비유적으로 들어가 있다). 탈리아페리는 차코스의 변호사이기도 하다.

예상과는 달리, 심스가 모든 사실에 대해 초조해 하는 기색이 역력했기 때문에 페리 검사는 그에게서 알아낼 수 있는 정보를 모두 캐내야만 했다. 뷔르키 부자를 다시 한 번 심문하는 것 같았다. 1980년대부터 메디치가 소더비 경매 건으로 런던에 오곤 했기 때문에 심스는 그를 꽤 오랫동안 알고 지냈다. 그런데 인터뷰가 진행되자 심스는 그와 동료인 크리스토가 메디치를 만나지 못한 지 10년이 넘었다고 주장했다. 메디치가 도기에 관해서는 전문가여서 중요한 물건들을 많이 가지고 있었는데, "그가 가지고 있던 도기들은 이미 유명 작품이거나 책으로 출판된 작품들이기 때문에 굳이 출처를 입증하기 위해 애쓸 필요가 없었다"고 심스는 주장했다. 심스는 메디치가 특정 도기의 작가들을 식별할 만한 충분한 감식안을 가지고 있다고 주장했다. 이 부분은 프레드리크 차코스를 비롯한 다른 사람들의 진술과 서로 다르다.

소일란 무역 회사는 그 이름과는 달리 심스가 모으려고 의도한 물건들을 사들인 반면, 미술품 거래에는 로빈 심스 유한회사를 주로 이용했다고 한다(이 부분은 15장에서 자세하게 다룰 예정인데, 이 부분에 관한 증거들과는 정면으로 위배되는 진술이다).[2]

심스는 메디치의 창고에서 찾아낸 폴라로이드 사진은 찍힌 물건들이 깨지고 흙이 묻어 있다 해도 유죄를 입증할 만한 증거가 되지 못하는 그저 평범한 자료일 뿐이라고 주장했다. "복원 이전 상태를 찍은 사진들을 보관하는 이유는 고객들에게 작품의 원 상태를 보여 주면서 어느 정도 범위에서 복원했는지, 어떤 종류의 복원 작업을 거쳤는지를 보여 주기 위해서이다. 그래서 딜러들은 구매자에게 복원 전 상태를 찍은 사진을 보여 준다(심스의 이번 진술은 다음 심문

의 진술 내용과 다시 한 번 어긋난다)." 펠리서티 니콜슨은 자기의 둘도 없는 친구('대단히 유쾌하고 친절한' 사람)라면서 자주 만나 식사도 함께 한다고 말했다. "그녀는 아주 정직한 사람이어서 소더비에 관련된 말은 잘 하지 않는 편이다"라는 그의 발언은 니콜슨이 심스에게 이집트 사자 여신상 세크메트[21]를 이탈리아에서 밀반출하게 한 행동과는 어째 그림이 서로 맞지 않았다. 그런데 심스를 설복시키는 니콜슨의 모습을 어느 정도 인정함으로써 그의 진술은 신빙성에서 이미 흠집이 나버렸다.

심스도 헥트를 알고 있었고 헥트가 로마에 살 때는 그를 방문한 적도 있었다. 그런데 헥트가 파리에 살았을 때에는 거래가 없었다고는 하지만 별다른 왕래가 없었다. 1971년인가 1972년에 심스는 헥트로부터 대형 청동 독수리상을 7만~7만5천 달러에 구입해서 게티 미술관에 판 적이 있다고 한다. 헥트는 회고록에서 에우프로니오스 크라테르가 메트에 도착한 경위를 말해주는 '메디치 판'에서 이 이야기를 한 적이 있는데, 이것의 사실 확인은 무척 중요하다. 심스는 소더비의 회장 피터 윌슨과도 친분이 있었다. 피터 윌슨은 그 당시 소더비에 구매 제의가 들어온 에우프로니오스 도기의 사진을 그에게 보여 주었다. 그때 심스는 이 물건이 메트로폴리탄 미술관이 구매한 것과 같은 물건이라는 사실을 알아차렸다. 이 이야기는 헥트 회고록의 '메디치 판'을 확인시켜 준다. 거기서 헥트는 이 도기를 소더비 경매에서 팔려고 생각했는데 펠리서티 니콜슨의 감정가격이 20만 달러로 너무 낮아 실망했다고 말한다. 소더비의 비서로 출발

21 66쪽과 미주 참조.

한 펠리서티 니콜슨은 고미술품에 대한 전문적인 훈련을 받지는 못했지만, 회장 피터 윌슨의 후원을 받았고 그녀가 일하는 고미술분과에 대한 관심이 남달랐다. 니콜슨도 헥트가 보내 준 도기의 사진을 윌슨에게 보여 주었을 것이다. 그래서 윌슨(1984년에 사망)이 심스에게 사진을 보여 주었을지 모른다. 심스는 에우프로니오스 도기가 가짜일지 모른다고 말했지만 그는 헥트의 회고록 내용은 전혀 알지 못했다. 헥트는 회고록의 '메디치 판'에서 로빈 심스와 크리스토, 존 포프 헤네시 경이 도기가 진품이 아닐지 모른다는 의혹을 제기했다. 결국 심스는 에우프로니오스 도기가 메트로폴리탄에 이르게 된 경위가 '메디치 판'이라는 사실을 간접적으로 확인해 주었다.

심스는 헥트가 이미 25년 전에 자신의 아내를 위해 책을 쓰고 있다는 말을 했다고 한다(헥트가 페리 검사에게는 5, 6년 전이라고 말한 것과는 다르다). 심스가 보기에 헥트는 뛰어난 학자이기는 하지만 불안정한 성격의 소유자였다. 그는 술도 너무 많이 마시고 감정의 기복이 심했기 때문이다. 헥트가 게티 미술관에 팔도록 잘 말해 주겠다고 했기 때문에 심스는 헥트에게 청동 조각상을 샀는데 결국은 그에게 팔아넘기기 위해 지어낸 거짓말이었다.

심스는 메디치에게서 그리스 도기 파편들을 샀다. 메디치는 심스에게 메트로폴리탄 미술관에 기증할 파편들을 주었다. 이탈리아인으로서 그가 직접 메트에 기증했더라면 눈총을 받을 일이었기 때문이다. 게티 미술관 측에서도 메디치 같은 인물에게 직접 구매할 수는 없는 노릇이었다. 그랬더라면 미술품의 출처를 분명하게 제시할 수 없었을 테니까. 심스는 마리온 트루가 만에 하나, 메디치로부터 직접 구매한 물건이 있었다면 '깜짝 놀랐을 것'이라고 말했다. 우리

는 지금까지 가장 믿을 만한 소식통으로부터 제3자를 통한 구매를 하는 이유를 들어 보았다.

심스와 크리스토는 마리온 트루와 상당히 좋은 관계를 유지하고 있었다. '크리스토가 마리온과 훨씬 유대가 돈독했는데 그 이유는 그가 직접 매매에 나서지 않았기 때문'이었다. 심스는 물건을 파는 입장이었다. 심스 말로는 마리온 트루가 그리스에 그와 가까운 거리에 집을 소유하고 있어서 여름이면 두 사람이 자주 만날 수 있었다고 한다. 질리 프렐도 게티 미술관의 큐레이터가 되자 런던, 로스앤젤레스, 그리스의 모임에서 그를 자주 만났다고 한다. 심스는 프렐을 어딘지 모르게 이상하고 완전히 신뢰할 만한 사람은 아니라고 생각했다. 프렐은 그리스에 있는 심스를 찾아와 자기가 구매하기를 원하는 쿠로스 사진을 보여 주었는데 심스는 가짜인 것 같다고 말했다. 게티 미술관 관장 존 월쉬가 런던에서 이 물건의 구매에 관해 상의했을 때에도 똑같은 대답을 했다. 메디치는 런던에 있던 심스에게 "자기도 쿠로스와 비슷한 물건을 가지고 있다"고 말한 적이 있고 크리스토는 이 말을 마리온 트루에게 했다.

이 부분은 아직 상세하게 언급하지는 않았지만 게티 미술관에서 나온 한 뭉치 서류와 정확하게 일치한다. 7장을 다시 기억해 볼 필요가 있겠다. 게티 미술관은 쿠로스를 1980년대 중반에 구입했지만 세상에 나오자마자 출처 문제와 진위 여부에 대한 논란이 거세게 일었다.[22] 그런 사태가 발생하면 냉혹한 두 라이벌과 비밀 동맹의 치열한 싸움은 서로를 사정없이 공격할 게 뻔했다.

22 151쪽 참조.

심스는 로렌스 플라이쉬만이 게티 미술관에 미술품을 팔기 위해 단시간에 컬렉션을 조성했다고 한다. 게티 미술관에 물건을 팔려면 먼저 플라이쉬만에게 팔아야 한다는 말을 미국인 딜러에게 들었다고 한다.

심스는 다양한 물건들을 템펠스먼에게 팔았다고 진술했다. 그러면 그가 그 물건들을 게티 미술관에 팔아 주기도 하고 '절대 자코모 메디치 같은 작자에게 직접 물건을 구입할 리가 없는' 셀비 화이트에게도 팔아 준다. 이 말은 제3자를 통한 거래에 믿을 만한 정보를 또 하나 확보하게 해 준다. 심스는 '구툴라키스 가게의 물건들을 이전에 메디치의 창고에서 본 적이 있기 때문에' 구툴라키스도 메디치로부터 물건을 공급 받았을 거라고 한다. 그는 아이보리 두상을 사보카에게 85만 달러에 샀다.

♥

이 단계로 접어든 수사에서 페리 검사에게 마지막 남아 있는 일은 해외 증인 심문이었다. 콘포르티의 팀원이 베를린 고대 미술관 관장 볼프 디에테르 하일마이어를 만나 직접 심문해야 했다. 이번 심문은 미술관이 구입한 7개의 그리스 도기에 관한 조사로 제네바에서 발견된 사진자료 가운데 7점이 모두 들어 있었다.

2003년 5월 '불법 도굴된 고고미술품'이란 제목으로 베를린에서 열린 국제학술대회에서 대회 조직 위원이었던 하일마이어는 베를린 국립 고대 미술관은 출처가 분명하지 않은 미술품은 취득, 전시, 보관하지 않을 것임을 대외적으로 천명했다. "출처에 문제가 생기면

매입을 중단할 것이다." 이것이야말로 고고학계가 오랫동안 기다려 오던 염원이다.

심문 과정에 나타난 하일마이어의 반응은 베를린 미술관의 도기들은 서로 다른 네 가지 경로를 통해 입수되었다는 것이다. 처음으로 구입한 트리톨레모스 화가의 스키포스는 스위스에서 구툴라키스에게 6만 달러에 샀다. 구입에 관여한 큐레이터는 아돌프 그라이펜하겐 박사였는데 지금은 작고했다. 스키포스의 네 조각 파편은 그 후에 헥트가 기증했는데 그는 이것들을 제네바에서 구입했다.

두 번째 도기 구입은 1980년에 이루어졌다. 아티카 킬릭스인데 로빈 심스로부터 16,000달러에 사들였다. 이 작품을 보기 위해 하일마이어가 직접 런던으로 갔다고 하는데 사전에 사진을 봤는지는 기억할 수가 없다고 한다. 킬릭스에 대한 출처를 조사하는 작업은 전혀 하지 않았다고 한다.

1983년 세 번째로 구입한 네 개의 아풀리아 도기가 가장 중요하다. 아풀리아 도기들은 21점의 도기들을 한꺼번에 대량으로 구입하면서 들여왔는데 메디치의 폴라로이드 사진 자료에는 4점만 나온다. 바젤의 크라메르 가문을 대신해 크리스토프 레온이라는 사람이 베를린 미술관에 21점의 도기구입을 요청했다. 하일마이어 교수는 자크 샤메이가 관장으로 있는 제네바 미술관 및 역사박물관의 구내에서 도기를 살펴보았다. "샤메이는 크라메르 집안의 오래된 서가에 있던 도기 파편을 조사하면서 그의 연구가 본격적으로 시작되었기 때문에 자신을 이 도기의 발견자라고 발표했다." 하일마이어 교수는 그 도기를 복원했다고 주장하는 피오렐라 코티에르 안젤리와도 얘기를 나누었다. 그녀의 말로는 이 도기가 아주 낡은 상자 속

에서 썩고 있었고 '19세기쯤' 제네바에 온 것 같다고 했다. 코티에르 안젤리는 자신의 이름이 미술관 도록에 나오는 것을 원하지 않는다고 말했다. 미술관 직원들은 레온, 샤메이, 코티에르 안젤리가 그들에게 말해 준 아풀리아 도기의 출처를 그대로 믿고 있었다. 도기의 가격은 300만 독일 마르크였는데 레온에게 지불되었다.

네 번째는 아티카 크라테르인데 브로머 컬렉션의 유증으로 1993년부터 미술관이 수장하게 되었다. 기증자의 서류에는 출처에 대한 기록이 전혀 없었다.

이번 경우도 제3자를 통한 거래 관계에서 가장 먼저 소환 대상에 오르는 용의자들이 눈에 띈다. 그들이 저지르는 흔한 거짓말은 모두 출처에 관계된 것이었다.

❦

페리 검사는 서면을 통한 증인 심문이 외국어로 진행해야 하는 점도 성가셨지만, 용의자들은 증인 심문까지 가능한 한 수사기관에 비협조적이었고 수사를 받기 전에 결정적인 증거 자료들을 마음대로 조작할 수 있기 때문에 사법당국의 입장에서 보면 이상적인 법 집행과는 너무도 거리가 멀었다. 처음부터 수사 기관에 대항할 모든 카드들을 고의적으로 짜 맞추어 놓았던 것이다. 그래도 기습 수사와 심문에서 얻을 수 있었던 가장 중요한 성과는 펠레그리니, 리초, 콘포르티의 수사팀이 그린 전체적인 밑그림에 위배되거나 어긋나지 않았다는 데 있다. 계보도를 발견하고 메디치를 구속한 이후로 여러 달이 걸리고 여러 해가 지나서야 페리 검사는 이런 성과를

쌓아 올릴 수 있었다. 게다가 몇몇 증인들이 마지못해 입을 열었음에도 불구하고 수사에 대한 수사관들의 이해가 점점 더 나아져 많은 보탬이 되었다. 그리고 메디치, 헥트, 심스, 사보카와 같은 중요한 인물들의 증거가 충분히 보강되었다. 제3자를 통한 간접 구매와 비밀 동맹의 존재를 확인했는데 '이런 일들은 이 바닥에서 아주 흔한 일'이라는 사실도 함께 확인되었다. 헥트의 회고록은 실제로 존재했으며 에우프로니오스 크라테르가 관련된 1972년의 상황을 너무도 다르게 설명했다. 헥트의 회고록에다 그 내용을 알 만한 위치에 있었던 다른 사람들의 새로운 진술을 추가하여 증거를 보강해 나갔다.

　메디치에 대한 두 번째 압수 수색을 말해야 할 것 같다. 그런데 이번에는 제네바 자유항이 아니라, 로마 북쪽에 위치한 해변 산타마리텔라에 있는 메디치의 집을 기습했다. 기습 작전은 2002년에 실시되었다. 가장 주목을 끌었던 성과는 에우프로니오스 크라테르의 빼어난 자태를 찍은 사진이 든 앨범을 확보했다는 것이다. 링 바인더로 된 사진첩에는 크라테르를 찍은 여러 장의 사진이 들어 있었다. 좀 더 자세한 조사를 하기 위해 사진들을 빌라 줄리아의 사무실로 가져온 펠레그리니는 크라테르를 찍은 두 장의 사진이 가짜란 사실을 알아냈다. 진품 에우프로니오스 크라테르—메트에 하나가 있는—에는 세 군데 상처에서 피를 흘리면서 죽어가는 사르페돈을 주요 장면으로 그리고 있다. 잠과 죽음의 신이 사르페돈을 들고 가는데 그들의 날개는 아름답게 그려져 그림의 가장자리를 차지한다. 주요 장면들의 양쪽 가장자리에는 창을 든 호위병이 서 있다.

　창의 모습이 진위를 식별하는 데 중요한 역할을 했다. 두 사람 모두 창을 똑바로 세우고 있는데 왼편 창끝이 신의 날개를 건드린다.

이와는 대조적으로 오른편 창은 우측에 등장하는 신의 날개에서 약간 거리를 두고 떨어져 있다. 지물의 배열 상태를 다른 사진과 비교해 보았다. 그런데 호위병의 창끝이 좌측에 자리한 신의 날개 뒤쪽에 가려져 있었다. 다른 호위병의 창도 우측에 위치한 신의 날개 뒤쪽에 있었다. 처음에는 둘 다 똑같이 보였는데 자세히 조사해 보니 가짜와의 차이가 분명히 드러났다. 감식가, 전문적인 고고학자, 미술사학자들도 이런 속임수를 알아차리는 데는 그렇게 오래 걸리지 않을 것이다. 산타 마리넬라를 다시 방문했을 때 페리 검사는 오른쪽 신의 날개 뒤쪽에 있는 창을 찍은 가짜의 사진과 함께 위작들을 보았다. 가짜 도기들은 진짜의 절반 크기밖에 되지 않았고 별로 감동적이지 않았다. "차갑고 딱딱하게 느껴졌다"라고 페리 검사는 말했다.

위작의 품질이 결코 이 사건의 핵심이 될 수는 없다. 복제품이든 정교하게 제작된 위작이든 간에 이런 물건들이 존재한다는 사실만 가지고는 아무 것도 입증해 낼 수 없다. 그것만으로는 논란이 된 메트로폴리탄 미술관의 그리스 도기 구입 과정에 메디치가 어떻게 개입했는가를 밝힐 수도 없으며, 계보도에 나오는 이름들과 비밀 조직원들의 정체를 입증하는 단계로 나아갈 수도 없다. 메디치에게 그가 가짜를 가지고 있는 이유를 묻는다면 에우프로니오스 크라테르의 작품성과 도상에 그 정도로 매혹되어 있다고 할 것이다. 가짜라도 소장해서 에우프로니오스와 같은 거장이 만든 도기에 대한 열정과 매력을 느껴보려 한다고 할 게 뻔하다. 그렇다면 다른 거장도 아니고 왜 하필 에우프로니오스였을까? 가짜를 하나도 아니고 두 개씩이나 가지고 있는 이유는 무엇일까? 가짜에는 왜 그렇게 교묘

하게 꾸민 실수가 있는가?

그는 아무 대답도 하지 않았다.

페리 검사는 가짜를 만든 사람이 누구냐고 물었지만 메디치는 대답하지 않았다. 페리 검사가 가장 뛰어난 그리스 로마도기 위조 기술자를 찾아가 물어 보았지만 자기는 메디치와 아무 관계도 없다고 강하게 부인하기만 했다.

절망적이었다. 그렇지만 그에게는 자기가 옳다는 확신이 있었고 메트로폴리탄 미술관의 도기 구입 과정을 밝혀냄으로써 고미술품 불법 거래를 척결하는 전환점이 될 거라는 믿음이 있었다.

1960년대 후반부터 1980년대 후반까지 시장에 나온 에우프로니오스 도기는 많아 봐야 5점 정도였다. 이런 사정을 말하기에 앞서, 지난 100년 동안 에우프로니오스 도기는 새롭게 발견된 사실이 없다. 고고학적 입장에서 보면 기적에 가깝다. 이런 종류의 기적은 어떤 부류의 사람들을 흥분시킬 수 있을지 몰라도 학자들의 비판적 의문을 잠재울 수는 없다. 5점 모두 파편으로 복원한 도기였다. 1968년 헥트가 뮌헨의 고대 미술관에 판매한 물건, 1972년 헥트가 메트로폴리탄 미술관에 판 사르페돈 크라테르, 1983년 프레드리크 차코스가 게티 미술관에 판매한 에우프로니오스와 오네시모스 킬릭스, 1980년대 헌트 형제가 섬마 갤러리(브루스 맥넬과 로버트 헥트 소유)에서 사들였고 로빈 심스가 1990년에 레온 레비와 셀비 화이트 부부를 대신해서 사준 크라테르, 1980년대 헌트 형제가 섬마 갤러리에서 사들였고 메디치가 1990년 헌트 컬렉션 경매에서 낙찰 받은 킬릭스 등은 모두 파편 도기들이다. 우리는 펠레그리니의 문서 추적수사를 통해 이들 가운데 4점은 헥트가 개입되었으며 3

점의 물건에 메디치도 개입되었다는 사실을 알고 있다. 시장에 나와 있는 이들 5점 도기들의 모양은 서로 너무도 비슷해서 우연이라고 하기에는 뭔가 이상하고 회의적인 눈으로 보자면 고미술계에 가짜 바람이 불고 있는 건 아닌가 싶었다.

체르베테리 근처 산타 마리넬라에 있는 메디치의 집에는 메트의 에우프로니오스 크라테르를 찍은 사진과 2점의 위작, 그리고 복제품을 찍은 사진이 있었는데, 이들 사진을 나란히 놓고 보았더니 다음과 같은 사실을 추론해낼 수 있었다. 1993년 체르베테리에서 헤라클레스—그리스 도기에서 많이 등장하는 도상—에게 봉헌된 신전이 발견되었다. 바로 그곳에서 나온 5점의 에우프로니오스 도기들이 메디치와 헥트의 손을 거쳐 유럽과 미국으로 흩어지게 되었을 것이라는 설명이 압도적으로 우세하다.

이 모든 사실만으로도 자코모 메디치에 대한 기소가 다급해졌다. 이제 남은 문제는 미국 쪽에 있는 사람들을 심문하는 일이다.

14
LA, 맨해튼에서 심문

페리 검사와 콘포르티 대령의 눈에 자코모 메디치가 기소 대상 첫 순위로 보였다면 헥트는 그다음이 될 것이다. 그렇다면 누가 세 번째가 될까? 아직은 확실하지 않다. 그 자리를 차지할 후보들이야 많다. 베키나, 프리츠 뷔르키, 심스, 마리온 트루 등. 메디치는 심스와 크리스토를 '디아스포라'라고 불렀다. 이 말은 헥트가 연로하게 됨에 따라 그들이 메디치의 물건을 세계 각지로 팔려나가게 하는 데 중요한 역할을 하였다는 뜻이다. 물론 이탈리아에서 나온 고대 미술품들이 미국, 영국, 독일, 일본, 덴마크 등지로 퍼져 나간다는 사실 자체가 보다 넓은 의미에서의 디아스포라인 것이다. 그런데 문제는 이들 세계 도처에 퍼져 나간 고대 미술품들이 모두 불법이란 점이다.

콘포르티와 페리의 수사가 미국을 겨누는 것은 피할 수 없는 일이다. 페리 검사는 스위스 당국이 메디치의 기소를 결정하면서

4,000점의 고미술품들과 증거 자료들을 이탈리아 땅으로 이송시키기가 무섭게 마리온 트루에 대한 조사를 미국에 요청했다. 트루에 대한 조사는 헥트만큼 신속하게 진행되지는 않았지만 다른 사람들과 비교하면 이른 감이 없지 않았다. 페리 검사, 리초, 펠레그리니, 콘포르티의 부하 직원 두 명, 이탈리아 문화성에서 파견 나온 공무원들이 조사를 위해 2001년 6월 로스앤젤레스로 갔다. 알리탈리아 747 비행기가 LA 공항에 착륙하는 날은 찜통같이 더운 날씨였고 마지막 착륙을 시도하는 순간 도심 상공에 옅게 낀 스모그 사이로 거대한 마천루가 눈에 들어왔다.

수사팀은 신축 게티 미술관의 남쪽에 자리한 해변인 산타 모니카의 한 호텔에서 여장을 풀었다. 그들은 호텔에서 한가로이 즐길 여유도 없었다. 12시간 동안 비행기를 타느라 피곤한 몸이었지만 페리 검사는 다음날 아침 8시에 회의를 소집했다. 미술관으로 가는 차를 타기 전에 미리 필요한 사항들을 점검하기 위해서였다. 페리 검사가 깐깐한 태도를 보인 이유는 미국 측이 자기들 마음대로 행동하는 무례함 때문이었다. 11개월 전에 페리 검사는 마리온 트루, 디트리히 폰 보트머, 애슈턴 호킨스의 심문을 요청하는 서류들을 보냈다. 페리 검사는 미국 측으로부터 트루에 대한 기소가 확정되지 않으면 폰 보트머에 대한 심문은 '불가능하다'는 말만 들었을 뿐, 호킨스를 조사하겠다는 요청에 대한 답변은 전혀 듣지 못했다. 게다가 이 사건을 맡은 미국 측 검사 다니엘 굳맨은 페리 검사의 수사 요청 내용이 '너무 모호하고 광범위해서' 보다 상세하게 기술하지 않는다면 게티 미술관은 이탈리아 검찰 수사에 대한 지원을 제공할 수 없다는 식으로 나왔다.

협조 공문을 보내고 10일이 지난 어느 날, 팔라초 디 귀스티치아에 있는 페리 검사의 방문을 두드리는 사람이 있었다. 미국인 검사가 문 밖에 서 있는 것이었다. 그의 손에는 한 뭉치의 서류가 있었다.

게티 미술관은 일부 문서만 자발적으로 넘기고 난 후 관련 서류들을 전혀 제공하지 않았다. 표면상으로는 협조적인 것처럼 보였기 때문에 다른 형사상의 제재를 가할 수 없었다. 게티 미술관 측은 증인 심문 절차의 번거로움을 잘 알고 있었기 때문에 페리 검사는 별수 없이 미술관이 제공한 서류만 가지고 수사할 것이라고 생각했다. 또한 게티 미술관은 자발적인 협력 의사를 보이는 시늉만으로도 공식적인 수색 절차를 피해 갈 수 있을 것이라고 판단했다. 압수 수색을 하게 된다면 모든 사실이 드러나기 때문이다.

페리 검사는 결사 항전을 앞둔 산타모니카의 아침 회의에서 한 치의 오차도 없이 모든 준비가 완료되었는지 확인했다. 어쨌든 그들은 한 번의 심문만으로 용의자를 처리해야 했다. 7월 20일이었다.

미술관 측과의 만남은 9시 30분에 회의실에서 이루어졌다. 회의실은 세풀베다 패스와 샌디에이고로 향하는 405고속도로를 내려다보는 자리에 위치하고 있었다. 한 쪽 면이 모두 창으로 되어 있는 회의실은 굉장히 컸고 타원형의 긴 목재 테이블이 놓여 있었다. 이탈리아 수사대가 한 쪽에 앉았고 반대편으로 게티 미술관 사람들이 착석했다. 페리 검사 건너편에 마리온 트루가 앉았다. 마리온 트루 옆으로 미국 측 검사 다니엘 굿맨, 게티 미술관을 대표하는 데보라 그리본 관장, 게티 측 변호사 리처드 마틴, 트루의 이탈리아인 변호사 로도비코 이솔라벨라, 통역사들과 회의 내용을 기록할 속기사들 순으로 앉았다.

나이가 들었어도 트루는 거무스름한 피부와 금발을 자랑하는 멋진 여자였다. 젊었을 때에는 보스턴 미술관의 그리스, 로마 미술 분과에서 경력을 쌓았다. 1983년 게티 미술관으로 옮겨 와서 2년 후에 큐레이터가 되었다.

심문은 이틀에 걸쳐 진행되겠지만 처음 진행된 회의부터 긴장감이 팽팽했다. 트루는 자신의 동료들과 상관 앞에서 용의자로서 심문을 받게 되었다. 분위기가 어색할 수밖에 없었다.

일단 페리 검사는 트루를 안심시켜 다른 사람들에 관한 얘기를 하도록 해야 했다. 다른 사람에게 죄를 뒤집어씌우려 하다가 도리어 자기가 당할 수도 있는 상황을 유도해야 한다. 트루가 다른 사람에게 죄를 뒤집어씌우려 한다면, 페리 검사는 그 점에 대해 반격을 가할 수 있기 때문에 이런 사정을 충분히 이용할 수 있었다. 고전적인 펜싱 경기를 보는 것 같았지만 통역이라는 까다롭고 번거로운 절차를 거쳐 이루어졌다. 페리 검사는 트루에 대해 복잡한 심정이 될 수밖에 없었다. 그녀가 한 짓을 생각하면 분노가 치밀었지만, 자신의 전공에 조예가 깊었을 뿐 아니라 확고한 태도를 지닌 이 여자를 보자 매력을 느끼게 되었다. 페리가 보기에는 그녀는 잘못된 길로 빠진 것 같았다.

트루를 심문하면서 메디치를 처음 만났던 상황에 대해 듣게 되었다. 1984년 스위스 바젤에서 열린 그리스 암포라로만 구성된 볼라 컬렉션의 경매에서 그를 처음으로 봤다고 한다(볼라의 가족들은 루가노에 살고 있었다). 로버트 헥트와 디트리히 폰 보트머가 그들을 소개시켜 주었다. 그 후로는 제네바, 로마, 말리부 등지에서 메디치를 만났다. 1988년 자유항에서 헥트와 함께 그를 만났다. 이때 메디치는

그녀에게 청동 트리포드와 촛대를 권하면서 브라이언 마르 화가로 추정되는 아티카 적회도 플레이트 컬렉션을 사진으로 보여 주었다. 트루가 기억하기로는 유독 하나만 모퉁이가 날아가고 없었고 다른 작품들은 보존상태가 완벽했다고 한다. 1, 2년이 지난 후, 제네바의 한 은행에서 그를 만났는데 그때 그는 후기 헬레니즘 양식의 티케 여신상을 보여 주었다(이 작품은 심스와 플라이쉬만이 사들여 게티 미술관에 팔았다). 그리고 나서도 메디치는 그녀를 만나러 말리부로 왔는데 그때도 헥트와 함께 왔다. 예의상의 방문이었고 아들도 데려왔다. 트루는 메디치를 전문가로 보지 않는다고 분명히 말했는데 메디치를 전문가로 본 심스와는 전혀 다른 입장이었다.

트루는 자신의 전임자였던 질리 프렐이 히드라 갤러리에서 구입했던 몇 가지 물건들을 알고 있으며 히드라 갤러리와 에디션스 서비스는 메디치 소유란 사실 역시 안다고 말했다. 프렐을 통해 지안프랑코 베키나를 만났는데 그는 1983, 1884년 쿠로스 사건을 일으킨 장본인이었다. "그 당시 그들은 게티의 쿠로스로 알려지게 될 조각상에 대해 얘기를 막 시작하려던 참이었다." 그녀가 알고 있기로 베키나와 메디치는 서로 앙숙이라고 한다. 그때에도 베키나는 게티 미술관에 디노스 크라테르와 조각난 상태의 프레스코화를 팔았다.

트루는 헥트를 보스턴 미술관에서 일하던 1972, 1973년경부터 알고 지내왔다. "그는 보스턴 미술관의 큐레이터들, 코르넬리우스 베르뮐과 그의 아내 에밀리, 그리고 가족들과는 아주 친했다(에밀리 베르뮐은 마리온 트루의 스승이었다)." 헥트가 섬마 갤러리의 브루스 맥넬과 파트너 관계로 지냈을 뿐만 아니라, 취리히의 뷔르키와도 파트너 관계였고 뷔르키의 가게에 물건들을 여럿 가지고 있었다고 한다.

이 부분은 뷔르키의 진술과도 모순된다.

트루는 메트로폴리탄 미술관의 디트리히 폰 보트머와 친하게 지낸다고 한다. 그 역시도 그녀의 스승이었다. 폰 보트머가 화제로 올랐을 때에는 트루의 신경이 날카로워졌고 휴식을 요청했다. 다니엘라 리초는 트루의 샌들 굽이 부러진 사실을 눈치챘는데 휴식 시간이 끝나고 돌아오자 트루는 신발을 바꿔 신고 왔다.

심문은 계속되었고 페리검사는 다시 폰 보트머에 대해 물었다.

페리 검사: 그와 한 번이라도 비밀스런 얘기를 나눈 적이 있습니까? 저는 그 점을 강조해서 묻고 싶습니다.

트루: 그랬다고 해야겠네요.

페리 검사: 그게 언제죠?

트루: 그의 임기 말년, 은퇴할 시기가 가까워졌을 때인 것 같아요. 아마 1990년 정도일 거예요.

페리 검사: 우리도 그가 선배로서 중요한 비밀을 얘기했다는 정보를 가지고 있습니다. 그게 뭔지 말해 주시겠습니까?

트루: 진상을 제대로 보세요. 폰 보트머 교수는 제가 메트에서 자신의 후임자가 되기를 원했어요. 제가 그의 사무실에 갔을 때 그는 사진 한 장을 가지고 있더군요. 체르베테리를 공중에서 찍은 사진이었어요. 네크로폴리스를 보면서 사진에 나타난 한 곳을 가리키더니 여기에서 에우프로니오스 크라테르가 나왔다고 했어요.

페리 검사: 그가 특정 묘를 보여 주었단 말이지요?

트루: 그렇다니까요.

페리 검사: 무덤이 어디 있습니까, 산탄젤로이던가요?

트루: 솔직히 말해서 모릅니다.

폐리 검사: 폰 보트머가 묘를 가르쳐 준 이유는 말하지 않던가요?

트루: 네. 크라테르가 어디서 나왔는지만 가르쳐 주려고 했어요.

트루는 전혀 예상 밖의 증언을 해 주었고 폐리 검사는 잠시 쉬는 게 좋겠다는 말을 했다. 그녀가 진술을 인정하려는 기미를 보이자 당장 심문을 진행시켰다. 헥트 회고록의 '메디치 판'에 관련된 부분을 발췌해서 읽어 주었다. 어떻게 하루 만에 로마에 있는 헥트의 집에 메디치는 사진을 들고 나타날 수 있었는가, 어떻게 헥트와 메디치는 밀라노로 날아가서 루가노 행 기차를 타게 되었는가 등등. 그런데 마리온 트루는 이런 사실에 대해서는 전혀 알지 못한다고 말했다. '디크란 사라피안 판'에 관해서는 알고 있다고 인정했지만 그뿐이라고 했다.

마리온 트루는 헥트가 상당히 지적이고 매력적인 사람이지만, '상습적인 도박꾼'에 '알코올 중독자'라고 했다. 마리온 트루는 헥트가 로빈 심스를 위협했는데 심스는 이런 비밀을 자신에게 털어 놓았다고 한다. 헥트는 자기가 죽은 후에라도 회고록을 통해 자신의 경쟁자들을 비방하겠다고 위협했다.

이미 여러 박물관에서 파편 도기들을 사들였지만 헥트는 깨진 도기를 전문적으로 팔다시피 했다고 한다. 그녀 생각에 헥트는 아직도 건재하다. 트루는 헥트와 2년 전에 아테네에서 우연히 마주친 적이 있었다. 그들은 같은 호텔에 묵고 있었고 헥트는 베나키 박물관(카라메이코스 지역에 있는 역사박물관으로 고대에서 현대를 망라하고 있다)에 물건들을 팔려고 교섭 중이었다. 헥트는 우아해 보일 수도

있지만, "매우 적대적이고 냉소적이며 사악하게 돌변할 수 있다. 특이한 성격을 지닌 인물이라고 봐야 한다"고 트루는 말했다.

페리 검사: 헥트가 혹 자기가 원하는 대로 움직이지 않거나 자기 일에 반기를 드는 사람을 협박하거나 비방, 모략하는 것을 본 적이 있습니까?

트루: 그런 종류의 협박을 받았다는 얘기를 들은 적은 있어요.

페리 검사: 누가 그런 말을 하던가요?

트루: 로빈 심스였던 것 같아요.

잠시 후

페리 검사: ……심스가 헥트로부터 받은 협박은 어떤 것이었나요?

트루: 이것만은 기억하고 있어요. 정확하게 그게 뭔지는 저도 잘 모르지만, 로빈은 넌지시 자기 사정을 내비쳤고, 나름대로 앞으로 무슨 일이 벌어질 것인지 추측해 보고 있었던 것 같아요. 런던에서 로빈이 무슨 기념 파티를 하고 있을 때였대요. 갤러리 오픈 25주년을 기념하는 성대한 파티를 열었다고 해요. 저는 그 자리에 없었지만, 그가 제게 말해 주더군요. 술에 취한 밤이 너 조심해, 내가 모든 걸 없애버릴 수도 있어 하는 식으로 말했대요. 뭔지 꼭 꼬집어 말하지는 않았지만 사람을 아주 불쾌하게 만드는 말이었죠.

미술관으로 구매제의를 할 때 매각하는 쪽에서는 작품의 질을 정확히 보여 주지 못한다는 이유 때문에 절대 사진을 보내지 않는

다. 트루가 확인시켜 준 이 점은 매우 중요하다. 따라서 예상 고객에게 물건의 원래 상태를 보여 주기 위해, 일반적으로 폴라로이드 사진을 사용한다는 심스의 주장은 적절하지 않다.

트루는 비밀 동맹을 맺은 중요 인물들을 모두 알고 있다는 말을 했다. 취리히에서 뷔르키를 여러 번 만나 본 적이 있다고 하는데(뷔르키가 게티 미술관과 거래했던 일들을 기억하지 못하겠다고 진술한 부분을 기억하기 바란다), 이런 이야기들이 오갔다.

페리 검사: 프리츠 뷔르키는 고미술품 복원 전문가라고 합니다. 그가 게티 미술관에 직접 물건을 판 적이 있습니까?

트루: 대외적으로 우리가 구입한 물건의 주인은 뷔르키라고 말할 수 있습니다. 제가 말했듯이 그가 밥과 함께 일하는 것을 알고 있는데 그건 억지로 연출한 상황에 불과합니다. 둘 중 하나가 그 물건의 주인일 수는 있죠. 가끔씩 물건의 소유자가 뷔르키라는 이름으로 나옵니다.

페리 검사: 알만하군요. 그런 식으로 소유자의 이름을 바꾸기도 하겠군요. 서로가 서로에게 중개인이 되어 주는 식이죠.

트루: 그렇죠. 밥 헥트가 자금 여력이 되는 다양한 부류의 사람들과 함께 일한다는 느낌을 받았어요.

트루는 1987년 6월 10일 메디치에게 게티 미술관이 2점의 미술품을 사들이기로 결정했다는 내용의 편지를 보낸 이유를 제대로 설명할 수 없다고 말했다. 그녀가 말하길 이미 그녀는 청동 제품이 뷔르키에게서 헥트로 소유권이 넘어간 사실을 알고 있었기 때문이다.

페리 검사: 그렇다면 메디치가 주인이었다는 사실을 알고 있었다
는 말인가요?

트루: 메디치는 그 물건들을 제게 보여 줬던 사람입니다. 제가 이
미 말했다시피, 물건들이 뷔르키의 것인지 아니면 메디치 소유였는
지 말할 수 없군요.

페리 검사: 뷔르키가 보낸 서류들을 왜 받았나요?

트루: 제가 말씀 드렸잖아요. 뷔르키는 밥과 일하고 밥은 메디치
와 일한다고.

게티 미술관은 오네시모스 킬릭스와 카에레탄 히드라의 파편 등
몇 개의 물건들은 메디치에게서 직접 사들였다. 트루는 "메디치의
이름이 미술품 취득 문서에 등장하지 못할 특별한 이유는 없다"고
말했다. 정작 이런 말을 했지만 메디치의 이름은 게티 미술관 문서
에는 등장하지 않았다는 사실을 지적 받자, 히드라 갤러리 명목으
로 몇 점의 미술품들을 사들였다고 정정했다. 그렇지만 '에디션스
서비스'사의 이름을 미술관 서류파일에서 찾아볼 수 없다는 사실
은 인정했다. 진행 중인 조사에 관해 언급한 편지를 뷔르키에게 보
낸 적이 있느냐는 질문에 트리포드를 본 것은 제네바 메디치의 창
고에서였지, 뷔르키의 집이 아니라고 말했다. 잘못 기억하고 있었는
지 몰라도 헥트가 팔려고 애썼던 물건이라는 전체적인 사실만 기억
날 뿐이라고 했다. 게티 미술관이 트리포드를 반환했을 때 그 물건
을 굴리엘미 컬렉션에 되돌려 주는 것은 아니라는 뜻을 저변에 깔
고 있었다. "굴리엘미는 트리포드를 밀반출시킨 장본인인데, 트리포
드가 발견되자 도둑이 훔쳐 갔다고 말한 사람이기 때문이다." 트루

는 메디치가 트리포드의 주인은 아니지만, 트리포드의 도착을 보장하는 편지를 보냈다고 시인했다. 비밀스럽고 친밀한 투의 편지를 메디치에게 보낸 이유는 그녀 자신과 게티 미술관이 쿠로스 사건 때문에 메디치의 도움이 필요했기 때문이라고 말했다. 베키나에게 산쿠로스가 가짜라는 사실을 밝혀 준 장본인이 메디치이기 때문이기도 하다. 게다가 메디치와 3점의 올파이에 대해 주고받은 편지에는 이 물건들이 체르베테리의 몬테 아바토네에서 나온 것으로 되어 있다. 메디치는 물건의 출처에 대해 트루에게 말했다. "그 물건을 발굴한 사람이 누가되었든 전에 메디치는 그 사람과 어떻게든 관계되었다"라고 트루는 말했다.

트루는 로빈 심스와 로버트 가이가 언쟁을 할 때 그 자리에 있었다. 로버트 가이는 로빈 심스 컬렉션의 물건들을 조사하면서 그 물건들을 처음 보는 것처럼 행동했다. 이미 트루는 가이가 그것들을 메디치의 창고에서 본 적이 있다는 사실을 알고 있었지만 비밀에 부치고 있었다. "심스의 물건이 메디치에게서 나온 건 분명합니다."

오네시모스 킬릭스의 최초 구입은 질리 프렐이 프레드리크 차코스가 경영하는 갈라리에 네페르에서 했다. 킬릭스 중앙의 톤도 부분은 아서 휴턴이 구입했고(게티 미술관은 작품의 이력을 확인하지는 않았지만 마리온 트루는 히드라 갤러리에서 나온 파편이라는 사실을 시인했다), 1986년 또는 1987년에 폰 보트머가 파편 한 조각을 기증했다. 디프리 윌리엄스는 폰 보트머 컬렉션에 있었던 파편으로 알아보았다. 파편에는 스티커 한 장이 붙어 있었는데, 'RH 68'이라고 적혀 있었다. 마리온 트루는 '로버트 헥트 1968'로 이해했다고 한다. 메디치에게서 압수한 사진들—폴라로이드를 포함하여— 가운데 킬릭스

의 톤도 부분 파편을 금방 식별해 냈다. 트루는 이 물건이 메디치의 소유였다는 사실과 함께 1991년 디프리 윌리엄스는 킬릭스의 파편을 보았다면서 킬릭스를 그의 책에 인용한 적이 있다는 내용을 확인해 주었다. 그리고 크리스토 미카엘리데스로부터 파편을 찍은 사진의 복사본을 받았다고 한다. 미카엘리데스는 이 물건이 지금 시장에 나와 있다고 했지만 구입하라는 말을 들은 적은 없다고 한다 (디프리 윌리엄스가 말한 파편이 틀림없으며 계획이 실패하자 메디치가 시장에 내놓았을 것이다).

트루는 레비-화이트 컬렉션의 일부는 적어도 차코스, 헥트, 심스, 아부탐, 베키나에게서 나온 물건이라고 했다. 이들이 트루에게 물건의 구입을 처음으로 제안했기 때문이다. 헌트 컬렉션의 물건들은 헥트, 맥넬이 운영하는 섬마 갤러리를 통해 사들였다는 사실과 더불어 게티 미술관에 처음 왔을 때 '헥트, 뷔르키, 헌트 형제의 은밀한 결속'에 대해 질리 프렐이 얘기해 주었다고 진술했다.

트루는 오르티츠를 "형편없이 불쾌한 사람이다. 그는 제네바에서 활동하는 업자는 아니지만 지하실에 컬렉션을 보유하고 있다. 베키나와 아주 긴밀한 것 같은데 니콜라스 구툴라키스와도 가까운 사이다. 그와 로빈 심스는 지독한 애증 관계라고 한다. 로빈 심스가 오르티츠를 계단에서 밀어버린 적도 있다"고 묘사했다.

아티카 플레이트에 대해서는 미술관 측이 구매하지 않겠다는 쪽으로 결론을 냈다고 한다. 12만5천 달러에 파편들을 첨부하여 팔라고 메디치에게 제의했으나 그가 거절했기 때문이라고 한다.

폼페이 벽화 사진을 보여 주자 취리히에서 3면으로 된 벽화를 실제로 보았다고 한다(이 말은 적어도 한 면은 여전히 찾을 수 없다는 뜻이

된다). 트루가 보기에 이 상태로는 판매 자체가 불가능해 보였고, 벽화를 보러 갈 때 같이 갔던 이 분야의 전문가인 프라이부르크 대학의 미카엘 스트로카 교수도 이런 구매 조건은 상당히 우려스럽다고 말했다는 사실을 전해 주었다. 당시 거기에는 '코니스'(처마 돌림띠)가 있었는데 레비-화이트 컬렉션에서 그것을 본 기억이 나며 플라이쉬만 컬렉션에서도 '동일한 코니스에서 나온 파편으로 보이는 물건'을 본 것 같다고 말했다. 그렇다면 이것도 반환받아야 할 물건이다. 트루는 프레스코화를 보는 순간 경악하지 않을 수 없었다. "건축의 일부인 작품을 떼어 내려면 건축적인 구조를 손상하지 않고는 불가능했기 때문이다."

중요한 순간이었다. 심문 둘째 날 점심시간에 트루는 펠레그리니에게 직접 미술관을 안내해 주었다. 펠레그리니는 예상과는 달리 트루에게 가장 많은 연민을 느끼고 있었다. 게티 미술관 측의 사람들 가운데 그녀가 가장 안타깝게 느껴졌다. 그리핀 조각상 앞에 멈춰 서서 펠레그리니는 트루와 함께 아름다운 자태를 뽐내고 있는 도굴 미술품을 바라보고 있었다. "나는 그 순간 도굴된 미술품에 대해 트루가 '미안한 감정'을 느끼는 모습을 보았다. 죄의식을 느끼는 정도는 아니었지만 고고학자로서 직업적인 양심을 저버린 자신에 대해 애석한 마음을 가지고 있음을 느낄 수 있었다."

페리 검사의 감정은 그보다 격했다. 차코스가 플라이쉬만에 대해 진술한 내용과 게티 미술관 큐레이터로서 자신의 직위를 이용하여 그들과의 긴밀한 관계를 맺어온 트루를 직접 보자 그의 생각은 더욱 완강해졌다. 트루가 뷔르키의 작업실에서 프레스코화를 보았을 때 '받았던 충격'에 대해 얘기하자 플라이쉬만 컬렉션 도록에 썼던

트루의 글이 떠올랐다. 컬렉션의 헤라클레스를 그린 루네트(광창)
화는 레비-화이트 컬렉션의 벽화와 "같은 방에서 나온 물건이다"라
는 내용이다. 물론 페리 검사는 회랑 17에서 발견된 쌍둥이 벽화에
대해 알고 있었다. 페리 검사는 연민을 느낄 일말의 여지도 없는데
마리온 트루가 계속해서 연민에 호소하고 있다는 사실을 깨달았다.
그때부터 페리 검사는 트루를 재판에 회부할 생각이었다고 말해도
무방할 것 같다.

❦

점심 식사 후에 다른 사안에 대한 심문이 진행되자 페리 검사는
짝을 찾지 못하고 있는 물건들과 파편에 대해 이의를 제기하기 시
작했다. 심스가 질리 프렐에게 구매를 제의한 마스크를 쓴 칸타로
스가 첫 번째 심문 대상이었다. 칸타로스는 처음에는 미술관 측이
구매를 거부했다가 나중에 그것의 파편들을 사들인 것이었다. 프리
츠 뷔르키와 해리 뷔르키 부자는 "심스로부터 칼릭스 파편을 받았
는데 일부분만 조합했다고 말한다." 심스에게서 1988년 일부를 받
았고 1996년 미국에서 예술가들을 후원하는 브라이언 에이트켄에
게서 11조각을 받았다.

트루가 말하는 두리스 피알레는 '아주 특별한 물건'인데 파편 상
태로 취득했다. 차코스, 심스, 뷔르키, 베르너 누스베르거(차코스의
남편)와 같이 '다양한 사람들의 손'을 거쳤다고 한다. 트루는 파편
들을 모두 구하기 위해 '헥트, 차코스, 허버트 칸' 같은 사람들과 긴
협상과정을 거쳐야만 했다.

트루는 구입한 도기의 파편들의 가장자리가 날카롭게 잘려 나갔다고 진술했다. 이 말은 최근에 인위적으로 부러뜨렸다는 뜻으로 보인다. "모서리가 날카로워 파편들 간의 간격이 조밀한 편이라서 접합부위가 매끈하다"고 말했다. 가끔씩 표면이 '침식된' 파편들이 있는데 "이 파편들은 전혀 부식되거나 낡지 않았다"고 한다.

트루는 메디치의 폴라로이드 사진 속에 있었던 도기가 게티 미술관에 있다고 시인했다. 사진 속의 도기에는 구멍이 나 있었기 때문에 상당히 중요한 증거가 되었다. 다니엘라 리초 교수의 말로는, 도굴꾼들은 묘를 탐색할 때 금속으로 된 기다란 대못, 스필로spillo를 쑤셔 넣는데 스필로 때문에 구멍이 생긴다고 한다. 가끔씩 부장품들로 가득 찬 묘에서 도기들을 꺼내다 보면 구멍이 생기는데 이런 종류의 구멍은 불법으로 도굴된 물건이라는 증거가 되는 셈이다. 그런데 트루의 반응은 "나도 그 정도는 압니다"라는 식이다.

마침내 트루가 페리 검사에게 봉사할 기회가 생겼다. 페리 검사는 트루에게 폴라로이드를 포함한 사진을 보여 주었다. 트루는 게티 미술관 소장품뿐만 아니라, 다른 미술관과 박물관의 물건들도 확인해 줄 수 있었다. 게티 미술관이 소장한 19점의 미술품들을 확인해 주었는데 다른 2점—클레오프라데스 화가와 베를린 화가의 도기 파편들—은 이미 미술관이 가지고 있던 작품의 일부라고 했다. 사진을 보며 하나, 혹은 둘 정도가 가짜일 거라 지적했고, 라코니아 킬릭스와 다른 두 작품은 메트로폴리탄 미술관에 소장되어 있고, 다른 물건은 오하이오주 톨레도에, 레키토스는 '클리블랜드 미술관이나 리치먼드 미술관'에 있을 거라고 했다. 양동이처럼 손잡이가 달린 청동 용기 시툴라situla는 '리치먼드 미술관에 있을지 모르며'

헥트를 통해 구입한 도기 한 점과 사베네 조각상은 보스턴 미술관에 있다고 했다. 다른 물건들은 미네아폴리스에 있는 것으로 확인했는데 적어도 하나는 레비 화이트 컬렉션에 있다고 알고 있고, 다른 하나는 일본 코레쉬키 니니가의 미술관에 있다고 확인해 주었다.

이틀에 걸쳐 두 가지 언어로 진행된 힘들고 성가신 인터뷰였지만 새로운 사실을 찾아내지는 못했다. 트루는 페리 검사의 사건에서 이제 자가당착에 빠진 것처럼 보였다. 이런 사정과는 달리, 많은 사실들이 확인되어 더욱 더 자세한 내막을 알 수 있게 되었다. 베키나와 더불어 메디치가 불법으로 도굴한 미술품들을 이탈리아 밖으로 빼돌리는 데 중요한 역할을 했다는 진술 내용이 보강되었다. 헥트, 심스, 뷔르키, 차코스가 개입된 제3자를 통한 거래 방식이 분명히 드러났다. 가장 눈에 띄는 점은 트루와 폰 보트머와의 긴밀한 협력 관계를 비롯한 트루와 지하 미술품 세계와의 결탁이다. 세계적인 미술관의 큐레이터로서 트루—폰 보트머처럼—는 자신이 비밀 네트워크의 일원이라는 사실을 유감없이 보여 주었고 자기가 몸담고 있는 미술관의 미술품들의 취득 경위와 배경에 대해 잘 알고 있었다. 폼페이 벽화를 그런 식으로 도굴한다면 기존 건축 구조에 엄청난 손실을 입힌다는 점에 심한 "분노를 느낀다"고 고백했지만, 도굴 미술품들을 취득하는 데 열광했던 자신의 역할에 대한 회한과 양심의 가책은 거의 찾아보기 힘들었다. 트루를 심문하는 과정에서 자신을 책망하거나 후회하는 말은 전혀 듣지 못했다. 이런 점들을 감안해서 페리 검사는 게티 미술관의 큐레이터를 재판에 회부시키기로 마음먹었다.

페리 검사의 일차적인 '목표'는 두말할 필요 없이 메디치이다. 그와 동시에 메디치가 메트로폴리탄 미술관의 에우프로니오스 크라테르의 지위를 현격하게 떨어트릴 두 가지 결정적인 증거를 가지고 있다는 사실도 무시할 수 없는 현실이다. 페리 검사에게는 폰 보트머가 이 물건을 디크란 사라피안에게서 사들인 게 아니라 메디치에게서 샀다고 말해 주는 헥트의 회고록이 수중에 있다. 그리고 지금은 폰 보트머가 문제의 크라테르가 출토된 체르베테리의 묘를 확인해 주었다는 트루의 진술도 확보해 놓은 상태다(세 번째 증거로 이 부분은 아직 결론적으로 말할 수는 없다. 제네바 메디치의 창고 안전 금고에는 또 다른 에우프로니오스 도기가 하나 더 있다. 안전을 위해 금고의 열쇠는 로마의 빌라 줄리아 사무실에 보관하고 있다. 게다가 또 다른 에우프로니오스 도기에 그려진 도상은 호빙이 사진으로 보았다는 킬릭스의 도상과 서로 연결할 수 있다).[23]

페리 검사는 폰 보트머를 만날 준비를 했다. 이번 조사에서는 시칠리아에서 모르간티나 은 제품의 수사를 맡고 있는 동료검사 프랑크 디 마이오의 협력을 얻어야 했다.[24] 이탈리아 검찰은 두 가지 사건을 동시에 해결할 수 있다면 훨씬 더 합리적으로 혐의자를 공략할 수 있고 좀 더 확실한 행동을 취할 수 있을 거라 생각했다. 두 사

23 프롤로그를 참조.

24 183쪽 참조.

건의 담당자가 서로 협조하면서 미국인들을 양 쪽에서 압박해 들어가야 했다. 2002년 8월 첫째 주 이탈리아 검찰은 "사법적 협조를 긴급히 요청한다"는 내용을 '뉴욕 관할 사법부' 앞으로 보냈다. 스위스에서 서류들과 미술품들을 이송해 오고 나서 2000년에 보낸 증인 심문 요청서 이후로 처음으로 보낸 공문이기 때문에, 미국은 이탈리아 검찰이 증인 심문에 안달이 났다는 비난을 할 입장이 아니었다.

페리 검사의 조사 대상은 이탈리아 형법에 저촉되는 네 가지 조항들, 즉 고고학적 발굴에 대해 해당국에 고지의무를 태만한 죄, 밀반출혐의, 밀매품 수용과 사전 도모 혐의를 기소하기 위한 것이었다. 디 마이오 검사가 수사하고 있는 모르간티나 은 제품 사건에서 고지의무를 게을리 한 점, 밀반출, 밀매품 수용에 관해 이미 공소 제기는 충분했다.

이탈리아 검사가 미국 사법부로 보낸 문서들에는 이탈리아 검찰이 두 명의 미국 시민에 대해 조사해야만 하는 이유가 간결하게 잘 드러나 있다. 둘 다 메트로폴리탄 미술관의 직원이며 큐레이터인 폰보트머와 전직 부관장이며 사내 변호사인 애슈턴 호킨스이다.

미국으로 보낸 문서는 메디치의 제네바 창고에서 고미술품들이 발견되었다는 사실을 시작으로, 메트로폴리탄 미술관 소장품 7점이라고 밝혀진 물건들 가운데 에우프로니오스 크라테르를 포함해서 나머지 물건들이 메디치에게서 나왔다는 사실을 간략하게 명시했다. 이탈리아 검찰이 보낸 요청서에는 다음과 같은 내용들이 들어 있었다. 파리에서 압수된 헥트의 회고록을 보면 크라테르가 어떤 방법을 통해 이탈리아 국경을 넘을 수 있었는지 알 수 있다. 체르베테리의 묘를 공중에서 촬영한 사진을 폰 보트머가 트루에게 보

여 주었고, 크라테르가 거기서 나왔다는 사실을 마리온 트루의 심문을 통해 확인할 수 있었다. 헥트를 심문하면서 회고록의 어느 부분이 크라테르의 진짜 구입경로인지를 물었지만 헥트가 휴회를 요청했기 때문에 자신의 변호사와 상의할 수 있었다. 따라서 그의 이런 행동은 "고고학적 유물로 인해 빚어진 스캔들을 그 어떤 구실을 들어 그럴싸하게 재구성하려 해도 이탈리아 검찰의 민사 및 형사소송의 집행을 방해할 뿐이다"는 점을 지적할 수밖에 없다. 마지막으로 에우프로니오스 킬릭스는 결국 헌트 형제가 사들이게 되었다는 내용도 언급하고 있다.

이탈리아 검찰은 폰 보트머가 메트의 미술품 7점을 구입하게 된 경위뿐 아니라 게티 미술관과 레비 화이트 컬렉션의 구입 경위까지도 잘 해결할 수 있도록 도와줄 거라 확신했다. 그가 카탈로그의 편집 작업을 했기 때문이다.

해결해야 할 두 가지 문제가 또 있었다. 페리 검사와 펠레그리니는 몇 달에 걸쳐 《게티 미술관 저널*Getty Museum Journal*》을 조사하면서 폰 보트머가 도기 파편들을 기증하는 데 적극적이었던 사실을 알아냈다. 그가 기증한 파편들은 다음과 같다.

1984년 에우아이온 킬릭스 한 조각
1986년 게티 미술관이 사들인 여러 작가의 도기 파편 810가지 가운데 불특정한 47조각
1987년 도리스 킬릭스의 파편 4조각과 한 조각을 따로 따로 기증
1987년 게티 미술관이 구입한 여러 작가들의 도기 파편 189가지 가운데 불특정한 11조각

1988년 스키포스 화가의 아스트라갈 13조각

1989년 베를린 화가의 술잔 파편 한 조각

1993년 클레오프라데스 화가의 스키포스 8조각

1993년 브리고스 화가의 킬릭스 한 조각

1981, 1982, 1987, 1988년 두리스 킬릭스의 파편 32조각 기증

이들 파편은 모두 119조각이다. 폰 보트머는 이미 세상에 고아파
편으로 알려진 이 물건들을 어떻게 입수할 수 있었을까? 도대체 무
슨 일이 있었단 말인가?

페리 검사는 폰 보트머의 태도에 주목했다. 1985년 7월에 예정
된 소더비 고미술 경매 카탈로그를 받았을 때, 그는 경매번호 540
의 아티카 흑회도 암포라를 점찍어 두었는데 이탈리아에서 나온 학
술지에서는 이 물건이 타르퀴니아 출신 도굴꾼에 의해 불법으로 출
토된 것이라고 확인시켜 준 일이 있었다. 그의 이런 대응은 소더비
의 펠리서티 니콜슨에게 경계심을 일깨우기 위한 것이지 이탈리아
사법당국을 위한 것은 아니었다.

결국 그의 행동 패턴은 경찰청의 콘포르티에게 목도되었고 콘포르
티가 메트로폴리탄 미술관(뮌헨 미술관도 마찬가지로) 앞으로 밀반출
된 물건에 대해 보낸 편지는 로버트 헥트의 아파트에서 발견되었다.
페리 검사 입장에서는 이 부분이야말로 계속 추적해야 할 문제였다.

이때 모르간티나의 은 제품 15점에 대한 프랑크 디 마이오 검사

의 공판이 열렸다. 1980년대 중반 은 제품에 대한 의혹이 처음으로 불거졌을 당시, 메트로폴리탄 미술관은 1984년 미술관보 여름 호에 발표했던 입수 경위와 서로 앞뒤가 맞지 않는 해명을 했다. 처음에는 베이루트에서 활동하는 골동품 중개인 나빌 엘 아스파르로부터 각각 1981년과 1982년에 구입했다고 말했다. 메트로폴리탄 미술관의 해명에 따르면 아스파르의 선친이 제2차 세계대전 후에 은 제품들을 구입했고 1961년 이것들을 취리히로 보내 메트로폴리탄 미술관이 구입을 결정할 때까지는 그곳에 계속 남아 있었다고 한다. 그런데 실제로 은 제품들이 미국에 들어올 때까지 메트로폴리탄 미술관은 구입결정을 내리지 않고 있었다.[25]

메트로폴리탄 미술관이 작성한 송장의 기록과 미술관의 설명이 서로 일치하지 않았고 미국 세관이 제공하는 서류와도 앞뒤가 맞지 않았다. 우리는 이런 상황을 전에도 경험한 적이 있다. 이런 시나리오는 레바논에서 보낸 것으로 추정되는 증명서가 가짜로 판명되었을 때 에우프로니오스 크라테르와 세스보 은 제품 때문에 생긴 소동을 떠올리게 한다. 또 다시 작품의 이력을 레바논으로 추정하는가 하면, 아버지가 아들에게 귀중한 골동품들을 유산으로 남겼다고 하고, 이렇듯 아름다움과 희소성을 갖춘 미술품이 세간에 알려지지 않은 채 오랫동안 묻혀 있을 수 있었는지 궁금하며, 왜 하필 로버트 헥트를 통해 스위스에서 미국으로 들어왔는지, 똑같은 의혹을 자아낸다.

2000년 12월 디 마이오 검사는 빈첸초 카마라타을 심문했다.

25 184쪽 참조.

그는 시칠리아 태생으로 고고학 공예품 '컬렉터'이면서 이런 공예품들의 국제적인 거래로 꽤나 유명한 인물이었다. 심문에 대한 답변은 이러했다. "……은 공예품들은 스칠라토(팔레르모 지역에서 외진 곳에 위치한 인구 750의 작은 마을로 오렌지를 생산한다)에서 나온 전혀 예상치 못한 고고학적 성과물이라고 들었다. 은 공예품들의 값이 얼마나 나가겠느냐고 묻는 사람들 때문에 이런 사실을 알게 되었다. 은 공예품을 보자 모르간티나에서 나온 것임을 알 수 있었다." 카마라타는 디 마이오에게 은 공예품에 관한 신문 기사를 보여 주면서 은 제품들을 본 적이 있는 빈첸초 아르쿠리에 대해 말했다. 아르쿠리는 그다음 달인 2001년 1월 4일 심문을 받았는데 이렇게 진술했다. "……1980년대 초엽에 전혀 알지 못하는 두 사람이 피아차 가리발디로 나를 만나러 왔다. 은 제품들을 보여 주면서 값을 얼마나 받을 수 있느냐고 물었다.……"

아르쿠리는 자기를 찾아 왔던 사람들이 팔레르모 출신이라고 말한 것으로 기억하며 네 점의 물건들을 보여 주었다고 한다. "뚜껑에 부분적으로 금박을 입힌 7~8센티미터 높이의 작은 원형 보석 상자와 12센티미터 높이의 은제 잔 두 점, 그리고 작은 은제 식기였던 것으로 기억한다. 그때 그 물건들은 지저분했고 흙도 묻어 있었다. ……이 물건들의 출처를 알고 싶다고 했더니 그들은 모두 칼타부투로와 스칠라토 사이에 위치한 곳에서 왔다는 말을 했다." 네 점은 메트에 가 있고 열두 점은 다른 곳에 소장된 빼어난 헬레니즘 양식의 은 공예품이었는데, 아르쿠리는 사진을 보자마자 메트에 소장된 네 점의 은 제품이 그에게 감정을 받으러 왔던 물건이라고 확인해 주었다.

미국의 검찰은 페리 검사와 디 마이오 검사에게 별다른 도움이 되지 못했다. 트루는 심문할 수 있었지만 뉴욕에 있는 헥트 아파트의 가택수사는 거부 당했다. 폰 보트머에 대한 증인 심문도 거부 당했으며 애슈턴 호킨스에 대한 요청도 한동안 아무런 응답이 없었다. 이런 상황에서는 수사가 힘들었다.

수사가 시작된 지 3년이 다 되어가지만 페리 검사는 여전히 열심히 일했고 조금이라도 더 많은 심문을 하려고 애썼다. 2004년 9월에는 바바라 플라이쉬만, 존 월쉬, 캐롤 웨이트를 심문할 수 있었다.

바바라 플라이쉬만에 대한 심문은 2004년 9월 20일 뉴욕의 세인트 앤드류 플라자에서 진행되었다. 굴리엘모 문토니 판사, 페리 검사, 리초, 콘포르티팀에서 나온 한 명, 게티 미술관의 리처드 마틴, 마리온 트루의 변호사 로도비코 이솔라벨라, 미 법무부 대표인, 바바라 플라이쉬만의 변호사 두 명 등 모두 13명이 참석했다. 헥트에게는 법정대리인을 보내도록 했으나 헥트는 거절했다.

그날 회합의 성과는 바바라 플라이쉬만이 플라이쉬만 컬렉션이 소장한 대부분의 물건들을 헥트, 뷔르키, 심스, 차코스를 통해 구입했다고 진술했다는 점이다. 바바라 플라이쉬만은 헥트와 뷔르키를 파트너 관계로 이해하고 있었고 그들 부부는 아부탐에게서도 미술품 몇 점을 구입했지만 이들을 다른 사람을 대행하는 고미술품 판매 조직으로 생각하고 있었다.

바바라 플라이쉬만은 자신의 컬렉션을 게티 미술관에서 전시한

후 미술관 측에 구매를 제의했다고 한다. 플라이쉬만 컬렉션은 처음에는 메트로폴리탄 미술관과 좋은 관계로 출발했다. 그런데 메트에서 몇 달 동안 전시해 주는 조건으로 열두 점의 미술품들을 기부하라고 했다고 한다. 대가를 원하는 메트의 태도에 격분한 로렌스 플라이쉬만은 메트 측에 제의한 조건과 협조를 철회했다. 그래서 바바라 플라이쉬만은 자신들이 수집한 물건들을 메트와 같은 방식으로 게티 미술관이 사들이기를 완강히 거부했다. 그들에게 그런 식으로 영향력을 행사할 사람은 아무도 없었으며 그들은 자신이 원하는 대로 할 수 있었다.

바바라 플라이쉬만은 로버트 헥트의 성격을 단적으로 보여 주는 얘기를 해 주었다. 그녀의 남편(1997년 1월 사망)이 병원에 입원했을 때 헥트가 방문한 적이 있었다. 병문안 온 헥트가 주머니에서 조그만 청동 조각을 꺼내 병상에 누워 있는 플라이쉬만에게 구매 의사를 묻기 전까지만 해도 그를 제법 교양 있고 예의바른 사람으로 생각했다고 한다.

메디치를 만난 적은 없지만 고미술품 지하세계의 거물로 짐작했다고 한다. 메디치의 창고에서 발견된 두 장의 수표에 대한 질문에는 당황해서 어쩔 줄 몰라 하다가 아부탐 형제가 그의 대리인으로 매매했다고 말했다. 플라이쉬만 컬렉션이 게티 미술관으로 양도했을 때에도 재정적인 문제는 그대로 남아 있었고 그 일은 단지 우연이었다고 한다. 자신이 소장한 물건에는 출처와 관련된 서류들이 모두 갖추어져 있었다. 그녀와 작고한 남편은 미국과 런던에서 미술품들을 사들였을 뿐, 스위스를 비롯한 다른 곳에서는 사들이지 않았다.

1983년에서 2000년까지 게티 미술관 관장으로 있었던 존 월쉬

에 대한 심문이, 다음 날 같은 장소에서 진행되었다. 그는 자기와 마리온 트루가 게티 미술관에 부임해 왔을 당시에는 출처가 없는 미술품에 대한 소장품 구입방침이 지금보다 '느슨한 편'이어서 마리온 트루가 미술관의 소장품 구입 정책을 강화하려고 애썼다는 식으로 트루를 강하게 지지하고 나섰다. 그래서 게티 미술관 측은 그들이 구입할 미술품이 나왔을 것으로 추정하는, '고고학적 유물이 많은 국가'로 분류된 정부의 의중을 떠보았고, 유물의 도록 출간에 박차를 가하면서 학자들도 유물의 구입을 늦추는 것 보다는 되도록이면 빠른 것이 낫다는 인식을 가지게 했다. 해당 국가에서 협조적으로 나온다면 불법 거래된 미술품들은 '법규와 상관없이' 반환할 의사가 있다는 뜻을 피력했다.

존 월쉬는 마리온 트루가 이런 작업을 진행한 핵심 인물이었고 해당 국가의 정부에 문제를 정식으로 통고했지만 그 대답은 매우 실망스런 수준이었다고 말했다. 실제로 고고유물이 많이 발굴된 국가의 답변은 거의 전무한 실정이었다. 그의 말로는 해당 국가가 어떤 법률적 조치도 하지 않았고 공식적인 반환 요구도 없었다고 한다. 1990년대 중반부터는 미술품 불법 거래를 한층 더 강화하여 해당 국가에 보다 긴밀한 협조를 구했다고 말했다. 이런 일들을 트루가 주도했고 게티 미술관의 행적은 미국의 여느 미술관과 다르다고 항변했다. 트루의 새로운 미술품 구입정책은 메트로폴리탄 미술관, 클리블랜드 미술관, 포트워스 미술관의 눈에는 '지나치게 관대한 정책'으로 비춰져, 부자 미술관들이 이 정책을 전혀 달갑게 생각하지 않았다고 한다. 월쉬 관장은 마리온 트루와 게티 미술관을 옹호하기에 바빠 미국의 다른 미술관들이 어떤 말을 하고 있는지 전혀

눈치채지 못하고 있었다.

그는 심스, 헥트, 베키나를 비롯한 다른 고미술품 중개인들도 알고는 있지만 한 번 만났을 뿐이고 악수를 나누는 정도라고 말했다. 뷔르키란 이름을 들은 적이 있지만 만난 적은 없으며 메디치도 이름만 들었을 뿐 만나지는 못했다고 한다. 마리온 트루와 로마에 갔을 때에도 트루가 메디치에게 편지를 보내 만남을 주선하려 했지만 만나지 못했다고 한다. 메디치가 얼마나 중요한 인물인지 자기는 모른다고 말했다.

월쉬는 1991년 플라이쉬만 부부를 트루에게 소개해 주었다고 한다. 월쉬는 메트에 있을 때부터 두 사람을 알고 지냈다. 차코스로부터 트루가 플라이쉬만을 통해 미술관 소장품을 사들인다는 말을 들었을 때가 1980년대 후반이었다.

다음 날 같은 장소에서, 게티 미술관에서 트루의 어시스턴트 큐레이터로 일하는 캐롤 웨이트Carol Wight를 심문했다. 웨이트는 1985년부터 파트타임으로 일하다가 1997년부터 큐레이터 대리로 일해 오고 있었다. 그런데 그녀는 질문의 내용도 정확하게 이해하지 못했으며 자기가 증인 심문을 받는다는 사실에 상당히 혼란스러워 했다. 미국 측 검사는 문토니 판사에게 심문의 무효를 요구하면서 캐롤의 변호사와 심문 내내 상의할 수 있도록 이례적 조처를 허락 받았다.

그런데 딱 한 가지 질문에 대해 웨이트가 좀 특이하게 대답했다. 웨이트는 게티 미술관 측에 컬렉션을 팔려고 했던 플라이쉬만의 결정에 마리온 트루가 어떤 역할을 했는가 하는 질문을 받았다. 웨이트는 플라이쉬만이 게티 미술관을 선택할 수 있도록 마리온 트루가

그를 설득한 적이 없다고 답변했다. 그래서 문토니 판사는 플라이쉬만이 게티 미술관에 컬렉션을 팔도록 영향력을 행사했느냐는 질문을 하자 캐롤 웨이트는 이런 질문을 했다. "지금 이런 이야기를 해도 되는 건가요?"

무슨 뜻으로 이런 질문을 했는지는 알 수 없었지만 웨이트는 플라이쉬만 컬렉션이 게티 미술관에 전시되었던 그때의 상황을 재빠르게 설명해 주었다. 마리온 트루와 플라이쉬만 부부는 미술관에서 전시 미술품을 관람하고 보고서를 쓰느라 분주하게 돌아다니는 한 무리의 학생들과 우연히 마주치게 되었다. 그러다가 아이들의 발표를 듣기 위해 걸음을 멈추었고 그들이 발표하는 내용에 매혹되었다. 아이들이 준비한 발표가 끝나자 플라이쉬만 부부는 자신을 소개하고 아이들이 무엇이든 질문할 수 있도록 했다. 아이들과의 우연한 만남 이후로 플라이쉬만 부부는 컬렉션을 공공의 전시 기관에 팔기로 했고 그 장소가 게티 미술관이 되었다고 한다. 불과 이틀 전만 해도 바바라 플라이쉬만 본인이 자신의 컬렉션을 미술관에 팔거나 기부하는 동기에 대해 전혀 아무런 언급도 하지 않은 터라, 웨이트는 상당히 흥미 있는 진술을 해준 셈이다. 바바라 플라이쉬만은 그들 부부가 메트로폴리탄 미술관에 팔려다 좌절되자 차선책으로 게티 미술관을 선택했다고 말했을 뿐이다. 그녀는 게티 미술관에서 만난 학생들 얘기는 하지 않았다.

캐롤 웨이트는 페리 검사의 관심을 끌 만한 또 다른 진술을 했다. 고미술품 이력에 관한 미술관의 '내부 문건'이 존재하느냐고 단도직입적으로 묻자 그런 것들은 알지 못한다고 대답했다. 존 월쉬 관장 말대로라면 게티 미술관은 마리온 트루의 지휘 하에 소장품 구입

정책을 철저히 지켜나가야 하고 딜러들의 말에 의존하여 작품을 구입해서는 안 된다. 따라서 구매제의를 하는 물건들은 적법한 절차를 거쳐야만 한다. 게티 미술관이 취득하려고 하는 물건들의 이력에 대해 자체 조사만 제대로 했더라면 그 기록이라도 보여 줄 수 있었을 것이다.

·

미국 측 증인 심문을 위해 심문 기간 동안 한 장소에 많게는 열다섯 명의 사람들이 나와 있었다. 보통 경찰의 심문이 협소하고 제한된 공간에서 진행된다는 일반적인 생각과는 너무도 다른 모습이었다. 한두 명의 경찰관이 일대일, 또는 이대일로 피의자를 상대하는데, 가벼운 공방전을 벌이거나 긴장이 고조되는 모습이 일반적이라할 수 있다. 게다가 붐빈다 싶을 정도로 많은 인원이 동원된 데는 언어의 장벽이 존재했기 때문이다. 이런 상황은 미리 예상해야 했다. 그런데 펠리그리니는 뭔가 이상한 기류를 감지했다. 예상치 못했지만 미리 대비할 수 있었다. "우리가 만났을 때 국가주의적인 대립 구도를 느낄 수 있었다"고 그는 말했다. 피의자 대 법 집행자로 만나기보다 어느 정도는 이탈리아 대 미국이라는 대립 구도가 작용한 것 같다.

15
고아파편들 짜 맞추기

　증인 심문이라는 일의 성격상 귀찮고 성가시고 신경이 곤두서는 면이 있기 마련이지만 이번 미국 방문은 그래도 소득이 있었다. 페리 검사, 리초, 펠레그리니는 그들의 생각이 미치지 못하는 부분이 있을까 봐 다소 걱정을 했다. 정확하게 포착하지는 못했지만 얼핏 파악한 것은 디트리히 폰 보트머의 활동이었다. 1981년에서 1993년에 이르는 십 년이란 세월 동안 보트머는 적어도 119편의 파편도기들을 게티 미술관에 기증했다. 무슨 이유일까? 보통 박물관과 미술관에서는 파편들을 사들이지 않는다. 다니엘라 리초 박사가 말하길, 자기가 일하고 있는 빌라 줄리아 박물관에서도 파편을 구매한 적은 없다고 한다. 메트로폴리탄 미술관과 빌라 줄리아가 서로 파편들을 맞교환한 적은 딱 한 번 있었다고 한다. 그때는 빌라 줄리아에서 메트 측이 보유한 도기에 맞는 파편들을 여러 점 가지고 있었고 메트도 빌라 줄리아에 맞는 파편들을 가지고 있었기 때문에 가

능한 일이었다. 그렇지만 그런 일은 유일무이했다. 옥스퍼드 대학 애슈멀린 박물관의 마이클 비커 교수는 최근 루마니아로부터 20점 남짓한 파편들을 사들인 적이 있는데 저명한 고고학자의 손을 통해 적법한 절차를 거쳐 출토된 것들이었고 정부 당국의 허락 하에 판매와 해외 반출이 가능했다고 한다. 옥스퍼드 대학에서는 파편들을 도기로 만들기 위해 구매한 것이 아니라, 특정한 도기 제작 기술과 장식을 연구하기 위한 목적으로 구매했다.

그런데 게티 미술관은 (1) 너무 많은 양의 파편들을 구매했으며 (2) 재결합시켜 도기로 만들기 위해 구매한 것으로 보일 정도로 이상한 양상을 보인다. 수사팀과 대화를 나눈 유명한 학자들은 게티 미술관의 기이한 행태를 재차 확인해 주었으며 지난 수년 동안 그런 일들이 벌어지고 있음을 알고 있었다고 한다.

게티 미술관의 구매 행태가 얼마나 비정상적이었는가는 다음에 나오는 숫자들을 통해 알 수 있다. 이탈리아 수사팀이 게티 미술관을 주목한 결과 지난 1년간, 1984년에서 1993년까지 미술관은 적어도 1,061편의 파편도기를 구매했다. 그 가운데 폰 보트머의 파편이 119개를 차지했다. 그런데 경매회사의 경매 건수만 확인해 보아도 이미 심각한 자가당착에 빠져 있다. 우리는 1996년 12월부터 2005년 10월까지 지난 10년간 본햄에서 열린 소더비와 크리스티의 고미술품 경매 23건을 조사했다. 그 기간 동안 1,619건의 그리스 이탈리아 도기들이 경매에 올라왔다. 그 가운데 24건의 파편도기들이 프레스코화 한 조각과 로마 벽면부조 한 편과 함께 경매에 나왔다. 24조각이라는 숫자는 상황을 더욱 악화시키고 있었다. 23건의 고미술품 경매 가운데 15건이 낙찰되었지만 파편도기는 한 건

도 팔려 나가지 않았다. 파편도기들 가운데 18조각이 3번(5조각, 5조각, 8조각씩)에 걸쳐 경매에 나왔을 뿐이다. 지난 10년간 파편도기가 거래된 사례는 전무했다.

그렇다면 어떻게, 무슨 이유에서, 게티 미술관은 지난 10년 동안 1,061편의 파편도기들을 50회에 걸쳐 공개시장에서 사들일 수 있었단 말인가?

연구 목적이 아니라면 파편들은 그리 중요하지 않다. 18세기부터 도기 수집 열풍이 불었는데, 윌리엄 해밀턴 경은 도기 수집에 열광했지만 파편도기들이 아니라 완전한 도기만을 모았다. 플린더스 패트리(1853~1942)는 영국의 고고학자로 1880년대 후반 나일강 유역의 나우크라티스(이집트 나일강 삼각주 서쪽에 있는 그리스인의 상업거래소)와 다프네에서 다량의 그리스 유물들을 발굴했다. 여기서 나온 도기 파편들은 이 지역이 고대 그리스의 무역 거래 장소였음을 증명하기 위한 도구로 사용되었으며, 파편도기들의 시대별 비교 연구를 통해 이 지역의 연대를 측정하는 방법을 발전시켰다. J. D. 비어즐리 경도 도기의 작가를 추정해야 할 경우, 파편도기들에 주목했지만 20세기 초반의 일이었다. 물론 지금도 딜러들은 파편을 거래한다. 마틴 로버트슨은 1992년 자신의 책『고대 아테네에서의 도기 회화 The Art of Vase-Painting in Classical Athens』에서 219점의 완전한 도기들과 21편의 조각에 나타난 회화양식을 다루고 있다. 2001년 출판된 존 보드맨 경의 『그리스 도기의 역사 The History of Greek Vases』에서 234점의 도기 사진을 실었는데 단지 9점만이 파편도기일 뿐이다. 몇몇 작가와 도기장식 기술은 파편을 통해 알려져 왔지만 앞에서 보다시피 그 수는 아주 적다.

유명 작가의 파편도기가 지니는 상업적 가치는 좀 다른 문제다. 우리와 대화를 나눈 미술관과 박물관에서 연구하는 학자들은 작가를 알 수 없는 평범한 파편 한 점의 가치는 평균 잡아 400달러인 반면, 잘 알려진 작가의 작품으로 인정되면 그 가치가 2,500달러에 이른다고 말한다. 따라서 미국에서는 작가가 밝혀진 파편도기는 봉합만 잘 한다면 감세 효과만 노려도 상당히 매력적인 상품이 될 수 있다. 비어즐리의 제자이기도 했던 폰 보트머와 로버트 가이 교수는 동료 학자들 사이에서 파편도기의 작가를 알아내는 전문적 능력을 인정받고 있었다. 그렇다면 유명 작가의 작품으로 밝혀진 파편도기의 취득은 상업적 가치에서나 학문적 성과 면에서 학자와 미술관 양쪽 모두를 만족시킬 수 있다. 게티 미술관이 파편들을 다시 조합하여 완벽하게 복구하려는 생각으로 파편도기를 취득했다는 사실에는 이견이 없다. 마리온 트루도 조서를 작성할 때 이 점을 시인했다.

이런 사실보다 더한 뭔가가 또 있을까? 이것 말고 다른 이유가 있을 수 있을까? 이 책에 나오는 미술관과 박물관의 소장품 취득과정에 이런 문제점들이 있다고 감안하더라도 게티 미술관은 그들과 다른 방식을 취했다는 말인가?

리초 박사와 펠레그리니가 주목해 온 네 가지 증거자료들이 있다. 첫째, 트루도 말했다시피 잘려진 단면들이 날카로워 파편들을 봉합시키면 아주 말끔하게 보인다는 점이다. "대부분의 경우 조각들이 서로 긴밀하게 연결되어 있고 날카롭게 잘려진 파편들을 결합시키고 있다. 그래서 파편들의 접합상태가 단단한 편이다"라고 트루는 말하면서 "표면이 풍화된 흔적이 가끔씩 보여야 하지만 이 파편도기들은 깎인 흔적이 거의 보이지 않았다"고 했다. 이 점들에 근거해

볼 때 게티 미술관에서 구입한 파편들은 최근에 깨트린 흔적이 역력하다는 점을 시인한 셈이다.

이탈리아 검찰의 눈에 포착된 두 번째 증거로는 에우프로니오스 크라테르와 관련된 서류가 있다. 레비-화이트가 1990년 헌트 컬렉션 경매에서 사들인 에우프로니오스 크라테르를 취득한 게티 미술관은 로빈 심스에게 사들인 파편 두 점이 그것과 서로 잘 맞는지를 확인하려고 미술관 보존과로 보냈다. 게티 미술관 보존과의 마야 엘스턴은 크라테르와 파편들을 살펴보았더니 서로 맞지 않았다고 했다. "가장 큰 파편에서 방금 손상된 것 같은 표면이 관찰되었다(발굴하면서 연장 때문에 흠집이 생겨났을 수도 있다)"고 말했는데, 9장에서 다룬 내용들을 다시 기억해야 할 것 같다. 따라서 여기서 나오는 파편 도기들은 최근에 발굴되었음이 입증된다.[26]

게티 미술관에서 조서를 꾸미는 동안 마리온 트루와 나눈 대화의 내용이 세 번째 증거가 된다. 미술관은 브리고스 화가의 컵을 가지고 있었는데 한번은 헥트가 전화를 걸어 컵에 딱 맞는 파편이 있는데 구입하겠느냐고 물었다. 파편이 컵과 제대로 맞아떨어지자 헥트는 '엄청난 값'을 불렀다.

마지막 증거는 20점의 아티카 접시를 흥정하면서 나온 자료들이다. 게티 미술관도 결국에는 이 물건들을 구매하지 않았다. 게티 측의 거절에 화가 난 메디치는 아티카 접시와 함께 125,000달러를 제안한 베를린 화가의 크라테르 파편 35점마저 철회해 버렸다. 왜 그랬을까? 그래봐야 제 얼굴에 침 뱉는 짓인데 왜 했을까? 큰 건이

26 226쪽 참조.

무산되었다고 125,000달러 거래조차 거절한 이유는 무엇일까? 그토록 공들여 온 미술관 측과의 관계를 망가뜨리는 위험을 감수한 이유는? 그것 말고도 이 도기는 왜 하필 파편이어야만 했을까? 뷔르키와 같은 복원 전문가들이 이 도기를 접합시키지 않은 이유는 무엇일까? 이런 행동만 가지고도 수사팀의 관심을 끌기에 충분했지만, 페리 검사는 마리온 트루가 메디치에게 보낸 편지에 특별히 주목하고 있었다. 마리온 트루는 편지로 메디치에게 미술관이 아티카 접시를 구입하지 않을 것 같다고 미리 말해 주었다. 편지의 끝 부분은 정확히 이렇다.

접시 건에 대해서는 송구스러울 뿐입니다. 이번 결정은 저의 의사와 무관함을 알아주셨으면 좋겠습니다. 존 월쉬 관장이 제가 건의한 구매에 대해 거부권을 행사하기는 이번이 처음입니다. 이전에 보낸 편지에서 베를린 화가의 파편들에 관해 미리 말씀을 드렸어야 했는데 면목이 없습니다. 약정서에 따라 미술관은 당연히 물건들을 되돌려 보낼 겁니다.……

페리 검사는 '약정서'라는 문구를 보는 순간 스스로에게 물어 보았다. 왜 이런 서류를 작성해 두었을까? 로스앤젤레스의 수사에서 상당 부분 진전을 보였지만 이 문제는 완전히 뒤로 미루어 두기에는 뭔가 석연치 않았다. 그리고 마리온 트루에게 약정서가 무엇인지 물어볼 기회를 이제 완전히 놓쳐 버렸다. 메디치의 서류들과 게티 미술관에서 제공한 자료들을 조사하면서 완전하지는 않지만 전체적으로 일관된 그림이 서서히 그려지고 있었다. 그렇다고 시나리오 전반에

공백이 생긴 것은 아니다. 이와는 달리 페리 검사와 펠레그리니가 서류들을 이리 뒤지고 저리 뒤지면서 얻은 자료들은 감질나는 부분이 없잖아 있었지만 메디치 공판에서는 증거자료로 채택되었다.

지난 몇 년 동안 게티 미술관이 구입한 도기들은—적어도 8점—아주 조금씩 파편 상태로 도착했다. 그런데 게티 미술관이 자진해서 제공한 문서[27]에는 단지 도기 2점의 이력만 제공할 뿐이었다. 두리스의 아티카 적회도 피알레(음료 및 제례 용기로 사용된 깊이가 얕은 컵의 일종-옮긴이)와 베를린 화가의 아티카 적회도 킬릭스가 바로 그것이다. 이 두 작품의 중요도는 새삼 거론할 필요가 없다. 두리스의 작품은 1981년에서 1990년까지 연속해서 취득한 63점의 파편에서, 베를린 화가의 작품은 1984년에서 1989년 사이에 취득한 58점의 파편에서 나왔다. 나머지 파편들의 거래와도 일치가 되지 않는 게티 미술관의 수상한 행동과 더불어 이들 파편의 취득은 펠레그리니와 페리 검사가 생각한 몇 가지 시나리오를 시험하게 만들었다.

게티 미술관이 구입한 도기 2점을 자세히 조사해 보니 모든 것이 명백해졌다. 도기 파편의 평균적인 구입가격은 약 2,500달러에서 3,600달러이다. 물론 도기의 크기와 중요도에 따라 가격은 달라진다. 중심 테마와 파편의 연관성 및 가장자리 파편인가의 여부에 따라 가격이 결정된다. 이런 기준으로 폰 보트머가 지난 몇 년간 게티 미술관에 기증한 파편들의 가격을 산출해 보면, 대략 119×$2,500=$297,500에서 119×$3,500=$416,500이 된다. 사람들은 폰 보트머가 그런 물건을 기부할 만큼 큰돈이 어디서 나왔는지

27 333쪽 참조.

궁금할 것이다. 후세에 이런 식으로 이름을 남긴다면 과연 폰 보트 머가 좋아할까? 우리가 다른 고고학자들과 얘기를 나눈 결과, 유명 작가의 파편으로 밝혀짐에 따라(고미술품의 작가를 알아내는 일이 그의 직업이기는 하지만) 파편의 가치는 119×$400=$47,600에서 119×$2,500=$297,500으로, $249,900어치나 상승하게 된다. 이 물건을 기부함으로써 그는 세제상의 혜택을 얻을 수 있었을까?

파편 상태로 구입한 두 도기의 대략적인 가격 문제로 다시 돌아와 보자. 두리스 피알레는 $141,300, 베를린 화가의 킬릭스 크라테르는 $101,900이었다. 그 당시 게티 미술관이 구입한 다른 도기들의 가격 분포가 $42,000에서 $750,000인 것과 비교하면, 파편 도기의 가격은 비싼 것도 싼 것도 아닌 것처럼 보인다. 그렇지만 도기의 가격이 십만 달러가 넘는다는 사실은 비싸다고 봐야 한다.

이들 두 파편 도기의 경우 일부 파편만 미술관에다 기증했다. 각각의 도기는 게티 미술관이 이미 실제 가격보다 싸게 구입한 상태라고 볼 수 있다(여기서 도기 가격을 다시 산출하지는 않겠다).

여기서 다시 한 번 짚고 넘어가야 할 문제가 두 가지 더 있다. 첫째, 파편의 출처는 아주 광범위하고 다양하지만 두 도기의 파편 대부분이 딜러 한 사람의 손을 거쳐 거래되었다. 두리스 피알레의 파편들은 대부분 네페르 갤러리를 통해 들어왔는데 프레드리크 차코스 부부와 베르너 누스베르거 두 사람의 손을 거쳤다고 본다. 나머지 소량의 파편들만 뷔르키와 심스의 손을 통해 들어왔다. 베를린 화가의 크라테르의 경우, 대부분의 파편은 심스를 통해 들어왔고 디트리히 폰 보트머, 네페르 갤러리가 소량을, 한 조각이 뉴욕의 딜러 프레드 슐츠의 손을 거쳐 들어왔다.

 이런 행동이 뭘 말하는 건지 여러분도 궁금할 것이다. 도대체 무
슨 의도가 숨어 있을까? 두 경우 모두, 절반 이상의 파편들이 한 곳
에서 나왔다고는 하지만 그렇다고 한꺼번에 쏟아져 나온 것은 아니
다(두리스 피알레는 13번에 걸쳐 입고되었고 베를린 화가의 크라테르는 9
번에 걸쳐 미술관에 도착했다). 그래도 가장 중요한 소스는 하나 있게
마련이다. 몇 가지 부수적인 소스만으로도 허구의 이야기를 지어낼
수는 있다. 그들은 전문적인 지식을 갖추지 않아 속기 쉬운 미술관
이사회를 위해 이들 파편들이 각기 다른 시간과 장소에서 출토되었
고 여러 사람의 손을 거쳐 시장에 나왔다는 식으로 말했을 것이다.
 그런데 두 도기의 취득 과정에 나타난 이상한 양상이 또 하나 있
다. 한꺼번에 미술관에 입고되었다는 사실. 대부분의 경우 다른 파
편들이 나타나지 않으면 오랜 시간을 한정 없이 기다려야만 하는데
이 경우는 한꺼번에 거의 모든 파편들이 분출되다시피 나왔다. 베
를린 화가의 작품을 예로 들면, 1984년 12월에 파편들이 한꺼번에
쏟아져 들어왔다. 폰 보트머에게서 12월 3일, 7일, 12일 파편이 왔
다. 1985년과 1986년에 도착한 파편들은 한 점도 없었지만, 1987
년 2월에 두 번째로 파편들이 쏟아져 들어왔다. 16점의 파편들이 2
월 11일에 도착했고, 2월 17일에 또 다시 16점이 들어왔는데 이번
에는 심스가 보냈다. 두리스 피알레의 경우, 첫 번째 구매는 1981년
과 1982년에 이루어졌으나 1983년과 1984년에는 아무 일도 없다
가, 1985년 초에 12점의 파편들이 미술관에 도착했는데, 모두 네
페르 갤러리에서 왔다. 1986년, 1987년 잠잠하다가 1988년 3월이
되자 봇물처럼 쏟아져 들어왔다. 12점의 파편들이 두 차례에 걸쳐
8일 간의 간격을 두고 도착했는데 네페르 갤러리에서 보낸 것이었

다. 그다음 2년 동안은 아무 일 없다가 1990년 11월에 세 번째 물건들이 도착했다. 3점의 파편들이 11일 간격으로 들어왔는데 이번에는 심스와 뷔르키가 보낸 물건이었다.

파편들의 모서리가 날카롭고 깨끗한 점, 일부 파편에 도굴 장비로 인한 상처가 난 점, 헥트가 '엄청난' 가격을 달라고 한 점, 메디치가 아티카 접시 건이 좌절되자 다른 파편의 거래를 철회한 점, 파편에 관한 '약정서'를 마리온 트루가 자백한 점, 다량의 파편들이 서로 다른 출처에서 나온 점, 파편들이 한꺼번에 몰려서 도착한 점들을 종합해 보면 그들의 일정한 행동패턴을 알 수 있다.

10년 전으로 거슬러 올라가면 이랬을 것 같지 않은가? 처음에는 단순하게 파편 몇 조각을 발견했는데 미술관이 사들이려고 할 정도로 가치가 있는 물건이라는 사실을 알고 나서부터 도굴꾼들은 처음 파편이 발견된 장소를 기억해 내려고 불법 '도굴한' 장소로 되돌아간다. 유명 작가의 작품으로 인정받기만 한다면 파편 한 조각이 대략 $2,500에서 $3,500에 팔려나간다고 하니 더 많은 파편들을 찾기 위해 이리저리 땅을 파 봤을 것이다. 두리스 피알레의 경우도 도굴꾼들이 동일한 '도굴' 장소를 뒤지다가 열세 조각을 발견하지 않았을까? 그렇지만 이 추측은 입증하기가 어려울 것 같다. 파편들이 땅바닥에 함께 놓여 있었다는 가정이 더 그럴 듯해 보이지 않는가? 이미 세간에 알려진 도기에 들어맞는 파편이 상당한 시간이 지난 후에 발견되었다는 사례는 있었지만 이런 경우는 상당히 드물다.[28]

28 비어즐리 교수는 옥스퍼드 대학의 애슈멀린 박물관에 재직할 1930년대에 도기 파편 한 점을 구입했다. 몇 년이 지나 이탈리아 고고학자가 포 강 근처에서 거의 완벽하게 보존된 컵을 발굴했는데 비어즐리 교수의 파편과 딱 들어맞았다. 전에 말한 바와 같이 메트로폴리탄 미술관과 빌라 줄리아의 파편 맞교환은 이들 파편들이 따로 따로 구매됐다는 사실을 보여 준다.

두리스와 베를린 화가의 도기 파편들이 바닥에 함께 있었다면, 그것도 최근에 발견된 것이라면, 증거로 제시해 볼 만하다. 하지만 게티 미술관에 올 때 다양한 경로와 서로 다른 시기를 골라 도착하게 된 이유는 무엇일까? 왜, 어디서, 어떻게 이 파편들이 나눠지게 되었을까? 우리는 게티 미술관에 파편들이 한꺼번에 도착한 사실에 근거해서 그 해답을 찾으려 한다. 비밀 동맹을 통해 소분된 파편들은 제3자 거래를 다른 방식으로 적용한 사례다. 이런 방식은 굉장히 중요한 거래에서 비밀 동맹의 딜러들이 매수와 아부를 통해서라도—게티 미술관에 대한— 서로의 편의를 봐주는 것이다. 메디치가 게티 미술관에 제안한 아티카 접시 건이 성사되었다면 베를린 화가의 도기 파편도 이런 방식으로 유통시켰을 것이다. 미술관 측이 접시 건을 무산시키자 파편을 철회해 버렸다. 서로 간의 청탁도 회유도, 미끼도 다 날아가 버린 것이다. 바로 이 부분이 '협정서'의 내용이며 마리온 트루가 접시에 대한 거래가 깨지자 파편을 돌려줘야 한다는 사실을 잘 알고 있었던 이유도 바로 여기에 있다.

페리 검사, 리초 박사, 펠레그리니도 이런 사실들의 암시가 증거로 확증될 만큼 충분하지 못하다는 점을 알고는 있지만, 그들의 비밀스러운 합의가 드러난 만큼 몇 가지 역할은 충분히 해낼 수 있다고 보았다. 파편 상태의 도기 구입—펠레그리니는 '고아파편의 거래'라고 불렀다—은 미술관으로서는 늘 그런 것은 아니지만, 완전하고 완벽한 상태의 도기를 구입하는 것보다 훨씬 싼값에 귀중한 도기를 구입하는 것이라고 할 수 있다. 마리온 트루의 증언대로 파편들이 편안하게 잘 꿰맞춰졌고 전혀 마모되지 않았다는 사실은 이 물건들이 처음부터 의도적으로 정교하게 깨트려졌다는 것을 의미한

다. 이러한 사전 공모 사실은 반드시 밝혀내야 한다. 둘째로, 파편들을 기증함으로써 딜러는 미술관의 환심을 살 수 있고 우호적인 관계를 유지할 수 있다. 셋째, 완전한 도기를 구입하기보다 파편을 구입해서 도록으로 편찬하면, 미술관으로서는 도굴 미술품이 나온 국가의 사법당국이 대응하는 수위를 봐가면서 대응해 나갈 수 있다(파편은 완전한 상태의 도기보다 상상력을 자극하기 어렵다는 이유에서 이러는 것 같지는 않다. 이탈리아와 같은 국가가 십 년 동안 아무런 법적 대응을 하지 않았기 때문에 이런 방법으로 도기를 더 많이 사들일 수 있었다 하더라도 도기가 완전하게 복원될 때에는 결국 더 심한 비난이 날아들지 않을까? 해당 국가가 그 사이에 아무런 대응을 하지 않았더라도 상황을 악화시킨 책임은 져야 하지 않을까? 사건이 지연되고 있다 해도 공소시효는 일부 적용된다). 마지막으로 도기 파편은 다른 거래를 위한 미끼로 사용될 수 있다는 점이다. 파편은 일종의 감춰진 보너스라고 할 수 있다. 거래 과정에서 큐레이터들은 일찌감치 이 사실을 알고 있지만 이사회나 외부 사람들은 전혀 눈치채지 못할 수 있다. 파편들이 한꺼번에 들어오고 있다면 거기에는 훨씬 더 큰 건의 거래가 진행되고 있다는 말이다.

이 시나리오는 이탈리아 검찰이 요청한 모든 자료를 게티 미술관이 성실하게 준비해 줄 때만 밝혀낼 수 있다. 모든 서류가 구비되어야만 파편들의 도착 사실과 함께 중요한 구매 사실들을 비교, 확인할 수 있다. 그런데 이런 일은 결코 일어나지 않았다. 그 결과, 고아 파편 거래에 관한 사안들은 여전히 뒤가 켕기는 채로 남아 있다.

16
이집트, 그리스, 이스라엘, 옥스퍼드에서도
비밀동맹은 계속되다

자코모 메디치 기소로 발생한 문서의 양은 정말 어마어마했다. 페리 검사는 피아찰레 클로디오 4층에 있는 사무실에서 네 명의 비서를 두고 일하고 있다. 그 정도 인력이 매달렸어도 메디치의 방대한 활동 범위와 분석을 필요로 하는 엄청난 양의 서류들, 추적이 뒤따라야 할 미술품들, 취조해야 할 사람 수에 압도 당하는 일이 한두 번이 아니었다. 언제, 어디서, 누가 물건을 사고팔았는지, 누가 무엇을 어디에 기증했는지, 누가 언제 어떤 거짓말을 누구에게 했는지를 추적하는 일은 모두를 위압하고도 남았다. 페리의 사무실에는 화려한 고미술품 전시회 포스터가 벽면을 장식하고 있었지만 냉소적인 농담만이 오갈 뿐이었다. 정작 빌라 줄리아에 근무하는 사람들은 잦은 야근과 과도한 업무에 치여 미술관에 갈 시간조차 없었다.

가끔씩 일이 가벼워질 때도 있었다. 문화유산에 관한 입장이나 법은 국가에 따라 끊임없이 바뀐다. 이런 식의 태도 변화는 '고고학

유물 보유국가'뿐 아니라, 고고학 시장이 발달된 국가도 마찬가지다. 이탈리아 문화재 수사팀이 제네바 회랑을 압수 수색한 1995년부터 지난 10년간 고미술품 거래에 관한 법률이 영국, 스위스에서 통과되었다. 미국도 계속해서 이 부분에 대한 진전을 보여 과테말라, 페루, 말리, 캐나다, 이탈리아와 특정한 고미술품의 미국 내 반입을 금지하는 내용의 상호 협정을 체결했다.

최근에는 새롭게 채택된 법과 국가 간 상호 협정의 효력이 나타나고 있다. 이런 변화와 더불어 이집트, 그리스, 요르단, 중국 정부가 불법 거래를 방지하려는 확고한 태도를 보이고 있고 이 점에 관해 서로의 단결된 입장을 강하게 과시한다. 장기적으로 보았을 때 도굴꾼들을 잡아들이고 그들에게 유죄 판결을 내리는 것보다 서방세계와 미국, 일본과 같이, 고대문화유산을 사들이는 국가의 수요를 저지하는 것이 훨씬 더 효과적이다. 페리 검사와 콘포르티 대령의 눈에는 돈 많고 유복한 중개인이 진짜 범죄자다. 그들에 비하면 도굴꾼들이야 푼돈밖에 챙기지 못하는 피라미들이기 때문이다.

국가 간 상호 협정은 비슷한 종류의 다른 사건들—뭄바이에서 카이로를 거쳐 스톡홀름, 런던과 옥스퍼드, 뉴욕과 로스앤젤레스로 확대되는—로 인해 구체화되었고 지난 몇 년 사이에 그 실효가 빛을 발하게 되었다.

페리 검사와 콘포르티 대령을 비롯한 관계자들은 여러 사례들을 접하면서 진정한 변화의 분위기를 감지했다.

회랑 17을 급습한 지 두 달이 지난 1995년 11월, 기원전 4세기경으로 추정되는 시칠리아산 황금 피알레(작은 약병)가 뉴욕에서 압수되었다. 이 약병의 출처에 대해서는 사람들도 잘 알지 못했다. 1976년에서 1980년에 시칠리아에서 전기 공사를 하던 인부들이 파이 접시 만한 황금 접시를 캐내면서 나왔다는 말은 있었다. 약병에는 도토리, 너도밤나무 열매, 벌의 장식이 새겨져 있었는데 로버트 헥트가 1961년 메트로폴리탄 미술관에 팔아넘긴 것과 일치했다. 새로 나온 피알레가 우리의 관심을 끄는 이유는 이 물건이 처음에는 빈첸초 파팔라르도라는 시칠리아의 고미술품 컬렉터가 구입했지만 1980년 빈첸초 카마라타에게 2만 달러를 받고 팔았기 때문이다. 카마라타는 모르간티나의 은 공예품 수사를 맡고 있던 프랑크 디 마이오 검사에게 조사 받았던 자다.

이 사건이 흥미로운 또 다른 이유는 피알레가 뉴욕의 로버트 하버 골동품 회사의 오너이자 딜러인 로버트 하버에게 팔렸기 때문이다. 하버는 자신의 고객이고 재력가인 마이클 스타인하트를 대신해서 이 제품을 구입했다. 하버는 스타인하트에게 똑같은 피알레가 메트로폴리탄 미술관에 있다면서 120만 달러를 청구했다. 스타인하트는 메트로폴리탄 미술관의 연구자에게 이 물건이 진짜임을 증명하게 하고 1992년부터 1995년까지 자신의 집에다 전시했다.

이탈리아 검찰이 탐문 수사를 한 후에 이 물건은 압수되었다. 아직도 이 물건에 대해서는 뭔가 분명치 않은 상태다. 미국 정부는 피알레가 장물이고 이 물건의 값이 훨씬 더 많이 나가는데도 세관 신고서를 작성할 때 25만 달러로 신고하는 등 잘못이 있었기 때문에 압수는 적절한 대응이었다고 주장했다. 법정에 가서도 이 사건은

기소 내용대로 피알레의 압수를 지지하는 것으로 1999년 7월 판결이 나왔다. 황금 접시는 이탈리아로 후속적인 반환이 이루어져 지금은 팔레르모에서 전시 중이다. 그런데 어떻게 사법당국이 누구보다 먼저 공소가 가능한 정보를 입수할 수 있었을까?

로버트 헥트가 자신의 회고록에서 이 이야기를 언급했다. 헥트는 시칠리아 위조 전문가의 이름과 그가 만든 다른 위작들도 같이 거명하면서 피알레가 가짜라고 주장했다. 그렇다면 미국의 검찰에 정보를 준 사람이 헥트란 말인가? 하버가 돈 많고 전도유망한 스타인하트 같은 고객과 연결되는 것을 시기했다는 사실이 그 이유가 될 수 있을까? 이 부분에 대해서는 프레드리크 차코스가 페리 검사에게 정보를 제공했다. 2005년 겨울에 시작된 헥트의 로마 재판에서 이 점은 밝혀질 것이다.

＊

1997년 3월 두 장의 벽면 장식부조가 런던에 나타났다. 런던 그로스브너 광장(개발 당시부터 런던의 부유한 거주지 가운데 하나-옮긴이)의 슬로모 무시프가 국외 반출을 신청했으나 대영박물관에서 일하는 정부 자문 위원인 존 커티스에 의해 저지 당했다. 커티스는 이 물건이 이라크 티그리스 강가의 모술 건너편에 위치한 니네베의 산헤립(센나케리브the Sennacherib) 궁전에 있던 왕의 방을 장식했던 작품이라는 점과 함께, 도굴된 사실도 알게 되었다.[29] 매사추세츠

29 센나케리브 왕(기원전 704~681)의 궁전은 영국의 탐험가 오스틴 헨리 레이아드에 의해 1847년 발견되었다. 창세기에는 대홍수 이후 처음으로 건설된 도시가 니네베라고 적혀 있다.

예술 대학의 고고학자 존 러셀 박사가 이 사실을 확인해 주었다. 그는 제1차 걸프전이 일어나기 전에 니네베에서 캘리포니아 대학 발굴팀의 일원으로 발굴 작업을 했으며 그곳 유적지에 관한 900장의 사진을 찍었다.

런던 경시청은 수사를 통해 무시프가 나빌 엘 아스파르로부터 도굴된 고미술품을 사들였고 브뤼셀에 본거지를 두고 있다는 사실을 확인했다. 로버트 헥트에게 모르간티나 은 제품을 공급한 것으로 알려진 자가 바로 아스파르였다.[30] 무시프는 부조 작품이 "스위스에 몇 년간 있었다"고 진술했다.

러셀 박사는 그 당시 또 다른 부조 작품들 10점이 도굴되어 시장에 나왔다는 사실을 알아냈다. 그래서 그는 '구매 가능성이 높은 고객'을 대신하는 변호사라고 하면서 시장에 접근해 들어갔다. 그런데 다른 이라크 부조 작품 밀거래에는 메트로폴리탄 미술관에서 나온 사람이라고 하면서 접근했다. 이 사건을 조사하면서 부조 작품들을 미술관에 소개한 사람—사진이라도 보여 주면서 구매를 제안한 정도—은 런던에서 활동하는 로빈 심스였다는 사실을 알아냈다. 이 부조는 님루드에 있는 티글라트 빌레세르 3세 궁the palace of Tiglath-pileser에서 나온 것이다(티글라트 빌레세르 3세—기원전 744 ~727년—는 아시리아 제국의 실질적인 건립자이다). 이 물건은 1975년 님루드를 탐험했던(폴란드 원정대를 지휘했던) 리처드 소볼레스키가 확인 작업을 대신해 주었다.

무시프의 물건들은 복원을 마친 상태다. 소볼레스키의 말로는 티

30 185쪽 참조.

글라트 빌레세르 궁전 왕좌의 방은 메트에 사라고 제안한 것과 유사한 백여 개의 석판 부조들로 장식되어 있었다고 한다. 그렇지만 그들 가운데 대부분이 유실된 상태다.

🏺

1998년 늦은 가을 로버트 가이 교수는 옥스퍼드 코퍼스 크리스티 칼리지 고전고고학과의 연구직을 재계약하지 않았다. 바로 이 부분 때문에 결코 완전하게 해명될 수 없었던 일련의 궁금증이 해소되었다.

10년 전인 1990년에 클로드 핸크스 드릴스마는 로버트 가이에게 고전고고학과의 연구원장직을 제안하면서 지속적인 연구기금의 지원을 약속했다. 핸크스 드릴스마는 은행가로 로버트 플레밍 투자은행장과 프라이스 워터하우스 회계법인의 이사회 의장을 맡았던 인물이다. 1985년에는 남아프리카의 채무 위기를 배후에서 조종했고 이라크 정부의 자문 역할을 했으며 유엔의 이라크 석유 식량 계획과 관련된 스캔들로 소환되기도 했던 인물이다. 그는 바그다드가 함락되고 난 후, 사담 후세인의 개인 서류들을 조사하는 임무를 맡기도 했다. 지금은 대화재로 인해 건물의 껍데기만 남은 윈저성의 부속 예배당 복원공사의 후원을 책임지고 있다. 아마추어 컬렉터이기도 한 그는 게티 빌라 이사이면서 게티 미술관 고대미술관 건립에 후원금을 내기도 했으며 옥스퍼드 코퍼스 크리스티 칼리지의 명예연구원이기도 하다. 명예연구원에게는 옥스퍼드 다이닝 특권(옥스퍼드 교직원 및 학생들은 다이닝 룸에서 서빙을 받으며 함께 식사할 수 있

는 그들만의 특권이 있음)이 있다.

그가 코퍼스 크리스티 칼리지에 제안한 조건은 두 가지다. 연구기금의 명칭을 '비어즐리-애슈멀린 기금'으로 할 것과 초대 연구원장으로 로버트 가이 박사를 앉힐 것을 요구했다.

이 제안은 상당히 이례적이다. 연구기금의 일반적인 공시 관례는 학자들의 연구 계획을 신청 받아 가장 적합한 사람을 지명하는 것이다. 연구기금에 대한 논의가 진행되면서 기금의 일부가 고미술품 거래를 위해 모아졌고 거기에 관련된 딜러 가운데 한 사람이 로빈 심스라는 사실이 드러났다. 대학 이사회는 출처가 불명확한 곳에서 나오는 돈을 받는다는 것은 "부적절하다"라는 이유를 들어 거절했다.

그 후에도 핸크스 드릴스마는 계속해서 옥스퍼드 대학에 접근했다. 이번에는 기금의 출처가 다르다고 소개했다. 고미술품 거래와는 아무 연관이 없다는 사실을 새삼 강조하면서 기부자의 이름은 코퍼스 칼리지 학장만 아는 것으로 하자고 했다. 연구원들에게는 자금의 출처를 밝힐 때 독지가가 대학의 발전을 위해 기부한 것으로 하자는 제안이었다. 이때 고고학 전공자들 사이에서 연구기금을 둘러싼 소문이 나돌았다. 그 결과 코퍼스 칼리지에는 세계 각지에 있는 연구자들로부터 연구기금 개설을 반대하는 내용의 편지가 쇄도했다. 고고학계의 '중추 세력' 모두가 연구기금 개설에 반대하는 목소리를 높였다. 그리스 도기에 관한 한 탁월한 연구를 자랑하는 존 보드만 경을 비롯해 옥스퍼드 대학 비어즐리 도서관 책임 큐레이터로 있는 도나 쿠르츠, 옥스퍼드 고전고고학과에서 그리스 로마 도기 회화를 가르치고 있는 마틴 로버트슨(헥트와는 오랜 세월 원수로 지냄), 디트리히 폰 보트머까지 들고 일어났다. 핸크스 드릴스마가

120만 달러를 아무런 조건 없이 순수하게 건네는 돈이라고 말해도, 사람들은 대학이 익명의 기금을 받아서는 안 된다는 점에 공감했다. 모두들 기금의 명칭이 비어즐리가 되건, 애슈멀린이 되건 옥스퍼드 코퍼스 칼리지와는 아무 연관이 없으며 이런 편향적인 설정 자체가 잘못되었다고 생각했다. 연구기금의 조성은 정상적인 방법과 절차에 따라야 한다고 보았다. 연구기금에 반대하고 나선 학자들은 기금을 떠올릴 때마다 '비굴한 연구비'란 의구심을 떨쳐 버릴 수 없었다. 골동품 거래로 조성된 돈에 '비어즐리-애슈멀린'이란 이름을 걸고 태어난 이 기금은 책임 연구자가 딜러들의 상업적 필요를 만족시켜야 하고, 그들이 가지고 있는 주요 그리스 도기 화가들에 관한 감정에 연구자들이 이용 당할 거라는 압박감을 지닐 수밖에 없었다. 상업적으로 가치 있는 행위라 해도 연구자의 지위를 남용하는 결과를 낳는다. 가이 박사를 지지하고 나선 소수의 사람들 가운데 게티 미술관의 마리온 트루가 있었다.

대학 이사회는 연구자 선정을 위한 추천 위원회를 구성하기로 했다. 그러나 이사회는 합의를 이끌어 낼 수 없었다. 이사들은 기금의 명칭을 '험프리 파인 연구기금'으로 바꾸는 데 의견을 모았다. 험프리 파인은 아테네 대학의 영국학과 교수로 재직했던 명석한 학자였으나 요절한 인물이다. 그런데 문제는 의견의 차이가 너무도 극명하다는 데 있었다. 결국 가이의 임명에 동의하는 다수의견을 반영하는 보고서와 함께 로빈 오스본이 준비한 소수파의 반대 의견서가 제출되었다. 그는 저명한 고전고고학자로 연구기금 개설에 반대했다. 대학의 행정당국은 이 문제를 고민하면서 공식적인 결정을 발표했다. 키이스 토마스 학장은 연구기금의 개설은 동의하면서 기금의

명칭을 바꾸는 데 동의했다.

　로버트 가이는 정식으로 선출되었고 코퍼스 크리스티 칼리지의 연구원으로 정상적인 관례에 따라 7년 동안 재직할 수 있었다. 그런데 7년이 지나고 계약을 갱신해야 하는 시기가 되자(특별한 이유가 없으면 자동으로 재계약된다) 그는 더 이상 남을 의사가 없다고 말했다. 재임용에는 아무런 조건이 붙지 않았다.

　호기심이 생기는 얘기가 아닐 수 없다. 이 이야기는 여러모로 폰 보트머가 미국의 고고학회 이사 선출에서 떨어졌을 때 그 이유가 에우프로니오스 크라테르을 구입하는 과정에서 보여 준 그의 부적절한 처신 때문이었다는 점을 떠올리게 한다.[31] 가이 교수의 임명에 반대한 로빈 오스본조차 그가 그리스 도기 분야에서는 탁월한 감식안을 가졌다고 인정했다. 그렇지만 고미술품 거래에 연구를 개입시키려 한 점, 돈의 출처가 익명이라는 점, 게티 미술관이 배후에 있다는 점들이 추잡한 냄새를 풍긴다.[32]

　1998년 하버드 대학 박물관은 1995년에 구입한 기원전 5세기경의 도기 파편 182점을 전시했다. 하버드 대학 박물관장 제임스 쿠노는 이 파편들은 1971년 이전에 국외로 반출된 것들이라고 주장

31　프롤로그를 참조.

32　2006년 2월 6일 로빈 심스는 피터 왓슨과의 인터뷰에서 옥스퍼드 연구기금에 백만 달러를 기부했다고 밝혔다.

했다. 1971년 이전에 구입했다는 사실은 아직 유네스코의 협정이 체결되기 전이지만 하버드의 미술품 구입 규정에는 영향을 받는다. 하버드의 미술품 구입 규정은 출처에 문제가 있는 미술품의 취득을 금지하고 있다. 파편은 박물관 큐레이터 데이비드 미턴의 조언에 따라 구입한 것이다. 옥스퍼드 대학의 로버트 가이로부터 파편을 구입한 뉴욕의 딜러를 통해 구매하게 되었다. 케임브리지 대학의 문화재 도굴방지 연구센터의 기관지 《역사적 문맥이 상실된 문화Culture Without Context》에서는 쿠노 관장의 발언을 비판하고 나섰다. 기사에서는 파편 구입과 관련하여 로버트 가이가 '1971년 이후에 손에 넣었을 것'이라고 결론지었다.

프레드리크 차코스 누스베르거는 1999년 여름 고대 필사본을 사들였는데 이 물건은 지난 수십 년간 유럽과 미국 등지를 떠돌았다. 소위 유다 복음서라고 불리는 이 책은 고대 희랍어를 콥트어로 번역한 열세 개의 사본으로 구성되어 있다. 연대는 기원후 2세기경으로 추정한다. 교회는 초대 교회의 모습을 고대 희랍어로 기록한 이 문헌을 이단으로 보고 배제해 왔는데, 그럴 근거가 충분한 초기 그리스도교 문헌이다. 이집트 사막에 묻혀 있었던 것으로 추정되는 이 문헌은 1980년대 초 처음으로 시장에 잠깐 나왔다가 다시 사라져 버렸다. 니콜라스 구툴라키스의 손을 거쳤다는 말은 있지만 입증이 불가능하다. 유다 복음서가 1999년 시장에 다시 출현한 것은 판매를 위한 것으로 보인다. 프레드리크 차코스가 이 사본을 예일

대학 베네크 도서관에 75만 달러에 팔기로 제안했기 때문이다. 예일 대학 측에서 구매의사가 없자 필사본은 스위스의 메세나 고미술품 재단으로 넘겨져 세상에 알려지게 되었다. 차후에 카이로의 콥트 미술관에 반환될 예정이라고 한다.

여기서 우리는 한 가지 교훈을 얻을 수 있다. 이렇게 귀중하지만 출처가 분명하지 않는 물건에 아무도 손대지 않았기 때문에 세상 사람들에게 그 가치가 제대로 알려질 수 있었고 원래 이 물건이 있었던 곳으로 돌아갈 수 있게 됐다는 점이다.

2000년 2월 스위스 출신의 고고학자겸 저널리스트인 스타판 룬덴은 스톡홀름의 지중해 문명 박물관the Museum of Mediterranean antiquities에서 최근에 구입한 로마시대의 장묘 조각들을 조사했다. 룬덴은 이 부조의 양식적 특징을 기준으로 봤을 때 로마 외곽의 오스티아에서 출토된 것으로 추정하고 출토 시기와 방법에 관심을 가졌다.

이 물건의 출처를 조사하면서 스톡홀름 박물관이 1997년 취리히 갈라리에 아르테에서 구입한 사실을 알아냈다. 그 전에 이 물건은 1991년과 1992년 뉴욕 소더비 경매에 나왔는데 당시에는 로스앤젤레스의 브루스 맥넬 갤러리, 고대화폐 전문화랑 소유였다. 그런데 이 물건은 게티 미술관이 발행한 군트람 코흐의 도록 『로마 장묘 조각: 컬렉션을 중심으로Roman Funerary Sculpture: Catalogue of the Collections』에 수록된 적이 있었다. 도록에서 코흐는 스톡

홀름 박물관의 부조가 1986년 '뉴욕 고미술품 시장'에 나온 적이 있다고 말했는데 화랑 이름은 밝히지 않았다. 그런데 이것과 흡사한 부조가 게티 미술관에도 있는 것으로 나왔다. 코흐는 그 책에서 게티 미술관의 부조는 맥넬 회사의 자회사인 섬마 갤러리로부터 구입한 것이라고 분명하게 밝혀 두었다. 맥넬 갤러리와 로버트 헥트가 긴밀하게 연관된 사실과 헥트의 명성을 너무도 잘 알고 있었기 때문에 룬덴은 맥넬 갤러리와 헥트가 스톡홀름 부조와 어떤 연관이 있는지 궁금해졌다.

룬덴은 편지로 코흐에게 1986년에 스톡홀름 박물관의 부조를 가지고 있었던 뉴욕 딜러가 누군지 물어보았다. 코흐는 자기는 알지 못한다는 내용과 함께 그해 뉴욕 시장에 물건이 나와 있었다는 정보는 게티 미술관에서 도록 편집을 맡았던 캐롤 웨이트가 첨가한 내용이라고 했다. 코흐의 말로는 게티 미술관에서 그 물건의 구매를 제안 받았으나 거절했다고 한다.

이런 정보를 얻은 룬덴은 캐롤 웨이트에게 이메일을 보내 자신을 소개하고 1986년에 스톡홀름의 부조를 가지고 있던 뉴욕의 딜러를 가르쳐줄 수 있는지 물어보았다.

그런데 정말 이상한 일이 벌어졌다. 바로 그날 자신이 보낸 메일의 답장이 온 것이다. 문제는 캐롤 웨이트가 쓴 내용도 아니었고 룬덴에게 보내려고 한 메일도 아니었다는 점이다.

마리온 트루가 캐롤에게 보낸 메일이었다.

캐롤
아무리 생각해 보아도 우리는 이런 정보를 가지고 있지 않다고 말

할 수밖에 없군요. 그 물건의 거래에 관심을 가지고 우리와 밥 헥트와의 관계를 캐고 다니는 그의 행동이 우리에게 별로 유쾌할 수는 없답니다. 그가 다시 물으면 '뉴욕의 딜러'라고만 하세요. M

그러고 나서 몇 시간이 지나자 캐롤 웨이트로부터 '게티 미술관의 고대미술 분과'에서 그가 요청한 내용을 찾고 있다는 답신이 왔다. 5일 후 캐롤 웨이트는 상관인 마리온 트루와 상의를 해야 하는데 그녀가 출장 중이라는 내용의 메일이 왔다. 3월 9일자로 세 번째 메일이 왔는데, '미술관과 딜러와의 기밀 사항을 보호하기 위해' 이런 종류의 정보를 유출시키고 싶지 않다는 마리온 트루의 말을 전했다.

룬덴은 캐롤 웨이트에게 그런 정보를 주지 않는 이유가 미술관의 정책 때문인지, 아니면 이 건에 대해 밝히기 어려운 '뭔가'가 있는 게 아니냐고 집요하게 물었다. "내 생각에 이 문제는 '특별한' 범주에 넣어야 할 것 같아요"라고 캐롤이 답했다. 룬덴은 다시 대답을 재촉했다. "딜러에 대해 뭔가 숨기는 게 있어서 그런다고 사람들이 의심하면 어쩔 거죠? 딜러의 평판이 좋지 않는가 보죠?"

"그래요. 제가 보기에 선생님은 딜러의 세계를 너무도 잘 알고 계시는군요. 어떤 사람들은 평판이 좋아 그만한 대접을 받을 만하지만 그렇지 못한 경우도 많죠. 대체로 뭔가 켕기는 구석이 많거나 좋지 않은 과거를 지녔다고 봐야죠. 이 물건을 가지고 있던 딜러는 문제의 소지가 너무 많아 미술관이 그와의 계약을 계속해서 꺼렸어요"라고 대답했다.

어찌 된 영문일까? 룬덴이 처음 보낸 메일을 받자마자 웨이트는 마리온 트루와 연락을 취했을 것이고 마리온 트루는 이메일로 웨이

트에게 대답을 했는데, 본의는 아니지만 어떻게 그가 그 메시지를 받을 수 있었단 말인가.

🏺

2002년 1월 프레드릭 H. 슐츠 주니어는 뉴욕 남부 지역에서 도난 당한 고미술품 매매 및 불법 공모 혐의로 재판을 받았다. 그는 세 가지 이유로 물의를 빚었다. 첫째, 기소되던 해인 2000년에 그는 고대, 근동, 원시 미술품 중개인 협의회장the National Association of Dealers in Ancient, Oriental and Primitive Art으로 있었기 때문에 여느 고미술품 딜러와는 다른 신분이었다. 회장이라는 신분은 누가 뭐래도 고미술품 시장에서 가장 영향력 있는 인물이 된다는 것이며, 다른 나라의 문화유산에 대한 미행정부의 정책을 자문할 수 있는 위치에 설 수 있음을 말해준다. NADAOPA는 지난 25년간 딜러들의 이익을 대변하는 활동에 적극적이었으며 1970년 유네스코 협약의 비준과 실행을 반대하는 데 앞장서 왔다.

슐츠의 재판이 세간의 관심을 끈 두 번째 이유는 그와 함께 도굴된 미술품들을 이집트에서 해외로 수도 없이 밀반출시킨 그의 파트너에 있다. 조너선 토클리 패리라는 가명(그의 세례명은 조너선 포어맨이다)을 사용하는 영국 출신 복원 전문가로 슐츠와 연락할 때에는 자기를 '006½'로 부르고 상대를 '004½'로 불렀다. 토클리 패리가 사용하는 밀반출 수법은 스톤이나 테라코타 제품에 비닐을 씌워 화려한 색상으로 칠한 다음 관광객들이 사가는 장식품으로 보이도록 하는 것이다. 이 영국인에 대한 공판은 1997년 런던에서 이루어

졌는데 재판 그 자체만으로도 충격적인 사건이었다. 목격자들이 협박을 당했고, 피고였던 그가 법정에서 독약을 먹는 바람에 병원으로 후송되느라 재판이 연기되었기 때문이다. 결국 그는 고미술품에 대한 부정직한 장물 거래 혐의로 6년 형을 선고 받았다.

슐츠 재판에서 가장 중요한 부분은 평결 내용에 있다. 기소 중이던 2001년 7월 슐츠는 검찰의 기소를 각하시키기 위해 이의 신청을 했다. 이집트 법에 저촉되는 행위가 미국의 민법에 저촉되는 것은 아니라는 근거를 들었다. 크리스티 경매회사, 고대, 근동, 원시 미술품 중개인 협의회, 미국 아트딜러협회는 변호사를 통해 자신들의 의견서를 제출했다. "이번 기소는 전 세계에 충격적 여파를 전해 주었다. ……미국 시민이 외국의 민법을 어겼다고 실형을 선고받는다면 그것의 파급효과는 불가피하다. 딜러, 컬렉터, 미술관 등의 미술품 거래나 수집 행위의 포기를 강요하는 외국 정부의 일방적인 태도는 '패쇄적 문화 전승'을 주장하는 것으로밖에 볼 수 없다."

2002년 1월 미국 법원은 외국 정부가 이집트와 같은 관련법이 있다면 아직 발굴하지 않은 문화재일 경우라도 자국 소유라는 아주 획기적인 판결을 내렸다. 이번 판결은 1983년 이후로 출처 없이 이집트에서 흘러나온 고미술품들은 미국의 법 기준으로 보면 장물이 된다는 것을 의미한다. 훔친 물건의 반입은 미국 형법 2315조를 위반하는 것이 된다. 미국 법원의 판결 이후 문화재 반입 주요 국가는 문화유산에 대해 엄격한 국내법이 적용되는 국가에서 도굴되거나 밀반입한 유물을 장물로 받아들인다는 것을 공표한 셈이다. 슐츠가 회장으로 있던 NADAOPA는 출처가 없는 고미술품의 거래를 금지하자는 유네스코 협약의 승인을 오랫동안 아주 성공적으로 저지해

왔다. 미국이 주도하는 일이면 다른 나라들은 두말없이 따라온다.

게다가 재판이 끝나갈 무렵 판사는 배심원들이 특별히 관심을 가져야 할 몇 가지 사항들을 지시했다. 슐츠의 변호사는 변론에서 사법부는 슐츠가 절도 행위에 가담했거나 그것을 알고 있었다는 사실을 입증하는 데 실패했다고 주장했다. 판사가 배심원들에게 내린 지시는 다음과 같은 내용이었다.

> 피고는 법의 칼날을 피하기 위해 고의적으로 혐의 사실들을 모른다고 하거나 그런 법이 있는지조차 몰랐다고 할 수 있다. 따라서 배심원들이 피고가 단순 태만이나 무모함이 아닌 선택의 문제로써 이집트 실정법이 이집트 고고유물의 소유권에 대해 규정하는 사실을 의식적으로 알기를 회피한 사실을 찾아냈다면, 배심원들은 그가 이집트 법이 이집트 정부 소유의 고고유물에 대해 부여한 소유권을 가질 가능성이 아주 높다는 사실을 암묵적으로 알고 있었기 때문에 그가 그 사실을 알았다고 유추해도 무방하다. 피고가 고미술품들이 이집트 정부 소유라는 사실을 알지 못했다고 하더라도 피고의 의도적인 회피는 그런 사실을 적극적으로 알려고 하지 않았다는 것과 동일한 것으로 간주해도 된다.

다시 말하면 닳고 닳은 노련한 고미술품 딜러가 그가 매매하는 물건이 나온 나라의 해당 법률을 몰랐다고 고백할 수는 없기 때문이다.

슐츠는 2002년 6월 유죄임이 밝혀져 5만 달러 벌금형에 33개월 징역형을 받았다. 판사는 기록해 둘 만한 언급을 또 다시 했다. 슐

츠와 같이 노련하고 영리한 피고는 벌금형을 받고 단념할 인물이 아니기 때문에 선고를 내릴 때는 징역형 중심으로 가야한다고 말했다. 평결과 판결은 확정되었다. 슐츠는 2005년 12월에 출소했다.

우리가 알기로 슐츠는 메디치와 헥트로 이어지는 비밀 동맹의 한쪽 끝에 자리하고 있었다. 15장에서 다룬 고아파편 문제를 다시 끄집어내 보면 그가 제공한 베를린 화가의 크라테르 파편 한 점을 게티 미술관이 구입했다는 사실이 기억날 것이다. 나머지 파편들은 로빈 심스, 프레드리크 차코스, 디트리히 폰 보트머가 제공했다.

2002년 6월 라파엘레 몬티첼리는 포기아 법정에서 불법 공모혐의가 인정되어 징역 4년 형이 선고되었다. 파스콸레 카메라의 계보에 따르면 그는 베키나의 비밀 동맹에 속한다. 어떤 면에서 평결의 시기가 적절하게 맞아떨어졌다고 할 수 있다. 지금은 장군으로 은퇴한 콘포르티가 65세를 맞아 은퇴를 바로 눈앞에 둔 시점에 나온 판결이었다. 그의 압박 수사는 처음에는 별다른 실효를 보지 못하고 있다가 이제 막 효과를 거두기 시작했다.

몬티첼리의 공판에서는 전화 도청이 증거로 제시되어 주목을 받았다. 도굴꾼들은 어지간해서 전화상으로 중요한 얘기를 털어 놓지 않는 치밀함이 있다. 하지만, 수사대가 인내심을 가지고 기다리자 어쩌다 한 명이 감시망에 걸려들었다. 다음에 나오는 기록들은 그리 생생한 건 아니지만 도굴의 범위와 발견된 물건의 품질에 대한 의심을 불식시켜 줄 수는 있다. 법정에 제출된 도청 자료들 가운데

나폴리 지역을 책임지고 있는 오라치오 디 시모네와 프란체스코 리베라토레가 나눈 대화의 내용이다. 대부분의 전화 도청과 마찬가지로 처음에는 말도 안 되는 소리를 하다가 갑자기 도청 내용이 탄력을 받기 시작한다. 캄파니아 지방의 도굴꾼들에게 문제가 생긴 게 분명하고 리베라토레가 문제를 해결하기 위해 급파되는 내용이다.

리베라토레: 아냐, 내 생각은 달라. 당연히 그들은 돈이 필요했을 거야. 그게 아니면 그들이 뭘 할 수 있겠나? 내가 다시 봐도 그 물건은 정말 아름답더군, 훌륭했어…….

디 시모네: 우리도 보게 될……

리베라토레: 그렇다면…… 그건 그렇고, 그들에게 이걸 보여 줘…….

디 시모네: 좋아.

리베라토레: 그렇게 하는 거지?

디 시모네: 알았다니까.

리베라토레: 정말 대단한 물건을 손에 넣은 것 같아! 정말 대단해!

디 시모네: 너저분한 벽에서 나온 잡동사니였다지? 그것도 우연히?

리베라토레: 그래. ……알았어. ……벽에서 나온 아무짝에도 쓸모없는 물건이라면…… 지금 문제는 바로 그거야. 그들이 이번 일을 하는 동안 어쩔 수 없이 당할 수밖에 없다는 거지. ……선 채로 안으로 걸어 들어 갈 정도의 80미터 길이의 동굴이라더군. ……손수레를 끌만한 정도…….

디 시모네: 그래?

리베라토레: 등불도……. 그런데 그들이 다른 물건들도 가져 올 모양이야, 알고 있어?

디 시모네: 그럼, 그럼…….

리베라토레: 그들이 그 동굴에 들어 있던 물건에 대해 작업을 시작한 것 같아…….

디 시모네: 알았어. 그들이 땅 밑으로 걸어갔단 말이지.

리베라토레: ……지하로 적어도 12 내지 13미터만 남겨두고 다른 것들을……

디 시모네: 좋아, 그렇다면 시간이 모든 걸 말해주겠지…….

몬티첼리와 캄파니아의 베네데토 다니엘로가 나눈 통화 기록도 있다.

다니엘로: 근데 말이야.…… 내가 크기는 작지만 6, 7세기경 에트루리아 황금 컵을 가지고 있어. 그래서 전화했어.

몬티첼리: 뭐라고?……

다니엘로: ……부케리 도기가 나올 때 같이 나온 거야. 시대는 나도 잘 몰라.

몬티첼리: 장식은 어떤 거야?

다니엘로: 가장 자리에는 모두 조각이 새겨져 있고 양쪽에 작은 손잡이가 달렸는데…… 여섯 번째 물건이 아닌가 싶어.

몬티첼리: 손잡이가 두 개 달렸다고?

다니엘로: 그래, 두 개.

몬티첼리: 음……

다니엘로: 여섯 번째 물건인데 부케리 도기처럼 작고 낮은 굽이 달렸어. 지름은 8~9센티미터 정도, 아주 작은 컵이야. 높이는 5센

티미터쯤 되고. 꺼낼 때 약간 흠이 생기는 바람에 조금 패였지.

몬티첼리: 무슨 말인지는 알겠는데, 뭔가 좀 이상하단 말이야, 그런 물건들이 그렇게 많이 나오다니……

다니엘로: 아니, 이 물건들은…… 내가 여태껏 본 적이 없는 거야…….

몬티첼리: 나도 최근에 두어 개 정도 가지고 있어, 그러니 이상하지(그는 컵이 가짜가 아닐까하고 의심한다)…….

다니엘로: 그래,…… 그 물건들을 갖고 있다면 운이 좋군. 나는 이런 물건을 한 번도 가져본 적이 없어.

몬티첼리: ……아주 낌새가 이상하단 말이야.……

다니엘로: 이런 물건을 가져 보기는 난생 처음이란 말이야. 그런데 같이 나온 다른 물건들은 왜 이만큼 훌륭하지 못할까?

몬티첼리: ……또 다른 물건들이라.…… 그것들도 흥미가 생기는데. 좋아 해보자고.

다니엘로: 근데 말이야, 나도 잘은 모르지만 이 물건들이 어디서 나온 것인지 알 것 같아, 무슨 말인지 알겠지?

몬티첼리: 그럼 알지,……

다니엘로: 좋아. 자, 이제부터 얘기를 시작하면…… 그다음에는 무슨 말을 해야 할지 모르겠어.……

몬티첼리: 얼마지? 얼마?

다니엘로: 가격은 묻지 않아도 돼, 저들이 3천만 리라(1리라=$30,000)가 어떠냐고 물었어.

마지막 전화 도청 내용이다.

디 시모네: 벽화 말인데…… 지금 미국에서 발효된 법안은 알고 있겠지(미국은 이탈리아 국경을 넘어오는 고대 미술품에 관해 주의를 게을리 하지 않겠다는 내용의 협약을 이탈리아와 맺은 것을 말한다).

카렐라(다른 도굴꾼): 아니, 몰랐는데. 그래도 뭘 어떻게 해야 할지는 알겠어.

디 시모네: 바로 그거야.

카렐라: 물건이 나왔다면 어딘지 알겠어.……

디 시모네: 그렇고 말고, 알다 뿐이야.

카렐라: ……그리고 물건들을 어디로 보내야 할지도 알겠어.

오랜 시간 기다린 전화 도청이 결실을 맺는 순간이었다. 대개 도굴꾼들은(카피 조니들은 더욱 더 심하지만) 전화상으로는 말을 극도로 조심한다. 포착한 순간의 기쁨은 그간의 고생을 상쇄하고도 남았다. 동강난 도청 내용과 사건의 우연한 일치는 몬티첼리를 유죄로 만들었다.

2003년 6월 인도 경찰은 6개월에 걸친 비밀수사 끝에 바만 기야를 체포했다. 기야(미주 555쪽 참조)는 인도의 메디치라 할 수 있다. 그는 제임스 호지스가 필자에게 가지고 온 문서에도 언급된 적이 있는 인물이다. 인도의 고미술품들을 인도를 비롯한 주변국(파키스탄, 방글라데시)을 통해 밀반출하여 스위스의 메가베나, 케이프 리온 벌

목회사들을 통해 반입한 후 소더비에 넘기는 방식을 취했다고 한다.

거지와 릭샤 몰이꾼으로 변장한 여러 명의 경찰들은 '작전명, 블랙홀'에서 경비가 허술한 사원에 잠복하여 절도범들을 감시했다. 이 수사를 맡은 아난드 스리바스타바는 기야가 소더비 경매 카탈로그에 대서특필로 다뤄진 100여 점의 물건들을 불법으로 밀반출한 사실을 시인했다고 한다. 이 카탈로그는 기야의 집을 압수 수색하면서 발견되었다. 무엇보다 기야는 1999년 9월 빌라스가르트 사원에 있는 12세기 붉은 사암 조각상을 훔쳐 밀반출한 혐의를 받고 있다. 이 조각상은 2000년 9월 22일 소더비 뉴욕 경매에서 팔려 나갔다.

이집트 법정에 나타나지 않은 알리 아부탐은 2004년 6월 미술품 밀수 혐의로 징역 15년 형을 선고 받았다. 이번 선고는 이집트 당국이 불법적인 미술품 거래에 재갈을 물리는 것의 시작으로 보인다. 영향력 있는 정치인, 세관원, 경찰청 경감, 고대 미술품 수사책임자 등 30여 명이 검거되었는데 알리 아부탐은 그들 가운데 한 사람이다. 유력 정치인에게는 징역 35년 형이 선고 되었고, 9개국—스위스, 프랑스, 캐나다, 케냐, 모로코 등지—에서 온 외국인들은 유죄를 선고 받았다. 그들 가운데 몇 명이 재판에 참석하지 못했다.

알리 아부탐은 '전적으로 부당한' 판결이라고 주장했다. 그는 기자들에게 이번 판결을 통해 많은 것을 배웠다고 말했다. 자신은 이집트 사법부로부터 아무런 통지도 받지 못했다 한다. 이집트 예심판사가 수사를 하면서 세 차례 스위스를 방문한 적은 있지만 그와 만

난 적은 없었다. 그가 보는 견지에서 그를 기소할 만한 유일한 증거
는 징역 35년 형을 받은 유명 정치인의 집에 남겨둔 전화카드가 유
일하다고 한다. 알리 아부탐은 정치인에게 전화로 말한 내용을 시
인하면서 이런 말을 덧붙였다. "고미술품을 제공하겠다고 내게 오
는 사람은 많다." 이집트 언론들은 내가 이집트의 고고유물을 해외
로 빼돌린다고 비난하지만 언제, 어디서, 무엇을 어떻게 했다는 위
법 사실을 구체적으로 밝힌 적은 없었다. 따라서 "나는 이 사건과
는 무관하다."

　그 주에 알리 아부탐의 동생 히샴 아부탐은 뉴욕 법정에서 통관
서류를 위조했다는 연방 정부의 기소 내용을 시인했다. 고대 제의
용 은제 용기의 출처를 위조하여 자신의 갤러리를 통해 95만 달러
에 팔았다. 그는 2003년 12월에도 이탈리아 미술품을 반입한 혐의
로 체포되었다. '고대 미술품 가운데 가장 완벽하게 그리핀을 재현
한 작품'으로 선전하면서 개인 컬렉터에게 판매하려고 했다. 문제의
고미술품은 1992년에 이란의 웨스턴 케이브 트레져가 약탈 당하면
서 전 세계로 흩어진 것으로 보인다. 기원전 700년경으로 추정되는
은제 그리핀은 시리아에서 나온 물건으로 잘못 알려져 있었다. 법원
에 제출된 기소 내용에는 저명한 컬렉터가 1999년 제네바에 있던
물건을 사려고 알리 아부탐과 상담에 들어갔는데, 아부탐이 구매자
에게 그리핀은 이란에서 나온 물건이라고 말했다는 것이다. 그리핀
상은 아부탐이 직접 미국으로 들고 들어왔는데 세관을 통과할 때
에는 블룸필드 컬렉션이라고 신고했다. 타니스 고미술품 유한회사
가 송장을 발급했는데 출토지를 시리아로 표시했다. 이 회사는 카
리브 해의 그레나딘 섬을 근거로 하는 피닉스 에인션트 아트의 자

회사이다. 공소 내용을 보면 시리아와 이란은 국경을 서로 접하고 있지 않는다고 한다. 그리핀 상은 세 명의 전문가들이 진위 여부를 면밀히 조사했는데 두 명은 이 물건이 웨스턴 케이브 트레져[33]의 일부라는 사실을 확인해 주었다.

이 물건과 함께 피닉스 에인션트 아트는 '도마뱀을 죽이는 아폴로' 청동상을 공급했는데 클리블랜드 미술관이 구입했다. 클리블랜드 미술관은 이 작품을 그리스의 유명한 조각가 프락시텔레스의 것으로 보았다. 전문가들은 이 작품의 진위를 놓고 그리스 원작과 로마 시대 복제품으로 의견이 양분되었다. 그렇지만 클리블랜드 미술관의 구매가 적절한가에 대해서는 더욱 의견이 분분했다. 작품의 출처에 대해 엄청난 의견 차이를 보였기 때문이다. 전하는 바에 따르면, 이 청동상은 1990년대에 은퇴한 독일 변호사가 동독 땅에 있던 가족 소유의 부동산 소유권 반환 소송에서 성공했는데 그 땅에서 우연히 발견한 것이라고 한다. 고고학자들의 눈에는 이런 주장이 적당히 둘러대는 구실로 보였다.

2005년 봄 두 명의 그리스 저널리스트, 안드레아스 아포스톨리데스와 니콜라스 지르가노스는 그리스 고대 미술품들의 불법 거래

33 웨스턴 케이브로 더 잘 알려진 칼마카라 케이브는 이라크 국경 인근의 루리스탄 지방 폴에다크타르에서 북서쪽으로 9마일 떨어진 곳에 위치한다. 수백 점에 이르는 고대 유물들이 약탈, 도굴된 후 터키, 일본, 영국, 스위스, 미국 등지에 흩어진 것으로 보인다. 1993년 터키 당국은 이곳에서 나온 것으로 보이는 다량의 유물들을 압수했다. 그리핀 상을 조사한 한 학자는 이 조각상이 일본의 미호 박물관 소장품과 너무도 흡사하다고 말했다.

에 대한 내용을 언론에 내보냈다. 그들은 이 주제를 4년에 걸쳐 이 책의 저자인 피터 왓슨과 공동으로 조사했다. 탐사의 범위는 광범위했지만 게오르그 오르티츠, 엘리아 보로스키, 니콜라스 구툴라키스, 크리스토프 레온과 같이 우리에게도 친숙한 이름으로 수사의 초점이 맞춰졌다.

그리스에서 유명한 고고학자 야니스 사켈레라키스는 고고 유물을 주제로 한 TV 프로그램에 출연하여 도굴꾼 한 사람이 두 점의 미노아 조각상을 도굴한 사실을 자기에게 털어 놓은 적이 있는데 확인해 보니 그 가운데 하나가 오르티츠 컬렉션에 있는 것으로 밝혀졌다고 말했다. TV 프로그램에서는 꽤 오래 전에 있었던 사건도 파헤쳤다. 1968년 아테네에서 미노아 고고유물 불법 거래에 동조한 혐의로 엘리아 보로스키의 체포 영장을 발부한 적이 있었지만 이 사건은 끝까지 가보지 못하고 중단되었다는 내용을 폭로했다. 이 프로그램에서는 2점의 키클라데스 유물—하나는 메트로폴리탄 미술관 소장품이고 다른 하나는 레비-화이트 컬렉션 소장품—들이 그리스에서 밀반출되었으며 구툴라키스의 손을 거쳐 나갔을 것이라고 주장했다. 이 주장을 뒷받침할 수 있는 내부 정보는 바로 그 물건들을 갖고 싶어 했지만 소장에 실패한 게오르그 오르티츠에게서 나왔다. 이 프로그램에서는 또 1998년 독일 경찰은 폴리클레이토스 계통의 청년을 조각한 청동상이 완벽하게 보존된 상태로 뮌헨 고미술품 시장에 나와 있다는 정보를 주면서 그리스 경찰에게 경계하라고 한 적이 있다는 사실도 폭로했다(이 부분은 사보카의 저택을 급습한 사건을 상기 시킨다). 급히 독일로 달려간 그리스 경찰은 이 작품이 크리스토프 레온(메디치의 도기를 베를린에 중재하기도 한 인물이다)의 수

중에 있으며 그 가치가 600만에서 700만 달러에 이른다는 사실을 알게 되었다. 레온은 거래에 대한 수수료로 백만 달러를 요구했다고 하는데 경찰이 도착했을 때에는 조각상은 'U.S.A'라고 적힌 상자에 포장되어 있었다. 그리스 경찰은 게티 미술관의 마리온 트루가 이 물건을 보고 갔다는 사실도 뒤늦게 알아냈다. 이 물건을 그리스에서 빼내온 코트 사르디스란 인물에게는 혐의를 적용시킬 수 있었지만 크리스토프 레온와 마리온 트루에게는 적용할 혐의가 없었다. 그때 마리온 트루는 개인적으로 이 물건에 대해 관심을 가지고 있었기 때문에 보러 왔을 뿐, 구매의사는 전혀 없었다고 말했다.

보로스키가 컬렉션을 조성한 아티카 도기들이 2000년 뉴욕 크리스티 경매에서 팔렸다. 컬렉션 도록은 뉴욕 크리스티의 고대미술 부장 맥스 베른하이머가 편집했다. 이런 일로 그리스인들은 그리 놀라지 않았다. 컬렉션의 도기들은 모두 출처가 없었지만 뛰어난 작품성을 보여 주었다. 거기 있는 작품들이 합법적인 발굴 과정을 거쳤더라면 여태껏 세간에 알려지지 않았을 이유가 없다.

엘리아 보로스키 컬렉션은 2001년 마지막으로 칼스루에 미술관에서 전시되었다(보로스키가 캐나다를 떠나 이주한 예루살렘의 바이블랜드 뮤지엄이 그의 활동 근거지가 되었다). '고대 그리스의 영광'이란 제목의 이 컬렉션 전시회는 주로 크레타 미술품들로 구성되었는데 아티카 도기에 견줄 만한 걸작이었다. 사켈레라키스는 양식적인 근거로 볼 때 이번 크레타 미술품들은 포로스의 묘지에서 나온 것으로 보인다고 주장했다. 포로스는 아서 에반스 경이 발굴했던 유명한 고고유적지 크노소스의 항구였을 것이다. 게다가 이 유물들은 1970년 이후에 발견된 집단군락시설에서 나온 것들이다.

크리스티가 소더비와 함께 이런 사업에 휘말리는 것을 보는 일은 우울하고 참담하다. 크리스티는 밀거래 시장에 새롭게 등장하는 비중 있는 유일한 이름이었다. 비록 메디치 소송 절차의 일부였지만 비밀 동맹의 구성원들이 벌이는 활약은 우리가 상상한 것보다 훨씬 더 활발했다.

17
로빈 심스의 몰락

스위스 당국이 메디치에 대한 기소 여부를 고민하는 동안 페리 검사는 그들의 결정을 기다리고 있었다. 여러모로 페리 검사가 관심 있어 하던 사건의 구성과 아주 유사한 사건들이 1999년 여름 연속적으로 터지기 시작했다. 페리 검사는 메디치, 헥트, 마리온 트루의 기소에 관심을 집중했지만, 그의 뇌리를 떠나지 않는 인물은 영국인 딜러 로빈 심스였다. 페리 검사에게는 심스가 메디치와 어마어마한 거래를 한다는 심증도 있었지만 그가 게티 미술관, 셀비-화이트 컬렉션, 템펠스먼, 베를린 미술관 등, 불법 거래를 용이하게 해주는 제3자 거래방식에서 중요한 역할을 하고 있다는 확신이 있었다. 심스에게도 사건의 급반전이 임박해 왔다. 이제 심스는 좌절과 재난의 연속으로 고통 받게 될 것이다. 그가 겪게 될 재난은 평생 이뤄온 부와 사업적 기반을 내부에서부터 가장 끔찍한 방법으로 파멸시켰다.

1999년 7월 4일 로빈 심스와 크리스토 미카엘리데스는 이탈리아 아레초 인근의 테르니에서 미국인 컬렉터 레온 레비와 셸비 화이트가 주최하는 디너파티에 초대되었다. 만찬이 끝나갈 무렵 크리스토는 담배를 구하러 나갔다가 돌아오지 않았다. 다른 손님이 그를 찾으러 갔다가 계단에서 발을 헛디뎌 쓰러져 있는 그를 발견했는데 라디에이터에 머리를 부딪친 것 같았다. 그는 오리비에토 병원으로 후송되었으나 다음 날 죽었다.

누가 이런 사태에 대해 더 많이 우려했는지 우리로서는 알 수 없다. 크리스토의 가족인지, 아니면 그와 30년 동안 교분을 쌓아 온 심스인지 모를 일이다. 오늘날까지도 크리스토의 가족들은 사랑하는 아들 크리스토와 심스의 관계를 바라보는 그들의 심정을 말로 표현하기 꺼린다. "크리스토는 32년 동안 나를 사랑했다"라고 심스는 말했다. 그들은 1970년부터 함께 살았고 사교계에서는 '심스 부부'로 통할 정도였지만 그들의 관계는 동성애가 아니라, 오랜 세월 정신적 교감과 우정을 나눠 온 관계라고 주장했다. 64세의 심스는 하얀 피부에 은색 머리를 뒤로 넘기고 돋보기안경을 쓴, 감성적으로 보면 다소 둔한 인물이다. 30년 전에 그는 두 번의 뇌출혈로 고생했고 행동은 느릿한 편이다. 그래서 그는 절대 서두르는 법이 없다. 크리스토는 그보다 여섯 살 아래다.

심스는 자신의 고미술품 거래 사업과 라이프 스타일을 성공적으로 조화시켰다. 심스와 크리스토는 런던, 뉴욕, 아테네, 키클라데스 제도에 있는 작은 섬 스킨누사, 낙소스 등지에 집이 있다. 그의 런던집은 첼시 근처의 시무어 워크에 있다. 지하에 수영장이 있다고 자랑하는가 하면 고대의 조각들로 장식했으며 에일린 그레이(1876~

1976, 여성 건축가이자 가구 디자이너로 아르데코와 모더니즘에 많은 영향을 미쳤다-옮긴이)의 가구들을 아르데코 양식으로 장식한 방도 있었다. 어림잡아도 2,000만 달러는 나갈 거라고 한다. 심스는 직접 운전을 하지 않기 때문에 은색 롤스로이스와 밤색 벤틀리를 탈 때에는 항상 운전기사를 데리고 다닌다. 스킨누사에 있는 심스의 집에는 그림 그리기를 즐기는 심스를 위해 스튜디오를, 요리를 좋아하는 크리스토를 위해 제빵 시설을 갖춘 주방을 만들었다.

심스와의 인터뷰에 따르면 두 사람은 크리스토가 런던 킹스 로드에 있는 심스의 가게를 방문했던, 1960년대에 처음으로 만났으며 그 자리에서 몇 가지 골동품 구매를 제안했다고 한다. 그런데 심스의 이 말은 페리 검사에게 크리스토를 스위스 창고에서 만났다고 한 진술과는 모순된다. 당시 크리스토에게는 여자 친구가 있었고 심스는 결혼해서 아들이 둘이나 있는 상태였다. 이혼 후에 심스는 크리스토의 아파트에 잠시 살았는데 그 이후로 둘은 계속해서 같이 살았다. 성량이 풍부한 바리톤의 음색을 지닌 심스는 평소에도 툭툭 끊어 말하는 편이며 카리스마 넘치고 잘생긴 크리스토에 비해 격식에 맞춰 재단한 옅은 갈색의 정장 차림을 즐겨 입었다. 그에 비해 키가 크고 날씬한 크리스토는 캐주얼하고 편안한 옷차림을 즐겼다. 선박업을 하던 부유한 집안 출신으로 6개 국어에 능통했던 크리스토가 크리스마스 선물로 조카에게 10만 달러짜리 페라리 모터보트나 포르쉐를 사주는 일 따위는 아무 것도 아니었다.

심스가 뇌출혈로 고생한 후로 크리스토는 그와 고미술품 사업을 함께 했다. 연장자인 심스가 고미술품과 구매자를 찾아내면 크리스토는 재정적인 부분을 도맡았다(그런데 심스는 페리 검사의 심문에서

반대로 얘기했다). 두 사람의 협업은 1980년대까지 상당히 성공적이었고 꽤나 호사스러운 날들을 보냈다. 1월에는 스위스 가스타드에서, 3월은 바하마, 매년 봄에는 스위스 몽트로에 있는 스파 클리닉라 프레리에서 정기 건강 검진을 받고, 6월은 런던에서 지내고, 여름은 그리스에서, 11월은 뉴욕에서 보냈다.

크리스토의 가족들은 이집트 알렉산드리아에서 1962년 그리스 본토로 이주했다. 크리스토의 죽음 이후 그의 가족들은 크리스토와 심스를 동등한 사업 파트너로 여겼기 때문에 당연히 50:50의 비율로 재산을 분할할 것이라고 생각했다. 크리스토의 가족들은 매우 화목하게 지냈으며 아테네 교외의 아름다운 주택가 프시키코스에서 서로 이웃하며 살고 있었다. 크리스토는 누나 데스피나('데피')와 아주 가까운 사이였다. 데스피나는 1965년 니콜라스 파파디미트리우와 결혼했다. 크리스토와 '데피'는 하루에도 두 번씩 안부를 물을 정도였다. 그들은 선박과 운송에 관한 경험과 지식을 동원하여 파나마에다 재외국인 회사를 설립하는 등 사업적으로 아주 능숙하게 대처했다. 해외에 운송 및 고미술품 회사를 설립하면 세금을 피할 수 있어 감세에 아주 효과적이었다. 데스피나는 크리스토와 심스의 사업에 거금 1,700만 달러에 대한 지급 보증을 서주기도 했다. 즉 데스피나와 크리스토로 인해 파파디미트리우 가문은 고미술품 사업에 깊이 관여한 셈이다.

1999년 심스와 크리스토의 가족들은 스킨누사에서 여름 한철을 보냈다. 삼촌의 죽음을 슬퍼하던 디미트리 파파디미트리우(크리스토의 조카로 현재 가업을 잇고 있음)는 심스에게 회사를 균등하게 분할하더라도 주식은 그대로 보유할 수 있고 3년에서 5년에 걸쳐 매각할

수 있다고 말했다. 시간이 지나면 그들도 이 사업에서 손을 뗄 거라고 했다. 심스는 계속해서 런던 시무어 워크의 집에서 여생을 지낼 수 있으며 스킨누사에 오면 언제라도 환영한다고 했다.

심스는 개인적으로 그렇게 생각한 것 같지 않다. 런던으로 돌아간 심스는 사업을 일으킨 사람은 바로 자신이며, 쓸모없는 것들 가운데 명품을 골라내는 '안목' 역시 바로 자신에게서 나왔고, 이익을 내줄 만한 고객을 확보한 것도 바로 자신이었으며, 그런 고객들 덕분에 사업이 번창한 것이라고 생각했다. 때문에 그들을 원망하는 마음이 생겼다(이 부분 역시 심스가 페리 검사에게 진술한 내용과 모순된다. 작품을 고르는 '안목'은 크리스토의 몫이었다).

모든 사업에서 이런 일은 흔히 있는 일이지만 대부분 공개적으로 얘기하지 않을 뿐이다. 국내 사업체 이름은 로빈 심스 유한회사이고 심스가 유일한 주주이다. 공식적으로 크리스토는 이 회사의 직원이었지만 심스는 "국세청의 주의를 분산시키기 위한 계략이었다"고 말한다. 사실 "크리스토와 나는 사업상의 파트너가 아니라 서로에게 아내와 남편과 같은 존재였다. 우리는 회사의 모든 자산과 영업이익, 부채를 똑같이 나눠 가졌지만 그의 죽음 이후로 그들은 남아 있는 내게 모든 짐을 떠넘기려 한다"는 느낌이 든다. 그의 이런 생각은 파파디미트리우의 생각과는 명백하게 모순된다.

어쨌든 디미트리 파파디미트리우는 자신의 계획대로 일이 돌아가고 있지 않다는 낌새를 2000년 5월까지 눈치채지 못하고 있었다. 그때 그는 런던의 돌체스터 호텔에 심스의 스위스인 변호사 에드몽 타베르니에르와 사업 문제를 상의하러 갔었다. 점심을 먹으면서 타베르니에르 변호사는 심스와 크리스토가 과거 사업적 파트너 관계

였다면 자신의 고객이 70이고 크리스토는 30이라는 말을 전해 주었다. 그는 파파디미트리우의 코밑에 이탈리아 브레드 스틱을 들이대고 7:3으로 쪼개면서 멜로드라마 같은 온갖 제스처를 동원했다.

2000년 7월 심스는 크리스토의 1주기를 맞아 아테네를 방문했다. 추모제가 끝나고 파파디미트리우는 심스를 한 구석으로 불렀다. 흥분해서 날뛰는 타베르니에르를 무시한 채 파파디미트리우는 심스에게 재고 목록에서 50대 50으로 나누는 일만 남았다는 사실을 상기시켜 주었다. 파파디미트리우는 심스에게 크리스토의 어머니 이리니가 아들의 소지품을 돌려 달라고 간청하는 내용이 담긴 편지를 전해 주었다. 크리스토의 어머니는 84세였고 자신이 죽기 전에 아들의 유품을 가족들에게 나눠주고 싶다고 했다. 개인적인 소지품이라고는 하지만 대단한 물건들이었다. 각각의 시가가 5만 달러에서 8만 달러에 이르렀다. 제2차 세계대전 전에 만든 카르티에 시계 서너 점을 비롯하여 1950년대 수제 롤렉스 시계, 사파이어와 다이아몬드를 박은 수제 카르티에 커프스 단추 한 쌍이 그의 소지품 속에 들어 있었다.

그때는 바로 내색하지 않았지만 두 번씩이나 심스는 모욕을 당한 셈이다. 동료의 기일에 애도의 뜻을 표하러 왔지만 예기치 못한 복병을 만났을뿐더러 아웃사이더 취급을 받았다. 그의 사업도 크리스토의 소지품들과 같은 운명이었다. 하여튼 크리스토 어머니의 부탁은 기발했다. 심스는 크리스토의 가족들이 이 사실을 알고 있다는 듯이 "크리스토는 커프스 단추를 달아야 하는 셔츠는 입지 않았단 말이에요"라고 몸서리를 치며 말했다.

그런데 이번 일은 다음에 벌어질 사건의 촉매제가 되는 동시에

파국으로 치닫게 만들었다. 2000년 11월 심스는 크리스토의 유품이 담긴 서류 가방을 런던에서 아테네의 파파디미트리우 '저택'으로 보냈다. 데피가 내용물을 들여다본 순간 자기 눈을 의심할 수밖에 없었다. 카르티에 손목시계와 롤렉스 시계, 다이아몬드와 사파이어가 박힌 카르티에 커프스 단추는 고사하고 서류 가방에는 플라스틱 라이터, 반쯤 타다 만 양초, 크리스토의 십자가, 플라스틱 스와치 손목시계, 카드 한 상자, 리필용 볼펜, 테디 베어가 그려진 쿠션, 싸구려 카메라, 사진 몇 장이 들어 있었다.

그렇다면 이때를 즈음해서 심스도 작심을 한 것일까? 파파디미트리우 가족들이 그에게 압력을 행사한다는 이유로 심스도 그들을 조롱하고 약 올리려고 작정했을까? 크리스토의 법적인 상속인은 그들이 아니라 바로 자신이라는 점을 상기시키려고 한 짓일까? 아니면 진심으로 이 물건들이야말로 그의 가족들이 기다리던 유품이라며 보냈을까? 너무 화가 난 나머지 데피는 서류 가방이 도착하자 이 사실을 어머니에게 알렸다. 서류 가방의 내용물은 디미트리 파파디미트리우의 마음을 냉담하게 만들어 버렸다. 그는 이미 앞으로의 사태에 대해 레인 앤 파트너 법률회사의 변호사 루도빅 드 월든과 상의를 해 두었다. 그의 사무실은 블룸스베리 광장에 있는 대영박물관과 아주 가깝다. 드 월든은 런던 미술계에서 알아주는 전문 변호사이다. 게티 미술관도 그의 고객이다.

파파디미트리우와 드 월든 변호사가 어떤 행동을 취하기도 전에 크리스토의 가족들은 두 번 충격을 받았다. 2000년 12월 심스는 뉴욕에서 전체 가격이 4,200만 달러에 이르는 고미술품 152점의 판매를 위한 전시를 준비했다. 파파디미트리우는 2001년 1월 말경

의자 몇 점을 가지러 런던 시무어 워크의 집을 방문했다가 에일린 그레이의 아르데코 가구 컬렉션이 몽땅 없어진 사실을 알았을 때, 두 번째 충격을 받았다. 다행히 드 월든 변호사가 재빨리 사설탐정을 고용했고 그레이의 작품들이 2000년 9월 파리 비엔날레에서 2천만 달러에 팔린 사실을 알아냈다. 심스는 크리스토의 가족들이 기다리고 있던 재고물품 목록을 작성하기는커녕, 귀중한 회사 자산을 팔아 현금화시키고 있었던 것이다.

심스는 이런 점들을 전혀 다르게 생각하고 있었다. 파트너가 죽고 사업을 승계 받은 자로서 꼭 필요하다는 생각이 들면 어떤 종류의 전시회든 준비하는 것이야말로 자신의 권한이라고 보았다. 뉴욕 전시회는 크리스토를 추모하기 위해 심스의 헌사를 도록에 실었다고 한다. "이 전시는 시민들을 위해 준비했다. 도대체 무슨 근거로 내가 몰래 작품을 팔려고 한다는 의심을 할 수가 있는가?"라고 심스는 말했다. 에일린 그레이 컬렉션에 관해서는 크리스토의 가족과 심스의 말이 아직도 엇갈린다. 가족들은 자기들이 에일린 그레이의 가구들을 구입했다고 말하지만 심스는 자신이 구입했다고 주장한다. 1987년 〈뉴욕타임스〉 기사에서 자신의 주장을 지지해 줄만한 기사를 제시했다. "2,000만 달러에 팔린 게 아니고 400만 달러에 팔렸다. 그 가격에 팔렸다고 디미트리에게 얘기했다"고 말했지만, 디미트리 파파디미트리우는 그런 말을 들었던 적이 없다고 한다.

양쪽의 관계는 점점 악화되다가 2001년 2월 완전히 파경에 이르렀다. 심스가 "뭔가 꿍꿍이가 있는 사람들이 어떻게 그리스식의 '가족'이란 말을 할 수 있는가"라고 말했기 때문이다.

2월 23일 오전 디아만티우 가에 있는 크리스토의 누나 데피의

집 현관 벨이 울렸다. 현관으로 나간 데피는 아테네 법원의 1차 소환장이 든 서류를 받고 몹시 놀랐다. 크리스토의 가족들이 심스를 고소하느냐, 마느냐로 우왕좌왕하는 사이에 심스가 선수를 친 것이다. 심스가 먼저 그들을 고소했다.

크리스토 가족 입장에서 보면 심스의 고소 사실은 슬프다 못해 무례하기 짝이 없는 짓이었다. 크리스토가 사업 파트너였다는 사실을 수용하기는커녕 다음과 같은 주장을 했다.

크리스토는 직원에 불과하며 '숨겨진 주주였다거나 적법한 주주 자격'으로 회사 경영에 참여한 적이 없다.

크리스토와 '그의 가족들'은 심스가 해온 사업에 재정적인 기여를 한 적이 없다.

심스는 크리스토의 누나를 비롯한 그의 가족들에게 그의 소지품들을 반환해야 할 의무가 없다.

그런데 심스는 여기서 그치지 않았다. 크리스토의 누나 데스피나를 비롯한 가족들의 접근과 어머니의 편지를 들먹이는 그들의 행동이 자신의 사업에 지장을 주었다면서 그들이 계속해서 자신의 영업을 방해할 경우, 그들에 대한 금고형 또는 징역형(길면 6개월까지)을 요구했다. 그는 크리스토의 지분을 승계했으며 마땅히 그럴 권리가 있다고 주장했다.

디미트리 파파디미트리우를 잘못 봐도 여간 잘못 본 게 아니었다.

그는 당장 런던에 있는 드 월든 변호사를 불렀다. 그때부터 전쟁이 시작되었다.

<center>◆</center>

드 월든 변호사는 모든 준비를 끝냈다. 데피가 아테네 법원의 소환장을 받고 4일이 지난 후, 월든 변호사는 심스의 가택 압수 수사 및 재산 동결을 위한 강제 명령서를 런던 법원으로부터 받아 냈다. 이튿날 2001년 2월 28일 오전 11시 30분경, 심스가 제네바에 있는 동안, 드 월든 변호사의 지휘아래 사무 변호사(법정 변호사와 소송 의뢰인 사이에서 재판 관련 사무를 취급하는 하급 변호사로 법정에 나서지 않음-옮긴이)가 심스의 점포 다섯 군데를 수색하고 서류들을 압수하고 열쇠를 바꿔 버렸다. 법원의 강제 명령에 따라 지금부터 심스는 법원의 허락 없이 어떤 거래도 불가능하며 은행 계좌 역시 동결되었다.

선박업계에서 상당히 진취적이고 성공적인 디미트리 파파디미트리우는 명승부를 즐기는 편이다. 부유한 그는 상대편 소송 당사자가 꿈도 꿔보지 못한 방식으로 공략해 들어갈 수 있었다. 심스 재산과 은행 계좌의 동결 조치를 성공적으로 이끌어 내자 심스는 법원의 명령을 따를 수밖에 없었다. 이런 전략을 구사하려면 변호사 비용 또한 어마어마하다(이런 사건의 변호사 비용은 1,600만 달러에 이른다). 파파디미트리우에게 돈은 잘 쓰라고 있는 것이었다. 전 스코틀랜드 경시청 출신의 사립 탐정 브라이튼이 운영하는 조직을 이용하여 6개국—스위스, 영국, 독일, 이탈리아, 미국, 일본—을 돌아다니

며 심스의 행적을 조사했다. 50여 명의 사람들이 미행에 참여했고 가끔씩 변칙적인 방법이 동원되었다. 심스가 스위스 학회에 참석했을 때에는 그를 미행하던 탐정이 불법 이민자를 색출하는 경찰로 위장했고 경우에 따라서는 소방관이 되기도 했다. 심지어 청소부로 위장하여 심스의 호텔방을 뒤지기도 했다.

월든 변호사의 말로는 이런 수고들은 결코 헛되지 않았고 성과가 있었다고 한다. "우리는 심스가 고미술품들을 다섯 군데에 모아 둔 게 아니라, 33곳에 분산시켜 둔 사실을 알아냈다. 심스의 사업을 이루던 물건들은 17,000개로 눈덩이처럼 불어났고, 단지 재고 목록에 있는 것들로만 가치를 산정하자면 1억2천5백만 달러에 달한다."

심스는 자산을 은닉했다는 사실을 부인했다. "그 물건들은 다른 누구의 것도 아닌, 나의 것이다. '은닉'이라는 말은 성립될 수 없다."

파파디미트리우의 참모들은 감시의 눈길을 결코 늦추는 법이 없었다. 그가 고용한 사립 탐정들은 올몬드 야드에 있는 심스 사무실 주변을 감시하다가 파기한 서류가 든 쓰레기봉투를 직원이 버리는 것을 목격했다. 사립 탐정들은 봉투 안에 들어 있던 스물세 가지의 서류들을 변호사 사무실로 안전하게 가져왔다.

심스는 "일상적인 서류 파기 작업일 뿐이다"라고 말하면서 이 사실을 유언비어라고 묵살시켜 버렸다. 그러나 디미트리 파파디미트리우와 드 월든 변호사는 파기시킨 서류를 통해 버밍햄에 소재한 회사의 자산 규모를 평가하는 자료로 사용하였다. 파기시킨 자료들을 재구성하면 35만 파운드(50만 달러)에 이른다. 파파디미트리우는 이 가격을 보고 난색을 표했지만, 드 월든 변호사는 파기된 자료들을 선별하면서 노란색의 미국 법률용지를 발견하고는 몇 가지 사실

들을 알아냈다. 노란색 용지에서 나온 사실을 토대로 한 장의 서류를 다시 만들어 낼 수 있었다. 그가 황금 광맥을 발견한 것이다. 그 서류는 심스가 수기로 작성한 각서인데, 크리스토의 가족들에게 받은 재정적인 도움, 즉 "구매에 필요한 자금을 조성해주었을 뿐 아니라, 은행 대출시 보증인이 되어 주었다"는 사실을 인정하고 있다. 서류에 적힌 내용들은 대부분 데스피안 파파디미트리우가 배후의 파트너였음을 드러내 주고 있었다.

심스의 행적을 감시한 보고서로 그의 근황을 알 수 있었는데, 스위스로 건너가 레스토랑에서 식사하는 모습이 찍히기도 했다. 심스와 같이 있던 사람들은 대체로 차량 등록번호를 통해 식별하거나 집까지 미행해서 주소를 알아내는 방법을 썼다. 감시 보고서를 보면 고미술품 거래와 관련하여 심스가 정기적으로 만나는 사람이 있으며 이런 사실을 토대로 파파디미트리우와 월든 변호사는 심스에게 아직도 그들이 파악하지 못한 재산이 더 있으며 그가 계속해서 거래를 하고 있다고 보았다. 한 번은 심스를 뒤쫓아 일본까지 갔었다. 그는 고고학자들에게 논란의 여지가 많은(출처가 없는) 고미술품들을 사들이는 것으로 유명한 미호 박물관을 방문했다(20장을 보라). 심스가 제네바에서 베네치아로 운전할 때에도 미행을 했는데, 심스는 베네치아의 친지에게 상자 하나를 맡기고 갔다.

자신의 사생활이 낱낱이 감시 당하는 모습을 심스가 알아차리고 간담이 서늘해졌지만 자기는 아무 잘못이 없다고 주장했다. 그는 영국의 사법권 밖에 있었으며 자신은 합법적인 영업 이익을 추구했다고 한다.

심스가 새로운 사실을 주장함에 따라 드 월든 변호사는 법원에

증거를 제출하라고 요청했다. 30차례의 '중간 청문회'를 거치면서 디미트리 파파디미트리우 참모들의 노력이 결실을 맺기 시작했다. 2002년 중반에 이 사건을 맡은 판사 피터 스미스는 심스에 대한 인내심에 한계를 보이면서 사건의 입증책임을 변경시켰다. 심스가 자신의 창고를 보여 주지 않으려고 계속해서 시간을 끈다고 보았기 때문이다. 그 대신 크리스토의 가족들이 파트너 관계를 입증할 만한 자료를 제시하고 이의가 있을 경우, 심스가 이 부분을 반증해야 한다. 이런 결정에 따라 심스는 이듬해 1월 시간을 끄는 대신 극적인 방법으로 전략을 바꿨다. 그리스 법원에 신청한 사건의 공판 하루 전, 소송을 철회시켜 버렸다. 피고가 되었던 런던의 재판에서는 '기가 막힌 답변을 구사하는 피고'로 판사에게 기억될 정도로 현란한 말솜씨를 뽐냈다. 그래서 크리스토가 단순히 직원에 불과하다는 주장을 철회할 기회를 얻었다. 오히려 지금은 크리스토와 자신은 부부 관계를 잘 유지해 왔다는 쪽으로 선회하여 크리스토의 죽음으로 시무어 워크와 스킨누사의 집을 비롯하여 자동차와 요트는 생존권을 승계한 자신에게 귀속되어야 한다는 주장을 폈다.

심스의 이런 행동은 파파디미트리우를 더욱 격앙시켰다. 아무리 심스에 대해 좋은 감정을 유지하려 했어도 자신들의 요트와 스킨누사의 별장을 수중에 넣도록 내버려 둘 생각은 눈곱만큼도 없었다 (데피는 심스에 대해 조금은 우호적인 감정을 가지고 있었다고 한다).

파파디미트리우는 심스가 '현란한 변명'을 하도록 놔뒀지만 담당 판사는 더 이상 시간을 지체할 의사가 없었다. 재판은 2003년 6월에 끝이 났다.

판사는 심스에게 수정한 주장을 뒷받침할 수 있는 보충 자료를

준비하도록, 2003년 3월 31일까지 마감시한을 정해 주었다. 심스는 판사의 명령을 따르지 않았다. 심스는 서류를 제출하지 못한 이유를 변호사가 도망갔기 때문이라고 말했다. 그는 사무 변호사들에게 변덕을 부리고 오락가락하는 태도를 보였다. 사업상의 모든 거래 행위에 대해 법원에 소명자료를 제출해야 했는데도 변호사에게 지출하는 돈을 아까워했는지 변호사들이 전혀 일하지 않았다. 다른 곳에서도 그렇게 행동했는지 모를 일이다. 판사는 심스의 변명을 수긍하지 않았고 소명 자료를 하나도 제출하지 않은 그의 태도에 분노가 폭발하여 수정한 변론을 기각시켜 버렸다.

판사의 이런 결정은 파파디미트리우가 이겼다는 것을 뜻한다. 재판 결과에 따라 크리스토의 가족들이 주장한 대로, 심스와 크리스토는 공동 경영자로 밝혀졌으며 크리스토의 가족들은 심스가 운영하는 사업의 절반에 대해 자신들의 권리를 행사할 수 있는 자격이 부여되었다.

재판 결과에 따라 모든 일들은 즉각적으로 심스에게 불리하게 작용했다. 가택수색과 자산동결로 기업 활동을 제대로 수행할 수 없게 되었다. 생활비와 변호사 비용을 감당하려면 자신의 사업을 계속할 수 있도록 법원에 허락을 얻어야만 했다. 법원의 허락을 받아야만 물건을 팔 수 있다는 조건에 심스가 동의한다면 판사는 그의 요청을 허락하겠다고 했다. 심스도 법원의 허락 없이는 어떤 '동산'도 이동하지 않을 것이며 '법원의 충분한 사전 심리'를 거쳐 물건들을 팔겠다는 약속을 했다.

그런데 드 월든 변호사의 눈에 띄는 특별한 고미술품이 하나 있었다. 화강암을 조각한 이집트 '아폴로 상'인데, 심스는 이 물건을

2002년 3월 와이오밍 주 쉐이엔에 있는 필로스라는 미국 회사에 팔았다고 한다. 그런데 주소를 조회해 보니 가짜로 밝혀졌다. 좀 더 조사했더니 심스가 판매 가격까지도 속인 것이 드러났다. 필로스에 160만 달러에 팔았던 것이 아니라, 450만 달러에 아랍에미리트 공화국의 쉐이크 사우드 알 타니사에 팔았다.

사건을 맡았던 판사는 이 일로 세 번째 분통을 터트렸다. 이 일이 사실로 드러나면 심스는 법정모욕죄를 저지른 게 된다. 따라서 담당 판사는 조각상이 판매되었던 당시의 사정을 충분히 검토할 수 있도록 재판을 명령했다. 그런데 이런 재판은 본래의 사건에서 아주 벗어나게 된다. 지금까지 사건은 민사 관련 소송이었다. 심스가 여러 번 선을 넘어 사기 행각을 벌이는 바람에 이제는 형사 사건이 되어 버렸다. 기소된다면 징역형을 면치 못할 것이다.

법정으로 가기도 전에 심스는 더 지독한 모욕을 당했다. 그가 고용했던 변호사가 소속된 법률회사 에버쉐즈가 기다리다 못해 강제 지불을 요구하자 2003년 3월 27일 파산 신청을 해 버린 것이다. 파산 신청은 집과 사업에 대한 소유권을 상실하는 것과 더불어 이제 더 이상 자기 소유의 회사에서조차 대표가 되지 못한다는 것을 의미한다. 그로부터 두 달 후인 2003년 5월 심스를 재정적으로 후원해 주었던 미국인 컬렉터 레온 레비가 세상을 떠났다. 심스를 둘러싸고 있던 세계가 몰락하고 있었다.

법정모독 혐의에 대한 심스의 주장은 이집트 아폴로 상을 아랍에미리트의 세이크 사에 450만 달러에 팔았다고 하지만 이익의 3분의 1만을 자신이 가져갔을 뿐이고, 비록 그가 법원에 통고해야 하는 의무 조항을 망각했지만 나머지 이익금의 3분의 2는 스위스 딜

러인, 장 도메르끄와 프레드리크 차코스에게 돌아갔다는 것이다. 도메르끄와 프레드리크 차코스를 이 사건의 공동 피고로 세운다 하더라도 두 사람은 법정에 출석하지 않을 것이다. 물론 스위스 변호사는 두 사람을 대신해서 그들이 출석할 거란 변명을 했을 테지만. 법원은 피고에게 불리한 증거들을 찾아냈고 심스가 조각상에 대한 이익금 전액을 가져간 것으로 결론지었다. 법원의 허락 없이는 어떤 거래도 할 수 없다는 '중간 판결'을 어겼기 때문에 법원을 속였다는 판결을 받은 것이다. 심스는 2004년 7월 징역 1년 형을 선고받았다. 민사 소송으로 시작한 사건이 엉뚱한 방향으로 가 버리고만 것이다.

원심은 그대로 진행되었다. 크리스토의 친지들은 심스가 두 사람이 소유했던 재산을 모두 노출시켰다고 보지 않았다. 조사 과정에서 심스는 두 세트의 미술품이 더 있는데도 법원에다 이런 사실을 말하지 않았던 것 같다. 에일린 그레이의 아르데코 풍 가구세트와 아케나톤의 조각상이 바로 그것이다. 심스의 말로는 에일린 그레이의 가구들은 파리의 딜러에게 4백만 달러에 팔았다고 한다. 레인 앤 파트너 법률회사는 이 거래를 추적하다가 심스가 1,400만 달러에 판 사실을 알아냈다. 대부분의 매각 대금은 지브롤터 은행에 예치되어 있었다. 심스가 360만 달러에 팔았다고 말한 아케나톤 상은 아랍에미리트의 쉐이크 사우드 알 타니사에 800만 달러 가까이에 거래되었으며 거래 대금은 리히텐슈타인 은행에 예치해 두었다. 돈의 위치가 추적되었고 다시 환수되었다.

레인 앤 파트너 법률회사가 사건의 추적 조사를 하는 동안 심스는 앞으로 전개될 재판에서 선수를 치려는 의도에서 2004년 가을,

사무 변호사에게 적절한 설명을 해주기에는 정신적으로 무능력하다는 이유를 들어 출석 재판을 감당할 수 없다고 했다. 이 조치는 거절 당했고 심스는 2005년 1월부터 다시 법정에 출석하라는 명령을 받았다.

크리스마스 때까지 심스는 런던에서 서쪽으로 50마일 떨어진 베이싱스토크 근처의 작은 호텔에 머물렀다. 크리스마스가 가까워 질 무렵 런던의 사보이 호텔로 옮겼다. 파산 상태라고 하더라도 심스에게는 재정적인 도움을 주는 친구들이 많았다. 하지만 법정에 출두했을 때에는 아무도 그를 위해 나서지 않았다. 에일린 그레이의 가구들과 아케나톤 조각상에 대한 거짓 증언을 하도록 조작했으며 법정에서 거짓 증언을 했다는 점을 지금은 시인한다. 담당판사는 이 점을 아주 심각하게 받아들였다. 거짓으로 증언한 판매 대금의 총액이 1,400만 달러에 이를 정도였기 때문이다. 판결문에서 판사는 심스가 '심각할 정도로 법정을 우습게 여기는 짓'을 했는데, 이런 행동들은 '자신의 이익과 목적을 위해 고의적으로 제기한 소송이라는 의도를 감추기 위해' 생각해 낸 것으로 여겼다. 그는 심스가 "선서를 하고도 수없이 많은 거짓말을 했으며 말도 안 되는 얘기들을 계속했다"고 말했다.

법정을 혼란스럽게 만들고 논점을 흐리는 그의 시도들이 전혀 감동적이지 않았다고 판사는 말했다. "법정을 모독하는 행동들은 그가 얼마나 계산적이고 냉소적인가를 잘 보여 주며 누구보다 사기의 본질을 정확하게 이해하고 있었다." 판사는 이런 말로 판결문을 끝냈다. "심스 씨는 여행을 하기 위해 여권을 되돌려 받거나, 사법 관할권을 벗어날 수 없다는 점을 충분히 숙지해야 한다. 아직도 충분

히 답변하지 못한 사항들이 많이 남아 있다. 충분한 답변이 나오고 도주의 가증성이 희박하다는 판단이 생길 때까지 여권을 되돌려 받을 가능성은 상당히 낮다. ……이번 소송이 완전히 끝나기 전에는 심스 씨가 불편하지만 꼭 필요한 환경을 감수해야 한다고 본다." 2005년 1월 21일 런던의 스트랜드 고등법원은 심스에게 법정 모독죄에 대해 연속해서 15개월과 9개월 징역형을 선고했다. 그날 심스는 런던 북쪽에 있는 펜튼빌 감옥에 수감되었다.

●

크리스토의 가족들은 소송 초반에 변호사를 시켜 심스의 자산을 동결시키고 모든 서류를 압수했다. 파파디미트리우 측 변호사들은 심스와 크리스토가 '부부 관계'가 아닌 사업 파트너라는 점을 입증하기 위해 압수한 서류들을 모두 복사해 두었다. 이 책을 집필하는 우리에게도 심스와 관련된 서류들을 검토할 기회가 있어서 두 사람이 사업에서 어떤 관계였는지를 나름대로 살펴볼 수 있었다. 심스 관련 서류를 조사하는 과정에서, 우리와 이탈리아 사법 당국과의 협조는 파파디미트리우 가족과 변호사와의 관계에 비해 훨씬 더 긴밀했기 때문에, 몇 가지 다른 사안들도 말하지 않을 수 없다. 앞으로 전개될 내용들은 이런 긴밀한 접촉이 있었기에 가능했다.[1]

심스는 35개의 창고에 1억2천5백만 파운드(2억천만 달러)어치의 물품 17,000여 점을 보관하고 있었다(그가 처음에 말한 다섯 군데는 거짓이었다). 보통 고미술품 경매는 한 번에 400개에서 600여 개가 거래된다고 한다. 경매는 1년에 8번 실시한다. 런던과 뉴욕에 있

는 경매회사 크리스티, 소더비, 본햄을 합쳐도 연간 3,200개에서 4,800여 개가 거래된다. 메디치와 심스의 현물만 해도 21,000점에 이른다고 하니, 그 계산대로 하자면, 대략 4, 5년간 경매 물량으로 충분할 정도다. 심스가 가지고 있는 재고물량 17,000여 점의 총액을 1억2천5백만 파운드로 어림잡아도 '심스' 소유의 고미술품 평균 가격은 7,353파운드에 이른다. 그런데 고미술품의 가격 산정은 말 그대로 난감할 때가 많다(이 책에서는 미술품의 가격상승에 대해 계속해서 얘기했다). 파파디미트리우 측 변호사들은 독자적으로 전문가를 고용해서 심스의 물건들에 대해 가격을 산출해 보았는데 거기서 감정한 가격은 대체로 낮았다. 심스가 '자신의 물건'에 대해 실제 가격보다 두 배나 높게 산정했다 하더라도 평균적인 가격은 3,677파운드(약 5,000달러) 정도로 볼 수 있다. 보통 경매에서 거래되는 가격 평균이 600파운드(1,000달러 정도)라는 점과 비교해 볼 만하다.

　심스는 몇 차례나 진행된 페리 검사의 조사에서, 회사 명칭과는 상관없이 소일란 트레이더는 무역회사가 아니며 자신의 컬렉션을 위한 지주회사라고 진술했다. 이 회사는 에디션스 서비스와 '행정상의 주소'를 같이 사용하고 있다. 이 부분은 소더비 경매 카탈로그에 기입된 내용과 서로 일치하지 않는다. 제임스 호지스가 소더비 내부문서를 빼돌려 처음 우리에게 가져온 자료에는 소일란사가 여러 차례 경매에다 물건들을 내놓은 것으로 나온다. 서류들과 물품 내역들을 조사해 보니 모든 사실들을 더욱 상세하게 알 수 있었다. 우리가 조사한 서류에서 소일란사는 이집트 알렉산드리아 출신이자 크리스토의 친척인 알렉산더 미카엘리데스 소유로 되어 있었고, SESA라는 계열사를 거느리고 있었다. 이 사실과 더불어 소일란사

가 고미술품을 거래했다는 기록들도 찾아냈다. 심스의 서류에서는 모든 거래가 번호로 매겨져 있었다. 1991년부터 1997년까지 익명의 거래 32회, 나지 아스파르와의 $10,000-$300,000 거래 21회, 1991년~1994년 갤러리 바빌론과 $20,000-$185,000 거래 5회, 1991년~1994년 구툴라키스와의 $18,000-$500,000 거래 8회, 1991년에서 1994년까지 레온 레비와 $60,000-200만 달러 거래 7회, 1994년 니노 사보카와의 $12,000-$200,000 거래 5회, 1991년 프레드릭 슐츠와 $21,000 거래는 1회, 1991년 모리스 템펠스먼과 각각 $100,000 거래 2회, 1991년에서 1999년까지 오라치오 디 시모네와 $25,000-$300,000 거래 18회, 1992년에서 1995년 사이 로버트 가이와 $15,000-$32,000 거래 3회, 1991년에서 1999년까지 테카핀과의 $9,000-$230,000 거래 59회, 프리츠 뷔르키와 1991년에 두 차례 각각 $127,000, $175,000짜리 거래를 한 것으로 나왔다. 이 기록만으로 9년 동안 167회에 걸친 거래를 모두 입증하기에는 역부족이었다.

2000년 3월 심스의 또 다른 계열사 논나 인베스트먼트는 시티 은행과 1,400만 달러 대출을 협의하고 있었는데 나중에 액수를 1,700만 달러로 늘렸다. 대출 보증인은 크리스토의 누이 데스피나 파파디미트리우였다.[2]

거기에는 게티 미술관이 플라이쉬만 컬렉션에 그 일부가 있는 디아두메노스의 두상과 미트라스 흉상을 제외한 나머지 미술품 구입에 동의한다는 내용의 편지도 있었다. 미트라스 흉상은 이탈리아에서 반환 요구 중이었다. 1992년 10월 작성된 서류도 있었는데 게티 미술관에 1,800만 달러에 팔린 그리스 조각상에 관한 것이었다.

장장 105쪽에 이르는 물품 목록에는 한 쪽에 34개씩, 총 3,570여 점의 물건들이 기록되어 있었다. 소일란사 소속 3백여 개 물건들이 무려 9쪽을 차지했는데, 쪽마다 소일란사와 소더비의 거래 관계를 명시하고 있었다. 프레드리크 차코스가 운영하는 화랑 네페르와의 거래 내역을 비롯하여 자코모 메디치와 34회에 걸친 거래도 나와 있다. 1979년에서 1986년까지 로빈 심스 유한회사는 메디치와 적어도 29번의 거래 관계가 있었다. 거래 내역을 뒤지다 보면 게티 미술관, 레온 레비, 텍사스의 캠벨 미술관, 나지 아스파르, 구틀라키스, 사보카, 템펠스먼, 로버트 가이, 오라치오 디 시모네, 소더비, 크리스티라는 이름을 발견하게 된다.

　소일란사에 대한 심스의 말은 제임스 호지스가 우리에게 제공한 소더비 문서 및 메디치 창고에서 발견된 서류들과도 명백한 모순을 이룬다. 페리 검사의 심문에서 소일란은 고미술품 수집을 위한 회사이고 고미술품 거래는 로빈 심스 유한회사로 했다고 주장하면서 영국 법정에서는 크리스토와 자기는 사업상의 파트너가 아니고 소일란사는 자신의 소유라고 주장했다. 로빈 심스 유한회사가 그의 이름으로 되었다 하더라도 소일란사의 공식적인 소유주는 크리스토의 친척이었다. 그리고 로빈 심스 유한회사의 주요 고객은 게티 미술관과 메트로폴리탄 미술관이었고 경매회사와의 거래는 거의 찾아보기 힘들다. 오히려 소일란사와 경매회사와의 거래가 자주 눈에 띈다. 1988년 7월 11일 런던 소더비 경매를 예로 들면 소일란사는 10개 항목에 이르는 다량의 물건들을 내놓은 반면 로빈 심스 유한회사는 한 개만 팔았다. 소일란사는 1986년 7월 14일, 1987년 7월 14일, 1988년 12월 12일 경매에 계속해서 물건들을 내놓았다.

심스는 소일란사가 미술품 거래에 관여하지 않았다고 말했지만 거짓말이었다. 피터 스미스 판사가 심스를 지켜보면서 안 사실은, 그에게 진실이란 마음대로 가지고 놀 수 있는 장난감에 불과했다는 것이다. 그의 거래 내역에 등장하는 그 어떤 미술품도 출처를 제시할 수 없었다.

♦

2003년 3월 19일 이탈리아 문화성 장관은 기자회견을 통해 이탈리아 도굴 전문가의 협조로 세계에서 가장 희귀한 고대 미술품이 런던에서 발견된 사실을 발표했다. 고대 그리스의 태양신이었던 아폴로 등신상의 두상으로 보이는, 기원전 5세기경의 독특한 이 작품의 시장 가격은 3천만 파운드(5천만 달러)에 근접하고 있다.

뛰어난 작품성을 지닌 이 작품을 조사한 이탈리아 고고학자들은 처음에는 올림피아의 제우스 신전과 파르테논 신전의 조각을 담당했던 피디아스의 작품일 거라고 믿었다. 플리니우스, 파우사니아스(2세기 후반에 활약한 그리스의 여행가, 지리학자, 저술가로 파르테논 신전에 대한 자세한 기록을 남김-옮긴이), 루키아노스가 극찬했던 피디아스이건만 현존하는 작품이 없는 실정이다. 따라서 이번 발견은 고고학, 미술사, 고전 연구가, 박물관 관계자들에게 여간 충격적인 일이 아니었다.

이 책을 쓴 작가의 도움으로 로빈 심스가 가지고 있던 두상은 압수되었다. 이탈리아 수사팀과 런던 경찰청과의 긴밀한 협조가 너무 부족했던 상황이라 작가인 우리들은 페리 검사와 콘포르티 대령이

제공하는 정보를 전달하는 역할을 자청하는 한편, 크리스토의 가족과 그들의 런던 변호사가 원활한 협상을 해나갈 수 있도록 도왔다. 폼페이 근처 빌라에서 훔친 프레스코화의 일부도 이 시기에 되찾을 수 있었다. 무엇보다 눈과 쭉 뻗은 코, 완벽하게 보존된 육감적인 입술의 상아로 만든 두상과 더불어 손가락, 발가락, 귀, 물결치는 머리카락 파편도 찾았다. 고미술품 세계에서 목각 조각에 금박을 입힌 몸체, 상아로 만든 얼굴과 수족은 그 유례를 찾기 힘든 작품이다.

원래 상아로 만든 두상과 다른 부속물들은 피에트로 카사산타가 1995년에 발굴한 것이다. 그는 이 책의 작가들에게 조각상이 발굴된 현장을 보여 주었는데 고고학 발굴의 획기적인 사건이 되었던 클라우디우스 욕장에서 조금 떨어진 곳에 위치하고 있었다. 카사산타는 우리에게 이 조각상이 클라우디우스 황제의 가족들이 소유한 호화스런 빌라에 있던 것이라고 말했다. 두상과 부속물들을 발견할 당시 카사산타는 세 점의 이집트 여신상도 함께 발굴했다. 두 점은 녹색 화강암으로, 다른 한 점은 검은 화강암으로 만들어졌다. 같은 장소에서 나온 물건은 아니었지만 모자이크화도 몇 조각 가지고 있었다. "굉장히 힘 있고 부유한 집안의 주거지임이 분명하다"고 말할 정도였다. 3점의 이집트 여신상을 찍은 사진은 수사팀이 카사산타의 집을 급습했을 때 찾아냈다. 아직도 세 조각상의 행방은 묘연하지만 카사산타는 런던에 한 점이 있을 거라고 확신하고 있었다.

카사산타는 자기가 아니더라도 이 물건을 발견한 도굴꾼이라면 상아 두상을 보는 순간 보통 물건이 아니라는 사실을 직감했을 거라고 말한다. 몬테칼보가 로마 근처에서 발굴한 실물 크기의 상아

인물상이 후세에 전하는 유일한 작품이고 지금은 바티칸의 교황청 도서관에 보관되어 있다. 금박과 상아로 만든 조각 작품이 그리스에도 한 점 있다고 한다. 카사산타는 상아 두상과 세 점의 여신상을 이탈리아에서 밀반출하여 니노 사보카에게 팔았다. 수수료로 1,000만 달러를 약속했다. 사보카가 상아 두상을 미국 쪽의 큐레이터 2명에게 보여 주었더니, 한 사람은 피디아스의 작품으로 보았지만, 두 사람 다 누가 봐도 밀반입이 분명한 작품을 무리해서 구입할 생각이 없다는 뜻을 비쳤다고 한다. 반응이 이러하자 사보카는 70만 달러만 지불하고 더 이상의 돈을 주지 않았다. 그들의 관계가 틀어질 게 뻔했다.

사보카는 1998년에 사망했다. 수사팀이 사보카의 집을 두 번째로 수색할 때 희귀 고미술품들의 도굴 자료를 찾아냈다. 사보카가 지불 약속을 어겼기 때문에 수사팀은 카사산타가 제 발로 걸어 들어올 거라고 믿었고 결국 카사산타는 자진해서 수사를 도왔다. 그는 콘포르티의 부하들에게 사보카가 상아 두상을 런던의 한 중개인에게 팔았는데, "그자의 호모 파트너가 최근에 죽었다"는 말을 해주었다. 카사산타가 말하는 그자란 바로 로빈 심스를 말한다. 이탈리아 수사팀은 프레드리크 차코스의 진술을 통해 이미 이 사실을 알고 있었다.

라 사피엔차 대학의 안토니오 줄리아노 교수는 이 조각상을 조사하면서 작품의 연대를 기원전 5세기 내지 4세기로 보았다. 지금 이 작품은 로마의 국립박물관에 소장되어 있다. 후속적인 연구에 힘입어 작품의 연대는 기원전 1세기로 바뀌었다. 피디아스가 죽고 3백 년이 흐른 시기였다. 줄리아노 교수는 아폴로 신의 머리로 보았지만

부속 파편들은 규모가 작은 조각상, 이를테면 아르테미스이거나 아토나 여신상의 것일 수도 있다고 한다(머리에 비해 상대적으로 발가락이 너무 작기 때문).

　증거 자료가 더 많이 있었더라면 메디치, 차코스, 심스로 이어지는 비밀 동맹이 이렇게 대단한 물건을 거래했다는 사실을 완벽하게 입증할 수 있었을 것이다. 이제 상아로 만든 아폴로 두상은 완전히 독립된 전시공간을 가지고 로마국립박물관에 전시되고 있다. 아직까지 이보다 더 비중 있는 고대 미술품은 나오지 않았다.

◆

　로빈 심스는 2005년 9월 성실한 수감 생활로 가석방이 확정되면서 런던 북부에 있는 펜튼빌 감옥의 의료병동을 떠났다. 파파디미트리우 가족과의 송사는 아직도 끝나지 않은 상태다. 형기를 마치려면 아직 1년의 집행유예 기간이 더 남아 있었다. 여권을 되돌려 받지 못했고, 판사는 크리스토의 가족들이 요구하는 남아 있는 재산에 관한 증빙자료를 제대로 제출하지 못하면 집행유예 1년도 무효가 될 수 있다고 말했다. 심스는 다시 감옥으로 갈 수도 있다.

　여기까지는 영국에서 일어난 일이다. 이제 이탈리아에서도 페리 검사가 심스 사건을 준비하고 있다. 심스의 몰락은 아직도 끝나지 않았다.

18
나무꾼의 문서 창고

게리온 작전이 시작되고 파스콸레 카메라의 조직 계보도가 발견 되자 그리 많지는 않지만 새로운 이름들이 등장했다. 카메라의 계 보를 통해 콘포르티와 그의 부하들은 일반적으로 알고 있던 사실 들을 확인했지만 일차적으로 수사는 이탈리아 고미술품들을 국외 로 밀반출하는 일을 지휘했던 사람들—메디치, 베키나, 사보카—에 게만 집중되었다. 멜피의 강도사건이 그들을 사보카에게 인도했고 호지스가 빼돌린 소더비의 내부 문건들은 메디치의 비중을 새삼 확 인시켜 주었다. 페리 검사와 콘포르티가 메디치를 조사하면 할수록 베키나라는 이름도 그만큼 자주 등장했다. 수사가 진행되기 전까지 는 메디치가 얼마나 중요한 인물인지 아무도 눈치채지 못했으며, 메 디치와 소더비사와의 긴밀한 협조관계 뿐만 아니라, 고미술품 매매 가 아주 조직적인 형태로 진행된 배후에는 세계 유명 미술관과 박 물관을 보호하기 위한 교묘한 장치가 작용하고 있었다는 사실조차

모르고 있었다. 이런 중요한 사실들이 수사를 진행하면서 세상에 나오게 되었다.

파스콸레의 조직 계보를 손에 넣었다는 사실은 이번 수사에서 상징적인 의미를 지닌다. 콘포르티 대령도 말했듯이 범죄자들은 꼭 뭔가를 기록해 두는 습성이 있다. 그 점에서 고미술품 지하세계도 예외는 아니었다. 카메라가 남긴 계보와 사보카가 뮌헨의 집에 꼼꼼하게 작성해 보관했던 기록들은 수사팀의 활동을 진척시켰다. 메디치가 비교적 자세히 기록해 두었다면, 헥트의 회고록은 수사의 황금 광맥이라 할 만하다. 콘포르티가 제안한 합동 수사, 압수된 폴라로이드 사진을 기초로 진행된 탁월하면서도 성실했던 추적 작업, 제네바에서 나온 정보들로 비밀 조직원의 협력까지도 얻어낸 페리 검사의 노련한 솜씨 덕분에 그렇게도 오랜 시간을 끌던 메디치 공판이 이제 막 시작하려 한다.

재판이 시작되고 크리스마스를 코앞에 둔 2003년 12월 아침, 도청팀은 승리의 나팔소리를 울렸다. 이제 승리가 페리 검사의 것으로 보장되는 또 다른 증거 자료가 확보되는 순간이다. 낯익은 이름 하나가 거론되는 대화를 듣던 중, 도청 담당자는 전혀 들어 보지 못한 이름이지만 꽤나 비중 있을 것 같은 새로운 인물과 접하게 되었다. 도청팀은 그가 통화하는 것을 듣고 그의 이름이 주세페 에반겔리스티란 사실을 알아냈다. '페피노 일 타글리알레냐'(나무꾼 페피노)가 그의 별명이기도 하다. 도청팀은 나무꾼 페피노란 별칭이 에반겔리스티가 '낮 동안 하는 일'에서 나왔다는 사실도 알아냈다. 그는 마을 사람들이 사용할 땔감을 제공하는 일을 한다. 그렇다고 단순히 그 일만 하고 살지는 않았다. 그에게는 '밤 일'이 또 있었다.

도청 사건은 점심시간쯤에 터졌다. 그날 오후 에반겔리스티의 전화번호가 나오는 주소로 그를 찾아갔다. 로마 북쪽 볼제나 호수 근처 카포 디 몬테에 그의 집이 있었다. 수사팀이 찾아갔더니 키 크고 건장한 근육질의 50대 후반의 남자가 그들을 맞았다. 구릿빛 피부에 앞머리가 벗겨진 점잖은 사람이었고 어느 모로 보나 나무꾼의 풍채를 하고 있었다. 수사팀을 보면 놀랐을 터인데 긴장하는 기미는 보이지 않았다. 가택 수색에 참여한 수사관의 말로는 그의 아내도 영락없는 초부의 아내로 보였다고 한다. 그의 집을 찾아간 수사관은 오늘 전화상으로 에반겔리스티의 통화 내용을 들어서 그에게 도굴한 물건이 있다는 사실과, 그가 도굴한 물건들이 있는 장소로 수사팀을 데리고 갈 때까지 이 집에서 있겠다고 말했다. 수사관들은 그가 멀리 떨어진 창고로 자신들을 데리고 왔다고 생각했는데, 알고 보니 그의 차고였다. 차고는 지하에 있었다. 그런데 그곳에는 놀랄 만한 물건 네 개가 그들을 기다리고 있었다.

차고에는 도굴된 물건, 수백 점이 있었다. 아직은 흙이 묻고 파손된 상태로 과일 상자에 들어 있었지만 형태별로 잘 분류되어 있었다. 아티카, 부체리, 도자기, 청동 제품 식으로 말이다. 더욱이 수사팀은 그곳에서 상당히 전문적인 고고학 서적들을 발견했다. "이 사람은 외국 박물관과 미술관, 컬렉터의 소장품이 될 물건의 진정한 가치를 알고 싶어 했던 것 같다"고 수사팀은 말했다.

지금까지 차고에서 보았던 물건들은 흥미롭기는 했지만 그리 특별하다고 할 정도는 아니었다. 가장 당혹스러웠던 점은 그의 이름이 그들에게 새롭다는 것이었다. 그랬던 수사팀의 인식이 이제는 확 바뀔 참이다.

차고에 있는 테이블 위에는 복원을 위한 도구들, 팔레트, 붓 등이 놓여 있었다. 그런데 그 테이블 위로 여러 권의 책이 꽂힌 선반이 있었다. 수사관 한 사람이 책들을 살펴보다가 놀라운 것을 발견하는 바람에 등골이 오싹했다. 선반의 책에다 두 가지 귀중한 기록들을 보관해 두었기 때문이다. 먼저, 그 나무꾼은 카메라광이었다. 그가 도굴한 모든 물건들—수백 점이 넘는 도기, 조각상, 돌기둥, 테라코타 타일—은 모두 사진으로 찍어 두었다. 메디치의 앨범에 버금갈 정도의 시각적 기록인 셈이다. 그사이 어떤 물건들이 도굴되었고 해외로 밀반출되었는지를 보여 주는 사진 자료집이라 할 수 있다. 이 자료들은 있다는 사실만으로도 상당히 중요한 역할을 한다. 이제 더 이상 고미술품 불법거래자들이 그들이 거래한 물건에 대한 사진 자료가 없다는 말을 할 수 없을뿐더러 그들이 거래한 물건들이 이탈리아에서 나왔다는 사실을 입증하고도 남기 때문이다.

차고의 선반에 꽂힌 한 묶음의 책들은 1997년에서 2002년까지 주요 쟁점들과 일기를 기록해 둔 것이다(9권의 책에 주요 논점을, 7권의 앨범에 사진을 담아 두었다). 이 자료들은 나무꾼이 주로 어떤 물건들을 탐닉해 왔는지를 보여 주는데 주요 쟁점들은 사진의 보충자료 구실을 하고 있었다. 그는 언제, 어디서, 어떤 물건들을 발굴했는지 빠짐없이 기록해 두었다. 그는 도굴 위치, 그가 발굴한 무덤의 종류, 어느 정도의 깊이에서 어떤 물건들이 나왔는지까지 기록했다. 다니엘라 리초 교수는 26년이란 경력을 두고 볼 때 나무꾼 만큼—메디치를 제외하고—철두철미하게 기록해 둔 사람은 없었다고 한다. 메디치나 심스와 규모 면에서는 비교가 되지 않지만, 그에 상응하는 비중을 차지할 정도로 획기적이면서 중요한 발견이었다. 에반젤리스

티는 발굴 날짜와 장소를 명시했을 뿐 아니라, 무덤의 위치를 나타
내는 간략한 지도를 그리기도 했는데, 이 나무와 저 나무 사이의 보
폭이 어느 정도였는가를 보여 준다. 물건에 대한 묘사도 다른 도굴
꾼들과 달리, 객관적이고 과학적이었다. 일례로 그가 '커다란 세 마
리 새와 말 머리를 그린 소형 암포라'라고 기록한 것만 보아도 다니
엘라 리초 교수는 이 물건이 에트루리아산 도자기의 대표적인 형태
임을 알아차릴 정도였다고 한다. "이 사람은 빌라 줄리아가 꿈꿔온
에트루리아 컬렉션을 소유했던 것 같다."

　나무꾼의 문서에는 도굴된 땅 주인의 이름까지 나와 있다. 땅 주
인의 역할도 한 몫을 했다. 카사산타가 그랬던 것처럼 그도 땅주인
에게 땅을 파는 데 따른 비용을 지불했으며 물건이 나오면 일정한
몫을 챙겨주었기 때문이다. 에반젤리스티가 기록해 둔 주요 쟁점으
로 땅 주인에게 제공한 지분이 가끔 등장한다. 그는 발견된 물건들
의 향방을 비롯하여 거래된 가격을 메모 형식으로 작성했다. 더욱
놀라운 사실은 연말이 되면 회계 결산까지 했다는 점이다.

1998년(출토 내역)

Scavate 47 tombe(분묘 47기를 발굴)

39 tombe a cassone(석관 형식의 대형 흉곽식 묘)

1 fossa aterra(해자형 묘)

4 tombe a uovo(달걀 모양의 석관묘)

1 tomba a pozzetto(소규모 수갱묘)

2 tombe a ziro(점토로 관을 만든 묘)

Trovati 377 Pezzi(377점 발굴)

Venduto 81,760,000lire(81,760,000리라=$68,000 매매)

2000년에는 사정이 나아졌다. 68기의 묘에서 737점이 나왔는데 1억6400백만 리라($135,000)에 팔렸다. 펠레그리니는 자료의 상태가 완벽한 지난 4년간의 내역을 분석해 보았다. 에반겔리스티는 모두 204기의 묘를 파헤쳤고 1,764점의 부장품을 발견하여 185,000유로($154,000)를 벌어 들였다. 에반겔리스티의 계산에 따르면 소득의 3분의 1은 유지비용으로 나가기 때문에 지난 4년 동안 순수익은 130,000유로($108,000)이며 연간 32,500유로($27,000) 정도라고 한다. 1주일에 무덤 하나를 파헤쳐서 대략 9점의 부장품을 캐내야 이 정도를 맞출 수 있다. 통계수치를 내보면 에반겔리스티는 도굴된 고미술품 1점을 평균 105유로(어림잡아 $88)에 팔았다. 이 가격을 경매에 나온 고미술품의 평균가격 1,000유로(대략 $830)와 로빈 심스가 소장한 물건들의 평균가격 3,750파운드($5,000)와 비교해 보라.

마지막으로 에반겔리스티는 언제, 누구에게, 무엇을 팔았는지를 기록해 두었다. 메디치, 칠리(그를 메디치의 '고용인'으로 간주 함), 아부 탐스(그는 에반겔리스티의 집을 방문했다고 함), 런던 메이페어 지역의 유명 갤러리 이름이 적혀 있었다.

에반겔리스티의 발굴은 전문성으로 보아 거의 학문적인 수준에 이르렀다. 그가 문서로 작성한 도굴의 규모와 비중, 결부된 인물들에 대한 긴 설명 덕분에 이제 더 이상 우물쭈물할 필요가 없었다.

19
자코모 메디치의 공판

　로마 클로디오 광장에 있는 법원 건물은 아름다움과는 거리가 있는 건축물이다. 야만스럽고 흉측하게 지어진 6층 콘크리트 건물은 비바람에 얼룩져 적막한 내부 만큼이나 외부도 음산하기 짝이 없다. 법원 건물의 외관은 제 수명을 다한 항공모함을 뭍으로 끌어 올렸더니 곰팡이가 덕지덕지 낀 모습과 다를 바 없었다. 크고 기다란 장방형의 클로디오 광장에는 버스터미널과 주유소, 플라타너스가 늘어 서 있다. 여기를 빠져나가면 법원으로 가는 진입로가 나온다. 정체를 알 수 없는 막다른 길에는 은행과 오토바이 정비소, 처량하게 보이는 카페가 있다. 보안 검색을 받기 바로 전에 변호사와 경찰, 피고인들이 마지막 담배 한 개비를 입에 물고 카푸치노 한 잔을 마시는 곳이 바로 이 카페. 영원의 도시 로마가 사람들에게 선사하는 멋진 광경이라고 할 수는 없을 듯하다.

　자코모 메디치의 공판은 2003년 12월 4일 시작되었다. 메디치가

세계적인 유명 인사는 아니더라도 이탈리아 내에서는 가장 유명세를 타는 인물이다. 역사가들은 피렌체의 메디치가를 '르네상스의 대부'라고 생각한다. 지금까지 메디치 가문에 로렌초 메디치와 코지모 메디치를 비롯하여 가르치아, 지안 가스토네, 지안 카를로, 7명의 지오바니, 두 명의 줄리아노, 줄리오, 구치오가 있었지만 자코모 메디치란 이름은 없었다. 일반인들이 자유 무역항의 대부 메디치와 피렌체의 메디치를 혼돈스러워하는 것은 너무나 당연한 일이다.

메디치의 첫 공판은 그가 체포된 지 8년 만에 처음으로 열렸다. 파스콸레 카메라의 조직 계보를 발견하고 제네바 창고를 처음으로 수색한 후, 창고를 폐쇄하고 소더비와 메디치의 비밀 거래가 드러난 덕분에 그를 체포할 수 있었다. 이 기간에 런던 소더비의 고미술품 경매는 중단되었으며(이 조치 덕분에 본햄의 경매가 우후죽순처럼 성장하게 되었다) 소더비의 3개 분과가 폐쇄되었다. 펠리서티 니콜슨은 은퇴했고 소더비의 회장 A. 알프레드 타우브만은 징역 1년을 선고받았다. 또한 미국 재직 당시, 소더비와 크리스티가 공모하여 고객에게 수수료 인상을 모의한 혐의로 가격 담합 의혹에 대한 책임을 져야 했다. 심스 역시 메디치의 다른 협력자들과 마찬가지로 자신에게 들이닥친 불행으로 고통 받고 있었다.

그들은 불법행위 때문에 실패와 좌절을 겪었음에도 고미술품 밀거래를 계속했다. 아주 가끔은 자신의 행동이 어떤 결과를 가져올지 알면서도 메디치는 도굴꾼들을 만났다. 페리 검사는 제네바를 방문했다가 우연히 메디치를 만난 적이 있다. 로마를 방문한 로버트 헥트를 미행했더니 그 역시도 도굴 미술품을 거래하는 동료를 만나고 있었다.

페리 검사를 비롯한 콘포르티 장군(메디치 공판이 개시될 쯤에는 이미 은퇴한 상태였다), 리초 박사, 펠레그리니, 문화재 수사대의 상급 수사관들의 입장에서 보면 재판 일정이 빠르게 잡힌 것은 아니라고 할 수 있다. 그들은 산더미처럼 많은 증거들을 수집했다. 수집한 자료들을 통해 얻은 정보는 가택 수색과 심문을 통해 확보한 증거 및 진술들과 완전히 일치했다. 오히려 수사를 진행할수록 고미술품 불법거래에 대한 심오하고도 광범위한 지식을 더 많이 얻을 수 있었다. 이 사건은 세 가지 점에서 중요하다. 첫째, 그들이 불법거래로 기소한 인물들 가운데 메디치가 제일 거물이었다. 둘째, 다른 혐의자들에 비해 엄청나게 많은 증거 자료들을 확보할 수 있게 되었다. 셋째, 그가 관여한 국제적인 규모의 불법거래 조직은 체계적으로 정비되어 있었다.

검찰과 수사관들은 그렇게 생각했다. 하지만 판사도 똑같이 생각했을까?

1989년까지 이탈리아 형법은 나폴레옹 법전에 기초하고 있었고 세 명에게 사법권—수사검사, 공판검사, 판사—을 부여했다. 하지만 나폴레옹 법전에 기초했던 사법체계가 당사자 대항주의 원칙으로 바뀌었다. 당사자 대항주의 원칙 하에서는 수사검사의 역할이 공판검사에게 이양된다. 개별 사건은 '심급'에 따라 3심—1심, 2심, 대법원—을 거치게 된다. 대부분의 유럽 국가와 달리, 이탈리아는 피고인뿐만 아니라 검사도 항소할 수 있다. 재판 원리상 평결이 한 쪽을 만족시키면 상대방은 불만을 가질 수밖에 없기 때문에 대부분 항소하게 된다. 살인, 테러, 조직 폭력 등과 같은 중범죄에 대해서만 배심원단이 구성된 재판을 받는다. 피고인은 평결이 확정될 때까지 죄

인 취급을 받지 않는다. 피고가 1심 재판에서 유죄를 선고 받거나 징역형을 받게 되더라도 형이 확정되는 몇 년 동안 자유로울 수 있는 이유가 바로 이런 법리 때문이다.

이탈리아 사법체계의 근본적인 문제는 행정적인 데 있다. 재판 수단의 만성적인 불충분, 즉 판사, 법원 인력, 재판정이 늘 부족하기 때문에 일정 기간 내에 재판을 실시하려 해도(출소제한법이 있기 때문) 소송은 일주일에 한 번 아니면 한 달에 하루 정도 개정될 수밖에 없다. 12일이 소요되는 재판일 경우, 1년 정도 걸린다고 보면 된다. 그렇기 때문에 증인 심문이 많은 재판은 1년 이상 걸릴 수밖에 없다.

이런 사정을 개선시키기 위해 이탈리아 정부는 1989년 '간소화 준칙'을 도입했다. 이탈리아 기준으로 볼 때 간소해졌다는 '급행 재판'(이탈리아 기준으로)은 예비 청문 과정에 피고인의 출석을 요구할 수 있으며 판사가 단독으로 검사와 피고 측이 제시한 자료들을 근거로 재판을 진행할 수 있다는 뜻이다. 판사는 자신이 정한 재판의 방향에 따라 증인의 말을 들을 필요가 없다고 결정하면 증인 출석과 교차 심문이 반드시 요구되지 않는다. 메디치가 선택한 이 재판 시스템은 피고의 유죄가 밝혀지더라도 형량은 자동적으로 3분의 1 정도 감형되는 이점이 있다.

메디치의 재판을 맡은 구글리엘모 문토니 판사는 작고 둥근 얼굴에 짙은 갈색 머리를 지녔다. 문토니는 사르데냐 혈통을 절반정도 이어받았다. 50대 중반인 그는 유쾌하고 유머 넘치는 성품을 지녔지만 법의 적용과 절차는 엄격하게 지켜져야 한다는 입장을 견지하는 깐깐한 법조인이었다. 그는 희대의 도굴꾼 피에트로 카사산타의 재판을 맡은 경험이 있었기 때문에 메디치 공판에서 제기되는 혐의

들에 상당히 친숙한 편이었다.

♥

이 책에서 밝혔다시피 우리는 검찰 측에 메디치 공판에 필요한 자료를 제공했다. 하지만 재판과정에서 메디치가 완전히 다른 말을 할 기회를 주기도 했다.

메디치는 6피트 가까운 키에 성적 매력이 넘치고 건장한 외모를 지녔지만 성미가 급한 편이다. 둥글고 솔직하게 보이는 얼굴에 이마는 다소 넓은 편이고 건장하게 생긴 손이 눈길을 끈다. 그는 가죽 재킷을 즐겨 입으며 마세라티를 몬다. 로마 북쪽에 위치한 산타 마리넬라에 집이 있으며 집의 서재에 난 창문은 알파벳의 'G' 형상을 하고 있다.

메디치 증언에 대한 문토니 판사의 입장은 피고 측이 자신의 입장을 변호할 시간을 충분히 주는 편이다. 피고의 말을 들으면서 궁리할 수 있기 때문이다. 메디치는 판사의 입장과는 무관하게 자신의 무죄를 주장하려고 많은 시간을 썼지만, 시간을 끌수록 '내부' 정보를 더 많이 노출시켰고 앞의 진술과도 모순되는 진술을 했다. 한 번은 재판 중에 메디치가 세 시간을 쉬지 않고 말하느라, 셔츠가 땀으로 흠뻑 젖은 적도 있었다. 투지에 불타올라 툭하면 다른 사람의 증언을 무시하기 일쑤였고 자신의 경험과 재능을 내세워 자신의 존재를 문화재 거래 및 감정 전문가로 부각시키기 바빴다. 마지막 공판은 2004년 12월 13일에 있었다.

스위스 창고에 있던 물건들은 이탈리아 정부에 반환할 생각이었

고 자신의 집에 있던 물건들은 판매용이 아닌, 소장용으로서 그의 아내 소유라는 것이 메디치 증언의 주요 내용이다. 또한 스위스 창고에 있는 물건들은 이탈리아에서 출토된 것이 아닌, 이집트, 시리아, 페니키아, 아나톨리아, 키클라데스, 크레타, 로디아, 미케네, 수메리아, 히타이트 등지에서 출토된 것들이라고 주장했다. 문토니 판사는 메디치의 제안을 이해하기 힘들었다. 이탈리아에서 출토되지 않은 그리스, 이집트, 시리아의 유물들을 이탈리아 박물관에 기증하겠다는 메디치의 생각이 사리에 맞지 않아 보였기 때문이다.

국가에 대한 충성심을 호소한 그의 강력한 자기변론은 듣기에 역겨웠다. 물건들의 출처에 대해서는 함구했기 때문에 입수 경위를 말할 때에는 난처해하는 기색이 역력했다.

물건들은 유명한 스위스의 한 컬렉션에서 나왔습니다. 존경하는 재판장님, 저는 그 물건들을 이탈리아로 가져가려는 마음에 흔쾌히 구입했습니다. 기증할 미술관이나 박물관을 정하지는 않았지만, 이 물건들을 기증할 거라는 점에 주목해 주십시오. 기원전 12세기에서 8세기의 빌라노바 도기 컬렉션은 무척이나 아름다운 걸작들로 팔 생각이 없었습니다. 그런데 왜 구입했냐고요? 이탈리아로 가져와 박물관에 기증할 생각이었습니다. 다시 말하지만 국가에 헌납할 것입니다. 청동 브로치들을 비롯하여 아풀리아 그나티아 소형 도기들은 완벽하게 보존되었을 뿐 아니라, 참신하면서 경이로운 작품들로, 세심한 주의를 기울여 수집한 물건들입니다. ……구입 목적이 뭐냐고요? 이 물건들은 이탈리아로 가져와 기증할 생각이었기 때문입니다. 제 물건들을 모두 기증할 생각이었냐고요? 제게서 압수해 간 3천여

점과 2천9백 점을 국가에 기증하겠다는 말을 하는 겁니다. 존경하는 재판장님, 압수된 문화재 가운데 상당한 가치를 지니는 백여 점에 비해 작품의 질이 떨어지는 물건도 포함되어 있습니다만 그건 저로서도 어쩔 수 없는 부분입니다. 그 물건들 모두 제가 눈썹 휘날리고 땀 흘려가며 모은 재산이랍니다.

메디치가 문토니 판사에게 땀과 수고 어쩌고저쩌고 말한 부분은 제네바 창고에서 나온 2900점의 물건들은 "특별한 가치는 없습니다, 이탈리아에서 흔히 구할 수 있는 물건들이고, 각 가정에 하나쯤은 가지고 있습니다"라고 말한 주장과는 앞뒤가 맞지 않았다. 회랑 17에서 나온 물건들은 이제 더 이상 이집트 문명이나 아나톨리아 문명의 찬란한 유산이 아니라, 갑자기 이탈리아 가정의 하찮은 장식품이 되어 버렸다.

어떤 때는 그의 창고에 있던 물건들을 '전문적인 감정'이 필요하거나 복원을 위해 고객들이 보내온 거라는 주장을 하기도 했다. 엄청난 양의 물건을 런던 소더비에 팔게 된 경위를 설명할 때(이 주장을 할 때는 이미 이탈리아 정부에 헌납하겠다는 말을 한 상태였다)는 1982년에 제네바에다 히드라 갤러리를 열었기 때문이라고 한다. 전문적인 지식을 갖추고 컨설팅을 하려고 화랑을 열었다고 한다. 히드라 갤러리는 선박운송업자로 활동했다는 크리스티앙 보르소 소유의 물건들을 한 곳에 모아 판매하기 위해 설립되었다. 판매가 어려운 물건들만 런던 소더비를 통해 팔았다. 1985년 히드라 갤러리가 문을 닫게 되었을 때 갤러리 창고에 있던 물건들과 제네바 자유항에 있던 물건들을 모두 구입하려고 생각했다. 이런 목적으로 에디션스 서비

스사에 출자하게 되었다. 히드라 갤러리를 전의 방식대로 계속 운영했으며 런던 '소더비의 펠리서티 니콜슨과 긴밀한 관계'를 만들어 나갔다. 소더비사에 보낸 물건들은 이탈리아에서 나온 것들이 결코 아니라고 했다.

때로는 메디치의 지나친 허세가 자신의 입지를 어렵게 만들었다. 문서 전문가인 펠레그리니를 거론하면서 재판에 필요한 보고서를 작성할 만한 자격을 갖추지 못했으며 다른 사람이 작성한 보고서에 서명했을 거라고 넌지시 말했다. "펠레그리니가 작성한 보고서가 아닌 게 분명하다. 펠레그리니와 검찰은 자신들의 능력 밖이고 반드시 작성할 필요도 없는 보고서를 왜 만들었는지 이해가 되지 않는다. 그들의 서명이 들어 있기는 하지만……."

　　문토니 판사: 메디치 씨, 펠레그리니의 범죄 행위를 고발하겠다는 말씀인가요?……

　　메디치: 아닙니다, 제 말은……

　　문토니 판사: 잠깐, 그런 주장을 할 만한 요건을 갖추었다면 모를까, 그렇지 않다면 지금 이 순간부터 타인의 명예를 훼손하게 되어 그 책임을 져야 할 것입니다.……

　　메디치: 저도 잘 알고 있습니다만.……

　　문토니 판사: 당신이 한 말에 대해서는 책임을 져야 하기 때문에 법정에서 말을 조심하라고 좀 전에도 경고한 적이 있지요. 당신은 지금 펠레그리니와 다른 사람들을 사기죄로 비난한 겁니다.……

문토니 판사의 화를 가라앉히려고 메디치의 변호사가 나서 보았

지만 문토니 판사는 한 발짝도 물러서질 않았다. 펠레그리니가 작성하지도 않은 보고서에 서명한 사실을 고소하겠다는 메디치의 주장을 지적하면서 "바로 그게 사기입니다, 게다가 이탈리아 검찰은 펠레그리니를 문서 관련 컨설턴트로 임명했는데 그렇다면 그는 정부를 상대로 이중으로 사기를 친 게 됩니다"라고 대응했다.

그렇지만 메디치는 소송의 쟁점과는 직접적인 관련이 없고 결정적이지도 않다는 식으로 검찰이 제출한 두 개의 증거를 기각시키려고 상당히 조심스러운 반론을 폈다. 로버트 헥트의 회고록과 자유항 창고에 있던 폴라로이드 사진첩이 바로 그것이다. 헥트의 회고록에 대해서는 누구라도 그런 기록을 남길 수 있다고 말했다. 폴라로이드 사진첩에 관해서는 수집한 물건들을 앨범에다 정리한 것이며 사진 속의 물건들이 흙 묻은 상태로 촬영한 이유를 이렇게 설명했다. 그가 했던 다른 증언들처럼 익명의 스위스 협력회사를 곧잘 끌어들였는데 이것도 위장술의 일종인 것 같았다.

스위스 은행의 거물급 간부가 날 부르더니 "물건의 상업적 가치에 대한 자문을 구하고 싶은데 가능하시겠습니까?"라고 물었죠. "네, 가능하죠"라고 대답하고 은행 계단을 내려가 커다란 방으로 들어갔습니다. 거기에는 비밀금고들이 수없이 많았는데, 내게 금고를 열어 보여 주었습니다. 금고 속에는 입이 다물어지지 않을 정도로 엄청난 물건들이 있었습니다. 그 물건들은 최근에 발굴한 물건처럼 보였다는 점을 꼭 말씀드려야 할 것 같군요. 이 물건들은 세상을 놀라게 한 고대 무덤에서 나왔기 때문에 그런 상태였던 겁니다. ……깨져 있거나, 조악한 솜씨로 봉합했거나, 모두 흙을 뒤집어쓰고 있거나, 보존

상태가 엉망이었죠(메디치는 폴라로이드 사진의 물건들이 최근에 발굴한 것이라는 사실을 인정한 셈이 된다).

　유명한 폴라로이드 사진들은 제가 하나씩 촬영했습니다. 제가 이렇게 찍은 사실을 알면 그들은 우리를 고소할지도 모릅니다. 폴라로이드 사진은 도굴꾼들이 즐겨 찍는 수단이기 때문이죠. 전문가들은, 특히 펠레그리니 박사는 폴라로이드 카메라는 불법거래의 전형이라고 말합니다. 요즈음은 폴라로이드를 덜 쓰는 편이죠(이 부분은 심스의 말과 모순된다. 심스는 미술품 거래 전반에 걸쳐 사용하며 컬렉터들도 폴라로이드를 사용한다고 증언했다). 어쨌든 저는 마르퀴스 굴리엘미 컬렉션 전부를 하나씩 촬영했습니다(믿을 수 없겠지만). 그러더니 그들은 또 다른 금고로 나를 데려 갔는데 거기에는 정말 대단한 청동 제품들이 있었습니다. 그런데 거기에 뭐가 있었는지 아십니까, 재판장님? 그 유명한 굴리엘미 컬렉션의 트리포드가 있는 게 아니겠습니까, 도난당한 트리포드가 스위스 안전 금고에 있다니. 거세당한 거대한 수소도 있었고…… 경탄할 만한 수준의 청동 제품들이 엄청나게 많았죠. "이런 제품들은 그다지 흥미롭지 않지만 지금 보여 드릴 이 물건은 어떻습니까? 무척 아름답군요. 이 황소상은 가격이 높을 것 같아요. 트리포드는 파손에 주의해야 하며 박물관에 소장될 정도로 희귀한 물건이죠." 우리는 미술품의 가격을 매기는 작업을 하기로 하고…… 제가 그 작업을 하나하나 해 나갔습니다. 왜 그런 작업이 필요했냐고요? 누가 살지는 모르지만 팔려고 내놓은 물건이었으니까요. 은행 측은 판매를 원했기 때문에 가격을 알고 싶어 했습니다. 컬렉터의 관점에서 바라 본 가격이 아닌, 경매에 내놓는다면 받게 될 시장가격을 알고 싶어 했습니다. 그래서 저는 각각의 가격을 산정해

주었고 그들은 다음날 수수료를 지불했습니다.

메디치는 작품들을 연구하기 위해 사진을 찍어 보관해 두었다고
말했다.

그는 진실성이 결여된 듣기에도 역겨운 말로 비밀 조직의 존재를
한사코 부정했다. "저는 국제적인 경매 시장에 뛰어들어 비중 있는
미술품들을 낙찰 받았는데 그러려면 검찰조차 나의 '협력자'로 규정
한 사람들과도 처절하게 경쟁해야 했습니다. 재판장님. 그 사람들과
는 두 달, 석 달 동안 말 한마디 하지 않을 때도 있습니다. 서로 원
하는 물건을 코앞에서 낚아채야 하기 때문이죠. 외부에서 볼 때 저
와 헥트가 조력자로 보일 수도 있지만 가슴을 쥐어뜯을 정도로 심
한 질투심을 느낍니다. 우리는 항상 비수를 준비해 두고 서로를 노
려보고 있죠."

이런 식으로 기세를 몰아가자 메디치의 자신감이 다시 살아나서
증언에 호언장담이 난무하기 시작했다(바로 이때 그의 셔츠가 땀으로
흠뻑 젖었다).

경매장에 경쟁자가 나타나서는 말합니다. "메디치, 내가 경매 받
고 싶으니까 경매에 들어가지마." 그러면 제가 그들에게 말합니다.
"좋아, 얼마를 생각하는데?"—2만 달러까지 부를 생각이다—"그런
데…… 친구, 자네가 호가를 중단하더라도 다른 사람이 계속 한다면
그때는 나도 참가할 권리가 생긴다는 말이지." 이런 일들은 경매장
에서 흔히 벌어지는 일입니다. 왜 그럴까요? 불행히도 이 업계에 종
사하는 사람들은 대부분 어떻게 해야 할지 그 방법을 모르고 있습

니다. 재판장님, 그러니 많은 사람들의 질시가 제게로 날아오는 겁니다. 물건이 훌륭하면 저는 그만큼 가격도 높게 지불합니다. ……이런 일들을 잘 알기 때문이죠. 제가 한 가지 예를 들겠습니다. 모든 사람들이 5억 리라(25만 파운드, 40만 달러)로 평가하던 물건이 있었습니다. 그런데 저는 "그렇게 보지 않는다"고 말했습니다. 그 이유는 5억 리라의 가치가 있는 물건이라면 10억 리라, 15억 리라, 20억 리라의 가치가 있을 수 있기 때문입니다. 나보고 미쳤다고 할지 모르지만 50억 리라까지 갈 수 있습니다. 제 말 들어 보십시오. 그동안의 인생 경험이 제게 가르쳐 준 경이로운 비밀이 바로 이겁니다. 제가 경매장에 가면 사람들은 저를 보고 깜짝 놀라며 이렇게 말합니다. "이 사람 제 정신이 아니군! 자네 뒤를 봐주는 전주가 누구야? 이 물건을 그 가격에 살 사람이 있어? 어떻게 그렇게 엄청난 값을 마구 부르는 거야." ……계속 낙찰가를 올리는 나를 보며 당혹스런 나머지 그런 말을 합니다. "아무리 게티 미술관이 뒤를 봐주고 있다고 해도 이건 너무하는 거 아니야? 도대체 뭘 하는 거지? 게티 미술관이 시킨 일이 아닐까?" "메트로폴리탄 미술관도 있을 거야! ……플라이쉬만일 수도 있겠지, 도대체 어떻게 이런 일이 있을 수 있단 말인가?" ……이들이 얼마를 쓸 거란 사실을 알기 때문에 이런 식이 가능합니다. 그들을 대신해서(다시 말하면 그들을 염두에 두고) 내가 그 물건들을 살 수 있는 겁니다. 이탈리아 시골 속담에 내가 그들을 다리 위에서 기다린 거죠(이탈리아 사람들의 표현 가운데 하나뿐인 다리 위에서는 기다릴 만큼 기다리면 강을 건너려는 사람들이 꼭 온다는 말이 있다. 다시 말하면 자리 잘 잡고 인내심을 가지고 기다리면 그만한 보상이 주어진다

는 의미다). 저는 그들을 찾으러 다니지 않고 그들이 절 찾도록 기다릴 뿐입니다. 그러다 보면 전화가 오거나 밀사를 보내서 이렇게 말합니다. "메디치 선생, 우리는 당신이 그 물건을 샀다는 걸 알고 있습니다. 얼마면 되겠습니까? ……50만 달러? 우리는 60만 달러까지 드릴 수 있습니다." 그러면 전 이렇게 말합니다. "난 그 물건을 너무 좋아해서 샀답니다. 150만 달러 정도면 팔겠지만 그렇지 않다면 날 귀찮게 하지 마세요." 그게 바로 저의 힘입니다. ……제가 여기에 거짓말하려고 서 있는 게 아닙니다. 경매에서 물건을 살 때 제가 터무니없이 높은 가격에 응찰하더라도 정말 제가 원하던 물건을 고가에 낙찰한다는 사실을 경매인들이 알게 되면 다른 사람들도 제가 그 물건을 샀다는 사실을 알게 됩니다. ……지난 몇 년 동안 이탈리아에서 물건을 사들였지만 아무 일도 일어나지 않았습니다. 그러다가 갑자기 제가 정기적으로 사들인 물건들이 불법이 되어버린 것입니다.

거만하게 보일 정도로 자신감이 넘치는 메디치의 대응방식은 자신을 정직한 사람으로 부각시켰다. 한편, 페리 검사에게 자유항에서 압수한 물건들 가운데 도굴꾼에게서 나온 물건이 하나라도 있는지 입증해 달라고 요구했다. "저는 아주 좋은 뜻에서 요구하는 건데 검사님께서 압수하신 3천 점이 아니라 그 가운데 단 하나만이라도 도굴꾼이 가져온 게 있는지 밝혀 주시기 바랍니다. ……다시 말씀드리건대, 제가 잘못한 점이 있다면, 재판을 통해 제 잘못이 밝혀질 것이기 때문에 마땅히 벌을 받아야 할 겁니다. 하지만 제가 옳다면 법은……."

소더비를 통해 미술품들을 세탁했다는 혐의에 대해서는 메디치

가 한 치의 거리낌 없이 단도직입적으로 대응했다. "페리 검사님께서 압수한 물건들 가운데 소더비 경매에 나갔다가 저나 에디션스 서비스사를 통해 다시 사들인 물건이 하나라도 있다면, 존경하는 재판장님, 저는 비난받아도 마땅합니다. 인정사정 볼 것 없이 혹독한 처벌을 받아야 할 겁니다. ……저 역시도 그걸 바랍니다."

메디치는 어마어마한 양의 사진이 압수되었지만 아랑곳하지 않고 자신을 양심적인 고미술품 컨설턴트로 부각시키려고 애썼다. 그의 말 곳곳에는 범죄자의 흔적이 역력했지만 그의 증언은 생생했고 강했다. 화려한 수사들을 늘어놓았지만 지나치다 싶을 정도로 세부적인 진술은 빠져 있었다. 결국 메디치는 단호하게 말했다. "저는 아무 잘못도 저지르지 않았습니다."

<center>⚱</center>

문토니 판사가 메디치의 열연에 신중한 반응을 보이기까지는 무려 넉 달이 걸렸다. 그는 별다른 가능성이 보이지 않는 어조로 시작했다.

심리기간 동안 메디치의 거침없는 행동에서 보았다시피, 메디치는 자신을 이탈리아와 스위스 양국의 검경 및 자신의 '업무' 여건 때문에 기소된 선량한 인물로 부각시키기 위해 계속 거짓말을 하고 현실을 왜곡시켰다. 메디치 자신이 그에게서 압수한 문건들과 사진들 때문에, 거짓 증언을 한다든가 법정에서의 반론이 객관적으로 불가능하다는 사실을 잘 알고 있었음에도 불구하고, 계속해서 그런 거짓말

을 할 수 있다는 사실이 무엇보다도 놀랍다. 그는 단 한 번이라도 고
미술품들이 불법으로 거래되었다는 사실이 밝혀지기만 한다면 자신
의 혐의에 대해서는 훌륭한 판결이 내려질 것이라는 말을 여러 번이
나 되풀이 했다. ……물론 의심의 여지없이 그 물건들은 계속해서 거
래되고 순환되었다. ……아르 프랑은 메디치가 지시한 조건과 가격,
그가 제공한 돈으로 앞에서 언급한 물건들이 경매에 나오면 모두 구
입해서 메디치에게 전달했다. ……수 년 동안 수많은 메디치의 물건
들이 경매에 나왔고 경매를 통해 다시 구매되는 방식으로, 그에게
되돌아왔다.

판사는 재판에 회부된 물건들 가운데 99%를 출처가 없는 물건
들로 보았다.

문토니 판사는 메디치가 압수된 폴라로이드 사진 아래쪽에 적어
둔 대로 '수없이 많은 물건'들을 '헥트, 심스-미카엘리데스, 뷔르키
등의 제3자 거래방식을 통해' 개인이나 미술관에 팔았다는 사실을
인정했다. 판사는 가난한 집안 출신인 메디치가 로마에서 가장 번
화한 비아 델바부이노에 '고품격 갤러리'를 운영할 수 있었던 배경에
대해 제대로 설명하지 않았으며 어떻게 그가 '규제를 적게 받으면서
자유롭게 활동할 수 있는' 스위스로 건너가게 되었는지 설명이 없다
고 지적했다.

그가 절도범들이나 도굴꾼들이 이탈리아에서 가져오는 물건들을
거래할 생각이 없었다면, 제네바에 개업한 화랑을 통해 스위스에서
거래하는 방식을 왜 선택했을까? 이에 대해 아무런 설명이 없었다.

이탈리아에서 방금 발굴한 고고미술품들의 구입은 수만 장의 폴라로이드 사진과 발굴 현장을 찍은 사진들을 증거 자료로 삼을 수 있다. ……격자무늬가 있는 납골단지는 산타 마리넬라에 있는 메디치의 집에서 찍었다는 점을 지적하고 싶다. ……메디치는 부케리와 빌라노바 출토품들을 국가에 헌납할 예정이라고 했지만, 검찰의 압수를 전후해서 이 물건들을 기부한 적이 없었다는 점에서 그의 말은 서로 모순되며 부케리와 빌라노바의 물건들을 다량으로 경매에 내놓고 팔았다. ……메디치가 구입한 물건들의 기록이 전혀 없다는 점은 여전히 사실이며 국가에 기부할 희망으로 고미술품들을 모았다는 파렴치한 거짓말을 계속 반복하고 있다.

문토니 판사는 물건의 진위 여부와 가치, 혹은 고미술품의 복원을 위해 폴라로이드 사진을 찍었다는 메디치의 주장을 채택하지 않았다. 판사는 방대한 양의 문서들 가운데 장래의 고객이 될 사람의 메디치가 진술한 내용의 지원, 충고, 전문적인 감정을 의뢰하는 문서나 서신은 전혀 없었다고 일침을 가했다.

메디치가 고미술품의 가치 산출이나 복원을 위해 작성한 운송장은 하나도 없었다. 아부탐스를 통해 자신의 물건을 거래한 사실에 대해서는 꼼꼼한 기록을 남겨 둔 송장이 발견되었다. 폴라로이드 사진과 일반 사진이 발견되지 않는 몇몇 사례를 제외하고는, 오히려 특정 앨범에 물건들의 도착, 도착 당시의 상태, 처음의 배치 상태, 스위스로 일시적으로 수입되었다는 내용들을 상세히 기록해 둔 사진들이 발견되기도 했다. ……메디치는 V.CRI, V.SOTH, P.G.M, COLL('V'

는 팔렸다는 것을 의미)라고 표시해 둔 사진들에다 '통관된 물건들'이
란 제목을 붙여 두고는 깜빡 잊어버린 것 같다. 크리스토 미카엘리
데스를 통해 팔았던 물건들에는 CRI 또는 CR, 밥 헥트를 통한 것에
는 BO, 소더비는 V.SOTH, 폴 게티 미술관은 P.G.M, 자신의 '컬렉
션'에는 COLL이라는 표시를 해두었다.

다시 정리하자면 메디치의 주요 활동은 미술품 수집이 아니라 판
매였다는 말이다.
문토니 판사는 압수된 서류들을 직접 조사한 후, 메디치는 팔았
던 물건과 자신이 취득한 물건의 가격을 '정확하고 꼼꼼하게' 기록
해 두었다고 결론을 맺었다.

따라서 메디치는 자신이 거래한 물건들을 폴라로이드와 사진으로
보관해 두었음이 객관적으로 입증되었다. 그는 매매한 물건들을 특
정 카탈로그에다 물건의 종류와 행선지에 따라 사진을 첨부한 문서
형식으로 작성해 두었다. 바로 이 점에서 메디치가 명백한 허위진술
을 했다는 사실을 알 수 있다. 그런 문서들을 보관하고 있는 자신을
변명이라도 해 줄 만한 타당한 사유가 없다는 점을 누구보다 잘 알고
있었으며, 압수된 자료들이 제대로 검토되지 않을 수도 있다는 데 일
말의 희망을 가지고 계속해서 증거들을 부인해 왔음을 본인도 잘 알
고 있다. 사실 그의 이런 태도는 압수된 서류들을 면밀히 조사하고
분석한 남부 에트루리아 문화재 관리위원, 마우리치오 펠레그리니와
같은 사람들에게 심한 모욕감을 주었을 뿐 아니라, 메디치는 아무런
근거도 없이 무고죄로 고소하겠다고까지 했다.

659쪽에 달하는 판사의 평결을 요약해 보면 그는 메디치의 진술을 전혀 받아들이지 않았다. 그는 메디치가 로버트 헥트, 마리온 트루, 크리스티앙 보르소와의 관계에 대해서도 거짓말을 한다고 생각했다. 메디치와 보르소는 1985년 히드라 갤러리에 대한 소유권 분쟁을 스위스 법정에서 벌였는데 어떻게 메디치가 히드라 갤러리를 사들일 수 있었을까?

문토니 판사는 코티에르 안젤리 박사도 비밀 동맹의 구성원이라는 사실과 압수된 물건의 2~3%만이 이탈리아 출토품이 아니라는 사실을 알아냈다(3명의 고고학 전문가가 작성한 보고서가 이 사실을 확인해 주었다). 판사는 또한 소더비 경매에서 팔린 물건들이 주변적인 고고 유물이라는 메디치의 주장에 동의하지 않았다. 메디치가 고고 유물에 관한 한 전문가라는 주장에 대해서도 조금도 인정하지 않았다. 오히려 문토니 판사는 메디치가 다른 사람들의 전문 지식에 더 많이 의존했다는 사실을 지적했다. 이런 내용을 덧붙인다. "메디치의 소장품들 가운데 상당수의 위작이 발견되었음을 감안할 때, 고대 유물의 연대를 측정하고 작가를 추정하는 메디치의 감정 능력에 의구심이 생기는 것은 당연하다. 메디치가 공들여 손에 넣은 물건이 가짜였고, 가짜를 사라고 제안하는 파렴치한 딜러라는 사실을 주장하고 싶다면 모를까."

문토니 판사의 판결은 이처럼 매몰차고 냉소적이었다.

문토니 판사는 이 사건에 등장하는 증인들의 진술에 대해서도 다

양한 의견을 개진하고 있었다.

로버트 헥트: 문토니 판사는 헥트가 '이 재판의 표적이 되는 음모를 꾸민 초기 멤버들 가운데 한 사람'이며 '모든 작전들을 지휘하고 배후에서 영향력을 행사한 인물'로 결론지었다.

> 헥트의 아주 특별하고 흥미진진한 이야기는 그의 비망록에 자세히 나타나 있다. ……그는 결코 모험과 투기를 강조한 적이 없는데 자신의 사후에 가족에게 생길지도 모를 위험을 회피하느라 그런 내용들을 누락시켰을 것이라고 본다. 우리는 개작된 내용이 아니라, 처음에 작성된 비망록의 내용을 참고했다. 헥트의 집에서 발견된 비망록은 미술관이 비싼 값에 구입한 에우프로니오스 크라테르와 같은 물건의 반품을 우려한 나머지, 속이 들여다보일 정도로 수정을 가했다. 헥트가 처음 작성한 비망록에는 에우프로니오스 도기의 진짜 이야기를 전해 주고 있는데 다른 증거들을 통해 이야기를 재구성해 볼 수 있다. ……헥트가 60년대 말과 70년대 초 메디치와 뷔르키는 아직 조회가 필요한 몇몇 사람들과 함께 에트루리아 일원에서 불법으로 도굴한 물건들과 풀리아 지역에서 발굴한 고고유물 대부분을 가로챌 목적으로 범죄를 공모한 사실이 밝혀졌다. 이런 일들이 가능한 배후에는 미술관과 박물관의 책임 있는 위치에 있는 인사들과 헥트의 개인적인 친분이 작용했고 비밀 동맹의 도움이 컸다.

다닐로 치치: 치치가 계보에 나온 인물들의 이름과 주소를 말했는데, 후속 수사를 통해 사실임이 밝혀졌다.

프리츠 뷔르키: 판사는 뷔르키가 트리포드에 관해 '헥트와 로젠

이 만들어낸 이야기들을 각색해 가면서'(조나단 로젠은 뉴욕에 있는 아틀란티스 골동품회사의 파트너다) '파렴치한' 거짓말을 한 것으로 보았다. 그렇지만 판사는 뷔르키에게 맡겨진 고고유물들이 이탈리아에서 도굴되어 불법으로 유출된 것이라는 사실을 그가 인지했다고 계속해서 '강조'했다. 트리포드 건에 대해서도 판사는 뷔르키가 메디치의 이름 대신에 브루노의 이름을 바꿔치기 한 것으로 결론지었다.

해리 뷔르키: 판사는 해리 뷔르키가 도굴꾼들이 가져온 폼페이 프레스코화를 찍은 사진을 본 적이 있다는 점에 특별히 주목했다. 그런데 그는 흙이 묻어 지저분하고 이중 바닥을 한 자루 가방이 왜 거기 있는지 제대로 설명하지 못했다.

뷔르키 부자는 도저히 빠져나갈 수 없을 정도로 명백한 증거를 눈앞에 들이대야만 게티 미술관에 로버트 헥트를 대신해서 '전면에' 나섰다는 사실을 인정했다. 메디치와 관계된 직접적인 증거들을 제시해 보았지만 자기들은 그를 알지 못한다고 계속 주장했다. 그들 부자에게 메디치와의 거래는 입에 담아서는 안 될 내용이며 체면을 구기는 일로 생각했다. 그들의 이러한 태도는 뷔르키와 메디치의 주소록에 각자의 이름과 주소가 나와 있는 점, 뷔르키가 복원한 수많은 고고 유물들이 메디치에 의해 매매되었다는 사실, 메디치에게서 압수한 사진들 가운데 뷔르키 소유의 건물에서 찍은 사진들이 분명히 있었다는 점, 이런 관계가 오랫동안 지속되었다는 점에서 너무 대조된다. 불법 도굴이 자행되는 나라가 아닌, '중립적' 태도를 보이는 국가의 시민이라는 사실에는 자부심을 가졌고, 이탈리아에서 밀반출된 고고유물들을 복원했다는 사실에 대해 아무 거리낌 없이 뻔뻔하게

인정했으며, 폼페이 프레스코화를 찍은 사진을 보았다는 사실까지
도 시인했다.

피에트로 카사산타: 그와 관계된 증거들을 통해 판사는 가장 훌
륭한 이탈리아 고미술품들을 해외로 밀반출 시키려고 하는 또 다른
비밀 조직이 있다는 사실을 알아냈다. 니노 사보카, 지안프랑코 베키
나, 메디치는 이러한 조직을 경쟁하듯 이끌고 있었다. 그렇지만 "고
미술품 밀반출에 관계하고 있는 사람들은 에트루리아에서 발굴되
는 물건들이 대부분 자코모 메디치의 손에 들어가며 그가 이 바닥
의 실질적인 '보스'라는 사실을 알고 있다." 헥트와 메디치가 60년대
부터 파트너 관계였다는 사실은 공공연히 알려져 왔으며 서로 경쟁
관계에 놓인 비밀 조직의 이익 실현이 위험할 때마다 이 사실을 관
계당국에 고발했다. 메디치와 베키나는 '무일푼'에서 출발하여 억만
장자(이탈리아 리라를 기준으로)가 되었으며 '개인적 이익에 급급한 운
송업자들의' 도움으로 고고유물들을 이탈리아 밖으로 빼돌릴 수 있
었다. 마리오 브루노는 메디치와 경쟁관계였으며 그들은 서로 앙숙
이었다. 문토니 판사는 남부 에트루리아와 풀리아 지역에서 불법 도
굴되는 고대 미술품의 '중요한 컬렉터'는 바로 헥트라고 결론지었다.

로빈 심스: 판사는 심스가 '메디치 계열'을 지지하고 변호하느라
처음부터 거짓말을 한다는 사실을 알았지만 폴라로이드 사진을 보
자 "심스도 어쩔 수 없이 사실을 시인할 수밖에 없었다." 메디치에
게서 나온 물건들이 헥트와 플라이쉬만을 통해 거래된다는 사실을
은연중에 시인했다.

울프 디에터 하일마이어: 베를린에서 나온 증거는 헥트, 메디치,

심스 사이의 '범죄적 교우 관계' 및 비밀 동맹의 존재를 확인시켜 주었으며 레온-샤메이-코티에르의 관계는 '순전히 꾸며낸 이야기'에 불과하며 도기들은 '메디치 감시 하에' 복원되었다는 사실을 말해 준다.

마리온 트루: 판사는 마리온 트루가 여러 사안들에 대한 자신의 책임을 은폐시키려 한다고 생각했지만 그녀 역시 헥트, 뷔르키, 메디치, 심스로 이어지는 비밀 동맹의 일원임을 확인했다. 폰 보트머와 로버트 가이, 헌트 형제와 템펠스먼 콜렉션과 연결하여 게티 미술관과 제3자 거래를 가능하게 했다.

†

사건의 핵심을 찌르는 발언은 제쳐 두고라도 문토니 판사의 확정 판결은 잠시라도 관련자들의 진술을 받아들이지 않겠다는 강경한 태도를 보여 준다. 2005년 6월 659쪽에 이르는 방대한 판결문의 마지막 부분에 이르면 메디치에게 고고 유물 발굴의 고지를 게을리 한 죄, 불법 유출, 교역 금지 품목을 밀매한 죄, 이 모든 것들을 사전에 불법으로 공모한 죄에 대해 유죄를 선고했다. 이 모든 범죄 행위에 대해 문토니 판사는 메디치에게 징역 10년 형(메디치가 급행재판을 선택하지 않았더라면 15년이 구형될 수도 있었다)에 그의 소유로 된 고미술품들을 모두 몰수할 것을 명령했으며 16,000유로의 벌금형과 더불어 문화부에 피해를 입힌 부분에 대한 손해배상으로 1000만 유로의 벌금을 물게 했다. 벌금형의 지불을 위해 산타 마리넬라의 빌라(해변가에 있는 빌라가 아니라 G자형의 장문이 있는 대저택)을 압

수함과 동시에 민사 소송 원고에 해당하는 문화부의 소송비용을 배상하기 위해 16,000유로의 벌금을 추가로 부과했다. 여행에 관계되는 다른 서류들과 함께 메디치의 여권 또한 몰수하여 출국을 금지시켰다. 판사는 이탈리아에 반환하기 위해 몰수해야 할 메디치의 물건 목록을 발표했다. 이 목록 안에는 메디치가 밀거래에 대해 무죄 선고를 받은 물건들이 포함되어 있지만 문화부에 대한 1000만 유로(1200만 달러)의 손해 배상을 하기 위해 압류할 예정이다.

이번 판결은 지금까지 이탈리아 사법부가 내린 도굴된 고미술품 불법 거래에 관한 처벌로서는 가장 엄중했다고 할 수 있다. 이탈리아 사법체제가 메디치에게 부여한 자격에 따라 그는 항소할 수 있다. 그런데 이 책이 출판되는 순간까지도 그가 항소했다는 소식을 듣지 못했다.

게티 미술관은 항소가 될 때까지 기다리지 않았다. 2005년 11월 둘째 주, 미술관은 아스테아스(기원전 350~320년경에 남부 이탈리아 파에스툼에 살았던 도기 화가-옮긴이)가 제작한 킬릭스 크라테르(파스콸레 카메라가 자동차 사고로 죽었을 당시 그의 차에서 발견된 사진에 나왔던 작품), 메디치를 통해 구매한 굴리엘미 컬렉션의 트리포드와 함께 청동 촛대도 이탈리아에 반환하였다.

20
일본과의 거래, 로마에서의 재판

2006년은 콘포르티 대령과 페리 검사에게 최고의 해다. 마리온 트루와 로버트 헥트가 로마에서 재판을 받고 있고 세계의 이목이 그곳을 집중했다. 메디치는 항소할 것이고 최종 판결이 날 것이다. 그런데 메디치의 항소 소식은 들리지 않았다. 2006년 봄 파올로 페리 검사는 메디치의 공판과 더불어 경쟁 조직의 중심인물인 지안프랑코 베키나에 대한 소송을 준비하고 있었다. 멜피 도난 사건의 발생과 게리온 작전, 계보도가 발견된 지 10년이 지난 지금, 조직의 최고 자리에 있던 세 명의 인물들은 파국을 맞이하고 있었다.

마리온 트루와 로버트 헥트의 재판은 2005년 11월 16일에 시작되었지만 재판 기간이 적어도 2년 정도 소요될 것으로 예상했다. 소

송 절차상 이탈리아 법원의 법정 출두 횟수가 한 달에 하루 내지 이틀 정도로 제한되기 때문이다.

재판 날짜가 가까워지면서 게티 미술관 측에서 말들이 새나오기 시작했는데 마리온 트루에게는 불리한 내용으로 보였다. 미술관 대변인의 무뚝뚝한 대답에 따르면 이미 노출된 미술관 내부 기밀문서에 근거한 내용인 것 같다고 한다.

노출된 내부 문서의 내용을 굳이 분류해 보자면 세 가지 정도로 나눌 수 있겠다. 첫째, 콘포르티와 페리 검사가 우려했던 것보다 상황은 오히려 더 심각했다. 내부 문서에는 미술관 측이 이미 1985년부터 헥트, 메디치, 심스와 같은 주요 미술품 공급자들이 도굴 미술품을 팔고 있다는 사실을 알고 있었지만 지금까지 아무런 조치도 취하지 않았다. 노출된 문서 가운데 '마리온 선생에게'로 시작하는 헥트의 자필 메모가 있었는데, 이런 내용을 담고 있다. "어제 친구가 전화해서 문화재 수사대가 탐문을 시작했기 때문에 아킬레스의 두 팔을 묘사한 펠리케 협상을 포기하겠다는 말을 했습니다. 그래서 이 물건을 포기해야겠습니다. 아마도 다른 쪽에서 이 물건을 구매할지 모르겠습니다. 죄송합니다." 거기에는 이 문제를 의논하기 위한 회의 내용을 기록한 존 월쉬의 메모도 있었다. 미술관의 간부 이사인 해롤드 윌리엄스와 마리온 트루가 참석한 회의였고 '고미술품 윤리'라는 제목을 달고 있었다. 월쉬는 고미술품과 관련된 윤리 문제를 상정한 회의였다고 했으며, 단지 흔히 있을 수 있는 문제를 가정해서 의논했다고 한다. 그럼에도 불구하고 그의 메모에는 다음과 같은 정보를 담고 있었다.

HW(해롤드 윌리엄스): 미술품의 출처를 조사하지 말 것(이미 심스의 장물이란 사실을 알고 있음).

보이는 것만큼 상황이 나쁜지는 단정하기 어렵지만 '기밀사항'이라고 표시된 세 번째 문서와 비교해 보면 그 중요성이 퇴색되고 만다. 줄 간격이 좁고 글씨들이 빽빽한 석 장짜리 메모는 1985년 10월 고미술 담당 큐레이터 아서 휴턴이 작성했고 게티 미술관 부관장 데보라 그리본 앞으로 되어 있었다. 큐레이터 아서 휴턴은 게티 미술관이 모리스 템펠스먼 컬렉션에서 구입한 미술품 3점[34]—아폴로 조각상, 그리핀이 장식된 제의용 테이블, 봉헌 그릇—에 대해 코르넬리우스 베르묄이 작성한 논문의 논평을 부탁 받았다. 휴턴은 이 작품들이 처음부터 하나의 그룹으로 컬렉션을 형성했는지, 아니면 다른 출처를 지닌 것들을 한자리에 모은 것인지를 논한 베르묄의 논문에 별달리 감명 받지 못했다. 휴턴의 의견대로 이 문제는 좀 더 진지한 연구를 필요로 한다. 단순한 감상적 차원의 문제가 아니라 각각의 작품들이 누구의 소유로 있다가 여기까지 오게 되었는지 추적 연구가 필요한 부분이다. 그는 이 부분을 해냈다. 그가 작성한 논평의 일부를 보도록 하자.

이 세 작품을 발굴했다는 사람에게서 작품을 구입한 딜러를 소개받아 이달 초에 만났다. 자코모 메디치라는 딜러였는데, 그는 레카니스(제의용 욕조)를 로버트 헥트에게 팔았고 그리핀과 아폴로 상은

34 214~218쪽 구입한 소장품의 작품성과 출처 참조.

로빈 심스에게 팔았다고 한다. 헥트는 레카니스를 심스에게 다시 팔았고 심스는 이것들을 한꺼번에 모리스 템펠스먼에게 양도했으며 우리 미술관은 그에게서 물건들을 사들였다. 메디치는 레카니스와 아폴로 상은 1976년과 1977년에 취득한 것이며 이들 유물이 모두 같은 장소에서 발견되었다고 말한다. 발굴 장소는 '타란토에서 그리 멀지 않은 곳'에 위치하고 있으며 다리우스 화가의 도기들이 많이 나온 묘라고 한다. 헥트는 그 장소가 아드리아 해에서 멀지 않은 토란토의 북서쪽에 위치한 오르타 노바라고 말했다. 오르타 노바는 4세기 말 양질의 이탈리아산 도기가 많이 생산된 지역이다. 메디치는 아폴로 상은 같은 장소에서 나오기는 했지만 레카니스와 그리핀이 출토된 묘에서 150미터 내지 200미터 떨어진 곳에 있는 빌라에서 발견되었다고 말했다. ……나는 관계자들의 이름은 거론하지 않았지만 실질적인 발굴 관련 자료들을 코르넬리우스 박사에게 전달해 주었다.

뜻밖에도 그 보고서가 나가고 1년이 채 못 되어 휴턴은 게티 미술관을 그만 두었다. 도굴 미술품 문제에 관해 자신의 입장을 제대로 밝힐 수 없는 상황에서 현실을 회피한다는 생각이 들었기 때문이다. 레바논에서 합법적으로 반출된 세브소의 은 제품들이 위조품이란 사실을 발견한 사람도 휴턴이었다. 그는 고미술품 지하세계에서 자행되고 있는 일들에 대해 자신이 아무런 행동도 할 수 없다는 사실에 늘 양심의 가책을 느끼고 괴로워했던 것 같다. 게티 미술관은 우리에게 아주 강한 어조로 작성된 그의 사직서를 관람만 허용했을 뿐 복사는 허락하지 않았다.

게티 미술관에서 나온 내부 문건들은 논란의 여지가 충분한 미

술품 취득 문제가 페리 검사가 알고 있었던 것보다 훨씬 더 광범위하고 심각했다는 사실을 보여 주었다. 내부 문서를 검토해 보니 미술관이 소장하고 있던 고대 걸작품의 절반가량이 이중의 출처를 가지고 있었다. 그리스 금제 부장용 화환을 예로 들겠다. 인터폴은 게티 미술관의 서류들 가운데 그리스 장식용 화환이 도굴된 사실을 밝혔으며 마리온 트루도 1992년 처음으로 이 물건을 구입하라는 제의를 받았을 때 도굴 의혹을 떨쳐 버릴 수가 없었다고 한다. 그런데 그해 스위스로 출장가면서 트루는 화환의 주인과 만나 물건을 보겠다는 약속을 잡았다. 몇 가지 이유에서 마리온 트루는 자기가 만나기로 한 사람이 '사기꾼'이라는 생각이 들었고 거래를 전제로 한 만남을 취소했다. 마리온 트루는 1992년 7월 이 물건을 중간에서 소개한 스위스 딜러 크리스토프 레온에게 "이런 물건과 우리 미술관이 연루되는 것은 확실히 무모하다는 생각이 든다"는 내용의 편지를 보냈다.

여섯 달 후에는 마리온 트루의 생각이 바뀐 것 같다. 크리스토프 레온에게 연구에 필요하니 금제 화환을 빌려달라고 부탁하고 1993년 게티 미술관 이사회로부터 115만 달러에 구입하라는 승낙을 받아 냈다. 1998년 인터폴은 FBI에 마리온 트루를 만나 그녀와 레온의 관계를 조사해 달라고 요청했다. 레온은 단지 자신의 역할이 중개자였다는 사실만 언급할 뿐 그 이상의 대답은 거부했다.

서류 조사 작업은 '문제의 소지가 있기는 하지만 이탈리아 사법당국이 특정 서류를 요청한 적이 없기 때문에' 페리 검사에게 필요한 서류들을 건네줄 필요가 없다는 내용의 내부 문건을 찾아냈다. 그래서 그 문서의 작성자는 이렇게 결론지었다. "우리가 검토했던

편지와 문서를 보면 문제의 소지는 많지만, 그렇다고 그것만 가지고 마리온 트루가 특정 고미술품이 불법으로 발굴된 사실을 알고 있었다든가, 음모에 가담하려는 의도를 드러낸다는 점을 입증한다고 볼 수 없다는 점을 지적하고 싶다."

이런 사실은 미국 측 변호사 다니엘 굳맨이 예고도 없이 페리 검사의 사무실을 찾아와 서류 한 묶음을 주고 갔던 때를 상기시킨다.[35] 앞에서도 얘기했지만 미국 측이 자발적으로 제공한 서류였다. 증인 조사 의뢰과정에서 의무 사항은 아니었기 때문에, 게티 미술관은 관련 서류들을 모두 제공할 필요는 없었다. 페리 검사는 미국 측의 전략에 신중한 입장을 보였다.

그런 사실에도 불구하고 마리온 트루를 지지하고 있는 게티 미술관은 다가오는 공판에서 무죄 선고를 기대한다고 말했다. 마리온 트루는 고미술 담당 큐레이터 자리를 사임한 상태였다. 게티 센터는 2006년 1월 몇 년에 걸친 공사—말리부에 위치한 원래의 게티 센터에 빌라 데이 파피리를 그대로 본 따 건축하는— 끝에 재개관을 앞 둔 때라 무척 예민하고 곤란한 시기였다. 플라이쉬만 컬렉션을 비롯하여 고대 미술품들을 최적의 환경에서 전시하기 위해 특별히 디자인한 리노베이션 비용만도 2억7500만 달러가 드는 엄청난 공사를 위해 게티 센터는 그동안 문을 닫은 상태였다.

트루 박사는 자신의 사임이 노출된 내부 문건과 직접적인 관련이 없다고 해명했다. 트루는 그리스의 섬에다 별장을 구입했는데, 로빈 심스의 파트너였던 크리스토 미카엘리데스가 40만 달러에 이르는

35 333쪽 참조.

대출을 주선해 주었다는 사실이 밝혀졌기 때문이라고 한다. 미술관 측에서는 이 사실을 알고도 지난 3년 간 아무런 조치도 취하지 않고 있었지만 미술관의 윤리 규정을 어겼다는 이유로 면직되었다는 것이다. 실제로 미술관 측은 트루의 행위를 조사하기 위해 위원회를 구성했다.

트루는 1995년 그리스의 파로스 섬에 별장을 구입했다. 미국의 은행에서 그리스 부동산 구입에 필요한 돈을 빌려주지 않겠다고 했고 그리스 은행들도 외국인에게 대출해 줄 수 없다고 하자 재정적인 문제에 봉착했다. 그러자 크리스토 미카엘리데스가 나서서 변호사를 그녀에게 소개시켜 주었고 변호사는 씨 스타 코퍼레이션이라는 회사를 통해 스위스 은행의 예금을 대출 받도록 해 주었다. 트루는 1년 후에 대출금을 갚았다. "트루 선생님이 알기로는 미카엘리데스가 자신의 변호사 페파스를 소개한 사실 말고는 대출에 관해 심스나 미카엘리데스 가족 누구도 개입하지 않았다"고 마리온 트루의 변호사는 말했다.

3주일 후, 마리온 트루가 40만 달러의 대출을 받은 사실이 보고되었다. 이번에는 바바라 플라이쉬만과 로렌스 플라이쉬만 부부에게 빌렸는데 이 돈은 대출을 상환하는 데 쓰였다. 더욱 놀라운 사실은 대출은 1996년 7월 17일에 이루어졌는데 그 시기가 게티 미술관이 플라이쉬만 컬렉션을 사들이겠다고 동의하고 난 3일 후라는 점이다. 담보 없이 이루어진 대출이라고 하더라도 트루는 8.25%의 이자를 지급해야 했다. 게티 미술관의 특별조사위원회는 플라이쉬만과 트루 사이에는 이해가 상충하는 진술이 전혀 없었다는 사실을 밝혀냈다. 바바라 플라이쉬만은 게티 미술관 이사직을 그만

둘 생각이 전혀 없다고 말했다. 작고한 남편의 행동에 대해 "그가 대출 사실을 숨기지 않은 이유는 이자를 받는다고 하지만 친구에게 빌려주는 명예로운 대출이기 때문이다. 이 부분에 대해 비열한 거래는 있을 수 없다"고 말했다.

로빈 심스의 몰락을 조사하는 과정에서 디미트리 파파디미트리우는 삼촌인 미카엘리데스가 마리온 트루의 파로스 별장 구입에 돈을 빌려 주었다는 말을 한 적이 있다. 크리스토는 페파스 변호사를 내세워 파나마 현지에 있는 회사가 마리온 트루에게 36만 달러에 4만 달러를 법적 비용과 인지세로 먼저 지급했다고 한다. 페파스 변호사는 심스와 파파디미트리우 가족들의 사이가 틀어지기 전인 '1996과 1997년'에 파파디미트리우 집안의 변호사로 일했다. 파나마 회사는 트루 선생에게 대출을 해 주었지만 돈의 출처가 '위장된' 것일 뿐이라고 파파디미트리우는 말했다. 실제로 그 돈은 미카엘리데스로부터 나왔으며 다른 곳에서 나온 것처럼 보이기 위해 그렇게 만든 것이라고 한다. 마찬가지로 미카엘리데스는 펠리서티 니콜슨의 런던 집도 "구입해 주었다"고 한다.[1] 펠리서티 니콜슨은 우리도 기억하고 있다시피 소더비의 고대 미술품 팀장이다.[36] 로빈 심스는 우리에게 자기도 펠리서티 니콜슨의 정원에 있는 스튜디오를 1800파운드에 사 주었기 때문에 그녀가 집을 사는 비용으로 2만 파운드를 지원했다고 말했다.[2] 크리스토 미카엘리데스, 로빈 심스, 펠리서티 니콜슨, 마리온 트루는 의도적으로 가깝게 지낸 흔적이 역력했다. 펠리서티 니콜슨에게 접근해 보려는 우리의 노력은 저지 당하고 말았다.

36 66~68쪽 참조.

460

재판 날짜가 가까워지자 다양한 이해관계를 지닌 사람들이 법리를 왜곡하고 상황을 어렵게 만들었다. 게티 미술관 측의 변호사 리처드 마틴은 미국 측 변호사 다니엘 굳맨과 합세하여 페리 검사가 부당하게 수사를 진행한다는 식으로 몰고 가려고 했다. 그는 "이탈리아 검사가 고대 미술품 담당 큐레이터의 기소를 면하는 대신 게티 미술관의 상당수 소장품들을 강제로 매각하게 하여 이탈리아로 돌려보내려고 한다. ……이미 설명한 바와 마찬가지로 이탈리아 검사는 자기에게 부여된 범죄 수사권을 사용하여 게티 미술관 측에다 민사적 해결 방안을 받아들이라는 압력을 행사하고 있다"는 식으로 페리 검사를 비난했다. 마틴 변호사는 미국과 마찬가지로 "이탈리아에서도 경찰과 검찰이 수사권을 이용하여 피고에게 민사 합의를 보라는 압력을 금지하고 있다"고 말했다. 검찰의 수사과정에서 윤리규정 위반이 있었기 때문에 '페리 검사에 대한' 형사 소송을 제안하여 배상을 청구할 수 있다는 식으로 주장했다. 실제로는 이런 일들이 모두 헛수고라는 것을 그는 누구보다 잘 알고 있었다.

페리 검사는 리마솔에서 프레드리크 차코스의 진술을 들은 이후로 마리온 트루에 대한 환멸이 서서히 고개를 들었다. 차코스는 게티 미술관은 플라이쉬만 컬렉션을 '전면'에 내세웠는데, 이는 '출처'가 분명한 미술품들을 구입한다는 명분을 내세우면서 불법 거래 미술품들을 취득하기 위한 교두보를 확보하려는 방편이었다고 한다. 플라이쉬만 컬렉션을 조성할 수 있었던 마리온 트루의 지위가

스스로에게 가장 치명적인 증거를 제공한 꼴이 되어 버렸다.

♜

메시나 근처에서 파스콸레 카메라의 르노 승용차가 전복되었을 때 그의 차에서 다량의 고미술품을 찍은 사진을 발견한 1994년으로 다시 되돌아가 보자. 거기서 나온 사진들 가운데 기원전 4세기경 남부 이탈리아 파에스툼에서 가장 중요한 예술가의 한 사람인 아스테아스의 도기 작품이 들어 있었다.

아스테아스는 대형 공방의 대표적 도기화가로 유일하게 자신의 작품에 서명을 남긴 두 명의 남부 이탈리아 출신 화가 가운데 한 사람이다. 고대 조각 작품들의 자유입상을 가능하게 한 반쪽 자리 종려나무 잎사귀 모티브를 창안한 사람이 아스테아스라는 설도 있다. 그는 신화와 연극적 장면을 좋아했다. 그는 도기 안에 작품의 설명을 새겨 넣기도 하고 영웅적인 모습과는 거리가 먼, 신의 모습을 등장시켜 그만의 날카로운 유머 감각을 선사했다. 그래서 르노 승용차에서 발견된 아스테아스의 레키토스 사진은 미술사적으로 굉장히 중요하다.

레키노스의 소재를 확인하는 작업은 시간이 꽤 걸렸다. 제네바 자유항의 메디치 창고에서 나온 물건들은 콘포르티 대령과 페리 검사의 진을 빼지게 했지만 펠레그리니는 1998년, 우연찮게 로스앤젤레스 게티 미술관에 소장된 아스테아스의 레키토스를 발견했다. 그 즉시 페리 검사는 게티 미술관에 도기를 팔았던 사람을 문의하는 편지를 보냈다. 그런데 이번에는 공급자가 메디치가 아니라 그의 숙

명적 라이벌, 지안프랑코 베키나였다.

바로 그때 카메라의 조직 계보도가 치치의 아파트에서 발견되어 베키나와 메디치가 고미술품 지하세계의 거물이라는 사실이 밝혀졌다.[37] 망가진 카메라의 차에서 나온 아스테아의 도기를 찍은 사진의 실물은 게티 미술관에 소장되어 있는데, 바젤에 있는 베키나 소유의 갤러리, 안티케 쿤스트 팔리디온과 자유항의 창고를 수사의 표적으로 삼을 근거를 제공해 주었다. 제네바의 메디치 창고를 목표로 했을 때와 방법은 비슷했다. 증인 심문 요청서를 스위스 사법당국으로 보냈다.

페리 검사가 스위스의 대응을 기다리는 동안, 수사대는 베키나가 1990년대 중반에 카스텔베트라노로 활동무대를 옮기게 된 배경을 수사하기 시작했다. 베키나는 시칠리아 사람이다. 지금 60대 중반인 그는 카스텔베트라노에서 태어나고 성장했다. 카스텔베트라노는 마르살라 항구에서 내륙으로 서쪽에 위치한 작은 섬이지만 시칠리아 범죄사의 거물들을 낳은 고장이다. 카스텔베트라노에는 1947년 라이벌의 손에 암살된 전설적인 '도적', 살바토레 줄리아노의 유해가 남아 있다. 제2차 세계대전 중에 부자들에게서 도적질해서 가난한 자들에게 나눠주었기 때문에 로빈 후드라는 명성을 얻게 된 인물인데 라이벌이 그의 명성을 시기한 나머지 그를 암살했다. 카스텔

[37] 지금쯤 펠레그리니도 조직 계보도가 1990년과 1993년 사이에 작성된 것으로 파악했을 것이다. 계보는 루가노의 마리오 브루노를 메디치와 베키나에 비해 하위에 두지만 카피 조니(도굴꾼) 보다는 상위 레벨인 두 번째 레벨에 올려 두었다. 그런데 그때까지 수사관들은 수사와 심문을 통해 1980년대에는 브루노가 헥트와 맞먹을 정도로 지하세계의 핵심적인 인물이었다고 생각했다. 그렇지만 그때 이후로 그는 영향력을 상실했는데 아무도 그 이유를 모른다. 브루노는 1993년에 사망했기 때문에 조직 계보도는 이 시기를 즈음하여 만들어졌을 것이다.

베트라노 근처에는 거대한 포도밭으로 유명한 벨리체 계곡이 있다. 1968년 엄청난 규모의 지진이 발생했던 곳이기도 하다. 지역 마피아가 지진 희생자들을 돕기 위해 구호성금을 모은 것으로 뉴스거리가 되었으며 20년이 지난 지금도 사람들은 허름한 집에서 살고 있다. 카스텔베트라노는 코사 노스트라(시칠리아의 마피아로 세계대전 중에 미국에서 성장하였고 종전 후 다시 팔레르모를 근거지로 활동하였음—옮긴이)의 고장이다.

시칠리아의 현실을 감안할 때 범죄 조직의 암묵적인 허락 없이 고고유물의 불법 도굴이 일어나기는 어렵다. 그렇다고 베키나가 그렇게 했다든가, 그도 마피아의 일원이었을 것이라는 말은 아니다. 세상 돌아가는 이치가 시칠리아에서 나오는 물건 하나라도 카사 노스트라의 허락이 없으면 어렵다는 말이다.

베키나는 두 가지 이유에서 카스텔베트라노로 돌아간 것 같다. 베키나는 건축자재를 공급하는 사업을 하고 있었다. 그에게는 두 개의 회사가 있는데 그리스의 헤라클레스 시멘트와 시칠리아의 아틀라스 시멘트가 바로 그것이다. 이들 회사는 아테네 지하철 공사에 건축자재를 공급하고 있었다. 메디치 창고를 급습한 사건이 베키나가 카스텔베트라노로 옮긴 두 번째 이유인 것 같다. 이제 더 이상 스위스도 사업상 안전지대가 아니라는 생각이 들었을 것이다.

베키나가 시칠리아로 돌아갔어도 그의 부인은 스위스에 남아 있었다. 베키나의 아내는 독일인이고 이름은 우줄라 유라섹크이지만 사람들은 '로지'로 부른다. 그녀가 바젤에 남아 남편과 전화 통화를 할 때면 이탈리아 경찰이 통화 내용을 도청한다. 페리 검사는 베키나의 카스텔베트라노 집으로 걸려 오거나, 그가 거는 전화들을 8개

월 동안 쭉 도청했다고 말한다. 로지는 시칠리아를 자주 방문했지만 빈틈없고 신중한 베키나는 일 년에 두서너 번 정도 바젤에 갔다고 한다. 그럼에도 불구하고 도청 내용을 살펴보면 그가 바젤의 고미술품 사업을 여전히 확실하게 장악하고 있음을 알 수 있다.

전화 도청을 통해 베키나의 사업 내막을 아는데 상당한 도움을 받았고 그들이 건물이 하나 더 있다는 정보도 알 수 있었다. 스위스 당국으로부터 자유항 창고를 기습해도 좋다는 허가가 나오자 심스의 집을 기습했을 때의 경험을 염두에 두면서 곧바로 기습을 감행하는 것보다 로지 베키나를 미행하기로 했다.

기다린 보람이 있었던지 로지 베키나는 다른 두 곳의 창고로 그들을 안내했다. 하나는 바젤 자유항에, 다른 하나는 자유항 바깥에 있었다. 창고를 자유롭게 드나드는 모습이 포착되었는데, 창고 주인의 이름이 베키나가 아니라 너무도 유명한 마피오소로 등록되어 있어, 이탈리아 경찰뿐 아니라, 스위스 경찰도 관심을 가지게 되었다.

2002년 5월 기습이 감행되었다. 세 개의 창고를 기습한 수사팀은 5천여 점의 물건들을 발견했는데 흙이 그대로 묻어 있거나 파편 상태이거나 아니면 복원을 마친 물건들이었다. 베키나는 메디치에 비해 사진으로 찍어 둔 양이 적었지만 그래도 많은 편이었고 그 가운데 30% 정도는 폴라로이드 사진이었다.

서류들을 조사해 보니 베키나의 주요 공급원은 라파엘레 몬티첼리였다. 그의 이름은 조직 계보도에도 나온 바 있으며 2002년 7월 고미술품 불법 거래로 징역 4년 형을 선고 받았다.[38] 베키나는 몬티

38 388~392쪽 참조.

첼리와 거래한 장부를 네 개의 파일에 보관하고 있었는데 각각의 파일에는 물건목록과 다량의 폴라로이드 사진이 들어 있었다.

베키나와 메디치를 비교하는 일은 흥미로운데 그들의 차이는 바젤 창고에 보관된 물건들의 품질에 있었다. 페리 검사는 제네바의 창고에서 했던 것과 마찬가지로 전문가로 구성된 팀을 바젤로 보냈다. 이번에는 두 명의 고고학자와 문서 전문가인 펠레그리니가 파견되었다. 그들은 두 권짜리 보고서를 펴냈다. 메디치 창고에서 나온 물건들과 마찬가지로 사진과 문서들을 연결시키고 이 물건들이 이탈리아의 어느 지역에서 나온 것인지 연결해 주는 식이었다. 이런 작업을 통해 얻은 연구팀의 결론은 베키나 창고에서 나온 물건들의 전체적인 질이 제네바의 것보다 낮다는 것이다. 페리 검사는 "메디치의 물건들이 베키나의 물건에 비해 엄선되어 있다"고 말한다. "베키나는 '최고'를 가지지 못한 반면, 메디치는 대단한 불법행위를 벌이기는 했지만 세계적인 수준의 물건들을 보유하고 있었다. 평균적인 물건의 수준은 베키나의 것이 월등하게 우수하다. 메디치가 물건을 엄선하는 반면 베키나는 원만한 수준을 유지했다고 할 수 있다." 바로 이런 점 때문에 카피 조니capi zoni들이 다른 사람보다 그에게 물건을 내다 팔려고 했을지 모른다. 몬티첼리의 재판 과정에서 그가 몇 명의 도굴꾼들에게 월급을 주고 있었다는 사실을 알게 되었다. 도굴꾼들을 정식으로 고용하여 그들이 캐낸 물건들을 전부 사들이는 방식을 채택했다는 사실은 바젤 창고에서 발견된 물건에서 알 수 있다시피 베키나가 양질의 물건이면 사들인다는 확신을 주었기 때문에 가능하다.

베키나의 서류들을 검토해 보니 그의 물건들은 대부분 런던 소더비를

통해 팔려 나가고 있었다. 물론 런던 크리스티 경매에 내놓은 물건들만 모아 둔 파일이 하나 있었다. 베키나의 파일에는 경매된 물건의 종류와 경매 일자가 기록되어 있어서 고고학자들은 세계적인 미술품 경매회사의 경매를 추적하다보면 베키나의 행적을 알 수 있었을 것이다.

메디치가 에디션스 서비스라는 회사를 통해 경매회사에 물건들을 수탁했기 때문에 그의 이름이 공식적인 기록에는 나와 있지 않았던 것처럼 베키나 역시 90% 가까운 그의 물건들을 안나 스피넬로라는 이름으로 팔아 왔다. 안나 스피넬로는 결혼한 베키나 누이 이름이다(이탈리아어의 구어적 표현으로 '스피넬로'는 '연합'을 뜻함). 바젤에서 압수된 문서들 가운데 스피넬로의 이름으로 팔린 물목을 살펴보면 베키나가 경매물건의 낙찰, 유찰, 철회상태를 점검하고 있었기 때문에 그의 자필 흔적을 찾을 수 있다. 그런데 베키나도 하나 정도는 다른 이름을 사용했는데 주소가 부에노스아이레스로 되어 있었다. 이탈리아계 아르헨티나 사람인 안나 스피넬로의 남편이 이 일과 연관되어 있는 게 아닌가 싶다.

페리 검사와 펠레그리니가 보기에, 베키나는 1990년대 후반 무렵에는 더 이상 고미술품을 사들이지 않고 팔기만 하는 것 같았다. 그의 공급원들 가운데 일부가 구속되고 메디치 창고를 급습한 사건이 있은 후라서 그런 것도 있겠지만 바젤에서 베키나의 사업 규모는 줄어든 것처럼 보였다. 이제 베키나에게 스위스는 사업상 더 이상 안전한 나라가 아니라는 생각을 확인시켜 줄 뿐이었다. 그래도 페리 검사는 기습에 앞서 전화 도청을 계속했는데 그들이 목표로 하는 창고에 관한 얘기가 나오는 대화를 포착했다. 베키나가 "그들이 다른 곳도 찾아냈다고?"라고 말하는 내용을 들은 것이다. 이번에 포

착한 격앙된 대화 내용은 수사팀에게 엄청난 서류들이 보관된 베키나의 네 번째 창고를 발견하게 해주었다. 이번 기습수사는 시간이 많이 걸렸다. 2005년 9월에 네 번째 창고의 소재를 확인했지만 전체 서류 가운데 30%를 차지하는 이 문서들을 이탈리아 측에서 제대로 활용할 수 없었고 적절하게 소화해 낼 형편이 되지 못했다. 그렇지만 이 문서들이 수사에 새로운 지평을 열어 줄지도 모른다.

그건 그렇다치고 베키나가 디트리히 폰 보트머, 메트로폴리탄 미술관, 보스턴 미술관, 클리블랜드 미술관, 루브르 박물관과 긴밀한 관계를 유지하고 있다는 사실은 분명하다고 페리 검사는 말한다. 클리블랜드 미술관에서 일하던 큐레이터 아리엘레 콜츠로프는 1997년 미술관을 나와 뉴욕의 메린 갤러리에 합류했다. 베키나 창고에서 나온 서류 가운데 메린 갤러리에서 보내온 편지가 있었는데, 베키나가 고미술품 사진을 보내면서 그의 이름을 사진 뒷면에 적지 말아 달라고 부탁했다는 것이다. 그런데 페리 검사에게 베키나의 활동 영역이 메디치와 다르게 보이는 이유는 그의 주요 거래처가 일본이라는 사실이다.

❦

베키나에게서 나온 서류들은 그가 수 년 동안 두 명의 일본인 딜러를 상대해 왔음을 보여 준다. 그는 아르테미스 후지타를 운영하는 투스카 후지타와 여러 차례 런던과 스위스에서 화랑을 운영하기도 했던 노리요시 호리우치라는 일본인 딜러와 거래해 왔다. 1980년대 그들 사이의 빈번한 서신 왕래는 호리우치가 베키나에게서 구

입한 알라바스트론의 진위 문제에서 비롯되었다. 이 문제를 거론하면서 오간 서신 내용을 보면 호리우치, 베키나, 디트리히 폰 보트머, 로버트 가이가 얼마나 긴밀한 사이였는지를 알 수 있다.

1980년대 호리우치는 골동품계에서나 알려진 인물이었지만 1991년 그의 인생은 일대 전환기를 맞이한다. 그는 미호코 코야마를 만나 미호 미술관의 건립을 준비하게 된다.

미호 미술관은 특이한 설립 배경을 가지고 있다. 1997년 11월에 개관한 미호 미술관은 일본 섬유 재벌의 상속인 고야마가 입안했다. 고야마는 일본의 종교사상가 모키치 오카다(1882~1955)의 제자이기도 하다. 20세기 초 오카다는 인조 다이아몬드를 개발했다. 인조 다이아몬드의 개발은 그에게 부를 가져다 주었고 예술을 탐미하고 사상과 영혼의 문제를 탐구할 수 있게 했다. 인간이 '기도, 유기농법, 찬미'를 통해 질병과 가난, 갈등을 제거하지 않는다면 지구에 닥칠 대재난으로 말미암은 성스러운 영적 존재의 '재림'이 임박한다는 것이 그의 종교적 가르침의 핵심이다. 오카다 신앙체계의 3단계는 '미적 체험으로 영혼을 정련시키려는 것이 기본적인 가르침'으로 미호 미술관 설립의 동인이 되었다.

오카다 사후에 미호코 고야마는 신지 슈메이카이神慈秀明會로 알려진 자신의 종교재단을 건립했는데 수천만 명에 이르는 추종자를 이끌고 있었다. 미호코는 일본의 전통적인 제의용 다기를 수집하고 있었기 때문에 처음에는 일본의 고미술품 전문 미술관을 계획했다. 그런데 미술관 설계를 맡았던 I. M. 페이와 미술관 설립을 의논하던 중에 전 세계 각지의 고대 유물들을 전시해야만 일본에서도 독보적인 미술관이 탄생할 수 있다는 제안을 받았다.

교토에서 남동쪽으로 한 시간 가량을 가야 하는 미호 미술관은 시가라키산 속에 위치하고 있어 아주 환상적인 진입로를 선사한다. 협곡을 가로지르는 400피트 높이의 현수교가 길을 안내하는가 하면 철제 터널이 산을 관통하고 있다. 미술관은 계곡 건너편에서도 보이는데 반쯤 숲에 가려 있거나 가끔씩 안개에 싸여 있다.

미술관 건축과 설계에 2억5000만 달러가 들었다고 한다. 1997년 11월 개관에 맞추어 천여 점의 미술품들을 구입했는데 그 가운데 300점이 뛰어난 가치를 지녔다는 데 이의를 제기하는 사람은 없었다. 1991년부터 미술관 개관까지 7년 동안 미술품 구입 담당자는 호리우치였다. 1991년 미호코 코야마와 그녀의 딸을 만나고 나서부터 이들 세 사람은 절친한 친구 사이가 되었고 호리우치는 미술관의 해외 미술품 구입에 쓰일 거대한 예산―전하는 바에 따르면 2억 달러 가량―을 다루는 컨설턴트로 임명되었다.

지난 7년 동안 논란이 전혀 없었던 것은 아니다. 호리우치는 I. M. 페이와 몇 번이나 격렬한 논쟁을 벌였다. 페이는 호리우치의 미술품 구입 계획에 맞추어 끊임없이 설계를 변경시켰다고 불평했다. 증거가 충분하지는 않지만, 호리우치가 별다른 고고학과 미술사적인 전문지식이 없어 구입한 미술품들 가운데 가짜가 있었다는 것이다(그의 전공은 법률이었다). 자신의 명예를 훼손하는 소문을 호리우치가 인정할 리는 만무하다. 미술관 소장품 구입 가운데 90년대 초반 이란의 웨스턴 케이브에서 도굴한 미술품들을 밀반출했다는 소문도 있었다.[39] 이렇듯 미호 미술관 소장품의 대부분은 출처가 없는

39 393~395쪽 참조.

것이 분명했다.

호리우치의 결정으로 취득한 소장품 가운데 아주 적은 양만 경매를 통해 구입했다. 호리우치가 제공한 유일한 정식 인터뷰에서 그는 '최고의 딜러에게서 최고의 가격으로' 취득했다고 말했다.

1991년 그와 미호코 코야마의 첫 만남은 "운명이 우리를 묶어 주었다"라고 그날 있었던 인터뷰에서 대답했다. 운명보다 더한 어떤 것이 있었을지 아직은 아무도 모른다.

베키나의 서류 가운데 1991년 제네바에서 채권자 회의가 있은 후에 작성한 협정서가 있었다. 이 채권자 회의는 호리우치가 네 명의 채권자에게 엄청난 부채를 지고 있었지만 부채상환 능력이 전혀 없었기 때문에 베키나를 포함한 네 명의 스위스 딜러가 모임을 요청한 것이다. 회의를 거쳐 작성한 협정서에 참석자들은 서명했다. 호리우치가 네 명의 채권자를 대신하여 일본에서 활동하는 대리인이 되어야 한다는 결정을 내렸다. 스위스 딜러가 이런 결정을 내린 때부터 호리우치는 그들에게 직접 미술품을 구입할 수도 팔수도 없는 대신, 거래 가격은 그들이 정하며 거래 가격에 따라 수수료만 챙길 수 있다는 말이다.

채권자 회의나 호리우치와 미호코 코야마의 만남을 자세히 들여다보니 이 일이야말로 지독한 행운이 아니고 무엇일까 싶다. 운명은 이들 두 사람만을 만나게 한 것이 아니라, 고미술품 지하세계를 세계적인 규모의 미술품 펀드와 연결시켜 주었다. 베키나의 서류들이 진실을 드러낼수록 미호 미술관의 소장품들이 어디서 나왔는지 의심할 필요조차 없게 되었다.

세 곳의 창고를 기습당한 후 로지 베키나는 스위스와 이탈리아 사법 당국에 협조하기를 거절했고 경찰은 그녀를 구치소에 넣었다. 이런 상황은 어느 정도 의도한 효과를 얻을 수 있게 해 주었다. 주요 공급원 가운데 한 사람이 몬티첼리였다는 점, 그리고 비밀 동맹의 존재를 어느 정도 시인했다는 점이다. 로지 역시 자신의 변호사 마리오 로버티—프레드리크 차코스와 로빈 심스가 고용했던 변호사—와 접촉했다. 그는 베키나에게 전화해서 부인이 구속되었다는 사실을 알려 주었다(바로 이 통화를 하면서 베키나는 경찰이 '다른' 창고를 찾아냈는지 물었다). 아내가 구속된 사실을 알자 베키나는 변호사에게 지금 당장 시칠리아에서 바젤로 가겠다는 말을 아내에게 전하라고 했다.

팔레르모에서 바젤로 곧바로 가는 항공편이 없었기 때문에 베키나는 밀라노에서 비행기를 갈아타야만 했다. 팔레르모를 출발한 비행기가 밀라노의 말펜사 공항 게이트에 도착하는 순간 베키나는 체포되어 로마로 이송되었다. 베키나는 심문도 받기 전에 몸이 아프고 정신도 혼미하기 때문에 구속이나 심문을 감당할 체력이 되지 못한다고 주장했다. 흔해 빠진 술수에 페리 검사는 관심을 보여 주었다. 피의자의 이런 주장은 이탈리아에서는 아주 흔히 사용되는 기본 전술이기 때문이다. 정신과 의사에게 베키나를 진단하게 했는데 기억력에 약간의 문제가 있긴 하지만 감옥 생활을 충분히 감당할 만큼 정상이라고 했다. 그는 6주 동안 감옥에 있었다. 이탈리아 법에 따르면 6주간의 구치 생활이 끝나면 자동적으로 석방된다.

페리 검사가 그를 여덟 시간 동안 심문했지만 별다른 성과가 없었다. 베키나는 이 책에서 거론된 사람—프레드리크 차코스, 메디치, 심스, 헥트, 코티에르 안젤리, 마리온 트루('아주 멋진 여자'라고 함), 디트리히 폰 보트머— 대부분을 안다고 시인했다. 베키나의 창고에서 나온 서류에 이들의 이름이 사방에 깔려 있었기 때문에 모른다고 할 수 없었을 것이다. 그렇지만 그의 아내가 몬티첼리에게 물건을 공급 받았다고 한 진술은 전혀 인정하지 않았다. 페리 검사는 "오직 그가 한 말이라고는 파레 살로토fare salotto뿐이었다"고 한다. 이탈리아어에서 salotto란 "방에 앉아 있다"를 말한다. 심문 내내 노변한담(난롯가에 앉아 여담이나 즐긴다는 의미)이나 했다는 뜻이다.

여덟 시간 동안 진행된 심문에서도 베키나와 메디치의 차이는 확연하게 드러났다. 메디치가 자기 과시적인 면이 강하고 자주 울분을 토하는 반면, 베키나는 말을 자제하고 침착하기까지 하여 좀처럼 이해할 수 없는 점잖은 시칠리아인의 모습을 보여 주었다. 날카롭고 뾰족한 콧날, 길고 부드러운 머릿결, 작고 마른 체구의 베키나는 생김새부터 메디치와는 판이하게 달랐다. 아무것도 시인하지 않았지만 그렇다고 요란스럽게 굴지도 않았다. 페리 검사는 "메디치와 달리, 베키나는 한 번도 자신이 결백하다고 나를 설득하려 들지 않았다"고 말했다.

❦

로버트 헥트, 자코모 메디치, 지안프랑코 베키나, 마리온 트루, 이들은 모두 비슷한 죄목으로 법정에 섰다. 불법 공모, 불법 거래, 도

굴 문화재 불고지 혐의, 장물 취득. 이번 재판은 고고학과 범죄의 역사, 세계문화유산 정책, 지중해 연안 국가들의 외교정책에 있어 아주 획기적인 사건이다. 이 재판으로 이 문제에 대한 세계적인 관심과 태도, 윤리적 신념이 점차 진일보하고 있다는 점을 확실히 보여 주고 있다. 그런데 문제는 이런 인물들에 대한 법적인 파멸이 주요 쟁점이 아니라는 것이다. 이런 일들이 우연하게 발생된 것들이 아니라면 여기 거론된 인물들의 법적인 파멸이 더 이상 주요 쟁점이 되어서는 안 된다는 것을 말하고 싶다. 약탈 문화재 불법거래의 규모와 이들 범죄 조직의 특성, 상습적인 사기행위, 도굴, 도굴된 문화재의 뛰어난 작품성, 큐레이터들과 컬렉터, 지하조직에 몸담은 인물들의 삶을 심층적으로 투시하는 일들이 우리가 할 수 있는 전부였다. 재판부가 이들 사건에 대한 평결을 어떻게 처리하든 불법거래 네트워크의 하위 조직원들은 이미 재판정에 섰고 유죄 선고를 받았다. 외국 미술관과 박물관에 있는 3천여 점의 미술품들이 이탈리아로 반환 중이다. 이론의 여지없이 반환 작업은 앞으로 더 늘어날 것이다.

재판의 결과에 상관없이 2005년 11월, 게티 미술관의 아스테아스 도기가 굴리엘미 컬렉션의 청동 촛대와 함께 이탈리아로 반환되었다. 게티 미술관의 반환 행위는 시의적절했고 상징적인 의미가 컸다. 콘포르티 대령이 바라던 대로 게리온 작전은 수사의 범위를 이탈리아 국경을 넘어 세계적 미술관과 박물관으로 확대시켰고 컬렉터들이야말로 진짜 도굴꾼들이란 사실을 보여 주었다. 도굴된 아스테아스 도기가 베키나의 손을 거쳐 게티 미술관으로 갔다면 청동 촛대와 장물은 메디치와 헥트의 손을 거쳐 그곳에 도착했다.

21

맺는말

$5억+무덤 100,000기 약탈=치펀데일의 법칙

크리스토퍼 치펀데일 박사는 캠브리지의 고고인류학 박물관에 근무하는 명철한 고고학자이다. 호방하고 에너지가 넘치는 웃음소리가 옥스퍼드 대학까지 들릴 정도라는 그는 《안티쿼티Antiquity》 (고미술품)의 편집자로 10년 간 일하고 있다. 안티쿼티는 고고학자들이 1927년에 만든 전문학술지로서 이 분야에서 최고를 자랑한다. 그는 초기인류의 암각화 분야에서 권위를 인정받고 있다. 그의 동료인 웨일즈 출신의 데이비드 질 박사와 함께 학문적으로 시급한 연구주제인 약탈된 고고유물에 대한 연구에 착수했다.

미국 고고학회의 공식 학술지 《미국 고고학회지American Journal of Archeology》에 발표된 적이 있는 치펀데일과 질 박사의 연구는 광범위하게 만연된 약탈과 도굴로 인류의 과거가 얼마나 위협받고 있는지, 세계적으로 손꼽히는 신생 컬렉션의 제물로 바쳐지고 있는 수많은 고대 유물들이 고고학적으로 얼마나 무의미한지를 보여 주

고 있다. 그들 연구의 핵심은 도굴과 약탈을 기반으로 사기와 책략이 난무하는 고미술품 시장이야말로 탐욕과 허영이 만연한 죄악의 구렁텅이라는 점을 보여 주려고 했다.

치펀데일과 질은 전통적인 연구방법을 사용했다. 열정과 끈기로 무장하여 세상에 잘 알려지지 않은 학술지나 먼지가 잔뜩 쌓인 문서를 추적 조사하는 방식을 택해 세부적인 사실들에 세심한 주의를 기울였다.

먼저 치펀데일과 질은 완전하게 기록이 남아있는 세 개의 '경매 시즌'을 선택하여 연구에 필요한 통계 자료를 산출할 수 있었다. 다음의 통계자료는 세계적인 경매회사에 경매를 의뢰한 고미술품 가운데 이력을 밝힐 수 없는 물건의 비율을 말한다. 이것은 단지 '표면에 드러난 사실'에 불과하다.

	1994년 12월	1997년 5월	1997년 7월
	런던	뉴욕	런던
본햄스	98%	없음	94%
크리스티	92%	89%	86%
소더비	79%	[67%]	73%
평균	89%	76%	86%

뉴욕의 상황이 런던만큼 심하다고 보기는 어렵다. 본햄스에서 경매에 붙인 작품들 가운데 출처가 없는 비율이 가장 높았지만 그 당시 크리스티와 소더비에서 팔린 물건들보다 가격 면에서는 훨씬 저렴했다(그때 이후로 앞으로 논의할 내용들과는 사정이 많이 변했음).

물론 경매회사에서 경매에 붙여지는 물건들 가운데 출처가 없는 물건이라고 해서 반드시 불법 도굴되거나 외국에서 밀반입된 것은 아니라고 변호할 수도 있다. 출처 없는 물건들 가운데에는 지금의 문화재 관련 법률이 정비되기 전에 출토국가에서 반출되어 오랫동안 수집가의 소장품으로 보관해온 물건도 있고, 다락방에 처박혀 있다가 돈이 필요한 미망인이나 노부인이 처분하려고 내놓은 물건이 있을 수도 있다. 하지만 이 책에서 다루고 있는 증거들은 이런 사정과는 전혀 다른 차원의 문제다.

치펀데일과 질 역시, 그런 주장이 터무니없는 말이라고 한다. 그들은 한 걸음 더 나아가 그런 말들은 '둘러대기 편한 변명'에 불과하며, 실제 미술품 거래에서 가장 흔히 쓰이는 거짓말이라고 맹렬한 비난을 퍼부었다. 현대의 대표적인 컬렉션(레비-화이트, 플라이쉬만, 조지 오르티츠, 예루살렘 이스라엘 박물관의 에트루리아 컬렉션, 케임브리지 대학 피츠윌리엄 미술관의 아시아 컬렉션 크로스로드)을 조사하면서 569점에 관한 작품 이력을 추적할 수 있는 데까지 모조리 추적해보았더니 101점(18%)이 이미 기존의 다른 컬렉션(그리 오래되지 않은)에 있었던 작품이라는 사실을 알아냈다. 컬렉터들이나 경매회사는 적법한 출처가 있는 작품이라면 이력에 대한 자세한 내용을 공개하기 때문에(적법한 이력이 있다는 사실로도 작품의 가치를 더 높여준다), 최근에 조성된 컬렉션의 82%가 출처가 없다는 얘기가 된다.

이런 통계 수치는 일단 접어두고 지난 30년 동안 확인이 가능한 다른 네 개의 컬렉션 작품, 546점 가운데 449점—또 다시 82%—이 연구자들의 주목을 받게 되었다. 이 사실은 굉장히 의미하는 바가 크다. 미국 고고학회가 1973년 12월 31일 이후로 회원들의 출처

없는 고미술품들 취급을 금했으며 시장에 내놓는 것조차 금지했기 때문이다.

치펀데일과 질은 이런 통계 수치를 얻어냄으로써 지난 30년 동안 선보였던 고미술품 컬렉션의 수작들 가운데 대다수가 출처도 없는 물건이었다는 점을 분명히 하고 있다. 다시 한 번 더 말하지만, 경매회사나 컬렉터들은 시장의 특성상, 경매에 나온 물건들이 제2차 세계대전 이전에 다락방에 잠들어 있었다는 사실을 밝혀낼 수만 있다면 어떻게라도 밝혀내서 기정사실로 만들어 세상에 널리 알렸을 것이다. 그런데 그들이 그렇게 하지 않았다는 점은 상당히 의미하는 바가 크다.

이번 조사의 결론은 이런 점들로부터 자유로울 수 없다. 유서 깊은 컬렉션이나 다락방에서 잠들고 있던 고미술품들은 극소수에 불과하다. 이력이 없는 대다수의 고미술품들은 불법 도굴되거나 불법 거래된 물건들이었다. 그것도 아주 최근에.

경매회사나 컬렉터들이 작품의 출처에 대해 '편리하게 둘러대는 말'들도 이제 진실을 드러낼 수밖에 없다. 치펀데일과 질이 작품의 출처를 조사한 경매와 컬렉션에서 590점의 미술품 가운데 395점—70%—이 애매하거나 교묘한 표현을 사용한 것으로 나타났다. 이러이러한 장소에서 '나왔다고 전하는'이 아니면, '전하는 바에 따르면' X섬에서 나온 것이거나, Y라는 도시에서 '나온 것으로 보이는'이라는 표현이 사용되거나, 명제표에 '?'라고 적는 경우도 있다. 치펀데일과 질이 지적한 바와 같이 "누가 어떤 근거에서 그런 주장을 한다는 말을 밝히면서 어디에서 '나왔다고 전하는'과 같은 표현을 사용해야 되지 않을까? 그렇지 않다면 '나왔다고 전하는'이란 말은

'그렇게 되기를 원한다'로 보아야 하지 않을까?"

발굴 장소를 제시해 두었다 해도 고고학적인 의미가 전혀 내포되지 않은 애매한 수사학적 표현으로 치장한 것이 대부분이었다. 딜러들은 '터키'라고 쓰는 대신 '아나톨리아', '소아시아', '흑해 연안', '이오니아' 등의 용어를 자주 사용한다. 컬렉터의 큐레이터들과 경매회사의 도록 담당자들이 그럴싸하게 보이도록 포장한 출처들로 도록을 가득 채우고 그 일에 대한 수수료를 받은 것으로 보인다. 그러나 그들의 이런 노력은 속이 뻔히 들여다보이는 속임수에 불과하며 상업적인 가치를 높이기 위해 고안해 낸 장치일 뿐이다.

의구심이 드는 사람들은 치펀데일과 질의 다음 행보에 관심을 가질 만하다. 그들에게도 이 연구는 용기를 필요로 했으며 진행에 난관이 너무 많았다. 그들은 경매회사와 컬렉션의 초기 작품들의 이력을 추적하기 시작했다. 먼지가 잔뜩 쌓인 문서들을 뒤지거나 발행 부수가 극히 적어 잘 알려지지 않은 도록의 소재를 찾는 작업도 필요했다. 그들의 노력에 힘입어 작업은 빠른 속도로 진행되었으며 꽤 많은 사실들이 드러났다. 그들의 말을 빌면, 대다수 작품들의 출처가 '미봉책'에 불과하다고 한다. 솔직하게 말하면 이들 작품의 출처가 이러 저러한 곳에서 변경되기도 했는데 도무지 이해할 수 없는 사례들도 있었다.

그들이 조사한 전시 도록 가운데 1976년 독일 칼스루에 박물관에서 전시되었던 '키클라데스 예술과 문명전'이 있다. 이 전시회는 가장 의미 있는 키클라데스 유물전이라는 평가를 받고 있었다. 41번 전시 작품은 추상적인 인물상이었는데 '출처 미상'이라고 표기되어 있었다. 대략 12년이 지난 1987년, 버지니아 리치몬드에서 '초기

키클라데스 미술, 미국 컬렉션 전'이란 전시 제목으로 열렸을 때에는 같은 작품을 '낙소스 섬에서 최근 출토됨'이라고 표시했다. 어떻게 두 전시 사이에 이런 일이 생길 수 있단 말인가? 그렇지만 1987년 전시 도록에는 이 점을 분명하게 밝혀 두지 않았다. 또한 177번 대리석 두상이 칼스루에 전시에서는 '출처 미상'이라고 적혀 있었지만 리치몬드 전시에서는 '케로스 섬에서 최근 출토됨'이라고 표시되어 있었다(생각이 있는 고고학자라면 이 부분을 마땅히 경계했을 것이다. 케로스 섬은 불법 도굴로 유명한 곳이기 때문이다). 칼스루에 전시에서 가장 눈에 띄는 작품은 '아티카에서 출토된 부장품의 일부'라고 표시되었던 대리석 인물 군상이었다. 앉아 있는 여자와 쭈그리고 앉은 두 여자 뒤로 아이들이 서 있고 동물과 사발이 조각된 작품이다. 1987년에는 '포르토 라프티 근처 작은 섬에서 출토된 것으로 전함'으로 바뀌었다. 1990년 뉴욕 메트로폴리탄 미술관에서 조각 군상이 다시 한 번 전시되었는데 이번에는 '유보이아 섬에서 출토된 것으로 전함'으로 표시되었다. 마지막 작품은 셀비 화이트-레온 레비 컬렉션의 여인 소상으로, '신의 영광'이란 전시에서 선보인 작품이다. 1988년 클리블랜드 미술관 '청동기 시대 인체 표현 전'의 전시도록에서 이 작품은 '시리아 또는 레바논 출토'로 표시되었다. 1990년 메트로폴리탄 전시에서는 같은 작품이 '이집트 출토'로 둔갑했다.

몇 가지 사례만 들었을 뿐, 아직 발표하지 않은 사례들이 더 많이 있다. 여기서 말하려는 것은 지극히 평범한 사실이다. 그들이 조사한 고미술품들의 출처 대부분은 꾸며낸 것이다. 도굴과 불법 거래 사실을 은폐하고 미술품의 가치를 높여 보려는 의도에서 둘러댄 편리한 거짓말일 뿐이다.

경매회사와 개인 컬렉션의 고미술품 이력이 허위로 날조된 사실을 광범위하게 다루고 난 다음, 치펀데일과 질은 세계 유명 박물관과 미술관, 여러 기관의 고미술품 실태 조사에 들어갔다. 최근 몇 년 동안 도굴된 사실이 분명한 고미술품을 소장한 것으로 알려진 런던 로열 아카데미, 영국 케임브리지 피츠윌리엄 미술관, 상트페테르부르크 에르미타주 박물관, 뉴욕의 메트로폴리탄 미술관 등이다.

치펀데일과 질은 연구에 대한 부담을 분명히 느꼈을 것이다. 대영박물관은 지금 어떤 종류의 도굴 미술품과도 접촉하지 않으려고 상당히 치밀하고 조심성 있게 접근하는 편이다. 그런 노력을 기울이는 대영박물관과는 달리, 앞서 말한 기관들은 현란하고 과시적인 전시를 지원하겠다는 컬렉터의 아첨에 먼저 귀 기울이고, 작품에 대해 연구자들의 객관적인 평가를 듣기보다 작품의 가치를 떨어트릴지도 모를 사람들을 소개받는 데 열중하고 있다. 미술관과 박물관의 이런 풍토 때문에 컬렉터들은 주로 약탈 문화재들로 구성된 자신의 컬렉션을 합법화시킬 수 있다. 치펀데일과 질은 큐레이터의 야심과 황금만능주의가 고고학을 타락시켰다고 주장한다.

가장 먼저 개최된 전시회부터 살펴보도록 하자. 1990년 메트로폴리탄 미술관에서 열린 '과거의 영광' 전시회의 제목은 셸비 화이트와 레온 레비 컬렉션에서 나왔다. 치펀데일과 질은 이 컬렉션의 4%만이 출처를 밝힐 수 있다고 한다. 90%가 출처가 없으며 나머지 6%는 우리가 너무도 잘 알고 있는, '출토된 것으로 전해지는 물건'이거나 '~출토일 수도 있는 물건'이다.

1992년 케임브리지 대학 피츠 윌리엄스 미술관의 '아시아의 교차로'전에는 시작부터가 애매한 컬렉션이 포함되어 있었다. 'A.I.C.'가

도대체 무엇인지 전혀 알 수가 없었지만 다들 캘리포니아의 닐 크라이트만이 관련되었을 것이라고 생각했다. 닐 크라이트만은 1980년대 초반부터 이 컬렉션에서 가장 비중 있는 물건을 소유하고 있었으며 이번 전시회 준비에 참여한 사람이다. 이 컬렉션의 88%가 전시회 전에는 이력이 없는 상태였는데 전시회를 통해 합법적인 이력을 가지게 되었다. 치펀데일과 질은 피츠윌리엄스 전시회에 대영박물관, 애슈멀린 박물관, 루브르 박물관에서 온 작품들이 함께 선보였기 때문이라고 한다.

1994년 런던의 로열 아카데미에서 조지 오르티츠 콜렉션 전시회가 '절대자를 찾아서'란 제목으로 열렸다. 23%는 출처를 전혀 밝힐 수 없었고, 62%는 '~이라고 전하는', '~라고 주장하는', '~으로 추정되는' 정도로 분류할 수 있었다. 나머지 15%는 조작된 출처를 사용한 것으로 분류했다.

치펀데일과 질 연구의 목표는 세계적인 컬렉션에 불법 도굴 문화재가 한두 점 있다는 주장을 하려는 것이 아니라, 대다수가 약탈, 도굴 문화재라는 것을 말하려고 했다. 출처를 제공할 수 없다는 사실은 최근 들어 알려지게 되었다. 그런데 세계적으로 유명한 박물관과 미술관은 이런 사실에 꿈쩍도 하지 않고 있다.

❦

치펀데일과 질은 불법 도굴된 문화재와 밀반출된 문화재 간의 긴밀한 관계를 집중적으로 추적함과 동시에 불법 거래의 또 다른 측면인 문화재 위조에 대해서도 관심을 가졌다. 옥스퍼드 대학 열발

광 실험실the thermoluminescence laboratory in Oxford에 따르면, 의뢰받은 고미술품의 40%가 '최근에 제조된 것'으로 밝혀졌다고 한다(스파게티 요리 시간을 측정하듯 가짜 키클라데스 조각상의 연대도 알아낼 수 있다고 한다).

자신의 소장품 가운데 가짜가 있을 수 있다는 사실을 인정하고 싶지는 않지만 결국에는 인정하는 컬렉터들은 정말 드문 것 같다. 흔히 볼 수 없었던 키클라데스 고대 유물이 세상에 알려지게 되었는데, 더 중요한 사실은 그 물건의 출처를 밝힐 수 없다는 데 있다. 키클라데스 인물상만 가지고 진위를 가리기는 무척 어렵기 때문에 (돌로 만든 조각에는 과학적 장비를 동원한 실험도 통하지 않기 때문이다) 이 분야의 미술품이 전부 위작일 가능성도 있다.

고고학적으로 이 문제는 상당히 심각하다. 팔뚝 크기 정도의 키클라데스 인물상을 열광적으로 수집하던 때가 있었다. 인물 소상이 경매장에 등장하여 인기를 모은 후에 커다란 조각상이 시장에 비싼 가격으로 나오기 시작했다. 사이즈가 큰 조상 가운데 단 두 점만이 출처를 제시할 수 있었는데, 1900년 이전에 발굴된 것이었다(지금은 아테네 국립 박물관에 소장되어 있다). 고고학계가 진품을 보고 가짜라고 말할 리는 없다. 하지만 최근 시장에 나온 대형 조각상들을 무슨 수로 구입할 수 있었으며 진품보다 비싼 가격을 부르는 상황을 어떻게 납득할 수 있겠는가? 우리의 대답은 간단하다. 그럴 일은 없다는 것이다. 똑같은 문제가 남성 상에도 나타났다. 출처를 확인할 수 있는 작품들은 모두 여성 상이었고 여태까지 남성 상은 발굴된 적이 없었다. 그래서 다시 한 번 강조하지만 시중에 나와 있는 키클라데스 남성 상은 모두 가짜다.

최근 개인 컬렉션이나 경매장에 등장한 미술품의 상당 부분이 출처가 없는 미술품이라는 점은 상업주의에 물든 경매회사와 별 생각 없는 컬렉터들이 저지른 폐해가 어느 정도인가를 알 수 있게 하는 하나의 척도가 된다. 그런데 치편데일과 질은 사태가 훨씬 더 복잡하고 미묘하다고 한다. 그들은 경매에 나온 물건들과 컬렉터들이 수집한 물건을 조사 연구해 본 결과, 이 물건들과 고고학적인 맥락 사이에서 적어도 다섯 가지 점들이 '유실된다는' 사실을 확인했다. 유실의 다섯 가지 형태를 종합해 보면 고미술품 수집에 대한 엄청난 비난을 면하기 어렵다. 적절한 이론이 지원되지 않는 수집은 목적도 없을뿐더러 오히려 더 많은 해악을 줄지 모른다.

이미 지적한 대로 문화재 유실은 출처 없는 미술품의 광범위한 분포와 더불어 대량의 위작이 판치고 있다는 점이다. 그 점은 접어 두고라도 고고유물이 발굴될 때는 한꺼번에 무더기로 쏟아져 나오는데, 발굴 상황을 놓친다는 점이 고고학계의 엄청난 손실이다. 이것과 관련하여 치편데일과 질은 수없이 많은 사례를 소개할 수 있겠지만, 두 가지 정도면 충분하다.

게오르그 오르티츠 컬렉션의 코린트식 테라코타 토끼와 무용수 장식은 에트루리아로 추정되는 지역의 '묘에서 함께 발굴된' 것이라고 말한다. 만약 무덤의 안전이 보장된 환경이었다면 무덤은 우리에게 말을 걸어 그곳의 주인이 누구인지를 말해 주려 했을 것이다. 발굴 현장이 보존되었다면 서로 어울리는 짝이 아닌데 토끼와 무용

수 장식이 함께 놓인 이유와 그것의 특별한 의미가 무엇인지를 설명해 주었을 것이다. 이러한 고고학적 지식이 뒷받침되지 않고서는 모든 노력이 헛수고다. 또 다른 사례로는 두 점의 헤라클레스 청동 소상이 있다. 케임브리지 피츠윌리엄스 박물관 '아시아의 교차로' 전시회에서 선보인 이 작품은 아프가니스탄에서 같이 발굴되었다고 한다. 이 작품은 여태껏 보기 힘든 물건이었기 때문에 함께 나왔다고 하면 작품의 가치가 올라간다. 그렇지만 누가 이 말을 믿을 수 있을 것이며 도대체 두 점의 헤라클레스 청동상이 함께 발굴된 의미는 무엇일까? 알 수 없는 노릇이다. 경매 카탈로그에는 함께 출토되었다고 표시된 물건들이 많지만 과연 이런 사실을 입증할 수 있을까? 딜러나 약탈꾼들의 이익에 부합하여 이 물건들이 함께 나왔다는 말들만 난무하면서 경매 가격만 높아진다.

치펀데일과 질은 '희망 사항'이라고 이름 붙인 현상을 통해 이런 일들이 얼마나 부질없고 무익한 것인지 다시 한 번 강조한다. 이 점에 대해서는 세 가지 사례를 들고 있다. 키클라데스에서 출토된 것이라고 주장하는 오르티츠 컬렉션의 대리석 '알'을 첫 번째 사례로 꼽을 수 있다. 이 물건의 연대를 기원전 3,200~2,100년으로 추정한다. 그렇지만 발굴 장소에 대한 설명과 출처에 대한 확인을 제공할 수 없다면 그리스 섬에서 흔히 발견할 수 있는 달걀 형상의 자갈돌과 무엇이 다르겠는가. '알'이라고 이름 지었기 때문에 예술가의 제작 의도와 유물의 용도가 제의용이라고 하지만 아직 고고학적으로 검증된 사항은 아니다. 컬렉터의 독단일 뿐이다.

유사한 사례로 오르티츠 컬렉션에는 흙으로 구워 만든 삼족 의자가 있는데, '왕좌'라고 부른다. 이렇게 부르는 배경에는 미케네인들

은 '사자의 무덤에 부장품을 넣어주는' 풍습이 있었는데 바로 그런 용도로 제작한 물건이라고 생각했던 것 같다. 발굴 당시의 사정을 알 수도 없는 상태에서 누군가는 미케네 사람들이라고 주장하는가 하면, 우유를 짤 때 사용하는 의자처럼 생긴 물건이 자기들 필요에 따라 용도를 정할 수 있다니, 정말 기가 막힌다. 아무래도 컬렉터들의 희망사항이 객관적인 연구보다 우선한 것 같다.

세 번째 희망사항은 평범한 진흙 토기와 대리석 인물을 종교적 제의에서 중대한 역할을 하는 흥미롭고 신비한 조각상, 즉 '우상 idol'으로 보려는 데 있다. 그것들이 세간의 '별다른 관심을 끌지 못해서' 가격이 낮았던 때가 있었는지 우리로서는 알 수 없다. '우상'이라는 말로 해석을 하지만 인물상이 신성한 모습을 드러내거나 죽은 자를 재현한다든가 다른 역할을 했는지 확인할 수 있는 방법이 전혀 없다. '우상'이란 말은 모호한 정의에 불과하며 더 이상 그런 뜻으로 해석해서는 안 된다.

다양한 방식으로 연구 성과들이 폄하되었으며 아무 배경 지식도 없는 컬렉터들의 희망사항이 객관적이고 체계적인 지식으로 정비된 학자들의 연구보다 우선시 되었다. 지적인 부정행위로 볼 수 있다.

경매시장의 가격 날조 행위와 돈은 있지만 전문 지식이 전혀 없는 컬렉터들이 설쳐댄 결과, 누가 봐도 조작되었다는 생각이 드는 키클라데스 인물상이야말로 과거 역사에 대한 우리의 인식이 왜곡된 대표적 사례라고 할 수 있다.

이런 비이성적이고 우스꽝스런 부정행위를 극명하게 보여 주는 사례는 키클라데스 조상들을 감정할 때 '마스터'의 작품으로 분류하는 방식에 있다. '두마스 마스터', '베를린 마스터', '피츠윌리엄스

마스터', '코펜하겐 마스터'라는 식이다. 심지어 크리스티 경매 카탈로그에는 '슈스터 마스터 양식을 보이는 작품'이라는 도판해설이 나오기도 한다. '마스터'라는 개념은 르네상스 미술을 이해하기 위해 만들어 낸 것이며 마스터 개념을 적용시키기 위한 두 가지 주요 요소들은 키클라데스 미술이나 다른 형태의 고대유물에는 적용되지 않는다. 첫째, 르네상스 시대에는 독자적인 스타일로 작품을 창조해 냈기 때문에 아류 화가들의 모범적 선례가 되기에 충분한 대가들이 존재했다는 의미가 마스터라는 개념에는 포함되어 있다. 두 번째 의미는 전통적으로 사용해 온 것처럼, 작가를 모르는 상태라 하더라도 작품의 특징만 보면 누구의 것인지 알 수 있는 화가들로 마스터의 자격을 제한해서 사용했다. 앞에서 언급한 적이 있듯이, 뛰어난 감식안을 지녔던 이탈리아 출신 조반니 모렐리의 사상을 근간으로 하여 버나드 베렌슨이 발전시킨 개념이다. 서명이 없는 작품이라 하더라도 무의식적인 부분, 예를 들면, 주름의 표현 방식 같은 장식처리와 인체 표현에서 귀를 처리하는 방식에 따라 작가를 감별할 수 있다고 그들은 주장한다. 따라서 우리가 'S. 바르톨로메오 마스터'의 회화 작품이라 이름 붙일 때에는 쾰른과 뮌헨 등지에서 제작된 제단화를 가리키며 위트레히트 출신 화가 양식이라는 의미도 포함한다. '수태고지 마스터'라는 말은 아헨, 암스테르담, 로테르담 성당의 삼면 제단화를 말하며 플랑드르 화가들의 미술 양식을 일컫는 말이기도 하다.

키클라데스 미술에 관한 학문적 전통은 부패해 있다. 첫째, 작가의 특징에 따라 그 작품에다 '마스터'란 이름을 붙여 준다든가, 특정 기법을 보이는 작가의 주요작품에 '마스터'란 이름을 붙이는 대

신, 미술품을 소장한 사람의 이름을 본 따서 만들었다. 소장자가 소장한 미술품 컬렉션의 일부라든가 소장품전이 개최된 미술관 이름을 따 '~마스터'란 이름을 붙였지만 두 가지 이유를 겨냥하고 있다. 이 얼마나 훌륭한 조각상인가라는 점을 과시하기 위한 상업적인 목적과 소장자를 치켜세우기 위함이다. 키클라데스 인물상의 다양한 모습에 대한 연구는 불가능하거나 애시 당초 학문적 연구 성과를 바라지도 않는다는 점, 그 가운데는 '아류'도 있다는 사실을 부정할 수 없다. 제시되어 있는 자료들을 살펴봤을 때 '마스터'라는 말은 아무런 가치가 없다.

키클라데스 미술을 섬의 분포(낙소스, 파로스, 이오스 등등)에 따라 지역적으로 분류하는 것은 전혀 의미가 없다. 이 섬에서 출토되었다는 대부분의 출처 역시, 근거가 희박해서 가치가 없기 때문이다.

일부 키클라데스 조각들은 인체 비례를 염두에 두고 '카논'과 같은 비율을 사용했다고 주장하는가 하면 인체비례법칙을 발전시켰다는 의미에서 '후기 카논'이라고 부르기도 한다. 이런 주장은 '고고학적 발굴 과정을 거친' 작품 만큼이나 출처가 없는 미술품—따라서 가짜일 수도 있는 작품—에 근거를 두고 있다. 이런 주장을 하는 사람들은 키클라데스 조각의 복잡한 인체비례를 만들어 내려면 수학적 이해가 전제되어야 한다고 말하고 싶겠지만 그것을 뒷받침할만한 증거는 거의 없다. 이런 현실을 감안할 때 '카논'이라든가 비례감에 대한 변천이라는 개념을 논하기에는 턱없이 부족하다. 보다 확실한 발굴 자료가 확보된다면 이 점을 논의할 수도 있겠다.

게다가 일부 조각에는 붉은색 또는 푸른 색칠을 했던 흔적이 발견되었지만 원래의 색이 무엇이었는지 어떤 식으로 장식되었는지

알 수 있는 방법은 없다. 현실이 이런데 누가 마스터이다, 아니다가 무슨 소용이 있겠는가? 키클라데스 조각을 전시할 때 경매 카탈로그뿐 아니라, 박물관에서도 수직으로 똑바로 세우는데 이런 방식이 옳은지조차 확인할 수 없다. 정교하게 조각한 발끝은 아래를 향하고 있고 발가락의 모양이 관람자들이 볼 수 있도록 만들어졌다는 사실은 조각상이 결코 입상의 형태로 만들어지지 않았다는 것을 뜻한다. 키클라데스 조각들을 수직으로 세워 전시할 것이 아니라, 수평으로 전시해야 하지 않을까 추측해 볼 수도 있다.

확보된 자료들을 정밀하게 대조하면서 치펀데일과 질은 문화재 약탈에 따른 고고학적 피해에 대해 지금까지 고고학자들이 주장했던 것보다 훨씬 더 강도 높은 논쟁을 벌였다. 경매회사는 컬렉터와 미술관의 관심을 끌기 위해 계속해서 키클라데스 미술을 경매에 붙인다는 비난을 면하기 어려우며 컬렉터와 미술관의 행위 역시, 과거 역사를 제대로 이해할 기회조차 뺏어 버린 도굴과 약탈 행위에 못지않은 비난을 받아야 한다. 게오르그 오르티츠는 도굴 미술품들이 컬렉션에 있다 하더라도 자신의 컬렉션에 속해 있으면 훨씬 더 가치 있어 보이고 연구하기에도 좋다는 말을 자주 한다. 치펀데일과 질은 이런 주장이 얼마나 근거 없는 것인지 폭로한다. 연구에 더 적합하다는 말은 허울 좋은 이론에 불과하며 실제로 그럴 기회는 거의 없었다. 도굴로 인해 발굴에서 가장 중요한 순간을 이미 놓쳐 버렸기 때문이다.

치펀데일과 질의 조사연구는 문화재 발굴 당시에 나올 수 있는 정보들이 이미 상당히 유실된 상태라는 점, 우리가 생각했던 것보다 고고학계에 훨씬 더 치명적이라는 점, 키클라데스, 에트루리아,

서아프리아 고대유물들은 도굴과 위조, 편리한 거짓말이 극성을 부리는 난장판이라는 사실을 보여 준다. 그들은 또 키클라데스 인물상이 '대략 무덤 10개마다 하나 꼴로' 나온다고 말한다. 지금 우리가 알고 있는 1,600점의 인물상을 확보하려면 최소한 12,000기의 무덤을 파헤쳐야 한다는 말이 된다(140점은 고고학 발굴을 통해, 나머지 1,400점은 불법 도굴된 것으로 봄). 이런 통계는 열여섯 개 군락의 공동묘지 전체를 파헤친다는 말임과 동시에, 현재 확보하고 있는 장묘 기록의 85%에 해당한다. 키클라데스 미술은 이제 합법적 발굴이든 도굴이든 간에 더 이상 파헤칠 묘가 남지 않았다.

치펀데일과 질은 케임브리지 피츠윌리엄스 미술관을 향한 비난은 잠시 유보해 두었다. 그들은 1992년 '아시아의 교차로'전이 열리기 전, 피츠윌리엄스 미술관장 사이먼 저비스에게 전시되는 유물의 '고고학 발굴 기록'을 보여 달라는 요청서를 보낸 적이 있다고 한다. 저비스가 관장으로 오기 전에 전시회에 대한 준비가 이뤄졌기 때문에 자기가 결정한 일은 아니라 하더라도 그에게는 기록을 보여 줄 수 있는 권한은 있었을 것이다. 영국과 웨일즈의 박물관과 미술관에 내려온 미술품 지침은 다음과 같다. "박물관과 미술관은 작품을 구입할 때, 구매, 기증, 유증, 맞교환을 불문하고 이사회 및 담당관에게 해당 작품에 대한 공증서를 첨부할 수 없다면, 그 작품을 구입할 수 없다. 미술품이 나온 해당 국가의 국내법을 어기면서 반출한 작품 역시, 구입이 불가능하다."

치펀데일과 질은 이 전시회를 후원했던 고대 인도 및 이란위원회를 비롯한 피츠윌리엄스 미술관 담당자로부터 아직까지 그 어떤 답변도 받지 못했다. 정부차원의 배상 문제가 나오고 피츠윌리엄스 내

부에서 진행된 회의에서 이 문제가 불거지게 되자, 이 전시를 제안한 사람은 여러 컬렉션을 한 곳에 결집시키는 핵심적 역할을 캘리포니아의 닐 크라이트만이 했다는 사실이 드러났다. 피츠윌리엄스 미술관은 솔직하지 못한 처신을 보여 주었다. 그 당시 고미술업계에 종사하는 사람이라면 누구나 간다라 미술에 광범위한 도굴이 자행되었음을 알고 있었다. 전시 작품의 출처를 다루는 피츠 윌리엄스 미술관의 아마추어적이고 무책임한 행동이라고밖에 볼 수 없다.

크리스토퍼 치펀데일은 학술지 《고대 미술품*Antiquity*》의 편집위원에게 A.I.C의 소장품 전시회에 나올 상당한 양의 미술품은 고고학 발굴서류를 증빙하지 못했으며 전시회 전까지 전시 작품의 88%가 출처를 제시하지 못했다는 점을 지적하는 서신을 보냈다. 이 문제는 대부분의 영국 큐레이터가 소속된 '노조' 산하, 미술관 윤리위원회로 상정되었지만 위원회는 이 문제에 효과적으로 대응하지 못했다. 치펀데일과 질은 "'아시아의 교차로' 전시회 준비가 계속되는 것을 보니 도굴이 확실시되는 고미술품을 피츠윌리엄스 미술관이 공개적으로 보증한다고 밖에 해석할 수 없었다. 작품성만 뛰어나다면 원래의 발굴 현장이 훼손되거나 복구가 불가능하더라도 개의치 않겠다는 뜻으로 보였다. 이런 위험한 생각은 고미술품 시장과 컬렉터들의 무분별한 현장 훼손을 부추기는 데 일조할 것이다"고 역설한다. 컬렉터들이야말로 진정한 의미의 도굴꾼이라는 말을 다른 형태로 표현한 것이다.

치펀데일과 질이 조사를 시작했을 때 본햄, 크리스티, 소더비 경매에서 출처를 밝힐 수 없는 고미술품(거의 대부분이 도굴된 것으로 보임)의 비중은 상당히 높았다. 조사가 진행될수록 그들이 예상했던 것보다 더 심각하다는 사실을 알게 되었다. 고미술품의 출처를 만들어내는 방법, 미술관과 컬렉터의 '결탁', 주로 역사적 맥락을 상실한 고대 유물에 대해 이런 방법들이 사용된 점들을 보고 우울함을 감출 수 없었다. 더군다나 그들의 결탁을 입증할 만한 증거도 전무한 상태였다. 그들의 대담한 책략에 숨이 멎을 것 같았다. 도저히 있을 수도 없는 '~마스터'식의 작품 찬양은 또 하나의 놀라움이었다. 지적 폭력성과 뻔뻔함이 경악할 만한 수준이었다.

'치펀데일의 법칙'이 나오게 된 경위도 이런 우울함에서 비롯되었다. 이 법칙은 고미술품 거래와 특정 컬렉터, 부패한 미술관을 향한 냉소적인 빈정거림이자 절망으로 가득 찬 우스개 소리라고 할 수밖에 없다. "고미술품의 도굴과 불법거래는 우리가 두려워했던 것보다 더 끔찍한 현실로 드러났다"는 것이 치펀데일 법칙의 핵심이다. 치펀데일과 질이 미국 고고학회지에 기고한 논문과 이 책에서 말하려고 했던 진실, 자코모 메디치를 둘러싼 세계의 실상, 부패한 박물관과 미술관, 파렴치한 컬렉터 패거리들과 세계적 미술품 경매회사의 실상, 기만과 음모가 있는 곳이면 어디든지 떠돌아다니는 딜러들의 실제 모습이 바로 치펀데일의 법칙인 것이다. 시간을 두고 그들의 활동을 조사할수록 더욱 더 끔찍한 현실이 드러날 뿐이었다. 부패의 핵심을 찾기 위해 증거 자료들의 두꺼운 외피를 벗겨내면 최악의 비판론자까지는 아니더라도 그들이 상정했던 핵심이 그 모습을 드러낸다. 이제 비겁한 영광 속에 둘러싸인 부패의 핵심을 정리해 볼 차례다.

메디치 공판이 있기까지 경찰과 검찰이 추적하고 확인한 사실을 되짚어 보자.

처음에는 단순하게 약탈 미술품의 범위만 추적할 생각이었다. 제네바의 메디치 창고에서 4,000여 점의 골동품과 그것 말고도 4,000~5,000점의 물건을 찍은 사진을 발견했다. 로빈 심스는 33곳의 비밀 창고에다 17,000점의 고미술품을 숨겨두고 있었다. 나무꾼 주세페 에반젤리스티는 평균적으로 일주일에 한 기의 묘를 도굴하고, 묘 한 기당 아홉 점의 유물을 발견했다. 파스콸레 카메라의 조직 계보는 열두 명의 도굴 책임자를 언급했고 페리 검사가 이들을 조사하면서 수백 명에 이르는 조직원들을 알게 된다. 만일 이들 조직원들이 에반젤리스티처럼 부지런히 일한다면(이런 의심을 하지 말라는 보장이 없다) 매주 수천 점의 고대 유물이 이탈리아 땅에서 불법으로 도굴되어 해외로 밀반출될 것이다. 물론 페리 검사가 도굴꾼들을 일일이 취조한 적은 없다. 우리는 서류상으로 수많은 이름을 만났다. 이름만 들어도 불법 도굴의 규모는 엄청났다. 출처가 없는 미술품들을 다락방에서 잠자던 고대 유물로 둔갑시키는 식의 거짓말을 믿을 사람은 이제 아무도 없다. 파스콸레 카메라의 조직도에도 나온 적이 있던 라파엘레 몬티첼리의 공판이 2003년 포기아에서 열렸다. 피고에게는 징역 4년 형이 선고되었는데 재판 과정에서 일부 도굴꾼들에게는 도굴 물품에 따라 값을 매기는 방식이 아니라, 일정 급여를 정기적으로 지불했다는 사실을 알게 되었다. 그들에게 도굴은 정규 직업이었다. 아풀리아 도기는 이탈리아 박물관에 있는 숫자만큼 미국의 박물관과 미술관에 소장되었다는 연구 조사가 나왔다. 메디치의 '눈

부신 활약'을 확인해 주는 또 다른 잣대이며 그래서 미국의 박물관과 미술관이 메디치를 좋아하는 것이다.

마우리치오 펠레그리니, 다니엘라 리초, 파올로 페리는 게리온 작전을 통해 관련자들의 이름을 확인해 준 바르톨리니, 콜로나, 체비 교수의 보고서와 카사산타, 에반겔리스티와 같은 도굴꾼들을 취조한 자료를 토대로 상당히 신중한 계산을 해냈다. 메디치와 헥트의 비밀 조직이 운용되기 위해서는 10만 기 이상의 묘가 파헤쳐졌을 것이라는 결론을 냈다.

'컬렉터'들이 고미술품 '애호가'라고 호사를 부리는 것과 마찬가지로 도굴꾼들도 유적지를 보존하기 위해 상당히 신중한 도굴 작업을 편다고 주장한다. 그렇지만·이것은 거짓말이다. 일반인들도 이점은 알아야 한다. 폼페이 프레스코화 사건만 보더라도 메디치 같은 부류의 사람들이나 그에게 물건을 공급하는 사람들은 발굴현장에 미치는 피해에 아무런 신경도 쓰지 않는다. 마리온 트루조차 유물에 신경 쓰지 않을뿐더러 로빈 심스는 오로지 물건 팔 궁리만 했다. 이렇게 약탈이 분명한 문화재를 전시하고 무사할 거라고 생각하는 사람은 아무도 없다. 고대 저택을 장식했던 벽화를 마구 잘라내는 짓은 벽화가 걸려 있던 벽면을 무자비하게 손상하는 행위다. 오스티아 안티카에서 훔친 열주들도 프레스코 사건과 비슷하다. 오스티아 안티카는 약탈 사실을 '숨기기 위해' 아주 교묘하게 파괴되었다. TV 프로그램에서 소더비 경매회사와 불법 거래되는 미술품을 다룬 적이 있다. 야간 '도굴 현장'을 촬영한 현장에서는 실제로 굴삭기를 사용하

기도 한다. 세심한 '채굴'이라고 보기는 힘들며 오히려 파괴 행위에 가깝다. 상아로 된 아폴로 상을 발견한 전문 도굴꾼 피에트로 카사산타는 저택에서 '발굴'을 할 뿐, 무덤을 '약탈'하지는 않았다는 말을 즐겨 한다. 다니엘라 리초 박사가 그의 불법 도굴을 발견하고 거기서 나온 증거자료들을 여러 차례 입수했는데도 그런 주장을 계속했다. 리초 박사는 카사산타가 '도굴' 장소에 남긴 피해는 엄청나다고 주장했다. 실제로 그는 고고학적으로 너무 무지했기 때문에 자신이 무슨 짓을 하는지조차 몰랐다.

불법으로 유통되는 고미술품들은 가치가 없는 물건들이라는 날조된 이야기가 나돌았다. 실제로 불법거래는 아주 가치 있는 작품들만 선호하는 부패한 컬렉터들과 세계적 수준의 부패한 박물관과 미술관의 관심과 필요에 의해 이루어진다. 현대의 대표적인 컬렉션 다섯 곳으로 불법 거래한 고미술품들이 제공되었다. 레비-화이트, 게오르그 오르티츠, 헌트 형제, 모리스 템펠스먼, 바바라 플라이쉬만과 로렌스 플라이쉬만 부부의 컬렉션을 꼽을 수 있다. 불법으로 거래된 미술품은 세계적 수준의 박물관과 미술관의 전시실을 채우기도 했다. 박물관에 소장될 수준의 작품 수천 점은 아니더라도 고미술품 수백 점이 불법거래에 연관되었다.

덴마크 학자 비니 뇌르스코프의 통계 자료는 우리의 연구에 여러모로 도움을 주었다. 비니 뇌르스코프는 「새로운 맥락에서 본 그리스 도기Greek Vase in New Context」(2002)에서 고대 도기 시장은 '보이지 않는 곳'에서 발달해 왔다고 주장하는데, 이 사실을 뒷받침 할만한 몇 가지 사례를 들었다. 박물관이나 미술관이 취득하는

아주 가치 있는 작품들은 경매시장에 나오는 법이 없다고 한다. 경매에서 고미술품의 가격이 백만 달러에 거래된 사례는 에우프로니오스 크라테르가 거래되고 16년이 지난, 1988년이 처음이었다. 그때까지 백만 달러를 넘는 세 점의 고미술품이 개별적으로 박물관에 팔렸다. 이 책에서 제시한 자료를 토대로 본다면 세 점 이상의 고미술품이 이 가격에 거래되었다. 적어도 다섯 점, 아니 그보다 더 많을 수도 있다. 뇌르스코프는 "고대 도기 시장은 경매 카탈로그에 나오는 것보다 훨씬 규모가 크다"고 단정한다.

뇌르스코프는 장기간에 걸친 조사 끝에 두 가지 동향을 파악했다. 첫째, 남부 이탈리아 출토 도기들이 경매에 다량으로 나왔는데 1970년대부터 점차 그 수가 증가하기 시작하더니 1990년대에는 감소했다. 이런 동향은 데일 트렌달이 남부 이탈리아 도기 화가들에 관한 연구서를 펴낸 것과 무관하지 않겠지만 메디치의 비밀 동맹이 활동한 시기와 정확하게 일치한다. 메디치가 자신의 공판에서 진술한 것처럼 에우프로니오스 크라테르 사건을 즈음하여 "걸작은 그만한 값을 한다"는 생각이 확고해진 뒤로는 사들이는 물건의 품질에 신경을 많이 썼다. 1995년 말 제네바 창고가 봉쇄된 이후로 사실상 그의 활동은 막을 내렸다. 메디치의 활동시기와 경매에서 남부 이탈리아 도기의 거래가 두드러진 시기가 기가 막힐 정도로 정확하게 일치한다.

뇌르스코프는 또 1988년 전후로 경매시장에서 되파는 도기의 수가 눈덩이처럼 불어나더니 급기야는 0%에서 20%대로 급격한 상승을 보였다는 점을 지적했다. 여기에는 다른 이유도 있겠지만 파렴치한 딜러들이 사들인 도기들을 되파는 식의 세탁 과정을 거치면서 가격을 지지하는 버팀목이 되어 주었다.

비교적 가치가 덜한 물건들이 경매에 나오기는 하지만 고미술품 경매에는 몇 가지 특별한 목적이 있다. 경매를 통해 합법적인 출처가 생긴다는 점을 제쳐 두고서라도 고미술품 '세탁'을 위해 경매는 존재한다. 메디치와 같은 딜러들은 그들이 제공한 물건들이 시장에서 공개적으로 산 물건이라는 주장을 할 수 있고 가짜 이력도 생기게 된다. 이런 과정을 통해 표준가격이 형성되는데 메디치는 경매에서 기본 가격을 유지하고 다른 가격이 형성되는 것을 막기 위해 경쟁자들에 맞서 입찰에 참여한다. 출처가 없는 이런 물건들 때문에 경매회사는 상대적으로 평범한 물건들을 경매에 내보내면서 '고미술품 거래'는 별로 중요하지 않은 물건들만 나온다는 이야기를 허위로 만들어 냈다.

메디치 수사를 통해 치펀데일의 법칙이 유지될 수 있었던 근거는 고미술품의 조직적인 불법 거래에 있었다. 목표로 하는 물건을 손에 넣기 위해 비밀 조직을 가동시키고 '하나의 밧줄에 엮인' 사람들처럼 매우 조직적으로 움직였던 것이다. 이탈리아 시민이면서 수천 점의 고대 유물을 국외로 밀반출시킨 책임이 있는 메디치 같은 부류의 업자들과 세계 유수 박물관과 미술관, 컬렉터들이 거리를 두는 이유는 고미술품 지하 조직과 직접 거래했다는 사실을 부인하기 위해서이다. '관련사실 부인'은 정당의 대변인들이 즐겨 쓰는 정치적 대응 수단이기도 하다. 관련 사실의 부인은 제3자 거래를 통해 가능하다. 제3자 거래란 물건의 진원지를 위장하기 위해 우회적인 거래 방식을 취하는 것이다. 제3자 거래 방식은 범죄 사실의 불법 공모에 해당한다는 문토니 판사의 판결 내용을 다시 확인하는 정도로 그치고 다른 세부적인 사실들을 다시 거론하지 않겠다.

이렇게 조직적인 범죄를 다루다 보면 모든 일들이 지연되는 경우가 아주 흔하다. 자코모 메디치, 로버트 헥트, 마리온 트루가 관련된 혐의 사실이 아주 오래 전에 발생했으며 공판까지 시간이 너무 많이 걸린다는 이유를 들어 재판을 반대하는 사람이 있을 것이다. 이 점에 대해서는 몇 가지 답변을 해 줄 수 있다. 법의 강제집행 기관인 검찰은 실제로 접근 가능한 증거들만 다룰 수 있다. 치펜데일과 질 같은 고고학자들이 정황 자료들을 갖다 대며 법 집행을 요구할 수도 있지만 실제로 불가능한 이유가 바로 여기에 있다. 학자들은 세계 각국의 박물관과 미술관, 현대에 조성된 컬렉션에서 출처가 없는 고미술품 대부분이 도굴 문화재이지만 박물관과 거래 당사자들이 근거를 제시하지 않고 있다고 주장해 왔다. 헥트는 증빙서류 없이 거래한 사실은 몇 번 있지만 자신이 거래한 물건이 도굴 문화재란 사실은 부인했다. 게리온 작전에서 확보한 증거물들은 메디치 주변 조직을 폭로하는 데 없어서는 안 될 자료이며 수사에는 치밀한 준비도 필요하지만 운도 따라야 한다는 사실을 보여 주었다. 그들이 도굴한 문화재의 분포를 드러내는 서류들은 모두 게리온 작전을 통해 확보했다.

땅 속 문화재에 관한 명문화된 법규가 있는 국가의 도굴 문화재를 장물로 간주하겠다는 기념비적인 판결이 나온 2002년 프레드릭 슐츠 사건[40]은 또 한 가지 답변이 될 수 있다. 영국 법에서 파생된 미국법 체제하에서 장물은 결코 제대로 된 공식 명칭을 얻을 수 없다. 그래서 법정에 세우기까지 아무리 오랜 시간이 걸린다 해도 도굴 문화재는 도굴 문화재일 뿐이다.

40 386쪽 참조.

국제적인 수사는 다루기도 힘들고 성가신 부분이 많아서 시간이 많이 걸린다는 문제가 있다는 것도 또 다른 답변이 될 수 있다. 이 책에서 보여 준 것처럼 외국인의 취조에 몇 년이 걸리는 것은 아니지만 몇 달이 걸릴 수는 있다. 이런 사정을 고려할 때 기소 조건이 성숙하려면 몇 년이 걸리기도 한다. 이 점은 현실로 받아들여야 한다.

불법 거래 문제를 기피하는 이유는 결코 재판의 지연이 아니라는 점을 명심해야 한다. 몇 달에서부터 몇 년까지, 창고에 보관된 물건들이 증거로 나타나더라도 불법 도굴된 물건인지를 확인하는 작업은 더욱 어렵다. 2002년 전까지 미국의 법원은 공소시효를 들어 기소자의 법적 대응을 막아 내면서 불법 거래를 보호해 왔다(메트로폴리탄 미술관이 구입한 리디아의 보물 건은 패소했다[41]). 15장에서 다룬 내용이지만, 도기 파편을 취득한 사건은 시간을 질질 끌면서 이탈리아 같은 피해 국가의 기소를 어렵게 만들었다. 이유야 어찌되었건 일이 지연될수록 사건의 당사자나 사건 자체에 대해 사람들은 누그러진 태도를 보이게 된다. 1980년대의 불법 취득 사실은 최근에 일어난 사건에 비해 덜 다급하고 현장감이 떨어지며, 어떤 의미에서는 잘못했다는 인식도 약해지기 마련이다. 이런 생각들을 정정하기란 쉽지 않다. 음성적인 거래를 일삼는 사람들은 수사를 지연시킴으로써 사법당국의 관심을 비켜갈 수 있다고 생각한다. 그렇다면 검찰은 상대방의 의도를 재판에서 강하게 주장해야 한다.

산발적으로 발생한 사건을 하나의 맥락으로 종합해 가면서 페리 검사는 이 책에서 언급한 미술품의 시가 총액이 1억 달러에 가깝다

41 182쪽 참조.

는 계산을 했다. 엄청나다는 인상을 주지만 로빈 심스가 자신의 자산을 2억1천만 달러로 평가한 것에 비하면 상당히 적은 편이다. 페리가 불법거래 총액을 계산한 것보다 로빈 심스가 평가한 자산이 두 배가 많았다. 마리온 트루와 로버트 헥트보다 재판 일정이 늦은 지안프랑코 베키나 역시 메디치만큼 활발한 활동을 벌인 인물인데 사보카와 함께 그가 거래한 금액을 고려한다면 몇 안 되는 인물이 불법 거래한 돈만 5억 달러에 이른다. 불법 영업으로 벌어들인 돈치고는 어마어마한 액수다.

이 점에서 본다면 치펀데일의 법칙은 상당한 성과를 거두었다. 지난 30년 간 고고학자, 정치가, 사법당국은 고미술품 불법 거래가 만연된 사실을 알고 있었다. 그렇지만 그들은 단 한순간도 거래가 이렇게 조직적인 수준에서 이루어지는지, 부패한 컬렉터와 상당수의 미술관이 메디치의 주변 인물들과 그 정도로 친분이 돈독한 사이인지 알지 못했다. 게다가 컬렉터들과 미술관이 불법 거래 조직과 적극적인 협조를 한다고 전혀 눈치채지 못했다. 겉으로는 선량하고 고학력인데다 전문직인 큐레이터가 도굴꾼, 밀매업자, 장물아비들과 장기간에 걸쳐 비윤리적인 기만행위를 했다는 점이 가장 충격적이고 우려스러운 일이다. 크리스토퍼 치펀데일이 옳았다. 우리가 우려한 현실보다 진실은 더욱 끔찍했다.

♣

파올로 페리 검사는 메디치의 음모 수준과 같은 고미술품 도굴

사건은 재발이 어렵다고 보았다. 게리온 작전 개시, 비밀 조직 계보 발견, 폴라로이드 사진과 관련 문서 발견, 소더비의 내부 정보를 제공해 준 제임스 호지스의 등장과 같은 상황들을 다시 재연한다는 것은 거의 불가능할 것이다. 게다가 검찰의 기소로 대중의 관심이 높아졌기 때문에 기존의 영업방식과 태도가 변할 것이다. 미술품 수집 행태가 변해야 하며 박물관의 소장품 정책도 변화해야 한다. 미국과 일본의 태도도 변해야 하며 지금까지 그랬던 것처럼 대중의 관심을 많이 기대하기는 어렵다고 하더라도 거래 관행과 방식은 변화해야 한다.

정리에 앞서 게리온 작전과 후속적인 노력들이 정원 돌 하나를 들어 올리는 역할을 했다는 점을 밝혀 두고 싶다. 이탈리아 고미술품 불법 거래에 관한 모든 진실은 세계 어느 곳이나, 어떤 불법 거래와도 크게 다르지 않을 것이다. 이 책의 집필을 위해 밀착취재를 하면서 집필진의 한 사람인 피터 왓슨은 그리스 고미술품 조사도 병행했다. 그리스의 사정도 이탈리아와 아주 유사했다. 광범위하게 퍼진 도굴과 약탈, 그 과정에 적잖이 개입된 폭력. 16장과 17장에서 소개한 사건을 토대로 이탈리아, 이집트, 그리스가 처한 상황이나 터키, 아프가니스탄, 인도, 파키스탄을 비롯한 다른 나라들의 상황이 비슷하다고 확신할 수 있다. 우리는 16장에서 이탈리아 비밀 조직의 활동이 어떻게 이집트와 이스라엘까지 확대될 수 있었나를 다루었다. 피터 왓슨은 과테말라와 멕시코를 비밀리에 심층 취재했는데 고대 페루 유적과 마찬가지로 그곳도 고대 인류가 남긴 문화재가 도굴과 약탈, 밀거래로 몸살을 앓고 있었다.

세계적으로 이 문제를 해결하기 위해 만든 기구는 영국 케임브리

지 대학의 도굴문화재 연구센터가 유일하다. 연구원들은 이 문제가 지중해 연안 국가를 넘어서 전 세계적인 규모로 확산되고 있다는 쪽으로 연구의 초점을 맞추고 있다. 닐 브로디는 1980년부터 2005년까지 런던의 경매시장에 나온 이라크 고대 유물의 연구를 오랜 기간 진행했다. 1991년 제1차 걸프전 이후로 출처를 밝힐 수 없는 다량의 고미술품들이 거래되었다는 사실을 알았다. 그는 이렇게 말한다. "이들 출처 없는 고미술품들은 2003년 강화된 신법이 발효되고 UN의 이라크 제재에 따라 대부분 런던 시장에서 사라졌다." 고미술품에 관한 UN의 제재는 1519년 영국에서 발효된 행정명령을 보완한 형태다. 그래서 형사소송에서 일반적으로 적용되는 입증책임의 원칙을 뒤집는 결과를 가져왔다. 1990년 이전에 이라크에서 반출된 물건이 아닐 경우, 국제적인 거래를 금지한다. 즉 1990년 이전에 거래되었다는 내역을 밝히지 못하면 불법 거래로 간주하여 '유죄'를 선고하겠다는 말이다. 브로디는 지난 10년 동안 다량의 쐐기문자판이 거래된 사실을 알아냈다. 진품을 증명하는 감정서와 함께 은퇴한 아시리아 전공 교수의 번역까지 첨부해서 팔았을 정도였다고 한다. "문자판이 진짜라는 감정서와 번역서를 필요로 했다면 학계의 주목을 받지 못했다는 소리로 들린다. 이전에는 보이지 않던 다량의 쐐기 문자판이 사람들의 기억에서 사라진 컬렉션에서 나왔을 수도 있다는 설명은 믿기 어렵다." 고대 아시리아 학자 윌프레드 램버트는 "물건의 진위 여부를 가려 준 적은 있지만 그 물건의 출처와 기원까지 반드시 알 필요는 없었다. 딜러가 그런 사실조차 모르고 있었다니 의아했다"고 말했다. 브로디는 경매 카탈로그에 나온 출처 없는 고미술품들은 "거래를 성사시키기 위해 부차적인 것들을

들먹인다 해도 정작 중요한 것은 없다"고 정리한다. 브로디는 우리에게 이 점 못지않게 흥미로운 얘기를 전해 준다. "1990년대 이라크와 요르단의 골동품들이 암만을 통해 런던으로 흘러들어 왔다. 이 책에서 말한 이탈리아 고미술품과 아주 유사한 비밀 조직을 통해 거래된 것 같다." 이 문제와 관련된 국가의 경찰청도 이미 그들의 이름을 확보하고 있는 것 같다.

브로디는 시장의 상업성이 아프리카의 문화유산에 끼치는 '해악'에 대해서도 조사했다. 문화유산의 약탈은 서구 미술관과 박물관, 컬렉터들의 "필요에서 비롯되었다"고 한다. 그는 1960년에 나온 책에서 "아프리카의 점토 조각들은 매우 정교한 작품이지만 박물관이나 미술관에서는 드물었다"고 논평했다. 그런데 1984년 들어 사정이 확 달라졌다. 1970년 취리히 쿤스트하우스에서 열린 전시회를 통해 '수집 열기'에 휩싸이게 되었다. 나이지리아의 부라 소상의 공식적인 발굴은 1983년이 유일했다. 아프리카 조각전이 1990년대 프랑스를 순회하면서 나이지리아에서 대대적인 도굴이 성행하게 되었다. 다량의 아프리카 조각들이 2000년 들어 44점의 녹Nok 테라코타와 함께 보스턴의 하밀 갤러리에서 시판되었다. 뒤에 나온 아프리카 조각들은 보르톨로트 데이브레이크사로부터 열발광 시험을 거친 연대 측정서를 첨부했다. "보르톨로트사의 웹사이트에는 흥미로운 내용들이 많았다. 1993년 이전에 시장에 나온 녹 테라코타 작품들은 대부분이 가짜이며 진품은 보관 상태가 조악하고 허술하여 대부분 파편 상태라고 주장했다. 그러자 유럽의 딜러들이 1993년에는 컨소시엄을 형성하여 녹 지역에서 체계적인 도굴을 시작하자 시장에는 진품들로 넘쳐 났으며 위작들은 자취를 감추었다"고 브

로디는 말했다. 서아프리카의 고고유물이 처한 위험은 너무 심각했다. 제재의 필요를 느낀 국제 박물관 협회에서는 2000년 5월 약탈과 도굴에 그대로 노출된 아프리카 유물에 대한 '레드 리스트'를 발표했다. 위험에 노출된 여덟 가지 고대 미술품 가운데 녹 테라코타와 부라 점토 소상이 포함되었다. 이들은 처음 발굴된 지 17년 만에 '멸종 위기에 처한' 미술품으로 분류되었다.

브로디의 동료 제니 둘Jenny Doole은 미국의 박물관과 미술관이 수집하는 아시아 고미술품들을 조사했다. 일반적인 행태는 이 책에서 폭로한 내용을 그대로 답습하고 있다. 19세기에 수집된 고미술품들이 1970년대 이후로 조성된 컬렉션보다 훨씬 더 자세한 출처를 제시하고 있었다. 캘리포니아의 노턴 사이먼 컬렉션, 덴버의 월터 C. 미드 컬렉션, 클리블랜드의 셔먼 E. 리 컬렉션, 샌프란시스코의 애버리 브런디지 컬렉션, 뉴욕의 존 D. 록펠러 3세의 아시아 소사이어티와 같은 개인 컬렉션을 조사하면서, 대부분의 소장품들이 출처를 밝힐 수 없다는 사실을 알게 되었다. 그런데 이들 컬렉션을 냉소적으로 볼 수밖에 없는 이유가 하나 더 있다. 후대의 컬렉터들은 19세기, 20세기 초반의 컬렉터들에 비해 아시아 미술에 대한 이해가 부족했다. 브런디지 컬렉션을 예로 들면, 고미술품들을 포장하지 않은 상태로 관리조차 제대로 하지 않고 창고에 그대로 방치해두었다. 그런데 학자들은 "브런디지가 유력한 컬렉터라는 소리를 듣고 싶어 했다"고 한다. 그들은 또 "1800년 및 1900년대에는 박물관학을 전공한 사람들이 드물었기 때문에 컬렉터들은 자신이 미술품을 직접 관리했으며 에르네스트 페넬로사, A. K. 쿠마라스와미와 같은 사람들을 고용하기도 했다. 1950년대와 1960년대에는 사정

이 바뀌었다. '아시아 미술'을 전공한 학자들로 구성된 체계적인 전문 박물관들이 생겨났다. 컬렉터들이 재정적인 후원을 해준다면 미술관은 전문적인 지식을 제공할 수 있다"는 점을 지적한다.

둘과 브로디는 변화의 결과에 대해 말했다. 1997년 메트로폴리탄 미술관은 1993년 이전에 앙코르와트에서 가져온 조각을 반환했다. 1999년 메트로폴리탄 미술관은 1987년과 1989년 사이 비하르에서 훔친 8세기 조각상을 돌려주었다. 같은 해 아시아 소사이어티는 11세기 사암 부조상을 마디야 프라데쉬 지역의 박물관에 반환했다. 2000년 메릴린 알스도르프는 1967년 우타르 프라데쉬 지방의 한 사원에서 훔친 것으로 확인된 10세기 조각을 반환했다. 2002년 호놀룰루 미술관은 앙코르와트에서 가져온 조상 두 점을 반환했다.

1925년에 발행된 미국의 박물관 및 미술관 도록에서는 크메르 조각들이 39점뿐이었다. 1997년에는 알스도르프 컬렉션 도록만 보더라도 캄보디아와 태국에서 온 고대 유물만 28점을 보유하고 있다. 1925년 도록을 조사했을 때에는 25점의 석제 두상과 석제 토르소 5점이 발견되었다. 알스도르프 컬렉션에는 3점의 두상과 11점의 토르소가 있었다. 둘과 브로디는 "완벽한 상태의 조각상을 반출하기가 점차 용이해졌음을 보여 주는 대목이다"고 말한다.

브로디와 둘은 '아시아 아트 페어 사건'(아시아 아트 페어는 업자들 사이에서 가장 인기 있는 연례행사임)이라고 불리는 독일 출신 사진작가 위르겐 시크에 관한 충격적인 얘기를 전해 주었다. 위르겐 시크는 1989년 『자기 땅을 떠난 신의 이야기*Die Götter verlassen das Land*』를 독일어로 출간하고 9년 뒤에는 영어판을 냈다. 시크는 네팔의 문화유적에 자행된 끔찍스런 야만 행위를 담은 사진들을 촬영해

왔다. 국제 골동품 시장에 공급하기 위해 조각이란 조각은 모조리 사라지게 된 현장을 고발한 사진이었다. 시크는 1958년부터 현재까지 네팔은 절반 이상의 힌두 조각과 불상을 분실했다고 보고했다. 1964년 뉴욕의 아시아 하우스에서 열린 '네팔 미술전' 이후로 대규모 문화재 약탈이 뒤따랐다. 1966년에는 헤르마네크 컬렉션에서 상당수의 네팔 조각상을 보유했는데 록펠러 컬렉션과 알스도르프 컬렉션에서는 그보다 더 많은 양의 물건들을 매집했다고 한다. 보스턴, 클리블랜드, 메트로폴리탄 미술관은 1970년대부터 네팔 미술품에 대한 수장고를 늘리기 시작했다.

시크는 영어판에서 사진들을 좀 더 보강하려고 계획했지만 그가 출판을 맡긴 출판사의 방콕 사무실에 도둑이 들어 독일어판에 사용된 원본 슬라이드 필름과 함께 사진이 몽땅 없어져 버렸다. 우연찮게 발생한 단순 절도였을까? 아니면, 브로디와 둘 역시 의문을 가졌듯, 그 책 때문에 낭패를 볼 사람들이 많아서였을까?

위르겐 시크가 작업한 사진을 도둑맞은 사건은 1993년 유럽 딜러들이 컨소시엄을 결성해 녹 테라코타를 도굴한 사건과 다르지 않다. 이 책의 중심 논제와도 일치하는 사건이다. 고미술품 지하세계는 우리가 생각하는 것보다 훨씬 조직적이고 단호하다.

♣

그 후로 어떻게 되었을까? 마리온 트루와 로버트 헥트는 이탈리아에서 공판 중이고 메디치는 불법 공모혐의로 실형을 선고 받았다. 지안프랑코 베키나에 대한 기소는 이제 막 시작했고 페리 검사

는 상당수의 거물과 기관에 대한 기소를 고려하고 있다. 지난 십 년 간 콘포르티 대장과 페리 검사가 기울인 노력들이 정상을 향해 달려가고 있으며 세계가 이들의 향방을 지켜볼 것이다. 물론 마리온 트루보다 먼저 이런 일에 관여한 큐레이터가 몇 명 더 있긴 하지만. 과연 그녀는 불법 공모혐의로 유죄 선고를 받은 최초의 미국인 큐레이터가 될까? 간신히 여러 번 위기를 모면했던 로버트 헥트가 이번에도 무사할 수 있을까? 아니면 유죄선고를 받게 될까?

일단 앞에서 기술한 사건들과 관련된 인물들을 다시 기억해 보자. 전직 대통령 자문위원이며 전미 고미술품 중개상협의회 회장인 프레드릭 슐츠, 전직 대통령 자문이었고 문화 관련 공익사업을 주도하기도 했던 로렌스 플라이쉬만, 빌 클린턴 자문 위원이었던 바바라 플라이쉬만, 재클린 케네디의 절친한 친구였던 모리스 템펠스먼, 게티 미술관의 마리온 트루와 메트로폴리탄 미술관의 디트리히 폰 보트머, 메트로폴리탄 미술관의 법률고문이자 부관장이었던 애슈턴 호킨스, 명문의 후손인 게오르그 오르티츠가 바로 그들이다. 일반적으로 볼 때 이들이 불법 행위나 지하세계와 연관을 가질 것 같지는 않다. 이들 가운데 셸비 화이트와 레온 레비는 고고학 발굴을 후원하기도 했고 자신의 이름으로 발굴 보고서도 냈다. 그렇다면 이제 결론을 내도록 하자. 그들이 변화된 환경에 순응하지 못하고 이런 일들을 저질렀다고 해야 할까. 2장에서 설명한 것처럼 지난 30년 동안 문화재 관련법과 태도, 전문성에서 긍정적인 변화가 많이 있었다. 사람들은 과거와는 달리 문화유산에 대한 인식이 많이 진지해졌고 이 책에서 말하는 수준까지 이르렀다. 그런데 문제는 *이제 더 이상 적법한 절차와 방법으로 고대 미술품 컬렉션을 만들 수는 없다.*

이런 생각은 이제 극단적이지도, 특별하게 들리지도 않는다. 이제는 올드 마스터들의 회화 컬렉션을 1등급 수준으로 조성할 수만은 없다. 올드 마스터의 작품은 대부분 미술관이 소장하고 있거나 공급이 고갈되었기 때문이다. 이런 형상은 인상파 회화에서도 마찬가지다. 미술관에 거의 모든 작품들이 소장되면서 더 이상의 거래가 실종되었기 때문이다. 나치에게 미술품을 약탈 당했던 경험은 문화유산 약탈에 대한 경각심을 일깨우기에 충분했다. 주요 경매회사들은 작품의 출처에 이견이 있는 회화를 판매할 때 정례적인 심사를 하고 있다. 출처 문제는 회화계의 골칫거리이다. 경매회사는 이 문제를 처리하기 위해 미술품과 관련된 법률문제를 처리하는 부서를 확대하고 있다. 이제 경매회사는 홀로코스트 문제에서 제기된 윤리적 문제들 때문에 법률적, 재정적, 행정적 부담을 해결하지 않으면 안 된다. 이게 바로 미술계와 미술 시장이 변화하고 있다는 징조다. 고미술품 시장만 이런 문제에 직면한 것은 아니다.

고미술품 수집에서 이제 변화의 기운이 감지된다. 이탈리아의 문화유산이 이 책에서 거론한 정도로 심각한 파괴를 경험한 결과, 아래에 제시한 기준들은 반드시 필요하다고 본다. 이제 이 책을 마무리하는 차원에서 이런 주장을 하고 싶다.

본햄, 크리스티, 소더비와 같은 세계적인 경매회사들은 출처가 없는 미술품의 판매를 중단해야 한다. 그렇다면 우리는 먼저 '출처가 없는'이라는 말의 의미를 명확히 할 필요가 있다. 경매회사는 지명도 있는 고고학팀이 발굴했다는 출처를 파악할 수 없거나, 고고학 발굴 보고서가 없는 고미술품을 판매해서는 안 된다. 최근 들어 경매 카

탈로그 '출처'란에 '매도인의 어머니가 가지고 있던 작품' 또는 '영국 공군 조종사로 참전했던 삼촌이 제2차 세계대전 중에 구입한 작품'이라는 식으로 기재하는 사례가 많은데, 이런 행위는 이제 더 이상 용납될 수 없다. 이것은 고고학자들이 말하는 '출처'의 의미가 결코 아니며, 경매회사들도 이 사실을 잘 알고 있다. 이런 식의 설명은 대략 80~90%가 도굴된 물건이라는 고미술품 시장에서 가장 흔히 볼 수 있는 시나리오이기 때문에 조롱거리밖에 되지 않는다. 이제 경매에 물건을 내놓으려면 매도인이 그 물건의 적법성을 밝혀줘야 하는 입증 책임이 있다. 이 분야에 대한 비니 뇌르스코프의 연구는 고미술품 공개시장이라고 하는 크리스티와 소더비 경매물건의 70%가 출처에 대한 입증이 필요하며(본햄도 70%에 육박하는 정도) 이 문제는 그들의 노력 여하에 따라 달라질 수 있다고 한다. 의회의 승인을 필요로 하지 않는 1519년 행정명령Statutory Instrument이 이 분야의 출발점이다.

경매 회사와 관련된 문제는 2001년 영국의 케임브리지 대학에서 도굴문화재 불법 거래를 주제로 한 학회에서 발표된 연구 논문의 마지막 부분을 소개하도록 하겠다. 발표자는 보스턴 대학 고고학과의 엘리자베스 길건 교수였다. 과테말라 정부가 페텐 지역 미술품의 미국 반출 금지를 긴급하게 요청했던 1991년을 전후로 하여 소더비 경매에 나온 프레-콜럼비아 미술품(pre-Columbian art, 콜럼버스가 아메리카 대륙을 발견한 1492년 이전의 메소아메리카, 안데스, 환카리브 해 지역을 중심으로 하는 토착 인디언 미술-옮긴이)을 조사했다. 1991년까지 소더비는 페텐 미술품을 정기적으로 경매에 내놓았으나 반출금지조치 이후로 갑자기 경매에 내놓는 물건이 줄어들었다. 우리

가 예상했던 대로다. 그런데 페텐 미술품의 감소와 때맞춰, 소더비 경매장에는 다른 지역의 물건이 선보였다. '중앙저지대Lowland' 마야 미술품(저지대 미술은 페텐 미술과 아주 흡사하나 멕시코, 온두라스, 엘살바도르까지를 포함하는 광범위한 분포를 보이는 반면, 양식적인 특징은 덜 두드러진다고 할 수 있다)은 소더비 경매에 잘 나오지 않다가 페텐 지역을 대체하기 위해 우후죽순처럼 등장했다. 출처 문제에 대한 '미봉책'일까? 소더비는 사태의 추이를 제대로 파악하지 못하는 것일까? 이제는 경매회사도 밀렵꾼에서 사냥터 지킴이로 변신할 때가 되었다.

세계적 규모의 박물관이나 미술관은 적법한 절차를 거쳐 발굴되지 않거나 발굴 기록이 없는 고미술품의 취득—영구적인 취득이든 대여의 형태이든—을 금해야 한다. 이와 동시에 구세계 즉 '고고유물 보유량이 풍부한 국가'는 역사적으로 의미 있는 작품들이나 걸작들을 신세계(미국)의 신생 미술관이 전시할 수 있도록 장기 대여를 적극적으로 지원해야 한다. 빌라 줄리아의 관장이자 라치오 지역 문화재 관리위원인 안나 마리아 모레티는 이탈리아에서는 이 방향으로 정책을 준비하고 있다고 귀띔해 주었다. 이탈리아 문화성 장관 로코 부티글리오네는 최근 다른 나라의 박물관이나 미술관이 '협력할 의사만 충분하다면' 8년에서 최장 12년까지 대여전시가 가능하다는 의사를 내비쳤다.

박물관이나 미술관은 개인 컬렉션을 액면가 그대로 수용해서는 안 된다. 고미술품이 '저명한' 컬렉션에 있었다고 모두 합법적인 물건

은 아니라는 사실을 우리는 이미 잘 알고 있다. 오히려 제2차 세계대전 이후에 조성된 컬렉션 대부분은 예외 없이 도굴 미술품으로 이루어졌다. 이런 컬렉션의 수용을 거부한다면 박물관과 미술관은 고고학적으로 가치 있는 고대 인류의 문화유산을 전시해야 하는 의무를 지킬 수 없을 것이다. 그렇다 하더라도 "출처, 묻지 마세요, 대답하기 곤란합니다"라는 식의 오랜 관행은 근절해야 한다. 박물관의 근간을 이루는, 출처를 밝힐 수 없는 미술품의 더러운 현실을 눈감아 버리는 꼴이 되기 때문이다. 고고유물이 풍부한 국가의 문화재 장기 대여 정책은 이런 국가들이 부딪히게 될 충격을 완화시켜 줄 것이다.

박물관이나 미술관에서는 소장품 구입 내역을 소상하게 밝혀야 한다. 우리는 그들이 '영업상의 비밀'이라는 이유로 용납될 수 없는 행위를 무대 뒤로 숨기는 사례를 흔히 본다. 딜러들이 미술품을 팔고 싶다면 자신들이 알고 있는 대로 밝혀야 한다. 이러한 절차와 방법을 통해 소장품 구입이 투명해질 수 있다.

스위스의 법이 최근 들어 바뀌었다고 하지만 아직도 스위스는 합법적으로 고미술품을 수입하는 곳이라기보다, 문제가 발생하면 제일 먼저 의심 받는 나라다. 스위스의 자유항을 통과한 고미술품인데 발굴 장소를 밝힐 수 없다면 도굴되었다고 봐야 한다.

이탈리아는 고미술품에 대한 기강이 헤이해 진 이후로 도굴과 밀반출에 관한 법을 강화하기 시작했다(콘포르티 대령이 문화재 수사대장으로 임명된 후에 기강이 강화되었다). 환영할 만한 일이지만 이탈리

아가 1999년에 강화시킨 법의 수준을 영국과 같은 수준으로 맞춰 현실적 요구에 부응한다면 별 문제는 없을 것이다. 영국에서는 문화 재를 발견한 개인은 먼저 국가에 고시해야 하며 국가가 그것을 수용 하기를 원한다면 반드시 값을 지불해야 한다. 영국은 이탈리아만큼 고고유물이 풍부한 나라는 아니지만 영국의 문화재 관련법은 도굴 꾼들과 밀매업자들에게 결코 녹록하지 않다.

자코모 메디치의 사건을 통해 치펀데일의 법칙이 타당한가를 밝 힐 수 있었다. 고미술품 지하세계는 우리가 상상했던 것보다 훨씬 조직적이고, 무엇이든 돈이면 가능하고, 사람들의 눈을 속이기 쉽 고, 거대자본이 개입해 있고, 피해가 심각하고, 관련된 고미술품의 범위가 상당히 넓게 분포되었고, '존경 받고, 전문가인 인물'들의 부 정, 부패가 심한 것으로 나타났다. 우리가 목격한 상황은 확실히 우 리의 상상을 뛰어넘었다. 여전히 세계적인 수준의 박물관과 미술관 은 부적절한 거래 관행을 줄이기 위한 노력을 하지 않으며 사람들 을 기만한다. 이 책에서 보여 준 대로 세계적인 명성을 얻고 있는 박 물관과 미술관들이야말로 진짜 도굴꾼이며 불한당이다. 고고유물 의 현실적인 필요는 그들에게서 비롯되었으며 사회 환원이란 명목 과 세금 감면이란 실익으로 컬렉터들을 유인하여 그들의 소장품을 박물관에 기증하도록 만든다.

이 책은 소장품 문제를 다루는 박물관과 미술관 이사회에 보내 질 예정이다. 그들은 개탄스러운 이 문제를 척결해야만 하며 이탈 리아와 세계 각지에서 반출되는 막대한 양의 아름답고 귀중한 문화 유산을 지켜야할 의무가 있다.

5번가의 에필로그

　2005년 11월 메트로폴리탄 미술관장 필리페 드 몬테벨로는 이탈리아 문화성 장관 주세페 프로이에티를 만나, 메디치 수사를 통해 이탈리아 정부 측에서 도굴 문화재라고 주장하는 에우프로니오스 크라테르와 다른 고미술품에 관한 협상을 하기 위해 로마를 방문했다. 장시간의 협의를 거친 결과 이탈리아 정부로 소유권을 넘기지만 메트에 전시 중인 작품은 그대로 두거나 다른 작품으로 대체 전시가 가능하도록 조처하겠다는 합의안을 작성했다. 이 합의안은 이탈리아 정부와 박물관 이사회의 추인을 받아야 했다. 처음에 몬테벨로 관장은 이탈리아 정부에서 제시한 증거가 "확정적이지 않다"고 말했다. 하지만 얼마 있지 않아 곧 태도를 바꾸었다. 2006년 2월 2일 메트로폴리탄 미술관은 '그리스 도기의 소유권'을 이탈리아 정부로 양도하겠다는 극적인 발표를 했다. 더 놀라운 사실은 미술관 측 변호사를 통해 에우프로니오스 도기를 비롯한 열아홉 점의 이탈리아 고미술품—모르간티나 은 제품 열다섯 점과 네 점의 고대도기—의 반환을 약속하는 서류를 로마에 보내왔다는 것이다. 메트는 2007년 봄 고미술품 전시를 위한 신관을 개관할 예정인데,

늦어도 2008년까지 몇 가지 작품들을 전시할 수 있도록 해달라고 제안했다.

몬테벨로 관장은 정확한 반환 시기는 정하지 않았지만 해결책은 그리 먼 곳에 있지 않다고 말했다. 처음에는 이탈리아 정부가 해당 고미술품이 이탈리아에서 불법 거래되었다는 '명백한' 증거를 제시할 수 있을 때에만 반환을 고려해 보겠다는 태도를 보였다. 그 후 그는 자신이 요구한 증거의 기준이 비현실적이란 점을 인정했다. "저는 법률 전문가가 아닙니다. 제가 염두에 두었던 '명백한 증거'라는 말은 살인 사건에서조차도 사용되지 않는 것 같습니다." 메트로폴리탄 미술관의 입장이 두 차례 발표되는 사이에 이탈리아 정부가 메트 측에 보낸 증거자료에서 불법 거래된 사실을 "상당부분 확인하게 되었고, 그럴 가능성을 인정한다"고 말했다. 메트로폴리탄 미술관의 대변인 해롤드 홀저는 "미술관의 고결한 행위를 치하하는 바이다"라고 한 술 더 뜨는 발언을 하면서 '확정적인 증거'를 기다리지 않고 한 발 앞서 이런 결정을 내렸다고 덧붙였다. 우리도 언급했듯이 '증거'에는 에우프로니오스 크라테르가 메트에 도착하기까지 두 가지 가능성을 적어 둔 헥트의 회고록이 포함되어 있다. 메트로폴리탄 미술관의 발표와 거의 비슷한 시기에 바바라 플라이쉬만은 게티 미술관의 이사직을 사임했다. 사임의 이유는 전혀 언급이 없었다.

이 소식은 페리 검사와 콘포르티 대령, 나머지 대원들에게 더할 나위 없는 큰 선물이었다. 일에 매달렸던 세월을 통해 진실을 입증해 냈고 덕분에 이 같은 성과를 거두었다. 마리온 트루와 로버트 헥트에 관한 부분은 법적으로나 윤리적으로 방치된 상태여서 최근까지 진척 정도가 두드러지지는 못했다. 그들에 대한 공판은 로마에

서 진행 중이지만 게티 미술관과 메트로폴리탄 미술관은 법원의 결정에 상관없이 트루와 헥트를 통해 구입한 고미술품을 반환하려고 한다.

한때 자만심으로 가득 찼던 미술관이 눈에 띌 정도로 쇠락한 태도를 보이는 것은 트루와 헥트의 재판 결과를 사족으로 만들어 버린다. 이탈리아 당국은 음모의 중심축이었던 메디치에게 징역 10년형을 선고했고 항소는 심리 중이다. 지난 몇 달 동안 메디치, 헥트, 베키나, 트루가 움직였던 여러 종류의 희귀 고미술품들은 미국에서 이탈리아로 반환되었다. 페리 검사와 콘포르티 대령(펠레그리니, 리초, 바르톨로니, 그 외 수사 요원들)은 이 재판에서 승리를 거두었다. 고고유물과 고대 문화유산의 세계, 고미술품 컬렉션과 거래관계에서 이런 사건은 두 번 다시 일어나서는 안 된다. 박물관과 미술관, 컬렉터라는 이름을 헛되이 얻고자 하는 사람들이 이런 일을 공모하지 않는 한, 더 이상 과거로 되돌아가는 일은 이제 없을 것이다. 뉴욕, 런던, 파리, 뮌헨, 스위스의 경매시장도 그들의 영향력에 휘둘려서는 안 된다.

이런 긍정적인 소득에도 불구하고 아직도 주목해야 할 문제가 남아 있다. 이번 사건의 시발점이 된 맨해튼 5번가에 자리한 메트로폴리탄 미술관이 문제의 핵심이다.

협상 중에 메트로폴리탄 미술관은 '선량한 믿음'을 가지고 구입한 물건에 대해서는 이탈리아 정부도 사정을 고려해 주어야 한다고

주장하면서 이 문제를 처음으로 제기하였다. 희귀 고미술품이 이탈리아로 반환 중이었고 이탈리아 당국은 화해의 정신과 원만하고 조용한 해결을 원했기 때문에 사정을 고려해 주려고 했을 것이다. 대부분의 사람들은 이런 주장이 터무니없다는 것을 잘 알고 있다. 해롤드 홀저 대변인은 '고결한 행위'를 치하한다고 말했을지 모르지만 메트로폴리탄 미술관은 지난 30년 동안 적절하게 처신한 사례가 드물며 지금은 스스로가 약속한 것들을 무마시키려 하고 있다.

에우프로니오스 크라테르 구입과 관련한 다음의 증거 자료들을 간략하게 살펴보도록 하자.

헥트 회고록에서 메트 측을 꼼짝 못하게 만들 결정적인 증거는 '메디치 본'이다. 이미 충분히 설명했지만 메디치 본은 사실에 입각한 기술이다. 메디치 본에서 헥트는 복원된 크라테르를 미술관에 가져다 준 그 당시를 기록해 두었다. "내가 호빙 관장에게 크라테르는 디크란(사라피안)이란 사람에게서 나왔다는 기록을 보여 주자 그는 웃으며 '내가 장담하지만 그는 실재하지 않는 사람일거야'라고 말했다."

호빙의 책, 『잠든 미라도 춤추게 하라』 가운데 '논란이 분분했던 도자기'를 다룬 장에서는 '선량한 믿음'을 가지고 구입한 물건의 세 가지 사례를 들고 있다. 그의 책 309쪽에는 메트로폴리탄 미술관에서 도기를 본 호빙이 "이 물건이 어디서 나왔는지 짐작할 수 있을 것 같다. 이렇게 완벽하게 보존된 기원전 6세기 초엽의 그리스 적회식 도기는 이탈리아 에트루리아 지역에서 도굴꾼들이 발견했을 것이다"라고 말한 대목이 나온다. 폰 보트머에게서 도굴된 물건은 아닌 것

같다는 말을 들었지만 호빙의 첫 반응은 도굴된 미술품일 거라는 식이었다. 그러다가 그의 책 315쪽에는 크라테르가 베이루트에서 나왔다는 말을 들었을 때 "웃지 않을 수가 없었다. 베이루트는 이탈리아나 터키에서 밀반출된 미술품의 틈새 출처였기 때문이다. ……그래서 나는 이 물건이 이탈리아에서 도굴되었을 것이라 생각했다"고 나온다. 호빙의 책 328쪽에는 또 다른 일화 하나를 소개하고 있다. 호빙은 헥트가 이탈리아어로 전화 통화하는 것을 우연히 들은 적이 있다고 한다. 로마에 있는 변호사에게 '도굴꾼이 몇 명이고, 그 사람들의 이름이 무엇인지 묻는' 내용이었다. 그러고는 사진이 한 장도 없다는 사실을 알고 헥트가 얼마나 웃었는지 모른다.

과연 이런 얘기들이 순수한 의도를 가지고 그렇게도 '논란이 분분했던 도자기'를 구입한 사람의 입에서 나온 말처럼 들리는가! 곳곳에서 비웃는 소리가 들리는 것 같다. 호빙은 우리와 인터뷰를 하면서, 헥트와 얘기하는 동안 디크란 사라피안의 이름을 듣고 웃거나 '그런 이름은 아마 존재하지 않을 걸'이라고 말한 적이 없다고 한다. 그러다가 도기를 매입하는 과정에서 그런 식으로 말했다고 반박했다. 그는 몇 가지 새로운 사실을 추가로 말했다. 메트 측이 도기의 매입을 발표하고 나서 6, 7개월이 지났을 때 탐정— 〈뉴욕타임스〉의 기자가 여러 가지 질문을 하고 귀찮게 구는 바람에 고용한—을 취리히로 보내, 딜러를 만나고 그 물건에 대한 정보를 최대한 알아보게 했다. 미술관은 또 법률 담당 고문인 애슈턴 호킨스를 베이루트로 보내 사라피안을 만나게 했다. 호빙 말로는 호킨스가 사라피안이 도기를 판 대가로 90만 달러를 받은 '증거자료'를 보았다

고 한다(100만 달러 이하 거래는 10% 수수료를 제함). "당연히 그 돈은 그의 계좌로 들어갔다가 그대로 밥 헥트 계좌로 되돌아간 걸로 알고 있소"라고 호빙은 말했다.

아주 칭찬할 만한 대목이지만 크라테르가 거래된 후에 취한 행동이었다. 이 부분을 언급한 호빙의 회고록은 21년이 지난 후에 출판되었다. 허세로 가득한 호빙 관장은 과거에 자기가 저질렀던 정직하지 못한 일들을 즐기는 것처럼 보인다. 오스카 머스카렐라인사처리 방식만 보더라도 호빙의 인격이 어떠했는지 짐작할 수 있지 않을까? 오스카 머스카렐라에 대한 인사처리 방식은 에우프로니오스 사건과 관련된 메트의 태도가 과연 '선량한 믿음'이었을까 하는 물음에 답해 줄 수 있다.

2006년 초 크라테르와 마찬가지로 머스카렐라도 메트로폴리탄 미술관에 근무한다. 종신 재직권이 보장되었음에도 불구하고, 메트로폴리탄 미술관으로부터 세 번이나 해직 당하고 다시 복직한 머스카렐라는 미술관 측과 법적 대응을 시작한 1970년대 중반 이후로, 물가상승분을 제외한 급여 인상과 승진은 불가능했으며, 그나마도 2000년부터 급여가 중단되었다. 그런 와중에도 그는 발굴 작업을 계속했고 학술 논문을 계속 발표해 왔다.

머스카렐라는 2000년에 『걸작으로 둔갑한 가짜: 고대 근동 문화재 위작들The Lie Became Great: The Forgery of Ancient Near Eastern Cultures』이라는 책을 펴냈다. 그는 치밀한 연구 조사를 통해, 세계적 박물관과 미술관 당국자들이 인정하는 수준보다 훨씬 더 많은 위조 고미술품들이 광범위하게 포진해 있다고 주장한다(박물관과 미술관은 이 사실을 공공연하게 알리고 싶지 않겠지만 그 분야에 종

사하는 사람들은 내부적으로 인정한다는 의미가 그의 책 제목에 내포되어 있다). 그는 자신의 저서에서 메트로폴리탄 미술관에는 아나톨리아 소입상 두 점, 수메리아 석제 조각 두 점, 청동 아시리아 전차기수 한 점을 비롯한 마흔세 점의 위작이 있다고 주장한다. 예루살렘 바이블 랜드에는 열일곱 점, 보스턴 미술관 일곱 점, 클리블랜드 미술관 열두 점, 루브르 박물관 열두 점, 대영박물관 열한 점, 코펜하겐 미술관 네 점, 크리스티 경매 서른 점, 소더비 마흔다섯 점, 레비 화이트 컬렉션 두 점이라고 확인해 주었다.

위조 여부에 관해서 모든 사람들이 머스카렐라의 의견에 동의하지는 않는다. 하지만 그의 학문적 열정, 세밀한 관찰, 결연한 의지에는 위엄마저 느껴진다. 연구자에게 이런 까다롭고 지독한 면이 없다면 그들이 과연 무엇을 할 수 있겠는가.

내친 김에 여기까지 왔지만 이 책은 오스카 머스카렐라를 주제로 하지는 않는다. 하지만 메트로폴리탄 미술관에서 그의 위치는 우리의 관심을 끌기에 충분하다. 미술관에서 끊이지 않았던 그의 불운은 어느 정도 에우프로니오스 크라테르와 연관되어 있다. 헥트의 회고록이 나오고, 콘포르티의 지휘로 전화 도청과 기습 수사가 진행되고, 페리 검사의 취조가 이어지고, 펠리그리니의 문서 추적과 파편 상태의 도굴 미술품이 발견되고 바르톨리니, 콜로나, 체비 교수가 제네바 창고를 조사하면서 분명하게 밝혀진 사실이 있다. 1973년 머스카렐라가 크라테르는 이탈리아에서 불법 도굴되었다고 주장한 내용이 정확하게 맞았다는 것이다. 그와 사이가 나빴던 박물관 행정직원들도 이제야 그의 생각이 옳다는 것을 뒤늦게 깨달았다. 진실이 밝혀졌고 그 결과, 머스카렐라는 손해배상청구 소송도

가능하다. 메트로폴리탄 미술관이 머스카렐라를 부당하게 대우했기 때문이다.

이제 반환을 약속한 모르간티나 은 공예품에 대한 메트로폴리탄 미술관의 태도를 살펴보도록 하자.

1980년대 초반 모르간티나 은 공예품을 취득하고 나서 정밀 조사에 들어갔을 때 미술관은 터키에서 출토되었고 적법한 절차를 거쳐 스위스로부터 반입했다고 말했다. 당연히 물건은 헥트에게서 사들였지만 그의 존재가 알려진다면 경계의 눈초리를 사정없이 보내면서 크라테르 사건과 유사한 논란을 일으킬 게 분명했다. 게다가 터키는 리디아의 보물을 반환하라고 메트에 압력을 넣은 후라서 그런지 즉각적으로 모르간티나 은 공예품들을 돌려 달라고 요구하지 않았다. 그렇다면 메트로폴리탄 관장은 은 공예품의 출토지가 대체 어디라고 생각했을까? 그로부터 몇 년이 지나 이탈리아 정부가 은제품을 돌려달라고 했을 때에는 머뭇거리다가 콘포르티 대령이 보낸 편지 사본을 헥트에게 보냈던 메트가 아니었던가. 처음에는 말컴 벨 교수가 '편견에 가득 찬 인물'이기 때문에 그의 조사를 '신뢰할 수 없다'고 우기면서 접근을 거절했지만 결국에는 조사를 허락했다 (벨 교수는 머스카렐라처럼 세계적으로 인정받는 저명한 고고학자다). 작품을 조사한 벨 교수는 모르간티나 지역에서 출토된 적이 있는 에우폴레모스라는 그리스 이름을 잘못 해석했다는 사실을 알아냈다. 메트로폴리탄 미술관의 고대미술 담당 큐레이터라면 이 정도 사실은 알고 있어야 했다. 그렇다면 다시 한 번 묻지 않을 수 없다. 사정이 그러한데도 미술관이 선량한 믿음을 가지고 이렇게 행동했다고 볼 수 있을까?

2007년 봄에 메트로폴리탄의 고대미술관 신관이 개관될 예정이었다. 메트는 셸비 화이트에게 미술관 지원 명목으로 2000만 달러를 받았다. 미술관 웹 사이트에는 새로운 고대미술관 이름이 '레온 레비-셸비 화이트 관'으로 나와 있다. 이들의 컬렉션 가운데 아홉 점은 메디치를 통해 구입된 것이라고 이탈리아 사법부는 주장하고 있다. 이 물건과 관련된 서류들은 최근에 도굴되어 복원을 마쳤다는 사실을 셸비 화이트와 레온 레비가 분명히 인지했음을 보여 주고 있다(9장과 수사관련 정보—를 참고). 그렇다면 레온 레비와 셸비 화이트 부부도 그들의 기부행위가 선량한 의도에서 비롯되었다는 점을 보여 줘야만 한다. 과연 그들의 이름을 따온 메트로폴리탄 고대미술관 신관의 명칭은 적절하다고 볼 수 있을까?

메트로폴리탄 미술관의 에우프로니오스 크라테르 구입에는 가장 근본적이고 결정적인 단서가 남아 있다. 그 출발점에는 헥트의 회고록이 있다. 헥트의 회고록 내용이 무엇인지 모르고 있던 사람들이 에우프로니오스 크라테르 구입을 둘러싼 '메디치 본'의 내용을 입증해 주었다는 사실을 우리는 잊지 말아야 한다. 회고록 내용 가운데 메디치가 자금 조달을 위해 청동 독수리 상을 매매했다는 사실을 로빈 심스가 수사팀에 확인해 주었고, 소더비의 피터 윌슨이 자신에게 크라테르를 보여 주었다는 사실 역시 심스가 확인해 준 것을 말한다. 헥트 회고록 곳곳에서 메디치를 말할 때 'G.M'이라고 표기했는데 이렇게 표기하기 시작한 것은 헥트가 메디치에게서 스키토스

의 킬릭스(톤도 부분에 젊은이가 있고 부엉이와 올리브가 묘사된 작품)를 사들였을 때부터였다. 헥트는 이 거래가 메디치의 '눈을 뜨게 한' 계기가 되었으며 그로부터 메디치는 "품질만 보장된다면 값은 문제 되지 않는다"는 사실을 배웠다고 말한다.

그 거래를 통해 메디치는 커다란 가르침을 얻었다. 문토니 판사 앞에서 메디치는 이런 점들을 시인했다. "불행히도 사람들은 사업을 제대로 운영할 줄 모릅니다, 재판장님. 그러니 저의 사업방식을 얼마나 시기했겠습니까. 물건이 훌륭하면 아름다움은 그 값어치를 하죠. ……저 메디치는 이 점을 잘 이해하고 있었습니다." 메디치는 품질만 보장되면 가격은 문제가 되지 않는다는 것을 제대로 이해했고 "아름다움은 그 값어치를 한다"는 사실을 한시도 잊지 않았다.

에우프로니오스 크라테르의 구입 가격이 모든 사람들에게 충격적이었던 그 배후에는 메디치-헥트의 비밀 조직이 가동되고 있었고 이를 계기로 그들은 또 한 차례 도약의 발판을 만들었다는 사실을 문토니 판사는 강조했다. 헥트와 메디치가 저지른 범죄의 모든 탓을 메트로폴리탄 미술관으로 돌리는 것은 지나친 감이 없잖아 있다. 모든 사람들이 입을 모아 지적하듯이, 지나치게 높은 금액을 크라테르에 지불한 것은 헥트, 메디치, 베키나 같은 사람들이 활약할 수 있는 분위기를 조성해 주는 일이며, 이 책에서 폭로한 대로 고미술품 지하시장을 창출하고 유지하는 데 공헌했다는 점은 분명하다. 메트로폴리탄 미술관이 에우프로니오스 크라테르에 치른 가격을 이탈리아 도굴꾼들이 알고 나서는 어떤 물건이라도 그 정도 값을 받을만한 물건을 찾을 수만 있다면 찾아내고야 말겠다고 "혈안이 되었다"는 소식을 들었다. 이미 우리도 알고 있듯이 에우프로

니오스 크라테르가 도굴된 시기에 즈음하여 그와 비슷한 도기들이 세상에 알려졌다. 전후 그리스, 이탈리아 고대 도기 시장에 관한 연구가 이 점을 뒷받침해 준다. 뇌르스코프는 독일 비평가 크리스티안 헤르센뢰더의 논문, 「고미술품 컬렉터: 전문적인 감식안에서 투자가에 이르기까지The Antiquities Collector: from connoisseur to Investor」에 나오는 내용을 인용해 보면 전문적인 고미술품 투자펀드는 1970년대 초에 처음으로 만들어졌다. 이런 배경 때문에 메트는 에우프로니오스 도기에 그렇게 높은 가격을 지불할 수 있었다고 말한다.

메트로폴리탄 미술관이 에우프로니오스 도기를 선량한 의도에서 구입했다면, 이사회는 그따위 도굴품 구입에 엄청난 돈을 지불하도록 한 사람에게 반환의 의무를 물어 수탁자로서 그 책임을 지도록 해야 한다. 크라테르 가격으로 너무나 유명해진 100만 달러를 1972년 주식시장에 투자했더라면 지금은 1,500만 달러의 가치는 되었을 것이다. 로버트 헥트는 이제 여든의 나이로 접어들었다. 이탈리아 법정에서 유죄로 선고되어도 감옥으로 가기에는 너무 늙었다. 이 점이 그에게는 최소한의 위로가 되지 않을까.

자유항 압수 물건에 관한 고고학 수사팀의 보고서

회랑 17의 압수 물건을 조사하는 과정에서 바르톨로니 교수 및 그의 동료들이 압수 물건에 관해 작성한 전체 보고서 가운데 일부 목록을 발췌했다.

그 가운데 메디치 물건은 다음과 같다.

- 철기시대 브로치(fibula, 기원전 9세기). 등자모양(말등자는 말을 타고 두 발을 디딜 때 사용-옮긴이)으로 만든 장식 브로치인데 만곡 부분은 황금으로 도금한 실을 꼬아 만들었다. 피불라는 지금도 사용하는 옷핀의 '원조' 격이라 할 수 있는데, 고대에는 지금보다 훨씬 더 아름답고 극적인 분위기를 연출하면서 의상의 주름을 고정시키는 역할을 했다. 신분에 따라 다른 장식을 사용했기 때문에 피불라를 통해 사회 경제적 지위를 확인할 수 있었다. 등자 모양의 원반은 오늘날의 안전핀 모양과는 달리, 한 쪽만 만곡부를 이루다가 두 개의 핀이 만나는 끝부분에 위치한다. 전문가들은 이곳 창고에서 발견된 피불라가 타르퀴니아의 네크로폴리스에서 적법한 절차를 거쳐 발굴한 것과 매우 흡사하다고 한다. 타르퀴니아에서 발굴된 피불라의 연대는 기원전 9세기 후반경으로 거슬러 올라간다. 메디치 창고에서 나온 피불라는 희귀하게도 금으로 만들어졌다.

- 아기 오리를 장식 모티브로 사용한 피불라 5점. 볼로냐, 타르퀴니아, 베이오, 카푸아, 폰테카냐노 등지의 네크로폴리스에서 발굴된 빌라노반 유물에서만 오리 장식 모티브가 발견된다. 고양이 장식이 들어 있는 피불라는 타르퀴니아 '전사의 묘'에서 발굴된 것과 아주 흡사하다.

- 메디치 창고에서 발견된 서너 점의 기원전 8세기경 도자기는 캄파니아의 네크로폴리스에서 발굴된 유물에서만 나오는 것이 특징이다. 고대에는 사르노 밸리, 쿠마 등지만 도자기를 생산했으며 다른 지역에서는 발견되지 않았다.

- 매듭장식의 손잡이가 달린 소형 암포라 3점, 돋을새김으로 장식된 혼합용 도기 2점, 이랑무늬와 밧줄 띠 장식을 한 올레 2점(오이노코에와 같은 와인 혼합용기가 약간 변형된 형태로 두툼한 손잡이를 가지고 있음). 이런 디자인은 기원전 8세기, 7세기를 즈음하여 불치에서 독점적으로 만들어지고 출토되었다.

- 미니어처 컵 32점 및 미니어처 올레 20점. 불법 도굴 이후, 1992년 카니노 반디넬라 유역에서 실시한 발굴조사에서 '유사한' 미니어처 도기 시리즈가 출토되었다.

- 초승달 모양의 손잡이를 한 칸타로스 5점(손잡이에 원뿔 모양을 돋을새김으로 장식함) 및 초승달 모양의 손잡이를 한 암포라 3점은 기원전 7세기의 것으로 추정되는데, "크러스터메리움에서 출토되었다는

것을 단번에 알아차릴 수 있다." 이 지역에서 출토된 컵과 암포라는 "초승달 모양의 손잡이로 유명하기 때문이다." 로마 문화재 관리국의 조사관 프란체스코 디 제나로는 크러스터메리움의 네크로폴리스가 위치한 마르치글리아나, 몬테 델 부팔로 지역의 불법 도굴 현황을 알려 주었다. "매장 문화, 고고학적 풍습, 지역 장인들의 공예품및 미술품, 수입물품에 관한 정보는 대부분 집단적으로 형성된 대형분묘들의 발굴을 통해 알 수 있다. 몬테 델 부팔로 지역은 잦은 불법도굴로 고고유물의 훼손이 심각해 매장량의 절반가량이 이미 도굴된 것으로 보인다. ……이 지역에서 역사적 의미가 큰 대형 분묘 군락의 약탈 정도는 적어도 1,000개에 이를 것으로 본다. 융단폭격 식의 약탈이 자행된 것이다. ……크러스터메리움에서 도굴된 것이 확실한 고고학적 자료가 최근 압수되었다(로마 근교 몬테 로톤도에서 출토된 물건들이 체르베테리와 라디스폴리에서 사진형태로 판매 중이었다). 그런데 이 물건들은 다량으로 미국의 고미술품 시장에 흘러 들어가서 맨해튼의 골동품 가게에서 버젓이 판매되고 있었다.……"

• 생선 비늘 모양 장식을 한 은제 술잔. 은제 술잔은 판레스트리나, 카에레, 베이오, 카살 델 포소 등지에서 사회적 신분이 높은 매장자의 묘에서만 부장품으로 발견된다.

• 작은 체인이 부속품으로 장식된 청동제 관 모양의 아스코스(아스코스는 3인치 크기의 아주 작은 도기로 오일과 향유를 담는 데 사용되었으며 동물의 형태를 본 따 만들었음). '불치의 부유층 무덤에서 출토된 청동제 2륜 전차'와 동일 무덤에서 출토되었을 수 있다.

- 양식화된 말 모양의 프로토미protomi가 달린 벨트 고리. 프로토미란 사람의 얼굴이나 동물의 형상이 돋을새김되어 있는 것을 말한다. 유사한 물건이 불치 지역에서 몇 점 나왔다.

- 기원전 6세기경의 임파스토 세라믹(결이 거친 도자기를 말함). 남부 라치오 또는 북부 캄파니아 지방의 테아노에서 출토된 도자기와 흡사하다. 최근 몇 년 동안 리리강 유역, 특히 테아노에서 불법 도굴이 성행한다는 보고가 있었다. 테아노는 신성한 의식을 봉헌하던 장소였기 때문에 '집중적인 도굴'이 벌어진 것 같다.

- 빼어난 그림이 그려진 에트루리아 암포라 2점은 파편 상태이지만 복구가 가능하다. 바르톨로니 박사와 다른 전문가들은 도기회화가 기원전 725년에서 750년 사이에 활동한 크라네스 화가의 작품으로 보고 있다. 크라네스 화가의 작품으로는 사각 그물망에 걸린 커다란 2마리 물고기를 그린 암포라와 동물 장식 띠를 두른 아스코스가 있다.

- 페니키아 야자수 문양을 띠 장식으로 두른 '적색 바탕에 흰색 도안' 도기. 비코닉 도기는 2개의 원뿔형 도기를 서로 맞물려 엎어 놓은 ♦ 형태를 보인다. '적색 바탕에 흰색 도안' 도기는 '보테가 델루르나 칼라브레시'에서 만든 것으로 추정되며 체르베테리 출토품 가운데 명품으로 손꼽힌다. 보테가Bottega란 '스튜디오' 또는 '예술가의 공방'을 뜻하는 이탈리아 말이다. 서로 맞물려 엎어 놓은 형식의 도기는 칼레브레시 납골함으로 알려진 것이지만, 이름을 알 수 없는 장인의 손에서 약간의 변형을 거쳐 아주 독특한 형식의 걸작품이 탄생된 것 같다.

- '적색 바탕에 흰색 도안'의 오지 냄비olla. 동심원 장식이 있고 불치 내륙지방의 '볼세나 장인집단'에서 생산한 것으로 본다. 장인집단이란 보테가 보다는 산발적인 구조를 지닌 제작방식을 말한다. 장인집단의 도기들은 비슷한 양식을 띠지만 이름이 알려진 특별한 마스터가 없기 때문에 집단의 명칭은 지역에 따라 불치 근처 볼세나 호수가의 장인집단이란 식으로 부른다.

- 에트루리아-코린트 식 도자기(코린트 양식이지만 에트루리아에서 제작된 도기). 여기에 속하는 도기는 기원전 630년에서 기원전 550년 사이에 남부 에트루리아에서 제작되었는데 그 가운데 일부가 에트루리아화한 캄파니아 지방에서도 제작되어 에트루리아, 고대 라치오, 캄파니아 지역에 한정되어 유통되었지만, 아주 드물게 그리스화한 갈리아(남부 프랑스), 사르데냐, 카르타고(북아프리카)로 수출되기도 했다. 메디치 창고에서 압수한 물건들 가운데 다양한 화가와 '공방'에서 제작된 에트루리아 코린트식 도자기가 상당수 있었다. 가장 희귀한 도자기는 가장자리에 아이벡스(알프스, 아펜니노, 피레네 산맥에 사는 야생염소-옮긴이)를 띠장식으로 돌린 오이노코에이다. 에트루리아 코린트 도기 시대를 여는 시기에 불치에서 활동한 동부 그리스 출신 도자기공 제비화가the Swallows의 것으로 추정된다. "이 도기들은 수수한 솜씨로 보아 불치 지역에서 나온 물건이 확실하다." 올페olpe(기다란 손잡이가 달린 날씬한 와인피처)는 수염이 덥수룩한 스핑크스 화가의 제자가 만든 것으로 보며 "오르비에토의 파이나 박물관에 소장된 올페와 동일한 솜씨로 보인다." 협소한 몸체에 여러 가지 색으로 그림을 그린 오이노코에는 "'제2세대' 불치 도자기 마

스터로 불리는 페올리 화가의 작품으로 본다. 그 화가의 작품으로는 동일 기법을 사용한 한 점만이 세상에 알려져 있을 뿐이다."

- 에트루리아 코린트식 아리발로이 및 알라바스트라 153점. "……남부 에트루리아의 묘실을 20~30개가량 털어야 이 정도 규모의 도기가 나온다(묘실 벽에 박아 두었던 못과 함께 약탈해 온 도기가 있을 정도이다)."

- 부케리(이탈리아 최남단에 위치한 시라큐사 주의 작은 마을)에서 나온 도기들: 부케리 도자기는 에트루리아인들이 계발한 도기 형태로 안팎이 검정색이다. 가마에 산소가 없는 상태에서 구워내면 흑도기가 된다. 전문가들은 "에트루리아의 '국산' 도기인 셈"이라고 말한다. 기원전 675년 카에레를 시작으로 기원전 7세기 중엽부터 기원전 6세기를 거쳐 기원전 5세기 초엽에 이르는 시기에 에트루리아와 캄파니아 지방에서 생산되었다. 흑도기는 에트루리아 코린트 도기에 비해 널리 유통되었기 때문에 남부 이탈리아, 시칠리아, 북쪽의 포강 유역까지 범위가 확대되었다. 메디치는 완벽하게 보존된 118점의 도기를 가지고 있었다. "모두 남부 에트루리아에서 나온 것으로 보인다. 오늘날 우리가 가진 정보와 지식을 종합하면, 대부분은 기원전 675과 기원전 575년 사이에 카에레의 '공방'에서 활동한 장인의 작품이거나 다른 지역에서 나온 것으로 볼 수 있다." 점선으로 이루어진 '작은 부채꼴' 형태로 낙서처럼 그렸기 때문에 눈에 띄는 작품이다. 부케로 도자기에 대한 연구를 통해 흙에 포함된 광물 구성에도 미세한 차이가 있게 되고 그것이 특정 지역과 서로 연관되어 있음을 알게 되었다. 고고학자들이 부케리 도자기를 만든 공방을 확신할 수

있는 근거는 바로 최근의 과학적 연구 성과 때문이다.

- 대형 암포라. 기원전 7세기 말로 추정되며 수평 띠장식(잎맥장식)으로 몸체와 굽을 구분하며 몸체에는 동물 문양이 들어가 있다. 이 암포라는 체르베테리에서 합법적으로 발굴된 암포라의 그림을 그린 대가의 작품과 흡사하다.

- 그리스의 이오니아 및 아티카 도자기의 에트루리아 모조품. 기원전 5세기와 6세기로 추정되며 불치의 '공방'에서 제작되었다고 전문가들은 말함.

- 화산암(네프로)으로 만든 에트루리아 조각과 석주 및 석비. 이 경우는 에트루리아 양식으로 출처를 알아낸 것이 아니라, 암석의 지질학적 분포로 확인할 수 있었다.

- 청동 및 철제 조상, 장신구, 목걸이, 귀걸이. 메디치의 창고에서 나온 물건들은 마르쉐와 아브루초 지역의 경계에 해당하는 중앙 아드리아의 '아스콜리 피체노 양식과 특별한 관계'가 있는 것 같다.

- 그리스에서 생산된 도자기: 3명의 전문가가 확인해 주듯이 에트루리아의 도시를 비롯하여 이탈리아 남부, 시칠리아 등지에 건설한 그리스 식민시가 아테네, 스파르타, 에우보에아, 코린트 등지에서 제작된 그리스 도기의 주요 거래처였다. 암포라와 플라콘(향유병)이 주거래 품목이었다. 그런데 다른 지역에서는 나오지 않는 '아주 특별한 물건

이 에트루리아에서만 발견되는 것'으로 보아 에트루리아만의 특수성이 있었던 것 같다. 해외 거래를 촉진하기 위해 다양한 '공방'에서 제작한 제품들을 '홍보용'으로 에트루리아에 보낸 것이라고 전문가들은 보고 있다. 2가지의 증거들을 보면서 이런 생각들을 추론해 낼 수 있다.

첫째, 박물관에 보존될 만한 수준의 그리스 도기들이 다량으로 이탈리아에서 발견되었다. 지금은 빌라 줄리아에 전시 중이지만 베이오에서 나온 올페를 첫 번째 사례로 들 수 있다. 두 번째는 레비 컬렉션의 오이노코에이다. 오늘날 터키 이오니아 해안에 위치한 그리스의 식민시 밀레토스에서 제작된 오이노코에는 19세기에 로마에서 사들였는데 지금은 루브르에 전시 중이다. 세 번째 사례는 프랑소아 도기라고 말하는 크라테르이다. 아테네에서 제작되었지만 토스카나 지방의 치우시 묘에서 발견되었으며 지금은 피렌체의 박물관에 있다. 결혼식 행렬과 전투 장면 등 여러 장면들을 다층적으로 구성한 걸작품이다.

두 번째 증거로는 어떤 도기들은 그리스에서 제작되었지만 이탈리아나 시칠리아 수출용으로 제작되었다는 점이다. 놀라 도기는 아티카 형태를 띠지만 주요 발굴 장소는 나폴리 북동쪽의 놀라, 고대 그리스인들이 기원전 8세기에 건설한 시칠리아 남부 해안가 도시 겔라, 그리고 불치이다. 오직 한 점만이 그리스 본토에서 발견되었고 800점 이상의 그리스 도기들이 이탈리아에서 발견되었다는 통계자료가 있다.

전문가들은 이렇게 결론짓는다. "메디치 창고에서 압수된 물건들은 위에서 언급한 공방 제품들의 전시장을 방불케 한다." 한 가지 증거

자료를 덧붙이자면 메디치 창고에서 나온 세 번째 증거들이 더 있다. 그리스에서 제작되었을 것 같은 도기 가운데 몇 개는 '인증표시'가 있는 도기들이 검찰에 압수되었다. 도기에 난 자국으로 보아 목적지에 도착하고 나서 긁어서 새긴 것 같은데 그 이유는 알 수가 없다. 알란 W. 존스턴은 「그리스 도기에 표시된 인증 연구」(1979)에서 이런 유형의 도기 3,500점을 보고 이렇게 결론지었다. "아직까지 그리스 본토에서 이런 인증표시가 새겨진 도기들이 발견된 사례는 없다. ……이런 유형의 도기들은 에트루리아, 캄파니아, 시칠리아 등지로 수출되는 도기로 제한된다." 게다가 인증표시로 새겨 넣은 글자는 에트루리아 알파벳이다. 도기들이 발견되었을 당시 이탈리아 신문지로 포장되었다는 것보다 이탈리아에서 출토되었다는 사실을 뒷받침할 만한 설명이 필요하다는 생각이 들지도 모른다. 이탈리아 출처라는 사실을 지지해 줄 수 있는 것은 이 많은 도기들이 너무도 완벽하게 잘 보존되어 있다는 점이다. 에트루리아의 묘는 묘실을 가지는 구조인데, 이런 분묘형식은 그리스에는 존재하지 않는다는 점이 중요한 단서가 된다. 손상되지 않고 완벽한 형태로 발굴되는 경우는 적법한 절차를 거쳐 묘실에서 유물을 출토할 때였다. 마지막으로 그리스에서 생산된 도기에 관해서 언급한다면, 1985년 피렌체에서 체르베테리의 부폴라레치아 묘지 170구에서 나온 부장품 전시회가 있었다는 점을 지적하고 싶다. 그 전시회에서 제네바 창고에서 나온 물건과 똑같은 도기 4점이 전시되었다. 라코니아 크라테르, 라코니아 암포라(라코니아는 그리스 스파르타에 위치한 지역명이다), 이오니아 술잔, 고르곤 화가의 아티카 아포라가 바로 그것이다.

• 메디치 사건을 조사한 학자들이 메디치 소유 고미술품 가운데 유명
한 작가의 작품에 대해 지대한 관심을 갖는 것은 너무도 당연하다.
이 책의 서문을 장식할 정도로 유명한 에우프로니오스 도기이기도
하지만 게티 미술관 역시 에우프로니오스 킬릭스를 구입했기 때문
이다. 그래서 그들의 관심은 에제키아스와 에우프로니오스라는 두
예술가에게 집중되었다.

1956년에 출판된 J. D. 비어즐리의 『아티카 흑회도기 화가들』에는
출처가 확실한 에제키아스의 도기 16점과 출처를 확인할 수 없는 6
점이 나온다. 전문가들도 지적하듯이, 흑회도기에 관한 한 이 책은
지금도 여전히 중요한 참고도서로 활용되고 있다. 비어즐리 책에는
흑회도기 13점의 출처가 에트루리아—불치에서 5점, 오르비에토에
서 5점, 이탈리아의 다른 지역에서 각각 1점씩—로 나오는 반면, 2
점은 아테네, 1점은 프랑스로 나온다. 비어즐리의 1963년 책, 『아티
카 적회도기 화가들』에서는 출처가 밝혀진 13점과 출처를 알 수 없
는 9점의 도기가 나온다. 출처가 밝혀진 도기 가운데 9점은 에트루
리아(체르베테리에서 2점, 불치에서 2점, 다른 지역에서 각각 1점씩)에서,
3점은 그리스와 올비아, 흑해 지역에서 각각 1점이 나왔다.

전문가들은 에우프로니오스 도기의 경우, 비어즐리의 책에는 나와
있지 않았지만 1990년과 1991년에 아레초, 파리, 베를린에서 열린
전시회를 통해 세간에 공개된 에우프로니오스 도기 18점과 파편을
추가시키고 있다(여기에서는 메트로폴리탄 미술관의 에우프로니오스 도
기는 포함시키지 않았다). *전시회를 통해 새롭게 등장한 도기와 그 파
편들은 어느 것 하나도 출처를 제공할 수 있는 것이 없었다.* 18점
가운데 미국인 컬렉션과 미술관에 11점, 스위스에 5점, 독일에 2점

이 있었다. 전문가들은 "역설적이게도 오래된 컬렉션에 소장된 작품일수록 최근에 구매한 물건에 비해 객관적인 자료를 제시할 수 있다"고 덤덤하게 말한다.

J. D. 비어즐리 교수의 역할은 다른 부분에서도 중요했다. 책이 출판되고 난 후에도 그의 지위와 미술품을 보는 안목은 출처가 없는 고미술품을 소장한 사람들이 끊임없이 그를 찾도록 만들었다. 비어즐리 교수의 감정은 상업적으로도 엄청난 가치를 지니기 때문이다. 비어즐리의 책이 개정판으로 나올 때, 그는 출처가 없는 도기들을 뒷부분에다 실어주고 그 작가의 작품으로 인정해 주었다. 전문가들도 지적하듯이 메디치는 비어즐리 책의 출판을 후원하면서 자신의 소장품을 그 책에 실으려고 했으나 수록되지는 못하고 비어즐리 책이 발간된 후에 발굴된 것으로 매듭지었다.

- 메디치 창고에 있던 도기들 중에는 칼치디아 식민시(레기오 칼라브리아)에서 생산된 칼치디아 도기의 훌륭한 모범이 되는 도기들이 있다. 그때까지 칼라브리아 지방과 시칠리아 지방 밖으로 도기를 수출한 사실을 알지 못했다.

- 가늘고 좁은 흰 선 사이로 붉은 장식 문양이 돌려져 있는 라코니아의 외손잡이 피처. 전문가들은 "기글리오 섬(토스카나 지방의 해안 근처) 주변에 난파된 고대 선박에 선적되었던 화물들 가운데 하나일 가능성이 있는 도기를 염두에 두고 있었는데, 이 도기가 그것과 비교될 수 있다"고 한다.

3명의 전문가가 모은 증거자료는 여기서 끝나지 않는다. 그들은 글자가 작고 행간이 좁은 58장짜리 보고서를 작성했다. 압수된 물건들 가운데에는 전문가들이 확인할 수 있는 특정 화가나 특정 공방의 작품은 이것 말고도 더 많았으며 에트루리아 문자로 서명이 들어간 도기들도 더 많았다.

제네바 회랑 17에서 폴라로이드로 촬영된 게티 미술관 소장 고미술품 목록

• 두리스의 서명이 들어간 적회도기 아티카 킬릭스, 클레오프라데스 화가의 작품으로 추정되는 적회도기 아티카 칼피스. 비어즐리 연구에 따르면 두리스(기원전 500~460년 활약) 화가의 활동기간은 꽤 긴 편이었으며 최소 280점 정도의 도기를 만들었다고 한다. 다른 화가의 작품에도 그의 화풍이 나타나는 것으로 보아 자신의 화파를 형성했던 것 같다. 그의 이름은 당대에도 널리 알려졌으며 동료들로부터 작품성을 높이 평가 받았다. 클레오프라데스 화가는 기원전 505~475년에 활동했지만 자신의 작품에 서명을 남기지 않았고, 클레오프라데스란 이름도 유명한 흑회도기 화가 아마시스의 아들이었던 도공 클레오프라데스의 이름을 본 딴 것이다. 그런데 예외적으로 파리 국립도서관에 소장된 대형 적회도기 컵에는 클레오프라데스의 서명이 나타난다. 칼피스는 히드라처럼 물을 담는 병이지만 히드라와 달리, 목과 어깨부위가 없다. 제네바에서 압수된 서류 가운데 게티 미술관에서 전시 중인 물건을 찍은 필름과 폴라로이드

사진이 있었지만 그때는 아직 파편상태였다. 게티 미술관의 기록을 보면 이 물건들은 로빈 심스를 통해 구입했다고 나와 있다.

- 1980년대 후반 게티 미술관이 구입한 남성 대리석 두상. 이 물건 역시 게티 미술관에 전시 중인 작품을 찍은 필름이 제네바에서 압수되었다. 펠레그리니 박사는 흙과 먼지로 뒤범벅이 된 상태를 찍은 폴라로이드 사진을 찾아냈다. 이 물건은 로빈 심스가 게티 미술관에 구매제의를 했다. 미술관에 비치된 서류를 보면 철분이 강한 흙과 탄화염의 혼합물이 가볍게 표면에 덮인 상태로 도착했다고 한다. 오랜 세월 땅 속에서 그 형태가 훼손된 물건을 구입하려고 한다면 미술관 큐레이터와 복원 전문가는 제일 먼저 이물질을 제거하려고 할 것이다.

- 청동제단 위에서 전투하는 주인공이 주요 장면으로 등장하는 아티카 적회도기 암포라. 게티 미술관이 1979년 구입한 도기의 폴라로이드 사진은 메디치 창고에서 나왔는데 더께가 앉은 상태를 촬영했다. 게티 미술관이 페리 검사에게 제시한 서류를 보면 바젤의 고대 미술관으로부터 이 작품을 구입한 것으로 나온다. 바젤 고대 미술관은 지안프랑코 베키나 소유의 회사로부터 작품을 구입했다. 그런데 동일 문서에는 암포라의 원래 출처가 1890년 영국의 라이크로프트 컬렉션Rycroft Collection이었다고 한다. 더께가 낀 상태로 폴라로이드 촬영을 한 물건의 출처라고 믿기는 어렵다. 게티 미술관이 제공하는 정보를 과연 신뢰할 수 있을까? 메디치와 베키나가 앙숙이 되기 전에 이 작품을 구입했다.

- 에피케토스의 작품으로 추정하는 아티카 적회도기 킬릭스는 게티 미술관이 1980년대 초반에 구입했다. 에피케토스는 기원전 520년과 420년 사이 적회도기 화가 1세대로 활동했다. 그의 작품은 112점 넘게 남아 있는데 대부분이 킬릭스 형태의 도기이다. 시가 6만 달러에 이르는 이 작품을 1983년 8월 마이클 R. 밀켄이 게티 미술관에 기증했는데 그 이전에는 런던의 라이크로프트 컬렉션에 있었다고 한다(밀켄은 드렉셀 번햄 램버트 투자은행의 투자전문가로 '정크본드의 왕'이라는 별명을 가지고 있다. 이 회사는 1980년대 인수 합병의 첨병에 섰던 투자회사다. 1989년 내부 정보를 이용한 거래의 책임을 묻는 불공정 혐의로 기소되어 10년 실형이 선고되었다). 킬릭스 사진 역시 메디치의 창고에서 발견되었는데 발견 당시 흙이 그대로 묻었을 뿐만 아니라, 깨진 상태였다.

- 코린트 도기 올페. 제네바에서 발견된 사진에는 'P.G.M.(자코모 메디치)에게 30/12/91(1991년 12월 30일) 발송'이라고 적혀 있었다.

- 아티카 적회도기 피알레(phiale, 얕은 접시). 화공 두리스의 서명이 들어가 있고 도공 스미크로스가 자신의 이름을 도기에 새겨 넣었다. 에트루리아 문자가 새겨졌으며 취득 당시에는 파편상태였다(자세한 내용은 9장 참조).

- 시리코스의 서명이 든 칼리스 크라테르 적회도기. 이 물건은 플라이쉬만 컬렉션의 일부를 구입하면서 게티 미술관이 소장하게 되었다(9장 참조).

- 베를린 화가의 작품으로 보이는 아티카 적회도기 칼리스. 6년에 걸 쳐 파편상태로 취득한 물건(9장 참조).

- 코린트 도기 올페 및 삼엽 장식이 들어가 있는 코린트 도기 오이노코 에. 바티칸 화가의 작품으로 보며 1985년에 로빈 심스에게서 취득.

- 돋을새김으로 장식된 덮개 달린 거울. 로빈 심스를 통해 플라이쉬만 컬렉션의 일부로 게티 미술관이 구입(9장 참조).

- 천연색 대리석으로 만든 레카니스(봉헌용 욕조). 그리핀이 여러 가지 색을 내는 대리석으로 조각되었는데 대리석 아폴로 상에도 그리핀 이 나온다. 모리스 템펠스먼 컬렉션 일부를 게티 미술관이 구입할 때 취득한 물건이다(9장 참조). 제네바에서 발견된 사진은 동일한 일 련번호를 보유하고 있었다. 사진 상으로 이 물건은 파편상태였으며 이탈리아 신문 위에 놓여 있었다.

- 그리핀이 새겨진 제의용 테이블.

- 대리석 두상. 폴리클레이투스의 디아도메누스 로마시대 복제품. 폴 리클레이투스는 미론 피디아스, 리시푸스, 프락시틸레스와 더불어 위대한 그리스 고전 조각가다. 도리포루스(이상적인 인체표현)와 함께 디아도멘투스는 그의 대표적인 인체 구성비를 표현한 작품이다. 이 작품은 베노사에서 훔친 것이다. 베노사는, 그리스 도기 8점을 훔 쳐 달아난 멜피에서 그리 멀지 않은 곳에 위치한다. 멜피 도난으로

인해 게리온 작전이 개시되었다. 디아도멘투스는 이탈리아에 반환되었다. 플라이쉬만 컬렉션을 통해 게티 미술관이 취득하게 된 작품이다(9장 참조).

- 춤추는 메나데스와 실레누스를 형상화한 에트루리아 막새기와. 과거 어느 때 부분적인 화재가 있었다. 게티 미술관의 작품과 폴라로이드 사진에서 불탄 자국이 보인다. 기와장식은 플라이쉬만 컬렉션을 구입할 때 취득한 물건이다.

- 로마시대 프레스코화. 마스크를 쓴 헤라클레스를 아치 모양의 채광창에 그린 작품이다. 메디치 창고의 압수 물건 가운데 이것과 똑같은 작품이 있다. 플라이쉬만 컬렉션의 일부로 게티 미술관이 구입한 작품이다(9장 참조).

- 아풀리아 적회도기 종 모양의 크라테르. 코레고스 화가의 것으로 추정. 프리츠 뷔르키가 플라이쉬만에게 이 물건을 팔았고 게티 미술관은 플라이쉬만에게 이 물건을 구입했다(9장 참조).

- 대리석 티케 조각상. 로빈 심스로부터 플라이쉬만이 사들였고 게티가 그의 컬렉션 일부를 사들이면서 취득하게 되었다(9장 참조).

- 동물과 함께 있는 디오니소스 조상. 플라이쉬만 컬렉션에서 구입.

- 아티카 흑회도기 암포라. 디트리히 폰 보트머가 베를린 화가의 작품

으로 보았다. 압수된 사진에는 다음과 같이 적혀 있었다. 'OK con Bo 14/2/91. TUTTA MIA'(1991년 2월 14일. 밥 헥트도 좋다고 함. 모두 나의 소유물) 암포라 사진이 아틀란티스 골동품사의 카탈로그 '아르케익 시대 그리스, 에트루리아 미술'(뉴욕, 1988)에 수록되었던 사실에서 알 수 있듯이 'Bo'는 밥 헥트를 말한다. 암포라는 게티 미술관이 플라이쉬만 컬렉션의 일부로 구입했다.

• 아티카 흑회도기 암포라. 폰 보트머는 삼단선 화가그룹(이 그룹은 세 개의 짧은 선을 주요 모티브로 하는 특징이 있다)이 그린 것으로 보았다. 1987년 뷔르키가 플라이쉬만에게 팔았고 게티 미술관이 구입했다. 이탈리아 검찰이 접근을 허락해 달라고 압박해 온 게티 미술관 자료를 보면 'RG'(프린스턴 대학의 교수 로버트 가이)는 '이 물건과 함께 발견된 다른 물건'이 있는데, 그 물건은 'REH'(로버트 이마누엘 헥트)가 가지고 있고, 뷔르츠부르크 화가의 히드라는 로빈 심스에게 있을 것이라고 한다. 비밀 조직이 가동 중이라는 점을 확실하게 보여 주는 대목이다.

• 아티카 적회도기 킬릭스. 로버트 가이 교수는 니코스테네스 화가의 작품으로 보았다. 1988년 로빈 심스가 플라이쉬만에게 팔았고 게티 미술관이 다시 구매한 작품이다.

• 티티오스 화가의 폰티카 암포라. 1988년 뷔르키가 플라이쉬만에게 팔았고 게티 미술관이 다시 구매한 작품이다.

- 적회도기 암포라. 라이크로프트 컬렉션(1890)에서 나왔다고 주장하지만 제네바 창고에서 압수된 폴라로이드 사진에 나온 물건이다.

- 오리처럼 생긴 클루시움 그룹의 아스코스. 캐나다의 배섹 폴락이 게티 미술관에 기증했다. 1940년부터 S. 슈바이처 컬렉션의 소장품이라고 하지만 제네바에서 압수된 폴라로이드 사진에 나온다. 클루시움은 움브리아 지방의 아레초 근교 치우시를 가리키며 에트루리아 건국 신화에 나오는 티레노스의 아들, 클루시우스의 이름을 본 딴 것이다.

- 바티칸 클래스로 분류되는 아티카 지아니포름 칸타로스. 이 작품은 게티 미술관이 뉴욕의 로열 아테나 갤러리에서 구입했다.

제네바 회랑 17에서 폴라로이드로 촬영된 플라이쉬만 컬렉션 고미술품 목록

- 아풀리아 적회도기 종형 크라테르. 프리츠 뷔르키로부터 구입.

- 대리석 티케 여신상. 서류상으로는 로빈 심스로부터 취득한 것으로 나온다. 육중한 옷 주름이 특징인 이 조각상은 작은 탑처럼 생긴 왕관 때문에 티케 여신으로 확인되었다. 티케 여신은 아마도 그 도시의 수호신이었을 것이다. 제네바 창고에서 압수된 사진에는 티케 상에 더께가 끼어 있어, 소제 전 상태를 찍은 것으로 보인다. 이 작품

은 게티 미술관이 플라이쉬만에게 200만 달러를 지급하고 구입할 정도로 귀한 물건이다. 티케란 기회 또는 운명을 뜻하는 고대 그리스어로 인간과 도시의 운명을 말한다. 고대 도시 알렉산드리아와 안티오크의 중심에는 티케 여신을 모시는 사원이 있었다. 작은 마을에서도 티케 여신은 경배의 대상이었다.

• 로마시대 프레스코화. 마스크를 쓴 헤라클레스를 아치형 반원 벽면에 그린 것으로 뷔르키로부터 플라이쉬만이 95,000달러에 구입했다. 그런데 프레스코화는 메디치의 창고에서 발견된 사진 때문이 아니라, 작품의 규모, 주제, 보존상태 때문에 메디치와 관련된 것으로 보았다. 페리 검사는 제네바의 창고에서 압수한 메디치의 물건들 가운데 "쌍둥이처럼 보이는 똑같은 프레스코화가 거기에 있었던 것 같다"고 말했다. 마리온 트루는 '고대의 열정' 전시회 도록 126번 작품에 이런 작품설명을 붙였다. "폼페이 벽면을 장식한 벽화의 상층 부분에서 떨어져 나온 이 부분은 제2기 로마 벽화 미술의 탁월한 환영 기술을 말해주는 역사적 자료다. 프레스코 벽화의 상단부는 셀비 화이트와 레온 레비 컬렉션의 프레스코화와 완벽한 짝을 이루는 작품이다. ……125번 작품과 동일한 방에서 나왔다."

• 전시 도록 125번 작품은 라이트 블루와 그린 색조를 띠는데 2개로 이루어진 사각 패널화의 한 조각이다. 마리온 트루는 기둥의 그림자가 오른쪽에서 왼쪽으로 기우는 것에 근거하여 "이 패널은 입구에서 오른쪽에 위치한 벽면을 장식했다"고 말했다. 두 작품은 폼페이 빌라에서 발견된 프레스코화를 연상시킨다. 펠레그리니는 메디치의

서류들을 조사하면서 이 프레스코화가 제2기 양식이라는 사실을 처음 알았다.

• 디트리히 폰 보트머가 대략 기원전 540년경에 활동한 베를린 화가 1686의 작품이라고 감정한 흑회도기 아티카 암포라와 연관된 서류들이 더 많이 있었다(베를린 화가의 작품이란 베를린 국립 박물관에 여러 점 소장되어 있는 도기들의 명칭인데, '베를린 화가 1686'에서 '1686'은 다른 베를린 화가의 작품들과 구분하기 위해 붙인 소장품 번호를 말한다). 도기 앞뒤 면에는 헤라클레스의 과업을 주제로 한다. 한 면에는 몸이 세 개인 게리온이 소떼를 훔쳐오는 장면을 형상화했는데 바로 이 헤라클레스의 전설에서 이탈리아 문화재 수사팀의 작전명이 나왔다. 제네바에서 압수된 폴라로이드 사진에는 'OK con Bo 14/2/91. TUTTA MIA'('Bo가 1991년 2월 14일 오케이 했음. 이제 나의소유물임') 암포라의 사진이 1988년 '그리스, 에트루리아의 아르케익 미술'이란 제목으로 아틀란티스 골동품사의 카탈로그에서 확인되었기 때문에 'Bo'는 밥 헥트를 말한다. 또 다른 서류들은 암포라는 파편상태였지만 1988년 뷔르키가 복원했다는 사실을 확인시켜 준다. 게티 미술관은 플라이쉬만 컬렉션으로부터 27만5천 달러에 암포라를 구입했다.

• 디트리히 폰 보트머가 삼단선 작가 그룹이라고 추정한 흑회도기 암포라가 또 다시 나왔다(이 그룹의 특징은 3줄의 단선을 주요 모티브로 한다). 제네바에서 압수한 폴라로이드 사진들 가운데 이런 종류의 암포라를 찍은 사진이 수없이 많이 나왔다. 프리츠 뷔르키가 1989년 플라이쉬만에게 팔았고 게티 미술관은 플라이쉬만에게서 사들

였다. 수사팀은 'R.G'(Robert Guy)가 이 암포라는 다른 작품들과 함께 발견되었다고 주장하는 또 다른 문서를 발견했다. 거인들의 전쟁을 다룬 도기는 'REH'(Robert Emmanuel Hecht)의 수중에, 뷔르츠부르그 화가의 히드리아는 "로빈 심스의 수중에 아직 있다"는 내용이었다(신에 대항한 거인들의 반역과 대량학살은 고전미술과 헬레니즘 미술에 자주 등장하는 주제다). 그런데 로버트 가이 교수는 어떻게 이 사실을 알았을까? 이 문서만 보아도 제3자를 통한 거래 방식이 진행 중이거나 이제 막 시작하려 한다는 것을 알 수 있다. 비밀 조직이 가동되고 있음을 보여 주는 명백한 증거였다.

· 적회도 아티카 킬릭스. 로버트 가이 교수는 니코스테네스 화가의 작품으로 보았고 압수된 폴라로이드 사진에도 나온다. 플라이쉬만 컬렉션의 소장품이었다가 로빈 심스의 중개로 1988년 게티 미술관이 매입했다.

· 아티카 킬릭스처럼 티티오스 화가의 아티카 암포라도 더께가 앉은 상태를 찍은 폴라로이드 사진이 있는가 하면 복구가 끝난 모습을 촬영한 사진도 있었다. 티티오스의 암포라는 연대를 기원전 530∼510년으로 보는데 메두사의 죽음을 그렸다. 뷔르키를 통해 1988년 플라이쉬만에게 갔고 게티 미술관이 킬릭스와 함께 구입했다.

· 아풀리아 적회도 종형 크라테르 역시, 메디치의 폴라로이드 사진 가운데 있었다. 플라이쉬만에게 이 물건이 갔을 당시에 A. 데일 트렌달A. Dale Trendall 교수는 기원전 380년경의 코레고스 화가의 작

품으로 보았다. 이 작품은 다른 도기들과 달리, '코믹적인 요소'가 많았다. 일상적인 삶의 모습이나 신화적인 장면을 보여 주는 대신, 필락스에 나오는 한 장면을 묘사하고 있다. 필락스는 기원전 4세기와 기원전 3세기에 남부 이탈리아에서 유행한 익살극의 일종이다. 나무로 만든 무대에서 연극을 상연하는데 무대를 장식한 거친 나뭇결이 그대로 다 드러나 보였다. 무대의 왼쪽으로 문이 있고 무대로 통하는 계단이 나 있다. 무대에는 여러 명의 배우가 등장하는데 도기에 새겨진 '코레고스'라는 글자는 두 사람을 가리킨다. 코레고스의 의미는 확실하지 않다. '합창단의 대표'를 뜻할 수도 있지만 '극을 후원하는 사람'일 수도 있다. 이 크라테르는 아주 보기 드문 작품이기도 하지만 형태 또한 완벽하게 보존되었다. 그리스 도기에 관한 책에서 몇 차례 비중 있게 다루었다. 이 도기는 코레고스 화가의 작품으로 불리는데 트렌달 교수가 이런 이름을 붙인 것 같다. 코레고스 화가의 작품들은 세계적으로 몇 점 더 있다. 플라이쉬만이 프리츠 뷔르키에게 이 크라테르를 사서 게티 미술관에 팔았을 때 가격은 18만5천 달러였다. 메디치는 허접한 물건들을 거래하지 않고 아주 희귀하거나 값어치 있는 물건들만 거래한다는 사실을 보여 준다. 그렇다면 플라이쉬만은 프리츠 뷔르키와 로빈 심스에게 그 물건들이 어디서 나왔는지 한 번도 묻지 않았을까?

• 동물을 동반한 디오니소스 소상의 경우도 비슷한 양상을 보인다. 플라이쉬만 컬렉션의 소장품이었고 압수된 사진 속에 나온다.

제네바 회랑 17에서 폴라로이드로 촬영된 레비-화이트 컬렉션 고미술품 목록

- 레비 화이트 컬렉션 도록 106쪽에 실린 87번 청동 쿠로스 소상. '3장의 폴라로이드 사진과 10장의 사진에는 발견 당시 흙이 묻은 모습을 촬영했다.

- 134쪽에 실린 102번 칼치디아 암포라 역시, 파편들 사이에 틈이 나 있는 복구 이전의 모습을 촬영했다.

- 104번 루브르 화가 F6[42]의 파나테나이카 암포라는 메디치가 보관해 둔 앨범 속 사진 가운데 있었다. 폴라로이드 사진 속의 암포라는 흙이 묻고 깨진 상태였다. 두 번째 앨범 속 2장의 사진에는 복원이 끝난 모습이 찍혔다. 펠레그리니는 암포라를 추적하여 1985년 7월 17일 런던 소더비 경매에 물건 번호 313으로 올라왔던 사실을 알아냈다.

- 레비-화이트 컬렉션 106번 부치 화가의 아티카 흑회도 암포라(기원전 540~530). 압수된 사진 속에 있었으며 소더비 런던 경매에서 1985년 12월 9일자로 낙찰되었다. 이번 경매 건에 대해서는 대영박물관의 브라이언 쿡이 피터 왓슨에게 주의를 기울이라고 경고한 바 있다. 적법한 출처가 제공된다면 대영박물관이 입찰하려고 한 작품이었기 때문이다.

42 538쪽 설명 참조.

- 레비-화이트 컬렉션 107번 메데아 화가 그룹의 아티카 흑회도 암포라. 압수된 사진 가운데 4장이 이 물건을 찍은 것이다.

- 압수된 사진 가운데 상당히 많은 양의 프시크테르 파편을 연속적으로 찍은 사진이 있었는데 폰 보트머가 편집한 레비-화이트 컬렉션 도록 149쪽에는 '작품성이 뛰어난 흑회도기'로 나온다. 사진 촬영할 당시에는 테이블보 위에서 완전히 부서진 상태로 찍었다. 레비-화이트 컬렉션에 소장될 때에는 복원이 끝난 상태였지만 특이한 모티브로 보아 사진에 찍힌 파편과 동일한 작품이다.

- 에우카리데스 화가의 작품으로 보는 칼리스 크라테르. 제우스, 가니메데스, 헤라클레스, 이오라오스의 모습을 담았고 도기의 굽 부분에 에트루리아 문자를 새겨 넣었다. 레비 화이트 컬렉션 117번 크라테르의 파편을 찍은 사진도 압수된 사진 속에 있었다.

- 펠레그리니의 보고서는 카에레에서 제작된 히드라(체르베테리에서 출토된 물 항아리)에 특별한 관심을 보였다. 2점의 도기가 게티 미술관에서 발간된 저널, 『게티 미술관의 그리스 도기』(제6권, 2000)의 논문에 인용되었다는 점이 흥미롭다. 레비 화이트 컬렉션에 소장되었던 2점의 도기에는 팬더와 암사자가 노새를 공격하는 장면, 율리우스와 그의 동료들이 폴리페모스의 동굴에서 달아나는 장면이 나온다(폴리페모스는 호메로스의 오디세이에 나오는 외눈박이 거인으로 율리시즈와 그의 동료들에게 환대를 거부하고 그들을 동굴에 가두었다). 2점의 도기의 상태는 파편의 간격이 상당히 큰 편이었고 그 상태를 촬영한

사진이 압수된 사진들 속에 있었다. 그런데 이 도기의 사진에는 파편을 클로즈업한 장면을 꽤 많이 찍었다. 게티 미술관 저널에서 펠레그리니의 관심을 끈 것은 도기에 등장하는 다양한 밑그림과 구성을 다룬 내용이었는데, 바로 여기에서 압수된 사진에 찍힌 원래의 파손 모습이 그대로 나왔다는 점이다. 도기에 사용된 밑그림을 그린 페기 샌더스는 복원 전 상태의 모습을 보았을 것이며 압수된 사진 역시 봤을 것이다.

레비 화이트 컬렉션의 큐레이터와 네델란드 출신의 그리스 도기 전문가 야프 M. 헤멜릭 교수가 2점의 도기 가운데 한 점의 도기에 대해 서로 연락을 주고받은 편지가 압수된 문서 가운데 나온다. 헤멜릭 교수는 히드라의 출판에 관심을 보였기 때문에 '복원 전 상태를 촬영한' 사진을 자신의 책에 실을 수 있는지 여부를 묻는 편지를 보냈다(편지 내용으로 볼 때, 그가 사진을 보았다는 것이 분명해진다). 이 편지와 더불어 누군가 "아부탐?"이라고 쓴 글자가 눈에 들어왔다. 1995년 5월 16일자 소인이 찍힌 편지로, 피닉스 파인 아트가 레비-화이트 부부에게 송장을 보내고 1년이 지난 때였다. 그렇다면 히드라는 최근에 복원된 것이 분명하다는 말이다.

회랑 17에서 압수한 물건 가운데 런던 소더비를 통해 세탁된 물건들의 목록, 작성자 마우리치오 펠레그리니

1. 테라코타 두상. 1990년 3월 2일 에디션스 서비스사의 화물송장 44번으로 소더비 경매회사로 발송되었다. 이 물건은 소더비 등록번

호 1012763로 등록되었는데, 1990년 5월 31일 고미술품 경매에 물건 제 344호로 나왔다가 그날 550파운드에 낙찰되었다.

2. 놀라 암포라. 1990년 3월 3일 에디션스 서비스사의 화물 송장 24번으로 소더비에 보내져 등록번호 1012763으로 등록되었다가 1994년 12월 8일 고미술품 경매에 물건 제12호로 나와 6천 파운드 에 팔렸다.

3. 아풀리아 '마스케로니' 크라테르(2개의 돋을새김 가운데 하나는 메데이아다). 1991년 9월 3일 에디션스 서비스 사의 화물송장 1번으로 소더비에 보냈는데, 등록번호 1037837로 등록되었다가 1994년 12월 8일 고미술품 경매에 물건 제161호로 나와 11,000파운드에 팔렸다.

4. 그나티아 스타일 히드라. 1989년 9월 13일 에디션스 서비스 사의 화물 송장 25번으로 소더비에 보냈고 소더비 등록번호 1002611로 등록되었다가 1994년 12월 8일 고미술품 경매에서 1,200파운드에 팔렸다(펠레그리니가 이 물건을 계기로 고미술품 세탁을 처음으로 의심하기 시작함).

5. 아풀리아 테라코타 도기 4점. 1990년 3월 2일 에디션스 서비스 사가 송장번호 51, 57로 소더비에 보냈고 소더비 등록번호 1012763호로 등록되었다. 1994년 12월 8일 고미술품 경매에 물건번호 제319호로 나왔다가 1,100파운드에 낙찰되었다.

6. 아풀리아 테라코타 도기 2점. 1990년 3월 2일 에디션스 서비스 사가 송장번호 10, 36으로 소더비에 보냈고 소더비 등록번호 1012673호로 등록되었다. 1994년 12월 8일 고미술품 경매에 물건번호 제317호로 나왔다가 600파운드에 낙찰되었다.

7. 대리석 토르소. 1990년 4월 24일 에디션스 서비스사가 송장번호 43으로 소더비에 보냈고 소더비 등록번호 1016305호로 등록되었다. 1994년 12월 8일 고미술품 경매에 물건번호 제287호로 나와서 2,000파운드에 팔렸다.

8. 에트루리아에서 제작된 코린트식 알라바스트론. 1990년 3월 2일 에디션스 서비스사가 송장번호 43으로 소더비에 보냈고 소더비 등록번호 1012763호로 등록되었다가 1990년 5월 31일 고미술품 경매에 물건번호 제350호로 나와 950파운드에 낙찰되었다.

9. 원뿔 2개를 포갠 도기. 1990년 4월 24일 에디션스 서비스사가 송장번호 9로 소더비에 보냈고 소더비 등록번호 1002611호로 등록되었다. 1990년 7월 9일 고미술품 경매에 물건번호 제498호로 나와 1,700파운드에 낙찰되었다.

10. 대리석 조각상. 1989년 9월 13일 에디션스 서비스사가 송장번호 35-37로 소더비에 보냈고 소더비 등록번호 1002611호로 등록되었다. 1990년 7월 9일 고미술품 경매에 물건번호 제480호로 나와 1,400파운드에 낙찰되었다.

11. 아풀리아 오이노코에. 1990년 9월 5일 에디션스 서비스사가 송장번호 56으로 소더비에 보냈고 소더비 등록번호 1023190호로 등록되었다. 1990년 7월 9일 고미술품 경매에 물건번호 제300호로 나와 2,200파운드에 낙찰되었다.

12. 테라코타 두상. 1989년 9월 13일 에디션스 서비스사가 송장번호 50으로 소더비에 보냈고 소더비 등록번호 1002611호로 등록되었다. 1989년 12월 11일 고미술품 경매에 물건번호 제100호로 나와 2,200파운드에 낙찰되었다.

13. 테아노 도자기 4점. 1991년 9월 3일 에디션스 서비스사가 송장번호 12로 소더비에 보냈고 소더비 자산 1037837호로 등록되었다. 1994년 12월 8일 고미술품 경매에 물건번호 제312호로 나와 2,400파운드에 낙찰되었다.

14. 테라코타 두상 2점. 1990년 9월 5일 에디션스 서비스사가 송장번호 20으로 소더비에 보냈고 소더비 등록번호 1023190호로 등록되었다. 1994년 12월 8일 고미술품 경매에 물건번호 제235호로 나와 1,400파운드에 낙찰되었다.

15. 아티카 적회도기 킬릭스. 1990년 3월 2일 에디션스 서비스사가 송장번호 17로 소더비에 보냈고 소더비 등록번호 1012763호로 등록되었다. 1994년 12월 8일 고미술품 경매에 물건번호 제228호로 나와 1,800파운드에 낙찰되었다.

16. 아풀리아 도자기 티미아테리온(촛대). 1990년 9월 5일 에디션스 서비스사가 송장번호 47로 소더비에 보냈고 소더비 등록번호 1023190호로 등록되었다. 1994년 12월 8일 고미술품 경매에 물건번호 제313호로 나와 750파운드에 낙찰되었다.

17. 아티카 적회도기 킬릭스. 1990년 4월 24일 에디션스 서비스사가 송장번호 17로 소더비에 보냈고 소더비 등록번호 1016305호로 등록되었다. 1994년 12월 8일 고미술품 경매에 물건번호 제217호로 나와 1,100파운드에 낙찰되었다.

18. 아티카 흑회도 오이노코에. 1990년 4월 24일 에디션스 서비스사가 송장번호 37로 소더비에 보냈고 소더비 등록번호 1016305호로 등록되었다. 1990년 7월 9일 고미술품 경매에 물건번호 제232호로 나와 4,200파운드에 낙찰되었다.

19. 아풀리아 도기 2점과 청동기. 1991년 9월 3일 에디션스 서비스사가 송장번호 16으로 소더비에 보냈고 소더비 등록번호 1037837호로 등록되었다. 1994년 12월 8일 고미술품 경매에 물건번호 제305호로 나와 1,500파운드에 낙찰되었다.

20. 아티카 흑회도기 암포라. 에디션스 서비스사에서 소더비에 보냈고 소더비 등록번호 216521호로 등록되었다. 1987년 12월 14일 고미술품 경매에 물건번호 제283호로 나와 17,000파운드에 낙찰되었다.

5번가의 프롤로그

1. 그 당시에 이미 메트에 대한 고고학자들의 비난이 자자했다. 새로운 작품을 사기 위해 '고대 주화 희귀 컬렉션을 헐값에 팔려고 했기' 때문이다. 희귀주화 컬렉션 가운데 11,000여 점은 미국화폐학회에 대여 전시 중이었다. 미국화폐학회는 수십 년간 미술사학과 건축사학 관련 자료를 화폐를 통해 수집해왔다. 고대 주화에는 사원, 통치자, 의례와 같은 장면들이 새겨져 있고 주화에 새겨진 연대는 역사적 사건들의 중요한 증거자료로 사용된다. 그런데도 메트로폴리탄 미술관의 악덕 관장 토머스 호빙과 그리스 로마미술 분과의 수석 큐레이터 디트리히 폰 보트머 같은 사람에게는 그리스 도기가 미술관 전시 작품으로 훨씬 더 매력적인 물건이었다. 고대 주화를 팔아 크라테르 구입비용을 충당하려고 했던 것 같다.

2. 이 발언의 진원지는 메트로폴리탄 미술관 디자인 팀장 스튜어트 실버였다.

2장

1. 이 부분에서는 약간의 배경 설명이 필요하다. 1980년대 중반, 이 책의 저자 피터 왓슨은 〈옵서버〉지의 기자로 일했다. 그는 1년에 한두 번 정도 대영박물관 그리스 미술 관리 담당 브라이언 쿡과 점심을 같이 했다. 브라이언 쿡은 1985년 박물관 정문을 조망할 수 있는 자신의 사무실에서 왓슨을 만났다. 그의 책상에는 소더비의 차기 경매 카탈로그가 놓여 있었다. 경매 개시일까지 아직 2주일 정도가 남아 있었다. 그는 카탈로그를 집어 들며 나지막이 말했다. "선생께 말씀 드릴 얘기가 있습니다. 소더비는 밀반출된 고미술품을 다량으로 팔고 있습니다."
그는 그게 도대체 무슨 말인지, 왜 그렇게까지 확신하는지에 대해 설명해 주었다. 문제는 12점의 아풀리아 도기였다. 대부분의 사람들은 이 도기가 박물관이나 미술관에 있다고 생각한다. 검은색 바탕에 명확한 윤곽선과 정교한 드로잉이 돋보이는 이 도기들은 가장자리의 은사 장식이 특징이었다. 아풀리아는 현재 풀리아 지방으로 '장화 모양을 한' 이

탈리아 반도의 '뒷 굽'에 해당하는 지역인데 한때는 마그나 그라이키아(이탈리아 남부 연안에 건설한 고대 그리스의 도시집단—옮긴이)였다(멜피 도기 역시 아풀리아 도기이다). 그런데 문제의 핵심은 아풀리아 도기의 세계는 상당히 폐쇄적인 성격이 강하다는 데 있다. 적법한 절차를 거쳐 발굴한 도기의 수는 약 6천여 점 정도로 학자들 사이에서 이미 많이 알려졌다. 데일 트렌달 교수가 3권 분량으로 그리스 도기들의 자료를 정리했고 1983년에는 알렉산더 캄비토글루 교수가 최근 자료들까지 업데이트 시켰다. 1983년부터 왓슨과 브라이언 쿡의 만남이 있기까지 그 어떤 학술지에서도 아풀리아 도기에 대한 합법적인 발굴 보고는 없었다. 항상 전문 학술지를 탐독하는 브라이언 쿡으로서는 소더비 경매에 나온 도기가 학술지에 실린 사례를 본 적이 없었고 트렌달—캄비토글루 도록에서도 해당 도기를 본 적이 없었다. 그렇다면 경매에 나온 도기들은 불법으로 도굴되어 해외로 밀반출되었다고 말할 수밖에 없다.

"트렌달 교수와 캄비토글루 교수가 작성한 목록에 한두 점 정도 누락되었을 수는 있지만 지금 우리가 보는 경매 목록에 올라올 정도로 많은 수량은 아니다"라고 쿡은 말했다. 소더비 경매에 나온 도기들 가운데 일부는 중요한 작품도 있는데, 경매 카탈로그에 6천 파운드로 올라온 도기는 대영박물관이 구입하려고 애썼던 것이어서 눈여겨보았다고 한다. 박물관 측은 그런 식의 경매가 비윤리적이라고 판단하였기 때문에 응찰하지 않았다. 그 대신 박물관 이사회는 이런 경매는 중단되어야 한다는 생각에 이르렀고 브라이언 쿡에게 이 사실을 언론에 알리라고 재가했다.

왓슨이 박물관을 나설 때 쿡은 아풀리아 도기가 전시된 전시실까지 왓슨을 데려갔다. 거기서 그는 아풀리아 도기들이 얼마나 중요한지 새삼 강조했다. 일반적으로 아풀리아 도기들은 신화와 연극의 장면이나 상류층의 호사스런 생활을 그렸는데 그 시대의 사회적, 정치적 모습을 알 수 있게 해준다. 이들 도기는 미적으로도 탁월하지만 그 자체로도 귀중한 사료가 된다. 도기들이 불법 도굴되어 해외로 밀반출되었다면 연구에 필요한 세부적인 사항들은 불가피하게 유실될 수밖에 없었다. 그래서 불법거래는 이탈리아 법을 위반하는 것 이상의 의미가 있다. 고대 세계의 이해를 위한 기초적인 연구 자료를 상실하는 결과를 초래한다.

아풀리아 도기와 함께 제임스 호지스가 가져온 2개의 고미술품에 대한 소더비의 내부 자료가 있다. 호지가 제공한 첫 번째 자료는 기원전 7세기경 이집트 프삼티크 파라오석상에 관한 것이다. 자료를 보면 소더비에 경매 제의를 했을 때 이미 이 조각상은 런던에 있었다고 한다. 그런데 이 물건의 반입은 영국 법에 위배된다. 로마에서 영국으로 밀반출되었기 때문이다. 제임스 호지스가 맡은 일은 이 미술품을 스위스로 반출시켜 다시 영국으로 가져오는 일이었다. 스위스에서 영국으로 반입하는 일은 말 그대로 합법적이다. 이런 우회적인 속임수를 쓴 이유는 이탈리아 사법 당국에서 이 조각상에 대해 소송을 제기할

수도 있기 때문에 소더비 측에서는 스위스에서 온 것처럼 서류를 꾸미고 싶었기 때문이다. 스위스로부터 들여온 고미술품을 판매하는 행위에 대해서는 아무런 제약이 없었다. 우리 수중에 들어온 서류에는 소더비 관계자들이 이 물건이 로마에서 불법으로 도굴된 사실을 알고 있었다는 사실과, 문제를 해결할 세부적인 협의사항이 적혀 있었다.

호지가 제공한 두 번째 자료는 사자머리를 한 여신 세크메 상에 관한 것이다. 런던 소더비 고미술 분과장 펠리서티 니콜슨은 이 물건을 제노아에서 보았지만 더 높은 가격을 받을 수 있는 런던에서 팔려고 했다. 불법거래를 하겠다는 뜻이다. 펠리서티 니콜슨은 절친한 친구이자 동료인 딜러 로빈 심스를 설득하여 밀반출을 감독해 준 대가로 런던에서 이 물건이 팔리면 이익금을 나눈다는 약속을 했다. 그 내용이 서류에 나온다. 심스는 니콜슨의 요청대로 이 물건을 런던에 가져왔다. 경매에 들어가기에 앞서 뉴욕에서 사진 촬영을 했는데 우습게도 가짜임이 밝혀졌다. 심스는 자기가 들인 비용을 배상 받으려고 했다. 바로 이 일은 호지가 소더비의 내부 자료를 빼돌릴 수 있는 계기를 만들어 주었다. 호지가 빼낸 자료에는 V. 기야도 똑같은 방식으로 인도의 고미술품들을 스위스의 중개회사를 통해 소더비로 보내왔다는 내용이 들어 있었다.

8장

1. 1986년에 발간된 마리오 크리스토파니의 「아르케익 에트루리아와 라치오: 학술회의를 위한 자료집」(155쪽)에 이 부분을 상세하게 다뤘다. 마리오 크리스토파니는 뛰어난 에트루리아 학자다. 그는 1990년대 체르베테리에서 헤라클레스에 봉헌된 묘를 발굴했다 (331, 553쪽 참조).

2. 첫째, 트로이 함락 당시 메넬라오스와 헬렌을 그린 트리톨레모스 화가의 스키포스. 1970년 니콜라스 구툴라키스를 통해 취득했다. 두 번째, 아티카 킬릭스. 모루에 앉은 대장장이 헤파이토스를 그린 작품으로 1980년에 로빈 심스를 통해 구입했다. 1983년의 세 번째 취득이 제일 중요하다. 모두 동일한 무덤에서 나온 아풀리아 도기 21점을 구입했다. 파편상태의 도기 4점을 바닥에서 촬영한 사진이 메디치 창고에서 압수되었다. 아풀리아 도기의 경우, 3편의 폴라로이드 시리즈—시리즈 별로 각각 1장, 6장, 2장—를 복원 단계별로 찍어두었는데 다리우스 화가의 크라테르가 가장 비중 있는 작품이다. 페리 검사와 펠레그리니의 수사를 통해 베를린 국립 박물관이 이 물건을 구입할 때 이런 방법으로 '속임수'를 부린 사실을 밝혀냈다. 메디치 책략에 관한 자세한 사항은 12장에서 다루었다.

10장

1. 국외 증인 심문의 성가신 면에 대해서는 12장에서 다루도록 하겠다. 외국 법원에 대한 증인조사신청은 한 국가의 사법부가 다른 국가에 살고 있는 증인을 심문하려면 반드시 거쳐야 하는 법적 절차다. 아무리 순조롭게 일이 진행되더라도 장황하고 다루기 힘든 수사 수단이다. 이런 절차상의 성질을 악용하는 변호사가 있어 일은 한없이 더디게 진행된다. 해외 증인조사신청이 진행 중에 있어도 법절차를 통해 증인 가까이 가는 데에는 상당한 시간이 소요되는데 이 점을 누구보다 잘 알고 있는 변호사는 자진해서 정보를 제공하겠다고 나선다. 의외라고 놀라겠지만 자발적으로 정보를 제공하면 결정적으로 유리한 점이 한 가지 있다. 가령 소더비 경매회사나 게티 미술관이 자발적으로 정보를 제공하겠다고 나서면 상대편은 받아들일 가능성이 높다. 페리 검사와 같은 수사 검사는 공소시효를 넘길지도 모르는 사건의 수사가 지체되는 것도 막고 수사에 박차를 가하기 위해 상대방의 제의를 받아들인다. 피의자 쪽이 자진해서 정보를 제공하겠다고 할 때에는 모든 정보를 상세하게 제공하지 않을 수도 있고, 소환영장을 받거나 필요한 증거 서류를 제공해야하는 공판 전 절차를 따를 필요가 없게 되어, 피의자 쪽에 유리하게 작용한다. 자진해서 서류들을 제공하면 피의자는 수사에 협조적인 것처럼 보이게 되는데 그 사이에 민감한 자료들을 은폐시킬 시간을 얻는다. 이 부분은 입증이 까다롭기 때문에 독자 여러분들의 판단에 맡기겠다.

12장

1. 헥트가 주요 미술관에 제공한 도굴 문화재 역시 나타났다. "내 친구들이 이 기간 동안 테세우스가 시니스를 나무에 묶는 장면을 그린 아티카 적회도 킬릭스(지금은 뮌헨 박물관에 있음) 같은 걸작을 가져왔다."

2. 2001년 7월 호 잡지 기사에서 호빙은 2001년 12월 런던 소머스트 하우스의 개관식에서 헥트를 우연히 만났다고 한다. 헥트에게 메트에 판 도기의 서류를 바꿔치기 했는지 '단도직입적으로' 물어보았다. 그러자 "헥트는 날 쳐다보다가 옆으로 고개를 돌려 '바꿨다'고 말했다."

3. 소마 갤러리와 NFA의 주요 고객은 일간지와 방송국 소유주를 아버지로 둔 텍사스의 고든 맥루든이었을 것이다. "고든은 그리스 도기, 조각, 호박으로 만든 그리스 소상 및 호박 구슬, 로마 대리석 초상을 구입하여 게티 미술관에 기증했다. 세금 감면을 위해 질리 프렐의 묵인하에 감정가를 부풀렸다. 5달러에서 25달러 정도 밖에 하지 않는 호박 구슬

이 150달러가 되는 식이었다. 국세청이 고든의 기증 작품을 다시 감정하라는 명령을 내린 것은 너무도 당연한 조치이다. 프렐은 미리 계획한 로열 아테나 갤러리에서 감정하게 했을 것이고 갤러리 오너(제롬 아이젠버그)의 서명을 위조하도록 했을 것이다."

13장

1. 모르간티나의 비너스는 게티 미술관의 대표작인데 이탈리아 정부는 지난 몇 년 동안 이 작품을 되돌려 받으려고 노력했다. 기원전 420년경에 제작된 전신 비너스 상인데, 밀착된 옷 주름의 표현으로 몸의 윤곽을 그대로 드러내는가 하면 부드럽게 몸을 감싸기도 한다. 이 작품에 대한 평가는 무척 아름답다는 것에서부터 '외설스럽다'에 이르기까지 다양하다. 미적 평가와 더불어 머리 부분이 몸체와 일치하는지도 논란의 대상이 되어 왔다. 모르간티나의 아이도네에서 도굴꾼 한 사람이 세 개의 두상을 발견했다고 한다. 두 개는 템펠스먼 컬렉션으로 갔다가 게티 미술관에 소장되었고, 나머지 하나는 모르간티나 비너스 상의 머리로 간 게 아니면 실종된 것으로 본다.

2. 메디치의 창고에서 압수한 폼페이 벽화를 심스도 본 적이 있다고 진술했다. 심스의 말로는 벽화는 팔 수가 없었다고 한다. 구툴라키스에게서 사들인 그리핀, 티케, 코레는 팔았다고 한다. 마케도니아에서 출토된 이 물건들은 그리스 딜러에게서 왔다고 해야 더 그럴듯해 보이기 때문에 구툴라키스가 적합한 인물이었다. 이탈리아와는 너무 거리가 멀다는 말이기도 하다. 심스는 그리핀 상이 메디치에게서 나온 것인지 몰랐다고 한다(폴라로이드 사진은 그리핀 상이 메디치의 물건임을 입증해 준다). 코레는 게티 미술관에, 그리핀 상은 템펠스먼에게, 티케 상은 플라이쉬만에게 팔았는데, 플라이쉬만은 다시 게티 미술관에 팔았다(324쪽 참조).

17장

1. 이런 접근은 제한적이지만 특별하다.

2. 송장에서 나온 다른 세목: 1998년 12월 19일 심스는 레온 레비에게 고미술품 3점을 판매. 기원후 3세기의 로마 대리석 흉상, 23만 달러; 기원전 3세기 헬레니즘 양식의 두상, 50만 달러; 북부 에트루리아에서 나온 기원전 13세기의 금제 용기 3점, 75만 달러로 합계 148만 달러였다. 그 날짜의 장부에는 프레스코화가 레비에게 160만 달러에 팔렸다는 기록이 있었다. 그런데 프레스코화는 가짜로 판명되었다.

기타 사항: 기원후 1세기경 로마시대 상아로 조각된 왼발, 15,000파운드; 현무암으로 제작한 이집트 남성좌상, 10만 파운드; 슈(Shu, 이집트 공기의 신, 상형문자로 쓴 이름과 함께 머리에 새의 깃털을 꽂고 있는 인간의 형상으로 표현됨-옮긴이)의 푸른 조각상, 10만 파운드 (이 가격은 시티은행에서 심스의 대출을 심사할 때 감정한 것임); 포티코를 장식한 로마 벽화, 25,000파운드.

'자크 씨에게'라고 쓴 메모에는 이런 내용이 적혀 있었다. 2월 4일(년도는 나와 있지 않음)까지 소일란사에 150만 달러를 갚아야 하지만 14개 은행을 통해 일부를 변제하겠다. 2,877파운드에서 166,888달러를 시작으로 뉴욕, 플로리다, 뮌헨, 제네바, 취리히, 런던, 건지Gurnsey 등의 은행을 통해 계속해서 갚겠다는 내용이었다.

2000년 심스의 자회사이기도 한 논나 투자회사는 시티은행과 1400만 달러에 대한 대출을 협의했는데 그 액수가 1700만 달러로 늘어났다. 증액을 가능케 한 보증인은 크리스토의 누이 데스피나 파파디미트리우였다. 1990년 6월 5일 메모에는 1988년 7월 22일 구입한 여사제 상에 관한 내용이었다. "9백만 달러의 미지급 잔액의 만기일이 1992년 7월 21일이고 연 5%의 이자를 지급해야 한다." 다른 서류에는 주름이 특징인 작자 미상의 그리스 조각에 대해 적어 두었다. 아프로디테 상으로 보이며 기원전 425~400년대 남부 이탈리아 일원 또는 시칠리아에서 출토된 것 같다. 전체 높이는 7피트 정도이지만 원래는 각 부위별로 제작되었다. 지진이나 약탈행위로 말미암아 넘어져서 파손된 것 같다. 겉 표면에는 아직 흙이 묻어 있었다. 파손된 조각들을 고정시킨 과정을 촬영한 폴라로이드 사진도 있었다.

1996년 메모에는 시가 총액이 9,095,000달러에 이르는 미술품 11점을 미술관과 박물관에 대여한 것으로 나온다. 빌라노반 유물, 에트루리아, 그리스 금제품 등. 말컴 벨이 모르간티나 유물에 대해 1991년 7월 25일 보낸 편지도 있었다. 편지에는 수신인이 누구인지 명확하게 드러나지 않지만, 게티 미술관으로 들어 갈 물건들을 정리한 심스의 파일에 들어 있었다.

로빈 심스 유한회사의 로고가 종이에 찍힌, 메모 2장이 나왔다. 1987년 3월과 1989년 3월자로 심스가 게오르그 오르트츠에게서 위탁받은 19점의 물품 내역이었다.

키클라데스 조각상, 사르데냐 대리석상, 그리스 조각 두상(8만 달러로 감정), 대리석 쿠로스, 그리스 대리석비, 그리스 청동기(65,000달러로 감정), 올림피아에서 출토된 그리핀과 함께 언급한 청동 코레, 그리스 무기와 갑옷, 초기 그리스 도자기(도자기 한 점에 45,000달러), 통치자를 그린 청동 등신상의 두상(85만 달러로 감정), 기원전 5세기의 에트루리아 청동 헤라클레스상, 에트루리아 조각, 테라 코타, 도자기, 귀금속들이 포함되었다. 게티 미술관에서는 다양한 종류의 고미술품 구입에는 찬성하지만 디아두메노스 두상—플라이쉬만 컬렉션의 일부—과 나중에 이탈리아로 반환된 미트라스의 토르소는 공제하겠다는

내용의 편지도 있었다. 1992년 10월 게티 미술관에 1800만 달러에 팔린 그리스 조각에 관련된 서류도 있었다.

20장

1. 이 인터뷰는 2003년 7월 5일 파파디미트리우의 보트 '아스트라페'에서 이루어졌다. 파파디미트리우는 다음날 있게 될 진술 내용을 거듭 반복했다.

2. 2006년 2월 6일 런던에서 인터뷰를 함.

감사의 말

조사에 도움을 주신 모든 분들께 감사드리고 싶다. 이탈리아, 스위스, 그리스, 미국 등지에서 그들의 도움이 없었다면, 이 책은 나오기 힘들었을 것이다. 이름 밝히기를 꺼려했지만 이 책의 집필에 도움을 주신 분들께 특별한 감사의 말을 전하고 싶다. 여기에는 1장의 멜피 도난 사건에 등장하는 경비원 두 분이 포함된다. 그 분들은 가족의 신변을 보호하기 위해 가명으로 등장한다. 두 사람의 이름만 이 책에서 유일하게 가명으로 나온다.

메디치 사건 수사 중에 은퇴를 맞이하신 콘포르티 장군께 감사의 마음을 전하고 싶다. 문화재 수사팀장으로 근무하면서 수사팀의 인원을 60명에서 250명으로 늘였다. 이 책을 그 분께 헌정하고 싶다.

■찾아보기